D1222987

H. P. L'ORANGE

LIKENESS AND ICON

Selected Studies
in Classical and Early
Mediaeval Art

H.P.L'ORANGE

—

LIKENESS AND ICON

Selected Studies in Classical and Early Mediaeval Art

ODENSE UNIVERSITY PRESS · 1973

Odense University Press 1973
© H. P. L'Orange
Printed in Denmark by
Andelsbogtrykkeriet i Odense
Lay-out: Poul Jeppesen

ISBN 87 7492 062 6

Contents

CONTENTS

Editor's Preface

The selection of essays presented in this volume comprises thirty of the most important articles published by H. P. L'Orange in English, French, German, and Italian. The republication is made on the occasion of the author's seventieth birthday.

Hans Peter L'Orange was born in Oslo on March 2, 1903, and from 1942 has held the Chair of Classical Archaeology and Art at the University of Oslo. He is the founder and director of the Norwegian Institute in Rome, established in 1959 and integrated into the University of Oslo.

The Bibliography printed below, pp. XVIII–XXIII, renders it unnecessary to enumerate L'Orange's numerous books and other writings. The Bibliography also reveals, perhaps to the surprise of many non-Norwegians, that, right from the beginning of his scholarly career, L'Orange has been an extremely prolific writer on cultural topics for Norwegian newspapers. This writing, and his almost equal activity in lecturing for all types of audiences, show that L'Orange has felt called upon to work to promote knowledge and understanding of Mediterranean civilization in his homeland, geographically and, alas! also culturally, the Northernmost fringe area of Europe.

The reprinting of a widely dispersed and in part not readily accessible material, originally published in no less than nineteen learned periodicals, proceedings of congresses, and *Festschriften*, will in itself, I hope, prove of value to research. The inclusion of a complete Bibliography of L'Orange's work undoubtedly adds to the usefulness of the volume as an instrument of research. For the patient and competent compilation of the nearly 300 items of L'Orangeiana, I am most grateful to Jette Robsahm, Cand. Mag., Oslo. The Editor is the first to regret that a lack of time and means prevented the working out of an index.

Only minor and, as it appeared, necessary corrections (in a name, in the location of a work, and the like) have been made, while in a few places the phrasing has been slightly modified and small errors amended. The typographical re-setting of the articles has involved not only a new pagination, but in most cases also a new numbering of the footnotes. Without having attempted full standardization, an endeavour has been made to lend the footnotes a typographically uniform aspect throughout the volume. Where, quite exceptionally, an illustration has been eliminated, and where originally the illustrations were arranged in plates (and not, as in this volume, inserted into the text), the numbering of the figures had to be

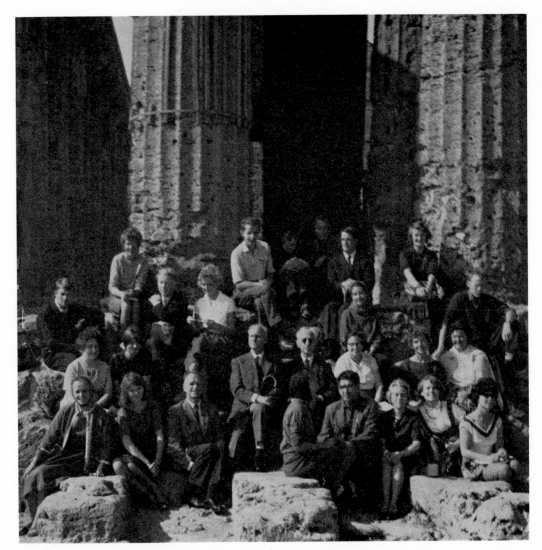

H. P. L'Orange (centre, left) surrounded by participants in an excursion to Agrigento 1963

changed. Several new, original photographs have been provided. For invaluable help in procuring illustrative material I am particularly indepted to Miss Franciska Stenius, Rome. For assistance in various ways I owe my thanks to my friends Marcia and Knut Berg, Oslo, and Øystein Hjort, Copenhagen. My special thanks are offered to Professor Leiv Amundsen, Oslo, who kindly composed the Latin dedication.

Unfortunately, it proved impossible to publish this kind of book in Norway today. Therefore, I am all the more grateful to Odense University Press which, with the enthusiastic support of its director, Chief University Librarian Torkil Olsen, has undertaken its publication. Nevertheless, all this would not have been possible

without generous contributions from a number of Norwegian individuals and firms, who in this way wished to express their esteem for H. P. L'Orange. Their names are inscribed, but not otherwise specified, on the *Tabula Gratulatoria*, together with those of the numerous other friends and colleagues who have wanted to pay homage to H. P. L'Orange and thereby contribute to the realization of this volume of essays selected and republished in his honour.

HJALMAR TORP

H. P. L'Orange

IOHANNEM PETRUM L'ORANGE

ANTIQUITATIS SCIENTIAE ARTISQUE VETERIS HISTORIAE

PROFESSOREM OSLOENSEM

MONUMENTORUM DOCTISSIMUM SAGACISSIMUM ELOQUENTISSIMUM INTERPRETEM

INSTITUTI NORVEGICO-ROMANI CREATOREM IMPIGRUMQUE MAGISTRUM

VIRUM DOCTRINA HUMANITATE VIRTUTE PARITER CLARUM

A. D. V NON. MART. ANNO MDCCCCLXXIII

QUATUORDECIM LUSTRA FELICITER CONDENTEM

CONSALUTANT

AMICI DISCIPULI COLLEGAE

Tabula Gratulatoria

H. M. Konung Gustaf VI Adolf

Gunvor Advocaat &
Øistein Thurmann-Nielsen, Taormina
Halvor Nicolai Astrup, Oslo
Hans Rasmus Astrup, Oslo
Heddy Astrup, Oslo
Mariann & Nils Jørgen Astrup, Oslo
Thomas Astrup, Oslo
Haakon Austbø, Bryne
Svend Aage Bay, Horsens
Giovanni Becatti, Roma
Marcia & Knut Berg, Oslo
Erwin Bielefeld, München
Peter H. von Blanckenhagen, New York
Martin Blindheim, Oslo
Kari Elisabeth Børresen &
Hemming Windfeld-Hansen, Oslo
Cecilie Wiborg Bonafede, Oslo
James D. Breckenridge, Evanston
Arne Brenna & Tone Wikborg, Oslo
Dericksen M. Brinkerhoff, Riverside
Hugo H. Buchthal, New York
N. R. Bugge, Tønsberg
Ragnhild & Barthold A. Butenschøn,
Ytre Enebakk
Michele Cagiano de Azevedo, Roma
Lars Christensen jr., Sandefjord
Axel Coldevin, Bekkestua
Paul Collart, Cologny/Genève
Hendy & Gorgus Coward, Oslo
J. S. Crawford, Newark
Const. Daicoviciu, Cluj

Hjørdis & Gunnar Danbolt, Bergen
Friedrich Wilhelm Deichmann, Mentana
Erna Diez, Graz
Erich Dinkler, Heidelberg
P. M. Doran, London
Karin Einaudi, Roma
Otto Feld, Mainz
Paul Albert Fevrier, Aix
Kjeld de Fine Licht, København
Dr. von Gall, Teheran
Oskar Garstein, Oslo
Antonio Giuliano, Genova
A. Greifenhagen, Berlin-Charlottenburg
Walter H. Gross, Hamburg
Øyvind Grotmol, Bryne
Britt Haarløv, Odense
Mason Hammond, Cambridge, Mass.
George M. A. Hanfmann, Cambridge, Mass.
Niels Hannestad, Risskov
Karl Hauck, Münster
Ulrich Hausmann, Tübingen
Sidsel Helliesen, Oslo
Nikolaus Himmelmann, Bonn
Øystein Hjort, København
Wilhelm Holmqvist, Stockholm
Ernst Homann-Wedeking, München
Harald Ingholt, Woodbridge
Sofie & Fridtjov Isachsen, Oslo
Signe & Jacob Isager, Odense
Anders Jahre, Sandefjord
Kristian Jakobsen, Århus

H. W. Janson, New York
Povl Johs. Jensen, Faaborg
Birgitte Bøggild Johannsen &
Hugo Johannsen, København
H. Jucker, Bern
Heinz Kähler, Köln
Vassilios Kallipolitis, Athens
Reidar Kjellberg, Oslo
Theodor Klauser, Bonn-Ippendorf
A. Fredrik Klaveness, Lysaker
Dag Klaveness, Sandvika
Knut Kleve, Bergen
Robert Kloster, Bergen
Gerhard Koeppel, Chapel Hill
Egil Kraggerud, Oslo
Gertrud & Per Krarup, Roma
Theodor Kraus, Roma
Ludolf Krohn, Hamar
Torleiv Kronen, Larvik
Gustav Landro, Skien
H. P. Laubscher, Hamburg
Jan Hendrich Lexow, Stavanger
Signe Løberg, Oslo
Jostein Løfsgaard, Oslo
Inger-Louise Løken, Oslo
Anna Cecilie Løvenskiold, Fossum
Gunnleiv K. Lothe, Oslo
Jan E. Lunde, Oslo
Filippo Magi, Città del Vaticano
Franz Georg Maier, Zürich
Bianca Maria Felletti Maj, Roma
Magne Malmanger, Roma
Henri Irénée Marrou, Paris
Sverre Marstrander, Oslo
Valentino Martinelli, Perugia
Cecilie Mathiesen, Oslo
Jørgen Mejer, Washington, D.C.
Bitle & Ole Henrik Moe, Oslo
Henning Mørland, Oslo
Vera & Einar Molland, Oslo
Renate Munkebye, Oslo
Kristen Mustad, Oslo
Ernest Nash, Roma
Signe & Per Jonas Nordhagen, Bergen
H. Schulte Nordholt, Roma

Leif Østby, Oslo
Doro & Jørgen Fredrik Ording, Oslo
Demetrius I. Pallas, Athens
Per Palme, Oslo
Torben Palsbo, Hellerup
Dim. Pappastamos, Athens
Klaus Parlasca, Erlangen
W. J. Th. Peters, Nijmegen
Lars Pettersson, Helsinki
Claude Poinssot, Paris
Børre Qvamme, Oslo
Gudrun & Johan Georg Ræder, Roma
Edvard Reiersen, Minde
Hilmar Reksten, Fjøsanger
Cis Rieber-Mohn, Roma
Giovanni Rizza, Catania
Mario Salmi, Roma
Franco Sartori, Padova
Karl Schefold, Basel
Willy Schetter, Bonn
Else Schjøth, Oslo
Hellmut Sichtermann, Roma
Tove & Per Simonnæs, Oslo
Liv & Staale Sinding-Larsen, Trondheim
Anne & Vegard Skånland, Landås
Kolbjørn Skaare, Oslo
S. Skovgaard Jensen, Odense
Ilona Skupinska-Løvset, Strømmen
Jens Erik Skydsgaard, København
Wencke Slomann, Oslo
Chr. Sommerfelt, Oslo
Finn Erik Steffensen, Odense
Sven Storelv, Tertnes
Ingrid Strøm, Blommenslyst
Liv & Paulus Svendsen, Oslo
Frank Taylor, Manchester
P. Testini, Roma
Harald Throne-Holst, Oslo
Oscar Thue, Oslo
Inga & Hjalmar Torp, Oslo
Olav Meidell Trovik, Oslo
Aadel Brun Tschudi, Oslo
Klaus Tuchelt, Istanbul
R. Turcan, Craponne
Cornelius Vermeule, Boston

Marie-Louise Vollenweider,
Saint-Julien-en-Genevois
Else & Niels Werring, Oslo
Klaus Wessel, Gauting
John Whittaker, St. John's, Newfoundland

Konsthistoriska Institutionen,
Åbo Akademi
Institut for klassisk arkæologi,
Århus Universitet
Institut for Kunsthistorie,
Århus Universitet
The Library, The University College
of Wales, Aberystwyth
The Library, University of Alberta
Archaeologisch-historisch Instituut,
Amsterdam
Associazione Nazionale per Aquileia
Davis Library, American School of Classical
Studies, Athens
Kunsthistorisk Institutt,
Universitetet i Bergen
Universitetsbiblioteket i Bergen
Vestlandske Kunstindustri Museum, Bergen
Deutsches Archäologisches Institut,
Berlin-Dahlem
Istituto di archeologia, Università degli Studi,
Bologna
Frans Joseph Dölger-Institut zur Erforschung
der Spätantike, Universität Bonn
Dr. Rudolf Habelt, Buchhandlung
u. Antiquariat GmbH, Bonn
Universitäts-Bibliothek, Bonn
Latomus, Bruxelles
Musées Royaux d'Art et d'Histoire,
Bruxelles
Fitzwilliam Museum, Cambridge
Fine Arts Library, Harvard University,
Cambridge, Mass.
Direzione Generale Musei Vaticani,
Città del Vaticano
The Library, West Surrey College of Art and
Design, Farnham
Kunsthistorisches Institut, Firenze

Römisch-Germanische Kommission des
Deutschen Archäologischen Instituts,
Frankfurt a.M.
California State University Library, Fresno
Göteborgs Universitetsbibliotek
Archäologisches Institut,
Universität Göttingen
Bibliotheek der Rijksuniversiteit
te Groningen
Halden Gymnas
Hedmarksmuseet og Domkirkeodden, Hamar
Rice University Library, Houston
Archäologisches Institut der Universität
Innsbruck
Badisches Landesmuseum, Karlsruhe
Institut für Kunstgeschichte,
Universität Karlsruhe
Archäologisches Institut, Universität Kiel
Institut for Klassisk Filologi,
Københavns Universitet
Institut for Kunsthistorie,
Københavns Universitet
Det kongelige Bibliotek, København
Ny Carlsberg Glyptotek, København
Thorvaldsens Museum, København
Institut für Altertumskunde der Universität
zu Köln
Lillehammer By's Malerisamling
British Museum,
Dept. of Coins & Medals, London
British Museum,
Department of Printed Books, London
Institute of Classical Studies, London
International University Booksellers Ltd.,
London
The Library, University College, London
The Library, Victoria & Albert Museum,
London
University College, London
The Warburg Institute,
University of London
Art Library, University of California,
Los Angeles
Allen R. Hite Institute,
University of Louisville

Universitetsbiblioteket, Lund
Instituto Español de Prehistoría, Madrid
Libreria Editorial Augustinus, Madrid
Archäologisches Institut der Universität
Mainz
Römisch-Germanisches Zentralmuseum,
Mainz
Seminar für Ägyptologie der Universität
München
Archäologisches Seminar,
Westf. Wilhelms-Universität, Münster
The Pierpont Morgan Library, New York
The Library, University of Nottingham
Klassisk-arkæologisk Institut,
Odense Universitet
Odense Universitetsbibliotek
Os gymnas
Dominikanerne, Oslo
Institutt for idéhistorie, Universitetet i Oslo
Institutt for kirkehistorie, Universitetet i Oslo
Institutt for kunsthistorie og klassisk arkeologi,
Universitetet i Oslo
Instituttet for sammenlignende
kulturforskning, Oslo
Klassisk institutt, Universitetet i Oslo
Kunstindustrimuseet i Oslo
Nasjonalgalleriet, Oslo
Norsk Folkemuseum, Oslo
Norsk Hydro a.s., Oslo
Oslo Katedralskole
Oslo Kommunes Kunstsamlinger
Riksantikvaren, Oslo
Statens Kunstakademi, Oslo
Universitetets Myntkabinett, Oslo
Universitetsbiblioteket i Oslo
Vahl Gymnas, Oslo
Ashmolean Library, Oxford
Bodleian Library, Oxford
Parker & Son, Ltd., Oxford

Istituto di Archeologia, Università di Padova
Istituto di Archeologia,
Università di Palermo
Museo de Navarra, Pamplona
Bibliothèque de la Sorbonne, Paris
Bibliothèque de l'École Normale Supérieure,
Paris
Università di Pavia
Henry Clay Frick Fine Arts Library,
Pittsburgh
Virginia Museum of Fine Arts, Richmond
Accademia di Danimarca, Roma
American Academy in Rome
British School at Rome
Deutsches Archäologisches Institut, Roma
École Française de Rome
"L'Erma" di Bretschneider, Roma
Institut Historique Belge de Rome
Institutum Romanum Finlandiae, Roma
Istituto Svedese di studi classici, Roma
Roskilde Universitetsbibliotek
University of Stellenbosch
Stanford University Libraries
Kungl. Biblioteket, Stockholm
Stockholms universitetsbibliotek
Chaire d'Histoire Romaine, Talence
Pontifical Institute of Mediaeval Studies,
Toronto
Trondheim katedralskole
Turun Yliopiston kirjasto, Turku
Institutionen för Konstvetenskap,
Uppsala Universitet
Universitetsbiblioteket, Uppsala
Center for Hellenic Studies,
Washington, D.C.
Dumbarton Oaks Research Library,
Washington, D.C.
Institut für alte Geschichte, Archäologie und
Epigraphik, Universität Wien

Hans Peter L'Orange's Books and Articles
1924–1972

A bibliography compiled by
Jette Robsahm

Starred items are reprinted in this book

BOOKS

1932 *Mussolinis og cæsarenes Rom. I billeder fra reguleringen og de siste utgravninger.* Oslo.

1933 *Studien zur Geschichte des spätantiken Porträts.* Oslo. (Instituttet for sammenlignende kulturforskning. Ser. B. 22.)

1939 *Der spätantike Bildschmuck des Konstantinsbogens.* Unter Mitarb. von Armin von Gerkan. (1.2.) Berlin. (*Studien zur spätantiken Kunstgeschichte.* 10.)

1943 *Fra antikk til middelalder: fra legeme til symbol. Tre kunsthistoriske essays.* Oslo.

1947 *Apotheosis in ancient portraiture.* Oslo. (Instituttet for sammenlignende kulturforskning. Ser. B. 44.)

1949 *Keiseren på himmeltronen.* Oslo. *Rom efter forvandlingen. I billeder fra reguleringen og de siste utgravninger.* 2. økte utg. Oslo.

1952 *Romersk idyll.* (1.–) 2. oppl. Oslo. Kbh.

1953 *Studies on the iconography of cosmic kingship in the ancient world.* Oslo. (Instituttet for sammenlignende kulturforskning. Ser. A. 23.)

1955 *Oldtidsslottet på Sicilia. Blad av min italienske skissebok.* Oslo.

1958 *Mosaikk fra antikk til middelalder.* (Av) H. P. L'Orange (og) P. J. Nordhagen. Oslo. *Fra principat til dominat. En kunst- og samfundshistorisk studie i den romerske keisertid.* Oslo.

1959 *Roma.* Innl. av H. P. L'Orange. Bilder av Herbert List. Oslo.

1960 *Mosaik. Von der Antike bis zum Mittelalter.* (Von) H. P. L'Orange und P. J. Nordhagen. (Übers. von E. Bickel.) München.

1963 *Mot middelalder.* Oslo.

1965 *Art forms and civic life in the late Roman empire.* (Transl. by M. Berg.) Princeton, N.J. *Från antik till medeltid.* (Övers. av Suzanne och Per Palme.) Sth.

1966 *Mosaics.* (By) H. P. L'Orange and P. J. Nordhagen. (Transl. by Ann E. Keep.) London.

1967 *Romerske keisere i marmor og bronse.* Oslo.

ARTICLES AND ESSAYS

1924 *Betragtninger over impressionistisk og klassisk kunst.* (Samtiden, 35, Kra., pp. 549–556.)

1926 *Høstutstillinger i Oslo.* (Vor Verden, Oslo, pp. 125–128.)

1927 *Antikk fontenekunst.* (Kunst og Kultur, 14, Oslo, pp. 169–186.) *Antik kommunisme og antik statsfølelse.* (Vor Verden, Oslo, pp. 553–566.)

1928 *Aristoteles' kritikk av kommunismen.* (Vor Verden, Oslo, pp. 244–247.) *Ein römisches Frauenporträt in der Antikensammlung der Nationalgalerie.* (Symbolae Osloenses, 6, Osloae, pp. 60–68.) *Una descrizione di Roma degli anni 1669–1670.* (Symbolae Osloenses, 7, Osloae, pp. 46–52.)

1929 *Ein Porträt des Kaisers Diokletian.* (Mitteilungen des Deutschen archäologischen Instituts, römische Abteilung, 44, Roma, pp. 180–193.) *Ritratti romani ad Oslo.* (Symbolae Osloenses, 8, Osloae, pp. 100–109.) *Zum frührömischen Frauenporträt.* (Mitteilungen des Deutschen archäologischen Instituts, römische Abteilung, 44, Roma, pp. 167–179.)

1930 *Zur Porträtkunst der griechischen Spätantike.* (Symbolae Osloenses, 9, Osloae, pp. 96–105.)

1931 *Antik ekspressjonisme.* (Ord och Bild, 40, Sth., pp. 129–137.) *Oslo. Nationalgalerie.* (Photographische Einzelaufnahmen antiker Sculpturen. Hg. von Paul Arndt und Georg Lippold. Ser. XII. Text.) München. *Zum römischen Porträt frühkonstantinischer Zeit.* (Serta Rudbergiana, Symbolae Osloenses, suppl. IV, Osloae, pp. 36–42.)

Die Bildnisse der Tetrarchen.
(*Acta archaeologica*, vol. 2, Kbh., pp. 29–52.)

1932 *Le statue di Marte e Venere nel Tempio di Marte Ultore sul Foro di Augusto.*
(*Symbolae Osloenses*, 11, Osloae, pp. 94–99.)

1933 *Zum Alter der Postamentreliefs des Theodosius-Obelisken in Konstantinopel.*
(*Det Kongelige Norske Videnskabers Selskab, Forhandlinger*, B. 5, 1932, Trondh., pp. 57–60.)
Scultura Teodosiana.
(*XIIIe Congrès international d'histoire de l'art, Résumés*, Sth., pp. 36–37.)

1934 *Maurische Auxilien im Fries des Konstantinsbogens.*
(*Symbolae Osloenses*, 13, Osloae, pp. 105–113.)

1935 *Sol invictus imperator. Ein Beitrag zur Apotheose.*
(*Symbolae Osloenses*, 14, Osloae, pp. 86–114.)

1936 *Konstantin og kristendommen. Hvad Konstantinbuen forteller.*
(*Samtiden*, 47, Oslo, pp. 395–412.)
Una strana testimonianza fin ora inosservata nei rilievi dell'arco di Constantino: Guerrieri etiopici nelle armate imperiali romane.
(*Roma*, pp. 217–222.)
Rom und die Provinz in den spätantiken Reliefs des Konstantinsbogens.
(*Jahrbuch des Deutschen archäologischen Instituts. Archäologischer Anzeiger*, 3/4, Berlin, sp. 595–608.)

1937 *Solitemplene.*
(*Tidskrift för konstvetenskap*, 21, Lund, pp. 24–32.)

1938 *Ein tetrarchisches Ehrendenkmal auf dem Forum Romanum.*
(*Mitteilungen des Deutschen archäologischen Instituts, römische Abteilung*, 53, München, pp. 1–34.)
Ein unbekanntes Porträt Konstantins des Grossen.
(*Symbolae Osloenses*, 18, Osloae, pp. 115–123.)

1939 *Ein unbekanntes Augustusbildnis.*
(*Acta Instituti Romani Regni Sueciae. Series altera*, I, Lund, pp. 288–296.)
Un monumento onorario di Diocleziano nel Foro Romano.
(*L'urbe*, anno 4, fasc. 7, Roma, pp. 1–8.)

1940 *Severus-Serapis.*
(*VI. Internationaler Kongress für Archäologie, Berlin 1939, Bericht*, Berlin, pp. 495–496.)
Zur Ikonographie des Kaisers Elagabal.
(*Symbolae Osloenses*, 20, Osloae, pp. 152–159.)

1941 *Das Geburtsritual der Pharaonen am römischen Kaiserhof.*
(*Symbolae Osloenses*, 21, Osloae, pp. 105–116.)
Romersk krisetid.
(*Kunst og kultur*, 27, Oslo, pp. 15–42.)

1942 *Domus aurea – der Sonnenpalast.*
(*Serta Eitremiana, Symbolae Osloenses*, suppl., Osloae, pp. 68–100.)

Le Néron constitutionnel et le Néron apothéosé.
(*From the collections of the Ny Carlsberg Glyptothek*, 3, Kbh., pp. 247–267.)

1944 *Un ritratto principesco ellenistico degli ultimi anni della repubblica.*
(*Symbolae Osloenses*, 23, Osloae, pp. 50–57.)

1946 *Sentrum og periferi.*
(*Spektrum*, Oslo, pp. 7–21.)

1948 *Graven i Vatikanet.*
(*Spektrum*, Oslo, pp. 309–321.)

1949 *Det skjønnes sakrament.*
(*Spektrum*, Oslo, pp. 139–151.)
Pausania.
(*Revue archéologique*, 6. sér. T. 31–32, Paris, pp. 668–681.)

1951 *The illustrious ancestry of the newly excavated Viking Castles Trelleborg and Aggersborg.*
(*Studies presented to David Moore Robinson on his 70th birthday*. Vol. 1, Saint Louis, Miss. Wash. Univ., pp. 509–518.)
The portrait of Plotinus.
(*Cahiers archéologiques*, 5, Paris, pp. 15–30.)

1952 *Apollon-Mithras.*
(*Jahreshefte des Österreichischen archäologischen Institutes in Wien. Camillo Praschniker in memoriam.* Band 39, Wien, pp. 75–80.)
È un palazzo di Massimiano Erculeo che gli scavi di Piazza Armerina portano alla luce? Con un contributo di E. Dyggve.
(*Symbolae Osloenses*, 29, Osloae, pp. 114–128.)

1953 *Aquileia e Piazza Armerina. Un tema eroico ed un tema pastorale nell'arte religiosa della tetrarchia.*
(*Studi Aquileiesi. Offerti a Giovanni Brusin.* Aquileia, pp. 185–195.)
Det langobardiske tempel i Cividale.
(*Kunst og kultur*, 36, Oslo, pp. 251–268.)
Fra legeme til symbol.
(*Spektrum*, Oslo, pp. 243–251.)
Mosaikken mellem antikk og middelalder.
(*Kunst og kultur*, 36, Oslo, pp. 221–250.)
L'originaria decorazione del tempietto cividalese.
(*Atti del 2. Congresso internazionale di studi sull'alto medioevo, 7–11 settembre 1952*, Spoleto, pp. 95–113.)
Trelleborg-Aggersborg og de kongelige byer i Østen.
(*Viking*, Bd. 16, Oslo, pp. 307–331.)

1954 *The antique origin of the medieval portraiture.*
(*Acta Congressus Madvigiani. Proceedings of the 2. international congress of classical studies*, vol. 3, Kbh., pp. 53–70.)

1955 *Nordisk kunst i Rom.*
(*Farmand*, nr. 9, Oslo, p. 19.)
La decorazione originaria del "Tempietto Longobardo" a Cividale.

(*Congrès international des études byzantines*, 9, Saloniki 1953, T. 1, Athen, p. 259.)

*The Adventus ceremony and the slaying of Pentheus, as represented in two mosaics of about A.D. 300.

(*Late classical and mediaeval studies in honor of Albert Mathias Friend Jr.* Princeton, N.J., pp. 7–14.)

1956 *Il palazzo di Massimiano Erculeo di Piazza Armerina.

(*Studi in onore di A. Calderini e R. Paribeni.* Vol. 3. Milano, pp. 593–600.)

Etruskiske impresjoner.

(*Kunsten idag*, 35, Oslo, pp. 5–30.)

Romerske skulpturer I.

(*Farmand*, nr. 11, Oslo, pp. 22–23.)

Romerske skulpturer II. Et kvinnebilde fra keiser Neros tid.

(*Farmand*, nr. 18, Oslo, pp. 26–27.)

Romerske skulpturer III. Asklepios, Apollons sønn.

(*Farmand*, nr. 23, Oslo, pp. 28–29.)

Romerske skulpturer IV. Et dikterbilde fra oldtiden.

(*Farmand*, nr. 30, Oslo, pp. 24–27.)

Romerske skulpturer V. Et portrett av keiser Vespasian i norsk privateie.

(*Farmand*, nr. 45, Oslo, pp. 28–31.)

1958 Ludvig Orning Ravensberg. In memoriam.

(*Samtiden*, 67, Oslo, pp. 416–422.)

*Plotinus-Paul.

(*Byzantion*, T. 25–27 (1955–57), Brux., pp. 473–486.)

1959 *Expressions of cosmic kingship in the ancient world.

(*Studies in the history of religions*, 4, Leiden, pp. 481–492.)

Det norske institutt i Roma.

(*Forskningsnytt*, nr. 3, Oslo, pp. 8–10.)

Amor og Psyche – elskoven og sjelen.

(*Festskrift til A. H. Winsnes: Tradisjon og fornyelse.* Oslo, pp. 61–75.)

Ein Meisterwerk römischer Porträtkunst aus dem Jahrhundert der Soldatenkaiser.

(*Symbolae Osloenses*, 35, Osloae, pp. 88–97.)

1961 Et Afrodite-hode i norsk privateie.

(*Farmand*, nr. 14, Oslo, pp. 12–13.)

Erotisk dødssymbolikk på romerske sarkofager.

(*Kunst og Kultur*, 44, Oslo, pp. 65–77.)

I ritratti di Plotino ed il tipo di San Paolo nell'arte tardo-antica.

(*Atti del 7. congresso internazionale di archeologia classica*, Roma 1958, vol. 2, Roma, pp. 475–482.)

*Der subtile Stil. Eine Kunstströmung aus der Zeit um 400 nach Christus.

(*Antike Kunst*, 4, Olten, pp. 68–74.)

1962 *Ara Pacis Augustae. La zona floreale.

(*Acta ad archaeologiam et artium historiam pertinentia*, vol. 1, Oslo, pp. 7–16.)

*Eros psychophoros et sarcophages romains.

(*Acta ad archaeologiam et artium historiam pertinentia*, vol. 1, Oslo, pp. 41–47.)

*Ein unbekanntes Porträt einer spätantiken Kaiserin.

(*Acta ad archaeologiam et artium historiam pertinentia*, vol. 1, Oslo, pp. 49–52.)

En senantikk keiserinnestatue i Det norske institutt i Roma.

(*Viking*, Bd. 26, Oslo, pp. 9–23.)

Blomsterfrisen på Ara Pacis, Augustus' fredsalter. Fredens underverk i naturen.

(*Kunst og Kultur*, 45, Oslo, pp. 73–94.)

*Kleine Beiträge zur Ikonographie Konstantins des Grossen.

(*Skrifter utgivna av Svenska Institutet i Rom*, 4°, 22. Opuscula Romana, vol. 4, Lund, pp. 101–105.)

Ejnar Dyggve. 17. oktober 1887–6. august 1961. Tale i Videnskabernes Selskabs møde den 27. april 1962 af H. P. L'Orange.

(*Oversigt over det Kgl. Danske Videnskabernes Selskabs Virksomhed 1961–62*, Kbh., pp. 103–117.)

Roma og Det norske Roma-institutt. Visjon av Roma.

(*Samtiden*, 71, Oslo, pp. 386–399.)

1963 Ejnar Dyggve (17 ottobre 1887–6 agosto 1961).

(*Atti della Pontificia Accademia Romana di Archeologia*, (Ser. 3), Rendiconti, vol. 35, Roma, pp. 15–26.)

Fra antikk til middelalder.

(*Vår kulturarv*, II, Kbh., pp. 3–28.)

1964 Odysséen i marmor. De store nye funn av hellenistisk og romersk originalskulptur i Tiberius-grotten i Sperlonga.

(*Kunst og Kultur*, 47, Oslo, pp. 193–228.)

Late-antique and early Christian art.

(*Encyclopedia of world art*, vol. IX, N.Y., col. 61–68 and 99–118.)

1965 *Un ritratto della tarda antichità nel Palazzo dei Consoli di Gubbio.

(*Atti del II Convegno di studi Umbri, Gubbio 1964*, Perugia, pp. 137–150.)

Nuovo contributo allo studio del Palazzo Erculio di Piazza Armerina.

(*Acta ad archaeologiam et artium historiam pertinentia*, vol. 2, Roma, pp. 65–104.)

*Nouvelle contribution à l'étude du Palais Herculien de Piazza Armerina.

(*La mosaïque gréco-romaine. Colloques internationaux du Centre National de la recherche scientifique. Sciences humaines. Paris 1963.* Paris, pp. 305–314.)

*Osservazioni sui ritrovamenti di Sperlonga. Riassunto di una conferenza tenuta all'Istituto di Norvegia in Roma... Con un contributo di Per Krarup.

(*Acta ad archaeologiam et artium historiam pertinentia*, vol. 2, Roma, pp. 261–272.)

Tardo antico.
(*Enciclopedia universale dell'arte*, vol. XIII, Venezia, sp. 584–591, 620–636.)

1966 *Un sacrificio imperiale nei mosaici di Piazza Armerina.*
(*Arte in Europa. Scritti di Storia dell'Arte in onore di Edoardo Arslan.* Vol. 1. Milano, pp. 101–104.)

1967 *Nota metodologica sullo studio della scultura altomedioevale.*
(*Alto Medioevo,* 1, Venezia, pp. XI–XXII.)
Et forsømt kapitel i kunsthistorien. Den mediterrane skulptur mellom antikk og middelalder.
(*Viking,* Bd. 31, Oslo, pp. 147–161.)

1968 *Il ritratto ellenistico-romano nel trapasso dall'antichità al medioevo.*
(*Problemi attuali di scienza e di cultura. Quaderno N. 105. Atti del convegno internazionale sul tema: Tardo antico e alto medioevo, Roma 1967. Accademia nazionale dei Lincei,* Anno 365, Roma, pp. 309–313.)

1969 *Nuovo materiale per lo studio della scultura altomedioevale.*
(*Acta ad archaeologiam et artium historiam pertinentia,* vol. 4, Roma, pp. 213–214.)
Sperlonga again. Supplementary remarks on the "Scylla" and the "Ship".
(*Acta ad archaeologiam et artium historiam pertinentia,* vol. 4, Roma, pp. 25–26.)
Statua tardo-antica di un'imperatrice.
(*Acta ad archaeologiam et artium historiam pertinentia,* vol. 4, Roma, pp. 95–99.)
Det norske institutt i Roma for arkeologi og kunsthistorie. Institutum Romanum Norvegiae. Beretning om instituttets innvielsesfest i eget hus 13. og 15. oktober 1962. Spoleto.

1970 *L'origine ellenistico-romana del ritratto bizantino.*
(*Corsi di cultura sull'arte ravennate e bizantina,* 17, Ravenna, pp. 253–255.)
I mosaici della cupola di Hagios Georgios a Salonicco.
(*Corsi di cultura sull'arte ravennate e bizantina,* 17, Ravenna, pp. 257–268.)
Om det klassiske.
(*Nordisk tidskrift för vetenskap, konst och industri,* N.S. årg. 46, Sth., pp. 109–122.)
Om det klassiske.
(*Farmand,* nr. 51, Oslo, pp. 97–111.)

1971 *Konstantin den stores triumfbue i Roma. En ny epokes gjennombrudd – avskjed med det klassiske.*
(*Kunst og Kultur,* 54, Oslo, pp. 81–120.)

NEWSPAPER ARTICLES

A. Aftenposten, Oslo

1928 *Moderne kunst i Italien. Den store utstilling i «Palazzo delle belle Arti».* 29.5.

1929 *Det nyreiste pavemonument i St. Peter.* 5.2.
Etruskernes døde by forteller hvorledes deres gamle hovedstad så ut. 2.3.
Et kjempemessig statuehode avdekket under utgravninger i Rom. 26.4.
Opsiktvekkende nye utgravninger i Rom. Keisertorvene avdekkes – Det gamle Roms City. 4.5.
Vakker gave til vår antikksamling. 14.6.
Paven forlater Vatikanet. 3.8.
Professor G. Calza til Oslo. 16.11.

1930 *Hedenske praktmonumenter i Roms katakomber.* 14.6.
Partenons restaurering avsluttet. 13.9.
Den tyrkiske kunsts Michelangelo. 1.11.
Senantikk skulptur til Nasjonalgalleriet i Oslo. Tre verdifulle byster kjøpt i Rom. 17.12.

1931 *En Kristustype fra den romerske keisertid – og et beslektet hode i Nasjonalgalleriet.* 30.5.
Det annet keiserskib i Nemisjøen bragt helt på land. 23.7.
En katastrofe truer Nemiskibet. 2.9.
Viktige funn av gravreliefer ved Athen. 3.9.
To romerske keiserprofiler. 10.10.
Odysseus' hjemland. De engelske utgravninger. 27.10.

1932 *De nye funn i Nemisjøen. – Miniatyrkrigsskib?* 16.1.
Opsiktvekkende funn i Grekenland. 2.3.
Gammeltyrkiske kulturmonumenter i Lilleasien. Seldsjukerveldets hovedstad i Konia. 10.8.
De siste utgravninger i Rom. Frilegningen av Cæsars Forum. 17.9.
Det annet keiserskib i Nemisjøen tørrlagt. 6.10.

1933 *Nasjonalgalleriets nye marmorskulptur.* 8.7.
Nyopdagede verker av Fidias. 19.7.
Fra Jupiter på Kapitol til Apostelfyrste i Vatikanet. 12.8.
Overraskende funn på Kreta. Som drar også Øst-Kreta inn i det gammelkretiske kulturområde. 12.8.
Stockholms rike kunstskatter. 8.9.

1934 *Den svenske Cypern-ekspedisjon. Opsiktvekkende resultater av 3½ års utgravningsarbeide.* 24.2.
Helgenkroning i Peterskirken. 4.4.
Fascist-valg. Mussolinis siste store seier. 5.4.
Keiser Hadrians gravmæle som blev paveborg. St. Angelos restaurering avsluttet. 2.5.
Italienske deputerte som skildvakter. 8.5.
»Den italienske vårs hellige dag.« 2.6.
En moderne by vokset frem av de pontinske sumper på 8 måneder. 16.6.
Folkefest mellom Roms oldtidsminner. 30.6.

Roms gamle senat utgravet. 13.7.

Katolsk kirkekunst og moderne stil. 21.7.

Mussolini på gårdsarbeide. 25.7.

Paven på sommerferie. 20.8.

Det levantinske marked i Bari. 19.10.

De siste Rom-billeder. 27.10.

Italia feirer sin 12. fascistiske årsdag. 12.11.

Da Holberg var forberedt på kamp med sjørøvere. 18.12.

Aristoteles-byste til Nasjonalgalleriet. 28.12.

1935 *Valhall en gjenspeiling av Colosseum.* 8.3.

Vår norske Rom-maler, Ravensberg. 16.3.

Mussolinis nye talerstol. 15.5.

En »Mussolinidag« på det italienske nydyrkningsfelt. 2.8.

Kristus eller Baal? 19.10.

Spansk mesterverk. 13.12.

Etioperne som romerske hjelpetropper. 14.12.

1936 *Lysippisk mesterverk til København.* 11.1.

Spenn livremmen inn. 25.5.

Merkelige nye funn i Rom. 8.8.

Miraklet i Rieti har gjentatt sig. 3.9.

En kongress på vandring. 11.9.

Bysantinsk forskningskongress i Rom. 20.10.

1937 *Verdifull relieffskulptur til Nasjonalgalleriet.* 1.3.

Nasjonalgalleriets siste nyerhvervelser. 4.8.

En romersk sølvskatt. 11.9.

1939 *Pompeji og Herculaneum.* 19.1.

Den hellenistiske kunst. 23.1.

Augustus' mausoleum frilagt i Rom. 4.2.

Roms fortidsminne nr. 1. Keiser Augustus' fredsalter er restaurert. 10.6.

Hvorfor faller den hellige juledag på den 25. desember. 23.12.

1940 *Korset fra Herculaneum.* 23.3.

Epokegjørende nyfunn i Rom. 1.6.

1946 *Cæsars sønn på Egypts trone.* 3.7.

Kristus som filosof. 30.12.

1948 *Monument fra kristenforfølgelsenes tid.* 14.2.

Nytt lys over oldtidens verdensreligioner. 28.2.

Nytt skulpturstorverk fra keisertiden gravd ut i Roma. 8.5.

Utgravningene under Peterskirken. 8.10.

Utgravningene under Peterskirken. Hva vi vet om Peters liv og død. 9.10.

Utgravningene under Peterskirken. Oppdagelsen av en hedensk gravgård under Peterskirken. 16.10.

Utgravningene under Peterskirken. – Saxa loquuntur! Stenene taler. 23.10.

Utgravningene under Peterskirken. Apostelgraven ved Via Appia. 30.10.

Europas eldste portrettkunst. 17.12.

Nye bilder fra Roma. 23.12.

1949 *Romerske byer graves frem av ørkensanden.* 15.1.

Bilder fra Roma etter krig og regulering. 5.2.

Fredrik Poulsens siste arbeider. 1.3.

Krigsherjing og gjenreisning i Italias kunstverden. 2.4.

Plotin, mystiker og filosof. 16.4.

Asias buddhistiske kunst som gresk etterblomstring. 7.5.

Fra Rom til Trondheim. Konstantin den stores og Hellig-Olavs gravkirker. 5.11.

1950 *Inntrykk fra et humanistisk forskningsinstitutt i Amerika.* 4.11.

1951 *Roms grunnleggingshistorie.* 3.2.

Til norske Italia-venner. 25.4.

Freske-funnet i Castelseprio. 12.5.

Sicilias skjulte verden. 29.9.

Hvordan vitenskapen løste fortidens gåter. 13.12.

1952 *Ostia under keisertiden.* 5.1.

Den kristne kvinnes grav. 1.3.

Arkeologiens roman. 6.5.

Arkeologiske nyoppdagelser. 6.9.

De store danske viking-borger. 8.11.

1953 *Mosaikkene fra Ravenna.* 31.1.

1954 *»Villa Lante«.* 27.2.

Fra Vibienes gravmæle. Romersk mesterverk i norsk eie. 22.3.

Det romerske keiserpalass i Piazza Armerina. 15.12.

1955 *Jeger og Hyrde – Keiser og Galilæer.* 29.11.

1956 *Caligulas og Neros have-palass.* 2.1.

Etruskernes kultur er en »stum« kultur. 9.2.

Etruskerkunsten har utpreget særkarakter. 10.2.

Stenen som gjemmer lys. 28.4.

Il Cristo degli abbissi – Kristus i havets dyp. 5.5.

Til Peterskirkens pris. En stemme fra oldtiden og en stemme av i dag. 30.5.

Sacro Speco. Benedikts fjellhelligdom ved Subiaco. 24.10.

Det nye katakombefunn ved Roma. 3.11.

1957 *Hund og jakt i oldtiden. Utdrag av et foredrag i Norsk Kennel Klub.* 30.3.

Fra Plotinus til Paulus. En antikk filosof-type som ble kristent apostel-bilde. 4.5.

Den protestantiske kirkegård i Roma. 25.5.

Sensasjonell oppdagelse i Sacro Speco ved Subiaco. 1.7.

Den herostratisk berømte guttekeiser Heliogabal. 2.9.

Mytologi aktualisert av dybdepsykologien. 4.10.

Sol-vinduet i Disentis. Lysmystikken som middelalderen tok i arv fra den gresk-romerske oldtid. 1.11.

Italienske impresjoner. 9.11.

Oldkristen dåpskunst. Belyst ved et høyst interessant funn i Tunis. 23.12. 27.12.

1958 *Nytt lys over Romas oldkristne mosaikk-kunst.* 2.4.

Oldkristne oljeflakonger fra det Hellige land. 1.7.

Hypermoderne gravningsteknikk i arkeologien. 13.7.

Oldtidens haveidyll. Livias villa ved Prima Porta under Saxa Rubra. 18.10.

1959 *Nye viktige gravfunn i Vatikanets grunn.* 10.1.

Hva et sarkofagfragment i Nasjonalgalleriet forteller.
2.2.

Glimt av et Romersk Keiserpalass. 17.2.

Gresk og romersk portrettskulptur i kunstforeningen.
21.3.

Opera necessaria – Romersk ingeniørarkitektur. 2.7. 3.7.

1960 *Tidsperspektivet i Roma dypere enn annetsteds.* 30.4.

Alf Rolfsens inspirerte og inspirerende kunstbok. 3.11.

1961 *Det store funn av greske originalstatuer i Piræus.* 2.1.

Den store praktsarkofagen i Velletri ved Via Appia.
28.8.

1962 *De greske templer gjenoppstår. Ruinbyen Selinunt på
Sicilia.* 20.8.

Nytt fra Keiserpalasset i Piazza Armerina. 1.9.

1963 *Mellom greske templer på Sicilia.* 30.11. 2.12.

1964 *Nye funn av sarkofager fra romersk keisertid.* 2.4.

Grottevillaen ved Sperlonga. 29.6.

Skulpturfunnene ved Sperlonga. 30.6.

De nye funn i Tiberius-grotten ved Sperlonga. 8.10.

*De store nye funn av hellenistisk originalskulptur i
Tiberiusgrotten ved Sperlonga.* 14.10.

Polyfem-gruppen. 19.10.

1966 *Autostrada over Tiberen?* 8.3.

Kamp om kulturverdier. 9.3.

Aelia Athanasias martyrium. 4.7.

1967 *Hilsen og hyldest til Cis Rieber-Mohn.* 11.4.

*De mørke århundrer – et nybrottsland i européisk
kunsthistorie.* 26.8. 4.9. 7.9.

1968 *Monumentalmaleri fra Europas »dunkle århundrer«.*
28.5. 30.5. 4.6.

Kultsalen i Miseno. 5.12.

1969 *Romas vande. I. II.* 17.11. 18.11.

1971 *Konstantin den Stores mirakuløse syn. »Ved dette tegn
skal du seire«.* 26.1.

*Roma er hovedstad i to riker. I Kirken og den italienske
stat.* 26.7.

Hyldest til Italia. 10.8.

Viktige funn fra Keisertiden i Roma. 7.9.

Kamp om Forum Romanum. 9.9.

1972 *Oldtidens hippodromer var både veddeløpsbane og triumf-
plass.* 17.10.

Hippodromen erobres av Keiserpalasset. 18.10.

B. Other newspapers

1932 *Våre nye oldtidsskulpturer i Nasjonalgalleriet. Romer-
ske portretter.*
Tidens Tegn 24.12.

1933 *Opsiktsvekkende nye oldfund i Italia og dets koloniland.*
Tidens Tegn 24.5.

1934 *Billeder fra det nye Rom.*
Fylkesavisen 9.5.

1943 *Ejnar Dyggve : Dødekult, Kejserkult og Basilika. Stu-
dier fra Sprog- og Oldtidsforskning.*
Berlingske Aftenavis 9.11.

1949 *Fidias – bildhuggaren.*
Sydsvenska Dagbladet 3.11.

1950 *Sjelefuglen i Lunds Domkirke.*
Sydsvenska Dagbladet Snällposten 17.3.

1966 *Romerske keiserportretter – verdenshistorisk mimikk.*
Morgenbladet 4.10.

Pausania

Una delle figure storiche prominenti del mondo antico ci si presenta in un tipo statuario ricco di repliche, che noi cercheremo di descrivere e di identificare in questo articolo, dedicandolo all'egregio conoscitore della scultura, dell'iconografia classica, Charles Picard. Daremo prima le repliche a noi note del detto tipo e citeremo nel n. 1 un esemplare che viene pubblicato qui per la prima volta. In quanto alle altre repliche si rimanda, per ciò che riguarda il materiale, le misure, la provenienza, ecc., alla letteratura citata.

1) Testa esistente nella Galleria Nazionale di Oslo, fig. 1–3. Copia della prima o seconda epoca imperiale. Acquistata a Roma. Marmo finemente cristallizzato di patina grigio-gialla. Altezza totale 0,30 m., altezza della testa (compreso il nodo della barba) 0,265 m. La superficie in complesso si presenta in buono stato di conservazione, benchè un po' consumata. Mancano parti delle orecchie e quasi tutto il naso; la radice del naso mostra una forte sporgenza. La barba sul mento è un po' danneggiata, il taglio orizzontale però non è dovuto ad avaria, ma appartiene alla forma originale della barba. Il collo termina in una frattura.

2) Erma eseguita in forma di busto nel Museo Capitolino di Roma,[1] Stanza dei Fi-

losofi n. 73 (già n. 82 Stanza degli Imperatori), fig. 4. Copia ben conservata della seconda epoca imperiale. Naso, orlo delle orecchie e parte dei baffi restaurati; nella parte superiore del naso rimane visibile la forte sporgenza. La forma dell'erma è concava nella parte posteriore ed ha un sostegno: quindi si avvicina alla forma del busto romano tipica dell'epoca imperiale più progredita. La testa dritta ha un brusco movimento

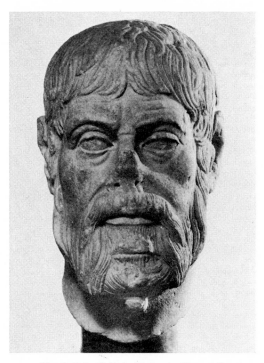

Fig. 1. Oslo, Galleria Nazionale. Testa virile

1. *British School Rome, Cat. Museo Capitolino*, p. 213 sg., n. 82; J. J. Bernoulli, *Röm. Ikon.*, II, 3, p. 247 sgg.; Arndt-Bruckmann, 681, 682, cf. testo a 685, 686; W. Helbig, *Führer*, I[3], p. 455 sg., n. 82.

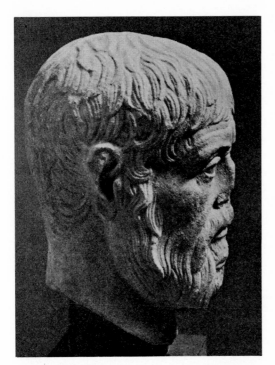 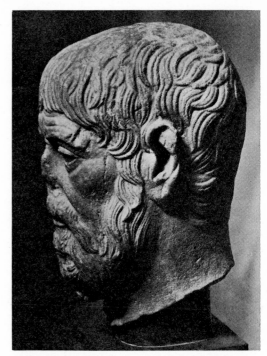

Fig. 2 e 3. Oslo, Galleria Nazionale. Testa virile

verso sinistra. L'iscrizione medioevale: IA-NUS x INPEATOR, che per tradizione viene interpretata Julianus Imperator, non ha importanza per l'identificazione della persona rappresentata.

3) Erma nel Museo Capitolino di Roma, Stanza dei Filosofi n. 72,[2] fig. 5. Copia molto ben conservata della prima o seconda epoca imperiale. La punta del naso è restaurata; nella parte superiore del naso rimane visibile la forte sporgenza. Movimento della testa come quello della replica precedente.

4) Ritratto, lavorato in modo da poter essere incastrato in una statua, Museo Capitolino, Stanza dei Filosofi n. 74 (prima n. 73),[3] fig. 6. Copia ben conservata della prima epoca

imperiale. Parte del naso e dell'orecchio sinistro restaurata, nella parte superiore del naso rimane visibile la forte sporgenza. Movimento della testa come quella delle repliche precedenti.

5) Testa su erma moderna nel Museo Nazionale di Napoli,[4] fig. 7. Copia, in perfetto stato di conservazione, in cui perfino il naso è intatto. Prima o seconda epoca imperiale.

Tra queste cinque repliche le tre prime formano un gruppo strettamente collegato. L'impronta severa, specialmente il rilievo basso delle ciocche dei capelli che nella fattura ricordano il cisello del bronzo, inoltre la barba artificiosamente particolareggiata, è la stessa[5] come pure (dove l'erma rimane) il

2. *British School Rome, l. l.,* p. 248, n. 72; W. Helbig, *l. l.,* 455 sg.; J. J. Bernoulli, *l. l.,* II, 3, p. 247 sgg.

3. *British School Rome, l. l.,* p. 249, n. 73, Arndt-Bruckmann, 683, 684; W. Helbig, *l. l.,* 455 sg.; J. J. Bernoulli, *l. l.,* II, 3, p. 247 sgg.

4. E. Gerhard-Th. Panofka, *Neapels antike Bildwerke,* p. 99, n. 334, Arndt-Bruckmann, 685, 686.

5. Il n. 3 presenta una leggera variante nella forma della barba, cf. n. 5.

mantello sulla spalla sinistra. I n. 4 e 5 invece si differenziano tanto tra di loro che dal gruppo principale. Tutti e due mostrano uno stile più libero, specialmente nella plastica dei capelli. È chiaro dunque che le repliche n. 1–3 devono considerarsi come basilari per risalire all'originale greco e alla identificazione della persona rappresentata.

Il tipo riprodotto nelle tre repliche suddette è eminentemente caratteristico. L'espressione è così incisiva ed originale, che rimane impressa nella nostra coscienza in modo indimenticabile. La testa d'uomo attempato si erge rigida, ostinata sul collo dritto. Tanto di fronte che di profilo domina la forma rettangolare: la sagoma corre, per cosi dire, in linee dritte e in angoli retti. Il piano frontale del viso sta quasi ad angolo retto sui piani laterali dei profili, così che la testa sembra intagliata in un prisma. Questa forma angolosa e rigida si ritrova anche nella fattura dei tratti del viso: le occhiaie quasi rettangolari, la bocca a linea dritta su cui pendono i baffi quasi ad angolo retto. A queste forme dure corrisponde la struttura fisica del rappresentato: è una testa dalla ossatura potente, le ossa del cranio sembrano quasi premere attraverso lo strato più morbido dei muscoli e della pelle, sporgono nei forti zigomi, sulla fronte angolosa e nell'accentuata curva del naso. In questa testa così piena di forza e di energia, il carattere è determinato principalmente dalla bocca rettilinea eminentemente volitiva, in cui si concentra l'espressione di potenza e la forza d'azione.

Il ritratto è caratterizzato in maniera singolare dalla forma dei capelli e della barba. Con rilievo basso le ciocche aderiscono al cranio allungato. I capelli lisci divisi sulla fronte ricordano le prime sculture di Policleto. La barba è di forma complessa e ornata; sotto il mento è raccolta in un nodo. C'è inoltre la caratteristica del mantello: i n. 2–3 riproducono le stesse forme, e quindi, evidentemente, la forma del mantello nell'originale. Anche

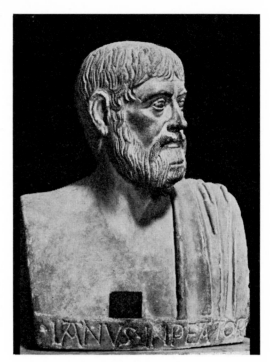

Fig. 4. Roma, Museo Capitolino. Busto

la forma del mantello nel n. 4 coincide per un particolare importante con i n. 2 e 3: In tutte e tre le repliche il mantello cade dalla spalla sinistra in linea dritta sul dorso. Non è, dunque, appoggiato intorno al collo e portato verso il fianco destro come un pallio, cioè il vestimento caratteristico del filosofo e del poeta. Il rappresentato è nudo, si copre soltanto la spalla sinistra con un panno ripiegato. Dobbiamo figurarci una claina simile ad esempio a quella che ha Aristogitone nel gruppo dei tirannicidi.

Il catalogo della British School fa appunto derivare il nostro tipo da un bronzo greco del V secolo A. C. e Bernoulli con ragione ne mette in relazione le forme dei capelli con quelle del Doriforo e dell'Idolino. Nella forma della testa a prisma allungato e nella sagoma rettangolare dei piani, sopravvive ancora la plastica severa che si riscontra ad esempio nella testa di Aristogitone. Sono particolarmente severe la forma e l'espressione

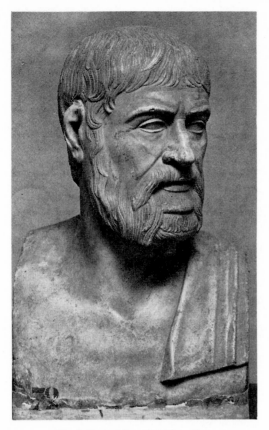

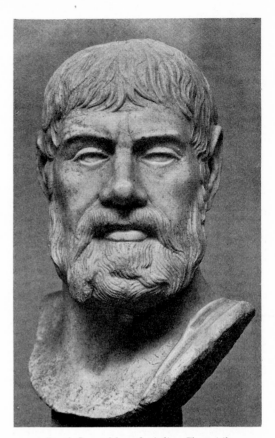

Fig. 5. Roma, Museo Capitolino. Erma *Fig. 6. Roma, Museo Capitolino. Testa virile*

della bocca a linea retta incorniciata dalle ciocche della barba pendenti verticalmente: caratteristica che si osserva dal periodo arcaico fino alle sculture di Olimpia.[6] Basta confrontare la testa di Aristogitone o, meglio ancora, di Temistocle, col nostro tipo: è proprio nella bocca che si ritrova la stessa espressione di energia fattiva e di forza d'azione. Ci avviciniamo qui al tipo di umanità eroica dell'epoca delle guerre persiane. Un ritratto come quello di Temistocle mostra una energia compatta, una forza aggressiva che colpisce quando lo si confronta con i ritratti armoniosi e sereni della seconda parte del V

secolo, ad esempio col ritratto di Pericle. Il carattere attivo del rappresentato è reso bene anche dal forte movimento della testa.

Passando dall'esame dell'insieme all'analisi dei particolari, è ancora più evidente il legame del ritratto con la tradizione dello stile severo. Le singole ciocche dei capelli col loro disegno cisellato poggiano piatte sulla cute, un po' più liberamente che nel carrettiere di Delfi, ma più piatte e severe che ad esempio nelle sculture del primo Policleto. Tanto la mossa verticale dei baffi quanto il taglio della barba sul mento è una reminiscenza arcaica che ricorda ad esempio lo stratega Barracco-

6. E. Curtius-F. Adler, *Olympia*, III p. e. tav. XI, XVI, XXVII.

7. A. Hekler, *Die Bildniskunst der Griechen und Römer*, tav. 1 b., cf. la barba della testa Arndt-Amelung, *E. A.* 1718.

4

Monaco,[7] l'Aristogitone, e perfino le teste del tempio di Zeus ad Olimpia.[8] La forma del panno corrisponde esattamente allo stile dell'epoca: le pieghe verticali, piatte e parallele ci appaiono come un tratto specialmente caratteristico dello stile severo, da Aristogitone fin alle sculture Olimpiche. Specialmente in queste, lo stile delle pieghe offre chiare somiglianze col nostro tipo.[9]

Col ritratto di Temistocle, scoperto poco prima della seconda guerra mondiale, ci troviamo già negli anni 470–460 di fronte a una rappresentazione di umanità fortemente individualizzata.[10] In tal modo i concetti tradizionali sullo stile di quell'epoca vengono smentiti, sicchè, ormai, l'orizzonte appare libero per una visione approfondita dell'arte di tutto questo periodo. Accanto al ritratto

di Temistocle troveranno il loro posto le opere affini. È qui che appartiene il ritratto che trattiamo. I tratti stilistici che lo collegano col periodo severo sono così evidenti che l'ostacolo che si presenta a causa dell'estrema individualizzazione, non è rilevante. Tali tratti non si possono attribuire soltanto al copista, poichè si riscontrano nelle repliche n. 1–3, in parte anche in n. 4, in forme quasi identiche. Un tale stile dev'essere considerato come un passo ulteriore nello sviluppo organico quale ci risulta dal ritratto di Temistocle: ci avviciniamo alla metà del V secolo. La testa ha una lontana parentela con il ritratto di Anacreonte (si confronti specialmente la replica Altemps), che probabilmente si può collocare negli anni subito dopo il 450.[11] In particolar modo la bocca e la barba pendente, come pure il taglio orizzontale sul mento, sono somiglianti nei due tipi. Ma nell'Anacreonte l'energica linea retta del periodo anteriore si smussa già nella curva tipica dell'alto classicismo.

8. E. Curtius-F. Adler, *l. c.*, III, tav. XVI, XXVII.

9. E. Curtius-F. Adler, *l. c.*, III p. e. tav. IX, XXVI.

10. Già l'illustre G. Calza che eseguì gli scavi, ebbe la visione giusta, e dopo la lunga discussione che ne seguì, il suo giudizio fù confermato da L. Curtius, K. Schefold ed altri. Un'opera di tale immediatezza e freschezza di forma, di tale spontaneità e violenza dell'ethos e di tale stupefacente «severità» di espressione, non può essere, mi pare, un *compositum mixtum* dell'arte del V e IV secolo, nè una dotta creazione d'arte del tardo ecletticismo. G. Calza, *Le Arti*, II, 3, 1940, p. 152 sgg.; *La Critica d'Arte*, 23–24, 1940, 15 sgg.; R. Bianchi Bandinelli, *La Critica d'Arte*, 23–24, 1940, p. 17 sgg.; H. Fuhrmann, *Arch. Anz.*, 56, 1941, c. 476 sgg.; L. Curtius, *Röm. Mitt.*, 56, 1941, 78 sgg.; B. Schweitzer, *Die Antike*, 17, 1941, p. 77 sgg.; Fr. Poulsen, *Gnomon*, XVII, 12, 1941, p. 483; G. V. Kaschnitz, *Gnomon*, 1941–1942; G. Rodenwaldt, *Forschungen und Fortschritte*, April 1942; A. Boëthius, *From the Collections of the Ny Carlsberg Glyptothek*, 1942, III, 202 sgg., e nel: *Eros och Eris* (Kulturessäer tilägnade R. Lagerborg); G. Becatti, *La Critica d'Arte*, Nuova serie II, 1942, p. 76 sgg.; K. Schefold, *Die Bildnisse der antiken Dichter, Redner und Denker*, p. 18.

11. J. J. Bernoulli, *Griech. Ikon.*, I, p. 77 sgg.; Arndt-Bruckmann, 681–686; A. Furtwängler, *Meisterwerke*, p. 93; Fr. Poulsen, *From the Collections of the Ny Carlsberg Glyptothek*, I, 1931, p. 1 sgg.; *Katalog* (1940) n. 409; D. Mustilli, *Museo Mussolini*, p. 124 sg., n. 13, Tav. LXXX; K. Schefold, *l. c.*, p. 64; *Replica Altemps*: Arndt-Amelung, *E. A.*, 2380/81.

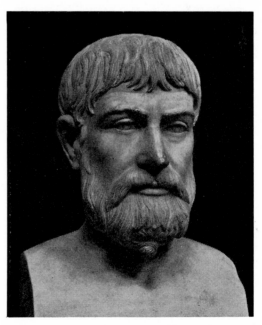

Fig. 7. Napoli, Museo Nazionale. Testa virile su erma moderna

Il nostro ritratto rappresenta una delle personalità eminenti del tempo. Tra gli uomini di stato e gli strateghi del V secolo solo Pericle offre un così gran numero di repliche del suo ritratto. Chi è dunque questo uomo?

La forma ermale appartiene al mondo greco, e il tipo fisionomico, certi tratti del taglio della barba e dei capelli mostrano un greco dell'epoca. La plastica suggerisce come luogo d'origine il Peloponneso dorico. Importante è il fatto che la statua originale aveva un mantello ripiegato sulla spalla sinistra. Tali mantelli li portavano i nudi eroi combattenti, come ad esempio il Teseo ed il Piritoo del Tempio di Zeus ad Olimpia oppure Aristogitone. Non si tratta dunque di un poeta o filosofo, ma di un uomo di stato o di uno stratega. Questa interpretazione viene corroborata dall'erma di Milziade nel museo di Ravenna:[12] anche Milziade è senza elmo e anche lui è nudo e porta il mantello sulla spalla sinistra. Che, infatti, un tal tipo rappresenta la forma tipica dell'uomo eroizzato di quell'epoca, è dimostrato dalla statua di Temistocle al Foro di Magnesia come ci viene tramandata dalle monete: il tipo statuario è prepolicleteo, nudo, con una piccola claina pendente dalle spalle, la testa è senz'elmo, la mano sinistra reggente la lancia.[13] Una statua simile è da presupporre per il nostro tipo. L'energico movimento laterale della testa ci lascia intuire un motivo statuario che bene si adatta a una statua di stratega, ma meno a un ritratto di poeta o di filosofo. Tutto ciò sta in armonia col carattere del rappresentato: infatti ci sta davanti un uomo d'azione e non un uomo dedito alla vita contemplativa.

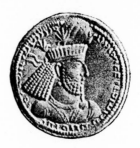

Fig. 8. Ritratto di re Sassanide

Per di più questo uomo porta un segno speciale: sotto al mento la barba è raccolta in un nodo. Questo tratto che lo distingue dai suoi contemporanei del mondo greco,[14] lo avvicina in stranissimo modo al grande nemico d'Oriente: cioè ai Persiani. Sappiamo infatti che i re ed i satrapi persiani davano grande importanza alla barba ben curata; per i Greci ciò era segno di quella τρυφή che essi rimproveravano ai persiani. Una tale preziosità della barba la troviamo ad esempio in certe rappresentazioni dei re della tarda epoca persiana in cui la barba raccolta sotto il mento passa attraverso un anello sotto al quale si apre a forma di corolla.[15] Questa forma di barba caratteristica dei Sassanidi deriva però da una antica foggia dei Persiani, poichè già nella epoca degli Achemenidi s'incontra un ricciolo o nodo ben marcato sotto il mento. Per questo particolare il ritratto del re Sassanide fig. 8 (Narseh)[16] può essere confrontato con un satrapo dell'Asia Minore del V secolo a. C. fig. 9 (Khreis, Licia).[17]

Quale Greco eminente dell'epoca delle guerre persiane potrebbe essere caratterizzato

12. G. Becatti, *l. l.*, Tav. XXXI e p. 86.

13. All'ultimo trattato da G. Becatti, *l. l.*, p. 84.

14. La barba cretense a lunga spirale (p. e. *Annali dell'Istituto di corr. arch.*, 1880, Tav. T), confrontata da F. Hauser (*Jahreshefte des Österreich. Instituts*, 10, 1907, 14 sgg.), mi pare del tutto differente dalla forma di barba del nostro tipo.

15. A. Christensen, *L'Iran sous les Sassanides* (1944), p.

92, 221, 232, 256, (*sulla bellezza della barba dei Persiani in generale*, p. 510); F. Sarre, *Die Kunst des Alten Persien*, tav. 78–81, 104, 111; *143*, 5, 7, 11; F. Sarre-E. Herzfeld, *Die Iranischen Felsreliefs*, tav. V, VII, IX, XLI, XLII, XLV; Textb. fig. 25, 27, 28, 32, 37, 40, 93, 104, 106.

16. F. Sarre, *l. l.*, tav. *143*, 11.

17. E. Babelon, *Les Perses Achéménides*, XIV, 1.

Fig. 9. Ritratto di satrapo Sassanide

da un tale contrassegno? Solo i due Greci
entrano in considerazione i quali furono ac-
cusati come traditori della Patria: cioè Pau-
sania e Temistocle, «i più insigni fra i Greci
del loro tempo», come dice Tucidide.[18] Per
ragioni intrinseche, si dovrà pensare prima di
tutto a Pausania ucciso dai suoi concittadini
per tradimento al soldo persiano, e per ragioni
estrinseche solamente a lui, essendoci già noto
il ritratto di Temistocle e trattandosi qui di
un'altra persona. E poichè già lo stile ci
suggerisce come luogo di origine il Pelopon-
neso dorico, questa personalità eminente delle
guerre persiane deve essere il vincitore di
Platea.

Sappiamo che Pausania nei suoi tardi anni
si lasciò trascinare dalla τρυφή dei Persiani e
adottò forme di vita di quel popolo.[19] Ci
informa Diodoro che Pausania si diede al lusso
persiano (ζηλώσαντος αὐτοῦ τὴν Περσικὴν
τρυφήν). Chi non si meraviglierebbe della
follia di Pausania – si domanda poi Diodoro –
il quale dopo la vittoria di Platea e tante splen-
dide gesta per cui divenne il salvatore della
Grecia, sciupò tutta la sua fama per appro-
priarsi le ricchezze e il lusso dei Persiani
(ἀγαπήσας τῶν Περσῶν τὸν πλοῦτον καὶ τὴν
τρυφήν). Nella tracotanza della sua fortuna
disprezzò il modo di vivere dei Lacedemoni e
imitò la sfrenatezza e la pompa dei Persiani

– proprio lui che meno di tutti avrebbe dovuto
adottare gli usi dei barbari (ἐπαρθεὶς γὰρ
ταῖς εὐτυχίαις τὴν μὲν Λακωνικὴν ἀγωγὴν
ἐστύγησε, τὴν δὲ τῶν Περσῶν ἀκολασίαν καὶ
τρυφὴν ἐμιμήσατο, ὃν ἥκιστα ἐχρῆν ζηλῶσαι
τὰ τῶν βαρβάρων ἐπιτηδεύματα). Quando nel
168 a. C. cercò asilo nel tempio di Atena a
Sparta egli fù, come è noto, murato vivo nel
tempio e vi morì di fame.[20]

Il ritratto qui trattato deve essere stato
fatto *dopo* la morte di Pausania. Ma allora,
ci si domanda, come è possibile che il tradi-
tore della patria fosse glorificato con delle
statue dopo la sua morte? Le fonti storiche
fortunatamente ci danno una risposta chiara.
Diodoro ci racconta che quando gli spartani
per altra ragione interrogarono l'Oracolo di
Delfi, Apollo nella sua risposta chiese che
fosse restituita alla dea il supplicante. Allora
gli spartani ritenendo impossibile di soddi-
sfare all'Oracolo, rimasero per alquanto tempo
indecisi (ἠπόρουν ἐφ' ἱκανὸν χρόνον), perchè
non potevano eseguire gli ordini del dio. Alla
fine si decisero di fare quello che potevano, e
fecero fare due statue di bronzo di Pausania
che eressero nel tempio di Atene (ὅμως δ' ἐκ
τῶν ἐνδεχομένων βουλευσάμενοι κατεσκεύ-
ασαν εἰκόνας δύο τοῦ Παυσανίου χαλκᾶς,
καὶ ἀνέθηκαν εἰς τὸ ἱερὸν τῆς Ἀθηνᾶς).[21]
Secondo Tucidide l'Oracolo ordinò ai Lace-
demoni di togliere il sepolcro dal tempio e di
dare due corpi alla dea invece di uno; si
eseguì l'ordine e si posero due statue di bronzo
al posto del corpo di Pausania (ὁ δὲ θεὸς ὁ
ἐν Δελφοῖς τόν τε τάφον ὕστερον ἔχρησε
τοῖς Λακεδαιμονίοις μετενεγκεῖν, καὶ ὡς
ἄγος αὐτοῖς ὂν τὸ πεπραγμένον, δύο σώματα
ἀνθ' ἑνὸς τῇ χαλκιοίκῳ ἀποδοῦναι· οἱ δὲ
ποιησάμενοι χαλκοῦς ἀνδριάντας δύο ὡς
ἀντὶ Παυσανίου ἀνέθεσαν).[22] Anche Pausania
il scrittore dice che furono erette due statue

18. Thucyd., I, 138, 30.
19. Diod., XI, 44, 5.
20. Diod., XI, 45.

21. Diod., XI, 45.
22. Thucyd., I, 134.

di Pausania presso l'altare della dea (Παρὰ δὲ τῆς χαλκιοίκου τὸν βωμὸν ἑστήκασι δύο εἰκόνες. Παυσανίου τοῦ περὶ Πλάταιαν ἡγησαμένου· τὰ δὲ ἐς αὐτὸν ὁποῖα ἐγένετο, εἰδόσιν οὐ διηγήσομαι).[23]

Come sappiamo, passò qualche tempo prima che i Lacedemoni obbedissero all'Oracolo (ἠπόρουν ἐφ' ἱκανὸν χρόνον). Sarà passato anche qualche tempo dopo la morte di Pausania prima che fosse interrogato l'Oracolo. Non abbiamo indicazioni esatte, ma le informazioni approssimate che abbiamo, si accordano colla datazione da noi proposta: cioè gli anni 460–450. Pausania morì nel 468; con ogni probabilità 10 o 15 anni più tardi le sue due statue furono erette nel tempio di Atene. Le repliche qui trattate rimontano a quelle statue. I Lacedemoni fecero fare queste statue del vincitore di Platea da un artista dorico in stile eroico. E con il nodo sotto al mento vollero allo stesso tempo mettere in evidenza il segno esteriore di quella τρυφή, alla quale si era dato Pausania negli ultimi anni della sua vita e che aveva foggiato la sua persona e il suo modo di vivere.

Reprinted, with permission, from *Revue archéologique*, 6e série, tomes 31–32 (*Mélanges Charles Picard*), Paris 1949, pp. 668–81.

23. Pausanias, 3, 17, 7.

Un ritratto principesco ellenistico degli ultimi anni della repubblica

La scultura riprodotta nelle figure 1–3, nella Galleria Nazionale di Oslo (già della collezione H. Fett), proviene da Roma e sarebbe stata trovata nel golfo di Baiae. È lavorata in marmo di cristallizzazione minuta, probabilmente italiano. Le sue dimensioni corrispondono alla grandezza naturale o sono forse un po' inferiori alle misure del corpo.[1] Tutta la superficie è lievemente corrosa (probabilmente dall'acqua) ed una rete di calcare e di vegetali copre l'epidermide e le parti monche. Per conseguenza, contorni e limiti delle forme sono cancellati, il viso ha assunto un'espressione velata, che non caratterizzava il ritratto in origine. Sono infrante l'estremità del naso e buona parte del lato destro della testa, comprese orecchie, tempie, parte della fronte, come pure tutta la metà sinistra del piede dell'erma, dal viso in giù. La corona è molto guasta, corrosa. La parte posteriore del capo era lavorata a sè e precisamente appezzata nella maniera tipica dei *capita desecta*.[2] Nel lato conservato del piede dell'erma si osserva l'usuale incavatura quadra col buco per il chiodo. L'erma era dunque fornito delle tipiche «braccia» su cui appendere le corone sacrate in omaggio del raffigurato.

Il raffigurato è un giovane i cui tratti sono fini, delicati come quelli di una fanciulla. Solo al primo sguardo il nobile ovale del viso ed i suoi tratti possono apparire di forma-tipo, di carattere generico. Contemplando invece il busto con precisione, ne risaltano tosto i tratti individuali, che conferiscono al ritratto un fascino tanto particolare: il fine mento, diviso dal labbro da una fossetta, la piccola bocca dal labbro superiore infantilmente sporgente, il naso corto e curvo, la fronte alta dalla ossatura marcata, il deciso rilievo della muscolatura dei sopracigli ed infine il capriccioso arricciarsi dei capelli sul fronte – sono tutti tratti di una raffigurazione sommamente personale, di gioventù raffinata, focosa e sensibile. Quest'impressione è rafforzata dal pathos quasi doloroso dell'espressione del viso. Il capo, che è diretto frontalmente verso lo spettatore, come lo mostra la fig. 1, è lievemente piegato indietro; gli occhi sono ben aperti collo sguardo rivolto in alto, come per scorgere una visione celeste, rispecchiata come da un tremore del viso. La bocca aperta respira profondamente, sospingendo il labbro superiore e lasciando intravedere la dentatura. Una forte commozione è palese nella muscolatura della fronte ed è marcata dalla nervosa tensione dei sopracigli.

Il giovane che andiamo descrivendo regge sul capo un curioso ornamento, decisivo per la identificazione dell'erma. Si tratta di una corona di foglie, cinta da una fascia dalle lunghe estremità. Le foglie allungate della corona, dove emergono dagli intrecci della fascia non si distinguono che con difficoltà, dati i notevoli guasti; i rami che portano le

1. L'altezza totale 0,385 m; della testa 0,23 m.

2. Ultimamente trattati da O. Vessberg, *Studien zur Kunstgeschichte der römischen Republik*, p. 221 sg.

foglie, sono uniti sotto la nuca in un annodamento. Paralleli ben conservati di questa forma di corona sono stati considerati, generalmente, come corone di alloro.[3] La fascia che avviluppa la corona in spiragli regolari, si scioglie dalla corona sui lati del capo, subito dietro alle orecchie, cadendo sulle spalle e sul petto dell'erma.

Questo ornamento del capo si verifica come insegna reale su alcune monete ellenistiche. Qui il significato della fascia è chiaro; si tratta di un diadema. Indichiamo quale esempio un ritratto del Philetairos di Pergamo[4] (fig. 4). Si ritrova inoltre un simile ornamento del capo in un tipo statuario, conservato in repliche nel Museo dei Conservatori e nella Ny Carlsberg Glyptotek.[5] La somiglianza della corona coll'insegna reale ellenistica rende improbabile che questo giovane, il quale è una tipica raffigurazione ideale del tardo secolo quarto, possa essere un atleta vittorioso. La corona di foglie stessa ha la forma dell'erma di Oslo. La fascia, invece, diverge in un particolare espressivo: mentre nel tipo ideale la fascia è nascosta dietro alla nuca, sull'erma di Oslo si scioglie dalla corona sui lati del capo, dove sporge, sviluppata e piegata ben visibilmente, sul collo e sulle spalle – come si verifica spesso nei ritratti dei sovrani ellenistico-romani.[6]

A conferma della testimonianza delle monete, viene comprovato dalle nostre fonti letterarie che il detto corona-diadema accanto al diadema stesso, è stato considerato a Roma come insegna reale. Emerge dunque questo

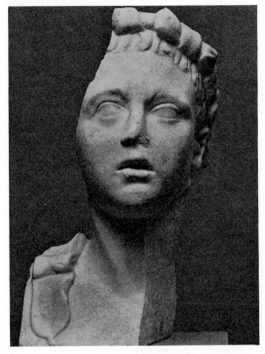

Fig. 1. Oslo, Galleria Nazionale, Ritratto principesco

emblema come simbolo politico nella grande crisi degli ultimi anni della repubblica, nella lotta fra le forme tradizionali repubblicane e il nuovo stato monarchico. Le nostre fonti storiche pongono il corona-diadema in relazione col radicalismo di Cesare negli ultimi anni della sua vita e lo citano fra le provocazioni gravi che condussero alla sua caduta. Allorquando Cesare dopo i sacrifici latini venne accolto con eccezionali acclamazioni dal popolo romano, uno dei presenti, secondo Svetonio, incoronò la sua statua con una

3. Arndt-Amelung, *Einzelaufnahmen antiker Skulpturen*, 474/5; 3872/3. Waldhauer, *Ermitage II*, p. 39. Museo dei Conservatori, *Cat. British School*, Scala VI 5, tav. 103. F. Poulsen, *Kat. Ny Carlsberg Glyptotek*, p. 104 nr. 120.

4. Imhoof-Blumer, *Porträtköpfe auf antiken Münzen*, tav. IV, 14. Hill, *L'art dans les monnaies grecques*, tav. XI, 1. Cfr. anche Hill, *l. c.*, tav. XIII, 1. Sulle monete dei Tolemei si trova spesso la corona d'edera avviluppata col diadema, p. e. *Cat. Greek Coins Brit. Mus.* (R. St.

Poole), tav. 24, 2–3 (Ptolemaios IV come Dioniso, con νεβρίς e θύρσος); ulteriormente il diadema colle spighe, *l. c.*, tav. 17, 5. Differenti forme di corone fogliose cinte di fascia si trovano anche nella scultura: p. e. Arndt-Bruckmann, *Porträtwerk*, 335 sg., 264 sg.

5. Veda n. 3.

6. P. e R. Delbrueck, *Antike Porträts*, tav. 60, 5; *Die Münzbilder von Maximinus bis Carinus*, tav. XVIII, 80, 82, 84 sg.

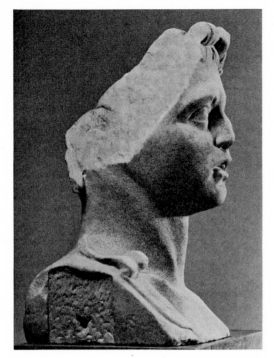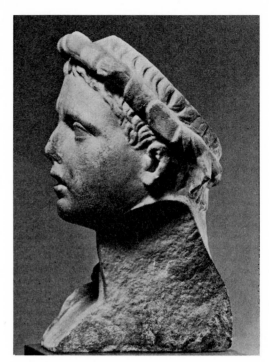

Fig. 2 e 3. Oslo, Galleria Nazionale. Ritratto principesco

corona di alloro avviluppata da una fascia bianca *(Corona laurea candida fascia praeligata)*, e ne conseguirono provvedimenti rigorosi da parte dei tribuni, quell'atto facendo generalmente supporre che Cesare ambisse il titolo reale.[7] Nella celebre scena dei *Lupercalia* sul Foro Romano, Antonio tentò d'incoronare il capo di Cesare con un diadema che, secondo Plutarco, era fasciato da una corona di alloro (διάδημα στεφάνῳ δάφνης περιπεπλεγμένον, *Caes.* 61, 3. διάδημα δάφνης στεφάνῳ περι-

ελίξας, *Ant.* 12, 2), ma Cesare volse il capo altrove e fù acclamato dal popolo. Soggiunge Plutarco, che pur avendo Cesare il potere monarchico di fatto, non veniva tollerato il nome di re (τοὔνομα τοῦ βασιλέως).[8] Il corona-diadema significa quindi il nome del re.

Per quanto riguarda la classificazione cronologica dell'erma, ne ricaviamo già un chiaro accenno dal corona-diadema. Anzitutto dobbiamo stabilire che si tratta di in-

7. Suet. *Div. Jul.* 79, 1 sg. *Nam cum in sacrificio Latinarum revertente eo inter inmodicas ac nouas populi acclamationes quidam e turba statuae eius coronam lauream candida fascia praeligata inposuisset et tribuni plebis Epidius Marullus Caesetiusque Flauus coronae fasciam detrahi hominemque duci in uincula iussissent, dolens seu parum prospere motam regni mentionem siue, ut ferebat, ereptam sibi gloriam recusandi, tribunos grauiter increpitos potestate priuauit. Neque ex eo infamiam affectati etiam regii nominis discutere ualuit, quanquam et plebei regem se salutanti Caesarem se, non regem esse responderit et Lupercalibus pro rostris a consule Antonio admo-*

tum saepius capiti suo diadema reppulerit atque in Capitolium Joui Optimo Maximo miserit.

8. Plut. *Ant.* 12, 2 sg.: διάδημα δὲ δάφνης στεφάνῳ περιελίξας προσέδραμε τῷ βήματι, καὶ συνεξαρθεὶς ὑπὸ τῶν συνθεόντων ἐπέθηκε τῇ κεφαλῇ τοῦ Καίσαρος ὡς δὴ βασιλεύειν αὐτῷ προσῆκον. Plut. *Cæs.* 61, 3: ὡς οὖν εἰς τὴν ἀγορὰν ἐνέβαλε (Antonio) καὶ τὸ πλῆθος αὐτῷ διέστη, φέρων διάδημα στεφάνῳ δάφνης περιπεπλεγμένον ὤρεξε τῷ Καίσαρι. Dio Cassio parla nella descrizione della stessa scena soltanto d'un diadema (44, 11, 2).

segna reale ellenistica; in secondo luogo, l'insegna era di viva attualità nella Roma di Cesare. In considerazione dell'origine italica dell'erma, quest'ultimo fatto acquista un più speciale significato per la datazione. Lo stile dell'erma ci dà indicazioni parallele con quelle che già abbiamo stabilite nello studio del corona-diadema. Il forte pathos respira ancora di vita ellenistica, benché in forma indebolita e leggermente anemica. Si pensa udire un tenue suono morente della passione eroica dell'ellenismo. La forma è sprovvista del rigoglio di quell'epoca, mancano i forti rilievi nella carne e nella capigliatura. Quest'indebolimento è particolarmente visibile nella disposizione dei ricci: le forme tenui, superficialmente modellate non affluiscono in forti formazioni ricciute, ma si staccano l'una dall'altra in motivi minuti ed isolati. In questa maniera che costituisce il più risoluto contrasto colle capigliature espressive dei sovrani ellenistici, si osservano taluni tratti basiliari delle pettinature dell'ultima repubblica dall'acconciatura liscia e dai ricci spartiti, debolmente incavati.[9]

Dopo aver fissato l'ordine cronologico, vogliamo ora studiare la persona raffigurata. Come abbiamo visto, il corona-diadema è insegna reale ellenistica, tradizionalmente vincolata all'avanzata del regno ellenistico verso Roma. Possiamo stabilire che il tipo del ritratto del nostro erma abbia la stessa origine. L'eroico pathos e lo sguardo innalzato (εἰς Δία λεύσσων)[10] si erano fatti, sotto l'influsso

Fig. 4. Moneta con ritratto di Philetairos di Pergamo

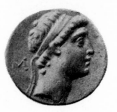

Fig. 5. Moneta con ritratto di Demetrios II. Nicator

dominante del ritratto di Alessandro, l'espressione convenzionale degli ispirati re-dei dell'ellenismo.[11] Si paragoni il nostro erma coi ritratti dei giovani re-dei dallo sguardo innalzato, dalla bocca schiusa al vivo respiro, come per esempio il Demetrios II. Nicator[12] (fig.5). Al mondo orientale ci rivolge inoltre la tradizionale forma ellenica del busto, l'erma.

Si tratta dunque di un ritratto principesco di tipo ellenistico della fine della repubblica, ritenibilmente dell'epoca del secondo triunvirato. Il corona-diadema ne fa una tipica raffigurazione politica. In Italia, da dove proviene questa scultura, ha un suo posto naturale nell'ambiente che sosteneva la poli-

9. Certi tipi dell'epoca del secondo triunvirato paiono i più affini alla nostra forma, v. p. e. la bella scelta di monete da O. Vessberg, prima di tutto le effigi del giovane Ottaviano, *l. c.*, XI, 1–4; cfr. anche tav. X, 1–5. In una lettera O. Vessberg mi ha gentilmente comunicato la sua opinione su questa datazione:«Non mi pare che sia dubbio, che il ritratto appartenga alla seconda metà dell'ultimo secolo a. C. I capelli sulla fronte, la forma ad erma e la tecnica segmentale, anche lo stile patetico (il quale in questa forma moderata è molto affine ai ritratti d'uomo del secondo triunvirato)

indicano in modo deciso una datazione nella prima parte di questa epoca.»

10. Plut., Περὶ τῆς 'Αλ. τύχης ἢ ἀρετῆς 2.

11. H. P. L'Orange, *Le Néron constitutionnel et le Néron apothéosé, From the Collections of the Ny Carlsberg Glyptothek* 3, 1942, p. 261 sg. [v. questo volume, p. 278–291].

12. *Cat. Greek Coins Brit. Mus.* (P. Gardner), tav. 18, 1. – Si paragone anche l'interessante testa alessandrina al Louvre, recentemente publicata da F. Poulsen, *From the Collections of the Ny Carlsberg Glyptothek* 3, 1942, p. 144 sgg.

tica cesareo-tolemeica di Antonio.[13] Sappiamo che i seguaci di Antonio a Roma erano assai forti e numerosi, che comprendevano ancora nel 32 i consoli di quell' anno, cioè Gnaeus Domitius e Gaius Sosius, e che un considerevole numero di romani disertò alla parte di Antonio prima della battaglia di Actium.[14] Quel cerchio di personaggi deve aver approvato il consolidamento dinastico del suo regno e quindi anche la famiglia di giovani re e principi che lo circondavano ad Alessandria. Fra questi deve essere cercato il personaggio raffigurato nel nostro erma. Il figlio di Cesare e di Cleopatra, Ptolemaios XVI. Cæsarion, che alla sua morte nell' anno 30 a. C. conta 17 anni, si faceva già valere dall' anno 42 come reggente accanto alla madre, dignità confermatagli da Antonio.[15] A questo, come ai figli propri avuti da Cleopatra, Antonio conferì il titolo del gran re persiano: «Re dei re»; dichiarò solennemente essere Cleopatra moglie di Cesare e Cæsarion figlio legittimo di Cesare, rivolgendosi così chiaramente contro Ottaviano, come figlio adottivo di Cesare.[16] I suoi propri figli, avuti da Cleopatra, Alexander-Helios (nato nel 40 a. C.) e Ptolemaios Philadelphos (nato più tardi), risparmiati da Ottaviano dopo la morte di Antonio, erano stati incoronati da Antonio colla tiara e col diadema ed erano stati loro assegnati grandi domini orientali.[17] Antyllus, figlio che Antonio ebbe da Fulvia, fidanzato colla figlia di Ottaviano, doveva, in caso che perisse Antonio, sostituirlo; epperciò fu arruolato fra i combattenti assieme a Cæsarion durante l'ultima battaglia decisiva per Alessandria, nell' anno 30. Ambedue furono giustiziati subito dopo la caduta di Antonio e di Cleopatra.[18]

Reprinted, with permission, from *Symbolae Osloenses*, *XXIII, Oslo 1944, pp. 50–57.*

13. Sebbene la supposta provenienza di Baiae potrebbe indicare una rappresentazione di Marcello, il nipote di Augusto, che morì su quel luogo, il corona-diadema non permette di pensare a questo principe.

14. Dio Cass. 49, 41, 4 sg.; 50, 2, 2 sgg. e 6 sg.
15. Dio Cass. 47, 31, 5. Plut., *Ant.* 54, 4.
16. Dio Cass. 49, 41, 1 sg.; 50, 1, 5; 50, 3, 4.
17. Dio Cass. 49, 32, 4 sg. Plut., *Ant.* 54, 4 sgg.
18. Dio Cass. 48, 54, 4; 51, 6, 1; 51, 15, 5 sgg.

Zum frührömischen Frauenporträt

Die Abbildungen 1 und 2 geben ein Porträt in der Antikensammlung zu Oslo wieder. Das Stück stammt aus der Stiftung des Grafen Chr. Paus, Kammerherrn am päpstlichen Hofe, und wurde im römischen Kunsthandel erworben. Das Material ist Travertin.[1]

Dargestellt ist eine Frau mit feiner ovaler Gesichtsform und klaren regelmässigen Zü-

gen. Eine leicht resignierte Ruhe scheint über dem vornehmen, nicht mehr jungen Gesicht zu liegen. Das Kinn tritt scharf hervor, unter den Backenknochen liegt eine leichte Höhlung, und von dem Nasenflügel ab senkt sich die Haut in deutlicher Vertiefung gegen den Mund. Die obere Bogenlinie der Stirne vollendet das klare Oval, in das das ganze Ge-

1. Erwähnt im Text zu Arndt-Bruckmann, *Porträtwerk*, (im Folgenden *ArBr.*) 1054/1055. Das Material wird dort irrtümlich als Marmor statt Travertin angegeben. Die Höhe beträgt vom Kinn bis zum obersten Haarrand über dem Scheitel 0.26 m. Das Haar hat an der Vorderseite durch Korrosion sehr gelitten. Abgestossen

sind die Nasenspitze mit dem grössten Teil der Nasenflügel, der untere Teil des vorstehenden Kinnes, der ganze Hals. Vgl. S. Eitrem, *Katalog* n. 67. Auskünfte über Details der Haartracht u. a. verdanke ich Herrn Professor S. Eitrem, sowie Angaben betr. des Materials Herrn Professor J. Schetelig.

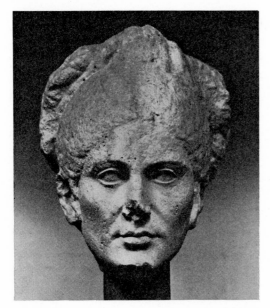 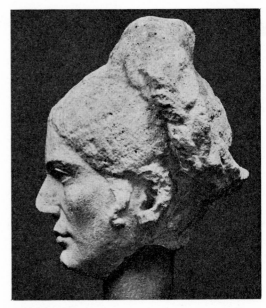

Abb. 1 und 2. Oslo, Nationalgallerie. Frauenporträt

sicht eingeschrieben ist; und diese Bogen-linie wiederholt sich im Umriss des Kopfes und in den Parallelen des Haargeflechtes, das als ein gewaltiger Rahmen das Gesicht um-schliesst und ihm seinen grossen und wir-kungsvollen Hintergrund verleiht.

Innerhalb dieses klaren geschlossenen Um-risses spricht die individuelle Persönlichkeit eine gedämpfte Sprache. Die Charakteristik ist noch diskret, ohne starke Akzente, die individuellen Züge bleiben typisch, allge-mein abgestimmt; man hat mehr die Harmo-nie des Ganzen als die scharfe Herausprägung der charakteristischen Einzelform im Auge. Geht man der Arbeit im einzelnen nach, so bemerkt man überall eine gleichsam nur an-deutende Behandlung, auch bei feiner sorg-fältiger Ausführung, wie z.B. in der Partie um Augen und Mund. Es ist, als ob der Künstler es nicht wagte, die Formen aus dem Stoffe klar und scharf herauszuheben. So vermeidet er ausgeprägte und bestimmt tren-nende Linien. Wenn man z.B. die augustei-schen Porträts damit vergleicht,[2] sieht man sofort, mit welch ganz anderer Energie die

Einzelformen in ihren entscheidenden Kon-turen und mit ihren individuellen Akzenten hier hervortreten.

Für die geschichtliche Einordnung des Stückes ist neben Stil und Material die eigen-tümliche Haarform wichtig. Das Haar ist in der Mitte gescheitelt und von Stirn und Schläfen zu beiden Seiten zurückgestrichen; dann ist es – so weit man urteilen kann – in einem grossen Knoten auf dem Scheitel zu-sammengebunden. Wahrscheinlich ist auch das Hinterhaar in diesen Knoten aufgenom-men. Von diesem aus ist dann das Haar in zwei Flechten, jede nach ihrer Seite laufend, in einem grossen Kranze um den ganzen Hinterkopf gelegt. (Abb. 3). Nachdem sich diese Flechten im Nacken gekreuzt haben, laufen sie, immer schmäler werdend, auf bei-den Seiten des Hinterkopfes unter einander, danach auf beiden Seiten des Knotens noch über einander (Abb. 1), wahrscheinlich um zuletzt an dem hinteren Teil desselben befe-stigt zu werden. Man vergleiche die klarere, aber leicht variierte Form, auf Abb. 4. Zu

2. A. Hekler, *Bildniskunst*, Taf. 207–209.

Abb. 3. Oslo, Nationalgallerie. Frauenporträt

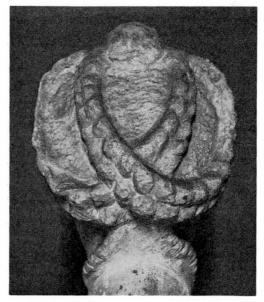

Abb. 4. London, British Museum. Frauenporträt

dieser einzigartigen Haartracht gehören noch die Locken vor den Ohren und die Locken im Nacken. Es ist auch möglich, dass feine Stirnhaare das Gesicht geziert haben (vgl. Abb. 2); die starke Korrosion aber schliesst hier eine bestimmte Antwort aus.

Mit diesem Kopf in Oslo zeigt ein Frauenporträt des Museo Nazionale in Rom eine ausgesprochene Verwandtschaft[3] (Abb. 5). Man fühlt auch hier die gleichsam schüchterne Hand, die den scharfen akzentuierenden Linien aus dem Wege geht und die Form ganz weich, in fliessenden Übergängen modelliert. Die Struktur des Knochengerüstes bleibt unter einer weichen Schicht verborgen, die die inneren Gegensätze und Spannungen der Formen durch ihre elastische Masse vermittelt. Wie die Linien schwach und ängstlich gezogen werden, zeigen z.B. die Locken an der Stirn. Man kann damit dieselben Formen an julisch–claudischen Porträts vergleichen.[4] Die Verwandtschaft mit dem Osloer Stück

ist besonders in den Formen der Stirn, der Wangen und des Kinnes, vor allem aber in der Bildung des Mundes überzeugend. Auch den Ausdruck einer gewissen Resignation glaubt man wieder zu spüren. Die Ähnlichkeit ist überhaupt so gross, dass man beim ersten Blick die Identität der Dargestellten anzunehmen versucht ist. Erst bei wiederholter Betrachtung werden die individuellen Unterschiede klar, und man wird gezwungen, sich den Eindruck persönlicher Identität als eine Wirkung der stilistischen Einheit zu erklären.[5]

Als weitere Bestätigung der Zusammengehörigkeit der beiden Porträts kommt dann noch die ähnliche Form der Frisur in Betracht. Das Haar, in der Mitte gescheitelt, ist von allen Seiten in den Scheitelknoten aufgenommen, von dem es nach rechts und links frei, nicht wie am Osloer Stück in künstlich geflochtenen Formen, herunterfällt. Auch die Ohren- und Nackenlocken finden wir an diesem Kopfe wieder.[6]

3. R. Paribeni, *Le Terme d. Dioclez. e il Mus. Naz. Rom.*, 1928, N. 637. Vgl. Publikation von Paribeni, *Boll. d'arte*, 1910, S. 307 «acquistata sul mercato antiquario.

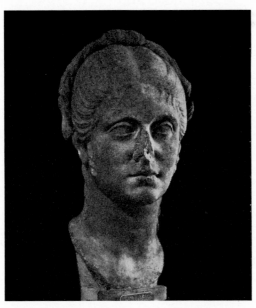

Abb. 5. Rom, Thermenmuseum. Frauenporträt

Marmo greco, forse pentelico». *ArBr.* 1054/1055. Abb. nach Alinari 38308.

4. Hekler, *a. O.*, Taf. 213, 208a.

5. Herrn Professor Dr. L. Curtius, der bei seinen Führungen dieses Stück besprochen hat, verdanke ich viele Anregungen bei der stilistischen Würdigung des Porträts.

6. Im Text zu *ArBr.* 1054/1055 ist angegeben, dass es zu dieser Frisur mehrfache Analogien gibt: „einen Marmorkopf in Oslo; einen Kopf unbekannten Aufbewahrungsortes (Phot. in Arndts Besitz); den Dresdner Kopf: Herrmann, *Mitt. a. d. sächs. Kunstsamml.* IV, 1913. S. 4, Taf. II". Die zwei letzten Analogien sind aber nicht zutreffend. Das Dresdner Stück zeigt eine typische Haartracht der frühen Kaiserzeit: die einfache Form mit ‚claudischem' Knoten, nur dass hier als besonderes Ziermotiv dazukommt, dass kleine Teile der Seitenhaare in einer Schleife auf dem Scheitel zusammengebunden sind. Eine ähnliche Form zeigt auch der andere Kopf, so weit man nach der Photographie urteilen kann, die ich durch die Güte des Herrn Professors P. Arndt kennen lernte. Variationen solcher Ziermotive kommen auch sonst häufig vor, sowohl in hellenistischer als römischer Zeit (z. B. Amelung, *Braccio Nuovo*, 78). Die zwei besprochenen Stücke zeigen auch einen ganz anderen Stil: eben den der ersten Kaiserzeit.

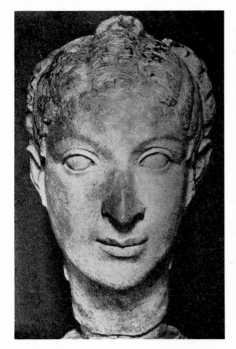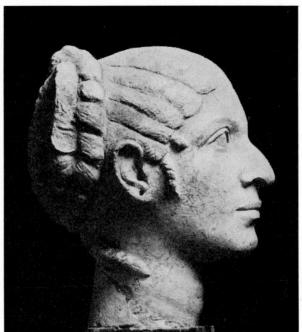

Abb. 6. und 7. London, British Museum. Frauenporträt

Noch ein drittes Porträt schliesst sich eng an unsere Gruppe an: die sogenannte Kleopatra des Britischen Museums (Abb. 6, 7).[7] Zwar ist es sofort deutlich, dass wir hier einen ganz anders individuellen Kopf vor uns haben: die Adlernase, der lange, breite und etwas ungegliederte Mund sind besonders charakteristische Züge, die an orientalische Typen erinnern. Doch ist die Weichheit und Flüssigkeit in der ganzen Anlage der Formen niemals klarer als hier zu erkennen. In unendlich feinen Übergängen verlieren sich die Formen ineinander, ziehen sich gleichsam unmerklich nach vorn und zurück. Niemals sind klarere Sonderungen zu sehen; man betrachte nur die Formen der Stirn und der Augenbrauen und wie die Stirnlocken beinahe unsichtbar gegen die Haut abgesetzt sind.[8] Überall zeigt sich die gleiche Ängstlichkeit, bestimmte Konturen zu ziehen, sie werden mehr angedeutet als ausgeführt. Die Formen können sich sozusagen nicht vollständig im Stoffe ausprägen, sie ruhen noch in der Materie und können sich nicht aus ihr heraus entwickeln.

Man möge wieder augusteische Porträts[9] zum Vergleiche heranziehen.

Die Übereinstimmung in der Haartracht fällt sofort ins Auge: zurückgezogen in eine Art „Melonenform" und in einem knoten auf dem Scheitel mit dem Hinterhaar zusammengebunden, wird die ganze Haarmasse in zwei künstlichen Flechten um den Hinterkopf gelegt (Abb. 4), fast ganz so wie auf dem Osloer Stück. Ohren- und Nackenlocken wiederholen die entsprechenden Formen des Thermenkopfes.

7. A. H. Smith, *Cat. of Sculpture Brit. Mus.*, vol. III, n. 1873, Taf. XXI, 1879 aus der Sammlung Castellani erworben. Vgl. *AZ.* 1880, S. 103. Material: Feiner Kalkstein.

8. Leider geben die Photographien nur mangelhaft diese Locken wieder, am besten sind sie auf dem Profilbild zu sehen.

9. Vergl. A. Hekler, *a. O.*, Taf. 207–209.

17

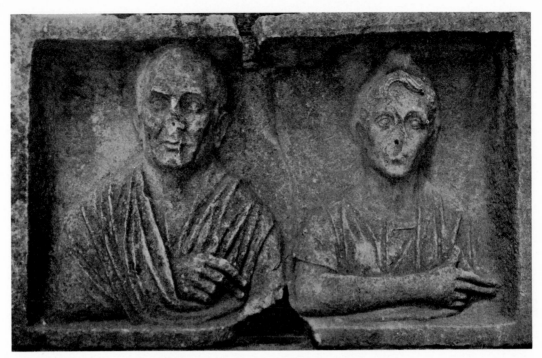

Abb. 8. Rom, Museo Nuovo Capitolino. Grabrelief im Garten

Nachdem wir diese Frauenporträts zu einer Gruppe zusammengestellt und von ihrem stilistischen Charakter uns einen Begriff gebildet haben, fragen wir, wie die Gruppe geschichtlich einzuordnen ist.

Es ist da vor allem von entscheidender Wichtigkeit, dass wir dieselbe Haartracht auf frühen römischen Grabreliefs feststellen können. Erstens befindet sich ein solches Stück im Garten des Museo Nuovo Capitolino, ein Kalksteinrelief des gewöhnlichen Typus mit Darstellung eines Mannes und seiner Frau. Der Stil verweist es in republikanische Zeit. Die Haartracht der Frau Abb. 8[10] ist eine Art „Melonenfrisur" mit knoten und Flechten, wie sie unserer Gruppe eigentümlich

waren. Enger gefasst ist es die Form der „Kleopatra", die hier wiederkehrt. Ein anderes Beispiel liefert ein Relief aus grobem Kalkstein im Chiostro des Museo Nazionale Romano (Abb. 9).[11] Die weibliche Figur links trägt einen gewaltigen Knoten auf dem Scheitel, und zu beiden Seiten desselben fällt das Haar in grossen geschlossenen Formen herab. Endlich zeigt dieselbe Form auch ein Fragment in dem kleinen Museum hinter dem Grabe der Caecilia Metella.[12]

Verfolgt man diese Spur noch weiter, so wird man zu einer Reihe wohlbekannter Arbeiten geführt, die unserer Gruppe einen breiten stilgeschichtlichen Hintergrund gibt. Unter den römischen Grabstatuen und

10. Die Aufnahme verdanke ich Herrn cand. mag. A. G. Drachmann.

11. Gefunden auf dem Esquilin: Brizio, *Pitture e sepolcri scoperti sull' Esquilino* (1876) Taf. III, II, S. 134; vergl. Text zu *ArBr.* 1054/1055.

12. Auf den Grabreliefs dieser Zeit finden sich aber auch Frauenporträts, die Einzelheiten zeigen, die direkt an die Stirn- und Ohrenlocken oder die Melonenfrisur der „Kleopatra" erinnern.

Grabreliefs des letzten vorchristlichen Jahrhunderts befindet sich eine Anzahl, die ein typisiertes Frauenporträt, eine Annäherung an griechische und hellenistische Idealtypen zeigt. Es ist die Tradition des hellenistischen

Frauenbildnisses, die sich in der römischen Kunst fortsetzt. Auch hier besitzt das Museum in Oslo ein Stück, das als Beispiel dienen kann, der Kopf einer verschleierten Römerin (Abb. 10).[13] Diese Typisierung tritt aber am

13. Der Kopf gehört der Paus-Sammlung und ist im römischen Kunsthandel erworben. Das Material ist Travertin. Die Höhe vom Kinn bis zum Scheitel beträgt 0.26 m. Nase, Spitze des Kinns und untere Teile des Gewandes und Halses sind restauriert. Überarbeitet. Vgl. S. Eitrem, *Katalog*, N. 63. Das Gewand bildet über dem Scheitel eine Falte, schliesst sich rechts an den Kopf und Hals eng an, ist aber links etwas vom Halse abstehend. Dies entspricht in allem der Anordnung des Pudicitia-Typus: Links fasst die Hand das

Gewand und zieht es ein wenig vom Halse ab: rechts schliesst es sich dem Halse an. Der Kopf gehört also wahrscheinlich zu einer Statue des „Pudicitia-Typus", man sollte glauben, zu einer Grabstatue, da ja eben für Grabstatuen der genannte Typus allgemeinste Anwendung fand. Die Schilderung ist überall von grösster Allgemeinheit, der Zusammenhang mit griechischen Typen klar. Stil und Material zusammen genommen machen eine Datierung in sullanische Zeit wahrscheinlich.

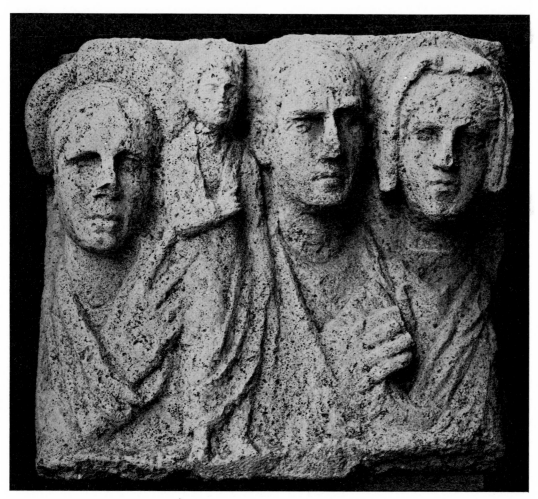

Abb. 9. Rom, Thermenmuseum. Grabrelief im Chiostro

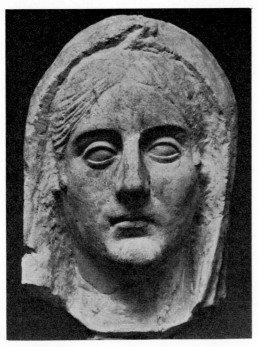

Abb. 10. Oslo, Nationalgallerie. Verhüllte Frau

stärksten in einigen Reliefs hervor, wo Mann und Frau zusammen dargestellt sind: Im grössten Kontrast zum ausgesprochenen Realismus des männlichen Porträts steht der Idealismus des Frauenbildes. Doch bildet dieser hellenisierte Typus nicht entfernt die Regel. In den meisten Fällen ist auch die Frau individuell, realistisch geschildert. Hier wäre dann die genuine römische Tradition zu verfolgen.[14]

Damit ist der Zusammenhang gegeben, in den unsere drei Porträts hineingehören. Es ist dies die spätrepublikanische Epoche. Um aber entscheiden zu können, wie sie in dieser Periode stehen, vergleichen wir sie zuerst nochmals mit den augusteischen Porträts[15] und präzisieren den entscheidenden stilistischen Unterschied. Während diese letzteren klar umschriebene, scharf gegen einander abgegrenzte Formen zeigen, während sie ein tragendes Liniensystem akzentuieren, auf dem der ganze Kopf mit architektonischer Klarheit und Festigkeit aufgebaut ist, gleiten in unseren Stücken die Formen ganz weich und ohne scharfe Trennungen in einander über, ein weicher vermittelnder Stoff verwischt alle jähen Übergänge, durch mehr malerische Effekte müssen die Formen wirken. Und während die augusteische Kunst mit vereinfachender Klarheit und Schärfe die Individualität der Züge hervorzuheben weiss, zeigt sich in unseren Porträts das persönlich Bezeichnende als etwas noch nicht vollständig Bewusstes. Solche Augen, Wangen und Mund sucht man vergebens unter den augusteischen Porträts. Es ist derselbe Gegensatz wie in der Art der Zeichnung der Stirnlocken.[16] Steht also einerseits unsere Gruppe als eine stilistische Einheit in beträchtlicher Entfernung von der augusteischen Kunst, so zeigt sie andererseits die lebendige, hellenistische Tradition. Besonders die Köpfe in Rom und Oslo zeigen

14. C. C. van Essen, *Mededeelingen v. h. Nederlandsch hist. Inst. t. Rome* VIII, 1928, S. 34 u. 36, macht gleichfalls auf diesen Unterschied aufmerksam. Er meint, diese verschiedene Darstellungsform sei im Motiv begründet: Die ältere Frau werde realistisch, die jüngere idealistisch reproduziert. Es sei, behauptet der Verfasser, möglich, dass solche typisierten Bildnisse junger Frauen allgemein einer frühen Zeit, etwa 80–50, zuzuschreiben seien.

15. Z. B. Hekler, *a. O.*, Taf. 207–209.

16. Solche Locken an Stirn, Schläfen und Nacken zeigen Porträts von hellenistischer bis in die claudische Zeit. Den besten zusammenfassenden Eindruck von der hellenistischen Zeit gibt in dieser Beziehung Svo-

ronos, Τὰ νομίσματα τοῦ κρατοῦς τῶν Πτολεμαίων, Athen, 1904. Vergleicht man aber die Zeichnung dieser Stirnlocken auf republikanischen und julisch-claudischen Porträts, so fällt ein charakteristischer Unterschied in die Augen: in der späteren Zeit zeichnen sie sich schärfer gegen die Stirn ab; oft sogar mit dem Bohrer besonders hervorgehoben, und zugleich bekommen sie eine steife lineare Struktur. Betrachtet man z. B. die sog. Ältere Agrippina, *Africa Italiana*, Dezember 1928, Taf. I–III, neben unseren Porträts, so sieht man den ganzen Unterschied: es ist dies nur ein isoliertes Detail innerhalb der allgemeinen stilistischen Entwicklung, alles wird allmählich linearer, klarer, gleichsam bewusster und energischer.

die Typisierung, die den hellenistischen Frauenporträts eigentümlich ist. Auch das Londoner Stück hat die weiche, in leichten Schatten nuancierende Behandlung, die in dieselbe Sphäre hineingehört. Und doch verglichen mit den hellenistischen Porträts[17] zeigen sie alle fortgeschrittene Anfänge zur Individualisierung. Sie stehen, wie wir schliessen, auf der Grenze zwischen Hellenistischem und Römischem, und während das Thermen- und das Osloer Stück mehr auf der hellenistischen, so steht die „Kleopatra" mehr auf der römischen Seite. Wir können also auf Grund der stilistischen Analyse etwa die sullanische Epoche oder, um die Grenzen weiter zu ziehen, die erste Hälfte des letzten vorchristlichen Jahrhunderts als die Zeit, in der unsere Porträts geschaffen sind, in Anspruch nehmen. Zu einer solchen Datierung tritt dann noch das Material bestätigend hinzu. Der Kopf in Oslo ist von Travertin, die „Kleopatra" aus einem „feinen Kalkstein" gearbeitet. Nur das Porträt im Thermenmuseum ist aus Marmor und zwar wahrscheinlich aus griechischem. Von den Grabreliefs ist wieder das im Thermenmuseum aus einem sehr groben Kalkstein, das im Garten des Museo Capitolino aus einem feineren. Für die Datierung ist auch von Belang, dass auf den besprochenen Reliefs die Frauen mit dieser Haartracht alt erscheinen. Im Relief des Thermenmuseums ist die eine Frau deutlich älter als die andere, vielleicht ihre Tochter, die eine andere Haartracht zeigt.

Innerhalb dieser Zeit verteilen sich dann die Köpfe wieder verschieden. Das Thermen-

stück, sollte man annehmen, wäre das älteste, und dies nicht nur wegen der hier besonders klar hervortretenden weichen und fliessenden Arbeit, sondern auch wegen der freieren, weniger gekünstelten Haartracht, die, wie auch Paribeni hervorhebt,[18] an griechische Idealtypen erinnert. Da auch der Marmor wahrscheinlich griechisch ist, liegt es nahe, anzunehmen, dass der Kopf, der wohl einer Grabstatue angehört hat, von einem der Griechen gearbeitet worden ist, die um diese Zeit so zahlreich nach Rom gezogen wurden. In den ersten Dezennien des letzten vorchristlichen Jahrhunderts wird es geschaffen worden sein. Das Osloer Stück, das aus dem einheimischen, lokalen und traditionellen Travertin gearbeitet ist, wäre dann das Werk eines römischen Bildhauers aus der Zeit der sullanischen Diktatur. Die „Kleopatra" wäre noch später anzusetzen, vielleicht bis in die Zeit um 50.[19] In den beiden letzten Stücken fängt die römische Künstlichkeit in der Haartracht an; die Form mit Knoten und Geflecht erinnert schon an die bekannte republikanisch-augusteische Frisur mit Dreiteilung und Stirnschopf.

Durch solche geschichtliche Stellung gewinnt unsere Gruppe eine erhebliche Bedeutung. Sie vermittelt dem Historiker, wo ihn sonst das Material im Stich lässt, einen Begriff von dem frührömischen Frauenporträt und gibt ihm zugleich eine allgemeine Andeutung vom Wesen und Charakter der damaligen römischen Kunst. Die Porträts stehen noch mitten in der hellenistischen Tradition. Die individuellen Härten der

17. Man sehe z. B. *ArBr.* 218, 537–540.

18. *Bd'A.* 4, 1910, S. 307.

19. Unsere Datierung würde also der Benennung „Kleopatra" nicht eigentlich zum Hindernis sein. Von 46–44 hielt sich ja Kleopatra in Rom auf. Die Ähnlichkeit ist offenbar und gilt fast für alle Formen, von Hals zur Stirn, nur das etwas weiche Kinn ausgenommen; vgl. Head-Svoronos, *Historia K. H.* 9, Textband,

II, S. 405. Auch der ausgeprägt orientalische Typus spricht für den Kleopatra-Namen. Ebenso kommt ihr Charakter in diesem feinen, beweglichen, raffiniert sensuellen Gesicht gut zum Ausdruck. Eine Schönheit war Kleopatra kaum (Plutarch. *Ant.* 27). Im Fehlen des Diadems aber liegt eine grosse Schwierigkeit für die Identifikation. Auch die Haartracht ist auf den Münzen eine andere. Vgl. Smith *a. O.* und Bernoulli, *Röm. Ikon.,* I, S. 215 f).

Köpfe treten hinter der weichen und nachgiebigen Modellierung zurück, so dass die Persönlichkeit ohne Akzente, gleichsam nicht voll entwickelt erscheint. Der Typus wirkt noch beschränkend und verallgemeinernd. Diese hellenistische Art kann man bis in kleine handwerkliche Erzeugnisse, wie die Grabreliefs, verfolgen. Doch bleibt in ihnen die realistische Richtung vorherrschend, während sie bei den grösseren statuarischen Werken, zu denen auch unsere Porträts gehören, weniger in Erscheinung tritt. Wie ein grosser Unterstrom führt sie die einheimische Tradition weiter. Erst in der frühen Kaiserzeit konnten sich die widerstrebenden Elemente zu einer grossen einheitlichen Schöpfung vereinigen: dem augusteischen Porträt.[20]

Reprinted, with permission, from *Mitteilungen des Deutschen Archäologischen Instituts, Römische Abteilung, 44, Roma 1929, pp. 167–179.*

20. Es ist überflüssig, daran zu erinnern, dass auch die männlichen Porträts der spätrepublikanischen Zeit ein ähnliches Nebeneinander der stilistischen Traditionen zeigen. Vgl. G. v. Kaschnitz-Weinberg, *RM*. 41, 1926, S. 202, 207, wo auch die wichtige Rolle des etruskischen Elementes für die augusteische Kunst hervorgehoben wird.

I. *Das Porträt des Jugendlichen Konstantin*

Im Bardo-Museum in Tunis befindet sich ein
unbekannter Porträtkopf Konstantins des
Grossen, den ich mit gütiger Erlaubnis des
Direktors Dr. A. Driss hier veröffentlichen
darf. Dr. H. Sichtermann der im Sommer
1961 den Kopf für die Römische Abteilung
des Deutschen Archäologischen Instituts pho-
tographierte,[1] machte mich freundlicherweise
auf den Kopf aufmerksam, und Dr. A. Driss
hatte die Güte Neuaufnahmen (Abb. 1, 2)
zu meiner Disposition zu stellen und mir fol-
gende Einzelheiten mitzuteilen: Cette tête
très abimée est en marbre blanc et mesure
0,40 m de hauteur; elle a été trouvée à Car-
thage en 1895 par le Service des Antiquités
et exposée depuis au Musée National du
Bardo.

Aus der angeführten Massangabe geht
hervor, dass der Kopf überlebensgross, doch
nicht kolossal zu nennen ist. Die Abbildun-
gen zeigen, dass die mittleren Gesichtsteile –
nämlich die Mittelpartie der Stirn mit den
anschliessenden Stirnhaaren, ferner die Au-
gen und Augenhöhlen, die Nase mit den
anschliessenden Teilen der Wangen, der
Mund und das Kinn – schwer zerstört sind;
vor allem ist die Nase bis auf den Grund
abgeschlagen. Die weniger zentralen, mehr
nach hinten liegenden Gesichtsteile sind da-
gegen sehr gut erhalten: das gilt den Schläfen
mit den anschliessenden Teilen des höchst

charakteristischen, fein gepflegten Locken-
bogens; ferner den hinteren Teilen der ma-
geren Wangen mit den kräftig vorstehenden
Wangenknochen; endlich den grossen, schar-
fen und knöchigen Kiefern. Diese wohl er-
haltenen, höchst individuellen und charakter-
vollen Züge geben die Grundform und die
Einzelheiten einer uns wohlbekannten kaiser-
lichen Physiognomie, der des grossen Kon-
stantin. Hat man ihn erst erkannt, dann
beleben sich auch die zerstörten Züge. Auch
im Fragment wird der Ansatz zum mächtigen
Kinnbau des Kaisers erkennbar. Durch einen
Schleier von Rissen und Brüchen starren die
grossen Augen Konstantins vor sich hin, in
ihrer Fassung von schweren, tiefbeschatteten
Lidern. Die Stirnlocken fügen sich in die
grosse Locken-Archivolte ein, die für Kon-
stantins Haarform charakteristisch war. Hals,
Scheitel und Hinterkopf ist gut erhalten;
die hinteren Teile sind aber überall wenig
ausgearbeitet; die Ohren sind beschädigt.
Der Kopf war zum Einzetsen in eine Statue
gearbeitet.

Unser afrikanisches Konstantin-Porträt ge-
hört mit den Bildnissen des Kaisers auf seinem

1. Inst. Neg. Deutsches Archäolog. Institut, Röm.
Abt. 61. 624.

2. L'Orange-von Gerkan, *Der spätantike Bildschmuck des
Konstantinsbogens*, Taf. 19a, 43 a–c, 44 a–d. (Im folgen-
den als „K.-bogen" zitiert.) L'Orange, *Studien zur
Geschichte des spätantiken Porträts*, Abb. 120–128; S. 47 ff.
(Im folgenden als „*Studien*" zitiert.)

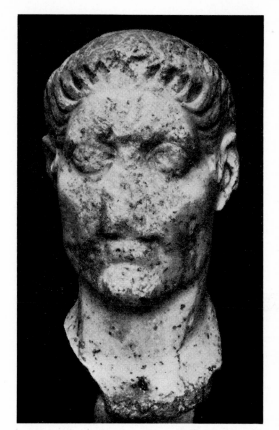 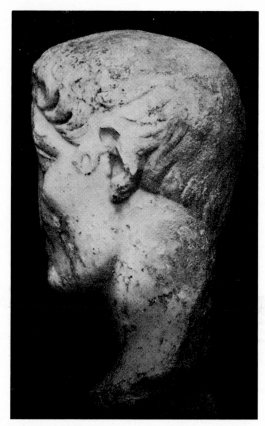

Abb. 1 und 2. Bardo, Nationalmuseum. Konstantin

römischen Triumphbogen[2] (Abb. 3) eng zusammen und ist wie diese in die Zeit des Bogenbaues, 312–315, zu datieren. Schlankheit des Gesichtes, Magerkeit der Wangen, scharf hervorgehobener Knochenbau zeichnen diesen Konstantin-Typus vor den späteren Porträts des Kaisers aus, etwa der lateranischen und der kapitolinischen Statue, die in die Zeit um 320 anzusetzen sind.[3]

Das noch massvolle Hervorheben der expressiven Linien und die noch verhältnismässig einfache Haarform mit kurz am Nacken geschnittenen Locken die unser Konstantinporträt mit den Köpfen des Bogens gemein hat, unterscheiden es von dem spätkonstantinischen Typus.[4] Konstantin war zur Zeit des Bogenbaus 27–30 Jahre alt. Es ist somit das Bildnis seiner reifen Jugend, das uns in diesem energischen Kopf vor Augen tritt. Sein schon von Kindheit an gespanntes, kampferfülltes, unermüdlich wirksames Leben hat aber schon Spuren hinterlassen, die allge-

3. R. Delbrueck, *Spätantike Kaiserporträts*, Taf. 30–34. *Studien*, Abb. 155, 157, 158 und S. 55 ff. Der von V. Poulsen identifizierte und von N. Firatli publizierte Konstantinskopf im Antikenmuseum von Istanbul schliesst sich dem lateranisch-kapitolinischen Typus an. N. Firatli, *A short Guide to the Byzantine Works of Art*, Istanbul, 1955, Pl. I, 1; *Annual of the Archaeological Museum of Istanbul* Nr. 7, Istanbul 1956, figs. 24–27,

S. 75 ff. J. Frel, *Archeologia Classica* 9, 1957, S. 244. Auch ein in Karthago gefundener Kopf gehört zu demselben Typus und stellt wohl Konstantin dar. G. Ch. Picard, *Un portrait présumé de Constance II à Carthage*, *Fondation E. Piot, Monuments et mémoires*, Paris 1954, S. 83 ff. fig. 1.

4. *Studien*, S. 54, 62 ff.

mein nur im höheren Alter auftreten, das gilt vor allem den schweren Falten unter den Augen mit dem tiefumrandeten Tränenbeutel.

Zu diesem Typus des jugendlichen Konstantins gehören noch zwei Konstantin-Bildnisse die gleichfalls in die Zeit um 312–315 zu datieren sind. Es handelt sich zuerst um einen charaktervollen Kolossalkopf im Palazzo Mattei in Rom, der einer nicht zugehörigen antiken Statue aufgesetzt ist (Abb. 4, 5).[5] Die Nase ist ergänzt, die ganze mittlere Stirnpartie mit den darüber liegenden Locken sitzt dem Kopf mit Bruch auf, sie ist also zugehörig, bei der Ergänzung aber schief aufgesetzt, so dass sie die Symmetrie der Locken-Archivolte bricht. Das Ganze scheint etwas überarbeitet. Die frischen Stellen zeugen von sehr hoher Qualität der Arbeit. Zum Ausdruck von Energie und Kraft kommt in

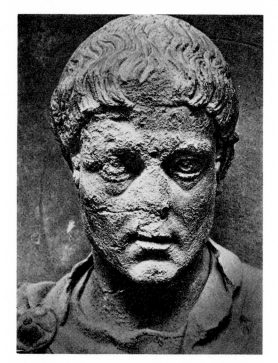

5. *Studien*, Abb. 146, 147. Kat. Nr. 75. S. 55.

Abb. 3. Medaillon des Konstantinsbogens. Konstantin

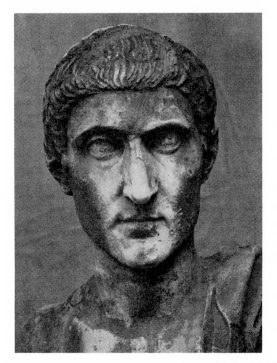

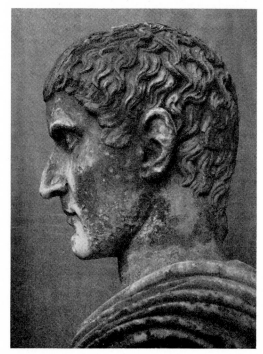

Abb. 4 und 5. Konstantin Mattei

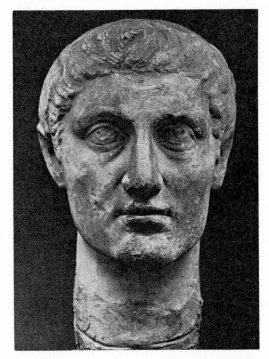 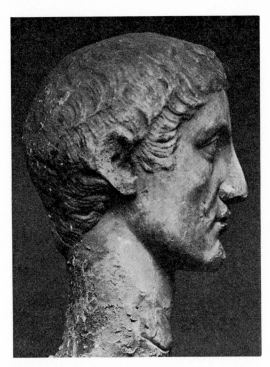

Abb. 6 und 7. Grottaferrata, Klostermuseum. Konstantin

diesem Kopfe noch die besondere Nuance einer Art erforschender Intelligenz.

Der andere hier in Frage kommende Kopf ist leider durch Zerstörung und Restaurierung so verstümmelt, dass das ursprüngliche Bild nur mit Mühe zurückgewonnen wird. Es handelt sich um einen überlebensgrossen Kopf im Museum der Abtei von Grottaferrata[6] (Abb. 6, 7, 8). Nicht nur sind wie am Konstantin in Bardo die mittleren Gesichtsteile, abgesehen von den Augen, fast vollkommen zerstört, sondern dazu noch fehlerhaft ergänzt. In einem schmalen mittleren Streifen der von den Augenbrauen bis zum Kinn läuft sind die Züge abgeschlagen und im Gips ergänzt, so dass der Übergang zwischen Stirn und Nase, die Nase selbst, der mittlere Teil des Mundes, der vorspringende Teil des Kinns alles neu sind. Dabei ist noch oben an der Stirn der mittlere Teil mit den darüberliegen-

den Stirnlocken abgebrochen und fehlerhaft ergänzt, so dass wie am Kopf Mattei die Locken-Archivolte gebrochen ist. Die Oberfläche ist an mehreren Stellen durch moderne Glättung berührt, besonders die Stirn und die Frontseite des Halses. Doch sind wie am Konstantin in Bardo die weniger zentralen, mehr nach hinten liegenden Gesichtsteile sehr gut erhalten und lassen die charakteristisch konstantinischen Wangen mit kräftig vorstehenden Knochen wie auch die den Schläfen anschliessenden Formen der konstantinischen Locken-Archivolte klar hervortreten. Auch die Augen sind gut erhalten und zeigen die charakteristisch konstantinischen Formen. Trotz der besonders in der Augenregion hervortretenden Zeichen des durchlebten angestrengten Lebens, ist das Gesicht voll von heroischer Entschlossenheit und Energie. In der Seitenansicht muten die hageren, vergeistigten Formen fast wie die eines gotischen Jünglings an.

6. *Symb. Osl.* 18, 1938, S. 114 ff.

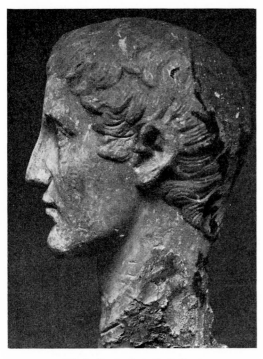

Abb. 8. Konstantin in Grottaferrata

Auf Grund einer Analyse der Münzbildnisse beschreibt R. Delbrueck die physiognomische Wandlung die das Konstantinbild allmählich durchmacht.[7] „Als Caesar ist Constantinus ein schlanker Jüngling . . . Als Augustus wird er bald ziemlich allgemein dem massiveren Bildnis des Vaters angeglichen . . . Das Haar ist zunächst ganz kurz, nur an der Stirn etwas länger und frei disponiert. Etwas spätere Prägungen nach den Barbarensiegen an der Donau seit 327, sowie

die zur Einweihung von Konstantinopel 330 ausgegebenen Gründungsmedaillons tragen ein massiveres, mächtiges Antlitz. Diesen Münzbildern entspricht der Koloss aus der Basilika des Maxentius." Wie wir gesehen haben ist schon der lateranisch-kapitolinische Typus in dieser Richtung fortgeschritten. Ich halte deshalb mit Delbrueck an der Spätdatierung des Kolosses aus der Maxentiusbasilika fest.[8]

II. *Konstantin – Sol*

Auf dem Fries der östlichen Kurzseite des Konstantinsbogens fährt der jugendliche Sieger von Pons Mulvius im grossen, festlichen Aufzug seines Heeres in Rom ein. Er sitzt in seinem Reisewagen der von Victoria gelenkt und von einer Pferde-Quadriga gezogen wird (Abb. 9).[9] Unmittelbar über diesem Fries ist im Medaillonbild die Auffahrt des Sol in seinem von einer Pferde-Quadriga gezogenen Sonnenwagen dargestellt.[10] Da Konstantin in dem Bildschmuck des Bogens immer wieder im Gestus des Sol hervortritt,[11] darf man daraus schliessen, dass die Zusammenstellung der aufgehenden Sonne und des in Rom einfahrenden Kaisers nicht zufällig ist. Die beiden Bilder sollen zusammen gesehen werden. Konstantins Einfahrt in Rom wird im Bild der aufgehenden Sonne gesehen. Ein neuer Tag, ein neues *aureum saeculum* geht über die Menschheit auf.

7. *L. c.*, S. 12 ff.
8. *L. c.*, S. 126 ff. Taf. 37–43. *Studien*, S. 54, 62 ff. H. Kähler, (*Konstantin 313, Jahrb. des Deutschen Archäolog. Instituts* 67, 1952, S. 1 ff.) und C. Cecchelli (*Il trionfo della Croce*, S. 7 ff.) datieren den Koloss in frühkonstantinische Zeit und identifizieren ihn mit der von Eusebius erwähnten Konstantinstatue mit dem Kreuz in der Hand. Ich werde in einem von mir vorbereiteten Band über das tetrarchische und über das konstantinische Herrscherbild (in der Serie „Das antike Herrscherbild") ausführlich auf diese Interpretation zu-

rückkommen. Von dem merkwürdigen Einfall A. Rumpfs (*Stilphasen der spätantiken Kunst*, S. 18) die Identifizierung des Kolosses mit Konstantin zu bestreiten, kann ruhig abgesehen werden. Durch Fundstelle, Übereinstimmung mit Münzbildnissen und gesicherten statuarischen Konstantinporträts wie denen des Konstantinsbogens, steht der Konstantinname des Kolosses vollkommen fest.

9. *K.-bogen*, Taf. 3b, 12, 13 und S. 72.
10. *K.-bogen*, Taf. 3b, 38a und S. 162 ff.
11. *L. c.*, S. 176 f.

Abb. 9. Konstantinsbogen, Ostseite. Unten: historischer Fries mit dem Ingressus Konstantins in Rom; der Kaiser fährt in seinem Wagen ganz links. Oben: Medaillon mit dem aufsteigenden Sol.

In *einem* Bild zusammengegossen stehen uns Sol und Kaiser in einer merkwürdigen, in Jütland gefundenen Bronzestatuette (Abb. 10) gegenüber, die sich jetzt im Nationalmuseum von Kopenhagen befindet und von M. Mackeprang publiziert wurde.[12] Die einen halben Meter hohe Statuette schliesst sich eng dem Sol im Medaillonbild des Konstantinsbogens an. Wie dieser trägt sie einen weiten, langärmeligen, hoch gegürteten Chiton – nicht die knie-kurze, niedrig gegürtete Tunica, die zur männlichen Chlamystracht gehört[13] – darüber eine Chlamys, die auf der rechten Schulter mit einer Scheibenfiebel geschlossen ist. Der linke Unterarm der Statuette ist vor-

gestreckt und hielt zweifellos den Globus, der rechte Unterarm ist aufgebogen, zweifellos in dem magischen Gestus des Sol Invictus[14] – beides wie an dem Sol des Medaillonbildes. Sein Blick ist beidemal aufwärts gerichtet. Dieser Typus des Sol – bald für sich, bald auf dem Sonnenwagen stehend – ist mit dem unter den Severern in Rom eingeführten orientalischen Sonnenkult eng verbunden und begegnet uns seit severischer Zeit sehr häufig auf Münzen und Reliefs, später auch in Buchillustrationen.[15] Um die Zeit des Feldzuges Konstantins gegen Maxentius findet sich der Typus in der Begleitung der Victoria auf Prägungen, die aus der konstantinischen

12. M. Mackeprang, *Eine in Jütland vor 200 Jahren gefundene Kaiserstatuette*, Acta Archaeologica 9, 1938, S. 135 ff.

13. Mackeprang nimmt irrtümlich an (*l. c.*, S. 149 f.), dass es sich in der Tracht der Statuette um das sog.

militärische Friedenskostüm handle, das die typische Tracht der Staatsbeamten war. Die Tracht der Statuette ist das Idealgewand des Sol.

14. *K.-bogen*, S. 163; 176 f.

15. Belege *ibidem*, S. 164, Anm. 3.

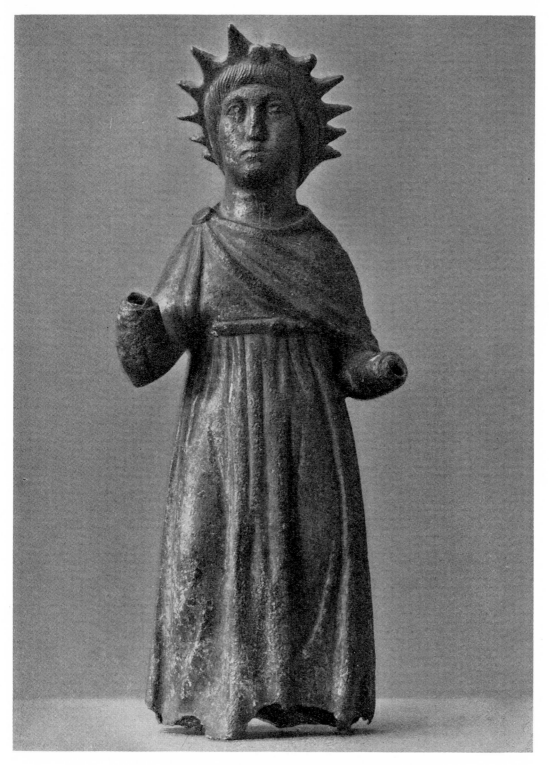

Abb. 10. Kopenhagen, Nationalmuseum. Bronzestatuette des Konstantin-Sol

29

Münzstätte Tarraco hervorgegangen sind und die Umschrift *Soli Invicto Aeterno Aug.* tragen.[16]

Ein bedeutungsvoller Unterschied besteht jedoch zwischen den beiden Sonnenbildern. Während der Kopf am Sol des Bogens vom langlockigen Göttertypus ist, so ist der Kopf der Statuette, wie Mackeprang gesehen hat, ein individuelles menschliches Porträt mit kurzgeschnittenen Haaren. Die Frisur entspricht der von Konstantin eingeführten Form, die nach ihm in verschiedenen Varianten als kaiserliche „Staatsfrisur" festgehalten wurde.[17] In beiden Bildern trägt der Gott den Strahlenkranz, doch scheidet sich dieser an der Statuette von der Normalform durch ein grosses Stirnjuwel aus, durch das, wie Mackeprang zeigt,[18] der Strahlenkranz der Statuette dem kaiserlichen Juweldiadem angeglichen wird: wiederum ist also die Statuette aus der Sphäre des reinen Mythus in die der geschichtlichen Wirklichkeit gezogen. Eine historische Persönlichkeit – und das kann nur ein Kaiser sein – steht uns hier im Bild des Sol vor Augen. Da es literarisch bezeugt ist dass noch Konstantin, wie vor ihm andere Kaiser, sich als Sol hat darstellen lassen und da nicht anzunehmen ist dass nach Konstantin die Kaiser in dieser Gestalt hervortreten haben können, werden wir mit Mackeprang[19] annehmen müssen, dass die Statuette Konstantin-Sol darstellt. Sie scheint erst im fortgeschrittenen 4. Jahrhundert gearbeitet, muss aber auf ein konstantinisches Vorbild zurückgehen. Es liegt nah mit Mackeprang dieses Vorbild in dem weltberühmten Konstantin-Helios-Koloss in Konstantinopel zu sehen, der vor aller Augen auf der Porphyrsäule des Forum Constantini stand.[20] Doch geben die literarischen Quellen dem Koloss eine Lanze in die Hand und zählen sie 7, nicht 12 Strahlen in seinem Strahlenkranz. Nach dem Zeugnis der Münzbildnisse und des Reliefs des Konstantinsbogens lag aber die Idee des Konstantin-Sol in der Luft und mag nicht nur in der Form des konstantinopler Kolosses realisiert sein.

Auf dem Konstantinsbogen waren die Bilder des hereinfahrenden Kaiser und des herauffahrenden Sol planvoll zusammengestellt, das Sonnenbild begleitete als kosmische Allegorie den jugendlichen Sieger von Pons Mulvius. In der Statuette sind Kaiser und Sol in eins zusammengeschmolzen, der historische Konstantin geht im Gott des Weltalls auf. Diese Fusion: Konstantin-Sol, gehört in eine grosse ikonographische Tradition hinein, die eine Fülle von archäologischen, numismatischen und literarischen Belegen hinterlassen hat und die mit dem Bildnis Alexanders des Grossen als Helios anfängt.[21] Literarisch bezeugt sind in der römischen Kaiserzeit die Kolosse des Gallienus-Sol und des Constantinus-Sol, ferner der Nero-Sol auf dem Sonnensegel des Pompejustheaters.

Dass auch der Nero-Koloss in der Domus Aurea den Sonnenkaiser darstellte, geht nach meiner Ansicht aus der antiken Literatur klar hervor – trotz der von A. Boëthius erhobenen Einwendungen.[22] Die Verwandlung des ursprünglichen Kaiserkolosses in einen Sonnenkoloss fand nämlich, wie auch Boëthius zugibt,[23] durch einfaches Vertauschen des Nerokopfes mit dem Kopf des Sol statt – *post Neronis vultum deletum*.[24] Wenn es möglich

16. Belege *ibidem*, S. 164, Anm. 3.

17. Delbrueck, *l. c.*, S. 35 ff.

18. *L. c.*, S. 145.

19. *L. c.*, S. 145 f.

20. *L. c.*, S. 146 ff. Fr. W. Unger, *Quellen der byz. Kunstgeschichte* I, 1878, Nr. 350 ff. Th. Preger, *Konstantinos-Helios, Hermes* 36, 1901, S. 457 ff.

21. L'Orange, *Apotheosis in Ancient Portraiture*, S. 34 ff.; 61 f.; 89; 94.

22. A. Boëthius, *Eranos* 50, 1952, S. 129 ff.; *Neue Beiträge zur klassischen Altertumswissenschaft*, Festschrift B. Schweitzer, 1954; S. 358 f.; *The Golden House of Nero*, S. 111.

23. *Eranos, l. c.*, S. 133.

24. *Scriptores Historiae Augustae, Vita Hadriani* 19.

war den Nero-Koloss zu einem Sonnen-Koloss zu machen durch einfaches Vertauschen des Kopfes, so war natürlich die ganze Statue vom Sonnentypus, stellte also Nero-Sol dar, wie man es auch gern angenommen hat.[25] Nach Boëthius geschah die unter Commodus stattfindende neue Umarbeitung des Kolosses, durch welche die Sonnenstatue in ein Bildnis des Commodus-Hercules verwandelt wurde, in derselben Weise.[26] Aber so verhält es sich eben nicht. Es handelt sich diesmal nicht um einfaches Vertauschen der Köpfe, denn gleichzeitig wird der Sonnentypus zu einem Herculestypus geändert, indem der Koloss jetzt mit einer Keule und einem Löwen ausgestattet wird. Καὶ τοῦ κολοσσοῦ τὴν κεφαλὴν ἀποτεμών (Commodus) καὶ ἑτέραν ἑαυτοῦ ἀντιτιθείς, καὶ ῥόπαλον δοὺς λέοντα τέ τινα χαλκοῦν ὑποθεὶς ὡς Ἡρακλεῖ ἐοικέναι . . .[27] Nach dem Fall des Commodus wurden diese *ornamenta* dem Koloss abgenommen,[28] und die Statue kehrte

wieder zu ihrem Grundtypus zurück, nämlich dem Typus des Sol, der von jetzt an festgehalten wird.[29]

Die jütlandische Statuette, die dieselbe Fusion von Kaiser und Sonnengott wie der Nero-Sol aufzeigt, kann einen Begriff vermitteln von der Operation die an dem Koloss vorgenommen wurde: der Porträtkopf wurde einfach abgeschnitten und ein Kopf des Sol, etwa im Typus des rhodischen Sonnen-Kolosses, an seine Stelle gesetzt, sonst blieb alles wie früher. Die Voraussetzung für die Operation war eben, dass die Statue vom Sonnentypus war. Diese für die Interpretation des Kolosses wie der ganzen Domus Aurea fundamentale Tatsache[30] wird von Boëthius nicht in Betracht genommen.

Reprinted, with permission, from *Skrifter utgivna av Svenska Institutet i Rom, 4°, 22. Opuscula Romana, vol. 4,* Lund 1962, pp. 101–105.

25. Chr. Hülsen, Pauly-Wissowa IV 1, Sp. 589 s.v. *colossus.*

26. *Eranos, l. c.,* S. 133.

27. Cassius Dio 72, 22. 3.

28. *Script. Hist. Aug., Commodus* 17.

29. Die litterarischen Quellen zum neronischen Koloss und zu seiner Geschichte ist von Boëthius, *Eranos, l. c.,* S. 131 f. zitiert.

30. L'Orange, *Studies on the Iconography of Cosmic Kingship in the Ancient World,* S. 28 ff.

Plotinus-Paul

In my article "The Portrait of Plotinus", published in the *Cahiers Archéologiques* V, 1951, pp. 15 sqq., I sought to identify a type of philosopher, well known today, at that time preserved in three replicas (replica Nº 1, fig. 1, and Nº 2, figs. 3–4, both in the Museum at Ostia, replica Nº 3, fig. 2, in the Vatican), all dating from the period 250–270 A.D., with Plotinus[1]; replica Nº 2 existed at that time only as a fragment, and comprised the upper part of the head (above the line of fraction visible on figs. 3–4). Since then new material, providing excellent support for our identification, has come to light. In the first place excavations at Ostia have unearthed the missing part of the fragment referred to above as replica Nº 2. This has now been pieced to-

1. Measurements, medium, restoration, etc. *Cah. Arch.*, *l. c.*, p. 13; R. Calza, *Ritratto Ostiense Severiano*, in *Arti Figurative*, I, 1945, pp. 69 sqq.

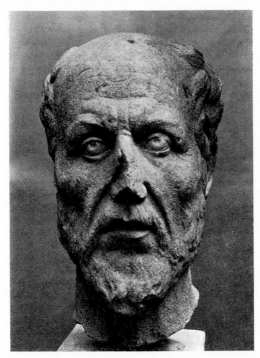

Fig. 1. Ostia, Museum. Philosopher portrait. Replica Nº 1 of "Plotinus type"

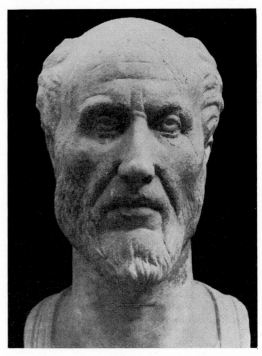

Fig. 2. Vatican, Museum. Philosopher portrait. Replica Nº 3 of "Plotinus type"

gether, to form a whole, and the result in a surprising way strengthens and completes our idea of the portrait type. In the second place a fourth replica – and one, as we shall see, of great importance in our context – has been dug up in the immediate neighbourhood of replica No 2. Both finds were made in antique surroundings, which are of the greatest significance to the question of the identity of the person portrayed. Signora Raissa Calza, to whom must be assigned the credit for first drawing attention to this unique portrait type,[2] has published an account of the latest finds, and has emphasised the new and conclusive arguments in favour of the Plotinus name, which can be deduced from the circumstances attending the find.[3]

Replica No 2, figs. 3–4, – now that the fragment of the upper part of the head (*Cah. Arch.*, figs. 5–6) has been joined to the recently discovered lower part – is in a relatively good state of preservation. The marble in the lower part is, however, somewhat consumed and spotted, especially on the right side of the face; the nose, despite the fracture, has been sufficiently well preserved to show that it has had the same lofty and markedly curved shape as the nose in replica No 1. The head is not more than lifesize.[4] After the piecing together of the two fragments, the head has in a remarkable manner altered its expression. While the upper part of the face, as an isolated fragment, expressed a sort of meditative calm, now, with the addition of the lower part of

2. R. Calza, *l. c.*

3. R. Calza, *Sui Ritratti Ostiensi del supposto Plotino*, in *Bollettino d'Arte del Ministero della Pubblica Istruzione*, III, 1953, pp. 203 sqq.

4. *Cah. Arch.*, *l. c.*, p. 15 states – incorrectly – "more than lifesize". According to Signora Calza (*Bollettino d'Arte, l. c.*, p. 206) the total height of the head is 0.28 m; without neck, 0.26 m.

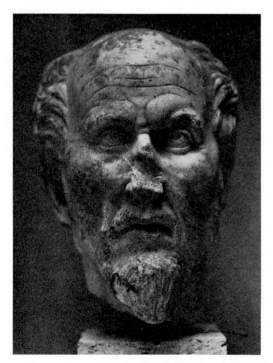
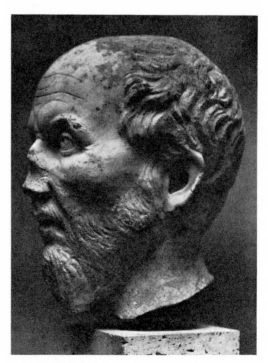

Figs. 3 and 4. Ostia, Museum. Philosopher portrait. Replica No 2 of «Plotinus type»

33

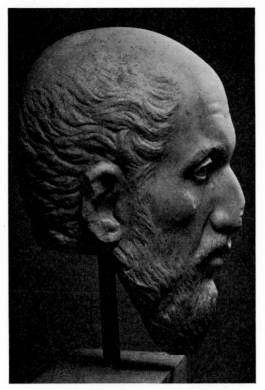 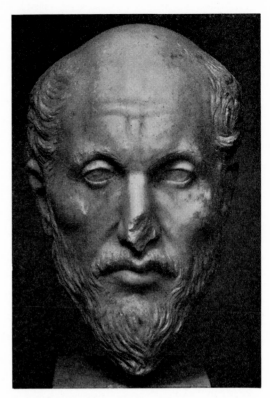

Figs. 5 and 6. Ostia, Museum. Philosopher portrait. Replica Nº 4 of «Plotinus type»

the face, with the open mouth, breathing heavily, the whole face has assumed a dramatically vibrant movement, to an even greater extent than is the case in replica Nº 1. In the upper part of the face, when it appeared as an isolated fragment, the personal identity with replicas Nᵒˢ 1 and 3 was immediately apparent, whereas the lower part of the face now gives a somewhat different individuality to the entire personality depicted.

During the excavations in 1951 the fourth head in our replica series, figs. 5–6, was found at a distance of about twenty metres from replica Nº 2. This head, which according to Signora Calza is wrought of *marmo greco lucido*, apart from the missing tip of the nose, is admirably preserved, and fashioned lifesize.[5] Here the violent and dramatic movement of replicas Nᵒˢ 1 and 2 has given way to an

entirely contemplative calm, and the open breathing mouth is closed. The air of calm is still more marked than in replica Nº 3, almost approaching apathetic resignation. The eyes differ both in their execution and expression from the eyes in the three other replicas: the pupil is not plastically shown, and must have been indicated with colours, the upper lashes are larger and heavier than those in the other replicas, and the eye is consequently smaller, while the expression no longer shows the ecstatic visionary life. The large, curved nose is better preserved than in any of the other replicas, and shows a ponderously pendulous tip. The hair is flatter, and has a stronger linear stylisation, and at the back of the head is notably schematically indicated.

5. According to Signora Calza (*l. c.*, p. 207) the height is 0.275. Museum Nº 1386.

34

As already stated (*Cah. Arch. l. c.*, pp. 15 sq.) replicas Nos 1–3 all derive from one and the same original. One may compare the row of curls along the temples, or, even more, the highly individual wrinkle design between the eyebrows: below the two vertical wrinkles two horizontal parallel ones run obliquely towards the sculpture's left eye (*l. c.*, p. 15, 18). The strangely fluctuating life of the forehead in replica No 1 – not the furrows themselves as permanent lines, but the light illuminating them as they sweep across the forehead like shifting shadows – is in replica No 2 fixed in the sharply traced lines of the furrows. In replica No 3 the whole system of furrows is greatly reduced, partly maybe owing to subsequent smoothing, which has rendered them lifeless and schematic. Replica No 4 can only with the greatest reserve be described as a replica, if this designation suggests derivation from one and the same original: none of the special form- and line-patterns linking replicas 1–3 together is repeated in this head. On the other hand the entire construction of the head, the entire shape of the face as well as the features – such as the prominent cheekbones and the highly individual nose – the hair and the form of the beard, are all the same. The mouth, which is somewhat larger and more full-bodied than in replicas Nos 1 and 2, is not unlike the mouth in replica No 3. Consequently I am bound to agree with Signora Calza that the same person is depicted in all four replicas, although, as I have stated, some reservation must be made with regard to the designation of No 4 as a replica, which however is here retained for practical purposes. Finally it must be emphasised that replicas 1, 2 and 4, which come fresh from excavation, without any modern restoration or finishing-off treatment, have the greatest authentic value. No 3, on the other hand, has had half the nose, both ears, chin, and the bottom part of the beard, the neck and the bust repaired.

At this stage it might be convenient to give a brief survey of our description, dating, and identification of the portrait type according to *Cah. Arch.*, *l. c.*, pp. 18 sqq., at the same time adding the new factors introduced by the two recent discoveries – replica No 4, and the new fragment of replica No 2.

The person represented is an elderly man of an exceptional type and expression. The lean lofty face increases in width as it rises to the large crowning dome of the forehead. Ascending from the acute angle of the chin, the face achieves its full width in three accentuated stages: in the projecting angles of the jaws above the narrow chin; in the heavy protuberance of the cheekbones above the sunken cheeks; and in the large sweep of the crown above the hollow temples. On either side of the protruding curved nose, with its pendulous tip, the deepset eyes are placed close together. The mouth, with its lower lip relaxed and withdrawn, runs smoothly into the chin. A certain air of passivity in this portion of the face harmonises well with the meditative, absentminded look. The ascetic leanness, especially noticeable in the drawn cheekbones and the sunken hollows of the eyes, gives the person represented a disembodied air. A long beard, a bald crown, and straggling locks at the temples, enhance this impression of a man detached from the realities of life – especially in replicas Nos 1 and 2. The features have a slightly exotic, un-Roman quality, which, together with the racial characteristies emerging in the profile (fig. 5), suggest rather the Eastern man. This Eastern character is most in evidence in replica No 4.

In replicas Nos 1 and 2 the expression of the face is over-accentuated in a remarkable way. A sudden expressive movement sweeps across the features, illuminating them like a flickering flame. He opens his lips; he speaks. The words stream out from his dreamy mouth, while the eyes in their dark hollows, especially in No 2, seem to glow with a sort of painful

Fig. 7. St. Paul. Catacombs of Domitilla

slightly raised, as though gazing at heaven, and its deep-breathing mouth, the person represented appears to be in a sort of visionary ecstasy.

This strange expressive style of replicas N[os] 1 and 2, with their accentuated momentary movement and asymmetrical touches in the details of the physiognomical surface, places the head in a highly distinctive period of Roman portraiture: the "impressionistic" period, about the middle of the third century.[6] Art catches man in his momentary realisation of himself – in the tell-tale glimpse, the revealing eye, the characteristic gesture – seizing the "soul" at the moment it touches the physical surface. Behind the nervous quivering features the expression itself seems to shift and move, flashing and flickering across the face. A date around the 240's and 250's A.D. would tally with the execution of the hair: the somewhat dry and rather withered locks are arranged in comparatively flat curls, and the sculptor has refrained from using the drill. This is in fact a hair style which came into vogue in about the 250's–260's A.D.,[7] in distinct contrast to the drilled mass of curls know to us from Antoninian-Severian times. Unjustified attempts have been made to do away with these distinct demarcations between the Antoninian-Severian and Gallienic styles.[8] Our portraits, then, cannot have been created before the 250's.

Stylistically replicas N[os] 3 and 4 vary greatly from N[os] 1 and 2. Wrought nerves are calmed; the open, speaking mouth closes, the tension of the facial muscles relaxes, the flickering lines of forehead and brows contract into stressed and regular folds, the unkempt curls are combed down into a flatter and more regular hair style. The curls of the beard,

rapture. In profound distraction, hypnotically fixed on the inner world of thought, he expresses words which, oracle-like, he lets fall through his open mouth. And from mouth and eyes this sense of movement vibrates through the whole harrowed surface of the portrait, running through the nervous muscles round the mouth, quivering in the deep lines of the cheeks, and darting through the wavering furrows of the forehead, not slackening till it reaches the dome-like calm of the crown. The whole moulding is focused in this movement, characterised by a markedly asymmetrical bent of muscles, folds, and wrinkles. In replica N° 2, especially, with its eyes

6. L'Orange, *Studien zur Geschichte des spätantiken Porträts*, pp. 3 sqq.; *Cah. Arch., l.c.*, pp. 20 sqq.; G. Rodenwaldt, *Zur Kunstgeschichte der Jahre 220–270*, in *Jahrb. Arch. Inst.*, 51, 1936, pp. 82 sqq.; *Cambridge Ancient History*, XII, pp. 552 sqq.

7. References: *Cah. Arch., l. c.*, p. 21, note 6.
8. References: *Cah. Arch., l. c.*, p. 22, note 1.

too, are reduced in relief. It is in replica Nº 4 that these qualities – the calmness of expression, the almost symmetrical regularity in the furrows of the forehead,[9] the flatness and dry linearity of the hair style – are most pronounced. In this replica points of similarity are to be found with a group of late-Greek philosopher portraits, forming a typologically continuous series from late-Gallienic times and into the fourth century,[10] a type to which we shall return at a later stage of this article. We may conclude that, while replicas Nᵒˢ 1 and 2 still belong to the 250's, replicas Nᵒˢ 3 and 4 conform to the fully developed Gallienic classicism of the 260's. The original must belong to the 240's–250's.

Of late-antique philosopher portraits this – together with a portrait from the fourth century (fig. 9), belonging to the late-Greek group mentioned above, – is the only one to have come down to us in a large number of replicas. Moreover, Nº 3 is of almost colossal size. That three of the replicas have been found in an ordinary commercial town such as Ostia, shows, as Signora Calza rightly points out, that the philosopher represented must have enjoyed a unique position in his age. As all of the four replicas were executed in the 250's–260's, and derived from a prototype created in the 240's–250's, it is obvious with whom we are dealing – the grand inspiring genius of late-antique philosophy, Plotinus, who in the middle of the third century had just achieved his great success in Rome.

All that we know of Plotinus – his outer and inner life – seems to fit in remarkably well with this identification of our portrait type. First of all the un-Roman, Eastern character of the portrait type, so strongly stressed

in replica Nº 4, fits Plotinus, the man of the East, who, up to his fortieth year, belongs to Egypt. Secondly, the four replicas, both in style and provenance, belong to the Roman sphere, as does Plotinus' great philosophical climax. Thirdly, the portrait type was created in the 240's–250's, and repeated in replicas right up to the 260's, at the very time of Plotinus' epoch-making Roman activities (244–269 A.D.). Fourthly, the portrait depicts an elderly philosopher of an age corresponding to that of Plotinus who, in 253–54, reached his fiftieth year, and died in 269 at the age of 66. The marked emphasis on the attributes of age reflects what we know of Plotinus' infirmity and ascetic suppression of his body.

"When speaking his face was visibly illuminated by his intellect", (ἦν δ᾿ ἐν τῷ λέγειν ἡ ἔνδειξις τοῦ νοῦ ἄχρι τοῦ προσώπου αὐτοῦ τὸ φῶς ἐπιλάμποντος).[11] Are we not right in supposing that replicas 1 and 2 do in fact depict an inspired, spiritually transfigured orator of this kind? "He was at the same time one with himself and others"

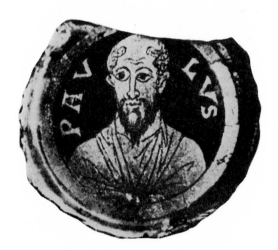

Fig. 8. St. Paul. Gold glass

9. Cf. late-Gallienic portraiture, *Studien*, p. 9.

10. G. Rodenwaldt, *Griechische Porträts aus dem Ausgang der Antike*, in *76. Programm zum Winckelmannsfeste*, pp. 3 sqq. and Plate I–V; L'Orange, *Studien*, pp. 40 sqq. and figs. 110–115.

11. Porphyrius, *Vita Plotini*, 13.
12. Porph., *l. c.*, 8.

(συνῆν σὺν καὶ ἑαυτῷ ἅμα καὶ τοῖς ἄλλοις).[12] Is this not precisely the mental situation which is revealed in the introspective look so strangely contrasting with the speaking mouth? Have we not here in front of us the very Plotinus who, following his thread of thought undistodbed through a tangled maze of oral discussion, gazes into an inner picture from which he reads as from a book (ὡς ἀπὸ βιβλίου),[13] so that even conversation cannot disturb this visionary reading? Porphyrius always refers to "the inner eye" of Plotinus,

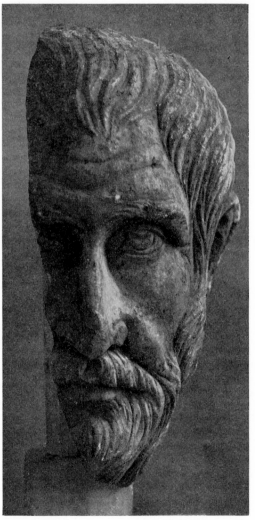

Fig. 9. Athens, National Museum. Philosopher portrait

which "was always directed to the most holy in himself".[14] Thus we see him in our portrait, wrapped in such inner contemplation, while his words, like those of an oracle, escape from his mouth. *Ex ore tamquam ex adyto quodam divinae sententiae proferebantur*:[15] with replica N° 2 before our eyes we are directly reminded of these words by Firmicus Maternus on Plotinus. We have before us this spiritual ecstatic who "seemed ashamed of being in the body",[16] the ascetic of thought, the waking and fasting mystic,[17] aflame with his own fire, in a weak and ailing body[18] consumed in this glow. But do we not, too, observe beneath this ecstatic life the distinctly human features of "the good and kindly, singularly gentle and engaging" (ἀγαθὸς καὶ ἤπιος καὶ πρᾷός γε μάλιστα καὶ μείλιχος) Plotinus, who after a quarter of a century's activity in the capital of the world, had not made a single citizen his enemy?[19]

We know that Plotinus was portrayed at his strange, inspired lectures, precisely in the pose caught in our portrait, as represented in replicas N°s 1 and 2. We read in Porphyrius' *Vita Plotini* I (cf. 2): In view of Plotinus' refusal to sit to a painter or a sculptor, "Amelius brought his friend Carterius, the best artist of the day (Καρτέριον τὸν ἄριστον τῶν τότε γεγονότων ζωγράφων), to the lectures, which were open to all comers, and saw to it that, through prolonged observation of the philosopher, he was able to catch his most striking personal traits (τὰς ἐκ τοῦ ὁρᾶν φαντασίας πληκτικωτέρας λαμβάνειν διὰ τῆς ἐπὶ πλέον προσοχῆς συνείθισεν). From the impressions thus stored in his mind the

13. Porph., *l. c.*, 8.
14. Porph., *l. c.*, 8; 9; 2.
15. Firmicus Maternus' words on Plotinus, *Math.* I, 7, 14.
16. Porph., *l. c.*, 1.
17. Porph., *l. c.*, 2; 8.
18. Porph., *l. c.*, 2.
19. Porph., *l. c.*, 9; 23.

Fig. 10. St. Paul preaching. Detail from a diptychon

artist drew a first sketch. Amelius made various suggestions to help in bringing out the resemblance, and in this way, without the knowledge of Plotinus, the genius of Carterius gave us a lifelike portrait of the philosopher" (ἔπειτα γράφοντος ἐκ τοῦ τῇ μνήμῃ ἐναποκειμένου ἰνδάλματος τὸ εἴκασμα καὶ συνδιορθοῦντος εἰς ὁμοιότητα τὸ ἴχνος τοῦ Ἀμελίου εἰκόνα αὐτοῦ γενέσθαι ἡ εὐφυΐα τοῦ Καρτερίου παρέσχεν ἀγνοοῦντος τοῦ Πλωτίνου ὁμοιοτάτην).

Both in its carriage and apparel (cf. *Cah. Arch. l. c.*, p. 2, note 1) our portrait can naturally be combined with a sitting pallium statue, i.e. with the traditional philosopher type in antique iconography (compare fig. 10): the sitting pallium-attired teacher of wisdom, talking, scroll in hand, as repeatedly shown on philosopher sarcophagi at the time of Gallienus, for instance in the central figure of

the so-called "Plotinus" sarcophagus, in the Museo del Laterano (*Cah. Arch. l. c.*, fig. 9), and later accepted by the Christian tradition influenced by the philosopher iconography of antiquity (e.g. Paul on the diptych, fig. 10). The carriage of the neck in replica N° 2 (fig. 4) corresponds to that of a sitting figure.

Replicas N°s 2 and 4 were discovered in antique surroundings which, as suggested in Signora Calza's interpretation,[20] provide new fresh arguments for identifying our portrait with Plotinus. The first fragment of replica N° 2 was found in 1940 in the course of excavations which were interrupted at the time by the war. When excavation was recommenced in the same area in 1951, a building complex, to which additions had been made at various periods in antiquity, was found beside a little temple, where the first fragment

20. *L. c.*, pp. 203 sqq.

of replica Nº 2 had been unearthed. "A *cortile* beside the little temple", Signora Calza relates, "had at some time round about the middle of the third century been closed and transformed into an aula, equipped with benches along the south and west walls, and with a small niche on the east side *(una aula fornita di banchi lungo le pareli Sud ed Ovest, con una nicchia sul lato Est)* ; the whole was connected with a small *terme* building ... While the earth was being removed at the side of the little temple, the lower part of the head found in 1940 was unearthed, and in the basin in a small *terme* hall lay ... a male portrait (sc. Nº 4) of smaller dimensions, and stylistically different from the above-mentioned portraits (sc. replicas Nᵒˢ 1–3), though it undoubtedly depicted the same person".

The antique locality, which as a result of these two finds is intimately associated with our portrait type, is characterised by features which, according to Signora Calza, are typical of public meeting-places *(luoghi di riunioni pubbliche)*, and of which similar ones are known to us from Ostia. There are reasons for concluding that it was used by "a cultural society or some philosophical school from the third century" *(una associazione culturale o qualche scuola filosofica del III secolo d.C.)*. Signora Calza quotes examples of similar seats of learning, with a temple and a statue of the teacher, from Plato's Academy and down to the late-antique *auditoria publica*. If we are dealing here with the assembly hall of a neo-Platonic school in Ostia, – which would agree with the date ascribed to the aula, viz. about the middle of the third century A.D. – one might be tempted to compare it with the Platonic Academy, where porticos and a temple to the Muses were joined on to the *auditoria*, and Plato's own statue, like a sort of *genius loci*, was set up.[21] As our literary sources indicate, the old custom of setting up a statue of the founder or leader of the philosophical schools, in the premises where their teaching was expounded, lived on into the late-antique period (G. Rodenwaldt, *l. c.*, p. 14 sq.). Thus according to Signora Calza, in the modest Ostian assembly hall – where in the second half of the third century the pupils of some outstanding philosopher of the age may have foregathered beneath his image while he himself or one of his pupils taught his doctrine – we are likely to recognise, though on a small scale and in a simple guise, the traditional seat of learning of antiquity. Such an expression of a higher spiritual life in Ostia is by no means an isolated example, and may be compared with a number of other instances of intellectual and philosophical activity in this merchant city during late antiquity.[22] It is in this connection illuminating that our portrait is not an isolated one in Ostia's gallery of types, but that related late-antique *spirituales* stand at its side. Suffice it to mention, as an example, the ecstatic with the flowing beard and the heavenward gaze in Ostia's museum:[23] an inspired sage from the fifth century A.D. – and again one of the great dominating personalities of his time, as is proved by the fact that the portrait has been repeated – one replica being in the Vatican.[24]

Replica Nº 4, which differs considerably from the other three replicas, is, in the opinion of Signora Calza, more closely related to the Christian apostles, and particularly Paul,

21. R. Calza, *l. c.*, pp. 203 sq.; H. I. Marrou, *Histoire de l' éducation dans l' Antiquité*, pp. 106 sqq.

22. M. Guarducci, *Tracce di Pitagorismo nelle iscrizioni Ostiensi, Rend. Pont. Acc.* 1947–49, pp. 209 sqq.; G. Becatti, *Rilievo con la nascita di Dioniso e aspetti mistici di Ostia pagana, Bull. d' Arte*, 1951, pp. 9 sqq.; R. Calza, *l. c.*, p. 250.

23. L'Orange, *Studien*, pp. 85 sq., figs. 221, 223; *Apotheosis in Ancient Portraiture*, p. 104, fig. 75.

24. *Studien*, p. 87.

than to the Greek philosopher-portraits.[25] This is obviously true, if by the Greek philosopher-portrait we mean the classical philosopher types. But approaching late antiquity, these traditional types undergo a change, like classical philosophy itself. As mentioned above, it seems to me that our type, as it appears in replica N⁰ 4, bears a certain relationship to a later Greek philosopher-type, which has also been preserved in a relatively large number of replicas, in this case the works of Greek chisels and of Greek provenance, fig. 9. Attempts have been made to identify this portrait of the early fourth century with one of the great philosophers of that time. Thus Rodenwaldt [26] assumed that it depicted one of the neo-platonists, and I have subsequently suggested Jamblichus, the central figure in the philosophy of the early fourth century, and the creator of the speculative neo-platonic theology.[27]

Just as the philosophic speculation of the late-antique period in a decisive way influenced the last pagan religion, in fact the whole spiritual world of the last paganism, so too the images and ideals of philosophy, its symbols and attributes, influenced contemporary art. It is well known that when the Christians in the third and fourth centuries depict their sacred figures, apostles and prophets, this new world of types is decisively influenced by contemporary philosophical ideals and conventions.[28] We need only mention that the apos-

tles are shown in the typical garment of the philosopher – the *pallium* – and that they hold in their hands the typical attribute of philosophy – the scroll – while they are shown speaking and debating in the manner of the "Seven Wise Men" or philosophers in their philosophers' school.

Seen against this background, the striking similarity between our Plotinus type and the Christian Paul – a similarity which is immediately apparent if we compare e.g. the Plotinus replica N⁰ 4 and Paul on the gold glass, fig. 8,[29] and in the catacomb painting, fig. 7,[30] both from the fourth century – achieves a special significance. Paul, too, has a slender lofty face, with a mighty forehead and a bald pate, he has the same long aquiline nose with a pendulous tip, the same look, now meditatively introspective, now ecstatically visionary, while the face narrows down to the long pointed beard.

That the Plotinus-type was to determine the palaeo-Christian image of Paul and thus the image of Paul for all time, is not only due to the general influence of the ideal of the antique philosopher on early Christian iconography, but to a more particular affinity between the conception of the great philosopher – of Plotinus as the philosopher *par excellence* – and the conception of Paul. More than any of the other apostles, Paul fired the imagination as the great Christian thinker and sage, the creator of a peculiar Christian theology

25. R. Calza, *l. c.*, p. 208.

26. *L. c.*, pp. 11 sqq.

27. *Studien*, p. 43. The same personality, distinguished primarily by the same highly individual shapes of nose, forehead, beard, and, above all, by the mouth and the muscles surrounding it, is depicted in the following five heads, which, despite variations in details, must be regarded as replicas derived from an original executed early in the fourth century B.C.: (1) Rodenwaldt, *l. c.*, N⁰ 1, plate I, II (Athens N.M.); (2) Rodenwaldt, N⁰ 2, plate III (Athens N.M.); (3) Rodenwaldt, N⁰ 3, plate IV (Athens N. M.); (4) Rodenwaldt, N⁰ 4, illustr.

1 (Athens N. M.); (5) L'Orange, *Studien*, p. 40, N⁰ 9, fig. 115 (The Vatican).

28. F. Cumont, *Le Symbolisme funéraire des Romains*, pp. 253 sqq., 263 sqq., *et passim.;* G. Rodenwaldt, in *Jahrb. Arch. Inst.* 51, 1936, pp. 82 sqq.; F. Gerke, *Die christlichen Sarkophage der vorkonstantin. Zeit*, pp. 221 sqq., 246 sqq. and 271 sqq., *et passim*; L'Orange, *Iconography of Cosmic Kingship in the Ancient World*, pp. 188 sqq.

29. Garrucci, *Storia dell' Arte Christiana*, III, plate 179, 7; C. Cecchelli, *San Pietro*, plate VI, 2.

30. J. Wilpert, *Die Malereien der Katakomben Roms*, plate 182, 2, from the Domitilla catacombs, *ca.* 384.

and historical philosophy – the great spiritualised seer and preacher of "the wisdom of God in a mystery, even the hidden wisdom "(θεοῦ σοφίαν ἐν μυστηρίῳ τὴν ἀποκεκρυμμένην 1 Cor., II, 7). In this role, more than any other of the apostles, Paul closely approaches the conception of the inspired sages and visionary seers of late antiquity, the *homines spirituales* and πνευματικοί[31] of the age, of whom Plotinus was the greatest representative. Thus, when Christian art depicted its Paul, the Plotinus-type would immediately suggest itself. Plotinus, more than any of his contemporaries, occupied a position which made it quite natural for early Christian art to turn spontaneously to his image, as the pattern and archetype, in creating the picture of its own apostle-philosopher.

In this sequence of types – Plotinus-Paul – a development comes to the fore which has emerged more and more clearly during the research undertaken in the last generation: a development proceeding from pagan to Christian antiquity along the same uninterrupted line which Ejnar Dyggve – to whom this article is dedicated – has traced in the sphere of religious architecture in such masterly fashion. With this continuity of architectural as well as of iconographical development in mind, we conclude our article with a picture of Paul preaching, on a diptychon from the early fifth century[32] (fig. 10), where the apostle, on his cathedra, in his pallium, with a scroll in his left hand and his right raised in a rhetorical gesture, in his whole being and in expression conforms exactly to the traditional picture of the philosopher in antique art.

Reprinted, with permission, from *Byzantion*, *T. 25/27, 1955/1957, Bruxelles 1958, pp. 473–486.*

31. To late-antiquity's *homines spirituales* in art: L'Orange, *Apotheosis in Ancient Portraiture*, pp. 95 sqq.

32. R. Delbrueck, *Die Consulardiptychen*, plate 69.

Statua tardo-antica di un'Imperatrice

La statua femminile qui riprodotta (Fig. 1–5) appartiene all'Istituto di Norvegia in Roma ed è collocata sulla scala presso la porta d'ingresso dell'Istituto. La statua proviene da un'antica collezione privata romana e fu donata all'Istituto in occasione dell'inaugurazione della sua nuova sede in Viale XXX Aprile 33 nell'ottobre 1962. Il donatore è Fritz Treschow, uno dei fondatori dell'Istituto.

Statua e plinto sono ricavati da un solo blocco di marmo. La testa, invece, andata perduta, è stata scolpita da un blocco a sé ed inserita nella statua. Come è ben noto, un tale procedimento è perfettamente normale per le *statue-ritratto* della scultura romana, in contrapposto al procedimento impiegato per le raffigurazioni statuarie di figure ideali, nelle quali testa e corpo sono scolpiti dallo stesso blocco. Le teste delle statue-ritratto vengono scolpite da artisti specializzati in ritratti e poi inserite nelle statue. La statua dell'Istituto di Norvegia, dunque, è una statua-ritratto. La scultura pare di dimensioni leggermente inferiori alla misura naturale.[1]

La persona rappresentata sta in piedi in atteggiamento tranquillo e rilassato. Si appoggia sulla gamba destra, tenendo la sinistra leggermente ripiegata. Il braccio destro, anch'esso perduto, era scolpito da un blocco a sé ed inserito nel blocco del corpo. Resti del perno metallico che collegava il braccio al corpo sono conservati. Il braccio era disteso in senso orizzontale dal lato destro del corpo, probabilmente coll'avambraccio teso verso l'alto. Verosimilmente la donna levava la mano in un saluto oppure l'alzava in un gesto oratorio. Il braccio sinistro cade lungo il corpo, mentre l'avambraccio è proteso in avanti; probabilmente la mano teneva un rotolo. In tutto il contegno e l'atteggiamento della statua c'è dello slancio e della dignità, una tranquilla grandezza che indica una posizione superiore.

A questa posizione corrisponde il vestito della persona rappresentata, che si discosta dal costume femminile delle comuni mortali. Il vestiario normale di persone altolocate della tarda antichità si può ritrovare, per esempio, nel famoso dittico della fine del IV secolo, rappresentante Stilicone e sua moglie Serena[2] (Fig. 6). Serena porta una sotto-tunica dalle lunghe maniche e, sopra questa, una sopra-tunica dalle maniche corte, ma ampie, la cosiddetta *dalmatica*, con una cintura sotto il seno, ed ha poi una *palla* avvolta intorno al corpo.

Stilicone, invece, porta sopra la tunica

1. L'altezza della statua senza il plinto è di 1,23 metri. Se si calcola l'altezza della testa (coll'acconciatura) e del collo di ca. m 0,25 (un quinto del corpo), l'altezza totale era di circa m 1,48. Larghezza del plinto m 0,46, profondità m 0,33, altezza ca. m 0,09.

2. R. Delbrueck, *Die Consulardiptychen*, Berlin–Leipzig 1929, No 63.

 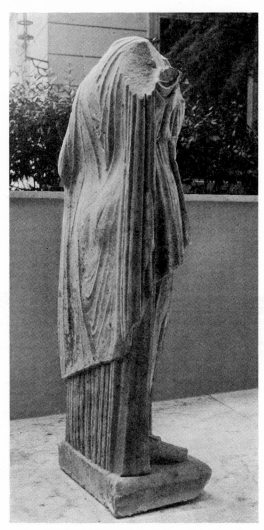

Fig. 1 e 2. Roma, Istituto di Norvegia. Statua di imperatrice

dalle lunghe maniche una clamide che gli scende fin quasi ai piedi, cioè un mantello, fermato sopra la spalla destra con una fibula e di là ricadente a coprire tutto il tergo della persona, gran parte del davanti e l'intero fianco sinistro del corpo, lasciando libero il lato destro. Come noto, questa clamide è l'elemento di vestiario caratteristico e distintivo della tenuta degli uomini di stato ed era indossata dai funzionari statali dai gradi più modesti fino all'imperatore. La forma generale della clamide è in ogni caso la stessa; ele-

mento distintivo ne era invece il colore; così la clamide dell'imperatore era color di porpora. Tranne eccezioni rarissime, che vedremo fra poco, la clamide era rigorosamente riservata al mondo maschile.

Ritorniamo alla statua-ritratto dell'Istituto di Norvegia. Essa porta, come Serena, la tipica sottoveste della Tarda Antichità, cioè la sotto-tunica dalle lunghe maniche. Ma la concordanza con il costume di Serena si limita a questa tunica. Sopra la stessa, la statua indossa al posto della *dalmatica* una specie di

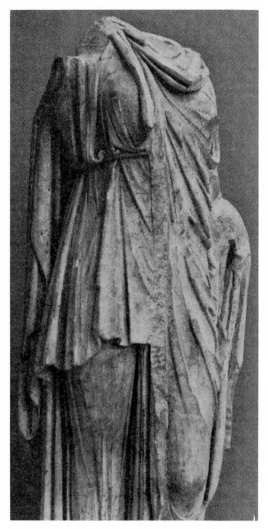

Fig. 3. Dettaglio della statua Fig. 1–2

Fig. 4. Dettaglio che mostra un frammento della manica lunga della sotto-tunica uscente dalla manica corta ed ampia della dalmatica, cf. Fig. 3

Fig. 5. Dettaglio della statua Fig. 1–2

peplo con lungo *apotygma* e con una cintura sotto il seno. Ma invece di essere aperto lungo tutto il lato destro del corpo come il peplo classico, il «peplo» della nostra statua è chiuso come una tunica ed ha una corta ed ampia manica nello stile di una *dalmatica* (Fig. 3,4). Sopra questa «peplo-dalmatica» la statua indossa, invece della *palla* di Serena, una clamide, che corrisponde in tutto alla clamide di Stilicone. È fermata sopra la spalla destra mediante una fibula e di lì ricade sul tergo di tutta la figura e su buona parte del suo

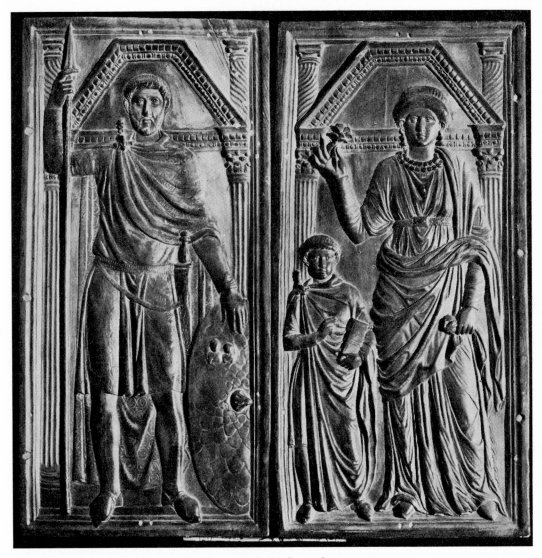

Fig. 6. Dittico di Stilicone e Serena

davanti, così da coprire interamente il lato sinistro del corpo, mentre di questo lascia libero il lato destro. Infine si può notare che le scarpe della statua sono ornate di perle (Fig. 5).

Com'è possibile che la rappresentata porti la clamide, se questa, come abbiamo detto, faceva parte del vestiario dei funzionari di stato ed era riservata al mondo maschile? A questa regola, però, si fanno due importanti

eccezioni. La clamide può, in primo luogo, essere portata da divinità femminili che personifichino città, cioè enti e corpi dello stato e delle sue attività, quali Roma e Costantinopoli. In secondo luogo, la clamide può essere indossata dall'imperatrice la quale, davanti ai propri sudditi, compare come un'incarnazione del potere e dell'autorità dello stato.

Quale esempio della dea civica in clamide riproduciamo il dittico del console Magnus

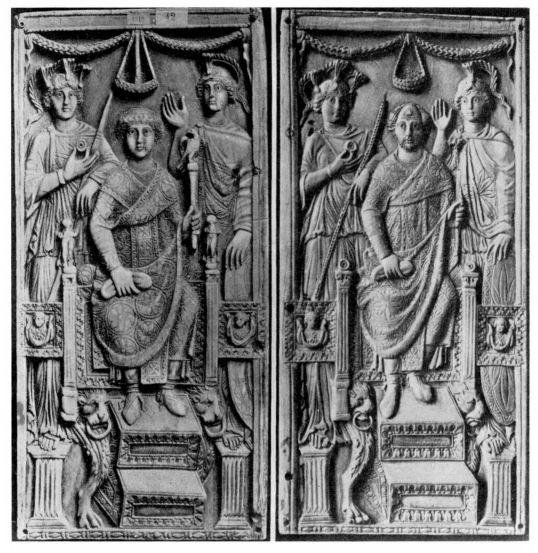

Fig. 7. Dittico del console Magnus

del 518 d.C.[3] nel quale Roma e Costantino-
poli stanno a fianco del console seduto in
trono (Fig. 7). Le personificazioni delle città
portano sopra la sotto-tunica dalle lunghe
maniche una «peplo-dalmatica» della stessa
forma di quella della nostra statua e sopra la
«peplo-dalmatica» indossano la clamide vi-
rile. Sui piedi le personificazioni civiche por-

tano gli ideali sandali, non le scarpe umane.
 Come esempio dell'imperatrice con cla-
mide, ricorderò un dittico risalente al 500
d.C. circa rappresentante un'imperatrice,
probabilmente Ariadne[4] (Fig. 8). L'impera-
trice porta una splendida clamide adorna di
perle e di una *tabula* con il ritratto dell'im-
peratore. Sopra la clamide ha un collare di

3. Delbrueck, *op. cit.*, No 22.

4. Delbrueck, *op. cit.*, No 51.

47

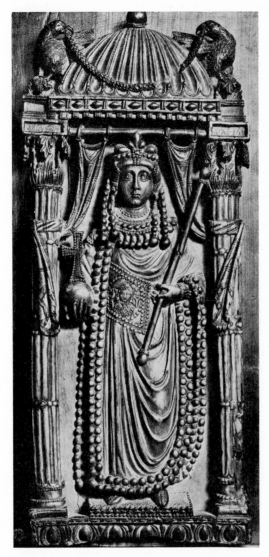

Fig. 8. Parte di dittico con la rappresentazione di un'imperatrice

fa riscontro al mosaico di Teodora. Anche qui le scarpe dell'imperatrice sono decorate di perle e si distinguono per questo lusso dalle scarpe delle dame di corte che la seguono.

Come si può dedurre dallo studio delle immagini dell'imperatrice sulle monete, è soltanto nella Tarda Antichità che l'imperatrice si presenta in questo abbigliamento con la clamide. L'esempio più antico è Fausta, la moglie di Costantino, che viene raffigurata in busto con la clamide in una moneta probabilmente degli anni 325–26 (Fig. 10a). Ancora nell'epoca di Costantino, però, il busto dell'imperatrice con la clamide costituisce un'eccezione, mentre il suo busto con la *palla*, cioè l'imperatrice nella normale tenuta femminile, è la regola. Alla fine del secolo il rapporto, invece, è invertito: l'imperatrice nella tenuta con la clamide costituisce ormai la regola. La consorte di Teodosio, Flaccilla (379–386), e quella di Arcadio, Aelia Eudoxia (400–404), vengono generalmente rappresentate sulle monete in figura a busto con la clamide (Fig. 10, b). Lo stesso vale per le imperatrici successive, più oltre nel v secolo, così per Pulcheria (Fig. 10, c), Licinia Eudoxia (figlia di Teodosio II, Fig. 10, e), Galla Placidia (Fig. 10, g, h, i), Honoria, Eufemia (Fig. 10, f), Aelia Verina (Fig. 10, d), Zenonis, Ariadne. In un medaglione aureo (Fig. 10, i) vediamo Galla Placidia troneggiare davanti a noi in clamide e con un'aureola intorno al capo. L'imperatrice tiene un rotolo nella mano destra. Il rotolo rappresenta qui il documento pubblico e corrisponde al significato della clamide, come l'abito del funzionario statale.

La statua nell'Istituto di Norvegia è, come abbiamo visto, una statua-ritratto. Non può dunque raffigurare una personificazione civica, ma soltanto un'imperatrice. Se si trattasse di una personificazione come Roma o Costantinopoli, la nostra statua avrebbe dovuto indossare sandali (cf. Fig. 7), ma invece porta scarpe umane (Fig. 5). Non si tratta,

gemme e gioielli. Anche le scarpe sono decorate di perle. Il famoso mosaico di Teodora in San Vitale a Ravenna (Fig. 9) mostra l'imperatrice in uguale abbigliamento, con la clamide. Per questo costume essa si distingue tra le donne che l'accompagnano, le quali indossano tutte la tipica veste femminile a *palla*. Sopra la clamide dell'imperatrice giace il magnifico collare di pietre preziose. La clamide è di color porpora come quella dell'imperatore Giustiniano nel mosaico che

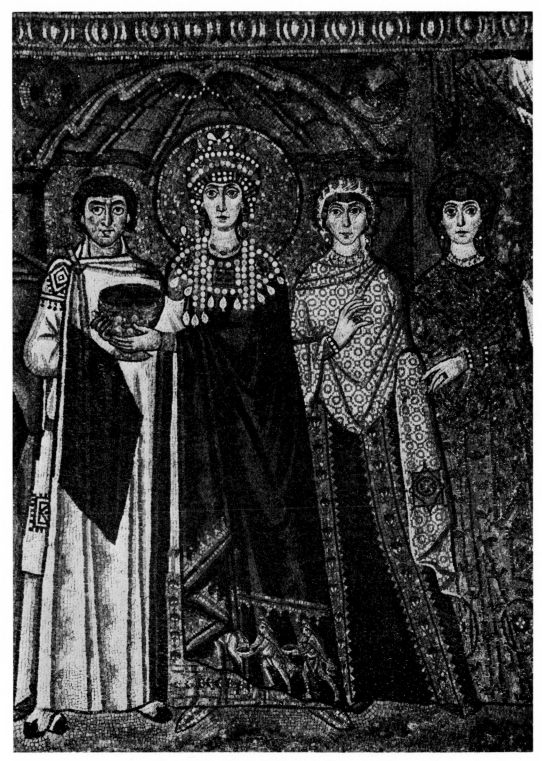

Fig. 9. Ravenna, San Vitale. Mosaico di Teodora, dettaglio

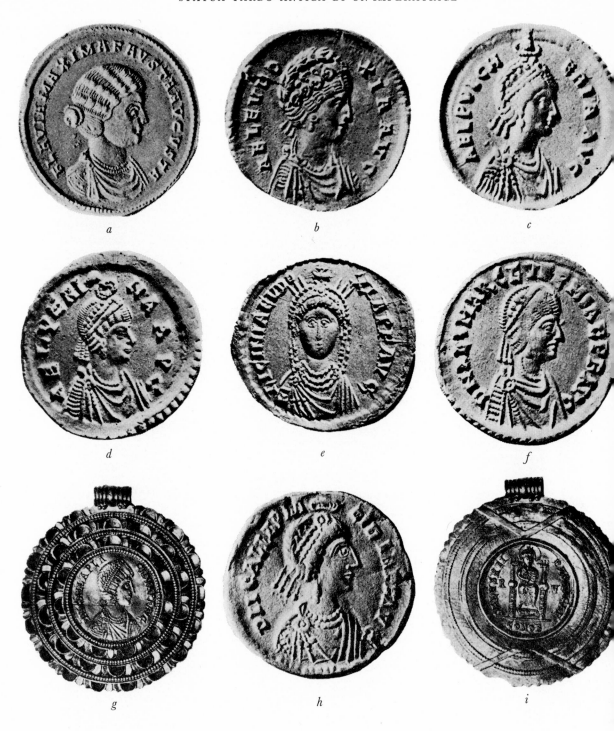

Fig. 10. Imperatrici tardo-antiche a busto di clamide sulle monete. a) Fausta. b) Eudoxia Arcadii. c) Pulcheria. d) Verina. e) Licinia Eudoxia. f) Eufemia. g), h), i) Galla Placidia

però, di una calzatura dei comuni mortali. Le scarpe della nostra statua sono ornate di perle in genuino stile imperiale.[5] La calzatura ha una fila di perle intorno all'allacciatura nel mezzo. Si può fare un confronto con la calzatura di Teodora nel mosaico di Ravenna, anche quella con una fila di perle intorno all'allacciatura nel mezzo. (Solo il piede sinistro di Teodora è originale; il piede destro è restaurato.[6])

Sulla base dell'abbigliamento con la clamide si deve escludere che la nostra statua d'imperatrice possa essere anteriore al 300 d.C. circa. E poiché, sulla scorta delle testimonianze delle monete, questa foggia di vestire come tenuta dell'imperatrice si afferma in modo generale soltanto verso la fine del IV secolo, è molto probabile che la statua non sia stata scolpita prima di quel tempo.

Come si adatta lo stile della nostra statua ad una datazione alla fine del IV secolo? Mi pare che il contegno rilassato del corpo, il vivo senso plastico manifestato specialmente nel trattamento del ricco e complicato gioco delle pieghe nella clamide, abbia uno spiccato carattere classicista e retrospettivo che corrisponde appunto a quel movimento stilistico della seconda parte del IV secolo che siamo abituati a chiamare il rinascimento giuliano-teodosiano.[7] Caratteristica della statuaria dell'epoca, come rappresentata nella famosa statua di Valentiniano II da Afrodisia,[8] sono gli atteggiamenti liberi e sciolti, la fluente

morbidezza delle vesti, la molle rotondità dei corpi che si oppongono alle forme più dure, più angolose e rettilinee di età costantiniana.

Se è vero che le forme della nostra statua tendono ad un rinnovamento dello stile classico, non si può però negare la loro appartenenza al mondo tardo antico. Sotto la superficie del drappeggio plastico l'integrità organica del corpo stesso comincia a sciogliersi. Così il ginocchio sinistro è venuto a finire, in confronto con quello destro, troppo in basso, per modo che il femore sinistro ne risulta sproporzionatamente allungato. È istruttivo uno sguardo dato al tergo della statua (Fig. 2). Come è noto, nell'arte romana si era generalizzato l'uso di semplificare e di appiattire le parti posteriori non visibili delle sculture. Ma qui la semplificazione e l'appiattimento, conformi a tutto il senso stilistico della Tarda Antichità, sono spinti tanto oltre che la scultura si avvicina ad un pilastro od un blocco stereometrico. Anche le lunghe pieghe verticali della clamide lungo il lato destro della statua (Fig. 2) sono irrigidite in un modo tale da svelare la mano tarda.

Possiamo fare dei confronti con opere classicizzanti caratteristiche dell'ultimo IV secolo, quali il noto dittico dei *Nichomachorum et Symmachorum*[9] (Fig. 11). Si ritrovano delle analogie chiare nel trattamento del drappeggio e certi motivi identici nel disegno delle pieghe. E vi è, anche, la stessa deficienza nel proporzionare il corpo umano; una deficienza

5. Sugli ornati di perle e gioielli della calzatura imperiale: Delbrueck, *op. cit.*, p. 40; idem, *Spätantike Kaiserporträts*, Berlin–Leipzig 1933, p. 149; idem, *Antike Porphyrwerke*, Berlin–Leipzig 1932, p. 25 e 88.

6. C. Ricci, *Tavole Storiche dei mosaici di Ravenna*, 46–65, San Vitale, Roma 1935.

7. Sull'arte Teodosiana: Delbrueck, *Consulardiptychen*, p. 29; H. P. L'Orange, *Studien zur Geschichte des spätantiken Porträts*, Oslo 1933, p. 68 sg.; idem, *Der subtile Stil*, Antike Kunst 4, 1961, p. 68 sg.; J. Kollwitz, *Oströmische Plastik der theodosianischen Zeit*, Berlin 1941, p. 94 sg.; idem, *Probleme der theodosianischen Kunst Roms, Ri-*

vista di Archeologia Cristiana 39, 1963; H. von Schönebeck, *Der Mailänder Sarkophag und seine Nachfolge, Studi di Antichità Cristiana*, Roma 1935; R. Fleischer, *Der Fries des Hadriantempels in Ephesos*, Festschrift für Fritz Eichler, 1967, p. 56 sg.; H. Torp, *Quelques remarques sur les Mosaïques de l'Eglise Saint-Georges à Thessalonique*, Atti del IX congresso inter. di Studi Bizantini, Atene 1954, p. 489–498; idem, *Mosaikkene i St. Georgrotunden i Thessaloniki*, Oslo 1963.

8. Riprodotta per es. da Kollwitz, *Oströmische Plastik*, fig. 16; e da L'Orange, *Studien*, fig. 181.

9. Delbrueck, *op. cit.*, No 54.

4*

51

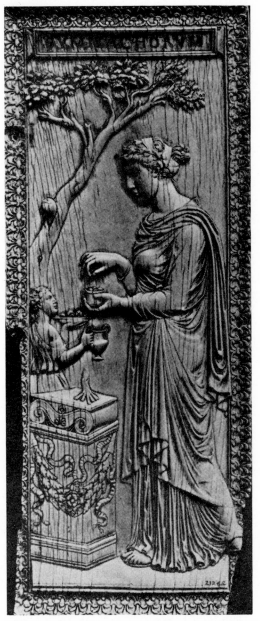

Fig. 11. Parte del dittico Nicomachorum et Symmachorum

cipale e centrale in una casa tardo-antica di questa città.

L'imperatrice alza la mano destra in un tipico gesto oratorio, mentre la sinistra tiene uno scettro coronato da un piccolo globo. Porta la sotto-tunica dalle lunghe maniche e sopra questa la *dalmatica* a maniche corte ed ampie. La clamide, di colore porpora, è chiusa sopra la spalla destra con una grande fibula decorata di gioielli. La parte principale della fibula è costituita da un cerchio a corolla dal quale sorge il piede, mentre due file di perle pendono dal cerchio in giù (cf. la fibula di Teodora nel mosaico di San Vitale, Fig. 9, e la fibula di imperatrici sulle monete, p.e. Fig. 10, f, h). Pesanti orecchini di gioielli pendono dalle orecchie. L'acconciatura, con i capelli tirati sulla nuca e raccolti in una grossa treccia rialzata sul capo fino alla fronte, è tipica delle imperatrici da Flacilla in poi, fino agli ultimi decenni del v secolo.[11] La forma del diadema è poco chiara; Salomonsen lo descrive come «diadème orné de bandes horizontales». Pare che differisca dal diadema imperiale, in quanto gli mancano gioielli e perle. Ai due lati della testa sparisce sotto i capelli. Un'aureola si irradia intorno alla testa. Nonostante la forma eccezionale del diadema, l'aureola, lo scettro, la clamide, e la fibula indicano tutti concordemente che la rappresentata è un'imperatrice. A questa dignità corrispondono gli occhi, come attirati in una visione e di grandezza soprannaturale,[12] e tutta l'espressione di «gravité hiératique» (Salomonsen). Anche la cornice del mosaico imitante un ornato di gioielli e perle, molto simile alla cornice dei mosaici di Giu-

che neppure il perfetto tradizionale trattamento del vestiario riesce a velare.

Vorrei finire questo articolo colla presentazione di un' imperatrice clamidata in un mosaico nell'Antiquario di Cartagine (Fig. 12), studiato dal J. W. Salomonsen[10]. Originariamente il mosaico aveva un posto prin-

10. J. W. Salomonsen, *Mosaïques romaines de Tunisie*, Exposition, Palais des Beaux Arts, Bruxelles 1964, tav. 29–30, Cat. n. 3.

11. Delbrueck, *Spätantike Kaiserporträts*, p. 46 sg.; L'Orange, *Der subtile Stil*, p. 72 sg.

12. H. P. L'Orange, *Apotheosis in Ancient Portraiture*, Oslo 1944, p. 95 sg., 110 sg.

stiniano e Teodora a San Vitale, è indicativa dell'alto significato della nostra immagine.

Una datazione stilistica pare difficile. In ogni modo, però, il movimento classicista dell'ultimo IV secolo può essere considerato un *terminus post*. La riduzione delle forme facciali ad una maschera a tratti irrigiditi non può essere possibile prima del V secolo avanzato. Le vicende storiche di Cartagine nel V e VI secolo possono forse darci qualche indicazione. Non pare probabile che immagini imperiali fossero lavorate a Cartagine durante il periodo vandalico, cioè dal 439 al 533 d.C. Possiamo, invece, supporre che prima del 439 tradizionali immagini imperiali fossero all'ordine del giorno a Cartagine che era allora pur sempre un'importante metropoli dell'impero; immediatamente prima dell'invasione vandalica Ausonius esalta Cartagine come la più bella città del Regno dopo Roma.[13] Ma anche dopo la liberazione di Cartagine, colla vittoria di Belisario sui Vandali nel 533, la città deve aver avuto una certa fioritura della tradizione romana sotto i particolari auspici dell'imperatore il quale pensava di chiamare la rinnovata Cartagine *Justiniana*. Pare così che il nostro mosaico appartenga ai primi decenni del V o alla metà del VI secolo. L'atteggiamento coscientemente cerimoniale e l'espressione ieratica dell'imperatrice indicherebbero una datazione tarda. L'acconciatura, però, è ancora quella delle imperatrici della prima parte del V secolo, che differisce in modo decisivo dalla

Fig. 12. Cartagine, Antiquario. *Immagine di un'imperatrice*

forma sferica dei capelli caratteristica del tardo V e del VI secolo.[14] A questa tarda epoca un fitto velo copre la massa dei capelli così da farle assumere la forma di un semiglobo. L'intero diadema, posto sopra questo semiglobo, è visibile, mentre nei ritratti anteriori (p.e. Fig. 10, c, h) il diadema è parzialmente coperto dalla grande treccia sulla nuca. Nell'immagine del nostro mosaico vediamo così un'imperatrice dei quattro primi decenni del V secolo.

Reprinted from *Acta ad archaeologiam et artium historiam pertinentia (Inst. rom. Norv.)*, IV, *Roma 1969, pp. 95–99.*

13. *Ordo Urbium nob.*, II, 9 sg.

14. Delbrueck, *op. cit.*, p. 52.

Der Subtile Stil

Eine Kunstströmung aus der Zeit um 400 nach Christus

Zwei unbekannte Prachtwerke spätantiker Porträtkunst – eine männliche und eine weibliche Büste im Archäologischen Museum von Thessaloniki – werden mit freundlicher Erlaubnis des Direktors des Museums, Dr. Ch. Makaronas, in unserem Aufsatz zum ersten Mal abgebildet (Abb. 1–4). Die den Abbildungen zugrunde liegenden Photographien verdanke ich Dr. Hj. Torp, der meine eigenen Notizen nachprüfen und neue Beobachtungen hinzufügen konnte. Beide Büsten stammen aus Thessaloniki, aber man

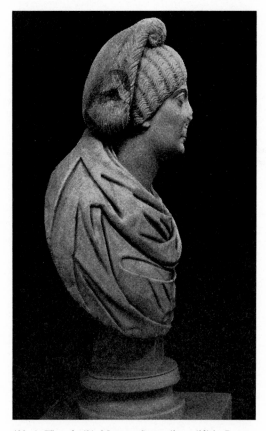

Abb. 1. Thessaloniki, Museum. Spätantike weibliche Porträtbüste

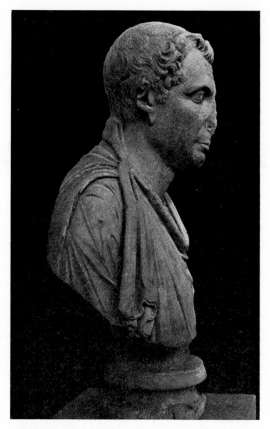

Abb. 2. Thessaloniki, Museum. Spätantike männliche Porträtbüste

54

weiß nichts Näheres darüber, wo und wann der Fund gemacht wurde. Wie aus Stil und Marmorarbeit hervorgeht, sind beide Werke gleichzeitig, und da sie sich in Form und Maßen entsprechen und zusammen gefunden sein sollen, müssen sie als Pendants geschaffen worden sein. Die Dargestellten sind in natürlicher Größe gegeben.[1] Das Material beider Büsten ist dasselbe: ein feinkristallinischer, wahrscheinlich pentelischer Marmor.

Die Porträts sind ausgezeichnet erhalten. Die antike Oberfläche mit ihrer natürlichen Patinierung ist in hohem Grade lebendig und unberührt von moderner Bearbeitung oder Glättung. Am Porträt des Mannes sind Nase und Ohren stark beschädigt, Brauen und Haarkranz haben gelitten, und kleine Teile

des Gewandes und des Sockels sind abgestoßen. Dieser Büstenfuß ist aus einem gesonderten Stück gearbeitet, aber wohl zugehörig. Die Fibel, die auf der rechten Schulter die Chlamys zusammenhielt, fehlt; ein Stiftloch zeugt von ihrem ursprünglichen Vorhandensein. Am Frauenporträt ist die Nasenspitze abgeschlagen, kleine Risse finden sich

Kaiserporträts = R. Delbrueck, *Spätantike Kaiserporträts* (1933).
Studien = H. P. L'Orange, *Studien zur Geschichte des spätantiken Porträts* (1933).

1. Gesamthöhe der männlichen Büste, den Fuß eingerechtnet: 0,72 m, der weiblichen: 0.76 m. Büstenhöhe ohne Fuß: 0,585 m und 0,595 m. Höhe Mundlinie-Stirnhaar: 0,145 m und 0,105 m.

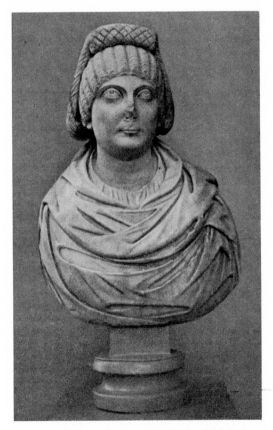

Abb. 3. Thessaloniki, Museum. Spätantike weibliche Porträtbüste

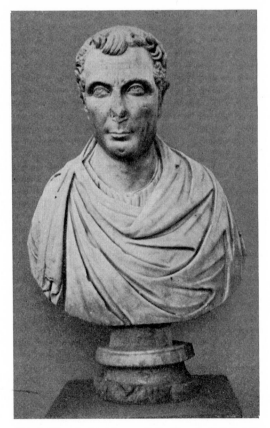

Abb. 4. Thessaloniki, Museum. Spätantike männliche Porträtbüste

an der linken Wange und in den Gewandfalten. Von dem großen Haargeflecht ist zu beiden Seiten des Nackens ein größeres Stück abgeschnitten und wieder mit Nägeln angesetzt. Teile der linken hinteren Büstenkante sind abgeschnitten; Nägel, die im Schnitte stehen geblieben sind, zeigen, daß auch diese Teile repariert waren. Sowohl beim Haargeflecht wie bei der Büstenkante handelt es sich zweifellos um antike Reparatur. Der Fuß ist modern nach dem der männlichen Büste kopiert.

Die Dargestellten scheinen gleich alt zu sein, haben die Mittagshöhe des Lebens überschritten und befinden sich etwa in den fünfziger bis sechziger Jahren. Beide Köpfe sind so wenig zur Seite gewendet, daß man es eben noch bemerkt – er zu seiner Rechten, sie ihrer Linken. Sie müssen so aufgestellt gewesen sein, daß sie leise zu einander gewendet waren. Zweifelsohne handelt es sich um ein Ehepaar.

Der Mann trägt die Staatstracht: Tunica und Chlamys; er ist ein hoher Beamter. Hohes schlankes Gesicht, mit ungemein feinen und scharfen Zügen; kluge, wachsam beobachtende, mißtrauische Augen zwischen scharf gezeichneten, leicht zusammengezogenen Lidern. Die Iris ist umrandet, die Pupille durch eine tiefe und breite, annähernd bohnenförmige Versenkung angegeben: die seit Hadrian klassische Innenzeichnung des Auges ist somit festgehalten. Die Augenhöhle wird durch eine scharfe Kante, in welche die Braue eingezeichnet ist, von der Stirn abgrenzt. Der schmale, feste Mund ist von eigentümlich subtilen Formen: die sehr fein modellierten Lippen biegen sich gegen die Winkel hin aufwärts und ziehen sich gleichzeitig strichartig zusammen, wie zu einem sarkastischen Lächeln. Die Muskulatur um den Mund ist kräftig durchgebildet, das Kinn hat eine tiefe Grube. Die lange, schmale Nase war ursprünglich gekrümmt, wie aus den Resten der herabhängenden Spitze und der

hochgezogenen Flügel zu erschließen ist. Die Alterszeichen sind besonders im Obergesicht akzentuiert, in den annähernd symmetrischen Furchen der Stirn, den Runzeln zwischen den Brauen, den „Krähenfüßen" der äußeren Augenwinkel. Das Haar schließt kalottenförmig dicht am hochgerundeten Schädel an, während es über der Stirn und längs den Schläfen zu einem hohen Kranz von vorspringenden, gegensätzlich bewegten, durch den Bohrer stark aufgelockerten Locken anschwillt. Die sorgfältige, feine und scharfe, gleichsam ziselierende Linearstilisierung der Lockenformen erinnert fast an klassische Bronzearbeiten. Der Kopf ist etwas nach vorne gebeugt, mit auffallend hoch über den Nacken heraufgezogener Chlamys; die Schultern fallen ab; der Körper erscheint etwas schmal, dem Aufbau des Gesichtes entsprechend.

Die Frau trägt die typische Tracht der vornehmen spätantiken Dame: Tunica und Palla. Auch die Frisur mit dem großen, vom Nacken bis über den Scheitel aufgerollten Haargeflecht, von dem wir später des näheren zu sprechen haben, gehört einer zeittypischen Form vornehmer Mode an. Die lineare Stilisierung der Locken ist vielleicht noch sorgfältiger, geht noch mehr auf das Einzelne ein als bei der männlichen Büste. Wenn dort eine gewisse beabsichtigte Unruhe und Unregelmäßigkeit der Haarformen vorherrschte, zumal im Lockenkranz, fügen sich hier alle Locken einer streng symmetrischen Ordnung ein. Während Muskel- und Hautschicht des männlichen Porträts überall mit Wirklichkeitszügen durchgearbeitet waren, ist bei unserem Frauenbilde die ganze Gesichtsoberfläche glatt, ohne Angaben von Furchen und Falten, so daß die Dargestellte ins Ideale und Alterslose erhoben scheint. Eine immer wieder aufs neue sich geltend machende Tendenz des weiblichen Porträts der Griechen wird hier in der Spätzeit noch bewahrt. Trotz der idealen Oberfläche prägen sich aber die individuellen

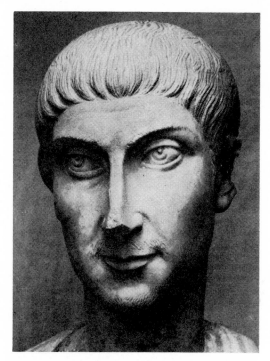

Abb. 5 und 6. Rom, Thermenmuseum. Spätantiker Kopf, einer Togastatue aufgesetzt

Züge mit großer Feinheit und Schärfe aus. Im Gegensatz zum schlanken Bau der männlichen Büste sind Kopf und Hals der Frau breit und fleischig. Der leise lächelnde Mund hat dieselbe fein zugespitzte Form wie beim männlichen Porträt, doch ist er noch schmaler und strichartiger – man vergleiche besonders die kleinen, leicht beschatteten Senkungen, mit denen sich der Mund gegen die Wangen absetzt. Die etwas vorstehenden Augen sind mehr geöffnet als bei dem Mann, gleichsam einer idealen Welt zugekehrt: doch ist der Schnitt der Lider, die Angabe von Iris und Pupille von genau derselben Art wie am männlichen Porträt. Die große abstrakte Kurve, mit der sich die Augenhöhle gegen die Stirn absetzt, wird durch keinerlei Angabe der Brauenhaare gestört. Ähnlich abstrakt ist die Konturierung der Nase, die auch hier gekrümmt ist, mit herabhängender Spitze und hochgezogenen Flügeln. Eine gewisse Hoh-

läugigkeit, die mit der Fülle des Gesichtes, wie auch mit der glatten Haut kontrastiert, zeigt das fortgeschrittene Alter der Dargestellen an. Daß die weibliche Brust überhaupt nicht zum Ausdruck kommt, stimmt mit einer weit verbreiteten spätantiken Auffassungs- und Darstellungsweise überein (vgl. Abb. 21) und darf nicht etwa als Alterszeichen interpretiert werden. Wie der Kopf ihres Gemahls ist auch der unserer Dame etwas nach vorne gebeugt, und wiederum fallen die Schultern etwas ab, mit hoch über den Nacken gezogenem Gewand.

Nach Stil und Typus gehören die beiden Thessaloniki-Porträts zu einer Gruppe westlicher Werke, obwohl beträchtliche Unterschiede zwischen Arbeiten des griechischen und des römischen Meißels bestehen. Die westliche Gruppe, die zum Teil schon von G. von Kaschnitz-Weinberg und C. Albizzati zusammengestellt und von mir durch weitere

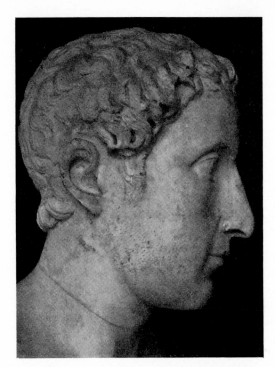 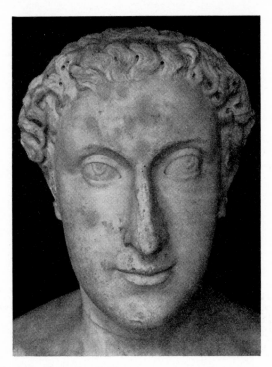

Abb. 7 und 8. München, Glyptothek. Spätantiker Kopf

Exemplare erweitert worden ist,[2] soll hier nur in ihren Kernstücken, an drei besonders eng zusammengehörigen Werken, betrachtet werden und zwar an einem einer Togastatue aufgesetzten Kopf im Museo Nazionale delle Terme (Abb. 5, 6), einem Kopf in der Münchener Glyptothek (Abb. 7, 8) und einem Kopf im Museo Capitolino (Abb. 9, 10). Von diesen drei Werken sind es vor allem die beiden erstgenannten, die mit den Thessaloniki-Büsten zu vergleichen sind. Auch hier dieselbe auf die Linie zugespitzte Form, dieselbe Subtilität der Einzelformen, vor allem der langen, dünnen, gekrümmten Nase mit überhängender Spitze, der schmalen Lippen, die sich gegen die Winkel strichartig zusammenziehen und zu einem leisen Lächeln aufbiegen. Die feine, lineare Durchziselierung der Locken ist verwandt, und der Münchner

2. G. von Kaschnitz-Weinberg, *Spätrömische Porträts*, *Antike* 2, 1926, S. 55ff. Abb. 10ff.; C. Albizzati, *Historia* 3, 1929, S. 422ff.; *Studien*, S. 75ff. Abb. 192–200.

Kopf trägt wie die männliche Büste in Thessaloniki eine Kranzfrisur. Auch die Augen sind einander bei den westlichen und östlichen Werken verwandt, obwohl in den letzteren der Schnitt feiner ist, die Linien empfindsamer geschwungen sind, und obwohl mehr an der klassischen Form der Innenzeichnung festgehalten wird; die Schräge der Augen, die an den westlichen Werken so stark betont wird, ist in Saloniki nur an der Frauenbüste merkbar. Überhaupt ist diese mehr als die männliche Büste mit den westlichen Köpfen verwandt: dieselbe vollkommen abgeschliffene, glasige Glätte der Form, derselbe nadelscharfe Zug der Linien vor allem der großen Kurven der Brauen, der feinen Bögen der Lider und der Lippen. Das Männerporträt in Thessaloniki unterscheidet sich durch die Wirklichkeitsformen der Haut- und Muskelschicht von den westlichen Köpfen in derselben Weise wie von dem Frauenporträt in Thessaloniki. In der Feinheit der Arbeit und

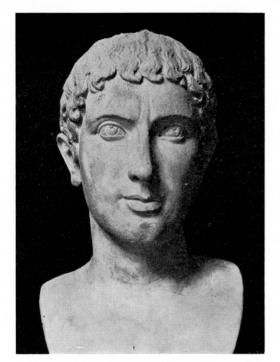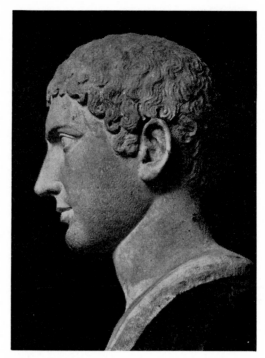

Abb. 9 und 10. Rom, Museo Capitolino. Spätantiker Kopf

in der Lebendigkeit der Form sind unsere Büsten den westlichen Arbeiten überlegen.

Ich habe schon früher die Vermutung ausgesprochen, daß die eigentümlich „subtile" Formenbildung der hier betrachteten Porträts als eine besondere Weiterbildung des theodosianischen „schönen" Stils aufzufassen und in die Zeit des Arcadius und Honorius einzuordnen sei.[3] Die eigentümlichen Feinheiten des theodosianischen Kopftypus, wie sie auf den Postamentreliefs des Theodosius-Obelisken in Konstantinopel und in der Statue des Valentinian II. aus Aphrodisias hervortreten,[4] werden in unseren Porträts gewissermaßen übersteigert. Das Gesichtsoval wird noch vollkommener abgeschliffen, die Flächen sind noch reiner geglättet. Die Linie entwickelt eine neue Finesse, gewinnt eine neue Schärfe

und Bestimmtheit. Die Gesichter werden noch schlanker, feinknöchiger, spitznasiger. Das leise Lächeln, das den theodosianischen Köpfen einen so charakteristischen Ausdruck von lässiger Unbefangenheit verlieh, – in scharfem Gegensatz zu den gespannten, tiefernsten konstantinischen Köpfen –, ist eigentümlich kalt und künstlich geworden, ohne jede Spontaneität. In theodosianischer Zeit spielte es an vollen Lippen, jetzt an einem schmal und blutlos gewordenen Mund. Die freie theodosianische Lockenfülle ist in den Köpfen des Museo Nazionale delle Terme und des Museo Capitolino kunstvoll frisierten Haarformen gewichen; an letzterem sind die Einzellocken in fast archaisch anmutender Weise stilisiert.[5] Der Honorius auf dem Cameo Rothschild in Paris[6] ließe sich mit unseren Porträts ver-

3. *Studien*, S. 76f.
4. *Studien*, S. 67ff.
5. R. Herbig, *Spätantike Bildniskunst, Neue Jahrbücher für die Deutsche Wissenschaft* 13, 1937, S. 2ff.

6. R. Delbrueck, *Die Consulardiptychen* (1929), Taf. 66; E. Coche de la Ferté, *Le Camée Rotschild, un chef-d'œuvre du IVème siécle* (1957); *Studien*, S. 77.

gleichen: die emailartige Glätte des Gesichts, die Fragilität des feinknochigen Kopfbaus, die Schärfe der langen Nase mit überhängender Spitze, die feine Gliederung des hier nicht lächelnden, sondern hochmütig abweisenden Mundes, die zierlich durchziselierten Lockenformen sind von ähnlicher Art.

Stellt man die Porträts unserer Gruppe andrerseits neben Werke des neuen radikalen Naturalismus des frühen fünften Jahrhunderts n. Chr., wie etwa die Aphrodisiasmagistraten[7], so ist der Unterschied nicht nur in dem ganzen Menschenbild evident, sondern auch in der Arbeitsweise und in der ganzen skulpturalen Form.[8] Gegenüber der Sorgfalt, Präzision und Schärfe der Formenbehandlung in den Köpfen des subtilen Stils, etwa in der Arbeit der Locken, steht in den Aphrodisiasmagistraten eine viel flüchtigere und gröbere Art mit oft sehr roher Anwendung des Bohrers. In der eindringlichen Durchformung des Details, die für unsere Gruppe so ungemein charakteristisch ist, leben noch plastische Formenkräfte des ausgehenden vierten Jahrhunderts n. Chr. weiter. Der subtile Stil ist demnach als ein letzter Ausläufer der weltumfassenden theodosianischen Strömung zu betrachten, die sich als klassisch fühlte und Weiterträger der großen Tradition sein wollte.

> sub teste benigno
> vivitur; egregios invitant praemia mores.
> hinc priscae redeunt artes; felicibus inde
> ingeniis aperitur iter despectaque Musae
> colla levant.[9]

Die Entwicklung scheint in der Stilphase unserer Gruppe an ein Ziel gelangt zu sein, von dem kein Weg weiterführt. Wir sind am Ende einer Periode. Die von uns betrachteten Porträts scheinen die Zeugen eines späten Manierismus zu sein, in den die theodosianische Strömung ausmündete und gegen den die neue Kunst des fünften Jahrhunderts n. Chr. reagiert. Die ganze Gruppe wäre demnach in die Zeit um 400 n. Chr. zu datieren und als Ausdruck des arcadianischen und frühhonorianischen Zeitstils zu würdigen.

Ein Studium des Gewandes der beiden Thessaloniki-Büsten bestätigt diese Datierung. Die Behandlung ist bei beiden Büsten die gleiche: sehr fein und lebendig, dabei auch kompliziert und erfinderisch in Einzelmotiven. Der dünne Stoff der Tunica ist durch die dichte Kräuselung am Halsausschnitt charakterisiert und – wo sie an der männlichen Büste auch am Arm sichtbar wird – durch spielende, grätige Kleinfalten. Der schwere Stoff der Chlamys und der Palla wird tiefer und massiger durchgearbeitet. Der allgemein spätantike Charakter tritt in der Reduktion des Plastischen aufs Flächig-Lineare hervor. Die Falten werden angelegt in flachen und breiten, bogenförmigen Zonen zwischen scharfen Schattenlinien. Die Ränder der Falten, besonders die obere Kante der Faltenrücken, sind hart abgesetzt und mit dem Bohrer unterschnitten. Verglichen mit vollplastischen, früh-theodosianischen Werken wie der Togastatue des Valentinian II., fällt es auf, wie hart und scharfkantig die Faltenränder geworden sind. Wir stehen mitten in der Stilwandlung, die Kollwitz von den Reliefs des Theodosiuspostamentes über die der Arcadiussäule bis zu den Statuen der Aphrodisiasmagistraten verfolgt.[10] Die Flächigkeit und lineare Scharfkantigkeit der Faltenrücken sind aber noch nicht so weit gediehen wie bei den Aphrodisiasmagistraten.

7. *Studien*, S. 79ff. Abb. 201–215; J. Kollwitz, *Oströmische Plastik der theodosianischen Zeit* (1941), S. 96ff. Taf. 17f., 38f.

8. Ich möchte deshalb die Aphrodisiasmagistraten und die mit ihnen zusammenhängenden Werke zeitlich

etwas weiter herabrücken, als es Kollwitz tut (a.O. [oben Anm. 7], S. 96ff.), jedenfalls nach 410.

9. Claudianus, *De consulatu Stilichonis*, II, 124ff.

10. Kollwitz, a. O. (oben Anm. 7), S. 98ff., Taf. 18.20. 21.23.

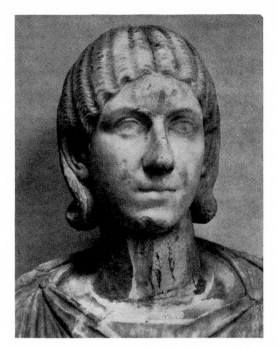

Abb. 11 und 12. Rom, Museo Torlonia. Spätseverisches Frauenporträt

Zur Datierung auf Grund des Stils kommen nun die durch die Frisuren gegebenen Argumente. Die Frauenbüste in Thessaloniki hat eine sehr kunstvolle Frisur. Das Haar ist in der Mitte gescheitelt und nach beiden Seiten bis zum Nacken hinunter in regelmäßigen, zierlich gekräuselten Wellen gelegt. Hier wird es in einer breiten, nach hinten und zu beiden Seiten weit vom Nacken abspringenden Masse zusammengenommen und in einem großen, zopfähnlichen Geflecht bis auf die krönende Mitte des Scheitels hinaufgeführt und schließt hier mit einer großen, schön eingerollten Volute ab. So hoch und breit ist dieses Flechtengebilde, daß es, wenn man die Büste in Vorderansicht betrachtet, den ganzen Kopf effektvoll umrahmt – etwa wie die vom hohen Scheitelkamm herabfallende Mantille der spanischen Damen – und so den Ausdruck der Dargestellten eigentümlich steigert. Besonders die krönende Volute, die gerade über der hohen Mitte des Scheitels liegt, trägt zu dieser Wirkung bei.

Die Hauptelemente dieser Frisur gehören einer bekannten Haarform an, die im dritten Jahrhundert n. Chr. modern wird und dann bis in spätkonstantinische Zeit fast alleinherrschend ist, später während der theodosianischen Renaissance wieder aufkommt, um von dann bis weit in das fünfte Jahrhundert n. Chr. hinein bestimmend zu werden. Fassen wir die zeitlichen Varianten dieser Frisur ins Auge.

In spätseverischer Zeit fing man an, das in der Mitte gescheitelte, tief herabfallende Haar hinter dem Nacken – wie den Nackenschutz eines Helmes – einzubiegen und in einem am Nacken eng anschließenden flachen Geflecht zu sammeln (Abb. 11, 12). In den folgenden Jahren wächst dieses flache Geflecht vom Nacken ständig weiter am Hinterkopf hinauf, stets helmförmig an die Kopfform anschließend, bis es etwa um die Jahrhundertmitte den krönenden Mittelpunkt des Scheitels erreicht hat (Abb. 13). In der Folgezeit rückt das Scheitelgeflecht immer weiter nach vorne, so daß es im letzten Viertel des Jahrhunderts

61

hinten um (endigt also nicht in einer Volute wie an dem Thessaloniki-Kopf). In Konstantinischer Zeit tragen noch Fausta, die 326 n. Chr. stirbt, und Helena wahrscheinlich bis zu demselben Jahre eine solche helmförmige Frisur.[12]

Diese Form des Haares, die das Frauenbild durch die ganze Epoche der Soldatenkaiser bis in die Zeit Konstantins so ausdrucksvoll prägt, kann nicht zufällig gewählt sein. Sie ist ein Ausdruck jenes militarisierten Zeitgeistes, dem jeder Staatsdienst militia ist[13] und der die Repräsentation und das öffentliche Auftreten entsprechend gestaltete, ja das ganze persönliche Äußere durchdrang, wie es die männlichen Porträts der Zeit bezeugen. Der soldatische Stil und Geschmack wirkt sich in den Modeformen der menschlichen Erscheinung nicht anders aus als in der gleichzeitigen Kunst und Architektur.[14] So werden die Kaiserinnen, die Matres Castrorum,[15] in der Zeit der Soldatenkaiser in ihrem Äußern „behelmt". Das Frauenbild wird in dieser Weise dem gleichzeitigen martialischen Männerporträt mit seinem militärisch kurzgeschnittenem Haar und Bart innerlich verbunden. Auch der seelische Ausdruck des zeittypischen Frauenbildes ist irgendwie „behelmt".

In den letzten Jahren ihres Lebens geht Helena, die wahrscheinlich 329 n. Chr. gestorben ist, zu der sogenannten Turbanfrisur mit der um den Kopf gelegten Rundflechte über, die zu derselben Zeit auch Constantia, die Halbschwester Konstantins, trägt.[16] Daß

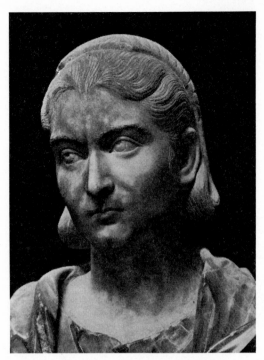

Abb. 13. Neapel, Museo Nazionale. Frauenporträt, ca. 250 n. Chr.

das Stirnhaar erreicht hat, wie etwa die Münzbildnisse der Severina, Gattin des Aurelian, der Magnia Urbica, Gattin des Carinus, der Galeria Valeria, Tochter des Diocletian und Gattin des Galerius zeigen können.[11] Als Beispiel aus der Zeit um 300 n. Chr. bilden wir einen Kopf im Museo dei Conservatori ab (Abb. 14, 15): das Geflecht, das jetzt in der Höhe der Stirn abschließt, läuft vom „Nackenschutz" flach über die ganze Rundung des Kopfes; es ist doppelt gelegt und biegt, wie die Seitenansicht zeigt, vorne nach

11. R. Delbrueck, *Probleme der Lipsanothek in Brescia* (1952), Taf. 7, 7–8; K. Wessel, *Römische Frauenfrisuren von der severischen bis zur konstantinischen Zeit, AA*, 1946–47, S. 62ff.

12. Delbrueck, a. O. (oben Anm. 11), Taf. 7, 9; *Kaiserporträts*, Taf. 10, 2–12; 11, 7–8.

13. S. L. Miller, *Cambridge Ancient History XII*, S. 28ff.; A. Alföldi, *Insignien und Tracht der römischen Kaiser, RM* 50, 1935, S. 43ff.; E. Kornemann, *Weltgeschichte des Mittelmeerraumes 2* (1949), S. 257f.

14. H. P. L'Orange, *Fra Principat til Dominat* (1958), S. 13f. 84. [*Art Forms and Civic Life in the Late Roman Empire* (1965), S. 7f., 73].

15. Alföldi, a. O. (oben Anm. 13), S. 46.

16. *Kaiserporträts* Taf. 11,1 (obere Reihe). Die Turbanfrisur kommt sporadisch auch früher im 4. Jahrhundert n. Chr. vor und ist von Galeria Valeria geschaffen worden: B. M. Felletti Maj, *Crit. d'Arte* 6, 1941, S. 76; Wessel, a. O. (oben Anm. 11), S. 62ff.

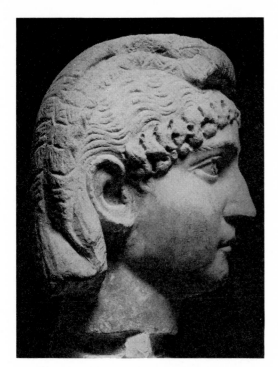
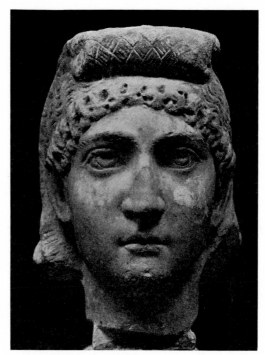

Abb. 14 und 15. Rom, Konservatorenpalast. Frauenporträt, ca. 300 n. Chr.

diese Turbanfrisur sich aus der Helmfrisur ableitet, geht aus der Übernahme des „Nackenschutzes" hervor: die Rundflechte wächst hinten aus diesem heraus, wie wir es in der ersten phase der neuen Frisur, etwa an He-

lena-Münzen, feststellen können (Abb. 16, a). Diese Phase ist vertreten in dem schönen Kopf einer kaiserlichen Dame in Como, der in die Zeit um 330 n. Chr. anzusetzen ist[17]

17. *Kaiserporträts*, S. 169ff, Taf. 69f.

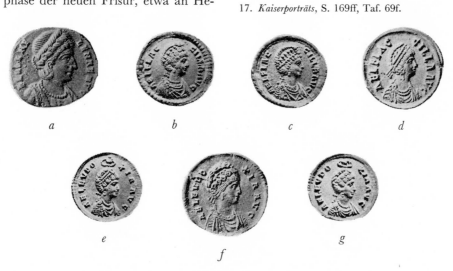

Abb. 16. a) Münzbildnis der Helena. b), c), d) Münzbildnisse der Aelia Flaccilla.
e), f), g) Münzbildnisse der Eudoxia

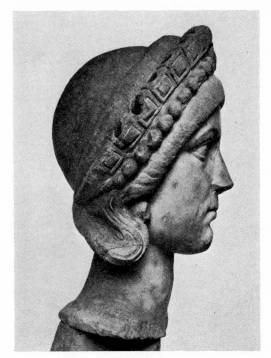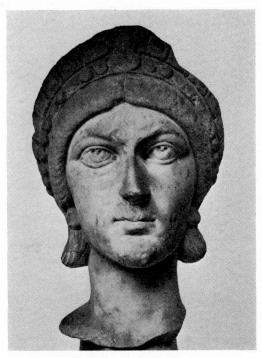

Abb. 17 und 18. Como, Museo Archeologico. Kaiserliche Dame, ca. 330 n. Chr.

(Abb. 17, 18; S. 76, Abb. 6). Auf dem hohen, schlanken Hals erhebt sich ein Kopf von markanten konstantinischen Zügen und von charakteristisch konstantinischem Ernst des Ausdrucks. Es lebt hier vom Jahrhundert der Soldatenkaiser immer noch das Ideal des militanten Typus im kaiserlichen Frauenbild weiter.

In eine ganz andere Region des Geistes führt uns das etwa gleichzeitige Helena-Bild, das von Frau R. Calza aufgezeigt und in zahlreichen Repliken nachgewiesen worden ist;[18] der Kopf der Statue im Museo Capitolino wird hier als Beispiel abgebildet (Abb. 19, 20). Auch hier ein Kopf von ausgesprochen konstantinischen Zügen, aber beseelt von einer Persönlichkeit, die nicht mehr kämpferisch

auf Handlung und Abwehr bedacht, sondern – den Blick nach oben gerichtet – in fromme Meditation versunken ist.[19] Es ist eine bemerkenswerte Tatsache, daß der untere, dem „Nackenschutz" entsprechende Teil ihrer Turbanfrisur abgearbeitet ist. Hat man hier mit Absicht das traditionelle Merkmal der „behelmten" Frau aus dem Bild eliminiert, um das neue Ideal der gottergebenen Christin allein sprechen zu lassen? Wenn die in den Uffizien befindliche Replik der kapitolinischen Statue in derselben Weise umgearbeitet ist,[20] müßte sich uns diese Frage noch nachhaltiger aufdrängen. Durch die Elimination des Nackenschutzes gleicht sich die Turbanfrisur der antoninischen Haarform an.

18. R. Calza, *Memorie della Pont. Accad. Romana di Archeol.* Ser. 3 vol. 8, 1955, S. 107ff.

19. Zum Blick der göttlichen Inspiration, der in diesem Charakterbild der Helena wirksam mitspielt, besonders

für konstantinische Zeit: L'Orange, *Apotheosis in Ancient Portraiture* (1947), S. 90ff.

20. Eine solche Abarbeitung scheint nach der Abbildung bei Calza, a. O. (oben Anm. 18) Abb. 14a vorzuliegen.

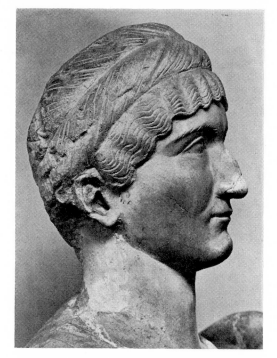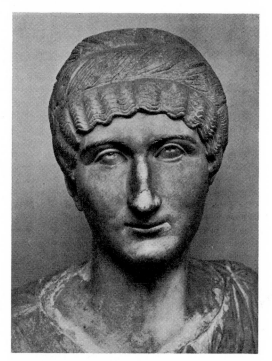

Abb. 19 und 20. Rom, Museo Capitolino. Kopf der Helena-Statue

Neben der Turbanfrisur kommt in theo-dosianischer Zeit die ältere Form mit Scheitel-geflecht als leitende „Staatsfrisur" der Kai-serinnen und großen Damen wieder auf.[21] So trägt Aelia Flaccilla (379–386 n. Chr.), die erste Gemahlin des Theodosius (Abb. 16, b, c, d), und nach ihr Eudoxia (400–404 n. Chr.), die Gemahlin des Arcadius (Abb. 16, e, f, g), diese Frisur. Sie hat jedoch, nach dem Zeug-nis der Münzbildnisse, eine wichtige Ände-rung erfahren, durch die der Charakter der Helmfrisur mehr oder weniger vollständig verloren gegangen ist. Erstens fehlt der Na-ckenschutz: das Haar wird am Nacken nicht anschließend eingeschwungen, wie noch an Münzbildnissen der Helena mit der Turban-frisur (Abb. 16, a), sondern in einer großen,

vom Nacken ausgehenden Kurve umgebogen. Und zweitens deckt es nicht kappenartig den ganzen Scheitel, sondern schließt auf der Höhe des Scheitels mit einem hohen Wulste ab. Gerade diese beiden Züge, die die theo-dosianisch-arcadianische Frisur von der te-trarchisch-frühkonstantinischen unterschei-den, waren, wie wir gesehen haben, für die „Mantillen-Frisur" der Büste in Thessaloniki bezeichnend. Auch die späteren Kaiserinnen des fünften Jahrhunderts n. Chr. scheinen durchgehend an dieser Frisur festzuhalten.[22] Nur ausnahmsweise scheint bei ihnen die äl-tere Form mit Nackenschutz wieder aufzu-tauchen, zum Beispiel auf einem Münzbild der Licinia Eudoxia[23] (439–455 n. Chr.).

Dieselbe Frisur trägt die bekannte, aus

21. *Kaiserporträts*, S. 46ff.

22. Das bezeugen nicht nur die Münzbildnisse, sondern auch Bronzegewichte in der Form von Bildnisbüsten von Kaiserinnen des 5. Jahrhunderts n. Chr., *Kaiser-porträts*, Taf. 122.123; S. 229ff. Abb. 76.

23. *Kaiserporträts*, Taf. 24, 1. Die Frisur der Frauen an der Lipsanothek von Brescia ist für Delbrueck ein Argument für die Datierung in frühkonstantinische Zeit (a.O. [oben Anm. 11], S. 69ff.). Mir scheint sie eher für theodosianische Zeit zu sprechen, besonders weil

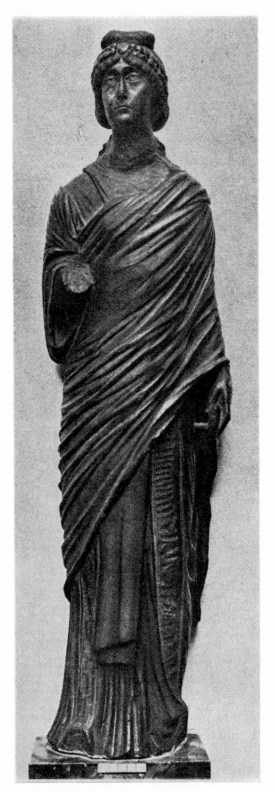

Cypern stammende Marmorstatue einer Kai-
serin im Cabinet des Médailles in Paris (Abb.
21–23), die unter dem Namen der Aelia Flac-
cilla ging, aber von Delbrueck in konstantini-
sche Zeit gesetzt und mit Helena identifiziert
wurde.[24] Eine enge Verwandtschaft verbindet
diese Statuette mit unserer Frauenbüste in
Thessaloniki. Das Haar schließt dem Nacken
nicht flach, helmförmig an, sondern wird in
voller, breiter Masse und in weit ausladen-
dem Bogen aufgenommen, um auf der Höhe
des Scheitels mit einem hohen Wulste abzu-
schließen. An den Münzbildnissen der Flac-
cilla (Abb. 16, b, c, d) und der Eudoxia
(Abb. 16, e, f, g) ist die Form des aus zwei
Perlenreihen bestehenden Diadems die der
Statuette, wie auch die Weise, wie es am
Scheitel *vor* das Scheitelgeflecht gelegt wird,
am Hinterkopf aber *unter* dasselbe einschnei-
det; an den Bildnissen der konstantinischen
Kaiserinnen dagegen wird das Diadem am
Scheitel von dem Scheitelgeflecht überschnit-
ten, das, wie wir sahen, hier weiter nach vorn
geführt wird.[25] Das ganze Stilbild der Sta-
tuette ist das der theodosianisch-arcadiani-
schen Zeit: die hohe, schlanke Proportionie-
rung von Kopf und Körper, der plastisch

die Helmform (der Nackenschutz) aufgelöst ist (J.
Kollwitz, *Die Lipsanothek von Brescia* [1933], Taf.
1.3.4.5). Auch die männliche Haarform findet ihre
nächsten Parallelen in der zweiten Jahrhunderthälfte
und hat nur eine oberflächliche Ähnlichkeit mit der
„in Spitzen aufgelösten Stirntour" des Maxentius
(unten S. 74). So scheinen mir die Frisurenformen den
Zeitansatz zu bestätigen, der sich auf stilistischer und
ikonographischer Grundlage ergab (Kollwitz, a. O.
S. 64ff.).

24. *Kaiserporträts*, S. 163ff, Taf. 62–64; A. Chabouillet
Nr. 3303; C. Albizzati, *Une statuette-portrait du Bas
Empire à la Bibliothèque Nationale, Aréthuse* 5, 1928, S.
163ff.; *Historia* 3, 1929, S. 401ff. 412ff.; W. F. Volbach,
Frühchristliche Kunst (1958), Taf. 58.

25. *Kaiserporträts*, Taf. 10.11,7.

*Abb. 21. Paris, Cabinet des Médailles. Statuette einer Kaiserin,
wahrscheinlich Aelia Flaccilla*

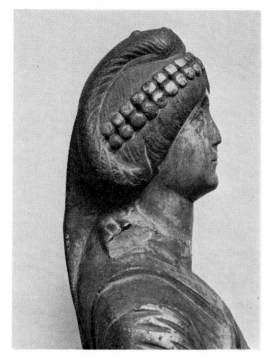
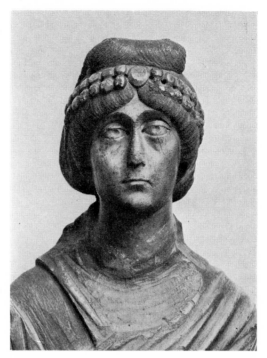

Abb. 22 und 23. Kopf der Statuette Abb. 21

lebendige, fließend glatte Gewandstil ließe sich etwa mit dem Theodosiusmissorium[26] vergleichen; der kleinfaltig, zitternd unruhige Gewandstil des Umwurfs der Statuette ist dem Faltenstil des Missoriums auffallend ähnlich. Tatsächlich hat der Kopf nicht nur in der Frisur, sondern auch in dem scharfen Gesicht mit den feinen Zügen beträchtliche Ähnlichkeit mit der Flaccilla. Der traditionelle Name der Statuette mag deshalb festzuhalten sein. Am besten würde man vielleicht an ein posthumes Bild der Kaiserin, aus der Zeit ihrer Söhne Arcadius und Honorius,

denken. Der wahrscheinlich Arcadius darstellende Kaiserkopf im Archäologischen Museum im Konstantinopel ließe sich vergleichen, besonders die Arbeit der Augen und des Haares.[27] Das im Nacken hochgezogene Gewand hat die Statuette mit der Thessaloniki-Büste gemeinsam. Die letztere ist im Sinne des subtilen Stils etwas weiter fortgeschritten und mag einige Jahre jünger sein als die Pariser Statuette.

Das Männerporträt in Thessaloniki (Abb. 2, 4) und der Münchner Kopf (Abb. 7, 8) tragen beide die Kranzfrisur,[28] die auf den

26. Delbrueck, a. O. (oben Anm. 6), Taf. 62.

27. Nezih Firatli, *AJA* 55, 1951, S. 67 Abb. 1–5; Volbach, a. O. (oben Anm. 24), Taf. 56.57.

28. Die „eigenartig gedrehten Stirnlocken" auf dem Diptychon des Philoxenos von 525 n.Chr. und des Orestes von 530 n.Chr. haben überhaupt nichts mit den Haarformen unserer Porträtgruppe zu tun, und A. Rumps Datierung der Gruppe auf dieser Grundlage

(*Stilphasen der spätantiken Kunst* [1957] S. 39) ist nicht haltbar. Die Haarform des Philoxenos – mit langen gedrehten Stirnlocken und hoch aufgebauschten Locken längs der Schläfen – ist in der monumentalen Kunst, die dem erwähnten Diptychon gleichzeitig ist, gut belegt; z.B. auf dem Kaisermosaik in S. Vitale bei dem zwischen Justinian und Maximinian stehenden scharf charakterisierten Chlamydatus. Der Stil dieser Porträts ist von dem unserer Gruppe grundverschieden.

Abb. 24. Mailand, S. Ambrogio. Sarkophag vom Ende des 4. Jh. n. Chr. Detail

Reliefs des Theodosiuspostaments zum ersten Mal vorkommt (ca. 390 n. Chr.) und im ganzen fünften Jahrhundert n. Chr. die dominierende männliche Haarform ist. Im allgemeinen ist diese Frisur dadurch charakterisiert, daß die der Kopfkalotte sich eng anschließenden Haare, längs Stirn und Schläfen, einen hohen Lockenkranz bilden. Die Kranzfrisur unserer beiden Köpfe ist, wie schon gesagt, durch die sorgfältige Detaillierung der Lockenformen ausgezeichnet, die an der Kopfkalotte im flachen Relief mit dem Meißel, in dem Kranz aber auch mit dem Bohrer tiefgreifend durchgearbeitet sind.

Der Kopf im Thermenmuseum (Abb. 5, 6) vertritt in seiner Haarform die konservative Linie und hält an der Grundform des konstantinischen Haarschnittes fest, jedoch mit einem eigentümlichen Raffinement dieser Form, die für den subtilen Stil bezeichnend ist. Die ganze Haarkalotte steigt über dem Gesicht als ein vollkommen geschlossenes Kuppelgewölbe auf, in das die Einzellocken ohne jedes Relief eingezeichnet sind; nur in dem großen Bogen über Stirn und Schläfen

löst sich die geschlossene Haarkalotte auf, indem sie sich hier in einer leicht ornamentalen Borte kunstvoll frisierter, zierlich zugespitzter Einzellocken zerlegt. Die nächsten Parallelen zu dieser Frisur findet man an Sarkophagen aus der Zeit um 400 n. Chr.; als Beispiel sei ein Detail von dem berühmten Stadttorsarkophag unter der Kanzel in S. Ambrogio in Mailand abgebildet, der allgemein an das Ende des vierten Jahrhunderts n. Chr. datiert wird[29] (Abb. 24). Man vergleiche die kuppelförmige Haarkalotte und die kunstvolle Stirn-Schläfen-Borte, bei der die Absonderung der einzellocken voneinander durch scharfe, regelmäßige Bohrlöcher besonders markiert wird. Diese Bohrung der Lockenborte wiederholt sich allgemein an den Sarkophagen der Zeit.

Schon in den ersten Jahren des frühen vierten Jahrhunderts nach Chr. kommt eine Frisur vor, die durch die Zerlegung des Haarbogens in Einzellocken charakterisiert ist: eine Mode, die aufs schärfste zum herkömmlichen kurzgeschnittenen, rechtwinklig eingeschriebenen Haarpelz der Soldatenkaiser kontrastiert. Eine Wandlung setzt sich damit im Männerporträt durch, die eine bedeutungsvolle Parallele zur gleichzeitigen Revolutionierung des Frauenbildes durch die neue Turbanfrisur bildet. Wir stehen am Übergang zur konstantinischen Haarform. Wenn mit dieser auch Bartlosigkeit allgemein wird und der rauhe, kurzgeschnittene Soldatenbart aufgegeben wird, ist das eine Entwicklung auf derselben Linie.

Diese neue „zivile" Haarform fängt, wie die Münzbildnisse bezeugen, mit Maxentius an. Gleichzeitige Porträtskulpturen, von denen einige vielleicht Maxentius wiedergeben,

29. H. v. Schoenebeck, *Der Mailänder Sarkophag und seine Nachfolge* (*Studi di Antichità Cristiana* 1935); J. Wilpert, *I sarcofagi cristiani* I (1929, Taf. 188.189; M. Lawrence, *City Gate Sarcophagi in the Latin West*, *The Art Bull.* 1927, S. 1 und 1933, S. 103; R. de Chirico

(R. Calza), *Bull. della Comm. Archeol. Comunale di Roma* 1941, S. 119; G. Bovini, *I sarcofagi paleocristiani* (1949) S. 232 Abb. 249–253; Volbach a.O. (oben Anm. 24), Taf. 46.47.

zeigen dieselbe Haarform,[30] wie auch eine
Anzahl von Porträtmedaillons im Fußboden-
mosaik der Basilika in Aquileia,[31] das aus
dem frühen vierten Jahrhundert n. Chr.
stammt. Auch nach dem Aufkommen der
konstantinischen Archivoltenfrisur,[32] kommt
diese ältere Form mit frei in die Stirn herab-
hängenden Einzellocken das ganze vierte
Jahrhundert n. Chr. hindurch vor, zum Bei-
spiel am Porträt des Valerius auf einem be-
kannten Syrakusaner Sarkophag aus den vier-
ziger Jahren[33] (Abb. 25), während die Kai-
serporträts immer den geschlossenen Locken-
bogen zeigen, der nach Konstantin kaiserliche
„Staatsfrisur" geworden war.

Vergleichen wir diese älteren Formen des
zerteilten Haarbogens mit der „Lockenborte"
der theodosianisch-arcadianischen Sarkopha-
ge, so fällt der Unterschied sofort ins Auge.
An den älteren Köpfen haben die Einzello-
cken eine gewisse Eigenwilligkeit der Form
und Bewegung, während sie in der „Locken-
borte" kunstvoll frisiert, gleichförmig anein-
andergereiht, in einem streng regelmäßigen,
fast ornamentalen Muster eingeschlossen sind.
Der Übergang zur Lockenborte scheint schon
an der Lipsanothek von Brescia (Abb. 26)
vorbereitet und hat jedenfalls in der Zeit des
Theodosiuspostamentes eingesetzt (Abb. 27).
Das Ziel der Bewegung wie es uns etwa in
den Köpfen am Sarkophag von S. Ambrogio
und im Kopf des Thermenmuseums vor Au-
gen steht, scheint im Laufe der neunziger
Jahre erreicht.

Ein schöner, kleiner Knabenkopf in Oslo[34]
(Abb. 28) mag in dieser Entwicklung die
Phase des Theodosiuspostamentes vertreten.

Abb. 25. Syrakus. Sarkophag der 340er Jahre n. Chr. Porträt
des Valerius

Die fein zugespitzten Einzellocken des Stirn-
Schläfen-Bogens lassen die Lockenborte schon
ahnen. Der obere Teil des Scheitels war ur-
sprünglich mit Schnitt aufgesetzt, fehlt aber
jetzt, so daß die kuppelförmige Haarkappe
oben flach abschließt. Das zarte Gesicht mit
den feinen Zügen, den verwunderten Kinder-
augen und dem empfindsamen Mündchen,
spricht schon mit der Stimme des subtilen
Stils.

Wir schließen diese Betrachtung theodo-
sianisch-arcadianischer Menschendarstellung
mit dem Bild eines jungen Heiligen ab (Abb.
29), das aus dem mächtigsten uns erhaltenen
Bildwerk der hier betrachteten Zeitspanne
stammt: dem Kuppelmosaik in Hagios Geor-
gios in Thessaloniki. Der Kopf ist hoch und
edel und von dem typisch spätantiken Aus-

30. *Studien*, Abb. 50d, 137–140; S. 52f., 105; *Serta Rud-*
bergiana (1931), S. 36f.

31. *Studien*, Abb. 145.

32. *Studien*, S. 48.

33. Wilpert, a. O. (oben Anm. 28), S. 102 Taf. 92f.; G.
Bovini a.O. (oben Anm. 28) S. 218ff. Abb. 233; S. L.
Agnello, *Il sarcofago di Adelfia, Amici delle Catacombe* 25,

1956; Volbach a.O. (oben Anm. 24), S. 53 Taf. 37–39.

34. Am Anfang meiner spätantiken Studien habe ich
diesen Kopf (wie auch die Christusstatuette des Ther-
menmuseums) fehlerhaft in die ersten Jahre des 4. Jahr-
hunderts n. Chr. datiert, *Serta Rudbergiana* (1931), S.
36ff.; *Studien*, S. 53.

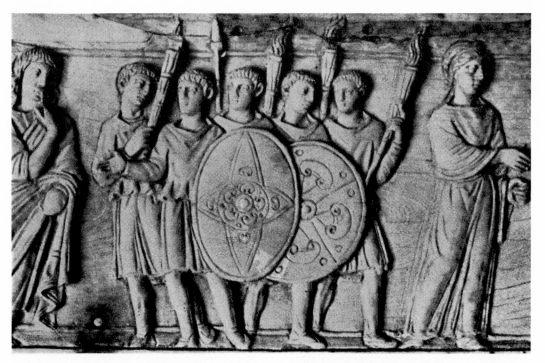

Abb. 26. Brescia. Gruppe der Fackelträger in der oberen Zone der Lipsanothek

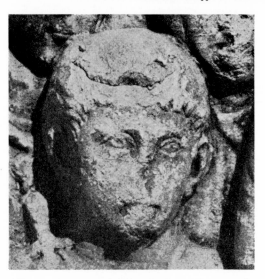

Abb. 27. Konstantinopel. Prinzenkopf vom Postament des Theodosius-Obelisken

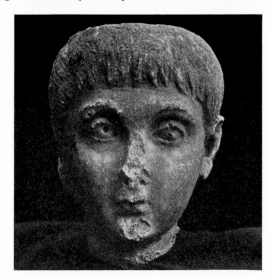

Abb. 28. Oslo, Nationalgalerie. Knabenkopf, ca. 390 n. Chr.

druck idealer Geistigkeit, der auf den großen, fern hinschauenden Augen beruht.[35] Trotz dieser Vergeistigung ist der Kopf voll klassi-

35. Verf. a. O. (oben Anm. 19), S. 95ff.

scher Schönheit und Fülle. Hals und Wangen sind voll und lebensfroh, der Mund ist klein, aber fest, die Nase geradlinig und von der edlen griechischen Form, die in der Zeit um 400 n. Chr. – wohl unter dem Einfluß östlicher

Menschentypen – mehr und mehr der ge-
krümmten Nase mit überhängender Spitze
weichen muß. Zu diesem schönen Ganzen
paßt die große, blonde Fülle des Haares,
dessen Form uns jetzt wohl bekannt ist. Die
ganze Haarkalotte bildet eine geschlossene
Kuppel, löst sich aber am Stirnrand in Ein-
zellocken auf, die zierlich zugespitzt, aber
noch relativ frei in die Stirn herabhängen.
Das Bild gehört noch der theodosianischen
Phase an: dem „schönen", noch nicht dem
„subtilen" Stil.

Reprinted, with permission, from *Antike Kunst, 4, Olten*
1961, pp. 68–74.

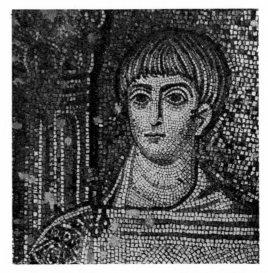

Abb. 29. Thessaloniki, Hagios Georgios. Kopf eines Heiligen.
Detail des Kuppelmosaiks

Ein unbekanntes
Porträt einer spätantiken Kaiserin

In der Antikensammlung des Grafen Siciliano di Gentili, die früher in Viterbo zu Hause war, nach der Zerstörung des Palazzo Gentili während des letzten Weltkrieges aber nach Rom übersiedelt ist, befindet sich ein schönes und merkwürdiges Marmorporträt einer spätantiken Kaiserin, die mit freundlicher Erlaubnis des Besitzers hier zum ersten Mal abgebildet und beschrieben wird (Abb. 1–5).

Von der Provenienz des Porträts steht nichts fest, doch spricht nach der Angabe des Besitzers alles dafür, dass es in Rom erworben ist. Nur der Kopf ist antik; die ganze Büste, auch der Hals sind modern. Das Material des Kopfes ist ein feinkristallinischer, gelblich patinierter Marmor. Die Dimensionen entsprechen natürlicher Lebensgrösse.[1] Die ganze Nase fehlt und ist in Marmor restauriert. Die mittleren Teile der beiden Lippen sind beschädigt und mit Gips ergänzt. Über der rechten Mundecke und zur Seite der linken sind kleine Beschädigungen der Oberfläche mit Gips ausgebessert. Ein Teil der rechten Braue, der rechten Lider und des rechten Augapfels wie auch ein Teil des unteren linken Lides sind beschädigt und mit Gips ergänzt. Von dem Diadem ist ein Aufsatz mitten über der Stirn abgebrochen. Sonst ist die antike Oberfläche sehr gut erhalten.

Das Porträt zeigt qualitätvolle spätantike Marmorarbeit. Lebhaftes, fein bewegtes Re-

lief in der Gesichtsmuskulatur, besonders ins Auge fallend in der Region der Augen, der Brauen und des Mundes. Der Schnitt der Augenlider ist scharf und rein. Die Augen sind länglich, ein bisschen schräg gestellt, mit ihrer grössten Breite gegen die Seiten zu, die Iris ist in der traditionellen Weise mit einem feinen Linienriss abgesetzt, die Pupille ist tief eingesenkt, eher Sichel- als Bohnenförmig. Der Haarwuchs der Brauen ist nicht angegeben. Die Locken des Haupthaars sind in sehr niedrigem Relief durchgearbeitet, mit dichten oberflächlichen Meisselspuren: das gilt in der gleichen Weise für die kunstfertig ondulierten Locken längs der Stirn und den Schläfen, für die Haarwülste, die die Ohren bedecken und für das fliessende Haar des Hinterkopfes, dagegen nicht für den Haarturban, der ganz relieflos und glatt gelassen ist.

Die Dargestellte die durch das Diadem als Kaiserin bezeichnet wird, ist von fortgeschrittenem Alter, wahrscheinlich in den 50er oder 60er Jahren. Das Gesicht ist mager, asketisch, mit den Formen des Kraniums scharf markiert. Breite Wangen- und Kieferknochen, feines, etwas zurückweichendes Kinn. Die schweren Hautfalten unter den Augen sind vielleicht mehr als Spuren des Alters ein Ausdruck von Kränklichkeit und Depression. Der besonders charaktervolle, kleine und scharfe, schmal-lippige und geradlinige, fest zusammengekniffene Mund mit den tiefen

1. Die totale Höhe des Kopfes ist 0.275 m. Die Höhe von der Mundspalte bis zum Stirnhaar 0.105 m.

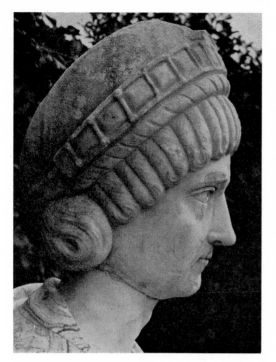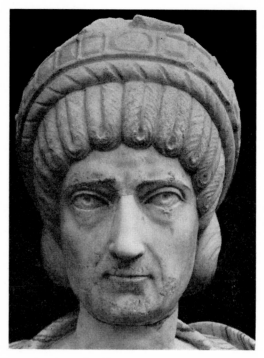

Abb. 1 und 2. Rom, Privatbesitz. Porträt einer spätantiken Kaiserin

Schatten in den Ecken, zeugt jedoch von ungebrochener Energie und Tatkraft, von einer eigentümlich unweiblichen Härte. Scharfe Falten grenzen die Mundpartie ein. Die Stirn ist unruhig bewegt, die Brauen sind über ein Paar Augen gesenkt, die mit schwerem Ernst vor sich hinblicken. Vor allem Mund und Augen geben dem Kopf einen Ausdruck von düsterer, verbitterter Entschlossenheit und Konzentration. Der ganze Mensch scheint auf Abwehr eingestellt. Etwas Rätselhaftes und Fatales ruht über diesem mannhaften Frauenkopf. Decken wir die prächtige Haarfrisur zu, glaubt man das Bildnis eines Mannes vor sich zu haben.

Die Haarform der Kaiserin ist die sogenannte „Turban-" (oder „Kranz-") Frisur, die unter Konstantin die leitende Staatsfrisur geworden war.[2] Im Einzelnen kann diese Frisur mannigfaltig variiert werden; der konstante, alle Varianten verbindende Zug ist aber die schwere Flechte, die wie ein Turban (oder Kranz) um den ganzen Kopf gelegt ist. In unserem Falle ist das Haar längs Stirn und Schläfen in einem grossen regelmässigen Bogen kunstfertig ondulierter Locken nach unten und rückwärts gegen den Nacken geführt. Hier ist es in zwei schweren Flechten zusammengenommen, die sich am Hinterkopf kreuzen und dann, in zwei Halbkreisen nach vorne geführt, über der Stirn irgendwie ineinanderlaufen. Die Haarwülste, die an beiden Seiten die Ohren bedecken, entsprechen dem „Nackenschutz" der „Helmfrisur" und gehören typologisch dieser der „Turbanfrisur" unmittelbar vorhergehenden Haarform

2. R. Delbrueck, *Spätantike Kaiserporträts*, Berlin 1933, S. 47ff.; B. M. Felletti Maj, *Contributo alla iconografia del IV secolo d. C.*, La Critica d'Arte, 6, 1941, S. 76; K.

Wessel, *Römische Frauenfrisuren von der severischen bis zur konstantinischen Zeit*, AA, 61–62, 1946–47, Sp. 62ff.

an.[3] In der ursprünglichen Form der Turban-frisur war – wie der mit Stephane geschmück-te Kopf einer konstantinischen Dame in Como zeigen kann (Abb. 6; S. 64, Abb. 17, 18) – die ganze Haarmasse nach unten und rück-wärts geführt und in den Wülsten gesam-melt, aus denen die beiden Flechten des Tur-bans herauswuchsen. In unserem römischen Kaiserinnenporträt ist dieser organische Zu-sammenhang zwischen Haarwülsten und Tur-banflechten verloren. Sowohl Wülste wie Flechten wirken wie aufgesetzt, nicht gewach-sen, als handle es sich um eine Perücke. Die Haarwülste sind ein reines Relikt. Zweifellos sind wir in der Zeit weit über Konstantin hinausgekommen. Einer solchen Spätdatie-rung entspricht auch die grosse Breite des Turbans und seine hohe Stellung auf dem Kopfe.[4]

Wie die Frauenporträts an den Sarkopha-gen zeigen, ist die Turbanfrisur allgemein in Brauch im ganzen 4. Jahrh.[5] In verschiedenen Spielarten kommt die Frisur noch im 5. Jahrh. vor.[6] Als leitende Staatsfrisur wird sie jedoch in theodosianischer Zeit von der neuen ,,Man-tillenfrisur" verdrängt, die eine Umbildung der alten ,,Helmfrisur" mit vom Nacken ge-radeauf über den ganzen Scheitel laufenden Haargeflecht ist: vom Ausgang des 4. bis weit ins 5. Jahrh. tragen die Kaiserinnen auf den Münzen diese Frisur.[7] Wie der kreisför-mige Haarturban so sind jetzt auch die Haar-wülste über den Ohren verschwunden. Es gibt jedoch Ausnahmen; so trägt auf dem Cameo Rotschild die Kaiserin Maria, Ge-mahlin des Honorius, die Haarwülste über den Ohren.[8]

Das Diadem, das auf dem Haarturban un-serer Kaiserin ruht, besteht aus rektangulären Edelsteinen, die von golden zu denkenden Leisten eingefasst sind. In jeder der vier Ecken dieser Einfassungen erhebt sich eine kleine konvexe Rundung, die wohl eine Perle dar-stellt. Mitten über der Stirn hat das Diadem an Stelle des rektangulären einen ovalen Edel-stein. Von den mittleren Teilen des Diadems wächst ein fast vollkommen abgeschlagener Juwel-Aufsatz in die Höhe, dessen ursprüng-liche Form von den vorhandenen Resten nicht zu erschliessen ist. Die am Rande des Dia-dems erhaltenen Reste, die eine mittlere Ver-senkung zwischen zwei konvexen Ansätzen feststellen lassen, sind von einer Breite und Dicke der Form, die ein gewisses Volumen des Aufsatzes anzeigen. Dass ein Kreuz, wie häufig an den Diademen, dargestellt war, kommt kaum in Betracht, da der untere An-satz breit und aufgeteilt ist; dann eher ein lilienähnlicher Juwel, etwa in der für die Kaiser- und Kaiserinnen-Diademe gut be-legten Form von drei nebeneinander geson-dert aufschiessenden Blätterkolben. Hinten Sind Schnüre an die beiden Enden des Dia-dems befestigt und an der Stelle zusammen-geknüpft, wo die beiden Flechten des Tur-bans sich am Hinterkopf überschneiden. Ein einzigartiges Motiv ist der gedrehte Wulst, in reichem Material und prächtigen Farben zu denken, der unter dem Diadem läuft und für dieses eine Stütze bildet. Hinten sind an den Enden des Wulstes, wie an denen des Dia-dems, Schnüre befestigt; diese laufen mit den Schnüren des Diadems in einen und densel-ben Knoten zusammen.

Die Grundform dieses Diadems – mit an-einanderschliessenden rektangulären Steinen

3. K. Wessel, *op. cit.*, S. 62ff.; L'Orange, *Der subtile Stil, Antike Kunst*, S. 71ff. [= oben, S. 61ff.]

4. R. Delbrueck, *op. cit.*, S. 49.

5. Turbanfrisur wird z. B. von der Adelfia des Syra-kuser Sarkophages getragen, kommt auf dem Junius-Bassus-Sarkophag und noch auf dem Sarkophag des Sant'Ambrogio in Milano vor, J. Wilpert, *I sarcofagi*

cristiani, Roma 1929ff., Taf. *92; 93; 70,* 4; *94,* 2.

6. R. Delbrueck, *op. cit.*, S. 49ff.

7. R. Delbrueck, *op. cit.*, S. 51ff., L'Orange, *op. cit.*, S. 72f.

8. R. Delbrueck, *op. cit.*, Taf. *105.*

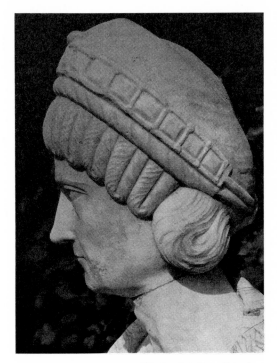 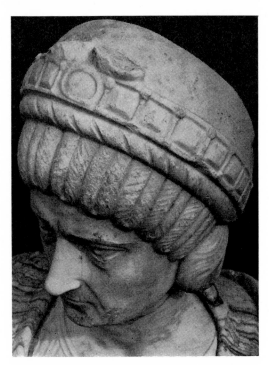

Abb. 3 und 4. Rom, Privatbesitz. Porträt einer spätantiken Kaiserin

– ist sowohl im 4. wie im 5. Jahrh. gut belegt und gibt keinen Anhaltspunkt für eine nähere Datierung. Zum stützenden Wulst unter dem Diadem kenne ich weder im 4. noch im 5. Jahrh. Parallelen. Kräftig markierte Juwelaufsätze wie an unserem Porträt finden sich nach dem Zeugnis der Münzbildnisse erst in dem Kaiser- und Kaiserinnendiadem des 5. Jahrh.'s.[9] So trägt Honorius auf einem Münzbild einen grossen dreieckigen Juwelaufsatz über dem Stirnjuwel;[10] in einem behelmten Bild desselben Kaisers schiessen drei hohe Edelsteinkolben vom Stirnjuwel hervor.[11] An einem Medaillon mit der Chlamysbüste der Galla Placidia thront an der Rückseite die Kaiserin, die hier ein Diadem mit drei hoch

über dem Stirnjuwel aufschiessenden Juwelkolben trägt die wohl eine Lilienblüte[12] darstellen sollen.[13] Licinia Eudoxia hat im Diadem ein Kreuz oder ein Perlendreieck über dem Stirnjuwel.[14]

Die Datierung unseres Kaiserinnenporträts scheint demnach problematisch. Das Diadem weist uns wegen des Stirnaufsatzes ins 5. Jahrh. Die Frisur dagegen ist die typische Turbanfrisur des 4. Jahrh.'s, doch, wie wir gesehen haben, in eigentümlich überlebten Formen. Ist es möglich anzunehmen, dass eine Kaiserin des frühen 5. Jahrh.'s noch an der veralteten Mode festhielt oder sich mit dieser ehrwürdig erscheinenden Haartracht darstellen liess? Zwar tragen die Kaiserinnen

9. Vorsichtige Anfänge finden sich vereinzelt schon im späteren 4. Jahrh., so ragt an einer Münze des Valens (R. Delbrueck, *op. cit.*, Taf. *13*, 4) eine kleine Edelsteinkolbe über dem Stirnjuwel auf.

10. Delbrueck, *op. cit.*, Taf. *19*, 8.

11. Delbrueck, *op. cit.*, Taf. *19*, 6.

12. Das Liliendiadem der Spätantike und des frühen Mittelalters wird vom Verfasser in der Publikation des *Tempietto Longobardo* in Cividale behandelt, die demnächst erscheinen wird.

13. Delbrueck, *op. cit.*, Taf. *25*, 4.

14. Delbrueck, *op. cit.*, Taf. *24*, 4–6.

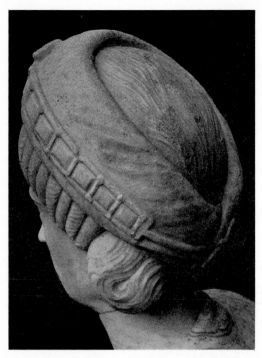

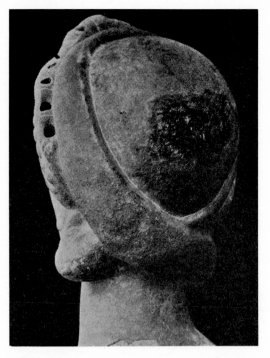

Abb. 5. Rom, Privatbesitz. Porträt einer spätantiken Kaiserin

Abb. 6. Como, Museo Archeologico. Dame des konstantinischen Hauses

des 5. Jahrh.'s auf den Münzbildnissen alle die neue Haarfrisur, doch ist es in Betracht zu ziehen dass diese Bildnisse stark typisiert, teilweise einander nachkopiiert sind und individuelle Differenzen nicht zu Worte kommen lassen. Der Weg aus diesem Dilemma muss uns vom Stil und Zeittyp des Porträts gewiesen werden.

Unser Kaiserinnenporträt ist durch einen harten und nüchternen Realismus gekennzeichnet. Die nächsten Parallelen scheinen mir Köpfe der ersten Hälfte des 5. Jahrh.'s abzugeben.[15] Der düstere Ernst, die gleichsam verbissene Konzentration auf sich selbst, die asketische Absage und die verbitterte Abwehr von der Welt, welche die Privatporträts dieser Zeit charakterisieren, scheinen eine seelische Haltung wiederzuspiegeln, die für diese Zeit des Untergangs und der Weltflucht

bezeichnend war. Als besonders ausdrucksvoller zeittypischer Zug soll der geradlinige, schmal-lippige, fest zusammengekniffene Mund in seiner Fassung von tiefen Falten hervorgehoben werden.[16] Wie verschieden ist nicht der konstantinische Mensch in seinem heroischen Tatdrang, mit den mächtigen Augen und dem grossen vollen Mund, wie verschieden nicht auch der schöne, abgespannte Mensch der julianisch-theodosianischen Renaissance, mit seinen feinen Zügen und wohl gegliederten Lippen.

Wenn wir in unserem Porträt eine Kaiserin des Westreichs aus der ersten Hälfte des 5. Jahrh.'s zu sehen haben, fällt der Gedanke natürlich auf Galla Placidia. Bedeutender und länger als jede andere hat sie in der Geschichte der Zeit mitgespielt. Dazu kommt noch, dass sie wahrscheinlich die einzige Au-

15. L'Orange, *Studien zur Geschichte des spätantiken Porträts*, Oslo 1933, S. 78ff., besonders Abb. 201–211.

16. L'Orange, *The Antique Origin of the Medieval Portraiture, Acta Congressus Madvigiani*, 3, S. 67ff. [= unten S. 98ff.]

gusta ihrer Zeit ist, die ein so hohes Alter erreicht hat, wie es der Porträtkopf ausdrückt: sie lebt von ca. 386 bis 450 n. Chr. Wie der Ausdruck des Porträtkopfes ein zeittypischer ist, so ist es auch das Leben der Galla Placidia. Ihr Schicksal ist mit den grossen historischen Ereignissen, den Katastrophen und Peripetien der Untergangszeit innerlich verwoben und stellt das Drama des ganzen sinkenden Imperiums dar.

Aus inneren Gründen würde man also unserem Kaiserinnenporträt den Namen Galla Placidia geben und, ausgehend von dem Alter der Dargestellten, es in die 430er–40er Jahre

datieren. Leider bleibt es aber bei den inneren Gründen. Von Ähnlichkeit mit den Münzporträts kann nicht gesprochen werden; wie oben bemerkt, sind aber diese so stark typisiert, dass sie kaum als individuelle Dokumente zu bewerten sind. Ein Vergleichspunkt wäre vielleicht der Diadem-Aufsatz unserer Porträtbüste, der mit dem der thronenden Galla Placidia auf dem oben besprochenen Medaillon zu vergleichen wäre.[17]

Reprinted from *Acta ad archaeologiam et artium historiam pertinentia (Inst. rom. Norv.), I, Oslo 1962, pp. 49–52.*

17. Die Röm. Abt. des Deutschen Archäolog. Instituts hat unsere Porträtskulptur aufgenommen: Neg. 60.1347-1352.

Un ritratto della tarda antichità nel Palazzo dei Consoli di Gubbio

Prima della mia conferenza desidero esprimere la mia gratitudine all'illustre Università di Perugia e alla bella e storica città di Gubbio per l'invito a partecipare a questo importante convegno e per la generosa ospitalità con cui sono stato accolto – con tanti altri studiosi di paesi lontani – in questa indimenticabile città. Da parte dell'Università di Oslo e dell'Istituto Norvegese di Archeologia e Storia dell'Arte a Roma, che è un istituto universitario dipendente dall'Università di Oslo, ho l'onore di porgere i più cordiali saluti ed i migliori auguri per il successo dei lavori del convegno alla Università di Perugia ed al Comune di Gubbio. E vorrei ringraziare personalmente per l'occasione datami di rinnovare una vecchia e carissima conoscenza con quest'Umbria che ho imparato ad amare

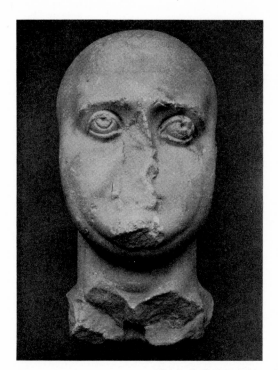 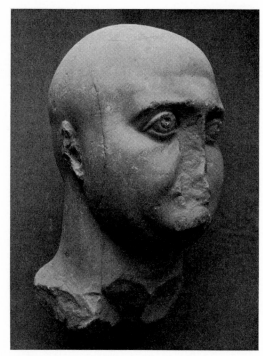

Fig. 1 e 2. Gubbio, Palazzo dei Consoli. Testa tardo-antica

78

– quasi come il classico Lazio – fin dalla mia giovinezza, e che, una volta veduta e vissuta, vive sempre nell'anima.

La singolare testa tardo-antica del Palazzo dei Consoli di Gubbio (nr. 5474, Fig. 1–4), di cui tratteremo quest'oggi, in base alle notizie che ho potuto raccogliere in quel museo, è stata molto probabilmente ritrovata nella zona archeologica di Gubbio, ma di essa non si hanno indicazioni relative né al ritrovamento, né in genere alla provenienza e neppure si sa quando questa testa sia entrata a far parte del Museo di Gubbio.

La testa è di grandezza naturale ed è ricavata da un marmo giallo-grigiastro di una struttura che non sono riuscito a definire con maggiore esattezza. La testa e il collo sono, nel loro complesso, abbastanza ben conservati poiché l'insieme del collo e del cranio non presentano praticamente alcuna screpolatura. Sono invece, praticamente, distrutti per in-

tero il naso e la maggior parte della bocca. Una piccola parte della pinna nasale sinistra è, tuttavia, conservata e sembra indicare che il naso era corto. Le estremità delle labbra sono conservate e danno un'indicazione molto importante circa l'aspetto originario della bocca: essa doveva essere piccola e fine. Anche il mento è notevolmente danneggiato, ma è, d'altra parte, tanto conservato che la sua forma originaria, sporgente in avanti, compare con grande evidenza. La regione degli occhi è, nel suo complesso, ben conservata. Le sopracciglia sono certo molto danneggiate e conservate integralmente soltanto lungo il loro arco più esterno.

Come attestano queste parti estreme, le sopracciglia formavano originariamente margini delicati e ben delineati sopra le occhiaie che, con una lieve concavità, scendevano incurvandosi contro i globi oculari. Entrambe le orecchie sono quasi completamente aspor-

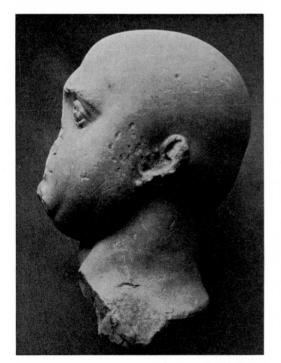 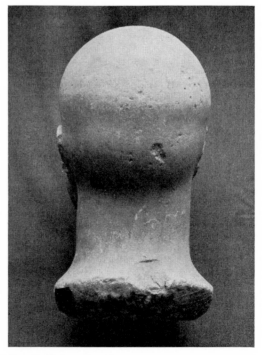

Fig. 3 e 4. Gubbio, Palazzo dei Consoli. Testa tardo-antica

tate. Lungo il margine destro della testa corre una fenditura nel marmo che dal cranio, attraverso la tempia, la guancia ed il collo, scende giù fino alla frattura sottostante il collo. Una piccola croce, che si trova incisa sopra il lato destro della fronte, sembra non essere antica.

La testa era stata scolpita per essere inserita in una statua. La maggior parte del lato terminale della scultura è asportata. La parte inferiore è lavorata grossolanamente; qui sono conservati i resti di una cavità destinata ad accogliere un perno, con tracce di ruggine derivanti da un cavicchio di ferro. Il margine esterno è fortemente danneggiato; soltanto nella parte posteriore l'orlo originario è parzialmente conservato; esso attesta chiaramente che la testa era stata inserita in una statua.

Sotto più di un aspetto questa nostra testa di Gubbio è, per quanto riguarda la fisionomia, assai singolare. Tutta la parte inferiore del volto è turgida per innaturale corpulenza, cosicché le guance, la mascella e il doppio mento si gonfiano a palla formando una mezza sfera. E questa mezza sfera si congiunge con la calotta sferica del cranio nudo formando una sola palla massiccia. Se, però, si fa poi uno studio più accurato, l'articolazione più fine nella struttura del capo risulta sempre più chiaramente e si allontana dalla astratta forma fondamentale, per modo che il carattere personale si manifesta in tratti singoli ben differenziati. La fronte è conformata con un solco medio in senso orizzontale e con una sporgenza caratteristica, e di effetto personale, sopra la base del naso. Una leggera ombra, s'inserisce tra la fronte e le tempie. La bocca è, come già abbiamo detto, piccola e fine. Il mento sporge energicamente sopra il grosso doppio mento. Sotto il doppio mento si nota, quasi in forma di gozzo, un pomo d'Adamo che, stranamente, non è nascosto dal doppio mento. Anche le guance tondeggianti e la calotta cranica sferica presentano particolari e movimenti di forma che possono essere interpretati soltanto come tratti specifici individuali; in questo senso caratteristica è per esempio la singolare «onda» con cui, nella sua parte posteriore, il cranio s'incurva immediatamente sopra la nuca.

Sorprendente è poi, in questa testa di Gubbio, l'assoluta mancanza di pelosità; non vi è traccia di barba, non vi sono peli nelle sopracciglia e soprattutto il cranio è completamente calvo. Non vi è indizio alcuno il quale indichi che la testa in origine fosse coperta da un elmo, o da un diadema o da qualche cosa di simile; invece la forma ben individualizzata dell'occipite attesta che questa parte è sempre stata visibile.

Se ora noi cerchiamo di penetrare nella personalità che si cela dietro questo ritratto, ecco che lo strano e l'insolito si frappongono come impedimenti sul nostro cammino. E' difficile esprimere un giudizio anche soltanto su aspetti elementari dell'essere rappresentato, per esempio sulla sua razza, sulla sua nazionalità, sui suoi caratteri fisici e psichici. Persino l'età è difficile da stabilire, poiché i segni dell'età sono in parte cancellati dalla esuberanza della carnagione: ma ciò che noi vi scorgiamo ci autorizza a credere che ci troviamo di fronte ad un uomo di una certa età. Comunque, vi è qui qualche cosa di misterioso che insieme attrae e respinge.

Ciò che in primo luogo ci colpisce in questo enigmatico ritratto è un singolare dualismo nella rappresentazione del carattere, che rende difficile il riassumerne la personalità in un'immagine unitaria. Fino a che noi ci atteniamo all'aspetto puramente fisico di questa testa corpulenta, quasi enfiata, noi vediamo un essere umano impedito, appesantito dal suo stesso corpo, quasi affondato entro la materia e legato ad essa. Ma, non appena noi guardiamo nei suoi occhi, non appena guardiamo in quello che chiamiamo lo specchio dell'anima, e cerchiamo l'interiore dietro all'esteriorità, è come se un uomo nuovo,

ricco di energia spirituale, balzi fuori dalla materia incontro a noi.

Occupiamoci per un momento di questi occhi. Il nostro ritratto ha lo sguardo trascendente, caratteristico della tarda antichità, rivolto verso l'eterno e al di là del tempo e del luogo. Gli occhi sono grandi più del naturale, spalancati e con le palpebre accuratamente lavorate così da accrescere l'efficacia dello sguardo. Nel globo oculare la pupilla è rappresentata con un incavo sferico che crea una ombra buia. Il contorno esterno dell'iride è disegnato con una netta linea circolare. Un tratto singolare e sorprendente è che gli occhi sporgano così decisamente fuori dalle occhiaie.

Connesso con questo sguardo, che è in così alto grado caratteristico ed espressivo, vi è un altro tratto sorprendente, il quale può anche fornire un'indicazione sulla persona rappresentata dal ritratto. Essa getta il capo all'indietro e volge la faccia in sù; l'uomo guarda verso il cielo.

Noi incontriamo questo viso rivolto al cielo nei ritratti dei dominatori ellenistico-romani, secondo una grande tradizione la quale da Alessandro Magno va a Costantino il Grande e da Costantino s'inoltra nel Medio Evo. Nel mio libro «Apotheosis in Ancient Portraiture» (Oslo 1947), con l'appoggio delle fonti letterarie, ho cercato di dimostrare che questo sguardo, così rivolto al cielo, nei ritratti dei dominatori indica il contatto con le potenze celesti, cioè un comando d'origine divina, un contegno ispirato dalle potenze che governano i destini degli uomini. L'ispirazione dall'alto, espressa nello sguardo rivolto al cielo, garantisce al Sovrano – sia esso un re, un imperatore o un condottiero – la fausta e redentrice guida dei popoli. Lisippo ha creato il tipo dell'Alessandro rivolto al cielo, «col viso che guarda al firmamento», «rimirando

Zéus», Εἰς Δία λεύσσων.[1] Ciò che questa figura esprime è la guida divina. Il sovrano redentore inviato da Dio non poteva essere raffigurato meglio che in questo atteggiamento d'ispirazione superiore, che lo consacra e lo santifica come l'investito della regale autorità. «Divina ispirazione», (θεία ἐπίπνοια) – per valerci della espressione di Polibio circa i sovrani ispirati[2] – è l'atmosfera che ravvolge un tale ritratto. Come rapito da una voce divina – τινος θεοῦ φωνῇ μετεωρισθείς – per dirla con Diodoro,[3] Alessandro appare davanti a noi. Mentre lo sguardo si volge in sù, verso il cielo, e Alessandro si empie della forza che viene dall'alto, una potente commozione lo percorre, una specie di pathos divino si stende sul suo volto. E' una figura che parla lo stesso linguaggio che ancora nella tarda antichità ripeteva l'Alessandro di Pseudo-Callistene: «Noi siamo servi del comando di Dio e operiamo per un impulso che ci viene dall'alto; io non obbedisco alla mia volontà, ma al signore del mio pensiero e delle mie risoluzioni» (Fig. 5, 6).

Nella stessa misura in cui Alessandro è il prototipo dei re divinizzati dell'Ellenismo, l'ispirato ritratto di Alessandro diventa il prototipo di un genere di ritratti divinizzati dei dominatori ellenistici.[4] Come esempio ci richiamiamo alla testa diademata di un re ellenistico nel Museo Nazionale di Napoli (Fig. 7). Lo sguardo è volto verso le potenze del cielo dalle quali il suo regno è guidato e protetto. Durante il periodo ellenistico questo tipo di ritratto, con tutto il significato spirituale che esso rappresentava, s'incontrò anche con Roma. Certe raffigurazioni di Scipione l'Africano (Fig. 8, a) e di Pompeo Magno (Fig. 8, b, c) sulle monete presentano il capo gettato all'indietro, lo sguardo levato verso l'alto e il «pathos celestiale».[5]

1. *Apotheosis in Ancient Portraiture*, p. 19 sgg.: *Heavenward-gazing Alexander*.

2. *Op. cit.*, p. 12, 16, 26, 50 sg., 96 sgg., 130[4].

3. *Op. cit.*, p. 14.

4. *Op. cit.*, p. 39 sgg.: *The Hellenistic Saviour-Type*.

5. *Op. cit.*, p. 49 sgg.

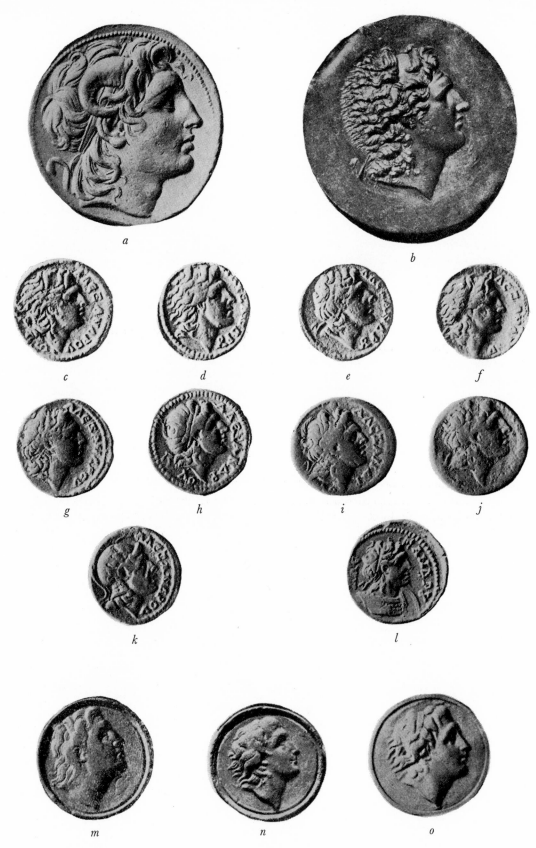

Fig. 5. Ritratti di Alessandro. a) Tetradrachma di Lisimaco. b) Medaglione da Tarso. c–l) Monete macedoniche dell' Impero romano m–o) Contorniate tardo-antiche

Per quanto riguarda Scipione dobbiamo paragonare tali raffigurazioni colla tradizione letteraria del contatto di Scipione col cielo, che sempre gli assicurava la vittoria. Appiano racconta come Scipione entrasse solo nel tempio di Giove sul Campidoglio, ne chiudesse la porta dietro di sé e ricevesse in esso la rivelazione della volontà del dio.[6] Polibio, la cui vita, in parte, coincide con quella di Scipione, descrive con maggiori particolari questo contegno ispirato e la sua più diffusa interpretazione.[7] I soldati credevano di lui che la sua strategia gli fosse ispirata dal cielo e perciò andavano in combattimento fidando nella Provvidenza.

Secondo l'opinione manifestata da Polibio questo contegno «ispirato» era soltanto una maschera politica che Scipione si metteva per fare impressione sulle masse popolari e, specialmente, sull'esercito. Il ritratto ispirato, che mette in mostra una tale guida dall'alto, potrebbe, dunque, essere una meditata tattica predisposta al fine di esercitare una determinata influenza sui soldati.

Con l'apoteosi imperiale l'immagine del dominatore rivolto al cielo appare anche nel ritratto dei Cesari. Adduco come esempio il ritratto di Gallieno su un medaglione del 260 (Fig. 8, d). L'imperatore si volge al cielo in un tipo che manifestamente si riannoda all'Alessandro di Lisippo.[8] Al tempo di Costantino la figura dell'imperatore con il viso rivolto al cielo acquista la più viva attualità. Il tipo viene impiegato non soltanto da Costantino il Grande, ma anche da Costanzo II, Costantino II e Dalmazio (Fig. 9).[9]

Eusebio ricorda appunto le immagini di quel Costantino «rivolto verso il cielo». «Quanto fosse grande il potere della fede che aveva preso saldo possesso della sua anima, lo si può desumere anche dal fatto che egli stesso fece imprimere su monete d'oro la

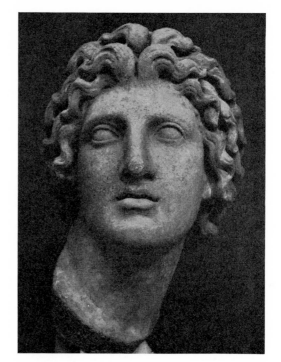

Fig. 6. Roma, Museo Barracco. Testa di Alessandro

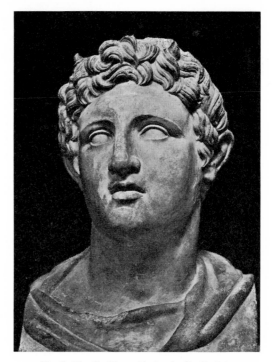

Fig. 7. Napoli, Museo Nazionale. Re ellenistico

6. Op. cit., p. 50.
7. Op. cit., p. 50 sgg.
8. Op. cit., p. 86 sgg.
9. Op. cit., p. 90 sgg.

Fig. 8. a) Scipione Africano. b–c) Pompeo Magno. d) Gallieno

propria effigie con lo sguardo rivolto al Cielo e con le braccia tese verso Dio, come in atto di preghiera. Anche nel palazzo imperiale egli si fece ritrarre in raffigurazioni collocate nei timpani del portale, ritto in piedi, con lo sguardo rivolto in sù, verso il cielo, e con le mani protese, come quando si prega». Qui l'ispirazione viene da Cristo ed è Cristo che

conduce l'Imperatore alla fortuna ed alla vittoria. L'immagine dell'imperatore rivolto al cielo sta ad indicare la guida di Cristo. Noi incontriamo la stessa espressione sul volto dei sovrani del Medio Evo. Cito ad esempio la descrizione fatta da Gregorio di Tours del re merovingio Clodoveo, il quale, nel mezzo della battaglia, si affida alla guida di Cristo, «con

Fig. 9. a–h) Costantino il Grande. i–j) Costanzo II. k) Costantino II. l) Dalmazio

gli occhi», egli dice, «levati al Cielo, col cuore profondamente turbato, e commosso fino alle lagrime».

Con il suo atteggiamento e col suo sguardo rivolto verso l'alto, il nostro ritratto di Gubbio si colloca dunque nella grande tradizione delle antiche immagini di dominatori. Davanti a noi sta una personalità con esigenze supe-

riori a quelle dei comuni mortali. Egli compare nella caratteristica posa ispirata del dominatore. Ciò offre a noi un buon punto di partenza per la identificazione; noi ci domandiamo: «Chi era costui?». Ma per rispondere a questa domanda è necessario datare il ritratto.

L'astrazione di tutta la figurazione, e an-

85

cora più lo sguardo trascendente che è rivolto di là dal tempo e dal luogo, attesta, altresì, che qui abbiamo superato di parecchio i primi tre secoli dell'epoca imperiale e che ormai siamo giunti nella Tarda Antichità; anzi, forse già nell'Alto Medioevo. Una più esatta datazione presenta peraltro delle difficoltà. Il ritratto si trova stranamente isolato nella galleria dei ritratti della Tarda Antichità e non si presta ad un inquadramento storico-tipologico. Sotto l'aspetto puramente fisionomistico, sia per quanto riguarda la razza che per il carattere, la testa costituisce un *unicum*. E sfortunatamente, essa manca, come già abbiamo detto, completamente sia di barba che di capelli, che, in genere rappresentano un mezzo così sensibile ed espressivo per individuare le forme della moda e dello stile del tempo, e danno, perciò, dei punti d'appoggio assai validi per una datazione. Nel mio lavoro sui ritratti della Tarda Antichità, ho collocato, con riserva, questa testa nell'arte della Tetrarchia,[10] ma nello stesso tempo ho fatto presente la possibilità di una datazione assai posteriore, poiché vi trovavo una certa somiglianza con opere del primo periodo bizantino. A quel tempo non avevo ancora veduto personalmente questa testa di Gubbio, ma mi ero formato un'opinione su di essa in base a fotografie. Dopo una più accurata indagine sull'originale, effettuata qui a Gubbio questa primavera, mi sono reso conto di certi elementi nei quali, in ultima analisi, deve essere cercata la soluzione. L'astrazione si protrae per un buon tratto oltre l'arte della Tetrarchia. Ma anche per il suo tipo fisionomico questa testa si differenzia dai ritratti della Tetrarchia. La forma fondamentale della testa di Gubbio è a palla, mentre la forma della testa della Tetrarchia è più cubica, con un viso quasi rettangolare.

Noi siamo pertanto indotti a cercare i pa-

ralleli alla testa di Gubbio in un periodo notevolmente avanzato nella Tarda Antichità. Nei gruppi di ritratti conosciuti e datati con sicurezza del IV secolo – ritratti del tempo di Costantino e dei suoi figli e del movimento di rinascenza giuliano-teodosiano – noi non troviamo assolutamente nulla di analogo. Lo stesso si deve dire per quanto riguarda la nuova arte realistica del ritratto nella prima parte del V secolo. Più avanti, alla metà del secolo, il ritratto si viene facendo sempre più stilizzato e semplificato e si accosta ad una maschera, ad una formula iconica: anche qui noi cerchiamo invano dei paralleli alla nostra testa di Gubbio. Così, per eliminazione, veniamo a concludere che la testa non può essere stata creata prima della seconda metà del V secolo.

Se l'astrazione semplificante è essa stessa la tendenza fondamentale nella evoluzione che si compie ora dalla Tarda Antichità e s'inoltra nell'Alto Medioevo, noi possiamo dire che la testa di Gubbio assume il suo particolare carattere seguendo in parte anch'essa detta corrente e in parte contrastando alla stessa. In effigi di monete e di dittici consolari noi vediamo che le teste si vanno facendo sempre più lisce e rotonde, sempre più vacue e strutturalmente meno complesse. La testa di Gubbio segue questa tendenza in quanto liscia e tonda, ma contrasta con essa per quanto riguarda la vacuità e la deficienza strutturale. Una serie di ritratti imperiali monumentali che devono appartenere ai secoli di transizione al Medioevo presenta la stessa estrema riduzione di tutto il complesso formale, così come l'abbiamo ravvisata nei dittici. La testa è completamente liscia e tonda, con tratti del volto quasi di maschera. Quale esempio cito una testa colossale d'imperatore, non certo anteriore al VI secolo, nel Museo Capitolino di Roma (Fig. 10). Tutte le tensioni interne nel cranio e nella muscolatura sono scomparse, levigate nella forma a palla. Le articolazioni individuali hanno perduto la

10. *Studien zur Geschichte des spätantiken Porträts*, Oslo 1933, p. 27, Catalogo n. 22, fig. 59, 60.

loro vita in sé e defluiscono inerti e senza contrasti nel blocco.

Quanto diversa è, invece, la testa di Gubbio! Abbiamo visto, sì, che anche qui è in corso il processo di astrazione semplificatrice e che l'intera forma del capo si avvicina a quella di una palla. Ma, proiettata in codesta forma semplificata, si riscontra una viva articolazione di particolari formali – sia nel cranio che nella muscolatura – ed essa crea la tensione altamente caratteristica tra la descrizione individuale della personalità e l'astrazione generale, tensione che è il contrassegno speciale e affascinante della testa di Gubbio. Questo speciale carattere di stile ci dà un punto di partenza per la ricerca dei paralleli e per la inserzione del ritratto entro un logico nesso storico stilistico.

Se noi esaminiamo il materiale di scultura che ci è stato tramandato dall'ultimo periodo dell'Antichità e dagli inizi del Medioevo, cioè, sommariamente, fino al tardo secolo VI, noi troviamo, a parer mio, un gruppo di ritratti scolpiti che presenta appunto questo carattere fondamentale – cioè la tensione fra l'articolazione individuale e la forma astrattamente tondeggiante del blocco – in misura analoga alla testa di Gubbio, anche se come tipo fisionomico esse appartengono ad un altro mondo. Si tratta di un gruppo di ritratti che è stato per la prima volta composto da Richard Delbrueck[11] e da lui datato alla prima metà del VI secolo. In appresso il gruppo è stato arricchito con nuovi esemplari aventi gli stessi caratteri stilistici da Siegfried Fuchs[12] e da Vagn Poulsen[13].

L'opera centrale del gruppo è rappresentata dal ritratto di tre donne con diadema, tutte raffiguranti la stessa personalità che, secondo Delbrueck, sarebbe l'imperatrice Ari-

Fig. 10. Roma, Museo Capitolino. Testa tardo-antica colossale

adne e, secondo Fuchs, la regina ostrogota Amalasunta. I punti d'appoggio per la datazione sono stati trovati da Delbrueck essenzialmente nella forma del diadema.

Come esempio cito uno di questi tre ritratti. La testa si trova nel Museo dei Conservatori a Roma ed è, qualitativamente, uno splendido lavoro del suo tempo (Fig. 11, 12). Oltre la detta caratteristica tensione tra forma astratta e articolazione individuale di lineamenti, vi sono anche dei tratti più speciali che ci ricordano la testa di Gubbio: gli occhi fortemente sporgenti; il margine marcato delle sopracciglia, prive di pelosità sopra le occhiaie, che con una lieve concavità scendono incurvandosi contro i globi oculari; la piccola bocca delicata. L'elemento personale compare forse

11. R. Delbrueck, *Porträts byzantinischer Kaiserinnen*, *Röm. Mitteilungen* 28, 1913, p. 310 sgg. e tavv. IX–XVIII.

12. S. Fuchs, *Bildnisse und Denkmäler aus der Ostgotenzeit*, *Die Antike* 19, 1943, p. 109 sgg.

13. V. Poulsen, *Den förste byzantiner*, *Meddelelser fra Ny Carlsberg Glyptotek* 13, 1956, p. 41 sgg.

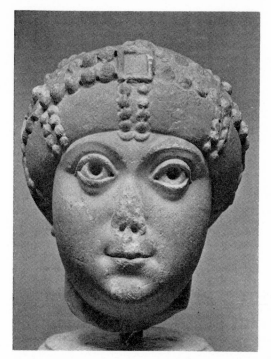 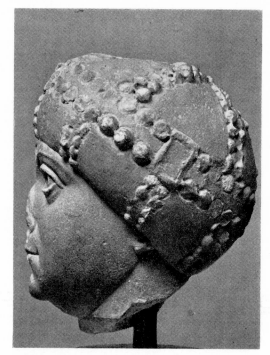

Fig. 11 e 12. Roma, Palazzo dei Conservatori.
Testa di una imperatrice o regina

anche più fortemente nei due ritratti della stessa persona che si trovano al Louvre e in San Giovanni in Laterano (Fig. 13). Soprattutto caratteristica è la bocca ben delineata, dalle labbra sottili. Per precisione formale e per il raffinato effetto dei lineamenti, tali ritratti sono anche superiori alla testa di Gubbio. Tutti e tre i ritratti sono stati ritrovati a Roma ed ivi, certamente, anche lavorati. Si può forse supporre che sia avvenuto lo stesso anche per la testa di Gubbio.

Chi è raffigurato nella testa di Gubbio? Senza dubbio una personalità dominante di condottiero del suo tempo; ciò si desume, come abbiamo veduto, dallo stesso tipo della figura con il capo gettato all'indietro e con lo sguardo rivolto verso l'alto. Poiché la testa, come già abbiamo visto, probabilmente è stata ritrovata a Gubbio, la persona in essa rappresentata deve avere avuto un particolare rapporto con questa città. Cerchiamo

dunque tra le personalità più in vista di quel tempo e forse troveremo tra esse quella che la *Iguvium* del VI secolo può avere avuto ragione di onorare con statue.

Il tempo, al quale è ora rivolta la nostra attenzione, è l'epoca movimentata e violenta in cui l'Impero Romano d'Occidente tramonta e genti germaniche – Eruli, Goti, Longobardi – acquistano potenza in continua lotta con i Bizantini. L'Italia è sconvolta dalle sanguinose contese tra gli occupanti germanici e l'Impero Romano d'Oriente. *Iguvium* si trova nel mezzo di questo dramma. Cito Enrico Giovagnoli[14]: «E' verosimile quanto la tradizione afferma, che anche su Gubbio i Goti vincitori abbiano sfogato la loro ira, quando dopo un lungo assedio, nel 548, ebbero espugnata la roccaforte della re-

14. E. Giovagnoli, *Gubbio nella storia e nell'arte*, Città di Castello, 1932, p. 39.

sistenza, che era Perugia. Allora sembra, dice il Lucarelli, che Gubbio, per aver fatto causa comune con quella città, fosse pure assediata da un generale di Totila e poscia espugnata e distrutta con l'uccisione del Vescovo e di molti cittadini». Alcuni anni più tardi sembra, però, che la città sia stata liberata dal grande condottiero bizantino Narsete, il quale, nell'anno 555, distrusse Totila e la sua armata nei pressi di Tagena, che gli storici moderni identificano in una località tra Gubbio e Matélica. «La tradizione raccolta dai cronisti eugubini narra», dice Giovagnoli, «che la città si poté riedificare con i soccorsi ottenuti da Narsete e dallo stesso Imperatore, cui fu mandata a Bisanzio una commissione di notabili cittadini. Se queste vicende non possono dirsi storicamente sicure, pure sono avvalorate dal fatto dello spostamento della città verso la montagna e dall'abbandono della pianura, il che non sarebbe avvenuto facilmente se questa parte di essa non fosse stata resa dalle vicende della guerra inabitabile e non facilmente difendibile».

«Narsete era», racconta Procopio[15], «un uomo straordinariamente generoso, μεγαλοδωρότατος, e quanto mai sollecito nel soccorrere coloro che soffrivano». E queste sue qualità certamente furono messe in luce dallo svolgersi degli eventi dopo la sconfitta di Totila. E' dunque naturale che gli eugubini in quell'occasione abbiano innalzato delle statue al loro liberatore e nuovo fondatore, a colui che li aveva sottratti al giogo gotico. La tradizione antica di innalzare delle statue agli uomini eminenti era tuttora viva in quel VI secolo, giacché udiamo raccontare anche di statue dei dominatori gotici erette qua e là nel territorio del loro regno.

Vediamo ora fino a qual punto la testa di Gubbio si adatti a Narsete. Al tipo spiccatamente esotico del raffigurato – che non ha in sé nulla di greco né di romano, ma neppure

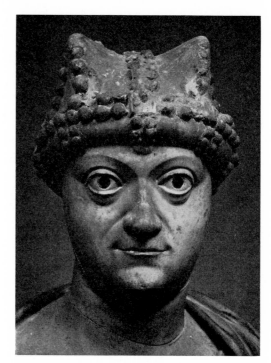

Fig. 13. Roma, Laterano.
Testa di una imperatrice o regina

nulla di germanico – corrisponde egregiamente ciò che noi sappiamo intorno all'origine di Narsete. Egli era un Armeno di Persia.[16] Oltre a ciò un'altra circostanza biografica concernente Narsete concorda nel far ritenere che proprio lui sia stato raffigurato nella testa di Gubbio: cioè il fatto singolare che questo energico e attivissimo uomo era un eunuco. Ciò che vi è di strano, di innaturale, anzi di abnorme, nella nostra testa – e prima di tutto l'adipe e la mancanza di capelli e di barba – sembra così senz'altro chiarito. Lo strano dualismo fra lo spirito operante e la pigrizia fisica che abbiamo messo in rilievo nella nostra descrizione della testa appare altresì nelle fonti letterarie su Narsete, dove viene sottolineato il contrasto tra l'uomo operosissimo e l'uomo deformato che erano in lui. «Narsete era un eunuco», dice Pro-

15. Procopio, *De bello gothico*, VIII, XXVI, 14–17.

16. Procopio, *op. cit.*, I, XV, 31.

copio,[17] «ma era insieme risoluto e ben più energico di quel che ci si sarebbe aspettato da un eunuco». Anche il contegno della testa, con lo sguardo rivolto al cielo è particolarmente appropriato, poiché Narsete offre un caratteristico esempio di quella ispirata virtù di comando, non diversa da quella che prima di lui avevano avuta un Alessandro, uno Scipione, un Costantino. Narsete era guidato, nella sua strategia da Dio stesso e riusciva ad inculcare questo concetto in tutti coloro che combattevano nel suo esercito, cosicché essi finivano con l'avere in lui una fiducia quasi superstiziosa. Soprattutto egli era in stretta relazione con Maria Vergine che sempre gli assicurava la vittoria.[18]

Tutto ciò che noi sappiamo di questo grande stratega-eunuco guidato da Dio, che tanto era amato sia dall'esercito che dalla popolazione civile, ci sembra dunque che esattamente concordi con questa singolare testa che stiamo studiando, cosicché noi potremmo identificarla con Narsete. Tutto concorda, tranne *una sola cosa;* ma essa, purtroppo, signore e signori, è una circostanza così seria che potrebbe portare una περι-πέτεια in tutto il corso della nostra dimostra-zione. Secondo lo storico bizantino Agathias, Narsete era piccolo e aveva vissuto così da essere magro:[19] ἦν δε ἄρα καὶ το σῶμα βραχὺς καὶ ες ἰσχνότητα ἐκδεδιητημένος.

Procopio che scrive intorno a Narsete immediatamente dopo che si erano svolti gli avvenimenti della guerra contro Totila, non dice una parola della magrezza di Narsete. Agathias scrive parecchi anni più tardi e forse si riferisce ad un Narsete diventato magro nei suoi ultimi anni di vita trascorsi a Roma, lontano da Bisanzio. Molto dipende dal modo di leggere la parola ἐκδεδιητη-μένος. La lascio nelle mani dei filologi.

Narsete o non Narsete! La testa di Gubbio è un singolare e notevolissimo monumento scultoreo tardo-antico. E' un documento del più alto valore per lo studio dell'oscura ed enigmatica epoca della transizione dall'Antichità al Medioevo. La mia conferenza, che più che una presentazione d'un risultato definitivo è stata un'improvvisazione ispirata dal monumento, aveva l'intenzione di attirare l'attenzione degli studiosi della Tarda Antichità e dell'Alto Medioevo su questo insigne *monumento eugubino* e di incitare i colleghi dell'illustre Università di Perugia e – soprattutto i giovani studiosi della bella e storica città di *Iguvium* – di proseguire lo studio della testa, e, meglio di me, andare fino in fondo per risolvere il problema dell'affascinante testa nel Palazzo dei Consoli a Gubbio.

Reprinted, with permission, from *Atti del secondo Convegno di Studi Umbri*, Perugia 1965, *pp. 137–150.*

17. *Op. cit.*, VI, XIII, 16.
18. Evagrios, IV, 24.

19. Agathias, *Historiae* I, 16; B. G. Niebuhr, *Corpus Script. Hist. Byz.* III, 1828, p. 47.

The Antique
Origin of Medieval Portraiture

The history of art has with reason emphasized a new technical form in sculpture, which developed in the course of the Roman Empire. While in classical times the whole sculptural form was worked out with the chisel, in late antiquity sculptors availed themselves more and more of the mechanical drill. How expressive is such a technical detail, when seen in relation to the whole art of that time! The chisel works corporeally and plastically, pliably following all the vaults and hollows of the form, all the ripples of its surface. The drill, on the contrary, works uncorporeally and illusionistically: instead of the form itself, which is torn up, it leaves a glimmer of illuminated marble edges between shaded drill traces. The body by this technique loses its material consistency; it is dissolved; we sense, as if in fear, that it is about to retire and vanish.

Thus the late antique drill technique transforms a plastic reality into an optical illusion, a sort of immaterial impression. A similar sublimation of form and thought can be noted during this period in most other fields of human spiritual acitvity. The history of decorative style testifies that the architectural ornament of late antiquity lost its plastic and corporeal form and, being reduced to a mere black and white design, withdrew into the plane of the wall. The history of architecture shows as well how the building at that time lost its bodily exterior, its traditional organiza-

tion as an outward completed entity, withdrawing and realizing itself in the inner room. Philosophy and aesthetics in the world of thought express views corresponding to this concrete change in the world of art and architecture. Let us, for instance, recall the contrast between the classical and late antique conception of beauty. Classically beauty is defined as proportionality, expressable in measure and numbers, thus built on the concrete body (the Canon of Polyclitus). Late Roman theory on the contrary fights these aesthetics, seeing beauty in the inner illumination of form, in expression; the body only becomes a foil to the expression of soul (the Enneades of Plotinus). The body, says Plotinus, only becomes beautiful when illuminated by the "soul". Also in ethics the same revaluation takes place: the ideal is no longer what might be called proportionality of the soul, the classical σωφροσύνη, the harmony of soul and body in the classical καλοκἀγαθός; it is on the contrary the breaking off of soul from body, ascetical isolation from the world, ecstacy of faith and inspired wisdom. The new hero is the martyr and ascete. The martyr legend becomes the hero saga of the new time.

Let us compare all this with the striking re-interpretation and revaluation of the classical myths in late antiquity. One abstracts oneself from the concrete mythological happenings to trace the inner meaning, the latent significance at the back of them. Myth and

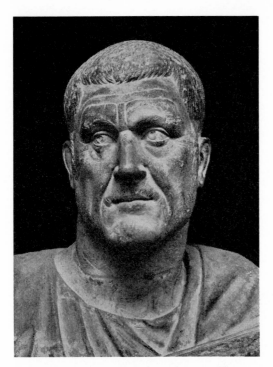

Fig. 1. Rome, Museo Capitolino. Maximinus Thrax

traiture – and the entire ancient art – enters a crisis of the most far-reaching significance. To understand late antique and early medieval art, it is necessary to realize the deep inner transformation which antique form experiences in the course of that century.

We start with the great break-through of Roman realism during the period of the Soldier Emperors. At the time of the first of these emperors, Maximinus Thrax (235–238), violent reality penetrates the official portrait (fig. 1). The whole brutality of the Soldier Century is revealed in the mighty head of Maximinus, in everything corresponding to our knowledge of this imperial cyclope. Out of this drastic realism the impressionistic portrait gradually works its way. To a degree as never before in ancient art the whole personality is caught in a snapshot, in transitory movement, in a sudden glimpse. Thus also the realistic determination of *time* is introduced in portraiture. The image does not only

legend, one might say, lose their bodies by sublimating into allegory and symbol. The myth is a lie, we learn, but a lie picturing truth. μῦθος ἐστὶ λόγος ψευδὴς εἰκονίζων ἀλήθειαν. The plastic polytheism of classical mythology is transferred into a world of symbols and spiritualized theology. As you know, Franz Cumont has followed this spiritualizing process through Roman sepulchral art. And though his symbolic interpretation in some cases seems to go too far, as emphasized by Nock, he has all the same founded a new base for our understanding of the totally new spiritualized significance of the traditional motifs in late antiquity.

It is from the spiritual transformation just described that the new image of man arises which is dealt with in the Byzantine portraiture. We shall try to sketch how this portrait develops from late antique art.

In the third century A.D. ancient por-

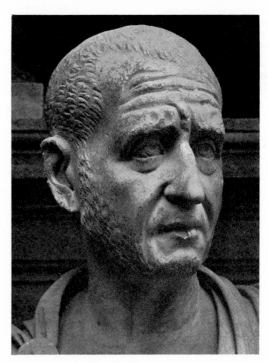

Fig. 2. Rome, Museo Capitolino. Decius

intend to give the objective physiognomical forms, it also aims at revealing them *in time*, in the very movement of life, at depicting the play of features in the nervous face, the very flash of personality. One might analyze the transitory forms in a sculpture characteristic for this period, for instance the marvellous portrait of the Emperor Decius (249–251) (fig. 2). The sidewise turn of the head expresses movement, and so does the entire facial composition. Notice the stress which is laid on *asymmetrical* configurations of folds and wrinkles, especially striking in the muscles of the forehead and round the mouth with their violent waving furrows. Such asymmetries do away with any sort of stability, firmness or permanence of form, creating, one might say, a physiognomic situation, only transitorily possible and bound to change every moment – that is, a configuration suggesting movement. The forehead, for instance, is furrowed by irregular, fluctuating traces of the chisel: not the furrows themselves as permanently existing lines, but the play of light in them when moving like shifting shadows over the forehead. This also refers to the hair and beard: not a plastic chiselling of the individual hairlocks, but a pointillistic sketching of the forms, so that only at a distance and under the play of light does one get the illusion of hair. It is a technique principally reckoning with the same optic effects as the impressionistic colour decomposition of the last century, and in both cases this illusionistic style springs from an older more plastic realism. The development follows the same line as in the 19th century.

This impressionism, culminating towards the middle of the 3rd century, has produced some of the most striking expressions of ancient portraiture. A thrilling human document is the portrait of Philippus Arabs (244–249) (fig. 3). With a great simplifying touch the artist has managed to concentrate physiognomic life in *one* characteristic sweep. The

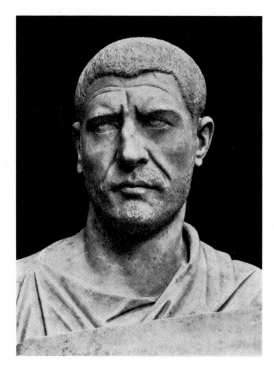

Fig. 3. Rome, Museo del Vaticano. Philippus Arabs

central motif is the threatening lowering of the brows, corresponding to convulsions of the forehead muscles and responding to nervous contractions of the muscles of the mouth. The psychological picture achieves an almost uncanny intensity. Behind the nervous quivering features the expression itself seems to change and move, flashing like a glimmering flame over the face. As a further example we might study a philosopher type from about 250, preserved in 4 replicas in Rome and Ostia, and by me identified with the great philosopher of that time, Plotinus (p. 33, fig. 3). The inner personality – in the characteristic way of this portraiture – seems to burst forth spontaneously through the facial forms. In far off distraction, hypnotically fixed in the inner world of thought, he expresses words which, oracular, slip forth through the opened mouth. And from mouth and eyes the movement vibrates through the whole harrowed surface of the portrait: it runs through the

nervous muscles around the mouth, quivers in the deep lines of the cheeks and darts through the wavering shadows of the forehead, only slackening in the dome-like tranquillity of the crown. The whole moulding is focused on this movement: characteristic therefore is an emphasized asymmetrical bent of muscles folds and wrinkles. Look, for instance, at the strangely fluctuating life of the forehead: not the furrows themselves as permanent lines, but the light illuminating them as they sweep the forehead like shifting shadows.

Thus, about the middle of the 3rd century, we find an impressionism able to fix in marble the very movement of reality, the very shifting fluctuations of psychic life. Art catches man in his momentary realisation of himself: in the revealing glimpse, the betraying eye, the characteristic gesture, seizing the "soul" at the moment it touches the physical surface. In the course of one generation, however, this art is totally transformed, its seething life vanished in abstraction. The features suddenly stiffen in a Medusa-like mask, a life beyond space and time having been stamped in its immovable features.

Impressionism itself produced – in the 3rd as in the 19th century – the artistic means rendering possible the break-through of the new form. To give an intense and spontaneous illusion of living, moving reality, form was accentuated or fluctuated, all according to its expressive power, its possibility of giving life in motion. One availed oneself of a decompositional technique reducing plastic values into optical ones and dissolving reality in an illusionary glimmer. The artist thus obtained in the very service of reality, a constantly increasing liberty in relation to the corporeal details of it. In the last generation of the 3rd century the over-accentuation of the expressive forms, the dissolving of plastically determined details, the pointillistic technique became ever more predominant. Expression was more and more concentrated in physiognom-

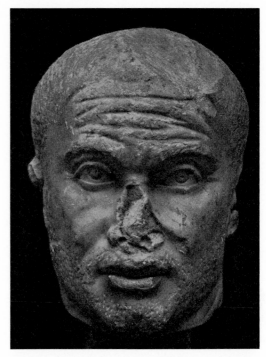

Fig. 4. Copenhagen, Ny Carlsberg Glyptotek. Portrait from about 300 A.D.

ically central parts, more and more accumulated in masklike feature lines. Thus by degrees arose a system of free means of expression, rendering possible a revelation of entirely new psychic contents. An "abstract" or "expressionistic" portrait – to use the modern term – came to life.

Let us look a little more closely at the transition from the impressionistic style about the middle of the century to the abstract one at the end of it. The impressionistic style was introduced in imperial portraiture in the 240's with the portrait of Philippus Arabs, came to its culminating expression about 250 in the portrait of Decius, and passed into the 250's in the Trebonianus portrait, if, as it seems, the image of this emperor has been identified correctly. In the 260's this style seems to have been repressed, or rather limited, by the Gallienic classicism, but flourishes once more after the fall of Gallienus (268). The following development up to Diocletian paralyzes, how-

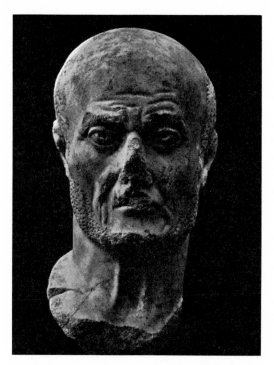

Fig. 5. Naples, Museo Nazionale. Portrait from about 300 A.D.

3rd century. One of the most remarkable of all these heads from the great crisis is perhaps a portrait at Naples (fig. 5). Fear and horror seem to vibrate in the folds of the forehead and to tear the muscles around the mouth. The entire crisis of the old world, its immense fear and excitement seem to live in this uncannily torn and split form.

During the reign of Constantine (306–337), the new state, having fought its way through the catastrophes of the 3rd century, is constituted. The old world is consolidated in a new political, social and religious order, forming the foundation of the late antique and Byzantine state. Along with this consolidation the artistic crisis has been fought through. After the struggle of the 3rd century the new form of expression are integrated as a new independent system. It is in this system that the Byzantine portrait style has its roots. As in the political, social and religious fields, thus also in the artistic one, the Constantinian era forms the base for the Byzantine middle ages.

Let us study a typical portrait from the time: the statue of Dogmatius in the Lateran Museum, dated by an inscription in the years 323–337 (fig. 6). Instead of the quivering life of the surface we see a crystalline reflection of inner, abstract life. No longer the flashing play of features, but a permanent expressive mask. In this mask the eyes in their frames of intensifying curves dominate the total expression. There is found a sort of super-individual facial formula influencing the ancient spectator in a peculiar manner and suggesting to him ideas of the spiritual force of the personality represented. To force our way to these ideas, let us first have a look at the literary portrait of late antiquity. Thus we become receptive to the same suggestion as the ancient spectator, and late Roman portraiture recovers its original expression, and a new hold on us.

In striking conformity with the develop-

ever, the very nerve in this portraiture: the movement. The nervous life in the surface is killed by abstraction, the muscular vibration petrifies – it is as if the blood coagulates in the veins, as if the expressive movement of the 250's sets into a paralytic mask.

A remarkable head in the Glyptothek of Copenhagen (fig. 4) may be chosen as an example of this portraiture: the contrast between the new endeavours and the traditional impressionistic cliché strikes one as a violent conflict. The abstract articulation of the eyes, the distant glance beyond time, springs from the new desire for expression. But still the tradition is at work in the forehead, quivering in momentary life, although it is about to stiffen in the abstract quiet spreading from the gaze all over the face. This abstraction, perhaps, will be still more noticeable in a portrait in the Museo delle Terme in Rome, or in portraits in Eleusis and in the National Museum in Athens, all from the end of the

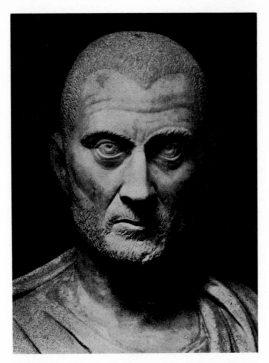

Fig. 6. Rome, formerly Museo Lateranense. Statue of Dogmatius, detail

ment in art, the literary portraiture of late antiquity in an extraordinary way stresses the *spriritual* beauty of man. The body, says Plotinus, only becomes beautiful when illuminated by the "soul". Human χάρις, grace, is a reflection of the holy soul and of the divine power residing in it. The godlike serenity of the good emperor's face (προσώπου γαλήνη ἔνθεος) reflects the governing wisdom of his soul. Isidor's ineffable χάρις, we learn, reflects the divine radiance of his soul (ἡ ἐνοικοῦσα αὐτῇ θεῖα ἀπορροή). Alypius, we are told, was absorbed into his diviner nature; "one might say of him that he had migrated into a soul". We may compare the perfect gnostic who attains a "pneumatic" body (σῶμα πνευματικόν). It was said of Proclus delivering his inspired lectures, that his face directly participated in the divine illumination of the souls (ἐλλάμψεως θείας μετέχειν); a radiance from within shone around him. Plotinus' face, too, was illuminated by his

spirit while speaking, his beauty marvellously increasing. Augustine's face after his conversion is transfigured in a similar way. The clearness of soul, καθαρότης τῆς ψυχῆς, in St. Anthony's appearance means the spiritual transparency of his countenance. His face partakes of a divine enlightenment, θεῖα ἔλλαμψις, like Proclus' face when giving his inspired lectures. It is only natural that the eyes – the mirror of the soul, as antiquity has taught us to call them – should play the chief part in a spiritual transfiguration of this kind. The eyes of a Iamblichus and a Maximus are expressive of such power that one hardly dare meet them. In the transfigured face of Proclus the eyes are full of radiant light. We quote only the description of Isidor's eyes: They are accurate reflections of his wondrous soul and of the divinity dwelling therein (ἀγάλματα τῆς ψυχῆς ἀκριβῆ ... καὶ τῆς ἐνοικῦσης αὐτῇ θείας ἀπορροῆς). The rare χάρις in St. Antony's face resides above all in his eyes: even those who have never seen him before know him at once by his look, the mirror of a soul filled with the grace of God.

The concentration of spiritual expression in the portraits of late antique figural art is in close agreement with these descriptions. And it is characteristic and symptomatic that this portrait style comes into being precisely in the century of Plotinus, contemporaneously with the theoretical formulation of the new ideal of spiritual beauty. And the increasing tendency of this spiritualising trend throughout the portraiture of the third and fourth centuries forms the most perfect parallel to the development of biographies and hagiographies of the same time, as may be seen, for instance, by comparing the philosophic *vitae* in Philostratus and Eunapius.

In this soul-picture the eyes play the most important part – again in agreement with the literary portrait. Not only theosophists and saints, but also emperors and dignitaries of the state gaze before them with eyes phos-

phorescent with inner life and light. A remarkable, strangely stereotyped design of the eyes comes increasingly to the fore. The eyelids tend to be much curved outwards, the palpebral fissure being abnormally large and the eyes very wide open. The raised eyebrows and contracted forehead muscles, whose form and movement are explained by the upward-curving furrows, open the eyes still more. These unnaturally wide-open eyes are not directed to any definite object: they stare mask-like, as if paralysed in wonder, into an imaginary world of their own. This "transcendental" gaze is the peculiar expressional feature so often noticed by modern observers and carefully analyzed by students of portraiture. What does this look stand for in the portraiture of late antiquity?

In Antiquity men lived their spiritual life *visually*, to a degree and in a manner that we can scarcely imagine. The invisible world was clothed in visible imagery. As Goethe intuitively characterizes the Greek "zum Sehen geboren, zum Schauen bestellt", so modern science speaks of "schauendes Wissen", of "Religion der Schau", of θεωρία as the special Greek form of intellectual and religious life. It is characteristic that the ancient mystery-religions culminate in a holy vision: θέα, θεωρία, θεωρός, are the peculiar technical terms of the mystical life. In divine men the spiritual vision is developed to a specially high degree. As a seer means a prophet in Israel, so the ἀναβλέπων, the heavenward-gazing man, means the God-inspired man in Graeco-Roman art. In Late Antiquity this religious vision is especially conspicuous, for instance among Neoplatonic mystics. The inner visionary life is constantly described by such words as τὰ ὄμματα τῆς ψυχῆς, ἡ ἔνδον ὄψις, ὄμμα διανοίας, *oculus animae*. The πνευματικός is a *seer*. According to Iamblicus the perfect man becomes one with the deity in a vision, a τελεσιουργὸς θεωρία. The holy "meeting" or "converse" (συντυχία, σύστα-

σις, ὁμιλία) is consummated in a visionary confluence, a merging of the seer and the seen (σύμφυσις τοῦ θεωροῦντος καὶ θεωρουμένου). The palaeo-Christian's relation to God also attains its climax in a vision, which in some of the Fathers reminds us of the Neoplatonists' ecstatic contemplation of the Supreme. *Et pervenit ad id quod est, in ictu trepidantis aspectus*, says Augustine. The entire philosophical and religious life of the time, its γνῶσις, θεῖα σοφία and θεολογία is consummated in the transcendent vision of the One, of God. In this visionary union with the Supreme the god-possessed man is released from his human limitations and partakes of the nature and operations of the deity: he becomes a divinely exalted, "holy" being and receives daemonic powers. Here we have to do with ideas widely current and also met with on a lower level: they appear in popular religions and superstition, and play a considerable part in magic. In a visionary meeting with the god, a σύστασις αὐτοπτική, the threshold of the divine is crossed and man himself operates with the powers of the god.

There is thus a special connection between the stereotyped wide open eyes in late antique portraiture and the late antique conception of the holy man, the saint. The visionary gaze affects the ancient beholder with suggestive force: he feels he is in the presence of a man with supernatural spiritual powers and capacities, a ὁρατικός, a πνευματικός. A double portrait of an enthroned consul on a diptych from the year 518 (p. 47, fig. 7) may show how the visionary gaze could be stamped into the human picture, so to say, as an image of the very spirit, as the essential token of the pneumatic man himself. Originally the front and back leaves of the diptych showed identical pictures of the enthroned consul. But later on the front picture was reworked into the figure of a Christian pneumatic (Paulus?). At the same time that the consular sceptre becomes a cross-staff and the

97

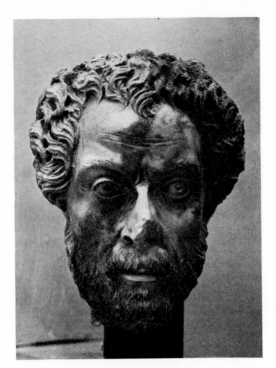

Fig. 7. Brussels, Musées du Cinquantenaire. Portrait head

stamped upon the human effigy of late Roman portraiture. Man is the object of some sort of *pneumatic* idealization, as in the classic age he was the object of an *ethical* one. While the ethical portrait arose in a world of classical καλοκἀγαθοί, pneumatic portraiture is an outcome of the transcendentalism of late antiquity, contemporaneous with the inspired preaching of Fathers, Saints and Neoplatonists, and with the creation of the church cult of martyrs and saints.

Let us finally, by means of typologically coherent portrait series, follow this pneumatic portraiture as handed down from Late Antiquity to Byzantium. The development is characterized by the fading of the physical features, while the spiritualizing traits are given ever stronger prominence. In the end the body serves merely as a foil to a profoundly expressive physiognomic formula. The great spread of the works we are going to

Victories on the throne arm-rests are cut off, the countenance of the consul is transformed. And this transformation is not only brought about by way of physical features, such as baldheadedness and a beard, but first of all by enhancement of expression: the broadly opened gaze is intensified by the drawn-up muscles of the forehead, worked out in the stereotyped scheme with parallel upcurving folds. But in our picture it is not only this formula of expression which characterizes the figure as a pneumatic: for the visible substance of this divine πνεῦμα, the flame, illuminates his forehead – as "it sat upon" the disciples on the day of Pentecost.

God-possessed sages or inspired Christians realize the great ideals of their time, the whole contemporary conception of human nature being dominated thereby. Even the average private portrait, therefore, comes under the influence of this ideal. Without regarding the individual features, the wide open eyes are

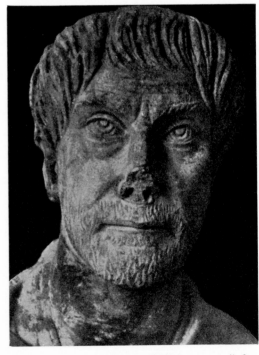

Fig. 8. Constantinople, Museum. "Magistrate statue" from Aphrodisias, detail

98

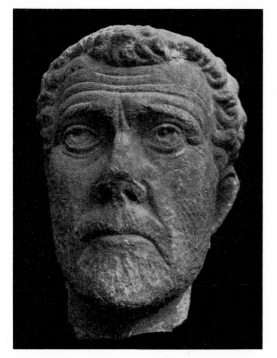

Fig. 9. Aquileia, Museum. Portrait head

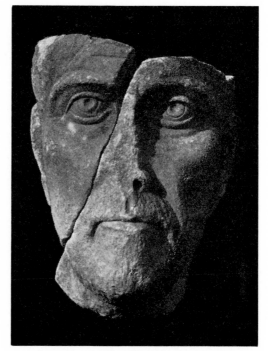

Fig. 10. Aquileia, Museum. Portrait head

deal with, clearly indicates to what an extent the entire old world was influenced by the development studied here.

As the first link in the series we choose a head from Aphrodisias in Asia Minor, now in the Musées du Cinquantenaire in Brussels (fig. 7), from the first years of the 5th century. The tradition of form from the classicistic renaissance in the second half of the 4th century still lives on in the plastic modelling of face and hair. All the same, the abstract forms of expression obviously penetrate in the widely open eyes, the pulled-up brows, the up-curving folds of the forehead.

Another portrait sculpture from Aphrodisias, the famous "magistrate statue" in the museum in Constantinople (fig. 8), physiognomically and stylistically is a younger brother of the Brussels head. We are proceeding some years further into the early 5th century. The statue is closely related to the "Patricius" on a diptych in Novara dated by Delbrueck at

about 425 A.D.: the modelling of the flat figure is the same, hair and beard repeat the same modish forms of their time, and the same strangely embittered expression impresses us in both images. Inner concentration has now developed into ascetic isolation. The lean, oblong face seems pallid and bloodless, the contracted, long and narrow mouth with corners drawn down and sharply framing furrows, expresses a sort of exasperated world renunciation, an embittered withdrawal to the interior, a frenetic *no* to the exterior world.

Two portrait sculptures in the Aquileia Museum show the development of this expressive type towards the middle of the 5th century. We see the same lean, oblong and ascetic face (fig. 9), the same contracted and embittered mouth with corners drawn down and sharply framing furrows. The expressionistic stylization comes even more to the fore: the wide open eyes in their frame of concentric arches, the great waving, upward curv-

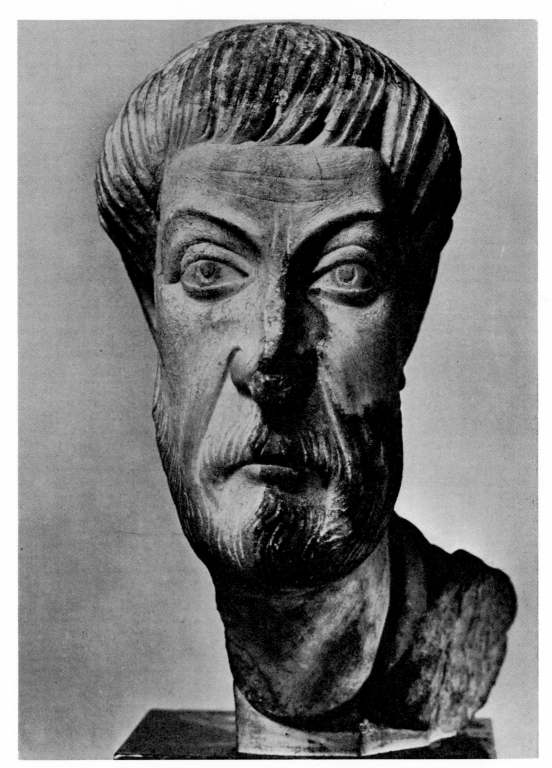

Fig. 11. Vienna, Antikensammlung. Portrait head from Ephesus

ing folds of the forehead unite in the iconic formula of visionary inner life. The *oculus animae*, the ὄμμα τῆς ψυχῆς – hypnotically fixed in a transcendent vision – is mirrored in this face. We are brought still a step further with the other Aquileia head (fig. 10). You recognize at once the same physiognomical type, but the abstract concentration, the mask-like stylization are still more prominent.

A famous head from Ephesus, now in Vienna (fig. 11), and belonging to the second half of the 5th century, shows the culminating point in this development. The typological connection with the older portraits is obvious: the same oblong and ascetic face, the same embittered mouth with corners drawn down and sharply framing furrows. Notice the form of the nose which here is well preserved: it is very long, with the tip hanging far down over the wings. The large, mask-like lineaments of the face have been charged with expression: it is as if the soul, in these lineaments, has been released from its physical integuments to hover, like an abstract picture of the inner man, in front of the block. This soul-portrait is dominated by its gaze. The eyes, eyelids and raised brows are set off by converging lines repeating one another in widening oscillations, enhancing the intensity of the gaze. The shape of the face is influenced by a τύπος ἱερός of the 5th century: it shows the sacred rectangularity of the god-like man. Thus we read in Damascius of the god-like Isidor: τὸ μὲν πρόσωπον ὀλίγου τετράγωνον ἦν, Ἑρμοῦ Λογίου τύπος ἱερός.

The continuity leading from Late Antiquity to the Middle Ages may be illustrated by images of saints clearly related with the Ephesian portrait considered. As an example we may place a typical icon of the first centuries of the Middle Ages, the portrait of Bishop Abraham of Bawit, in Berlin (fig. 12), next to the Ephesian head. In the long lean face all the expressive traits are similar: the long and narrow, contracted mouth with its drawn-

down corners and framing lines, its expression of embittered world renunciation, the very long and narrow nose with prolonged tip, the wide-open eyes, the drawn-up forehead with its upcurving folds. The beard is very long, much as it was worn by philosophers, poets and god-possessed seers of Antiquity. The halo round his head is the outward sign of his divine power, the same divine light which shone round the head of pagan men of god – Proclus, for instance, when delivering his inspired lectures. Beneath the deep shadows of the brows and eyelids, the eyes shine upon us with phosphorescent light – reminiscent of the descriptions of the gaze of inspired men. Here, more than ever, the expressional features have been abstracted from the physical and individual context of the head, as though liberated from the body, from the corporeal man himself, They hover as a mere soul-picture in front of the material reality.

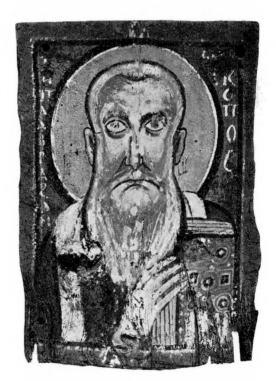

Fig. 12. Berlin, Staatliche Museen. Icon of Bishop Abraham of Bawit

101

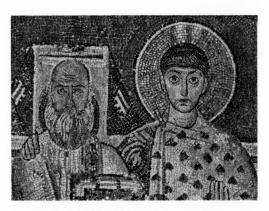

Fig. 13. Thessaloniki, Hagios Demetrios. Ex-voto-portrait of a bishop next to his heavenly protector, probably S. Demetrius

Just as in antique art the "hero" is different from his human subject, so in medieval art the "saint" is different from mortal men: contrary to these, heroes and saints partake of a godlike beauty. Beautiful as God's messenger, ὡς ἄγγελος, is a conception native both to the Christian and to the pre-Christian world. Neoplatonic theosophists and Christian saints are distinguished in the same way by the "angelic" beauty, which, being a reflection of the divine, at once reveals the God-sent man. To the Christian writers, therefore, the contents of the word χάρις combine the ideas of beauty and grace: the visible χάρις is a reflection of God's grace at work in the soul. The Emperor as God's messenger also partakes of a heavenly beauty. He is the *dis simillimus princeps*, α ὑπέρσεμνον θέαμα, a *caeleste miraculum*. In art his individuality is often hidden behind an idealized type, reflecting his *divina majestas*. Here once more we have one of those crystallisations of ideas and types so characteristic of Late Antiquity. Man hides behind an expressive mask which represents something superior and more essential than the individual himself – as the theatrical mask of the ancient scene signified something superior and more essential than the face of the actor behind it; or "as the Eleusinian hierophant of later days shed his name when he assumed his office" (Nock).

Mortal man, on the contrary, is characterized by his *deviation* from the god-like perfection. The Christian *humilitas* represented him without the eternal χάρις of the saints, and consciously accentuated the human deviation, the irregularity, why, at times even the ugliness. Just by this humble accentuation of the deviating features, individual personality – in spite of all "pneumatical" idealization – lives on in medieval portrait tradition, in continuity of the great realistic style of Hellenistic-Roman portraiture. In the *ex-voto*-art picturing the living dedicants next to their heavenly protectors (fig. 13), this expressive contrast between the eternal beauty of the saints and the characteristic irregularity – and even ugliness – of the mortals, strikes our eye. The *ex-voto*-mosaics in Hag. Demetrios in Thessaloniki and the *ex-voto*-frescoes in S. Maria Antiqua in Rome afford brilliant examples of this dualistic portraiture from the 5th to the 8th centuries.

Reprinted, with permission, from *Acta Congressus Madvigiani, Proceedings of the second international congress of classical studies, vol. III, Copenhagen 1954, pp. 53–70.*

Le statue di Marte e Venere nel Tempio di Marte Ultore sul Foro di Augusto

Tra i tanti gruppi statuari dell'arte romana pare che quello del quale si vede una copia o derivazione su fig. 1 abbia avuto un' importanza speciale e sia stato famoso in modo singolare.[1] Perchè s'incontra questo gruppo in un numero considerevole di ripetizioni, le quali, nonostante i forti deviamenti dei particolari, mostrano le stesse figure mitiche congiunte tra di sé per lo stesso schema di composizione:[2] Marte da destra, diritto, nudo, leggermente voltato verso la sua destra, generalmente col *balteus* e nello schema dell' Ares Borghese al Louvre:[3] Venere da sinistra, voltata verso Marte che abbraccia, accomodata a un tipo statuario vicino a quello di Venere da Capua.[4]

Quali punti di partenza ci sono dati per identificare il famoso originale? Gli esemplari conservati testimoniano per la loro prove-nienza l'importanza centrale che aveva questa opera fra l'arte imperiale, ed indicano verso Roma o in ogni caso verso l'Italia. Differendo però molto tra di loro in stile e tecnica non dicono nulla dell' epoca nella quale l' originale fu lavorato.[5] Soltanto la formazione del gruppo può forse darci qualche accenno sull' età dell'opera: Come nei gruppi che si credono usciti dalla scuola di Pasitele, due tipi che tra di loro non hanno nessuna relazione formale provengono dall' arte greca e sono congiunti in un modo abbastanza esteriore.[6] Seguiamo queste indicazioni del luogo e del tempo e cerchiamo nella tradizione letteraria un tale gruppo di Marte e Venere. Lo troviamo nel tempio di Marte Ultore sul Foro di Augusto:

> *Venerit in magni templum tua munera Martis:*
> *Stat Venus Ultori juncta . . .*[7]

1. Essendo stati la letteratura in sostanza, cataloghi dei musei, fotografie ecc. soltanto in parte a mia disposizione nella elaborazione di questo studio, ho dovuto accontentarmi di incomplete indicazioni del materiale di questo argomento e di citazioni troppo limitate. Però l'oggetto trovato negli ultimi scavi nel Foro di Augusto, che per la grande amabilità della Direzione degli scavi sono già in grado ora di presentare agli studiosi, mi sembra essere di tale importanza che non esito a publicarlo.

2. Mi ricordo di 4 gruppi di questo tipo: Uno nel Museo Nazionale Romano delle Terme, Paribeni, *Catalogo* (1932), p. 57 nr. 26; uno nel Museo Capitolino, *Catalogue British School*, p. 297 nr. 34; uno nella Galleria degli Uffizi, fot. Alinari 1256; uno nel Museo del Louvre, fot. Alinari 22590. Nelle statue del Museo Nazionale Romano, del Museo Capitolino e del Museo del Louvre (originariamente forse anche nelle statue della Galleria degli Uffizi, le teste delle quali paiono ristorate) questi tipi di Marte e Venere sono trasformati in ritratti.

3. Brunn-Bruckmann, *Denkmäler* nr. 67.

4. Brunn-Bruckmann, *Denkmäler* nr. 297.

5. Il fatto che 3 esemplari (quello del Museo Nazionale Romano, del Museo Capitolino, del Museo del Louvre) secondo la tecnica, l'acconciatura dei ritratti ecc. appartengono all'epoca degli Antonini non ci dà nessun accenno dell'età dell'originale.

6. Kekulé, *Die Gruppe des Künstlers Menelaos*, p. 42 sgg.

7. Ovidio, *Trist.* II, 295–6.

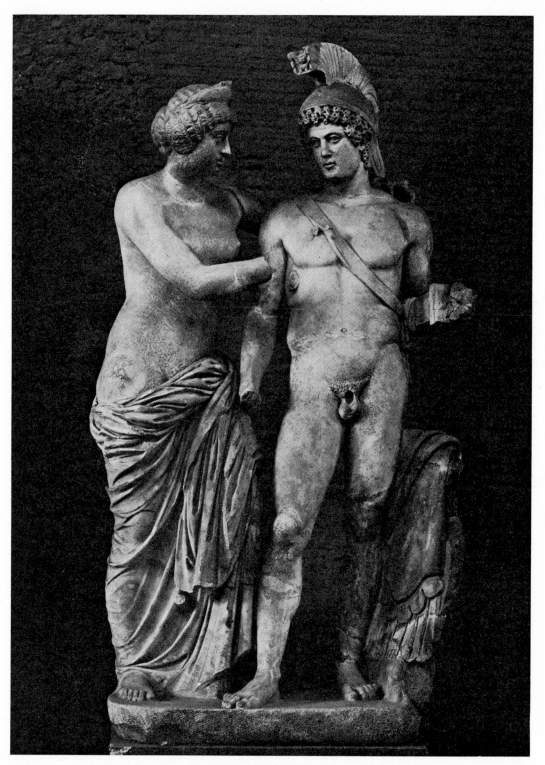

Fig. 1. Roma, Museo Nazionale Romano delle Terme. Il gruppo di Marte e Venere

Fig. 2 e 3. Frammento di marmo recentemente trovato sul Foro di Augusto

Il gruppo sacrale nel celebre tempio di Marte adempie dunque tutte le condizioni che si dovevano porre all'originale. Ed oltre a combaciare molto esattamente colla caratteristica citata di Ovidio, il nostro gruppo si appropria particolarmente bene come raffigurazione di culto in questo luogo: Venere consolata, madre mitica della stirpe dei Giuli, accoglie amorosamente Marte dopo compiuta presso Filippi la vendetta sugli uccisori di Cesare. Queste considerazioni danno un significato speciale a un frammento di marmo che gli ultimi scavi al Foro di Augusto hanno portato alla luce e che posso già adesso pubblicare per la gentilezza di S.E. il Senatore C. Ricci. Le due fotografie che riproduciamo fig. 2 e 3, e per le quali esprimo i miei vivi ringraziamenti al Professore A. M. Colini, raffigurano il frammento in parola, che adesso si trova al piccolo museo degli scavi al Foro di Augusto. Come si vede, un pezzo d'un gruppo, che è del tipo da noi descritto: una parte del collo voltato a sinistra, una parte del petto, del *balteus* che è ripiegato – forse per il contatto di Venere – nel modo caratteristico della fig. 1, finalmente una parte del braccio e della mano femminile attorno al collo. La fotografia fig. 2 è presa non direttamente da davanti ma dall'alto: La posizione del frammento a questa riproduzione corrisponde cioè a un atteggiamento inclinato del gruppo, di conseguenza si slogano le proporzioni, il braccio di Venere sembra trovarsi troppo in alto e la mano scivolare troppo in giù. Il frammento è di marmo visibilmente cristallino; dalle misure risulta che le due figure erano colossali – all'incirca come quelle dello stesso gruppo al Museo Nazionale Romano.[8]

8. Misure del frammento: Diametro del collo da lato a lato 17 cm.; circonferenza del collo al livello della rottura 55 cm; larghezza del balteo dove non è ripiegato 4, 7 cm; larghezza della mano di Venere (tranne il pollice), dove le dita si congiungono alla mano 9, 5 cm; distacco nella metà del corpo dalla rottura del collo fin a quella del petto 13, 5 cm. Larghezza massima del frammento (da davanti) 43, 5 cm.

Si paragonino le misure corrispondenti del gruppo colossale al Museo delle Terme (fig. 1): Larghezza massima del collo (diametro) 16 cm; circonferenza del collo 50, 5 cm; larghezza del balteo dove non è ripiegato

Concludiamo dunque:

Per ragioni interne si è dimostrato in quanto precede come una probabilità, che il celebre gruppo originale il quale faceva da prototipo nelle ripetizioni conservate, era identico col gruppo sacrale descritto da Ovidio nel tempio di Marte al Foro di Augusto. Il frammento nuovamente trovato ci racconta che un tale gruppo si trovava effettivamente su quel foro. Così dobbiamo considerare comprovato che questi gruppi ripetono la raffigurazione sacrale del tempio di Marte.

Il Furtwängler e dopo lui parecchi altri studiosi[9] hanno voluto riconoscere la statua di Marte Ultore nel famoso tipo capitolino,[10] che si ripete in statuette di bronzo, in rilievi e monete del tempo dell'impero. L'argomento principale: la grande popolarità di questo tipo all'epoca imperiale, può difficilmente valere contro la testimonianza del nuovo frammento. Gsell,[11] che si basa sulla correttezza di questa ipotesi, ricostruisce da un rilievo cartaginese,[12] che mostra il Marte del Furtwängler accanto a Venere, tutto il gruppo secondo la descrizione di Ovidio. Nel rilievo cartaginese, tuttavia, Marte e Venere sono divisi, ognuno di essi trovandosi su una base propria: Mentre la descrizione di Ovidio: *Venus Ultori juncta*, caratterizza con evidenza lampante il gruppo di Marte e Venere, al quale appartiene il frammento del Foro di Augusto, essa si appropria male alle due figure isolate sostenute nella costruzione Furtwängler-Gsell. A questo va aggiunto che il gruppo Gsell non è conservato in nessuna ripetizione statuaria. Non solo il frammento trovato nel Foro di Augusto e non solo il grande numero di ripetizioni statuarie – ma anche la stessa descrizione dell'epoca sostiene l'identità del nostro gruppo, contro quella del gruppo Furtwängler-Gsell, colla raffigurazione del tempio di Marte.

Reprinted, with permission, from *Symbolae Osloenses*, *XI, Oslo 1932, pp. 94–99*.

4, 9 cm; larghezza della mano di Venere (tranne il pollice), dove le dita si congiungono alla mano 10 cm.

Le proporzioni dei due gruppi sono dunque molto somiglianti. L'altezza più grande del gruppo del Museo Nazionale Romano è 2, 26 m (colla base).

Per l'indicazione di queste misure ed altre particolarità ringrazio vivamente N. Bonnesen.

9. Furtwängler, *Collection Somzée*, Taf. 35 e p. 64. Amelung, *Römische Mitteilungen*, 15 (1900), p. 205 sg. E. Petersen, *Ara Pacis Augustae*, p. 62 sg. Weickert, *Festschrift P. Arndt*, p. 56.
10. *Catalogue British School*, p. 39, nr. 40.
11. *Rev. Archéolog.*, 3. Serie, 34 (1899), p. 39.
12. *L. c.*, Tav. 11.

Osservazioni sui ritrovamenti di Sperlonga*

Il fortunato ritrovamento, dovuto al prof. Giulio Jacopi, nell'Antro di Tiberio presso Sperlonga apre una porta su di un nuovo e sconosciuto mondo della storia dell'arte classica antica. Si può con sicurezza affermare che questo reperto farà epoca nello studio dell'arte antica. Si è alzato il sipario di un fantasioso teatro di scultura, nel quale l'elemento pauroso fa da protagonista sulla cupa scena nel profondo della sgomentevole roccia.

Nell'estate del 1964 studiosi dell'Istituto di Norvegia colla più grande generosità da parte delle autorità italiane sono stati autorizzati a studiare ed a fotografare le sculture trovate e montate nel nuovo museo presso l'Antro di Tiberio. Per questo benevolo consenso vogliamo esprimere la nostra gratitudine all'artefice di questa unica scoperta, prof. Giulio Jacopi, al Soprintendente alle Antichità di Roma I, prof. Anton Luigi Pietrogrande, ed all'attuale direttore degli scavi, dott. Baldo Conticello.

La base per un completo studio in questo campo è data dal Jacopi con la fondamentale pubblicazione dei ritrovamenti di Sperlonga nella sua opera «L'Antro di Tiberio a Sperlonga» (*Istituto di Studi Romani*, 1963). I risultati dei nostri studi non sono che un'aggiunta alla detta opera. Per tutto il tempo delle nostre ricerche a Sperlonga abbiamo tenuto informata la Direzione degli Scavi circa le osservazioni che abbiamo potuto effettuare e che costituiscono il tema della nostra conferenza odierna, più d'un mezzo anno dopo i nostri studi a Sperlonga. Già l'estate dell'anno scorso ho comunicato i risultati dei detti studi ai membri del nostro Istituto di Norvegia come anche ai colleghi scandinavi insieme coi quali ho fatto studi a Sperlonga.

D'inestimabile aiuto durante il nostro lavoro è stata la collaborazione del Maestro-Fotografo d'archeologia classica, signor Johannes Felbermeyer, il quale ha preso quasi tutte le fotografie delle sculture di Sperlonga che oggi qui presentiamo. A lui siamo debitori non soltanto delle immagini, ma anche di una quantità d'importanti osservazioni archeologiche fatte durante il nostro lavoro.

Decisiva per l'interpretazione del reperto della scultura di Sperlonga è, come tutti sanno, un'iscrizione trovata nell'antro e collocata in esso da un certo *Faustinus*. Questa iscrizione è stata studiata dall'amico prof. Krarup, direttore dell'Accademia di Danimarca a Roma, ed il suo importante studio verrà fra poco da lui pubblicato negli *Analecta Romana Instituti Danici*. Il Krarup nella sua ricostruzione ed interpretazione dell'iscrizione è pervenuto a risultati che corrispondono nel modo più perfetto ai risultati dei nostri studi delle sculture di Sperlonga. Approfitto dell'occasione per ringraziare il collega per l'ottima collaborazione a Sperlonga.

(Dopo la conferenza del 12 marzo, il Krarup

* Riassunto di una conferenza tenuta all'Istituto di Norvegia in Roma il 12 marzo 1965, con un contributo di Per Krarup.

ha pubblicato l'iscrizione negli *Analecta* III, 1965, p. 73 sgg., e, riferendosi per uno studio più dettagliato a questa pubblicazione, ripete qui soltanto l'interpretazione conclusiva dell'iscrizione nell'ultima parte della sua conferenza):

«Ed ora siamo arrivati al termine della nostra interpretazione. I risultati possono essere riassunti nel modo seguente: l'iscrizione mostra la presenza nella grotta di sculture che rappresentavano almeno tre delle avventure di Ulisse: Ciclope, Scilla ed il naufragio. È probabile che il racconto del Ciclope abbia avuto una parte preminente, ma anche gli altri due temi, la ferocia di Scilla e la rovina della nave di Ulisse nel gorgo del mare, sono stati di grande importanza. Non è possibile trarne la conclusione che non vi siano state rappresentazioni di altre avventure dell'Odissea o di altri poemi (p.e. degli Argonauti: c'è un'iscrizione *Navis Argo* a Sperlonga). L'analisi delle singole sculture lasciamo agli archeologi, ed oggi particolarmente al prof. L'Orange che con tanta esperienza e con tanto entusiasmo ha assunto questi studi e concludo ringraziando ancora una volta per la nostra collaborazione e per la sua ospitalità. Grazie.»

Ringraziamo il prof. Krarup per la sua dotta integrazione e chiara spiegazione dell'iscrizione di *Faustinus*. Desidero altresì porgere i miei più sentiti ringraziamenti ai colleghi prof. Leiv Amundsen e dott. Vegard Skånland per la loro interpretazione dell'iscrizione (pubblicata nel mio articolo, «Odysséen i marmor», *Kunst og Kultur*, 47, 1964, p. 200), che confermano in accordo col Krarup la presenza di tre gruppi di sculture colla rappresentazione delle avventure di Ulisse nella grotta: Ciclope, Scilla ed il naufragio. Secondo questa interpretazione, la decorazione dell'antro consisteva in una specie di Odissea scolpita composta di tre scene principali: 1º Ulisse acceca Polifemo, 2º Scilla dilania marinai

della nave di Ulisse, 3º l'ultima nave di Ulisse affonda. Nel materiale scolpito che ci è stato conservato, abbiamo, di queste tre scene figurate, notevoli resti. Passiamo ora a trattare di ciascuno di questi tre gruppi.

Ulisse acceca Polifemo

Cominciamo colla scena I: Ulisse acceca Polifemo. (Fig. 1–3). Questa raffigurazione, che l'iscrizione di Faustino descrive un po' più dettagliatamente dei due altri gruppi, ha senza dubbio occupato un posto speciale e preminente nell'Antro. La scena è descritta con queste parole: «le astuzie dell'Itacense, le fiamme che erompono dall'occhio accecato / del semiselvaggio appesantito sia dal vino sia dal sonno» / *dolos Ithaci flammas et lumen ademptu(m)* / *semiferi somno pariter vinoque gravati.* / (Krarup)

Vogliamo, prima di esaminare le sculture, ricordare i passi più notevoli del racconto di Ulisse sull'accecamento di Polifemo (Odissea IX, 317 sgg.). Ulisse ed i suoi compagni sono prigionieri nella spelonca del Ciclope. Questi ha rotolato un grosso macigno davanti all'entrata e né Ulisse né i suoi compagni hanno forza bastante per rimuoverlo. Durante il giorno il gigante se ne sta fuori presso i suoi montoni. Alla sera torna, uccide e divora un paio di uomini e cade addormentato. Di nuovo il blocco di pietra chiude l'entrata. Perciò gli uomini non possono uccidere il Ciclope che è il solo capace di far rotolare il macigno dall'entrata. Ma si può rendere incapace di nuocere il Ciclope monocolo coll'accecarlo. Ulisse trova nella grotta un tronco d'ulivo, i suoi uomini lo rendono liscio ed egli stesso ne riduce un'estremità a punta e lo nasconde sotto lo strame. Segue la scena del ritorno del Ciclope. Ulisse gli mesce del vino ed il Ciclope si addormenta ubriaco. Ulisse racconta (IX, 357 sgg.), nella traduzione di Ettore Romagnoli:

Fig. 1. Sperlonga, Museo. L'uomo col palo

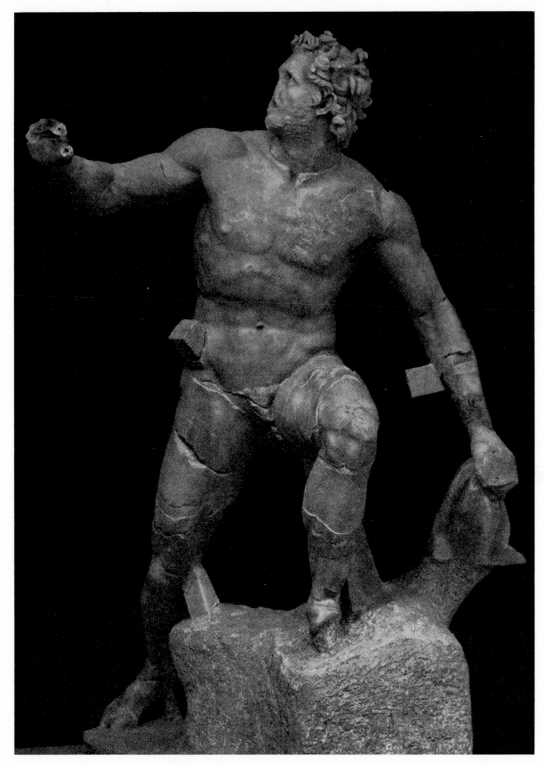

Fig. 2. Sperlonga, Museo. «La figura atterrita»

Sotto la cenere allora cacciai, fondo fondo, quel tronco
che divenisse rovente...
e quando, infine, il trave d'ulivo, sebben fosse verde,
stava per prendere fuoco, chè era già tutto rovente,
io dalla bracia lo tolsi, mi feci vicino al Ciclope,
coi miei compagni attorno; e un Dio forza grande c'infuse.
Quelli, afferrato il tronco d'ulivo aguzzato alla punta,
lo conficcaron nell'occhio...
Il sopracciglio ed il ciglio rimasero arsi nel vampo,
la pupilla bruciò, sfrigolaron le radici al fuoco.

Questa spaventosa scena ci è conservata in una serie di mirabili sculture, più o meno frammentarie, a Sperlonga. Un passo decisivo verso l'identificazione fu preso dal Felbermeyer quando nel magazzino del museo scoprì un frammento di un magnifico braccio destro che regge un robusto palo (Fig. 4). Il palo ha una superficie ineguale, scabra e con ciò si caratterizza come un tronco d'albero naturale, come descritto da Ulisse. Nella parte anteriore il palo è tagliato ed il taglio ha un incavo per una caviglia di ferro, il che significa che la contigua sezione del palo era stata aggiunta. Il Felbermeyer ha trovato anche la punta rovente del palo con un'evidente riproduzione delle fiamme (Fig. 5).

Da questo frammento Felbermeyer concludeva che il cosiddetto Colosso a Sperlonga non poteva rappresentare altro che il Ciclope in atto di essere accecato. La scoperta e la nuova identificazione del Colosso furono da me comunicate in una lettera del 7 agosto 1964 rispettivamente a Krarup e al prof. Gösta Säflund. Non sapevo che Säflund, indipendentemente da Felbermeyer, aveva fatto la stessa scoperta, che pubblicò su un giornale svedese «Svenska Dagbladet» il 3 settembre 1964. Indipendentemente da Felbermeyer e Säflund anche un altro studioso, il prof. Bernhard Andreae, aveva fatto la stessa identificazione (v. sotto p. 128). Mi permetto di attirare l'attenzione sulla conferenza sulle sculture di Sperlonga che l'Andreae terrà all'Istituto Görres-Gesellschaft il 27 marzo. Io, nella mia conferenza di oggi mi asterrò dai problemi della datazione delle sculture e

della loro posizione nella storia dell'arte antica, che verranno trattati dall'Andreae nella detta conferenza. Il nostro tema questa sera sarà l'identificazione iconografica delle sculture di Sperlonga.

Il Ciclope è stato trovato solo in frammenti dell'intera statua. Queste parti sono di dimensioni colossali ed eseguite con una mirabile lavorazione. Completamente conservata è la gamba sinistra della statua – coscia, polpaccio e piede – insuperabile studio anatomico, con un ricco e mosso rilievo della vigorosa muscolatura (Fig. 3). Della gamba destra è conservata gran parte del polpaccio; un frammento del piede destro si trova nel magazzino del museo (Fig. 6). Anche le mani del Colosso sono conservate (Fig. 7). L'intera statua deve aver misurato da 5 a 6 metri d'altezza. Al profondo senso della natura e all'elevata espressione formale che si riscontra in questa scultura, si aggiunge un vigoroso anelito alle forme più realistiche, come, per es., nei parti-

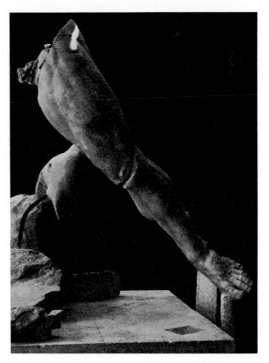

Fig. 3. Sperlonga, Museo. Polifemo, «il Colosso»

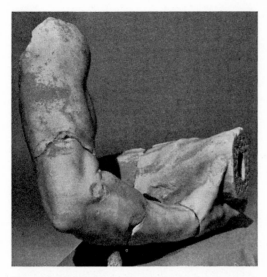

Fig. 4. Sperlonga, Magazzino del Museo. Braccio col palo

Fig. 5. Sperlonga, Magazzino del Museo. La punta rovente del palo

montaggio io dapprima avevo pensato che il Ciclope accecato balzasse verso l'alto. Ma questa posizione, intanto, è impossibile per vari motivi, e i colleghi professori Bernhard Andreae e Arvid Andrén mi hanno dimostrato in modo convincente che il Colosso è stato rappresentato giacente sul dorso, come lo ha anche ricostruito il Säflund. La gamba sinistra era tesa per terra colle dita del piede puntate in sù. Il piede destro era tenuto indietro all'altezza della coscia sinistra e con la pianta appoggiata sul fondo roccioso. Il frammento del piede destro, che ci è conservato nel magazzino (Fig. 6), presenta la pianta posante sull'appoggio di un fondo naturale che è lavorato in uno stesso blocco col piede. È una posizione di dormiente, di cui abbiamo diversi esempi nell'arte classica antica. Le mani, splendidamente lavorate (Fig. 7), sono mani rilassate, passive, non mani combattenti come dovrebbe far supporre l'interpretazione laocoontesca. D'importanza decisiva per la ricostruzione della positura del Colosso, e così per la composizione di tutto il gruppo di Polifemo, è la rappresentazione dell'accecamento del Ciclope nella pittura vascolare greca e in

colari del piede ricco di tendini, delle dita ossute, delle vene pulsanti a fior di pelle e, soprattutto, nella copiosa peluria sull'arco dorsale del piede e sulle dita. Vi è qui un'esuberanza di vita naturale, prorompente senza freno, un'apoteosi della brutale forza maschile. Non soltanto la mole colossale fa pensare a Polifemo, ma anche la detta villosità del piede. Se una simile villosità si riscontra nella realtà, la scultura ideale antica evita di riprodurla. Vi è dunque qualche cosa di mostruoso in questo piede peloso.

Nel montaggio del Colosso nel nuovo museo ci si è lasciati guidare, come è noto, dall'idea che ciò che si aveva davanti fosse un nuovo Laocoonte. Sotto l'influsso di questo

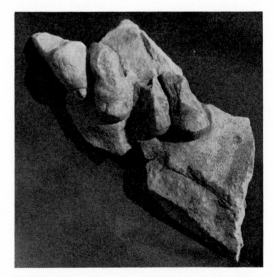

Fig. 6. Sperlonga, Magazzino del Museo. Frammento del piede destro di Polifemo

112

bassorilievi romani: ci troviamo sempre davanti al Ciclope giacente sul dorso. Andreae e Säflund, indipendentemente l'uno dall'altro, hanno in ispecie effettuato un raffronto con un bassorilievo di Catania che può essere una copia romana del gruppo del Polifemo di Sperlonga.

Come è possibile che il mostro antropofago descritto da Ulisse sia stato rappresentato in simili forme di sovrumana forza e bellezza? A questa domanda dobbiamo rispondere che, pur con tutta la sua mostruosità, vi è sempre qualche cosa di divino in Polifemo. Egli è figlio di Posidone, e lo stesso Giove nell'Odissea (I, 70) lo chiama «Polifemo simile ad un dio»: ἀντίθεος Πολύφημος. Guardate il piede di Polifemo! Nelle dimensioni colossali si articolano tutti i dettagli organici con un'ampiezza e chiarezza che superano le possibilità delle dimensioni normali. Qui si rivelano a noi con singolare efficacia l'intima struttura, l'integrità e la forza, la imponenza e la saldezza scheletrica, gli archi della muscolatura, il fluire del sangue nelle vene pulsanti. Si ha qui un'apoteosi della forma come nella parola di Zeus «Polifemo simile ad un dio». Nell'arte greca viene idealizzato e apoteizzato non soltanto l'uomo, ma tutto il mondo animale e vegetale, tutta la sterminata cerchia di esseri fuori dell'ordine umano, e così anche il portento, il grande mostro che emerge da una natura non domata e titanica, che – anch'essa – è nel suo fondo primigenio, divina. La stirpe dei giganti che si erge dalle profondità della terra per muovere all'assalto delle potenze del cielo ha una sua demoniaca bellezza che, per es. nel fregio di Pergamo, ci è illustrata in mirabili immagini. Anche i giganti – questi esseri fuori dell'ordine umano ed olimpico – partecipano dell'infinita forza e grandezza della natura e hanno in sé qualche cosa di divino.

Andreae e Säflund – indipendentemente l'uno dall'altro – hanno provato che due delle più belle e meglio conservate sculture

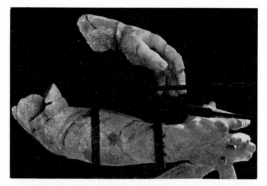

Fig. 7. Sperlonga, Museo. *Le mani colossali di Polifemo*

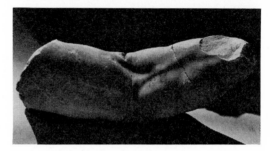

Fig. 8. Sperlonga, Magazzino del Museo. *Frammento di braccio*

di Sperlonga fanno parte del nostro gruppo dell'accecamento di Polifemo. Una di queste appartiene al gruppo di uomini che infiggono il palo nell'occhio del Ciclope (Fig. 1). Il suo torace e il suo braccio destro sono gettati all'indietro per applicare tutte le forze nel sostenere in avanti il palo. Un frammento del palo riempie tutta la mano destra: nel cavo della mano si vede la estremità posteriore tondeggiante del palo. Con tutta la forza del braccio destro e con tutto il peso del corpo l'uomo sospinge il palo nell'occhio del Ciclope.

La statua ha un suo stile particolare, caratteristico di tutte le sculture del gruppo di Polifemo. Su di una possente struttura ossea la muscolatura si dispiega tesa e salda, senza circonvoluzioni sporgenti e senza quel gran volume di convessità muscolari che troviamo, per es., nelle sculture del fregio di Pergamo. Il giuoco dei muscoli è quanto mai complicato, ma assolutamente privo d'ampollosità e

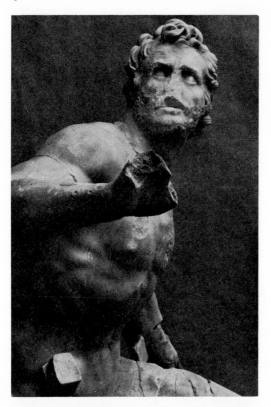

Fig. 9. «La figura atterrita». Particolare della statua Fig. 2

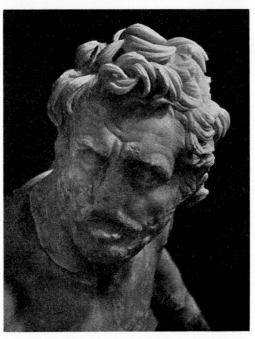

Fig. 10. «La figura atterrita». Particolare della statua Fig. 2

di pathos. Il corpo asciutto, vigoroso, è reso con tutti i suoi dettagli nei muscoli, nei tendini e negli strati della pelle, come se fosse presentato ai nostri occhi su di un tavolo di dissezione anatomica. Ma, nel tempo stesso, i particolari si unificano nel grande movimento che trascorre per tutta la figura, ed anima e ravviva ogni singolo punto della superficie fisica; ogni minima parte palpita della vita del tutto. Vi è qui una singolare irrequietezza nervosa nell'opera dello scalpello, in nessun punto la forma si tranquillizza nel piano; tutto è in movimento, nessun punto si sottrae a questa inquieta vita fluente. Persino le vene cooperano alla rifinitura della superficie; si sente come esse pulsino e lavorino nello sforzo. Tutto il corpo freme, nei muscoli tesi e nei tendini salienti, nello sforzo di conficcare il palo nell'occhio del Ciclope. Caratteristico è il tendine teso nell'incavo tra il braccio e l'avambraccio. Nel magazzino si trova il frammento d'un altro braccio di stile identico (Fig. 8); si osserva lo stesso tendine teso nell'incavo tra il braccio e l'avambraccio.

L'altra delle figure, identificata dall'Andrae e dal Säflund come appartenente alla scena dell'accecamento di Polifemo è la meglio conservata di tutte le sculture della sequenza dell'Odissea di Sperlonga (Fig. 2, 9–10). Per l'identificazione è decisivo il fatto che la figura nella sua mano sinistra porta un sacco di pelle che secondo l'Andreae è quel «sacco di pelle di capra», αἴγεος ἀσκός (IX, 196) che Ulisse porse al Ciclope.

Una singolare «subitaneità» caratterizza questa statua. Essa getta il capo all'indietro e nello stesso tempo protende il braccio destro come presa da spavento. Un riflesso tipico dello spavento si manifesta nello scatto improvviso del corpo, mentre la bocca si apre e i polmoni si riempiono d'aria. Questo riflesso è appunto quello che si riscontra nella figura: la sua bocca è spalancata; il torace, pieno d'aria, sporge in avanti, la regione addomi-

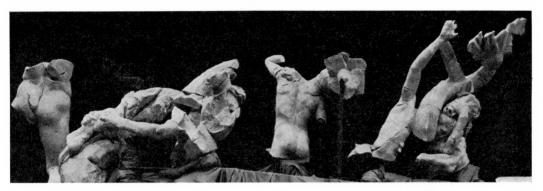

Fig. 11. Sperlonga, Museo. Frammenti del gruppo di Scilla, montaggio attuale

nale è ritirata. Come ha già visto il Säflund, è la vera e propria immagine del terrore che abbiamo davanti a noi, così come esso si rispecchia nell'atteggiamento e nei movimenti dell'uomo. Anche fisionomicamente la statua è un quadro dello spavento: gli occhi sono spalancati sotto le ciglia abbassate, le rughe della fronte sono mosse da tremiti. I capelli sono irti e scomposti, come se si rizzassero sul capo.

Scilla

Jacopi ha messo insieme una quantità di vari frammenti formando con essi un grandioso gruppo che egli ha potuto identificare con la ferocia di Scilla che annienta i marinai compagni di Ulisse, la «*saevitia Scyllae*» della iscrizione di Faustino (Fig. 11, 12). A voler giudicare dal numero dei frammenti conservati deve essersi trattato di una scultura molto complessa. La stessa Scilla era di proporzioni colossali. Jacopi in un primo tempo ha supposto che il gruppo di Scilla fosse congiunto con una scultura di scena navale della quale considerevoli resti sono conservati (Fig. 22, 23). In questa scena è rappresentato il timoniere precipitante sul fondo della poppa della nave. Così nel montaggio del museo la scena

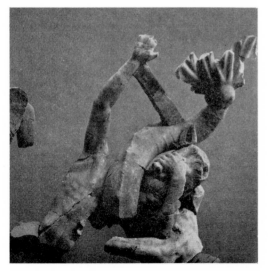

Fig. 12. Sperlonga, Museo. Particolare del gruppo di Scilla
Fig. 11

Fig. 13. Sperlonga, Museo. La base monolitica montata sotto le gambe di Polifemo

Fig. 14. Sperlonga, Museo. La mano colossale di Scilla in atto di afferrare la cervice d'un marinaio

di Scilla e la scena del timoniere precipitante sono uniti in un unico gruppo colossale.

Secondo il nostro avviso, però, la scena del timoniere precipitante costituisce un episodio completamente indipendente da quello di Scilla e dovrebbe perciò essere distaccata da Scilla. Avremmo così due gruppi invece di uno, e questi sarebbero di grandezza più atta per essere collocati senza difficoltà nella grotta. Vedremo fra poco che una tale divisione del gruppo in due scene indipendenti è la sola possibile soluzione.

Tra i frammenti di Scilla e dei marinai che essa dilania non si trova alcun resto di una nave, e neppure vi si trova alcun punto di contatto con una nave scolpita. Soltanto nella scena navale, col pilota precipitante, si riscontrano simili punti di contatto tra uomo e nave. Se, è vero, la supposizione del Säflund, pubblicata sul «Svenska Dagbladet» il 17 settembre 1964, fosse giusta, che la mano colossale conservataci di Scilla (Fig. 14) affera la testa del timoniere precipitante, allora la Scilla e la nave apparterrebbero allo stesso gruppo. Ma, come vedremo, la mano di Scilla non ha nulla da fare col timoniere.

Per comprendere la frammentaria figura di Scilla dell'antro di Tiberio possiamo prendere le mosse da un mosaico del III secolo d.Cr. nel pavimento del Braccio Nuovo nel Museo Vaticano, nel quale la figura di Scilla è completamente conservata (Fig. 16). Tutta la parte superiore di Scilla è un bel corpo di donna, anche la testa ha normali fattezze femminili. Solo nella regione del ventre l'essere umano si muta in mostro. Questo trapasso e celato da una vegetazione di fogliame e di alghe. Sotto questa sbucano dal corpo dei mostri ferini che dilaniano gli uomini con denti ed artigli. Più in basso il corpo si muta in una robusta coda di pesce. Scilla è rappresentata per sé, indipendentemente dalla nave, con i marinai che ha rubati dalla nave, gettati gli uni sugli altri nel groviglio della sua coda di pesce e assaliti dalle fauci spalancate e dagli artigli dei mostri ferini che sbucano dal suo corpo. Così Scilla viene anche rappresentata su un trapezoforo nel Museo Nazionale di Napoli, qui con due code di pesce (Fig. 17, 18).

È una simile Scilla che si presenta a noi a Sperlonga. Delle forme umane ci è conservata soltanto la mano colossale che afferra per il vertice del capo un marinaio. Delle forme mostruose abbiamo invece più notevoli resti: grosse volute di code di pesce si snodano tra i gruppi e avvinghiano dei marinai della nave d'Ulisse nei loro abbracci serpentini; corpi di mostri con teste di cane o di lupo escono dalla parte bassa del corpo di Scilla e dirompono tra le loro fauci teste e membra umane, mentre con i loro artigli, ne lacerano le carni nude. Mentre Scilla, come già detto, è colossale, i marinai hanno la dimensione naturale o forse un po' di più.

Singolarmente caratteristica è la stilizzazione della coda di pesce in forma serpentina con una costola irregolarmente dentata lungo la linea dorsale, solchi concavi lungo i lati e una divisione a strisce trasversali sulla parte del ventre (Fig. 12). Come ha giustamente osservato il Felbermeyer, dei resti di questa stessa coda di pesce escono anche da una grande base monolitica che oggi è erroneamente montata sotto le gambe della gigante-

Fig. 15. Sperlonga. Il piedistallo al centro del bacino d' acqua circolare all' interno della grotta

sca statua di Polifemo (Fig. 13). Questa base, dunque, in origine, serviva come postamento sotto il gruppo di Scilla. Come ha già visto Jacopi, la base corrisponde nella sua forma e nelle sue misure al piedistallo nel centro del bacino d'acqua circolare all'interno della grotta (Fig. 15, 32). Su questa base, dunque, la Scilla si levava sopra la superficie dell'acqua, probabilmente a notevole altezza, con gli uomini che si dibattevano nel groviglio delle code avvinghianti. Si poteva anche vedere la scultura verso un fondale d'acqua: in una spelonca nel profondo della grotta l'acqua di una sorgente, incanalata a riempire due bacini, formava due cascate prima di entrare nel bacino circolare con il gruppo di Scilla al centro. Ritorneremo fra poco a queste acque che ricordano le «vive

Fig. 16. Vaticano, Braccio Nuovo. Particolare d' un grande mosaico nel pavimento

Fig. 17. Napoli, Museo Nazionale. Trapezoforo con la raffigurazione di Scilla

acque», i *vivi lacus*, dell'iscrizione di Faustino, come già ha osservato il Krarup.

Nella Villa Adriana presso Tivoli si conservano avanzi di un gruppo di Scilla (Fig. 19–21) che è molto simile al nostro gruppo di Sperlonga e che, come questo, era stato collocato all'aperto in un bacino d'acqua, è precisamente nel largo canale del Canopo, immediatamente davanti al santuario a forma di grotta del Serapéo. Il prof. Axel Boëthius sottolinea che la Scilla del Canopo, come quella di Sperlonga, non soltanto si levava sopra una superficie d'acqua, ma si poteva anche vedere su un fondale d'acqua, e che, nel Canopo come a Sperlonga, questo fondale d'acqua era costituito da cascate. Come è ben noto, un acquedotto porta sopra il tetto del Serapéo l'acqua dell'Aniene, che precipitando giù verso il canale forma un sipario d'acqua davanti al santuario, che era accessibile solamente dai lati. Come a Sperlonga, la Scilla del Canopo si leva su una base

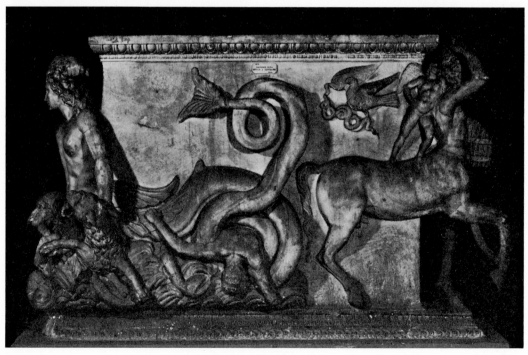

Fig. 18. Napoli, Museo Nazionale. Trapezoforo con la raffigurazione di Scilla

118

Fig. 19 e 20. Villa Adriana, Canopo. Frammento di Scilla

Fig. 21. Villa Adriana. Frammenti del gruppo della Scilla dal Canopo

scolpita: una vasta selezione di animali marini è rappresentata in rilievo sulla base conica del Canopo (Fig. 24). Nessuna traccia di una nave scolpita è stata trovata nel Canopo con i frammenti del gruppo di Scilla. Approfitto dell'occasione per ringraziare nel modo più cordiale il prof. Boëthius per la sua collaborazione al Canopo e per tutte le idee ed i suggerimenti che mi ha così generosamente

dato durante il nostro scambio di vedute sulle sculture di Sperlonga.

Nel gruppo di Scilla, nel Canopo come a Sperlonga, i marinai sono avvinghiati nelle spire contorte delle code di pesce di Scilla e assaliti da esseri mostruosi che fuoriescono a mezzo busto dal corpo di Scilla. Notevoli resti del busto e della testa di Scilla sono conservati. La Scilla del Canopo è di grandezza naturale,

119

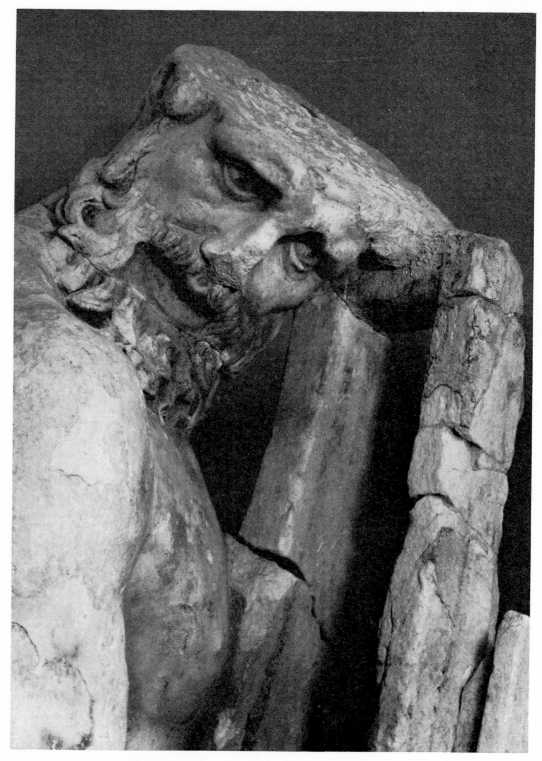

Fig. 22. Il timoniere in atto di precipitare. Particolare della Fig. 23

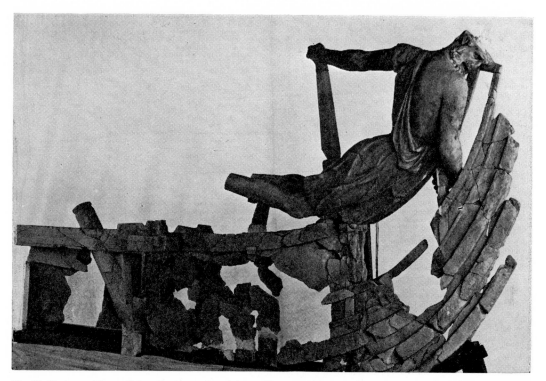

Fig. 23. Sperlonga, Museo. Il timoniere in atto di precipitare sulla poppa della nave. Stato di conservazione prima della integrazione della nave

mentre gli uomini sono di una misura inferiore a quella naturale. Frammenti di simili gruppi di Scilla si trovano così nel Museo Chiaramonti (Fig. 31) e nei magazzini del Vaticano come anche nel Museo Torlonia. Nessuno di questi frammenti ha qualsiasi relazione con una nave scolpita. Al frammento del Museo Chiaramonti ritorneremo fra poco.

La nave che affonda

L'iscrizione di Faustino ricorda, come abbiamo veduto, tre scene d'una Odissea scolpita che si ammiravano nella Grotta. Una di queste è una scena navale menzionata dall'iscrizione con parole che vengono ricostruite dal Krarup: *fract(amque in gurgi)te pupp(im)*, e da lui tradotte: «lo sprofondarsi della poppa nel gorgo». In piena corrispondenza coll'interpretazione del Krarup supponiamo che la *fracta puppis* rappresenti l'affondamento dell'ultima nave della flottiglia di Ulisse.

Abbiamo già menzionato una scultura conservataci nella grotta colla rappresentazione di una scena navale che si svolge proprio sulla poppa di una nave (Fig. 22, 23). Come abbiamo detto, questa scena è stata da Jacopi in un primo tempo riferita a Scilla che annienta dei marinai dalla nave di Ulisse, e montata come parte d'un gruppo colossale che comprende tanto la scena della nave quanto Scilla. E abbiamo anche detto che qui non possiamo seguire il Jacopi che, come vedremo, circa questo punto ora ha lui stesso cambiato opinione. Secondo il nostro avviso si tratta di una scultura separata e di per sé stante. Nella parte posteriore la nave è tagliata (non dunque, spezzata) e forse il piano tagliato era appoggiato ad un muro o a qualche cosa di simile.

Ci troviamo sulla poppa della nave. Nessuna traccia di un *rostrum* è visibile, cioè di quel becco di ferro che ogni nave da guerra recava a prua. Ma che noi ci troviamo a poppa risulta anche dal timone posto sul fianco della nave.

Qui a poppa vediamo il timoniere nell'atto di una paurosa caduta. Egli crolla di colpo stendendo il braccio e la mano sinistri e battendo violentemente il capo contro il bordo della nave. È evidente che egli sta per cadere in mare perché tutto il lato destro del suo corpo con la gamba destra e la testa sporge fuori bordo; egli rotola così oltre il parapetto, mentre la sua mano destra convulsamente

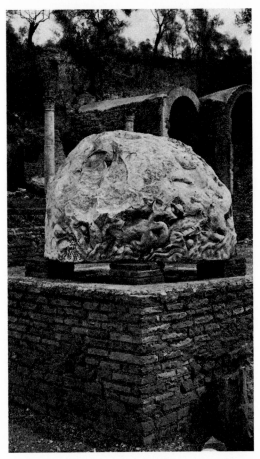

Fig. 24. Villa Adriana, Canopo. Base del gruppo di Scilla sul suo piedistallo nel Canopo; bacino vuoto

afferra un sostegno che congiunge l'orlo del parapetto con la parte inferiore dello scafo. È da notarsi che la testa del nostro timoniere è tagliata con un taglio artificiale (Fig. 22), così che manca tutto il vertice.

Il Jacopi, come detto, in un primo tempo pensava che questa scena appartenesse al gruppo di Scilla e che il timoniere precipitante fosse uno dei greci, che, spaventato dal mostro, si rifugia all'estremità della nave e forse è in atto di gettarsi in mare. E così si presenta la scena col timoniere anche oggi nel montaggio del museo, nonostante che il Jacopi ora presenti un'altra interpretazione.

Il Säflund, però, sostiene anche adesso che la nostra scena navale fa parte del gruppo di Scilla. Secondo lui, il timoniere caduto è stato afferrato per la testa dalla mano di Scilla. Come appoggio ad una tale affermazione il Säflund cita raffigurazioni di Scilla nelle quali Scilla appare in atto di afferrare un marinaio per la testa e di trarlo fuori dalla nave. Come abbiamo detto, della Scilla di Sperlonga ci è conservata una mano di dimensioni colossali (Fig. 14), che affera la cervice di un marinaio. La scultura consiste in un pezzo di marmo che sul lato inferiore termina con un taglio piano lavorato per aderire ad un corrispondente taglio di un'altra scultura (Fig. 25b). Il Säflund trova quest'altra scultura nel nostro timoniere, la testa del quale, come abbiamo visto, è tagliata sotto la cervice (Fig. 22, 25a). Allora, secondo la teoria del Säflund, la cervice nella mano di Scilla avrebbe coronato la testa del timoniere della scena navale. Così il gruppo di Scilla e la scena navale sarebbero integrate in un'unica scultura.

Questa seducente teoria, però, è resa impossibile dal semplice fatto che i tagli non corrispondono (Fig. 25a–b, 26). Di questo tutti si possono convincere studiando, alla fine di questa conferenza, i gessi qui esposti: i gessi, cioè della parte superiore della testa del timoniere e della parte inferiore del cranio

Fig. 25. Sperlonga. Il piano del taglio a) del timoniere, b) del cranio nella mano di Scilla. Gesso della Soprintendenza di Roma I. Le fotografie sono qui riprodotte osservando le relative misure del vero, cfr. il disegno qui sotto e Fig. 27 a–f

afferrata da Scilla (Fig. 27 a–f). Il direttore del Museo di Sperlonga, dott. Baldo Conticello, ha gentilmente fatto fare e oggi messo a nostra disposizione questi gessi. Approfitto dell'occasione per ringraziare il dott. Conticello nel modo più cordiale per la sua generosa collaborazione a Sperlonga, senza la quale i nostri studi non avrebbero raggiunto i loro fini e questa conferenza non sarebbe stata tenuta.

I tagli differiscono fortemente tra di loro così nella forma come nella misura e la cervice nella mano di Scilla risulta troppo grande estendendosi come un *Wasserkopf* sopra la faccia e la nuca della testa. La massima misura trasversale del taglio del cranio del timoniere è 21 centimetri, mentre quella del cranio nella mano di Scilla è di 24 centimetri. Il Säflund propone una collocazione del cranio e della testa del timoniere che corrisponde a quella sulla nostra Fig. 27 a–f. Si nota però subito che tutti i complicati motivi dei riccioli della cervice non continuano sotto il taglio, ma si interrompono precisamente al

Fig. 26. La sagoma dei tagli dei crani, cfr. Fig. 25 a, b : la linea interrotta rappresenta la sagoma del taglio della testa del timoniere in atto di precipitare ; la parte di questa sagoma sporgente a destra rappresenta il taglio superiore del legno della poppa, su cui è appoggiata la testa. La linea continua rappresenta la sagoma del cranio nella mano di Scilla. I numeri indicano le misure in millimetri. Lo schizzo vuole dare soltanto un'impressione della grandezza relativa tra i due tagli e non corrisponde ad una determinata collocazione come, ad es., quella proposta dal Säflund e riprodotta a Fig. 27 a–f. Disegno dell'arch. Arne Gunnarsjaa

Fig. 27. a–f. Sperlonga. Gesso della Soprintendenza di Roma I. Collocazione corrispondente a quella proposta dal Säflund del cranio nella mano di Scilla e della testa tagliata del timoniere, vista da tutti i lati. Per la spiegazione, v. p. 128

taglio. Ancora peggiore è la gonfiatura verso destra della cervice (Fig. 27 c) che sporge completamente fuori dal connesso organico della testa.

È soltanto naturale che Scilla può essere anche raffigurata al fianco della nave di Ulisse dalla quale secondo Omero solleva sei marinai. Su una tazza in ceramica di Londra (Fig. 28), trattata dal prof. Adolf Greifenhagen, vediamo Scilla nel mare davanti alla

Fig. 28. *Tazza in ceramica di Londra. Dettaglio*

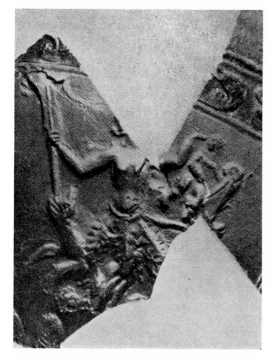

Fig. 29. *Bicchiere in ceramica del Louvre. Dettaglio*

di bronzo di Boscoreale (Fig. 30) che dal Säflund viene paragonata alla scena da lui ricostruita del timoniere e Scilla a Sperlonga. Scilla, nel mare, afferra il marinaio per la testa e lo trae fuori dalla nave; il marinaio invano cerca di liberarsi stringendo colla sua sinistra il polso di Scilla, mentre il suo braccio è già azzannato dalle mascelle feroci di una delle protomi ferine fuoriuscenti dal corpo del mostro e tutta la sua persona sta ormai per perdersi negli avvolgimenti della coda di Scilla. Un parallelo lampante ci è dato da un frammento da un gruppo di Scilla nel Vaticano (Fig. 31): anche qui la mano di Scilla afferra per la testa un marinaio, che è già completamente avvolto nei giri della coda, come è dimostrato da un pezzo di coda dietro la nuca del marinaio. Mi pare che la situazione della scena del timoniere precipitante a Sperlonga e del marinaio dilaniato da Scilla sulla padella da Boscoreale sia totalmente diversa: mentre tutta l'attività del marinaio si concentra nel combattimento disperato contro Scilla alla quale è anche attaccato per le mascelle della protome bestiale fuoriuscente dal corpo di Scilla, il timoniere invece non

prua della nave in atto di afferrare per la testa un marinaio rappresentato a piena figura fuori della nave. Su un bicchiere in ceramica del Louvre (Fig. 29), anch'esso trattato dal Greifenhagen, vediamo di nuovo il marinaio afferrato per la testa da Scilla sollevantesi dal mare, anche questa volta a piena figura e davanti alla prua della nave, come concludiamo dai resti del *rostrum*. Una simile raffigurazione s'incontra sulla padella

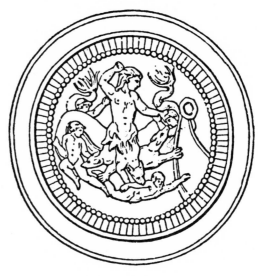

Fig. 30. *Padella in bronzo da Boscoreale (secondo Säflund)*

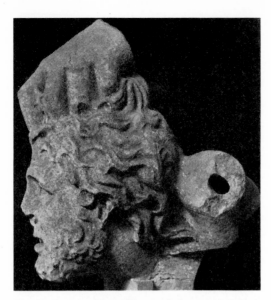

Fig. 31. Vaticano, Museo Chiaramonti. La mano di Scilla in atto di afferrare un marinaio per i capelli; alla nuca un pezzo della coda di Scilla

αὐτὰρ ἐγὼ καταδὺς κλυτὰ τεύχεα καὶ δύο δοῦρε
μάκρ' ἐν χερσὶν ἑλὼν εἰς ἴκρια νηὸς ἔβαινον
πρῴης ...

Così la nostra scena navale col timoniere precipitato si distacca dal gruppo di Scilla e la nostra Odissea scolpita della Grotta di Sperlonga è da ricomporsi con tre gruppi di scultura indipendenti tra di loro, in piena corrispondenza con quanto dice l'iscrizione di Faustino come interpretata per noi dal Krarup.

La caduta e la morte violenta del timoniere nella poppa della nave dove è stato colpito nella testa dall'albero cadente costituiscono il motivo centrale del racconto che l'Odissea fa del naufragio della ultima nave della flottiglia d'Ulisse. La scena reca un particolare cruento ed espressivo nel quadro potente della tempesta che infrange l'ultimo vascello d'Ulisse per punire i compagni di lui che avevano ucciso e mangiato le giovenche del Sole (XII, 404 sgg.). Ricordiamo questi versi, sempre nella traduzione di Ettore Romagnoli:

Ma quando lungi eravamo dall'isola già, nè pareva
terra veruna allo sguardo, null'altro che il cielo ed il mare,
ecco il figliuolo di Crono sospese una nuvola azzurra
sopra la nave: e di sotto il pelago oscuro divenne.
Né lungo tempo corse la nave; chè subito giunse
Zefiro furioso, con l'urlo d'un turbine immane,
e la procella del vento dell'albero entrambi gli stragli
spezzò: l'albero cadde, gli attrezzi qua e là sparpagliati
furono in fondo alla nave. E l'albero, a poppa piombando,
sovra la testa il pilota colpì: scricchiolarono l'ossa
tutte, a quel colpo, del cranio; ed ei, quasi un tuffo facesse
giù da coperta piombò, che restò senza spirito il corpo.
Giove in quella tonò, percosse col fulmine il legno;
e questo mulinò, colpito dal folgore, e tutto
si riempì di solfo; piombarono in mare i compagni,
e, trascinati dal gorgo, giravano attorno alla nave,
come cornacchie; e un Dio negò che tornassero a bordo.

Penso che la terribile fine del pilota, che è descritta in questi versi, può essere direttamente riconosciuta nella scultura. Come abbiamo visto, la testa termina di sopra in un taglio che presenta la tipica antica superficie di scissione artificiale. Penso che l'albero che

combatte, la sua sinistra stesa indietro è del tutto inattiva, mentre la sua destra s'aggrappa convulsamente alla poppa. Anche l'espressione del suo volto non è quella d'un combattente, ma piuttosto quella d'un uomo in agonia. Il frammento a Sperlonga della mano di Scilla col cranio d'un marinaio mostra senza dubbio che la Scilla nella Grotta di Tiberio è stata rappresentata nello stesso atto della Scilla dei detti tre rilievi e del detto frammento Chiaramonti: sta dilaniando un marinaio che ha afferrato per la testa e che si difende disperatamente. Ma questo marinaio non può essere identico al nostro timoniere precipitato. Omero stesso non dice neanche una parola che il timoniere della nave è stato aggredito da Scilla, ma parla soltanto generalmente degli ἑταίροι ἕξ che gli furono rapiti (XII, 245 sg.). E secondo Omero la scena deve essere collocata nella prua, non nella poppa della nave. È verso la prua che corre Ulisse – in corazza e con due lance in mano – per combattere, contro il consiglio di Circe, la Scilla (XII, 228 sgg.):

ha spezzato tutta la testa dell'uomo, è stato qui in qualche modo attaccato. Nel montaggio del museo il filaretto della nave scende un po' in vece di salire verso la poppa che non ha l'alta e ripida elevazione caratteristica di questa parte della nave antica (Fig. 28), come mostra per es. la celebre τριημιολία trattata dal Chr. Blinkenberg, scolpita sulla roccia dell'Acropoli a Lindo di Rodi. Con questa elevazione della poppa la posizione del timoniere diventa più eretta e il taglio della sua testa meno inclinato e allora più corrispondente all'attacco dell'albero cadente e a tutta la catastrofe descritta.

πλῆξε κυβερνήτεω κεφαλὴν, σὺν δ'ὀστέ' ἄραξεν πάντ' ἄμυδις κεφαλῆς ...

La scultura rappresenta il momento della morte subitanea del pilota seguito dall'affondamento dell'ultima nave della flottiglia di Ulisse.

Questa interpretazione della scena navale fu da me discussa a voce e, in lettera, coi miei collaboratori negli studi di Sperlonga la scorsa estate e fu poi da me pubblicata su un giornale novegese l'«Aftenposten» l'8 ottobre 1964. Indipendentemente da me anche il Jacopi pervenne ad una simile interpretazione come risulta da un suo articolo sul «Giornale d'Italia» del 24–25 novembre 1964. L'ho sentito come la miglior conferma della mia tesi che lo scavatore della Grotta di Tiberio e creatore del Museo di Sperlonga ora condivide con noi l'opinione che la scena navale deve essere divisa dal gruppo di Scilla e che essa rappresenta la *puppis fracta*, la distruzione dell'ultima nave della flotta di Ulisse.

Forse è possibile stabilire in qual punto della grotta questa scultura era collocata. Nel fondo della grotta si trovano due incavi in forma di grosse nicchie e in quella di destra vi è stata dell'acqua, i condotti della quale si

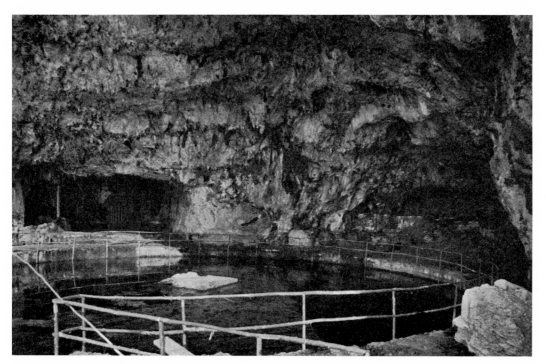

Fig. 32. Sperlonga. La grotta con al centro la base per il gruppo di Scillo ed in fondo le due spelonche nelle quali erano probabilmente collocati il gruppo di Polifemo a sinistra e la scultura della puppis fracta *a destra*

127

vedono nella parte anteriore. Il dott. Hjalmar Torp ha accertato la presenza di stucco impermeabile nelle pareti della grotta a due livelli di differente altezza. L'acqua di sorgente che qui sgorga all'interno deve dunque essere stata raccolta in due bacini posti l'uno dietro l'altro e quello più arretrato deve essere stato più alto del bacino anteriore. La acqua deve perciò aver formato due cascatelle nel suo tragitto dall'interno della grotta al bacino circolare posto nel mezzo dell'antro. Come hanno ben sottolineato i colleghi danesi, i professori Per Krarup e Jens Bundgaard, queste cascatelle corrispondono appunto ai «*vivi lacus*» che l'iscrizione di Faustino ricorda come esistenti nell'interno della grotta. È naturale mettere in relazione la nave coll'acqua ed è logico supporre che la poppa col timoniere precipitante fosse collocata nel bacino inferiore, con le cascatelle che le scrosciavano intorno. In una tale posizione la nostra scultura navale, come ha giustamente detto il prof. Bundgaard, forma un parallelo lampante alla Nike posta sulla nave di Samotracia. Secondo Karl Lehmann la prua nella quale si trova la Nike, si sarebbe trovata in un bacino più alto, dal quale l'acqua defluiva in un bacino più basso.

Se la collocazione del nostro gruppo della *puppis fracta* nella spelonca della sorgente che è, come abbiamo visto, quella a destra, è giusta, il gruppo dell'accecamento del ciclope trovava il suo posto nella spelonca a sinistra (Fig. 32). Un tale montaggio dei due gruppi nella sistemazione antica delle sculture della grotta rimane però sempre ipotetico, mentre la posizione del gruppo di Scilla sul basamento al centro del bacino centrale è assolutamente sicura.

SPIEGAZIONE DELLA FIG. 27 A–F

Come si vede, il gesso riprodotto comprende soltanto la sezione *inferiore* del cranio e della mano di Scilla come anche soltanto quella *superiore* della testa del timoniere. Si raccomanda alla Soprintendenza di far fare un nuovo gesso di *tutta* la testa, senza la presente riduzione a sezioni: così le relazioni non combacianti delle due parti, e prima di tutto la dimensione troppo grande del cranio in relazione alla testa del timoniere, sarebbero evidenti anche ad un occhio poco esperto.

Il gesso nelle nostre riproduzioni *a–f* viene girato di continuo a destra, sempre colla stessa collocazione delle due sezioni, così da avere una visione completa del rapporto tra il pezzo del cranio e la testa del timoniere. Ci si può orientare, secondo il posto che occupa nelle riproduzioni il pezzo di legno della poppa, sul quale è appoggiata la testa del timoniere (Fig. 22, 23). *a*) il legno sta al centro; *b*) il legno sta più a destra, ma il lato destro dello stesso è ancora visibile, *c*) il legno è spostato ancora più verso destra, il lato destro non è più visibile; *d*) il legno sta all'estremità destra; *e*) il legno sta sul lato opposto della testa e non si vede più: *f*) il legno riappare all'estremità sinistra. Bisogna tener conto dell'incavo, derivato dall'operazione di fusione del gesso, delle due sezioni, il quale dà la falsa impressione, specialmente in *c*) ed in *f*), che il legno sia concavo, mentre è naturalmente compatto.

(Adesso B. Andreae ha pubblicato la sua identificazione del Colosso col Polifemo nelle Röm. Mitt. 71, 1964, p. 23 sgg., con referenza a Helga v. Heintze, Gymnasium 65, 1958, p. 486)

Reprinted from *Acta ad archaeologiam et artium historiam pertinentia (Inst. rom. Norv.), II, Roma 1965, pp. 261–72.*

Sperlonga again. Supplementary Remarks on the "Scylla" and the "Ship"

In the article *Osservazioni sui ritrovamenti di Sperlonga*, published in a previous volume of the «Acta Instituti Romani Norvegiae» (II, 1965, pp. 261 sqq.), I tried to demonstrate that the sculptural decoration of the Grotto of Tiberius was an illustration in stone of scenes from the Odyssey and that it consisted of at least three separate groups showing, respectively, «the blinding of Polyphemus», «the ferocity of Scylla» and the «shipwreck of Odysseus»; in my view the latter episode was represented in the sculpture of the ship with the helmsman falling against the stern. All this coincides completely with the results of Professor P. Krarup's analysis of the *Faustinus* inscription (Acta IV, pp. 19–23).

The purpose of the following is to present yet another piece of evidence in support of my conviction that the «Scylla» (*op. cit.*, Pl. IX [above, p. 115, Fig. 11, 12]) and the «Ship» (*op. cit.*, Pl. XV [above, p. 121, Fig. 23]) are truly separate sculptures, despite the fact that they both belong to the same epic cycle. Let us first, however, summarize what is actually known about the position of the «Scylla».

That the «Scylla» originally stood on the big pedestal in *opus caementicium* in the middle of the circular basin of the grotto, was first proved by Mr. J. Felbermeyer. The pedestal, of a trapezoid plan, supported a big monolithic marble base. Professor G. Jacopi had already realized this but he made the mistake of placing it under the feet of the colossus (Polyphemus) which he took to be a representation of Laokoon (*op. cit.*, Pl. X*a* [above, p. 115, Fig. 13]). The marble base belongs in fact to the Scylla group. Part of it is shaped as a fish-tail and shows exactly the same stylization of the forms as the fish-tail of Scylla – an irregularly indented ridge along the back, concave grooves along the sides and transversal lines on the under side (*op. cit.*, Pls. IX and X*b* [above, p. 115, Fig. 11, 12]). The pedestal, then, was cast in *opus caementicium* and surmounted by the marble base on which Scylla was towering, probably at a considerable height above the surface of the water, with the seamen struggling desperately in the tangle of her coiling tail and assaulted by the monstrous creatures that grow out of her body. One of Scylla's terrible hands is preserved; this is grasping one of the seamen by the head (*op. cit.*, Pl. XI*a* [above, p. 116, Fig. 14]).[1]

So far the Scylla group is quite unambi-

1. As regards layout and sculptural decoration, the Grotto of Tiberius served as a model for Domitian's Ninfeo Bergantino at the Lago di Albano: G. Lugli, *Una pianta e due ninfei di età imperiale romana*, in *Arte in* *Europa* (Scritti in onore di Edoardo Arslan), 1966, pp. 47 sqq.; A. Balland, *Le ninfeo Bergantino de Castelgandolfo*, *Mélanges d'Archéologie et d'Histoire*, 79, 1967, pp. 421 sqq. Also in the Ninfeo Bergantino the nucleus

guous and presents no particular problem. The difficulties arise with Professor Jacopi's initial assumption, later abandoned by him but adopted by Professor G. Säflund[2], that the Scylla group should be integrated with that of the ship so as to form one huge sculpture. Thus, in his first mounting of the sculptures Jacopi placed the «Scylla» and the «Ship» together. As we have already mentioned, however, there is no reason to believe that the two sculptures originally belonged to one and the same group. The «Ship» is part – and this I would like to emphasize – of a separate sculpture which represents the shipwreck of Odysseus, the third group in the great Homeric cycle at Sperlonga. The present director of the Sperlonga Museum, dr. B. Conticello, has now separated the sculptures accordingly.

The reasons that led me to assume that the «Scylla» and the «Ship» are separate sculptures were set out in my above-cited article (*op. cit.*, pp. 265–271 [above, pp. 107–128]). The examination of the pedestal of the Scylla group and of the surrounding ground has now provided a new and conclusive argument to this effect.

In the summer of 1966 dr. Conticello had the basin drained so as to allow of a detailed examination of this and of the «Scylla» pedestal, with special regard to the possibility that the «Ship» might have been situated alongside the «Scylla».[3]

We have already seen that the pedestal of the «Scylla» stands in the middle of the basin (the middle point of its longitudinal axis being only slightly in front of the mathematical centre of the basin). The pedestal is very well preserved. On its rectangular sides the impressions from the timber shuttering are still visible. If the two sculptures had really been integrated, one would consequently have expected to find some remnant, or at least traces, of the pedestal of the «Ship». In the whole area of the basin, however, there is nothing to indicate the former presence of a second pedestal. Beyond the «Scylla» pedestal there is no remnant of *opus caementicium* in the ground. The pedestal was cast on a piece of levelled ground; there is not the slightest trace of an artificially levelled surface except just around the existing pedestal. At every other point it is the rough surface of the rock in its natural state which forms the ground of the basin.

The idea of an original integration of the «Scylla» and the «Ship» should therefore be rejected.

Reprinted from *Acta ad archaeologiam et artium historiam pertinentia (Inst. rom. Norv.)*, IV, Roma 1969, pp. 25–26.

is a big circular basin. And – again as at Sperlonga – a pedestal which originally supported a sculpture of Scylla occupies the dominant position in the basin (Balland, *op. cit.*, pp. 468 sqq.). There is no place for a ship at the side of Scylla, nor have fragments of a ship been found in the grotto.

2. G. Säflund, *Fynden i Tiberiusgrottan*, Stockholm 1966, pp. 48 sqq.; *Das Faustinusepigramm von Sperlonga*, and, *Sulla riconstruzione dei Gruppi di Polifemo e di Scilla a Sperlonga, Opuscula Romana* (ed. Institutum Romanum Regni Sueciae) 7, 1967, pp. 9 sqq., and pp. 25 sqq. Criticism of Säflund's reconstruction: B. Andrea, *Gnomon*, 39, 1967, pp. 84 sqq.; P. Krarup, *Gymnasium*, 74, 1967, pp. 485 sq.; *Analecta Romana Instituti Danici*, 4, 1967, pp. 91 sq.; *Acta IV*, 1969, pp. 19–23.

3. On June 6th, 1966, the ground of the basin was examined by B. Conticello, J. Felbermeyer, P. Krarup and the present writer (cf. Krarup's above-cited article in *Gymnasium*).

Ein tetrarchisches Ehrendenkmal auf dem Forum Romanum

I

DIE DECENNALIENBASIS

Die auf dem Forum Romanum neben der nordöstlichen Ecke der Rostra Augusti stehende reliefgeschmückte Säulenbasis wurde im Jahre 1547 *ex fundamentis arcus Septimii* oder *iuxta basim arcus Septimii* ausgegraben.[1] Sie gehörte mit anderen gleichfalls während der Renaissance in dieser Gegend an den Tag gebrachten, später verschollenen Basen zu einem ausgedehnten Monument, dem der zweite Teil dieser Untersuchung gewidmet wird. Die erhaltene Basis trägt eine Inschrift,

die ihr den Namen Decennalienbasis gegeben hat: *Caesarum decennalia feliciter*. Die Inschriften der verschollenen Basen sind: *Augustorum vicennalia feliciter* und *vicennalia Imperatorum*. Die Decennalienbasis in ihrer jetzigen Aufstellung steht nicht in situ.[2]

Die Basis besteht aus einem großen, fast quadratischen Postament und darauf gestellter Säulenbasis mit Ansatz des Sälenschaftes. Alle Maße sind den Abb. 1–5 wiedergegebenen Zeichnungen zu entnehmen, die wir der Freundlichkeit des Architekten Th. Ridder verdanken. Das Ganze ist aus einem einzigen Marmorblock bearbeitet. Der Marmor ist etwas dunkel und von grob kristallinischer

1. Wir geben hier eine Übersicht der hauptsächlichen Literatur zur Decennalienbasis. Die Auseinandersetzung mit der älteren Forschung ergibt sich im Zusammenhang unseres Textes an sachlich begründeter Stelle; so erübrigt sich eine zusammenfassende Literaturkritik. *CIL*. VI, 1203, 31261 (unter 1203 die ältesten Notizen über die Basis zusammengestellt); vgl. *CIL*. VI, 1204, 31262; 1205, 31262. O. Jahn, *SBLeipz*. 20, 1868, S. 195ff. u. Taf. 4. W. Helbig, *SBMünch*. 1880, S. 493f. F. Matz u. F. v. Duhn, *Antike Bildwerke in Rom* III, Nr. 3629 (mit Ang. alter Zeichnungen). Chr. Huelsen, *RM*. 8, 1893, S. 281; ders., *Das Forum Romanum*[2] S. 89f. H. Thédenat, *Le Forum Romain*, 1904, S. 262f. A. Riegl, *Spätrömische Kunstindustrie* 1901, S. 81, A. L. Frothingham, *Diocletian and Mithra in the Forum Romanum*, *AJA*. 18, 1914, S. 146ff. G. Wilpert, *Sarcofagi cristiani*, S. 148 u. Abb. 88. O. Viedebantt, *RE*. Suppl. IV, 502 s. v. *Forum Romanum*. E. Strong, *Scultura Romana*. L. M. Wilson, *The Roman Toga*, S. 101ff. Platner-Ashby, *Topographical Dictionary*, S. 145. H. P. L'Orange,

RM, 44, S. 188ff. Taf. 44; *Der Spätantike Bildschmuck des Konstantinsbogens*, S. 84ff., 207ff. F. Gerke, *Die christl. Sarkophage vorkonstantinischer Zeit*. Wichtige Anregungen verdankt die folgende Studie H. von Schoenebeck, der sich eingehend mit der Decennalienbasis beschäftigt und das Aufnehmen der Basis durch die Römische Abt. des Deutschen Archäologischen Institutes veranlaßt hat; für die Freigabe dieser Aufnahmen zur Publikation spreche ich an dieser Stelle Herrn von Schoenebeck meinen herzlichen Dank aus. Ferner wurde die Arbeit durch die freundliche Hilfe von H. Fuhrmann gefördert, dem ich gleichfalls herzlich danke.

2. In der ersten Zeit nahm die Basis ungefähr die jetzige Stelle am Septimius-Severus-Bogen ein, vgl. die Zeichnung von G. A. Dosio bei A. Bartoli, *Cento vedute*, VII. Später wurde sie zu den Farnesischen Gärten gebracht, von denen sie erst im Jahre 1875 zum jetzigen Aufstellungsort zurückgebracht wurde, Jahn, a. O., S. 197. R. Lanciani, *Ruins and Excavations*, S. 286. Matz – v. Duhn, III, Nr. 3629.

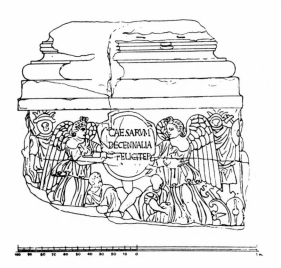

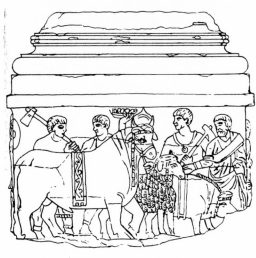

Abb. 1. Decennalienbasis, Forum Romanum. Inschriftseite

Abb. 2. Decennalienbasis, Forum Romanum. Suovetaurilienseite
(Maßstab wie Abb. 1)

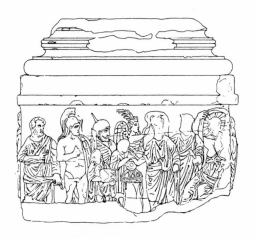

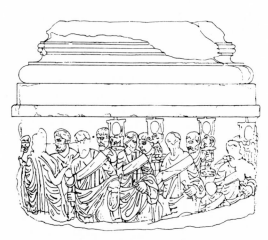

Abb. 3. Decennalienbasis, Forum Romanum. Opferseite

Abb. 4. Decennalienbasis, Forum Romanum. Prozessionsseite
(Maßstab wie Abb. 3)

Nach Zeichnungen von Th. Ridder

Struktur. Es finden sich an keiner Stelle Ergänzungen oder nachträgliche Überarbeitungen. Das Postament ist an den Seiten mit Reliefs geschmückt, die kurz folgendermaßen benannt werden (von der Inschriftseite angefangen und nach rechts um die Basis herumgezählt): Inschriftseite (Abb. 1, 6), Suovetaurilien (Abb. 2, 7), Opfer (Abb. 3, 8), Prozession (Abb. 4, 9). Der ganze Unterteil ist abgebrochen; nur an einer Stelle (Abb. 2, 7, Mitte) ist das Relief bis zur unteren Grenzleiste erhalten. Die Reliefoberfläche ist durchgehend ziemlich angegriffen, am stärksten bei den Suovetaurilien, wo Formen und Konturen stark verwischt sind; am frischesten ist sie an der Prozessionsseite erhalten. Die vorspringenden Teile, wie Köpfe, Arme, Hände der Vordergrundsfiguren sind überall

132

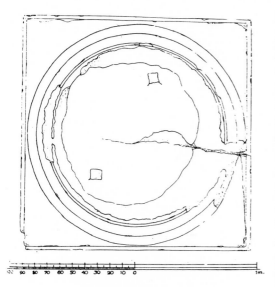

Abb. 5. Decennalienbasis, Forum Romanum. Aufsicht
Nach Zeichnung von Th. Ridder

stark bestoßen, im einzelnen gehen die Zer-
störungen aus den Abbildungen hervor. Auf
dem Postament, das nach oben, wie ursprüng-
lich auch nach unten, mit einer vorspringen-
den Leiste abschließt, liegt die Plinthe, auf
die die attische Säulenbasis gestellt ist; diese
wird durch einen schweren unteren Pfühl,
durch tief eingezogene Kehle und gefurchten
oberen Pfühl gegliedert. Vom Ansatz des
Säulenschaftes sind nur geringe Reste vor-
handen; Kanneluren können nicht festgestellt
werden. Die obere Ansatzfläche mit Verdübe-
lungsspuren ist zum größten Teil erhalten
(Abb. 5).

Die Arbeit der Postamentreliefs ist flüchtig,
oft skizzenhaft und roh, wie vor allem an der
Inschriftseite, dabei von einer gewissen ra-
schen Sicherheit. Der Reliefgrund ist in der
typischen Weise der Spätzeit in verschiedener
Tiefe abgearbeitet, bewegt sich also in Wel-
len. Der Bohrer wird, abgesehen von der
Suovetaurilienseite, ausgiebig benutzt: Die

Figuren sind meistens durch einen gebohrten
Kontur umrissen, die Einzelformen in ähn-
licher Weise gegeneinander abgegrenzt; so
setzen sich die Gewänder gegen die Haut, die
einzelnen Kleidungsstücke gegeneinander
häufig mit einem Bohrgang ab. Die Locken-
formen werden nur an Inschrift- und Opfer-
seite durch Bohrarbeit, vor allem durch poin-
tillistische Rundbohrung, aufgelockert. Auch
Mund- und Augenwinkel werden an diesen
Seiten durch Rundbohrung herausgearbeitet,
an der Inschriftseite in sehr roher, an der
Opferseite in ordentlicher Ausführung. In-
nere Augenzeichnung ist nur an der Opfer-
seite feststellbar. Die Pupille wird durch eine
kräftige, sphärische Vertiefung angegeben.
Das Relief zeigt trotz der Flüchtigkeit noch
das Streben einer plastischen Durchbildung
der Formen mit verhältnismäßig differenzier-
ter Abstufung der Tiefenwerte. Die Figuren
wachsen von den im Grund umrissenen Hin-
tergrundsformen bis zu den plastisch heraus-
ragenden Teilen in modulierten Übergängen
heraus. Rechtwinklig vom Grund abssprin-
gende und bis zur vollen Reliefhöhe gehobene
Umrisse kommen nur bei den Tieren der
Suovetaurilienseite vor; vom späten Silhouet-
tenstil, etwa im Sinn des Konstantinsbogens,
kann jedoch auch hier nicht die Rede sein.
Kunstgeschichtlich gehören die Reliefs mit
einer größeren Gruppe meist stadtrömischer
Werke zusammen, der ein fester Platz um das
Jahr 300 zugewiesen werden konnte. Für die
Stellung dieser Gruppe, mithin auch der De-
cennalienbasis, in der römischen Entwick-
lung, muß auf meine Ausführungen zur
Kunstgeschichte des spätantiken Reliefkreises
am Konstantinsbogen hingewiesen werden.[3]

Wichtig ist die Sonderstellung, die das
Suovetaurilienrelief in technischer Hinsicht
einnimmt und die schon von A. Riegl hervor-
gehoben wird:[4] Hier fehlt nicht nur die

3. *Der Spätantike Bildschmuck des Konstantinsbogens*, S.
207ff.

4. *Die spätrömische Kunstindustrie*, S. 84, Anm. 1.

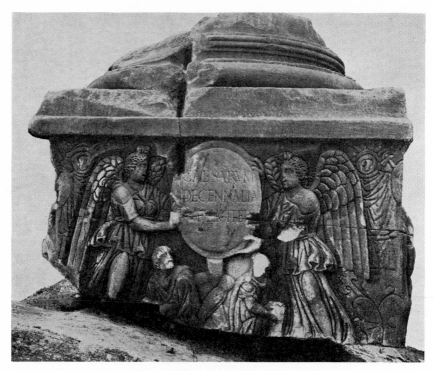

Abb. 6. Decennalienbasis, Forum Romanum. Inschriftseite

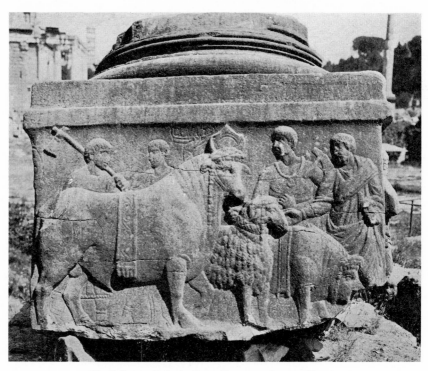

Abb. 7. Decennalienbasis, Forum Romanum. Suovetaurilienseite

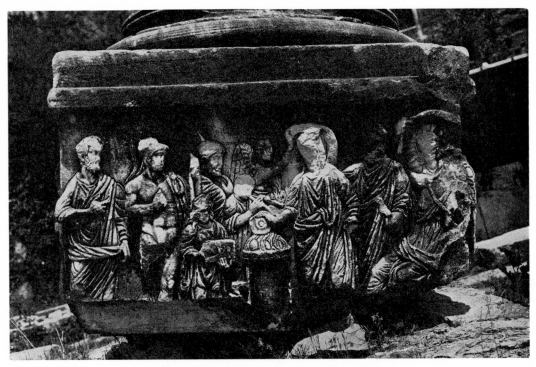

Abb. 8. Decennalienbasis, Forum Romanum. Opferseite

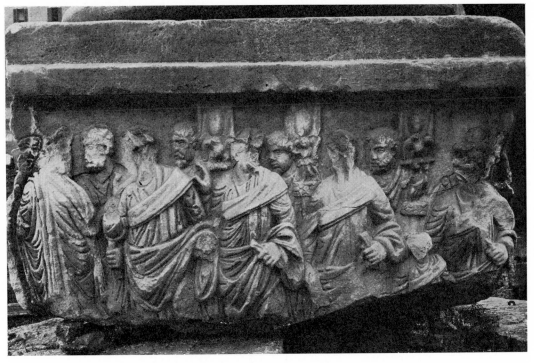

Abb. 9. Decennalienbasis, Forum Romanum. Prozessionsseite

135

scharfe Umreißung der Figuren durch Bohrkonturen, sondern auch die durch einen Bohrriß verstärkte Abgrenzung der Einzelformen gegeneinander, ferner scheinen die in der Ebene des Reliefgrundes liegenden Hintergrundsformen nicht durch den Bohrer, sondern den Meißel umschrieben zu sein. Es besteht mithin, wie A. Riegl gesehen hat, zwischen der Suovetaurilienseite und den drei übrigen Reliefs der typische, an Sarkophagen wie an den Säulenpostamenten des Konstantinsbogens zwischen Front- und Nebenseitenreliefs festgestellte Gegensatz der Ausführung,[5] der sich gerade aus ihrer verschiedenen Stellung erklärt: Die auf optische Wirkung zielende Bohrarbeit rechnet mit der Ansicht aus einer gewissen Ferne, die nur bei den Frontreliefs möglich ist. Im Gegensatz zu den drei anderen Seiten war also das Suovetaurilienrelief wie die Nebenseitenreliefs der Bogenpostamente irgendwie eingeengt, so daß ihre freie Betrachtung von der Ferne her nicht möglich war. Übereinstimmend ist die Reliefanlage dieser Seite von geringerer Tiefe (Abb. 10, 11) und ihre Rahmenleisten sind auffallend schwach herausgearbeitet, wie der Vergleich der folgenden Maße lehrt:

Inschriftseite:	Tiefe der oberen Leiste etwa 5 cm,	Reliefhöhe bis etwa 10 cm	
Opferseite:	» 7,5 cm,	» 11 cm	
Prozessionsseite:	» 9 cm,	» 11 cm	
Suovetaurilienseite:	» 3 cm,	» 8 cm	

Tiefe der nur an dieser letzten Seite fragmentarisch erhaltenen unteren Leiste etwa 2,5 cm.

5. Riegl, a. O., S. 84, Anm. 1. L'Orange, a. O., S. 104ff.

Abb. 10 *Abb. 11*
Decennalienbasis, Forum Romanum. Details aus der Opfer- (Abb. 8) und Suovetaurilienseite (Abb. 7)

Inschriftseite und Suovetaurilien haben schwache, konkav aus dem Grund vorgewölbte Rahmenleisten, Opfer und Prozession dagegen markant herausgearbeitete, rechtwinklig vom Grund abspringende.

Darstellung der Reliefs

Inschriftseite

Um den als beherrschende Mitte hervorgehobenen Votaschild entsprechen sich in strenger Symmetrie die Figuren der beiden Reliefseiten.

Auf einem Pfahl, an dem nach Art der Tropaia zwei gekreuzte Beinschienen befestigt sind, wird der Votaschild von zwei Victorien gestützt. Der Schild trägt auf seiner von breitem Randbeschlag eingefaßten Wölbung die Votainschrift: *Caesarum decennalia feliciter*. Die beiden Victorien entsprechen sich, bei symmetrischer Umkehrung der Seiten: In kräftigem Schrittmotiv voreilend, den Oberkörper nach vorne geneigt und mit vom Wind geblähtem Gewand, setzen sie das mit beiden Händen gestützte Schild auf den Pfahl. Sie tragen hochgegürteten, bis zu den Füßen reichenden Chiton mit tiefem Überschlag; über die eine Schulter ist das Gewand herabgeglitten. Das Haar ist über der Stirn in einem Schopf aufgenommen und hinten über dem Nacken in einem Knoten zusammengebunden, von dem ein Löckchen auf jede Schulter herabfällt. Dieser Typus der schreitenden clipeustragenden Victorien begegnet vom ausgehenden dritten Jahrhundert ab häufig;[6] so zeigt ihn eine Münze mit den Vota X für Probus in fertiger Prägung, auch hier mit zwei Gefangenen am Fuß des Holzstammes (Abb. 19, 2).[7] Unter dem Schild sitzen zwei Gefangene, gleichfalls in symmetrischer Umkehrung der Motive: Auf der Erde mit zurückgezogenen Füßen hockend, den Rücken dem Holzstrunk zugekehrt, die Hände um die Knie gelegt, wenden sie den Kopf zum Clipeus zurück. Von der Tracht sind Tunika und Mantel sichtbar, der Mantel ist über der rechten Schulter mit einer runden Fibel geschlossen. Der Gefangene ist bartlos, langlockig und trägt die phrygische Mütze. Der andere ist barhaupt, bärtig mit etwas kürzeren Locken. Sie vertreten orientalische und nordische Völkerschaften. An der rechten und linken Reliefecke faßt ein im Hintergrund stehendes und deshalb nur in den Grund gezeichnetes Tropaion das Relief ein: Auf diesem ist eine gegürtete Soldatentunika mit einer von einer runden Fibel zusammengehaltenen Chlamys aufgehängt, auf dem oberen Ende ein Helm, an den Armen Waffenbündel (rechts Ovalschild und Axt, links Ovalschild und Speer), am Fuß sind Waffen aufgestützt (Ovalschild, Pelta, Doppelaxt).

Suovetaurilien

Die Tiere werden in Opferprozession nach rechts geführt.

Im Vordergrund gehen die drei Opfertiere in der rituell vorgeschriebenen Reihenfolge: Eber, Widder, Stier. Nur der Stier wird am Zaum geführt, Eber und Widder mit der Hand nach vorn getrieben. An Ohren und Hörnern sind die Infulae der zum Opfer geweihten Tiere befestigt, davon hängen die astragalartig gedrehten Vittae herab. Eber und Stier tragen noch das breitgesäumte, unten mit Fransen endigende Dorsuale; ein charakteristisches Rankenornament bezeichnet das Dorsuale des Stieres als aus Prachtstoff bestehend.[8] Übereinstimmend mit der

6. Z. B. F. Gnecchi, *Medaglioni* I, Taf. 4, 8. 8, 19. 10, 5. 13, 8. J. Hirsch XXIV, 1909, Taf. 44, Nr. 2532; Taf. 46, Nr. 2640. Der schwebende Typus (Gnecchi, a. O. Taf. 62, 9. 63, 5. 64, 1) wird im Laufe des dritten Jahrhunderts immer mehr zurückgedrängt.

7. Gnecchi, a. O., I, Taf. 4, 3.

8. Vgl. L'Orange, a. O., S. 209ff. Vgl. auch die Statue einer spätantiken Kaiserin, A. Alföldi, *RM*. 50, 1935, S. 27, Abb. 1.

Sitte, die dem Staatsopfer geweihten Stiere *cornua auro jugata* dem Altar zuzuführen,[9] trägt der Stier auf unserem Relief zwischen den vergoldeten Hörnern einen goldenen Aufsatz; erst unmittelbar vor der Tötung wird dieser abgenommen. Die Opfertiere werden im Aufzug der Victimarii und Opferdiener geführt, den ein an der Spitze gehender Prozessionsleiter führt. Dieser ist als solcher an der Togatracht kenntlich, die er in derselben Form wie die Figuren des Bürgeraufzuges trägt (Abb. 9); ferner an dem mit großem, halbkugeligem Knopf versehenen Baculum in seiner Linken.[10] Nach rechts hin gehend wendet er sich zur Prozession zurück, mit der rechten Hand die Tiere antreibend. Ihm folgen ein Victimarius, ein Opferdiener und noch ein Victimarius. Die Victimarii treten in der rituellen Tracht und Ausstattung auf: Der Oberkörper ist nackt, um den Unterkörper ist der schurzähnliche Limus geheftet, dessen unterer Fransenrand am hinteren Victimarius sichtbar ist, an den Füßen haben sie Stiefel; auf beiden Schultern tragen sie ein Opferbeil.[11] Der vordere Victimarius, der den Stier am Zaum leitet, ist durch Halsband mit Bulla ausgezeichnet.[12] An dieser glaubt man in sehr niedrigem Relief eine Büste, wohl die einer Gottheit, zu erkennen. Die apotropäisch wirksame Bulla, die als Amulett diente oder ein solches in sich bergen konnte, ist im Opferkult besonders gut verständlich.[13] Der hinter dem Stier gehende Opferdiener scheint nur eine einfache Tunika zu tragen, an den Füßen hat er Stiefel; er trägt auf der erhobenen Linken eine Schüssel mit Opferfrüchten.

Opfer

Nach der alten Typik des Opferbildes ist der Moment der Vorspende herausgegriffen. Die Tiertötung selbst, die durch eine alte Bildtradition ihre feste Formenprägung erhalten hatte,[14] kommt auf unserem Relief nicht zur Darstellung. Deshalb konnte hier der Foculus genau in die Bildmitte gestellt werden. Auf diesen als den reellen und ideellen Mittelpunkt der Szene richten sich die in der rechten Reliefhälfte befindlichen Figuren nach links hin, die in der linken befindlichen nach rechts hin; nur die über dem Foculus im Hintergrund schwebende Victoria ist nicht dem Opfer, sondern dem Opfernden zugekehrt.

Der Opfernde ist an den Foculus getreten, in dessen auflodernde Flammen er mit der rechten Hand aus der Patera die Weinspende gießt. Seine Haltung ist entlastet, der Kopf gegen das Opfer geneigt; in der Linken wird er die Buchrolle gehalten haben (Puntello rechts in der Höhe der Hand). Als Opfernder tritt er *velato capite* und in der alten, längst abgelegten Togatracht der klassischen Kaiserzeit auf, die als eine Art liturgischen Ornates noch beim heidnischen Kult der Spätzeit, vor allem vom kaiserlichen Pontifex Maximus, beibehalten wird:[15] Er trägt eine

9. Script. hist. aug., *Gallieni duo* 8. K. Latte, *RE.* IX 1, 1126 s. v. *immolatio.*

10. Zum Baculum als Autoritätszeichen bei den Römern: *DA.* I 1, 642 u. Abb. 734 s. v. *baculum.* H. Fuhrmann weist mich auf die Ara Pacis (neue Funde) hin, wo in einer ähnlichen Opferprozession der Leiter ein solches Baculum trägt.

11. Zur Form des Opferbeils vgl. Friis Johansen, *Acta Archaeologica* 3, 1932, S. 149ff.

12. Für die Form dieser Bulla vgl. die ganz entsprechende des Kindes, Ficoroni, *La bolla d'oro*, Abb. S. 11; ferner die der Putti des Constantiasarkophages, G.

Lippold, *Die Skulpturen des Vat. Museums* III, 1, S. 165ff. Nr. 566. K. Michalowski, *RM.* 43, 1928, S. 138ff. Taf. 9.

13. Ficoroni, a. O. Abb. S. 8. E. Saglio, *DA.* I, 1, 755 s. v. *bulla.*

14. O. Brendel, *RM.* 45, 1930, S. 203ff, 207ff.

15. Th. Mommsen, *Staatsrecht* II³ S. 1108, Anm. 5. Wilson, *The Roman Toga*, S. 103. L'Orange *RM.* 1929, S. 188. Alföldi, *RM.* 50, 1935, S. 23f. Nach Zosimos IV 36, 5 haben die Kaiser bis auf Valentinian und Valens den Titel Pontifex Maximus geführt und das entsprechende Gewand, die alte Toga praetexta, aus der Hand der

kurzärmelige Tunika und die durch den Umbo und den lockeren Wurf der Faltenmassen charakterisierte augusteische Toga. Sein Gesicht ist fast vollkommen abgestoßen; erhalten scheinen nur ein Rest des Haarabschlusses über der Stirn, ferner ein Fragment des flüchtig skizzierten Bartes an der dem Grund zugekehrten linken Gesichtsseite (Abb. 12). Der Foculus vor dem Kaiser hat die normale Form eines Dreifußes; an der runden Fassung des Feuerbeckens ist wiederum ein flüchtiges Rankenornament eingeritzt (S. 137, Anm. 8). Den Opfernden rahmen im Hintergrund zwei göttliche Figuren ein, die ihm gemeinsam einen Kranz auf den Kopf setzen.[16] Von links schwebt die Victoria an den Kaiser heran, mit vorwärts geneigtem Oberkörper, in der erhobenen Rechten den Kranz, in der gesenkten Linken den Palmzweig. Ihr Chiton läßt die rechte Brust und Schulter frei. Das über der Stirn in einem Schopf aufgebundene Haar ist an den Seiten zurückgestrichen und am Nacken zusammengenommen. Sie wiederholt den Typus der in der Curia aufgestellten Victoria.[17] Von rechts her bekränzt den Kaiser eine langbärtige Gestalt, die nach dem erhaltenen Umriß der Kopfsilhouette bekränzt oder langlockig ist; in der gesenkten

Linken hält er ein Zepter, das unmittelbar unter dem oberen Ende eine kugelige Verdickung hat. Wichtig ist, daß auch diese Figur nicht die Toga der Spätzeit trägt, sondern eine vom altmodischen, gelösteren Typus, jedoch nicht die klassische, die der Opfernde unseres Reliefs hat, sondern die der Antoninenzeit.[18] Dieselbe Toga zeichnet noch die ganz links stehende Figur unseres Reliefs aus; die kurzärmelige Tunika dieser letzteren ist deshalb auch für unsere Figur vorauszusetzen. Dargestellt ist, wie von Schoenebeck zuerst gesehen hat, der Genius Senatus,[19] vgl. Abb. 19, 7. In diesem Typus, wie ein Schattenbild hinter dem Kaiser fungierend, begegnet die Personifikation sehr häufig auf Prägungen und in der Reliefplastik. Eine gute Parallele gibt das auf Abb. 19, 5 wiedergegebene Medaillon mit der Darstellung der Kaiser Trebonianus Gallus und Volusianus beim Opfer:[20] Auch hier bekränzt der Genius Senatus den einen der opfernden Kaiser. Wie auf unserer Basis tritt der Genius immer wieder in der antoninischen Toga auf; das zweite Jahrhundert scheint überhaupt durch dieses Kostüm den Typus bleibend charakterisiert zu haben. Gute Beispiele bieten zwei Reliefs des Konservatorenpalastes[21] und des Museo

römischen Pontifices entgegengenommen: τῶν οὖν ποντιφίκων μετὰ τὸ οὐνηϑες προσαγόντων Γρατιανῷ τὴν στολὴν ἀπεσείσατο τὴν αἴτησιν, ἀϑέμιτον εἶναι χριστιανῷ τὸ σχῆμα νομίσας. τοῖς τε ἱερεῦσι τῆς στολῆς ἀναδοϑείσης φασὶ τὸν πρῶτον ἐν αὐτοῖς τεταγμένον εἰπεῖν εἰ μὴ βούλεται ποντίφεξ ὁ βασιλεὺς ὀνομάζεσϑαι, τάχιστα γενήσεται ποντίφεξ μάξιμος. So bewahrt ja auch allgemein die römische Priestertracht Überbleibsel uralter Kleidungsformen. C. L. Jullian, *DA.* II 2, 1167 s. v. *Flamen*; wie solche sich ja auch vor allem im orthodoxen und katholischen Ritual des christlichen Kultes erhalten haben.

16. Wie schon von Helbig beobachtet wurde, *SB-Münch.* 1880, S. 493f. Die Deutung der hinter dem Opfernden stehenden Figur auf einen Kaiser (Thédenat, *AJA.* 18, 1914, S. 262f.; Frothingham, a. O., S. 149f.) fällt deshalb aus.

17. H. Bulle, *ML.* III 1, 354f. s. v. *Nike.*

18. Wilson, a. O. S. 74f. Abb. 35–37. Strong, *Scultura Romana* II, Abb. 164. L'Orange, *Der spätantike Bildschmuck des Konstantinsbogens,* Taf. 47b.

19. Allgemeines zum Bildtypus des Genius Senatus bei Alföldi, *RM.* 50, 1935, S. 16ff. Taf. 1–3. Wesentlich in demselben Typus wie auf unserem Relief bekränzt der Genius Senatus schon die Imperatoren der älteren Kaiserzeit: H. Mattingly, *Coins of the Roman Empire* I, Taf. 59, 3. Alföldi, a. O. Taf. 3, 1. Die Personifikation des Senates erscheint dem Kaiser Traian im Traum, Cassius Dio 68, 5, 1: ἐδόκει ἄνδρα πρεσβύτην ἐν ἱματίῳ καὶ ἐσϑῆτι περιπορφύρῳ, ἔτι δὲ καὶ στεφάνῳ ἐστολισμένον, οἷά που καὶ τὴν γερουσίαν γράφουσι, δακτυλίῳ τινὶ σφραγῖδα αὐτῷ ἔς τε τὴν ἀριστερὰν σφαγὴν καὶ μετὰ τοῦτο καὶ ἐς τὴν δεξιὰν ἐπιβεβληκέναι.

20. Gnecchi, a. O. II, Taf. 111, 4, 10.

21. *Cat. Brit. School,* S. 22ff, Nr. 4.

Abb. 12. Decennalienbasis, Forum Romanum. Detail aus der Opferseite (Abb. 8)

Dem Kaiser gegenüber stehen am Foculus die Assistierenden beim Opfer: Ein Priester, ein Camillus und ein Flötenbläser. Der Priester, erkenntlich an seinem helmartigen Galerus mit Apex, ist in den weiten Priestermantel gehüllt. Die Geste seiner erhobenen Rechten scheint, wie die unten besprochene der äußersten linken Figur, eher Zustimmung, Akklamation als das *favete linguis* ausdrücken zu wollen.[25] Der kindliche Musikant, der die einfache Tunika und lange Beinkleider trägt, spielt die Doppelflöte. Ein kleiner langlockiger Camillus hält die Acerra mit dem Weihrauch am Foculus. Er trägt die rituelle, weite Stola, deren faltenreicher Überschlag die Gürtelung verdeckt und deren weite Ärmel mit ihren Zipfeln fast an die Knie reichen. Die Acerra zeigt an ihrer Vorderseite innerhalb einer doppelten Rahmenleiste das uns immer wieder begegnende flüchtige Rankenornament ; die Ranke endigt mit einer Blüte. Vor dem Camillus steht am Foculus ein Opfergefäß.

Hinter der Kaisergruppe sitzt in der rechten Reliefecke eine weibliche Göttin. Die neben der linken Hüfte ruhende Hand war wohl auf den Schild gestützt, der auf der Erde neben der Göttin stehend hier zu ergänzen sein wird. Die erhobene Rechte hält den kuppelförmig geblähten Mantel empor, unter dem die Büste des Sol herausblickt. Die Göttin trägt den hochgegürteten Chiton, der die rechte Brust und Schulter frei läßt; die zwischen den Brüsten verlaufende Binde trägt unter der linken Brust das Schwert. Um den Unterkörper und die Beine ist ein Mantel geschlungen, der über dem Schoß einen schweren Faltenbausch bildet; von der rechten Körperseite hochgenommen, bauscht er

Torlonia.[22] Auf dem Relief des Konservatorenpalastes steht, wie auf unserer Basis, der Genius Senatus in antoninischer Togatracht hinter dem Opfernden im klassischen Ornat des Pontifex Maximus. Auf einem frühkonstantinischen Sarkophag der Villa Savoia in Rom besteht ein ähnlich bezeichnender Gegensatz der Drapierung zwischen dem Genius und dem von ihm begleiteten Senator.[23] Lorbeerkranz und Zepter sind Attribute dieser Personifikation.[24] Wenn die Victoria und der Genius Senatus auf unserem Relief gemeinsam den Kaiser bekränzen, hat das einen besonderen Sinn: Die Victoria der Curia und der Senat gehören auch realiter zusammen.

22. Strong, *Scultura Romana* II, S. 256, Abb. 164.

23. Früher im Pal. Margherita. *EA.* 2100. J. Strzygowski, *Orient oder Rom*, S. 50, Abb. 18. G. Rodenwaldt, *RM.* 38/39, 1923/24, S. 21. 29; *AA.* 48, 1933, S. 47.

Ch. R. Morey, *Sardis* V 1, S. 94. M. Lawrence, *AJA.* 32, 1928, S. 421ff.

24. Alföldi, a. O., S. 16f. Taf. 1–3.

25. Vgl. Jahn, *SBLeipz.* 1868. S. 196. Helbig, *SBMünch.* 1880. S. 493f.

sich als Himmelsgewölbe des Sol empor, nach rechts hinter dem Kopf der Göttin flattert ein Zipfel auf die andere Reliefseite hinüber. Die Konturen des Bruches über dem vollständig zerstörten Kopf der Göttin lassen auf Helm mit hohem Kamm schließen; eine Locke fällt vom Kopf auf die rechte Schulter. Dargestellt ist die Dea Roma in einem amazonenhaften Typus, der in allen wesentlichen Zügen schon von der älteren Kunst geprägt ist.[26] Wichtig ist die einzigartige Abwandlung des Typus, die dadurch entstanden ist, daß die Göttin in der erhobenen Rechten anstatt des Speeres den Himmelsmantel hält. Der Sol ist von dem gewöhnlichen, jugendlich langlockigen Typus, sein Kopf von mächtigen Strahlen umrahmt.[27] Wie der Typus des wagenfahrenden Sol Invictus ist der Gott mit dem Chiton bekleidet; die ungebrochene Horizontale der rechten Schulter läßt vielleicht auf die typische Geste des orientalischen Sol: Die magisch erhobene Rechte,[28] schließen. Wie bei der Victoria und dem Genius Senatus, und noch viel eindringlicher als dort, ist wiederum der inneren Verbundenheit der beiden Gottheiten Ausdruck gegeben: Wenn der Mantel der Roma das Himmelsgewölbe des Sol Invictus geworden ist, scheint sich in diesem Bild die Bedeutung des zum universellen Reichsgott erhobenen Sonnengottes adäquat auszusprechen. Der Sol ist hier mit möglichster Adäquanz des bildhaften Ausdruckes als *Lux imperii* gekennzeichnet.[29]

Neben dem Opfernden ist die Hauptfigur des Reliefs die nackte Gottheit, die, das Opfer zu empfangen, dem Opfernden gerade gegenübersteht. Steil aufgerichtet, das Gewicht auf das linke Bein verlegt, und den Kopf nach

rechts zum Opfernden hin gerichtet, steht er in ruhiger Haltung. Seine Linke faßt in Kopfhöhe um die Lanze, deren obere Spitze an der Unterkante der Rahmenleiste erhalten ist; die vor die Brust gehobene Rechte scheint mit sprechender Geste den Empfang des Opfers auszudrücken. Über der linken Schulter des Gottes liegt sein Mantel, in dessen Falten eine runde Fibel sitzt; nach hinten fällt der Mantel über Rücken und linke Körperseite tief herab. Er trägt den korinthischen Helm mit mächtigem Kamm; wirre Haarbüschel längs den Helmrändern. Dargestellt ist Mars. Hinter ihm steht, in entlasteter Haltung, ein bärtiger Mann. Seine Rechte ist vor der Brust in einer Geste erhoben, die für Opferszenen typisch ist[30] und etwa als Ausdruck der Zustimmung in das Gebet, als Akklamation, zu deuten ist; seine Linke hält den Zipfel vom Umwurf der Toga. Er trägt die kurzärmelige Tunika und Toga des oben besprochenen antoninischen Typus; um den Kopf einen Lorbeerkranz. So nähert sich diese Figur im Typus, vor allem in der Drapierung, dem Genius Senatus. Doch fehlt ihr jede Herrschaftsinsignie. Auch scheint der Kopf der Sphäre des wirklichen Lebens näher zu stehen; so sind Haarschnitt und Bart wie bei den Togaten der Prozession und Suovetaurilien.

Prozession

Der Aufzug gliedert sich in zwei klar geschiedene Reihen von nach links schreitenden Figuren: Die Reihe im Vorder- und die im Hintergrund.

Im Vordergrund gehen sechs Personen, von denen die eine ein Knabe ist; im Hintergrund

26. Bernhart, *Handbuch*, Taf. 47, 8.

27. Sehr gesucht sind die Gründe, durch die Frothingham eine Mithrasdarstellung in diesen der ganzen römischen Welt der Zeit als Sol geläufigen Typus hineindeutet, a. O., S. 146ff.

28. Zuletzt L'Orange, *Symbolae Osloenses*, 14, 1935, S. 86ff.

29. Dazu J. Babelon u. A. Duquénoy, *Arethuse*, 1924, S. 49.

30. Z. B. auf einem Relief des römischen Thermenmuseums, L'Orange, *Studien*, Abb. 241.

fünf. Sämtliche Figuren der Vordergrunds-reihe und die an der Spitze der Hintergrunds-reihe tragen dasselbe spätantike Togakostüm: Langärmelige Tunika, Colobium und kon-tabulierte Toga. Wahrscheinlich sind sie sämtlich bekränzt, denn in dem einzigen Fall, wo der Kopf erhalten ist, bei dem Togatus im Hintergrund, ist dieser von einem Lorbe-erkranz geschmückt. Als Amtszeichen halten die Erwachsenen in ihrer Linken eine Schrift-rolle. Das Feierliche des gravitätisch langsa-men Schreitens und die zeremonielle Einheit-lichkeit der Tracht, des Togawurfes und der Amtszeichen werden durch gewisse indivi-duelle Gesten durchbrochen. Im Vordergrund wenden sich der erste und dritte Togatus zum Hintermann zurück, den sie gestikulie-rend ansprechen; der zweite Togatus dersel-ben Reihe erhebt die Hand zur Antwort.

Dem vorderen Togatus folgen in der Hin-tergrundsreihe vier Offiziere, jeder mit einem Signum. Als Offiziere sind sie an der Chlamys erkenntlich, die, über der rechten Schulter mit runder Fibel geschlossen, der einzige sichtbare Teil ihrer militärischen Ausstattung ist. An sämtlichen Signa ist unter der Lanzen-spitze ein Vexillum befestigt, an das je ein Ovalschild geheftet ist. Die konvexe Wölbung des Schildes ist deutlich betont; keinerlei fi-gürliche oder inschriftliche Reste sind darauf vorhanden. Solche schildtragende Vexilla kommen häufig vor,[31] mehrmals mit auf den Schilden klar ablesbaren Symbolen, z.B. dem Donnerkeil,[32] Büste des Jupiter;[33] auch Kai-serbüsten, auf die Kaiser bezüglichen Vota-inschriften,[34] der Name des Heeres oder sei-

nes kaiserlichen Oberfeldherrn[35] können auf dem Fahnentuch angebracht sein. Da uns durch die Inschrift der Basis bezeugt ist, daß es sich um ein Votamonument handelt, wer-den wir in unseren Schilden *clipei votivi* an-nehmen müssen, an denen entweder vier Kaiserbüsten oder vier auf je einen Kaiser gehende Votainschriften aufgemalt waren. Die unter den Vexilla befindlichen Figuren der vier Signa sind verschieden. Bei dem er-sten: Adler mit ausgebreiteten Flügeln, den Blitz in den Krallen. Bei dem zweiten: Vic-toria mit Kranz in der erhobenen Rechten, Palmzweig in der gesenkten Linken, in hoch-gegürtetem, die rechte Brust und Schulter frei lassendem Chiton mit Überschlag (Typus der Siegesgöttin in der Curia);[36] Corona. Bei dem dritten: Adler mit ausgebreiteten Flü-geln, den Blitz in den Krallen; der Genius Populi Romani, den Modius auf dem Kopf, die Rechte vorgestreckt mit der Patera, in der Linken das Füllhorn, im Himation das, von der linken Schulter herabfallend, Rücken und linke Körperseite verdeckt, unten um den Unterkörper geschlungen und über den lin-ken Arm gelegt wird; Corona (Abb. 13). Bei dem vierten: Victoria und Corona in der Form des zweiten Signum.

Erklärung der Reliefs

Die Inschriftseite gibt ein in sich abgeschlos-senes Bild: Symmetrisch um den Votaschild konzentriert, ohne Motive und Bewegungen, die darüber hinausweisen, bildet es ein ein-heitliches Ganzes. Die drei übrigen Reliefs

31. Z. B. A. von Domaszewski, *Die Fahnen im römi-schen Heere, Abh. d. Archäolog. Epigraph. Seminars der Universität Wien* 5, 1885, S. 61 Abb. 73; 65 Abb. 81.

32. von Domaszewski, a. O., S. 65 Abb. 81.

33. *EA.* Nr. 3242. P. Bienkowski, *Les Celtes dans les arts mineurs*, Abb. S. 214.

34. Die Kaiserbüsten auf den Vexillen z. B. auf einem Cameo im Cabinet des Medailles in Paris, R. Delbrueck,

Antike Porphyrwerke, S. 123, Taf. 60a. Allgemeines dazu bei H. Kruse, *Studien zur offiziellen Geltung des Kaiser-bildes im römischen Reiche*, S. 66ff. 90ff. Auf den Vexillen geschriebenen Vota kommen auf den Prägungen der Spätzeit sehr häufig vor, z. B. J. Maurice, *Numisma-tique Constantinienne* I, Taf. 20, 15, 16; II, Taf. 2, 11, 12. 4, 11. 6, 2. 8, 6–10, 11. 14, 2, 3.

35. Cassius Dio 40, 18.

36. S. 139, Anm. 17.

Abb. 13. Decennalienbasis, Forum Romanum. Detail aus der Prozessionsseite (Abb. 9)

gehören dagegen als Teile eines Ganzen zusammen und zwar sind die beiden seitlichen Szenen der mittleren Opferszene untergeordnet. Von beiden Seiten her strebt die Bewegung zur Hauptszene mit dem Opfer hin, und diese Szene selbst nimmt die Bewegungen der Seitenreliefs in der Richtung ihrer beiden Hälften auf das Opfer in der Mitte auf. Noch eindringlicher wird auf die Zusammengehörigkeit der Reliefs dadurch hingewiesen, daß an einer Ecke die Darstellung von der Front auf die Nebenseite übergreift. Der Himmelsmantel über dem Kopf der Roma schlägt mit einem Zipfel auf die Prozessionsseite über. Auch die inhaltliche Zusammengehörigkeit ist klar. Die Suovetaurilien, die an dem einen Relief dargestellt sind, kommen gerade dem Kriegsgott zu, dem in der Hauptszene das Voropfer gespendet wird.

Welches Opfer stellt die heilige Handlung dar, deren charakteristische Momente in unseren drei Reliefszenen festgehalten sind? Für

die Beantwortung dieser Frage ist zunächst wichtig, daß die Dea Roma der mittleren Opferszene nur als *Genius Loci* dem dargestellten Marsopfer beiwohnen kann. Das Opfer findet also in Rom statt. Man würde demnach zuerst an ein in Rom verrichtetes militärisches Lustrationsopfer denken. Da die Triumphe der Spätzeit mit den kaiserlichen Votafeiern verknüpft sind,[37] und da die Inschrift unserer Basis ausdrücklich bezeugt, daß wir ein Votamonument vor uns haben, läge es nahe, in diesen Szenen die vor dem Triumph erfolgende Lustration des siegreich heimgekehrten Heeres an der Ara Martis zu sehen; zumal da die Heeresfahnen in der Prozession getragen werden. Dem widerspricht jedoch, daß in der Opferszene selbst kein Vertreter des Heeres, sondern nur solche der römischen Bürgerschaft, die ja auch in der Prozession im Vordergrund stehen, ge-

37. Alföldi, *RM.* 49, 1934, S. 97ff.

genwärtig sind. Nimmt man, nachdem die Möglichkeit eines rein militärischen Opfers weggefallen ist, diese Vertretung zum Ausgangspunkt, dann wird man mit H. von Schoenebeck in unserer Darstellung das Lustrationsopfer der römischen Bürgerschaft an Mars sehen müssen. Tatsächlich lassen sich alle drei Szenen eindeutig auf dieses feierliche Staatsopfer interpretieren. Ursprünglich erfolgte dieses, das Ambilustrium, nach Abschluß des Census, dessen Vollziehung ihm erst die Rechtsgültigkeit gab. Die römische Gemeinde stellt sich dazu unter ihren Fahnen in den Formationen des Bürgerheeres auf dem Campus Martius auf. Nach dem Gebet an Mars um den Schutz der neukonstituierten Bürgerschaft bis zum nächsten Lustrum trat der amtierende Censor mit dem Vexillum an die Spitze des Volkes, und es wurden die Suovetaurilien dreimal um die Gemeinde herumgeführt. Nach vollzogenem Opfer führte der Censor das Heer unter dem Vexillum zur Stadt zurück.[38] Als der Bürgercensus und das Bürgerheer in der alten Form nicht mehr vorhanden waren, werden Bürger und Heer sich gesondert zur Lustration auf dem Campus Martius haben stellen müssen.

Der Moment dieser Handlung ist in der Zentralszene unserer Basis durch die Vorspende bestimmt, die der Opfernde gerade darbringt. Die Zeremonie des dreimaligen Herumführens der Tiere ist abgeschlossen, sie werden jetzt dem Opfernden zugeführt.

Gleichzeitig verlassen Bürger und Heer ihren Aufstellungsplatz und schreiten in feierlichem Zug dem Opfer zu. Bei dessen Darstellung in der Zentralszene stellt sich der Vertreter der römischen Bürgerschaft hinter Mars, gleichsam in den Schutz des Gottes, der durch den Empfang des Opfers die Lustration der Bürger gewährt. Während an der unmittelbar anschließenden Suovetaurilienseite ein wirklicher Bürger in zeitgemäßer Togatracht die Opfertiere heranleitet, ändert sich der Charakter an dieser Stelle, wo der Zug in die Nähe des Mars gelangt: Der Vertreter der römischen Bürgerschaft mußte sich der idealen Sphäre seiner mythischen Umgebungen anpassen, seine Toga nimmt den altertümlichen, feierlich gelösten Faltenwurf der antoninischen Toga an, die in genau derselben Weise die Idealgestalt des Genius Senatus auszeichnet.

Daß der Opfernde ein Kaiser ist,[39] folgt schon aus der Inschrift. Wie diese das Monument an die Caesares dediziert, muß der Bildschmuck die Caesares in der Hauptrolle vorführen. Es folgt aber noch aus der Krönung des Opfernden durch die Victoria und den Genius Senatus. Zur Identifizierung des Kaisers geben die Inschriften dieser und der beiden oben besprochenen, zu demselben mehrsäuligen Ehrenmonument gehörigen Basen genügende Anhaltspunkte.[40] *vicennalia Augustorum* und *decennalia Caesarum*, beide zusammengefaßt als *vicennalia Imperatorum*, werden

38. H. Berve, *RE*. XIII 2, 2046 s. v. *lustrum*. Roscher, *ML*. II 2, 2420 s. v. *Mars*. Dionysios Hal. 4, 22:

Τότε δ'οὖν ὁ Τύλλιος ἐπειδὴ διέταξε τὸ περὶ τὰς τιμήσεις, μελεύσας τοὺς πολίτας ἅπαντας συνελθεῖν εἰς τὸ μέγιστον τῶν πρὸ τῆς πόλεως πεδίων ἔχοντας τὰ ὅπλα καὶ τάξας τους ἱππεῖς κατὰ τέλη καὶ τοὺς πεζοὺς ἐν φάλαγγι καὶ τοὺς ἐσταλμένους τὸν ψιλικὸν ὁπλισμὸν ἐν τοῖς ἰδίοις ἑκάστους λόχοις καθαρμὸν αὐτῶν ἐποιήσατο ταύρῳ καὶ κριῷ καὶ τράγῳ. τὰ δ'ἱερεῖα ταῦτα τρὶς περιαχθῆναι περὶ τὸ στρατόπεδον κελεύσας ἔθυσε τῷ κατέχοντι τὸ πεδίον Ἄρει. τοῦτον τὸν καθαρμὸν ἕως τῶν κατ' ἐμὲ

χρόνων Ῥωμαῖοι καθαίρονται μετὰ τὴν συντέλειαν τῶν τιμήσεων ὑπὸ τῶν ἐχόντων τὴν ἱερωτάτην ἀρχὴν Λοῦστρον ὀνομάζοντες.

Livius 1,44 *(Servius)* . . . *in Campo Martio* . . *instructum exercitum omnem suovetaurilibus lustravit; idque conditum lustrum appellatum.*

39. Die mit censorischer Gewalt begabten Kaiser haben selbst das Lustrum vollzogen, Berve, a. O. 2047ff.

40. Schon Huelsen, *RM*. 8, 1893, S. 281, hat das Monument richtig als tetrarchisch bestimmt und in das Jahr 303/304 datiert.

bei den Vicennalien Diocletians im Jahre 303 gefeiert.[41] Daß es sich um tetrarchische Kaiser handelt, bestätigt in der Tat der Bildschmuck selbst. Das römische Heer wird in der Prozession durch vier Signa vertreten, deren jedes auf einem am Fahnentuch befestigten Clipeus das Kaiserbild oder die Votainschrift trug. Einen engeren Bezug zu den einzelnen Kaisern der ersten Tetrarchie scheinen die unter dem Vexillum befindlichen Abzeichen dieser Signa zu haben. Der Adler auf dem Blitz ist nach dem Zeugnis der Notitia Dignitatum das Truppenabzeichen der von Diocletian und Maximian neugebildeten Formationen der *Joviani* und *Herculiani*.[42] Der Genius Populi Romani des bekleideten Typus gehört dem Westreich an, wo er sich besonders häufig auf Prägungen des Maximian wiederholt.[43] Die beiden Victorien dagegen sind so allgemein gehalten, daß sie eine nähere Bestimmung kaum erlauben. Die vorgeführten Signa würden demnach der Reihe nach die Truppen des Diocletian, die seines Caesars Galerius, die des Maximian und die seines Caesar Constantius vertreten. Auch von kunstgeschichtlicher Seite her ist eine Ansetzung um diese Zeit geboten (S. 133). Die alte Beziehung des Monumentes auf die Vicennalien von 303 besteht mithin zu Recht.

Unter den Kaisern der ersten Tetrarchie scheiden bei der Bestimmung des auf unserer Basis dargestellten die Augusti wegen der inschriftlichen Nennung der Caesares aus. Unter den Caesares kommt beim römischen Lustrationsopfer selbstverständlich nur Constantius Chlorus in Betracht. Prüfen wir jetzt, wie sich diese Bestimmung mit den Einzelheiten der Darstellung vereinbaren läßt. Der Kaiserkopf ist leider zerstört; die geringen Reste, die vom Haaransatz und Bart erhalten scheinen, stimmen mit dem Bildnis des Constantius[44] überein, selbstverständlich ohne die Identität beweisen zu können. Bei der Lustration der römischen Bürgerschaft, in Gegenwart der Dea Roma,[45] das Opfer zu verrichten, ist eine Rolle, die jedem weströmischen Kaiser anstehen würde; so auch dem Constantius, der während Maximian in Afrika die Mauren bekämpfte, die direkte Herrschaft über Italien ausgeübt hatte (297). Die Bekrönung durch Victoria und den Genius Senatus ist ein typischer Ausdruck der Lobpreisung dieser Kaiser, die in gleicher Weise als kriegsbewährt und *semper reverentes romani senatus*[46] gelten. Ein Marsopfer hat, wie aus dem numismatischen Material hervorgeht, besonders bei den Caesares symbolischen Sinn.[47] Die einzigartige Konstellation des Roma-Sol scheint jedoch Constantius besonders anzuzeigen. Der in dieser Spätzeit mit Apollon identifizierte Sonnengott genießt in der Diözese des Constantius besondere Verehrung und wird dynastischer Schutzgott der zweiten Flavier.[48] So wie auf den Prägungen, und ähnlich auch bei Panegyrikern, Constantius als *redditor Lucis aeternae* gefeiert wird,[49]

41. G. Costa, *Diocletianus*, in: De Ruggiero, *Diz. epigr. delle antichità rom.* II 3, 1869. Vgl. die Dedikation auf dem gelegentlich der Vicennalien Diocletians errichteten numidischen Ehrenbogens, *CIL.* VIII 4764 = Dessau 644 (zitiert unten S. 148. J. Eckhel, *Doctrina Numorum* VIII, S. 483.

42. O. Seeck, *N. D.*, S. 11 Nr. 3 u. 4; S. 115 Nr. 2 u. 4. H. Omont, *N. D.*, Taf. 19 u. 65. Vgl. Seeck, *Untergang* II, S. 480ff.

43. Z. B. Maurice, a. O. I, Taf. II, 10, 12.

44. Maurice, a. O. I, S. 38ff. Taf. 3. Delbrueck, *Antike Porphyrwerke*, Taf. 58, 46. L'Orange, *Studien*, S. 104f. Abb. 76. 78; dazu F. Poulsen, *RA.* 36, 1932, S. 75f.

45. Prägungen mit dem Bildnis des Constantius auf der Kopfseite, der sitzenden Roma auf dem Revers: Cohen VII, S. 82f. Nr. 254–285.

46. Script hist. aug., *Carinus* 18, 4. Costa, a. O. 1853f.

47. Pink, *NZ.* 24, 1931, S. 9.

48. Maurice, a. O. I, S. 394ff.; II, S. XXff. Babelon u. Duquénoy, *Arethuse* 1924, S. 49ff. L'Orange, *Symbolae Osloenses* 14, 1935, S. 106ff.

49. Babelon u. Duquénoy, a. O., S. 49.

steht der Kaiser auf unserem Relief unter dem Zeichen der *Lux imperii*. Die beiden Gefangenen der Inschriftseite, die sowohl nordische wie orientalische Völkerschaften vertreten, sind wie die Inschrift auf beide Caesares zu beziehen.[50]

Eindeutig laufen demnach die Bestimmungen in Constantius Chlorus zusammen. Diese Eindeutigkeit hilft uns jedoch über einen grundsätzlichen Widerspruch nicht hinaus, an dem jeder Interpretationsversuch haften bleibt: Während die Inschrift die *Caesares* erwähnt, führt die bildhafte Darstellung nur einen Kaiser vor. Es löst sich aber dieser Widerspruch erst durch die Betrachtung des ganzen Monumentes, dem die Decennalienbasis als Teil angehört. Wir wenden uns jetzt nunmehr dieser Betrachtung zu.

II

REKONSTRUKTION DES GANZEN MONUMENTES

Suchen wir zuerst die uns in der Renaissance-Überlieferung erhaltenen Fragmente des in Rede stehenden Monumentes zusammen. Erstens: Wie läßt sich von den Funden heraus seine ursprüngliche Lage auf dem Forum Romanum bestimmen?

Von dem Monument wurden während der Renaissance drei reliefgeschmückte Säulenbasen gefunden, deren Inschriften sich sämtlich auf kaiserliche Votafeiern beziehen. Von diesen Basen sind zwei verschwunden. Die uns noch erhaltene Decennalienbasis wurde, wie schon oben bemerkt, im Jahre 1547 ex fundamentis arcus Septimii oder iuxta basim arcus Septimii ausgegraben;[51] die Basis trägt die Inschrift: *Caesarum decennalia feliciter*. Schon vor dem Jahre 1513 (nach Hülsen „um 1490", nach Plattner-Ashby „in 1490") war eine zu demselben Monumente gehörige Basis mit der analog formulierten Inschrift: *Augustorum vicennalia feliciter* ausgegraben worden; als Fundstelle wird angegeben: apud ecclesiam S. Adriani sub arcu Antonini Pii (Septimius-Severus- Bogen), oder sub Capitolio und prope arcum Septimii Severi.[52] Die dritte Basis wurde nach der unbegründeten Vermutung Huelsens nur durch Divergenzen der Überlieferung von der zweiten geschieden. Sie trug nach Albertini die von Huelsen angezweifelte Inschrift *vicennalia Imperatorum* und ist nach derselben Quelle hoc anno (1509) non longe a tribus columnis (Vespasianstempel) ausgegraben worden; zusammen mit diesem Postament wurden viele andere Marmorreste (multa marmora) gefunden.[53] Wichtig ist, daß Mazocchi in seinem 1521 herausgegebenen epigraphischen Werk die beiden Inschriften unterscheidet und durch die mächtigen Typen die *vicennalia Imperatorum* hervorhebt[54] (Abb. 14). Als Fundstelle der Basis gibt er: Sub Capitolio-apud triumphalem Arcum L. Septimii Imp. Nach den Fundumständen läßt sich also das Monument in die Gegend zwischen Vespasianstempel und Sep-

50. An und für sich hätten sie jedoch auch am Triumphalmonument eines jeden der beiden Kaiser in dieser Spätzeit Sinn, wo der Kaiser nicht als historischer Sieger, sondern als *Victor omnium gentium* gefeiert wird. Alföldi, *RM.* 49, 1934, S. 97ff. H. Kähler, 96. *BWPr.*, S. 21. L'Orange, *Der spätantike Bildschmuck des Konstantinsbogens*, S. 181ff.

51. *CIL.* VI 1203. Jahn, *SBLeipz.* 20, 1868, S. 195ff. Taf. 4. Huelsen, *RM.* 8, 1893, S. 281.

52. *CIL.* VI 1204 u. 31262. Huelsen, *RM.* 1893, S. 281.

53. *CIL.* VI 1205 u. 31262. Huelsen, a. O., S. 281. Wenn die Basis mit der Nennung der *Augustorum vicennalia feliciter* schon um 1490 gefunden war (Huelsen, *Forum Romanum²*, S. 90, vgl. *CIL.* VI 1, S. XLV. Platner-Ashby, *Topographical Dictionary*, S. 145) ist Albertinis Verwechselung mit einer im Verfassungsjahr (*hoc anno*: 1509) ausgegrabene völlig unverständlich.

54. *Epigrammata antiquae urbis*, f. XXIII: *annalia* statt *vicennalia* in der Votainschrift der Augusti.

❡ Ibidem:

IVLIVS CAESAR DEO SOLI INVICTO ALTARE.

❡ Ibidem.

AVGVSTORVM ANNALIA FELICITER.

❡ Ibidem.

VICENNALIA IM PERATORVM

Abb. 14. Vicennalieninschrift einer Basis vom Forum Romanum

timius-Severusbogen, also hinter die Rostra, etwa am Clivus Capitolinus, lokalisieren.[55]

Auf Grund der in diesen drei Basen gegebenen bildnerischen und epigraphischen Reste läßt sich der Wiederaufbau des ursprünglichen Denkmals versuchen. Das ursprüngliche Monument muß vor allem in seiner ganzen Anlage die auffallende, oben berührte Tatsache erklären, daß nur einer der Cäsaren dem Opfer beiwohnt. Denn erstens verlangt schon allgemein das Prinzip der tetrarchischen Kollegialität das gemeinsame Erscheinen der Kaiser beim Staatsopfer, vgl. Abb. 19, 1, 3 u. 6; zweitens sind hier die *Caesares* in der Inschrift ausdrücklich im Plural genannt. Die Erwähnung der Vota der Augusti an der zweiten Basis gibt eine jener Inschrift vollkommen entsprechende Formu-

lierung: *Augustorum vicennalia feliciter* und läßt auf eine analoge Reliefdarstellung schließen. Da wie die erste Basis auch die dritte mit einer Opferdarstellung geschmückt war (s. unten), und zwar bei völlig anderer Formulierung der Vota, ist eine solche auch für die zweite anzunehmen. Diese wird demnach e i n e n Augustus, wie die Decennalienbasis e i n e n Caesar, beim Opfer gezeigt haben.

Für den anderen Caesaren wie für den anderen Augustus müssen deshalb ebensolche Ehrensäulen vorausgesetzt werden. Sowohl das tetrarchische Prinzip staatlicher Repräsentation wie der Plural in der Inschrift verlangen zwei korrespondierende Ehrensäulen mit analogen Weihungen und analogen Postamentbildern,[56] sowohl für die Caesares als für die Augusti. Dem entspricht die typische

55. Huelsens Vermutung, die Säulen ständen vor dem diocletianischen Umbau der Curia, wird noch von Platner-Ashby aufgenommen (*Topographical Dictionary*, S. 145), obwohl sie weder durch den Fundbestand noch durch entsprechende Fundamentierungen in den

bisher ausgegrabenen Teilen vor der Curia gerechtfertigt ist.

56. Vgl. L'Orange, *Der spätantike Bildschmuck des Konstantinsbogens*, S. 170ff.

Formulierung der Vota, die auf Ehrenmonumenten tetrarchisch-konstantinischer Zeit besonders gut belegt ist. Die Einlösung der alten und die Konzepierung der neuen Vota verbinden sich hier zu einer festen rituellen Formel. Auf einem römischen Hauptmonument der Zeit, um nur das am nächsten liegende Beispiel herauszugreifen, auf dem Konstantinsbogen,[57] wahrscheinlich auch auf dem Arcus Novus des Diocletian,[58] folgt auf die Erwähnung der *vota decennalia soluta* die der *vota vicennalia suscepta;* und dieselbe rituelle Aneinanderreihung eingelöster und konzepierter Vota findet sich auf den Prägungen der Zeit.[59] Da für unser Denkmal dieselbe Form der Weihinschrift vorauszusetzen ist, wird man auch von dieser Seite aus zu dem Schluß gezwungen, daß das Monument zwei Ehrensäulen für die Augusti und zwei für die Caesares umfaßte, je eine mit den *vota soluta,* je eine mit den *vota suscepta* in der Inschrift des Postamentes. So baut sich über den erhaltenen Fragmenten ein Denkmal auf im reinsten Geist der tetrarchischen Konstitution, die gerade in der Kollegialität der Kaiser ihren sprechendsten Ausdruck findet. Derselbe Staatsgedanke wird von dem gleichzeitigen Panegyriker ausgesprochen, wenn er an Diocletian und Maximian die Worte richtet: *Dividere inter vos dii immortales sua beneficia non possunt: quidquid alterutri praestatur, amborum est.*[60]

Bemerkenswert ist die ganz verschiedene Anführung der Vota in der Inschrift der dritten Basis: *vicennalia Imperatorum.* Der Imperatorentitel geht sowohl auf die Caesares als auf die Augusti, die Vota gelten mithin sämtlichen Kaisern. Daß die Caesares in die Vota der Augusti mitaufgenommen sind, ist vollkommen normal.[61] Eine genaue Parallele gibt die Inschrift eines zu Ehren des Diocletian und Maximian in einem numidischen Municipium errichteten Ehrenbogens: *Multis XXX vestris, d(omini) n(ostri) (quattuor), Diocletiane et Maximiane aeterni Aug(usti) et Constanti et Maximian(e) nobilissimi Caes(ares)! ob felicissimum diem XX vestrorum Victorias fecit ordo mun(icipii) nostri.*[62] Die Inschrift dieser dritten Basis bezieht sich also nicht nur auf einen Teil des Monumentes, sondern auf das Ganze – sie ist nicht die Weihinschrift der einzelnen Ehrensäule, sondern die des ganzen Monumentes. Eine solche Weihung kann nur die Basis der die ganze Anlage symmetrisch zusammenfassenden Mittelsäule getragen haben. Eine frappante Bestätigung liefert die besondere Dimension von Basis und Inschrift: In unserer Überlieferung wird der Ausdruck *ingens basis* einzig für diese benutzt; die Inschrift wird von Mazocchi, der sie wohl noch hat lesen können (1521), durch Riesentypen vor den übringen hervorgehoben, Abb. 14. Glücklicherweise sind wir durch die Notiz Albertinis über den Reliefschmuck der Basis unterrichtet. Non longe a tribus columnis hoc anno multa marmora effossa fuere cum ingenti base marmorea, in qua erat haec inscriptio forma circulari „vicennalia imperatorum" cum litteris incisa. Ab alia parte visebantur

57. Nordseite: *votis X votis XX.* Südseite: *sic X sic XX.* Vgl. Inschrift zu Ehren Konstantins aus Sitifis in Mauretanien *CIL.* VIII 8477: *vot(is) X mul(tis) XX.*

58. *votis X et XX.* Huelsen, *BullCom.* 23, 1895, S. 46 Anm. 1. Matz – v. Duhn, *Antike Bildwerke in Rom* 3525. Platner-Ashby, *Topographical Dictionary,* S. 41f.

59. Eckhel, *Doctrina numorum* VIII, S. 478ff. S. W. Stevenson, *Dictionary of Roman Coins,* S. 312. Wissowa, *RE.* IV 2, 2265ff. s. v. *decennalia.* Maurice, a. O. z. B. I Taf. 1, 2.

60. *Genethliacus Maximiano Augusto* 7, Baehrens (Ed. 1911), S. 280.

61. Eckhel, *Doctrina numorum* VIII, S. 483. W. Pink, *NZ.* N. F. 23, 1930, S. 15. Costa, a. O. 1808.

62. *CIL.* VIII 4764. Dessau 644. Nach dem Zeugnis der Münzbildnisse galten die Decennalien- und Vicennalienfeiern für Diocletian als allgemeine Reichsjubiläen, während die anderen Regenten ihre eigenen Feiern hatten, Pink, a. O., S. 9ff.

Abb. 15. Konstantinsbogen, historischer Fries. Oratio des Konstantin auf der Rostra

sacerdotes sculpti taurum sacrificantes.[63] Die *sacerdotes sculpti* in der Sprache Albertinis werden wohl die *velato capite* dargestellten Opfernden bedeuten. Wie in tetrarchischen Repräsentations- und Opferszenen auf Münzen (Abb. 19, 1, 3 u. 6) und in der Reliefplastik[64] werden demnach sämtliche Kaiser, jedenfalls die beiden Augusti, hier dargestellt gewesen sein. Aus der Beschreibung geht hervor, daß an dieser Basis die Stiertötung selbst dargestellt war. Es läßt sich also eine kunstvolle Steigerung gegen die Mitte zu als wahrscheinlich feststellen: Von der Darstellung der Vorspende des einzeln libierenden Kaisers zur Darstellung des vollzogenen blutigen Opfers in der Gegenwart des ganzen Kaiserkollegiums. Da die Basis keinem einzelnen, sondern der Gesamtheit der Imperatoren geweiht war, kann sie keine Statue eines der Imperatoren, sondern nur ein den Kaisern selbst übergeordnetes Reichssymbol tragen. Einen Hinweis darauf, welches dieses war, gibt die Beschreibung Alber

tinis. Das Stieropfer kommt vor allem Jupiter zu, den man schon von vornherein als höchste staatliche und dynastische Gottheit der Tetrarchie an dieser Stelle erwarten möchte. Um so mehr als es sich in unserem Ehrendenkmal um ein Votamonument handelt. Denn die Vota für die Erhaltung des Staates und des Kaisers werden allgemein dem Jupiter Capitolinus gegeben.[65]

So wie sich durch Heranziehung der Fundberichte wie durch Auswertung des epigraphischen und bildnerischen Tatbestandes unser tetrarchisches Ehrendenkmal ausbauen ließ, gerade in dieser Form steht es uns auf einem Relief vor Augen, das ein Bild des Forum Romanum zur Zeit Konstantins des Großen entwirft: Auf dem Relief mit der Darstellung der *Oratio Augusti* im historischen Frieszyklus des Konstantinsbogens (Abb. 15). Der Künstler, der ein verhältnismäßig ausführliches Bild von den die Rostra Augusti umstehenden Monumenten zeichnet, ist in

63. *CIL.* VI 1205.
64. K. F. Kinch, *L'arc de triomphe de Salonique*, Taf. 5.

65. Livius 42, 28. Helbig, a. O., S. 493f.

seiner Wiedergabe durchaus bestrebt ein sachlich genaues Bild zu geben.[66] Eine Probe kann die Wiedergabe der Basilika Julia[67] geben, die sogar die Details der toskanischen Kapitelle mit den eigentümlichen Kreisornamenten der Säulenhälse vom Original abschreibt. Unbedingte Sachentreue ist demnach auch seiner Wiedergabe des Monumentes zuzutrauen, das uns hier besonders interessiert: das Säulenmonument hinter der Rostra.[68]

Versuchen wir die Einzelheiten der Darstellung dieses Monumentes genau abzulesen, zunächst ohne auf das von uns ergänzte Ehrendenkmal abzuzielen. Fünf Ehrensäulen erheben sich über der Rostra. Ihr flaches Relief weist ihnen einen Platz im Hintergrund zu, nicht vor den Bögen des Tiberius und Septimius Severus; da trotz dieses Abstandes die Kapitelle größer als die der genannten Bögen sind, muß es sich um Säulen von sehr beachtlichem Ausmaß handeln: Aus beiden Gründen muß angenommen werden, daß die Ehrensäulen hinter der Rostra standen.[69] Die übereinstimmende Säulenhöhe, die vollkommene Gleichheit ihrer einzelnen Glieder, die Regelmäßigkeit ihrer Aufstellung lassen schon von vornherein auf Einheitlichkeit der ganzen Anlage schließen.[70] Das bestätigen nun die krönenden Statuen: Die beiden zur Linken, wie die beiden zur Rechten, wiederholen genau denselben Typus eines Togatus, während die mittlere Göttergestalt über sie hinaus

wächst und sie unter sich zur symmetrischen Einheit zusammenfaßt.

Die Säulen mit ihren krönenden Statuen müssen genau betrachtet werden (Abb. 16, 17). Über einer kleinen Ausladung schließt der Säulenschaft oben mit einem Wulst ab. Darauf sitzt ein korinthisches Kapitell: Über einem Kranz von Blättern, die nur in den groben Formen angelegt sind, steigen die Voluten und Helices auf; eigentliche Hüllblätter, die diese umschließen, sind bei der Kleinheit der Kapitelle nicht angegeben; an der niedrigen Abacusplatte, die den Aufbau bekrönt, sitzt in der Mitte eine konsolenförmige Blüte. Auf den beiden Säulen rechts und links von der mittleren stehen vier Togati genau desselben Typus (Abb. 16) in Vorderansicht, mit linkem Standbein; die Linke hält das oben mit einem Knauf abschließende Zepter, die zur Seite gestreckte Rechte begleitet mit ihrem Gestus die Rede; die Dargestellten tragen die Tracht der klassischen Kaiserzeit, kurzärmelige Tunika und Toga mit Umbo und Sinus; ein Lorbeerkranz mit Stirnjuwel in der Mitte schmückt den Kopf; an den dicken, breitgebauten Gesichtern, die bartlos oder kurzbärtig sind, können individuelle Züge nicht festgestellt werden. Zepter und Kranz bezeichnen die vier Dargestellten als Kaiser. Die mittlere Statue, deren Kopf auf die Rahmenleiste sehr weit hinaufreicht, überragt um ein weniges die übrigen (Abb. 17). Dem Beschauer zugewandt, steht die

66. L'Orange, *Der spätantike Bildschmuck des Konstantinsbogens*, S. 81ff. Die gelegentlich starken Verzeichnungen sind nicht aus Nachlässigkeit sondern aus einer gewissen unbehilflichen Sachtreue hervorgegangen, die ja die ganze Einstellung des volkstümlichen Realismus der Spätzeit charakterisiert; so bei der Darstellung des Septimius-Severus-Bogens, a. O., S. 85f.

67. L'Orange, a. O., Taf. 14.

68. Das Monument bei L'Orange, a. O., S. 84f. Taf. 5a. 14b. 15a. 21c, d. Die Beschreibung mußte in unserem Zusammenhang wiederholt werden.

69. Übereinstimmend Platner-Ashby, a. O., S. 452 Anm. 3: Die Fundamente der Rostra würden die Ehrensäulen nicht haben tragen können. Vgl. Huelsen, *Das Forum Romanum²*, S. 70.

70. Die Mittelsäule ist ein wenig aus der Mitte nach rechts verschoben, um nicht hinter dem Kaiser verborgen zu werden. Ähnliche aus Interesse am Sachlichen verursachte Verzeichnungen sind in der Wiedergabe des Septimius-Severus-Bogens feststellbar, wo der Künstler, um den ganzen Bau darzustellen, den rechten Seitendurchgang einengen mußte, vgl. L'Orange, a. O. S. 85f.

Abb. 16 Abb. 17

Konstantinsbogen. Details aus dem historischen Fries mit der Darstellung der Oratio Konstantins auf dem Forum Romanum (Abb. 15)

Figur in stark entlasteter Haltung, das Körpergewicht auf das rechte Bein verschoben; die rechte Hand faßt hoch oben das Zepter, das bis an die Abschlußleiste reicht; der linke Arm, von dem der Gewandzipfel in einem großen Faltenbausch herabhängt, ist leicht gehoben und zur Seite gestreckt, die Hand hält einen nicht mehr erkennbaren Gegenstand; das Gewand, das den Oberkörper nackt läßt, fällt von der linken Schulter über den Rücken herab, ist mit abschließendem oberen Faltenbausch um den Unterkörper geschlungen und über den linken Arm wieder aufgenommen, von dem es in schweren Fal-

tenmassen herunterhängt; den großen, fast gänzlich verlorenen Kopf umrahmte die mächtige Lockenfülle des Haupthaares und des bis auf die Brust herabwallenden Bartes; die Verschiebung des Bartes nach rechts läßt auf eine Wendung des Kopfes in dieselbe Richtung schließen. Durch Typus und Attribut gibt sich der Gott als Jupiter zu erkennen;[71] der Gegenstand in seiner Linken muß als Blitz oder Adler ergänzt werden.[72] Ein bekannter Typus stellt Jupiter in der auffallenden Haltung, mit dem Zepter in der Rechten, dem Blitz in der Linken dar;[73] auch das Standmotiv mit stark entlasteter linker Kör-

71. Unmöglich kann man in dieser Figur eine Panzerstatue mit Paludamentum sehen, es kommt deshalb weder die Konstantinstatue mit dem Labarum noch die Ehrenstatue des Claudius Gothicus in Betracht (Wilpert, *BullCom.* 50, 1922, S. 47ff. A. Monaci, *BullCom.* 53, 1925, S. 83f.).

72. Vgl. für die Armhaltung Gnecchi, *Medaglioni* II, Taf. 126, 7.

73. Z. B. auf einem Bronzemedaillon des Antoninus Pius (Gnecchi, a. O. II, Taf. 43, 6) und auf einem Votivrelief des Antiquario Communale, Rom. Zum späten Jupitertypus mit dem Blitz in der Linken, Cook, *Zeus* II, S. 749ff.

perseite und nach rechts gewendetem Kopf geht damit zusammen, so auf tetrarchischen Prägungen[74] (Abb. 19, 4). Dieselbe Anordnung des Mantels kommt bei den vielfach variierten Jupiterbildnissen der Tetrarchie vor.[75]

Die Deutung der Kaiserstatuen scheint ohne weiteres gegeben. Um die dominierende Gestalt des Jupiter ordnen sich in strenger Symmetrie die Ehrensäulen, die die vier unter sich vollkommen übereinstimmenden Standbilder der Kaiser tragen: Es sind Kaiser der Tetrarchie. Durch die Nebeneinanderreihung der vier Imperatoren und ihre symmetrische Unterordnung unter Jupiter, den großen Schutzgott der jovischen Dynastie,[76] wird dieses Denkmal zum Symbol sowohl der gesamten staatlichen Organisation, als auch des regenerativen religiösen Willens, der ganzen öffentlichen Moral der Tetrarchie. Es hätte auf dem römischen Forum kaum ein Monument errichtet werden können, das den organisatorischen Sinn wie die ethische Idee, die neue Konstitution wie die neue Religionspolitik, geschlossener und deutlicher zum Ausdruck brachte.

Der Vergleich des hier dargestellten mit dem von uns rekonstruierten tetrarchischen Ehrendenkmal des Forum Romanum braucht nicht ausgeführt zu werden. Die Identität der fünfsäuligen Anlage mit vier um eine zentrale Jupiterstatue gestellten Tetrarchenstatuen ist ohne weiteres klar. Auch der allgemeine künstlerische Charakter von Bild und Monument ist der gleiche. Die Monotonie der unermüdlich wiederholten Opferszenen an den Basen entspricht der auffallenden Stereotypie

der Kaiserstatuen. Endlich tritt der Kaiser sowohl in den krönenden Statuen wie in der Opferszene der Basis in derselben längst altmodisch gewordenen klassischen Togatracht auf. Wenn Einwände sich hätten erheben können, dann unmöglich vom Monument selbst heraus, sondern ausschließlich auf Grundlage seiner Lokalisierung. Nun stimmen aber gerade die Fundnotizen mit der im Relief angegebenen Stellung des Monumentes aufs genaueste überein: Die Fundumstände wiesen unserem Monument einen Platz unter dem Kapitol zwischen dem Vespasianstempel und dem Septimius-Severus-Bogen an, gerade da, wo es im konstantinischen Relief steht. Es ist in diesem Zusammenhang wichtig, daß die in dieser Gegend gelegenen, durch den Carinusbrand zerstörten Gebäude gerade von Diocletian zum großen Teil erneuert wurden.

Das Reliefbild gibt uns eine Gesamtanschauung des Monumentes, die auch zum Verständnis seiner Einzelheiten Wesentliches beiträgt. Die Statuen sind gegen die Rostra, also die Forumseite, gerichtet. Die Front der Säulenbasen, die, wie auch die Ausführung der erhaltenen Basis bestätigt, mit der Darstellung des Kaisers gegeben ist, war selbstverständlich dieselbe. Die Inschriftseite ist infolgedessen die Rückseite; als solche ist sie an der Decennalienbasis wiederum an der besonders rohen und flüchtigen Ausführung erkennbar. Da die Rangabstufung der Kaiser wie das Adoptionsverhältnis zwischen Augusti und Caesares eine ganz bestimmte Reihenfolge bei der Aufstellung ihrer Statuen, genau in derselben Weise wie bei den Vierkaisergruppen des Galeriusbogens,[77] beobachten

74. Maurice, *Numismatique Constantinienne* I, Taf. II, 5, 6 (*Maximianus Herculius*, Tarraco und Rom). Cohen VI, S. 439 Nr. 242 *(Diocletian)*, S. 526 Nr. 336 *(Maximianus Herculius)*, VII, S. 71 Nr. 155 *(Constantius Chlorus)*. Gnecchi, *Medaglioni* III, Taf. 158, 12 *(Diocletian)* II, Taf. 125, 6–9 *(Diocletian)* II, Taf. 127, 9 *(Maximianus Herculius)*.

75. Cohen VI, S. 445 Nr. 290 *(Diocletian)* ; 525 Nr. 331 *(Maximianus Herculius)*.

76. Zur Jupitersäule vgl. die von Diocletian in der Nähe von Nikomedia errichtete, durch eine Jupiterstatue gekrönte Säule, Lactantius, *De mortibus persecutorum* 19.

77. Kinch, *L'arch de triomphe de Salonique*, S. 24, Taf. 6; S. 36, Taf. 5.

Abb. 18. Rekonstruktionsskizze des Tetrarchischen Ehrendenkmals auf dem Forum Romanum. (Nach Zeichnung von Th. Ridder)

läßt (Diocletian zur Rechten, Maximian zur Linken Jupiters, Galerius neben Diocletian, Constantius neben Maximian), und da ferner die *vota soluta* und *suscepta*, wie es in der Natur der Sache liegt, sich immer von links nach rechts lesen, ist die Stellung jedes Postamentes von vornherein gegeben und die Identität des Kaisers schon durch die inschriftlich genannten Vota bestimmt. Es ergibt sich mithin die Abb. 18 skizzierte Ordnung, die durch die Fundumstände sich bewährt: Durch die Renaissanceausgrabungen wurden drei Basen zutage gebracht, die gerade in dieser Ordnung nebeneinander standen; die beiden welche danach am weitesten nördlich ihren Platz gehabt haben müssen, wurden in der Nähe des Septimius-Severus-Bogens gefunden, während das mehr nach Süden vorauszusetzende Mittelpostament non longe a tribus columnis (Vespasianstempel) ans Licht kam. Die uns erhaltene Decennalienbasis, die den äußersten nördlichen Flügel gebildet haben muß, zeigt eine Reihe von technischen Eigentümlichkeiten (s. oben S. 133–7), die nur aus einer solchen Aufstellung heraus erklärbar

sind. Die Suovetaurilienseite war, wie die Arbeitsmanier zeigte, von der Ferne her nicht sichtbar, also eingeengt, die drei übrigen Seiten dagegen sämtlich auf Fernsicht angelegt; als eigentliche Schauseiten zeichnen sich aber durch die ganze Arbeit, wie durch die Reliefanlage und Durchbildung des Rahmens nur Opfer- und Prozessionsseite aus: Alles Eigentümlichkeiten wie sie sich aus der erschlossenen Aufstellung der Basis notwendig ergeben mußten. Noch wichtiger ist die Bestätigung, die uns von anderer Seite her von der skizzierten Anordnung gegeben wird: Wegen der Aufstellung dieser Basis am rechten Flügel muß sie die Ehrensäule des Constantius Chlorus getragen haben. Gerade die Analyse der Reliefdarstellung hat aber denselben Sachverhalt als notwendig ergeben.

Was bedeutet historisch das zurückgewonnene Monument? Den Votainschriften an die Caesares und Augusti läßt sich mit Sicherheit nicht entnehmen, ob die *vota soluta* oder die *vota suscepta* gemeint sind, d.h. ob das Denkmal bei Gelegenheit der Decennalien- oder Vicennalienfeiern geweiht ist; die Formulie-

153

rung der zentralen Inschrift *vicennalia Imperatorum* spricht jedoch entschieden für die erstere Annahme. Auch die historischen Verhältnisse sind dieser Entscheidung günstig. Wir wissen, daß die Vicennalia Diocletians im ganzen Reich besonders festlich, wie durch Errichtung von Votamonumenten,[78] begangen wurden und daß sie Diocletian persönlich mit einem großen römischen Triumph feierte, wo er bei dieser Gelegenheit mit Maximian zusammentraf. Der Tag des Triumphes wurde wahrscheinlich vom 17. September 303 auf den 20. November desselben Jahres verschoben.[79] Die Inschriften an den Basen der beiden von uns erschlossenen Ehrensäulen lassen sich dann nach der Dedikation des anläßlich der Vicennalien Diocletians errichteten numidischen Ehrenbogens[80] und nach den Beischriften der Vicennalienmünzen ergänzen:[81] *Augustorum tricennalia feliciter* und *Caesarum vicennalia feliciter*. Die *tricennalia Augustorum* konnten an diesen Monumenten und Prägungen inauguriert werden, da man noch nichts davon wußte, daß die Augusti in nächster Zeit zurückzutreten gedächten.[82]

Überblickt man den Bildkreis dieses Vicennaliendenkmals, so fällt die Monotonie der Motive auf: Die fünfmalige Wiederholung des kaiserlichen Staatsopfers. Der opfernde Kaiser ist zwar von alters her ein beliebtes, stets wiederkehrendes Motiv der römischen Kunst: Es drückt seine *pietas erga deos*[83] aus, durch die er Garant konstanter Erfüllung aller heiligen Verpflichtungen des Gemeinwesens ist. Jedoch würde man an Votamonumenten, die sich während der späteren Antike der Bedeutung eines Triumphaldenkmals nähern (oben S. 143), auch die Darstellung der *militaris virtus* des Kaisers erwarten. Noch am Konstantinsbogen ist die Kaiserdarstellung durch den gesetzmäßigen Wechsel des opfernden und des jagenden Kaisers nach dem Ideal *pietate insignis et armis* geprägt, das seit Augustus ein fundamentales Begriffspaar der römischen Kaiserethik bildet.[84] Wie versteht sich dann auf unserem tetrarchischen Votamonument die Reduktion auf die einseitige Darstellung der kaiserlichen *pietas erga deos*, die endlose Wiederholung der Opferszenen beim Ausschluß der Darstellung seiner *virtus* in Jagd- und Kampfbildern?

In Beleuchtung der historischen Situation fällt gerade über diese Merkwürdigkeit helles Licht. Das Monument ist 303 entstanden, also in dem Jahr, als die härtesten Christenverfolgungen, die je über die alte Welt gegangen sind, durch die Tetrarchie eingeleitet wurden. Gleichzeitig und gelegentlich der Vicennalien Diocletians sendet die Reichsprägung Münzen heraus, auf denen die beiden Augusti, Diocletian und Maximian, gemeinsam Opfer verrichten[85] (Abb. 19, 1). Die Beischrift der Prägung *felicitas temporum*, wie auch die Figur der Caduceus und Cornucopia tragenden Felicitas zwischen den Kaisern hilft uns den Bildkreis unseres Denkmals zu verstehen: Die

78. S. 148.

79. Nachweise bei Costa, *Diocletianus*, in: De Ruggiero, *Dizionario epigrafico delle antichità romane* II 3, 1868f.

80. S. 148 zitiert.

81. Cohen, VI 475ff. Nr. 530f. 545f. Evans, *Num Chron.* 5. Ser. 10, 1930, S. 262 Taf. 17, 7.

82. Seeck, *Untergang* I, S. 425.

83. Wie vor allem durch die Münzbeischriften bewiesen ist, z. B. Bernhart, a. O. Taf. 17, 6. Th. Ulrich, *Pietas (pius) als politischer Begriff im röm. Staate*, S. 72f.

Die Personifikation der Pietas ist häufig opfernd dargestellt, z. B. Bernhart, a. O. Taf. 9, 9. 10, 10, 11. 34, 7. 55, 1.

84. Zur Pietas als kaiserliche Kardinaltugend: Ulrich, a. O. J. Liegle, *ZNum.* 42, 1935, S. 59ff. Alföldi, *RM.* 50, 1935, S. 88f. L'Orange, *Der spätantike Bildschmuck des Konstantinsbogens*, S. 172f.

85. A. Evans, *NumChron.* 5. S. 10, 1930, S. 232ff. Taf. 16, 4. Nach demselben Typus werden Münzen des Constantius im Jahre 305 mit der Beischrift *Temporum Felicitas* geprägt, Evans a. O., S. 234f. Taf. 16, 5, 6.

Abb. 19. Münzen der römischen Kaiserzeit

155

tetrarchische Pietas garantiert das Glück der Welt.[86] Das Lob der kaiserlichen Pietas in den beiden Panegyriken an Maximian erinnert in seiner unermüdlichen Wiederholung an die Opferbilder unseres Denkmals. Und in frappanter Parallelität zur Formulierung der Münzen wird diese Pietas als Grund der Felicitas, des Reichsglückes, gepriesen: *Felicitatem istam, optimi imperatores, pietate meruistis.*[87] Der Panegyriker fragt was das höchste Lob des Maximianus ist und antwortet: *Pietas vestra, sacratissime imperator, atque felicitas. Nam primum omnium, quanta vestra est erga deos pietas? Quos aris simulacris, templis donariis, vestris denique nominibus adscriptis, adiunctis imaginibus ornastis sanctioresque fecistis exemplo vestrae venerationis. Nunc enim vere homines intellegunt quae potestas deorum, cum tam impense colantur a vobis.*[88] Auch sonst in unserer Überlieferung gilt Diocletian als *homo religiosus*, der als *scrutator rerum futurarum* tätig ist.[89] Wie auf dem Monument des Forum Romanum, so sehen wir ihn auch in der Literatur als Opfernden: *Immolavat pecudes et in viceribus earum ventura quaerebat.*[90] Vopiscus nennt die Tetrarchen *persancti, graves, religiosi.*[91] Übereinstimmend führen sie sich in der bekannten Mithrasdedikation als *religiosissimi Augusti et Caesares*[92] an.

Das auffallende Einerlei der wiederholten Opferszenen hat demnach seine ganz bestimmte Bedeutung: Es dient in der aktuellen Situation[93] der Propaganda diocletianischer Religionspolitik. Es ist ein Ausdruck jener religiösen Restauration,[94] die schon im Eheedikt Diocletians und in seiner allgemeinen Bekämpfung der neuen Kulte[95] in klaren Linien hervortritt und in den Christenverfolgungen gegen Ende seiner Regierung die letzten Konsequenzen zieht. Seit der älteren Kaiserzeit dient die Pietas des Kaisers als Demonstration seiner konservativ religiösen Haltung und ist, in dieser Bedeutung, schon von Anfang an mit antichristlicher Einstellung verbunden.[96] Schon die Pietas des Augustus ist religiös konservativ, wie bei Diocletian wirkt sie sich z.B. in Ehegesetzen aus, durch die die altrömische Familientradition erneuert werden sollte.[97] Das Programm wie sein bildlicher Ausdruck wächst deshalb aus einer alten Tradition heraus bis zur letzten fatalen Steigerung in der Krisenzeit der Tetrarchie.[98] So sehen wir hier im konservativ römischen Staatsbewußtsein die Positivseite dessen, was in der christlichen Überlieferung als das Furchtbarste erscheinen mußte. Was für den Christen *ferocitas* ist, das heißt in der offiziellen staatlichen Propaganda *pietas*. Die Kontrapunkte des historischen Urteils sind das Ehrendenkmal des Forum Romanum und Lactantius' *De mortibus persecutorum.*

86. Zur alten Beziehung zwischen Pietas und Felicitas, Ulrich, a. O., S. 71f. Liegle, a. O., S. 59ff.

87. *Genethliacus Maximiano Aug.* 18, Baehrens 288.

88. *Genethliacus Maximiano Aug.* 6, Baehrens 279.

89. Lactantius, *De mortibus persecutorum* 10.

90. Lactantius, a. O. 10.

91. Script. hist. aug., *Carinus* 18, 4.

92. *CIL.* III 4413. Übrige Belege bei Costa, a. O. 1852ff.

93. Bezeichnend für die Stimmung zur Zeit der Vicennalien Diocletians ist, daß die gelegentlich dieser Feier gegebene allgemeine Amnestie nicht für die Christen galt, Stade, *Diocletian und die letzte Christenverfolgung*, S. 170ff.

94. Costa, a. O. 1852ff. Stade, a. O., S. 89ff.

95. Costa, a. O. 1855. Stade, a. O., S. 77ff. 83ff.

96. Ulrich, a. O., S. 61f.

97. P. Jörs, *Die Ehegesetze des Augustus*, Festschr. f. Mommsen. Ulrich, a. O., S. 34f.

98. Die Pietas der Antonine, die das Epithet des Pius in die Kaisertitulatur einführen, war konservativ römisch; erst Commodus brach damit (Ulrich, a. O. S. 70ff.). Es ist deshalb in unserem Zusammenhang von Bedeutung, daß gerade Marcus Diocletian als Idealkaiser vor Augen stand. Script. hist. aug., *Marcus* 19. *Deusque etiam nunc habetur (Marcus) ut vobis ipsis, sacratissime imperator Diocletiane, et semper visum est et videtur, qui eum inter numina vestra non ut ceteros sed specialiter veneramini ac saepe dicitis, vos vita et clementia tales esse cupere qualis fuit Marcus.*

Es muß in unserem ganzen Zusammenhang auf das auffallend häufige Vorkommen des Opfers während der ersten Tetrarchie aufmerksam gemacht werden. Auf den Prägungen erschienen immer wieder die beiden Augusti, die beiden Caesares oder die vier Kaiser zusammen beim Staatsopfer[99] (Abb. 19, 1, 3 u. 6), ausnahmsweise auch allein. Bei der Spärlichkeit der uns aus der Zeit erhaltenen Bildwerke ist es erstaunlich, wie häufig der Opfernde auch in der Plastik begegnet: Außer auf dem Denkmal des Forum Romanum sind die opfernden Kaiser auf dem Galeriusbogen dargestellt;[100] eine Statue der Villa Doria[101] und ein Relief des Thermenmuseums[102], beide aus der Zeit der ersten Tetrarchie, stellen Opfernde, wahrscheinlich Kaiser dar.

Werfen wir nun zuletzt, nachdem uns die politische Bedeutung dieser Opferszenen klar geworden ist, den Blick auf den Kaisertypus selbst, so erweitert sich die historische Perspektive. Während der im altheiligen Ornat das Opfer verrichtende Kaiser den im engeren Sinn religiösen Konservatismus der Tetrarchie ausdrückt, scheint der viermal wiederholte klassische Togatustypus der krönenden Kaiserstatuen[103] darüber hinauszuweisen und eine auf allen Gebieten erstrebte Wiederbelebung altrömischer Tradition zur Schau zu stellen. Die Worte des Aurelius Victor: *Veterrimae religiones castissime curatae,*[104] geben nur e i n e Äußerung der regenerativen Bestrebungen des Diocletian.[105] Unser Togatentypus scheint von neuer Seite her ein ethisches Programm der Tetrarchie zu beleuchten, das sich auf religiösem Gebiet verhängnisvoll zuspitzte. Die Worte des diocletianischen Reskriptes gegen die neuen Kulte kommen, im Sinne dieser Ethik, aus einer größeren Tiefe: *Maximi enim criminis est retractare quae semel ab antiquis statuta et definita suum statum et cursum tenent ac possident. Unde pertinaciam pravae mentis nequissimorum hominum punire ingens nobis studium est: hi enim, qui novellas et inauditas sectas veterioribus religionibus obponunt, ut pro arbitrio suo pravo excludant quae divinitus concessa sunt quondam nobis –.*[106]

Reprinted, with permission, from *Mitteilungen des Deutschen Archäologischen Instituts, Römische Abteilung 53, München 1938, pp. 1–34.*

99. Z. B. Evans, *NumChron.* 5., S. 10, 1930, S. 232ff. Taf. 16, 4, S. 234f. Taf. 16,5, 6. J. Babelon u. A. Duquénoy, *Arethuse* 1924, S. 51f. Taf. 8, 2, 7. Pink, *NZ.* N. F. 23, 1930, S. 11f. Taf. 1, 1, 2, 16–22, 24. 25; 24, 1931, Taf. 1, 2, 16. 2, 46. Hirsch II, 1922, Nr. 1667. 1668. 1684. 1704, 1714; XI, 1925, Nr. 971. 977. 988; VIII, 1924, Nr. 1447. 1459. 1460; XV, 1930, Nr. 1887. 1904.

100. Kinch, *L'arch de triomphe de Salonique*, Taf. 5.

101. Matz – v. Duhn, *Antike Bildwerke in Rom*, Nr. 1282. L'Orange, *RM.* 44, 1929, S. 180ff.; *Studien*, S. 115 Nr. 27 u. 30f.

102. Paribeni, *Catalogo*, S. 154 Nr. 350 u. *Bd'A.* 1912, S. 176. L'Orange, *Studien*, S. 97ff. Abb. 241.

103. Heranzuziehen wäre vielleicht die Stelle des Mamertini Paneg. *Maximiano Aug.* 6, Baehrens S. 267; *Tu imperator, togam praetextam sumpto thorace mutasti.* Der Lorbeerkranz der Statue gehört zur kaiserlichen Prätextatracht, Alföldi, a. O., S. 21.

104. *De Caesaribus* 39, 45.

105. Das Bild wird also ein ganz anderes als das des rücksichtslos orientalisierenden Neuerers. Übereinstimmend Alföldi, *RM.* 49, 1934, S. 3ff.; 50, 1935, S. 19.

106. Manichäeredikt, bei Stade, a. O., S. 87.

È un palazzo di Massimiano Erculeo che gli scavi di Piazza Armerina portano alla luce?

Con un contributo

di E. DYGGVE

Nell'estate del 1951 una serie di riproduzioni a colori pubblicate da «Epoca» del 28 luglio mi mostrò per la prima volta i mosaici dell'imponente complesso architettonico che gli scavi stanno rivelando a Piazza Armerina, non lontano da Enna, in Sicilia. E subito mi colpirono particolarità stilistiche dei mosaici che apparivano caratteristiche dell'arte intorno al 300 d.C., cioè dell'arte della tetrarchia. Tra i mosaici riprodotti vi era un ritratto (fig. 1) che non solo per lo stile, ma anche per certi elementi del costume, accentuava in maniera singolare questa impressione. Poichè v'era motivo di supporre che si trattasse del ritratto di un imperatore, mi venne in pensiero che a Piazza Armerina si sia di fronte ad un «ritiro», analogo a quello che Diocleziano si costruì a Spalato. Abbiamo dunque

qui il palazzo dell'ex imperatore d'Occidente, Massimiano Erculeo, come a Spalato abbiamo quello dell'ex imperatore d'Oriente, Diocleziano Giovio?[1]

Le caratteristiche della costruzione nel suo complesso e dei mosaici in particolare, come adesso appariscono nelle communicazioni preliminari di B. Pace e G. V. Gentili[2], corrispondono tanto bene all'idea che si tratti di un palazzo imperiale della tetrarchia, che sembra giustificato presentarla ad una cerchia più ampia di studiosi. Lo scritto presente va interpretato come un apporto alla discussione su questo eccezionale complesso architettonico, che la *Sopraintendenza alle Antichità della Sicilia Orientale* ha il gran merito di andare scavando e di rendere accessibile all'indagine.[3]

1. Manifestai questo pensiero per la prima volta in un articolo sull' «Aftenposten» (Oslo) del 29 settembre 1951.

2. B. Pace, *Note su una villa romana presso Piazza Armerina*, Rendiconti della Classe di Scienze Morali, Accad. dei Lincei, Serie 8, fasc. 11–12, nov.–dic. 1951. G.V. Gentili, *Notizie degli Scavi* 75, 1950, p. 291 sgg.; *La villa romana di Piazza Armerina* (*Itinerari dei musei e monumenti d'Italia* N 87, 1951). Precedenti scavi di G. Cultrera: G. Cultrera, *Scavi, scoperte e ristauri di monumenti antichi in Sicilia nel quinquennio 1931–35*, Atti della Società italiani per il progresso delle scienze, 2, fasc. 3, 1936, p. 612; *Piazza Armerina, Notiziario di Scavi, Scoperte, Studi relativi*

all'*Impero Romano*, 11, 1940, in Appendice al *Bull. Arch. Com. del Governatorato di Roma*, 1942, p. 129. Sui successivi lavori di restauro e di conservazione: L. B. Brea, *Ristauri dei mosaici romani del Casale, Notizie degli Scavi*, 1947, p. 252 sg. Un nuovo periodo di scavi è cominciato nel 1950 sotto la sorveglianza di Veneziano. Particolari dei mosaici sono pure stati pubblicati da G. Falzone ne *Le Vie d'Italia* (del Touring Club Italiano), 57, I genn. 1951, p. 88 sgg.

3. Ringrazio cordialmente. A. Boëthius e. H. Mørland per aver contribuito in vario modo alla compilazione di questo articolo.

Fig. 1. Piazza Armerina. Ritratto musivo

A quanto si può giudicare basandosi sui parti-
colari riprodotti dei mosaici, questi fanno
un'impressione relativamente unitaria, nono-
stante l'enorme superficie che coprono e no-
nostante le differenze dei temi e dei motivi
che vi compaiono. Pur dovendosi supporre
che alcune parti siano state elaborate in segui-
to o trasformate o rinnovate, e forse in misura
non indifferente, tuttavia sembra che l'in-

sieme corrisponda ad un *unico* grande pro-
getto: progetto cioè che dev'essere quello ori-
ginario e che deve essere sorto in relazione
organica col palazzo. L'imponente creazione
trova a mio vedere il suo posto – tanto per lo
stile quanto per i motivi e per i temi – nella
grande arte dell'epoca intorno al 300 d.C.
 Consideriamo prima il vasto quadro di cac-
cia nel lungo ambulacro (v. p. 175, fig. 1, *18*)

159

Fig. 2. Piazza Armerina. Dettaglio di mosaico

dire esagerate: tutte queste caratteristiche sono essenziali allo stile della fine del III e del principio del IV secolo e sintomaticissime della corrente artistica che verso quel tempo s'impone in Roma.[4] Lo stesso rapporto tra figura e paesaggio, la stessa composizione slegata, gli stessi movimenti esagerati, li incontriamo p.es. su sarcofagi romani con scene pastorali – «Hirtensarkophage» – di circa il 300 d.C.[5], anzi la somiglianza si estende a delle particolarità tematiche come p.es. il carro gravemente carico, tirato da buoi, ch'è un motivo favorito dell'arte di quest'epoca: un guidatore a piedi conduce i buoi, mentre un altro dall'alto del carro li spinge col pungolo. Lo sviluppo della forma dall'azione – contrastante con tutte le norme tradizionali – corrisponde in quest'arte ad una violenta accentuazione dell'espressione, fino a contorsioni convulse del corpo e delle membra e a contrazioni e smorfie del volto. I giganti combattenti e feriti della gigantomachia del triclinio sono a tale riguardo perfettamente in istile coll'arte di circa il 300 d.C. Quest'arte eccitata, che ha impresso un carattere così singolare ai ritratti ed ai sarcofaghi della fine del III secolo,[6] ha dato la sua impronta non solo alla figura dell'uomo, ma anche a quella dell'animale, specialmente del leone e del cavallo di questo tempo. Qui riproduciamo a titolo di esempio il particolare di una tale testa contorta di cavallo che appartiene al grande mosaico dell'ambulacro (fig. 2) e che si può paragonare a teste di cavallo su sarcofagi d'intorno il 300 d.C.[7] Dato il limitato materiale illustrativo a mia disposizione, potrebbe sembrare un arbitrio insistere su altri particolari formali che hanno le loro radici

del palazzo: cacciatori a piedi ed a cavallo, bestie inseguenti ed inseguite d'ogni sorta, guidatori di buoi coi loro carri, cacciatori in canotti ecc., figurano in un paesaggio roccioso e fluviale con scogli, arbusti ed alberi. La disposizione delle figure e delle particolarità del paesaggio, collocate le une al di sopra delle altre, anzichè le une dietro le altre; la composizione singolarmente libera e slegata, nella quale gruppi e movimenti si sviluppano dall'azione, stranamente indipendenti dalle norme classiche del ritmo e delle proporzioni, vedi p.es. le movenze subitanee, angolose, violente che accentuano gli atti delle figure con una forza ed espressione che si potrebbero

4. G. Rodenwaldt, *Eine spätantike Kunstströmung in Rom*, *Röm. Mitt.*, 36–37, 1921–22. H. P. L'Orange – G. von Gerkan, *Der spätantike Bildschmuck des Konstantinsbogens*, p. 195 sgg.; 315 sg.

5. Es. F. Gerke, *Die christl. Sarkophage der vor-konstantin. Zeit*, tavv. 3–5.

6. L'Orange, *Studien zur Geschichte des spätantiken Porträts*, p. 31, 39, 44; *Der spätantike Bildschmuck des Konstantinsbogens*, p. 215 sg.

7. Cfr. sarcofagi di circa il 300, p. es. L'Orange, *Der spätantike Bildschmuck des Konstantinsbogens*, fig. 58 e 61 nel testo. F. Gerke, *l. c.*, tavv. 39, 3; 9, 1.

nell'arte di circa il 300, come p.es. – per notarne solo uno – il singolare reticolo della pelle dell'elefante, reticolo che troviamo colla stessa forma nell'elefante in un frammento di sarcofago romano del III secolo nel chiostro di S. Paolo fuori le mura a Roma e sul coperchio d'un sarcofago romano di circa il 300 in S. Lorenzo fuori le mura, pure a Roma.[8]

La data da noi proposta, di circa il 300 d.C., vien confermata da una strana figura che introduce nel mosaico un ritratto chiaramente individuale (fig. 1). Nella grande scena di caccia dell'ambulacro, sta, appoggiato ad un lungo bastone, un uomo anziano, «grave di anni e di dignità» (Gentili), attento spettatore dell'azione sanguinosa. Le sue vesti, come quelle dei due ufficiali che l'accompagnano, sono quelle tipiche dei militari e dei funzionari del basso impero – pantaloni lunghi, tunica e clamide, – e non si distaccano neanche per il colore (a quanto posso giudicare dalla riproduzione di «Epoca», pag. 36) da quelle dei suoi subalterni; però i segmenti della sua tunica sono ricamati più riccamente ed anche la sua clamide, a differenza di quelle dei subalterni, porta segmenti. Ma ciò che soprattutto lo distingue dai due che gli son presso, come pure da tutti i cacciatori a capo scoperto del nostro mosaico, è il suo copricapo: egli porta un beretto cilindrico, basso, della stessa forma di quello che portano gl'imperatori della tetrarchia nei gruppi di porfido di S. Marco a Venezia, nel ritratto di Diocleziano del mausoleo di Diocleziano a Spalato, e nelle erme di Salona.[9] Essenzialmente della stessa forma di questo copricapo imperiale (che nei gruppi di porfido di Venezia era probabilmente ornato di gioielli) è il beretto

di pelliccia pannonico-illirico, ch'è così proprio dei soldati della tetrarchia e che perciò nella successiva arte cristiana fu preso a caratterizzare il soldato che perseguita i cristiani, cioè il poliziotto della tetrarchia.[10] Se dunque già le vesti indicano che il nostro vecchio appartiene a tale periodo, questo fatto si conferma in maniera salientissima dai caratteri fisionomici: i quali mostrano il tipo robusto, massiccio e quadrangolare, il taglio di capelli ad angolo e la breve barba, che caratterizzano il ritratto imperiale e privato della tetrarchia.[11] Del resto, per quanto mi permette di giudicarne il materiale illustrativo a mia disposizione, è soprattutto lo stesso tipo tetrarchico che incontriamo nelle figure della caccia: uomini tarchiati, teste compatte, spesso con capelli e barba tagliati corti che lasciano vedere la struttura massiccia del capo.

Il vecchio è difeso da due ufficiali, uno per lato, ambedue con scudi enormi. Una tale protezione s'appartiene all'imperatore romano. Così vediamo due ufficiali con enormi scudi affiancarsi ai due lati dell'imperatore Galerio in un rilievo dell'arco di Salonicco,[12] e a Roma, sull'arco di Costantino, in una scena che rappresenta l'assedio di Verona, stanno dietro l'imperatore Costantino due ufficiali a difenderlo con enormi scudi.[13] Gli episodi di caccia che circondano questo gruppo, corrispondono ad una tale alta importanza della persona rappresentata. L'ufficiale al suo lato sinistro richiama la sua attenzione su un grande carro tirato da buoi che due uomini fanno inoltrare da destra. Questo carro, scortato da due cavalieri, porta una grande gabbia, l'apertura anteriore della quale è sormontata da una presa ad ascia.

8. *Konstantinsbogen, l. c.*, fig. 63 nel testo.

9. R. Delbrueck, *Porphyrwerke*, p. 87 sgg. L'Orange, *Acta Archaeologica*, 2, 1931, p. 29 sgg; *Studien zur Geschichte des spätantiken Porträts*, fig. 32, 34, 36–41.

10. *Konstantinsbogen, l. c.*, p. 43 sgg.

11. *Studien zur Geschichte des spätantiken Porträts*, fig. 32–72.

12. K. F. Kinch, *L'arc de triomphe de Salonique*, tav. IV (scena in alto).

13. *Konstantinsbogen, l. c.*, tav. 8 A. Cf. J. Kollwitz, *Gnomon*, 18, 1942, p. 108 sg.

Non si tratta dunque di una caccia comune, ma di una cattura di belve per i giuochi del circo.[14] Ciò si rileva pure dalle trappole tese alle bestie nella campagna. Tra tali trappole vi è una gabbia con rinchiusa la figura di un uomo; in questo caso bisogna supporre che venisse usato un particolare meccanismo, per esempio un cancello a saracinesca o qualcosa di simile che nel momento decisivo scende tra la belva ed il cacciatore; si confrontino tali apparecchi rappresentati nei dittici con figure di lotte di belve nei teatri.[15] Per tal modo il vecchio che sorveglia la caccia in attesa delle gabbie viene rappresentato come la persona principale da cui la caccia dipende: è lui che dirige la cattura delle belve, lui che *offre* i giuochi delle belve.

Tra gli animali selvaggi vi è anche un grifone: esso assale una delle trappole tese nella campagna. Ora, sia che ci si rappresentasse il grifone come un animale che viveva realmente nell'estremo oriente (secondo che racconta Filostrato),[16] oppure come un essere mitico, esso era comunque per il mondo antico, tanto in oriente quanto in occidente, l'animale sacro a Helios-Apollo, del quale poteva trainare il carro, ed era perciò anche l'animale del re solare, lo trasportava attraverso lo spazio celeste e ne reggeva il trono; nell'arte funeraria romana il grifone era un ψυχοφόρος che portava l'anima attraverso le sfere.[17] Quest'animale solare introdotto nella

nostra realistica scena di caccia, non la eleva in una sfera superiore? Quali altre cacce se non quelle regali possono condurre alla cattura di una preda così nobile? Non vien fatto spontaneamente di pensare agli uccelli giganteschi che Alessandro fece catturare per il suo viaggio celeste? Comunque: come il grifone non ha potuto presenziare *in corpore* ad una cattura di belve per i giuochi del circo quale quella a cui assistiamo, così neanche colui che offre i giuochi. Ciò che è presente è il comando che da lui deriva e che realizza i giuochi. È questo comando che si materializza, se così possiamo dire, nella sua figura. – Due esedre chiudono le estremità dell'ambulacro: in ognuna di esse è rappresentata una provincia, come pare, dell'oriente, le quali, tutte e due, localizzano la grande caccia dell'ambulacro.

Se dunque è un imperatore della tetrarchia che il mosaico rappresenta, tutto questo mondo di cacce e di lotte di belve che il mosaico dell'ambulacro ci mette innanzi, sta sotto il suo sguardo. Ma una tale dedica dell'ambulacro non la si può pensare isolata. Se la nostra interpretazione è giusta, questa dedica deve trovare corrispondenza e risonanza in altre parti del palazzo, e principalmente in quel compartimento monumentale e centrale che per analogia col *palatium sacrum* imperiale si può chiamare palazzo cerimoniale: cioè il compartimento comprendente il grande *tri-*

14. Non conoscevo il libretto di Gentili, *Itinerari l. c.*, prima che il presente articolo fosse già in istampa. Gentili *l. c.* pag. 28 descrive la cattura degli animali così: «Più diffuse [delle scene di caccia] sono le scene di cattura degli animali vivi, del pesante ippotamo e del bruno rinoceronte, del capro selvatico e del bisonte insofferente del laccio che lo trascina, della tigre, e degli struzzi; le pantere sono attirate verso la trappola dall'esca del capretto legato al suo fondo, mentre i battitori si trincerano dietro i grandi scudi e si mimetizzano il capo con ghirlande di frasche; fuggono al laccio dei cavalieri i cavalli selvatici... Dopo la grande battuta, il bottino, vivo e morto, viene trasportato,

entro grandi gabbie poste su carri tirati da bovi o bilanciate su pertiche, che dei servi tengono a spalla, o strettamente avvinto a pali, o sospinto a forza di braccia, verso i due grandi velieri, che campeggiano al centro della ampia rappresentazione.»

15. R. Delbrueck, *Die Consulardiptychen*, tav. 20. E. Dyggve, *Den senantike Fællesscene*, p. 11.

16. Philostratus, *Vita Apollonii*, 3, 48.

17. F. Cumont, *L'aigle funéraire*, p. 94 sgg. Roscher's *Mythol. Lex.*, s. v. *Malachbelos* 2, 2, col. 2300 (F. W. Drexler). L'Orange, *Studies on the Iconography of Cosmic Kingship in the Ancient World*, Oslo 1953, p. 75 sgg.

bunalium ed il *triclinium* a tre absidi (v. p. 175, fig. 1, *10, 13*). E già gli attuali risultati degli scavi sembrano confermare con tutta chiarezza questa corrispondenza.

Salendo infatti dal *tribunalium* i quattro gradini che portano all'imponente *triclinium*, incontriamo nei mosaici del pavimento di questa sala la piena orchestrazione del tema a cui il mosaico dell'ambulacro preludeva. Il triclinio consta di un ambiente quadrato con tre absidi (o esedre), una a sud, una ad est ed una a nord. La parte principale del triclinio, cioè il vasto ambiente centrale quadrato, vien dominato da Ercole: la sua strage delle bestie nel mondo mitico corrisponde alla caccia degli animali nel mondo reale. I mosaici hanno conservato i cavalli di Diomede, il toro di Maratona, il leone nemeo, i pomi delle Esperidi, l'idra lernea, Gerione, il cinghiale erimanteo, la cerva cerinitica, Cerbero. La parte più significativa dell'ambiente, cioè l'abside (od esedra) mediana, è dominata da Giove assistito da Ercole: la grande lunetta del pavimento rappresenta una scena della gigantomachia, la grande lotta che gli olimpici poterono vincere soltanto coll'aiuto di Ercole. Delle due absidi (od esedre) laterali, quella a nord sta sotto l'insegna d'Ercole, quella a sud di Dioniso; a nord assistiamo all'incoronazione di Ercole, cioè alla sua apoteosi, a sud al trionfo delle potenze dionisiache su Ligurgo.

Per tal modo la specifica teologia imperiale della tetrarchia si manifesta nel triclinio: Diocleziano, il grande Giovio, assistito da Massimiano, il grande Erculeo, dominano questa sala. La gigantomachia è il simbolo che riunisce le due dinastie imperiali, la giovia e l'erculea: il nuovo Giove in terra abbatte, con

l'aiuto del nuovo Ercole, tutte le potenze caotiche. Ma Ercole s'accompagna a Dioniso: sono i due conquistatori mitici del mondo, nelle cui immagini re ed imperatori vedono se stessi. A cominciare da Alessandro, Ercole e Dioniso accompagnano il conquistatore umano del mondo.[18]

Da ultimo, ad una tale teologia imperiale corrisponde la disposizione stessa del palazzo cerimoniale. Gentili lo descrive come «corpo centrale della villa», «di notevoli proporzioni, talora addirittura grandiose e colossali, destinate, più che ad uso privato, forse a ricevimenti ufficiali». Si tratta di un complesso assialmente simmetrico, diretto da ovest ad est col triclinio come punto culminante ad est. Si stende «col grande cortile aperto, contornato su tre lati da un portico a ferro di cavallo e fiancheggiato in ciascuno dei lati lunghi da tre oeci o cubicoli, mentre sul lato di oriente si innalza su quattro gradini la grande sala da pranzo di cerimonia, il colossale *triclinium*, le cui pareti su tre lati girano in profonde absidi. Di fronte alla sala il cortile si incurva in una grande esedra, incavata con tre alte nicchie, forse destinate a formare un fresco e leggiadro ninfeo per allietare la vista dei commensali o a contenere statue».

Si tratta dunque di una variante di quello schema che E. Dyggve ha rivelato nei palazzi di Spalato, di Ravenna e di Costantinopoli e dimostrato essere tipico del *palatium sacrum* imperiale o reale della tarda antichità e del primo medioevo:[19] una disposizione che ha i suoi remotissimi antecedenti nei palazzi reali dell'oriente e che in occidente si annuncia già coi palazzi imperiali a Roma.[20]

L'ingresso maestoso al palazzo è del tipo monumentale dell'arco trionfale a tre for-

18. A. Alföldi, *Röm. Mitt.* 50, 1935, p. 105 sg. – In fondo ad ogni abside (od esedra) sta un piedestallo che probabilmente sosteneva una statua imperiale: Diocleziano nella mediana colla gigantomachia; Massimiano in quella a nord (a destra di Diocleziano) coll'apoteosi di Ercole.

19. E. Dyggve, *Ravennatum Palatium Sacrum; Dødekult, Kejserkult og Basilika.*

20. A. Boëthius, *The Reception Halls of the Roman Emperors, Annual of the British School at Athens*, 46, p. 25 sgg. L'Orange, *Serta Eitremiana*, p. 92 sgg. [in questo volume, p. 292 sgg.]

nici[21] e corrisponde bene alla nostra interpretazione del complesso.

E. Dyggve mi ha gentilmente inviato le seguenti considerazioni riguardanti il palazzo (basate sull'articolo di G. V. Gentili nelle Not. Scav. citato a pag. 158 e su riproduzioni illustranti gli scavi):

«La mancanza di una conoscenza diretta delle rovine portate alla luce e della costituzione del terreno non permette per il momento di giudicare quali possibilità possa celare la disposizione totale del palazzo. Si può supporre che il lungo corridoio a nord-est sia in relazione simmetrica con un asse attraverso il grande peristilio ad ovest del corridoio, e che questo corridoio abbia fatto ufficio di «promenoir» prospiciente un giardino o una vista verso oriente.[22] L'asse principale della parte della costruzione sin qui scoperta, cioè l'asse attraverso il portico «a ferro di cavallo», invita, non soltanto per ragione dei tre oeci simmetrici e delle due entrate ad occidente, ma anche per ragioni di composizione, a rappresentarsi una riproduzione simmetrica – a sud – della direzione principale obliqua del palazzo a nord. Ma questo è un giuoco fatto sulla carta con possibilità con cui contrasta la tendenza generale di ville e palazzi dell'epoca romana ad un piano discontinuo.[23] – Comunque, la cosa per il momento più importante di Piazza Armerina è la magnifica costruzione cerimoniale, la cui massima larghezza, di m. 14, 15, corrisponde approssi-mativamente alla larghezza del peristilio del palazzo di Diocleziano a Spalato (m. 13, 15), mentre la lunghezza, di m. 21, 20, è di circa un terzo minore di questo peristilio. La disposizione degli ambienti si attiene perfettamente allo schema normale,[24] cioè: a) una basilica ipetrale a tre navate per cerimonie, o tribunalium, b) un'arcata tripartita che conduce alla c) sala per cerimonie o triclinium. – Tanto dall'interpretazione di Gentili quanto da quella di L'Orange delle rappresentazioni dei mosaici del pavimento (v. sopra) risulta con piena chiarezza che questo complesso costruttivo deve veramente servire alla glorificazione, all'apoteosi: in questi ambienti un imperatore od un grande viene eroizzato in vita. Nella disposizione stessa si rivela ancora la relazione coll'eroon ellenistico-orientale.[25] – Per l'assegnazione della data è importante un capitello corinzio (Not. Scav., 1950, 314, fig. 15). A ciò che si può vedere dalla fotografia, questo capitello è similissimo a quello tipico dell'epoca intorno al 300.[26] Un piccolo particolare del mosaico del pavimento del palazzo (ornamento d'angolo, fig. 23, cfr. fig. 22, Not. Scav. 1950) mostra un senso decorativo molto simile a quello che ispira l'ornamento d'angolo di un mosaico di pavimento da me scavato a Tessalonica, nel palazzo di Galerio, e che pure si può datare a circa il 300.[27] – Gentili (Not. Scav., 1950, pag. 330) fa notare che il cortile ipetrale si chiude ad occidente con una parete esternamente poligonale, ch'egli paragona alle absidi bizantine

21. Gentili, *Itinerari, l. c.*, p. 15.

22. Confronta il «promenoir» del palazzo di Diocleziano a Spalato e del palazzo (non castello) di Mogorilo (Dyggve, *Museum* I, København 1948, p. 30). – Non si tratta dunque (com'è supposto in *Not. Scav.* 1950, p. 329) dello sviluppo in una casa privata di un atrio come quello di S. Costanza a Roma o di S. Vitale a Ravenna.

23. Vedi i piani presso Swoboda, *Röm. u. roman. Paläste.*

24. Dyggve, *Rav. Pal. Sacr.*, p. 48 sg.

25. Cfr. la dispozione dell'eroon calidoniense, *Das Heroon von Kalydon*, tav. V.

26. Niemann, *Der Palast Diokletians in Spalato*, fig. 64; Egger, *Forsch. in Salona* II, p. 19 sg., fig. 15; Dyggve, *Rech. à Salone* II, p. 22, figg. 17 e 25; Dyggve, Egger, *Forsch. in Salona* III, fig. 38, A 13. Cfr. Kautzsch, *Kapitellstudien*, p. 5–8 e 65 colla tav. 16 (capitelli No. 208 e 209, ambedue corinzi).

27. Dyggve, *Laureae Aquincenses* II, p. 66, tav. V, 19 sg.

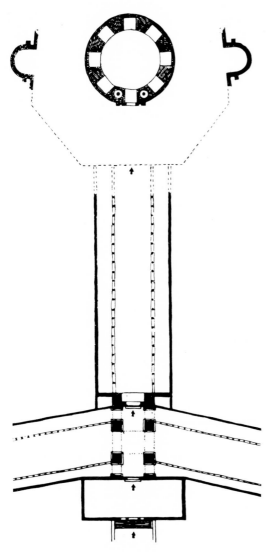

Fig. 3. Pianta del palazzo di Galerio a Tessalonica, secondo gli scavi (1939) di E. Dyggve

base al piano che nei muri eccessivamente massicci vi fossero – se non realizzate, per lo meno progettate originariamente – le usuali scale simmetriche a chiocciola, e che vi fosse quindi come p.es. a Ravenna,[28] una galleria, un gineceo per le spettatrici al di sopra dei portici. – Interessantissimo è nel palazzo siciliano il contorno curvo della basilica ipetrale per cerimonie. È caratteristico d'uno sviluppo d'indole barocca nell'architettura l'impiego a ragion veduta di sporgenze a linee rette o ricurve, strutturalmente ancorate agli assi, ma che peraltro si scostano da uno schema normale ad angoli retti. – Questo è precisamente il caso nel nostro cortile. Ma un analogo interesse per l'*effetto* si esprime appunto nel palazzo di Galerio già menzionato, di circa 300, nel grande atrio aperto davanti alla rotonda del culto del sovrano. Disponendo di sbieco i muri con le grandi nicchie (fig. 3)[29] si è consapevolmente accentuato l'effetto di prospettiva per chi entra nel cortile dal portico meridionale. L'identico effetto è già ottenuto nell'atrio del tempio di Artemide a Gerasa in Palestina visto da ovest (fig. 4).[30] Si ritiene che il colonnato e la grande porta tripartita siano del II secolo d.C., ma si direbbe che l'atrio occidentale sia un'aggiunta alquanto posteriore. In seguito tutta la costruzione fu trasformata in chiesa cristiana. Nei muri che chiudono a nord e a sud l'atrio occidentale di Gerasa si vedono pure le linee curve che ritroviamo a Piazza Armerina. Ed ancor più vicino alla struttura geometrica fondamentale di quest'ultimo atrio sta un mausoleo ipetrale a Pécs (dell'inizio del IV secolo) che Gozstonyi ha il merito di aver publicato (fig. 5).[31] Questi tre esempi di piani (figg. 3–5) mostrano che la bizzarra forma del cortile, ch'è un ambiente di cerimonie raffi-

poligonali dei secoli successivi. A me però non pare che il paragone tenga. La forma della parete del cortile in questione è architettonicamente pochissimo chiara ed articolata. Senza aver visto le rovine si potrebbe pensare in

28. *Rav. Pal. Sacr.*, tav. XI sg.
29. Da *Laureae Aquincenses*, p. 65, fig. 3.
30. Crowfoot, *Atti del IV Congr. archeol. crist.*, p. 327, fig. 1.

31. Gozstonyi nell' *Archaeologiai Értesitö*, ser. III, I 1940, p. 58, fig. 2. G. aveva dapprima ricostruito il mausoleo come ricoperto da un tetto, ma passò poi, su mia proposta trasmessagli da Alföldi, alla forma scoperta.

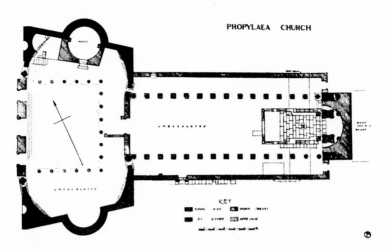

Fig. 4. *L'atrio ed il colonnato del tempio di Artemide a Gerasa in Palestina. (Secondo Crowfoot)*

natamente calcolato in base allo schema di prammatica per il culto del sovrano, non rende necessario alcun ritocco della data, di circa il 300, che L'Orange ha proposto partendo dalle considerazioni di tutt'altro genere, riguardanti motivi e stile, che si son viste sopra.

Così come li fa rivivere l'interpretazione di Gentili e L'Orange, i mosaici di Piazza Armerina m'inducono a pensare alla «basilica Herculis» che Teodorico, secondo Cassiodoro, desiderava erigere a Ravenna seguendo un antico costume: *basilicae Herculis amplum opus aggressi [sc. nos כ: Theodoricus], cuius nomini antiquitas congrue tribuit, quicquid in aula praedicabili admiratione fundavit.* [32] Qui abbiamo senza dubbio la spiegazione: l'edificio di Piazza Armerina è precisamente un ricco esempio ben conservato di una tale basilica erculea tradizionale, cioè, come si vede ora, un'aula monumentale, a scopo di glorificazione, in forma di una *basilica discoperta.»* [33]

Quale degl'imperatori della tetrarchia è stato il costruttore? In prima linea, per ragioni storiche, si presenta Massimiano Erculeo, (dal 285 al 305 d.C.), l'imperatore-collega di Diocleziano, il quale, seguendo la volontà dominatrice di questo, depose, il primo maggio del 305, insieme con lui la porpora – Massimiano a Milano e Diocleziano a Nicomedia in Asia Minore – e si ritirò, sempre sull'esempio di Diocleziano, ad ozio agreste. Per un tale ritiro, l'imperatore Diocleziano costrusse, come è noto, l'imponente palazzo di Spalato sulla costa dalmata. Massimiano, dal canto suo, deve essersi preparato un palazzo analogo (o più di uno). La posizione isolata e sicura nella parte centrale e più deserta della Sicilia è per se stessa adatta ad un tale ritiro imperiale. Purtroppo le fonti si contraddicono riguardo al luogo scelto da Massimiano, ma vanno d'accordo nel collocarlo verso il sud-ovest dell'Italia (Lucania, Campania), lontano dalla residenza imperiale di Milano. [34]

32. Var. I, 6 – mal-interpretata come una basilica civile.

33. Dyggve, *Atti del IV Congr. archeol. crist.*, p. 415 sgg.

34. *RE.* 14, col. 2511, s. v. *Maximianus* (W. Ensslin). – Un frammento epigrafico è stato trovato, nel quale si può leggere la menzione «di un Augusto» (Gentili, *Itinerari, l. c.*, p. 12).

Fig. 5. Mausoleo ipetrale a Pécs. (Secondo Gozstonyi)

Alle ragioni storiche che fanno pensare a Massimiano, si aggiungono quelle archeologico-iconografiche: già le scene di caccia dell'ambulacro si associano all'idea di Ercole e preludono ai cicli del triclinio ove la rappresentazione erculea di gran lunga sovrasta a quella giovia.[35] Ancora, al Massimiano di dopo l'abdicazione corrispondono l'età avanzata della capo-persona del mosaico dell'ambulacro, e di più le sue vesti, che, a quanto posso vedere, non mostrano colori od insegne imperiali. La testa, come si è detto (p. 161), presenta i tratti caratteristici del tetrarca ed un buon accordo generale coi ritratti di Massimiano preservatici dalle monete; però un confronto più accurato si potrà fare soltanto in base a fotografie di particolari.[36]

Se è un palazzo di ritiro di Massimiano a cui, a Piazza Armerina, ci troviamo di fronte, il suo padrone non vi si è però trattenuto a lungo. Egli ha lasciato la sua sede siciliana di spettatore per ridiscendere sull'arena (verso la fine del 306). Ma anche dopo la morte di Massimiano (310) il palazzo è stato usato, ed è stato adattato continuamente alle esigenze dei suoi nuovi possessori. Ancora sotto i bizantini e gli arabi era abitato e a poco a poco si sarà trasformato in una borgata di operai terrieri – anche in questo seguendo la sorte del palazzo di Diocleziano a Spalato – finché venne distrutto, probabilmente in periodo normanno, e scomparve sotto le stratificazioni dei secoli.

Reprinted, with permission, from *Symbolae Osloenses, XXIX, Oslo 1952, pp. 114–128.*

35. Nell'abside settentrionale colla rappresentazione dell'apoteosi d'Ercola sta, alla destra di questo, «un giovane nudo, avvolto i fianchi nella pelle leonina, che gli prendre amichevolmente e confidenzialmente il braccio destro, mentre sembra reggere nella destra un lungo legame» (Gentili). E questi Massimiano, indicato così come nuovo Ercole accanto al vecchio, e con in mano il diadema disciolto (benda della vittoria ed insegna regale ad un tempo)? Certo, solo uno studio della figura stessa – di cui io non ho visto nessuna riproduzione – potrà permettere di rispondere a questa domanda.

36. A quanto posso vedere dalle riproduzioni a colori di «Epoca» sulla tunica dell'ufficiale alla sinistra del capo è ricamata un'*H*: abbreviazione di *Herculiani*, i corpi militari della tetrarchia che in onore di Massimiano portavano il cognome di *Herculia*. *RE.* 12, col. 1351, s. v. *Legio* (W. Kubitschek).

Il palazzo di
Massimiano Erculeo di Piazza Armerina

Le prime notizie sugli scavi di Piazza Armerina sono state date da Biagio Pace[1] – al quale si deve il merito di questa scoperta, per avere con la sua autorità imposto all'attenzione delle competenti Amministrazioni il problema, fin dai primi saggi dell'Orsi, le ricerche per il Millenario Augusteo e l'esplorazione completa, per la quale ha ottenuto i fondi necessari – e da G. V. Gentili, che ha avuto affidato dalla Soprintendenza di Siracusa questo importante scavo.[2] Sulla base delle loro notizie ebbi a proporre di datare tutto il complesso musivo dell'edificio, attorno al 300 d.C.

Ove si prescinda da alcuni restauri e ritocchi d'epoca più tarda, tutto l'anzidetto complesso musivo mi sembrò che si accordasse ad un unico e grandioso concetto che, originariamente, dovette trovarsi in rapporto organico col palazzo. Sulla scorta di alcune tracce di deciso carattere erculeo-tetrarchico nelle rappresentazioni musive, non meno che dalla disposizione imperiale degli ambienti che esse adornano, proposi di riconoscere nel comprensorio del palazzo, una reggia dell'imperatore Massimiano Erculeo. La mia datazione ed attribuzione del complesso strutturale di quel palazzo si basavano – come ho detto – sulle notizie degli scavi poichè, nel fatto, non li avevo ancora veduti. Le mie argomentazioni e deduzioni vennero raccolte in un articolo pubblicato su «Symbolae Osloenses» nel 1952, il cui titolo era: *E' un palazzo di Massimiano Erculeo che gli scavi di Piazza Armerina portano alla luce?*.[3]

La seconda edizione, pubblicata recentemente, dell'itinerario di G. V. Gentili (*La villa imperiale di Piazza Armerina*, in «Itinerari dei musei e monumenti d'Italia« 1954) mi fa rilevare, con mia grande soddisfazione, come il Direttore degli scavi di Piazza Armerina abbia aderito al mio concetto nei suoi punti essenziali. Sì che la seconda edizione dell'itinerario presenta il palazzo in discorso sotto una luce ben diversa da quella che lo illuminava nella prima edizione *(La villa romana di Piazza Armerina)* come anche nelle altre pubblicazioni dello stesso autore.[4] La

1. B. Pace, *Note sulla villa romana di Piazza Armerina*, in *Rend. Lincei*, 1951; in seguito, dello stesso, articoli nella rivista «Sicilia», di Palermo, a. I, n. 4, e «La Revue Française», a VI, n. 61. E' in istampa dello stesso autore un saggio sull'arte di questi mosaici, con riproduzioni a colori.

2. G. V. Gentili, *Not. scavi*, 1951, p. 291–335; *La villa romana di Piazza Armerina*, in *Itinerari dei musei e monumenti d'Italia*, Roma 1951 (2ª ed. 1954).

3. *Symbolae Osloenses*, 29, 1952, p. 114 sgg. Il mio assunto fu poi ulteriormente sviluppato in due ragguagli:

Aquileia e Piazza Armerina etc. apparso in *Studi Aquileiesi offerti a Giovanni Brusin*, 1953; *The Adventus Ceremony* etc. in *Late Classical and Mediaeval Studies in Honor of A. M. Friend*, 1955. [v. questo volume, p. 158–67; 174–83; 190–195.]

4. *Not Scavi*, 1950, p. 291 sgg. *La villa romano del Casale di Piazza Armerina*, in *Atti del 1 Congresso Naz. di Archeologia Crist.*, Siracusa 1950, p. 171 sgg. Articolo in «Epoca» del 28 luglio 1951. *I mosaici della villa romana del Casale di Piazza Armerina*, *Boll. d'arte*, 1952, p. 33 sgg.

mia datazione – 300 d.C. – del complesso strutturale del palazzo, il mio riconoscimento come palazzo imperiale, la mia attribuzione a Massimiano Erculeo, ed infine l'identificazione da me fatta dell'effigie dell'imperatore nella principale figura del grande mosaico della caccia (*La villa imperiale* . . . etc., 1954, pagg. 37 sg.) : tutto ciò si trova adesso nella rappresentazione dello stesso palazzo fatta da Gentili. «La grande villa di età evidentemente constantiniana» della prima edizione, diventa, nella seconda edizione, «la grande villa . . . della famiglia imperiale di Massimiano Erculio». Dunque la vaga «villa romana» d'una volta si è precisata come «villa Erculia» (*La villa imperiale* . . . etc., 1954, pag. 19). Gentili però, forse in seguito alla pubblicazione di S. Mazzarino, nella quale si discute questo argomento[5] non accetta l'idea che il palazzo di Piazza Armerina sia stato un «ritiro» di Massimiano e pretende che in esso si debba riconoscere un palazzo per la caccia dell'imperatore regnante. Naturalmente ciò che più importa è lo stabilire che ci troviamo dinanzi ad un palazzo di Massimiano Erculeo, dinanzi ad una costruzione, cioè, che non soltanto nella sua disposizione degli ambienti e nelle sue linee architettoniche, ma prima di tutto nella sua decorazione musiva – meravigliosamente conservata – dà all'ultimo impero pagano un nuovo ed incisivo rilievo. Che poi si tratti d'un «ritiro» o d'una villa per la caccia, questo è soltanto un particolare nel concetto totalmente nuovo del palazzo, adesso accettato anche dal Gentili. Alla fine del presente articolo, tornerò su questa questione di dettaglio.

Al Gentili spetta il merito di avere apportato argomenti nuovi a suffragio dell'assunto che il complesso monumentale di Piazza Armerina sia veramente il palazzo di Massimiano Erculeo. L'argomento più importante, apportato dal Gentili, è da ritenersi la scritta incisa sui plutei del colonnato dell'ambulacro di caccia recante l'appellativo di *H(erculeus) V(ictor)*, dato a Massimiano e che, secondo il Gentili (*l. c.*, pagg. 12 e 17), trova riscontro in un'altra scritta dedicatoria: *Genio Herculei Aug.* (*C.I.L.* VI, 225 – Dessau, N. 662). Da quanto posso desumere dal testo, soltanto le lettere AED. H. V. GALLO formano la base della lezione del Gentili: AED[ES SACRAE D(OMINI) N(OSTRI) M. AUR(ELI) VAL(ERI) MAXIMIANI] H(ERCULEI) V-(ICTORIS) GALLO[RUM LIBERATORIS(?) etc.]. Per Gentili il punto di partenza è rappresentato dalle lettere H. V. che egli interpreta – credo giustamente – *Herculeus Victor*. Senonchè non credo che siffatta interpretazione gli sarebbe caduta in mente se non avesse preso l'abbrivo dalla idea che il proprietario del palazzo debba essere stato Massimiano Erculeo.

Gli scavi hanno ormai liberato il vasto salone del trono, il quale, data la disposizione architettonica del palazzo, era da supporsi[6] ad oriente della lunga galleria o Ambulacro della Caccia. Codesta galleria da un lato si apre sul vasto peristilio, all'altro, con una larga scalea, al salone del trono. Questo viene quindi a trovarsi ad un livello alquanto più alto e pertanto maestosamente levato sopra la galleria dell'ingresso, e sopra il peristilio ed il vestibolo.[7] Codesta disposizione degli ambienti ci offre la perfetta rappresentazione del tipo di palazzo disegnato secondo il rituale imperiale: quel *sacrum palatium*, con vestibolo, peristilio e sala del trono, la cui disposi-

5. Vedi la nota 13, p. 172.

6. L'Orange, *Aquileia e Piazza Amerina*, p. 187 sg. Cfr. *The Adventus Ceremony*.

7. Il vestibolo – che il Gentili chiama tablino (*l. c.*, p. 21) – è parte organica del palazzo imperiale, cfr.

p. es. il vestibolo in Piazza d'Oro della Villa Adrianea. A Piazza Armerina il vestibolo è decorato col mosaico dell'*Adventus Augusti* che in questo luogo acquista un significato speciale. Cfr. il mio articolo *The Adventus Ceremony*.

zione fondamentale ci è stata illustrata da E. Dyggve.[8] La lunga galleria, a guisa di nartece, collega il peristilio e la sala del trono susseguentisi sull'asse principale dell'edificio.

Procedendo verso la sala del trono, si oltrepassa il portale d'ingresso ai cui lati si veggono due grandi colonne di granito rosso – simbolo di regia porpora – e si penetra in un vasto ambiente rettangolare nel cui fondo è un'abside. In origine le pareti della sala erano rivestite di incrostazioni marmoree, mentre il catino dell'abside era decorato in *opus musivum* ed il pavimento in *opus sectile* con largo impiego di porfido, ulteriore simbolo di regia porpora. Nel fondo dell'abside, ristretta all'imboccatura di due colonne, è ricavata una nicchia destinata a statua. «Al disotto di questa conservasi la traccia dello stallo in muratura entro cui veniva a posare il trono, preceduto da un tappeto a tarsia marmorea assai fine, con tondo adorno di cornice a palmette e girali e fiori di acanto angolari» (*l. c.*, pagg. 40 sg.).

Ma dov'è l'Ercole che si aspettava[9] di trovare in questa sala? Non lo si ritrova nei disegni non figurati del pavimento, e oggi neanche nella decorazione musiva della parete dell'abside che ha lasciato soltanto sparse tessere. Nondimeno in questo luogo – la sala a trono dell'Ercole imperiale – par che Ercole ci sia dinanzi e che ci s'imponga nella sua concretezza come in nessun'altra raffigurazione trovata nel palazzo. Gli scavi han portato alla luce una «colossale testa marmorea» (vedi figura) «pertinente ad una statua che doveva aver collocazione nella grande nicchia

aperta al centro dell'abside» (*l. c.*, pag. 5 e fig. 37) e, pertanto, dietro al trono imperiale. Ciò che a me sembra strano è che il Gentili vegga in siffatta testa – che, a giudicare dall'illustrazione, si direbbe una testa puramente ideale, idealizzata con l'alta corona di capelli sopra la fronte, e con l'enorme collo, espressione di forza sovrumana – vegga in siffatta testa, si diceva, un'effigie di Massenzio figlio di Massimiano, i cui lineamenti, noti dalle effigi numismatiche, sono del tutto diversi da quelli della testa colossale.[10] Sorprende inoltre che una statua di Massenzio così collocata, avesse dominato nella sala del trono non meno di come doveva dominare la statua del culto nel tempio romano. No, ciò non può essere: non è Massenzio che a noi si presenta: è lo stesso Ercole, un Ercole imberbe dalle corte fedine e dai capelli rialzati sulle tempie e sulla fronte, come lo si vede, per esempio, nella statua bronzea del museo dei Conservatori e nella rotonda in Vaticano. Il nuovo Ercole terreno troneggia ai piedi dell'Ercole olimpico ed è scorto dagli adoranti dinanzi al trono come un sol tutto con lui. Nè si potrebbe immaginare una collocazione più significativa del trono, dal punto di vista della ideologia politico-religiosa del tempo.

Se moviamo dal principio che le antiche imagini dovessero esprimere un concetto per i riguardanti, e che codesto concetto dovesse trovarsi in rapporto con gli ambienti che le imagini adornavano, si perviene – prendendo il punto di partenza dalla decorazione musiva[11] – alla conclusione che il palazzo di Piazza Armerina dovette essere un palazzo

8. E. Dyggve, *Ravennatum Palatium Sacrum*, e *Symbolae Osloenses*, 29, 1952, p. 122 sgg.

9. L'Orange, *Aquileia e Piazza Armerina*, p. 187 sg.

10. L'Orange, *Studien zur Geschichte des spätantiken Porträts*, p. 52 sg., 105. Il togato di Ostia, R. Calza, *Bull. della Comm. Arch. Com. di Roma*, 72, 1946–48, p. 83 sgg., ha una forma di capelli totalmente diversa da quella di

Massenzio sulle monete. Per me questa statua non ha nulla da fare col classicismo tardo-antico, e non mi pare possibile che possa essere più tardi della prima metà del III secolo.

11. Cfr. la mia interpretazione, *Symbolae Osloenses, l. c.*, p. 120 sgg.

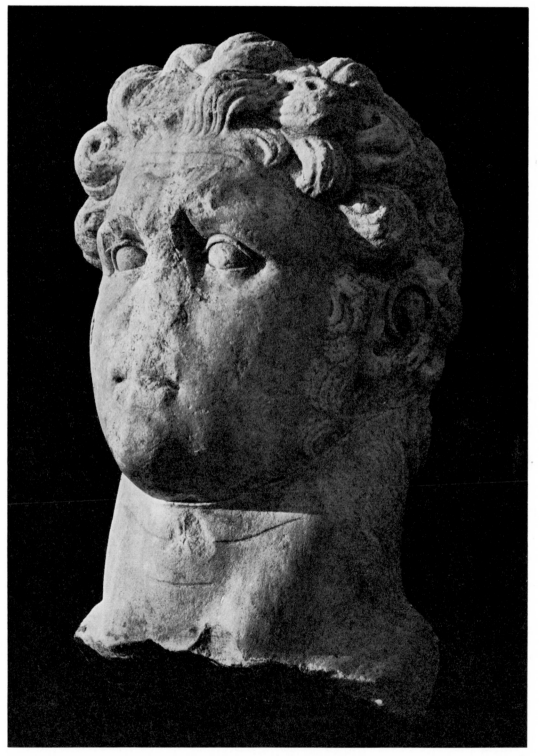

Testa colossale trovata a Piazza Armerina

Erculeo[12] e che dovette essere eretto nel segno di Ercole. Si distingue dunque nel modo più assoluto da quel tipo di *otia Siciliensia*, di cui parla S. Mazzarino, che venivano eretti nel segno della filosofia.[13] La filosofia ha, in materia d'arte, un suo tipico e ben chiaro linguaggio. La relativa iconografia è distintamente determinata non meno da quanto lo sia quella Erculea, e, nell'arte figurativa dell'epoca, è non meno riccamente rappresentata. Nel terzo e quarto secolo che, con tanta evidenza, portano in primo piano l'antico concetto della filosofia come norma spirituale e come simbolo d'immortalità, il filosofo si fa innanzi, per esempio sui sarcofagi pagani e cristiani, in una serie infinita di rappresentazioni di studio, di lettura, di dissertazione e di discussione, in rappresentazioni dei Sette Savi, delle Nove Muse etc., sempre coi cultori della saggezza avvolti nel loro *pallium* e colla caratteristica della lunga barba filosofica.[14] Ma non è codesto mondo che vediamo nei mosaici di Piazza Armerina. Non filosofi alla lunga barba ed in pallio, ma gli uomini della vita pratica e pubblica, indossando la tunica con clamide, la veste soldatesca, i paramenti di funzionari pubblici e, secondo la moda del tempo, o imberbi o colla corta barba militare. Allo stesso settore del mondo umano appartengono le forme architettoniche e spaziali decorate dalle dette raffigurazioni. Non passeggiamo per *otia* filosofici, per ginnasi o ambienti simili, bensì attraverso un complesso totalmente dominato da quel disegno cerimoniale della corte che conosciamo dai palazzi imperiali – non manca nemmeno la porpora.

Assodato dunque che si tratta d'un palazzo Erculeo, cerchiamo di risolvere la questione se si tratti di un palazzo costruito come ritiro dell'imperatore abdicato o come villeggiatura dell'imperatore regnante. Agli argomenti in favore della tesi del ritiro, va adesso aggiunto che il palazzo comprende non uno, ma due grandi complessi cerimoniali, che dominano tutto il palazzo. Il fatto di dare tanta importanza al cerimoniale di corte, difficilmente si spiegherebbe se accettassimo la tesi della villeggiatura estiva o del ritrovo di caccia, sia pure imperiale. Quegli ambienti però sono parte necessaria in un palazzo ideato come residenza permanente del *Senior Augustus*, come lo prova il palazzo coevo di Spalato, ritiro di Diocleziano.[15] A ciò va aggiunto che pare assai poco probabile che un imperatore regnante che per motivi politici e strategici stabilì la sua residenza verso settentrione, e precisamente a Mediolanum, ordinasse un palazzo per la villeggiatura così meridionale a distanza inquietante dal centro nevralgico della vita politica che in quei tempi movimentati ad ogni momento avrebbe potuto esigere la sua presenza. Non perdendo di vista il panorama storico, siamo portati a

12. Al concetto d'un «palazzo Erculeo» si confronti quello della *Basilica Herculis* che, secondo Cassiodoro (*Var.* 1, 6), nel VI secolo fu un noto e tradizionale tipo di edificio. Teodorico, seguendo un antico costume, ordinò che siffatto edificio fosse costruito in Ravenna: *basilicae Herculis amplum opus aggressi (sc. nos, Theodoricus), cuius nomini antiquitas congrue tribuit, quicquid in aula praedicabili admiratione fundavit.* E. Dyggve, *Symbolae Osloenses, l. c.*, p. 126. L'Orange, *Aquileia e Piazza Armerina*, p. 189 sg.

13. S. Mazzarino, *Sull' otium di Massimiano Erculio dopo l'abdicazione*, Rend. Lincei ser. VIII, 8, 1953, p. 417 sgg.

14. F. Cumont, *Le Symbolisme funéraire des Romains*, p. 253 sgg., 263 sgg., *et passim*. G. Rodenwaldt, *Jahrb. Deutsches Archäolog. Institut*, 51, 1936; F. Gerke, *Die christl. Sarkophage der vorkonstantin. Zeit*, p. 246 sgg. e 271 sgg. *et passim*. L'Orange, *Iconography of Cosmic Kingship in the Ancient World*, p. 188 sgg.

15. Se è esatto che non esistano impianti ipocaustici fuori delle terme, si può presumere che dei sistemi di riscaldamento più semplici fosser sufficienti in Sicilia, specialmente a questo luogo che secondo Gentili tanto è favorito dall'ambiente: quasi in una «conca accogliente al riparo dai venti e particolarmente dal freddo vento del nord» (*l. c.*, p. 7, prima ediz.).

ritenere che la località di Piazza Armerina, mentre si presenta sotto un aspetto molto sfavorevole per il regnante, è, viceversa, una residenza ideale per l'abdicatario, in perfetto accordo con i principi istituzionali che gli imponevano la rinuncia od ogni attività politica.

Quando Diocleziano e Massimiano s'incontrarono a Roma, nei vicennali Diocleziani del novembre 303, Diocleziano indusse il suo collega imperiale, riluttante, ad assentire all'abdicazione, legandolo in quel festivo e religioso momento, con un giuramento a Giove Capitolino.[16] All'ultimo dopo siffatto impegno definitivo – e probabilmente prima, contemporaneamente all'inclusione effettiva nella costituzione tetrarchica delle norme concernenti l'abdicazione – Massimiano, non diversamente da Diocleziano, dovette por mano alla costruzione del suo ritiro imperiale come prova concreta dell'accettazione delle disposizioni costituzionali. Il palazzo è più che un materiale documento della volontà di Massimiano di rispettare gli accordi stipulati con Diocleziano sotto gli auspici di Giove, è una importante manifestazione statale, una dimostrazione della lealtà dell'imperatore, del suo inconcusso rispetto e per la costituzione e per Diocleziano Augusto e pel successore designato Costanzio Cloro, infine, un'espressione visibile del principio di collegialità che era la legge fondamentale dell'ordinamento statale tetrarchico. Che se la scelta della lontana costa dalmata volle essere per Diocleziano, imperatore dell'Oriente, una dimostrazione del suo rispetto alla legge, non meno rispettosa della stessa legge fu la scelta del territorio siciliano per Massimiano imperatore d'Occidente. La Sicilia – come rileva il Mazzarino – era diventata un territorio tradizionale per l'otium a-politico, era diventata la terra

classica del ritiro filosofico. Pertanto quando l'imperatore volle provare con enfasi al mondo intero il suo allontanamento dal governo ed il suo ritiro in quies, dovette spontaneamente pensare alla terra siciliana. «L'otium Siciliense è dedizione alla filosofia . . . Tutti questi otia Siciliensia . . . non si svolgono sotto il segno della politica; si svolgono sotto il segno della rinuncia alla politica».[17] Sotto questo segno – il segno della rinuncia alla politica – il ritiro imperiale siciliano si disegna come espressione ideale del programma dell'abdicazione.

Massimiano, però, diversamente da Diocleziano, dopo aver solennemente abdicato, non realizzò il programma dell'abdicazione. Non rispettò nè la legge, nè il giuramento, nè gli ordinamenti statali tetrarchici. Continuò ad immischiarsi nella politica ed a concepire dei piani ambiziosi. Durante il suo breve otium si preparò per riprendere la porpora al momento opportuno. In questa situazione, l'otium Siciliense – come appare dalle nostre precedenti argomentazioni – gli dovette essere un ostacolo, ed è da presumere che l'imperatore avendo deciso d'infrangere tutti gli impegni del programma dell'abdicazione, eo ipso abbia abbandonato il suo otium Siciliense, che sarebbe stato propriamente la realizzazione di quel programma. Può anche darsi che Massimiano non abbia mai abitato il palazzo di Piazza Armerina o che l'abbia subito abbandonato per tenersi più vicino a Roma ed al potere. Secondo le fonti letterarie pare che egli, per preparare il suo ritorno al potere, si stabilisse in qualche luogo della Campania o della Lucania.[18]

Reprinted, with permission, from *Studi in onore di Aristide Calderini e Roberto Paribeni. Vol. III, Studi di Archeologia e di Storia dell' Arte antica*, Milano–Varese 1956, pp. 593–600.

16. Sull'abdicazione di Massimiano: Mazzarino, *l. c.*
17. Mazzarino, *l. c.*

18. *Symbolae Osloenses*, *l. c.*, p. 127. Mazzarino, *l. c.*

The *Adventus* Ceremony and the Slaying of Pentheus as represented in two Mosaics of about A. D. 300

After passing through the triumphal archway at the entrance to the palace complex discovered recently at Piazza Armerina in Sicily[1] (Fig. 1, no. 1), a visitor finds on his right a rectangular hall (no. 5). This hall, which is about 10 m. deep, served as vestibule to a large atrium (no. 7). Since the atrium itself opens into the narthex-like *ambulacro della caccia* (no. 18), which in turn seems to have led into a *triclinium* located on the axis of the atrium, the rectangular hall becomes significant indeed as the vestibule which leads into the larger of the two ceremonial palaces in the Armerina group.[2] Here, at the very entrance, the visitor encounters the first of the mosaics with human figures (Fig. 2a–b) which form part of the mosaic pavement of

the palace. The pavement, executed in geometrically patterned *opus tessellatum*, includes in the center a badly damaged *emblema*, which is the first subject of the present article.[3]

Stylistically, the *emblema* is typical of the great mosaic work of about A.D. 300, which extends through the entire palace and was designed in close organic relation to the structure itself.[4] Only the upper left-hand area of the *emblema*, with its denticulated border, still survives. The figures, in polychrome, are dark against a light background and appear in two registers, one above the other. In accord with the conventions of Late Classical art, such an arrangement was intended to suggest that the rows of people stand behind each other. The ground on which the figures

1. B. Pace, *Note su una villa romana presso Piazza Armerina*, *Rendiconti della classe di Scienze Morali, Accad. dei Lincei*, Serie 8, fasc. 11–12, Nov.–Dec. 1951; G. V. Gentili, *Notizie degli Scavi*, 75 (1950), pp. 291 sqq.; *La villa romana del Casale di Piazza Armerina*, *Atti del I° Congr. naz. di Archeol. Crist.*, Syracuse 1950, pp. 171 sqq.; *La villa romana di Piazza Armerina*, *Itinerari dei musei e monumenti d'Italia*, 87 (1951); *I mosaici della villa romana del Casale di Piazza Armerina*, *Bollett. d'Arte* (1952), pp. 33 sqq.; G. Cultrera, *Scavi, scoperte e ristauri di monumenti antichi in Sicilia nel quinquennio 1931–35*, *Atti della Società Italiana per il progresso delle Scienze*, 2, fasc. 3 (1936), 612; *Piazza Armerina, notiziario di Scavi, Scoperte, Studi relativi all'Impero Romano*, XI (1940), *Appendice al Bull. Arch. Com. del Governatorato di Roma*, 70 (1942), p. 129; L. B. Brea, *Ristauri dei mosaici romani del Casale*, *Notizie degli Scavi*, 72 (1947), pp. 252 sqq. The new excavations were begun under the energetic guidance of G. V. Gen-

tili in 1950. Details of the mosaics have been published by G. Falzone in the *Vie d'Italia* (of the Touring Club Italiano), 57 (January 1, 1951), pp. 88 sqq. H. P. L'Orange, *È un palazzo di Massimiano Erculeo che gli scavi di Piazza Armerina portano alla luce?*, *Symbolae Osloenses*, 29 (1952), p. 114 sqq.; also in the Festschrift for G. Brusin (1953). E. Dyggve, *Symb. Osl.*, *loc. cit.*, pp. 122 sqq.

2. The smaller ceremonial palace to the south (fig. 1, nos. 10, 13) has been dealt with by E. Dyggve and myself, *Symb. Osl.*, *loc. cit.*, pp. 114 sqq. and 122 sqq.

3. The *emblema* has been published by Gentili, *Bollett. d'Arte*, *loc. cit.* I am indebted to R. Bianchi-Bandinelli for the photographs of Fig. 2 a–b, and to G. V. Gentili for the permission to reproduce them in this article.

4. *Symb. Osl.*, *loc. cit.*, p. 115.

Fig. 1. Plan of Piazza Armerina (after Gentili 1951)

stand – only preserved in the upper register – is accentuated by its dark hue, contrasting with the light background. All of the figures are in festival attire. Beardless youths, some with mantles over their left shoulders, appear in long-sleeved tunics trimmed with elaborately embroidered *clavi, segmenta*, and borders. That mature bearded men formed part of the group also is suggested by the survival of one such figure. He wears over his long-sleeved tunic a magnificent cloak, resembling a talar *(una ricca veste talare dalle larghe maniche listate di rosso)*,[5] and around his neck a green

scarf which is knotted in front. The costume appears to be of a ceremonial type. All the figures are crowned with wreaths of green foliage which, although varying in form, consist mostly of erect leaves or buds, arranged in such a way as to recall the wreaths of athletic victors throughout the Roman period (Fig. 3 a–c).

The figures are all represented in active movement. The youths in the upper row hold out laurel wreaths, while the bearded older man in the costume resembling a talar holds out a candelabrum which supports a blazing candle. The youths in the lower row hold diptychs at chest level, doubtless to prompt

5. Gentili, *Boll. d'Arte, loc. cit.*, p. 37.

175

Fig. 2. a, b. Piazza Armerina. Mosaic emblema of the vestibule

themselves while they recite. It is a notable fact that all the figures – whether they bear laurel branches, candelabra, or diptychs – turn slightly toward their left, as indicated by the bearing of their heads, by their gestures, and by the direction of their gaze. Thus, they turn toward the central axis of the hall – that is, *toward the person passing through the hall.* Toward *him* the attention of this whole festive assembly is directed; toward *him* the laurel branches are extended; for *him* the candelabra are ablaze; to *him* the recitation from the raised diptychs is addressed.

There seems to be no doubt as to the significance of this scene. The *emblema* represents the enthusiastic welcome and greeting with which the entering lord of the palace is hailed.

From our fragment we may reconstruct the picture of a solemn salutation, located so appropriately at the very entrance of the palace, where it was the first *emblema* to meet one's eyes on entering.[6] Furthermore, it is not a merely private or anonymous welcome which is here represented. Laurel, lighted torches, and the recital of a salutation are characteristics of the magnificent and official rite of welcome for an emperor. They are appropriate to the joy which the *adventus augusti* brings.

The festival of welcome celebrated at the imperial *adventus* is a ceremony well-known from literary sources, and its essential features are easily recognized, thanks to investigations by Alföldi,[7] who stresses the religious aspect of the ceremony. Coins, for example,

6. A torch bearer in a fresco which was found in a Roman tomb at Gargaresh (Tripolitania) and dates from the fourth century A. D. greatly resembles our youths in festival attire (*Enciclopedia Italiana*, XII, p. 242, fig. s. v. *dalmatica*). He also wears a long-sleeved tunic elaborately embroidered with *clavi*, *segmenta*, and borders, and over the tunic is a mantle which covers his left shoulder. In his right hand he holds a candelabrum which is shaped like an hourglass and strikingly resembles the one in the Armerina mosaic. In his left

hand he holds a jeweled fillet, obviously intended as a headband, with which to welcome the deceased at his *adventus*.

7. A. Alföldi, *Ausgestaltung des monarchischen Zeremoniells*, *Röm. Mitt.* 49 (1934), pp. 88 sqq. See also A. Grabar, *L'empereur dans l'art Byzantin*, Paris 1936, pp. 228 and 235 sq.; E. K. Kantorowicz, *Art Bulletin*, 24 (1944), pp. 207 sqq., and in *Reinhardt-Festschrift* (Varia Variorum) 1952, pp. 178 sqq.

announce the *felix adventus Augusti nostri*, re-
ferring to happy times to come. In his *adventus*
the emperor-god appears before mankind as
the saviour of the world, and thus, the cere-
monial of welcome attains a sacred character.
The entire city, says Dio Cassius,[8] crowns it-
self and lights torches. The same author de-
scribes the *adventus* of Septimius Severus in
Rome as a most magnificent spectacle, during
which the whole city was decked with flowers
and laurel, adorned with gay colours, and
filled with the light of torches and the smell
of incense, while the people, rejoicing and
dressed in white, sang praises unceasingly.[9]
When Julian entered Sirmium,[10] he was met
by a welcoming assembly which conducted
him to the palace with torches, flowers, and
felicitations *(cum lumine multo et floribus, votisque
faustis . . . duxit in regiam)*. Alföldi also refers
to such a reception scene in a relief on the
arch of Galerius at Thessaloniki. In this case
the emperor is received at the city gate with
blazing torches.[11]

The reciting youths in our Armerina as-
sembly of welcome are evidently offering the
same *vota fausta, omina fausta* which were ad-
dressed to Julian at Sirmium. From the early
Roman Empire right down to the late By-
zantine Empire, such collective *acclamationes*
greeted the emperor wherever he appeared.[12]
At court the *acclamationes* were organized in
a complete system of applause and were re-

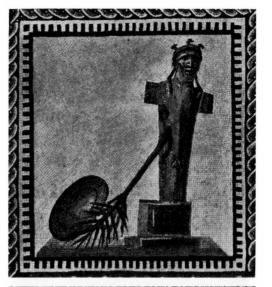

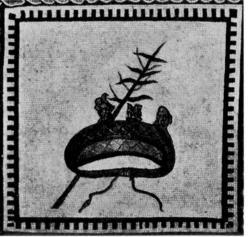

8. 63, 20, 5.

9. 74, 1, 4.

10. Ammianus Marcellinus, 21, 10, 1.

11. K. S. Kinch, *L'Arc de triomphe de Salonique*, pl. 6,
upper relief to the right.

12. A. Alföldi, *loc. cit.*, pp. 79 sq. The subsequent devel-
opment of these *acclamationes* into the medieval *laudes
regiae* is traced in E. K. Kantorowicz, *Laudes Regiae*. As
to their musical form, see M. F. Bukofzer in Kantoro-
wicz, *op. cit.*, appendix I.

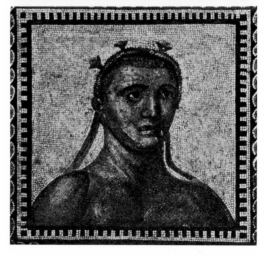

*Fig. 3. a–c. Rome, Terme di Caracalla. Details of mosaic:
athletic crowns*

177

Fig. 4. Rome, Sotterraneo of St. Peter's. Façade-mosaic of the Mausoleum of the Marcii

cletian's palace of retreat at Spalato, we may fittingly conclude our study of the *adventus* mosaic in the vestibule by quoting a passage from the Genethliacus (10, 5) of Mamertinus, wherein are mentioned the hymn-like songs with which Diocletian and Maximianus were received in Italy: *dis immortalibus laudes gratesque cantari; non opinione traditus sed conspicuus et praesens Juppiter cominus invocari; non advena, sed imperator Hercules adorari.*

II

A mosaic on the façade of the mausoleum of the Marcii, recently uncovered by the great excavations in the *sotterraneo* of St. Peter's at Rome (Fig. 4),[17] shows considerable resemblance in style to the Armerina mosaics. To mention only one detail, the denticulated border is of exactly the same type in both cases, consisting of alternate light and dark dentils each of which is composed of four *tesserae*, the light dentils being connected by a white line one *tessera* in width. Stylistically, the mausoleum mosaic belongs to the same period – around A.D. 300 – as does the Armerina *emblema*.

The mausoleum mosaic is polychrome, and the figures stand out against a light background. In the middle of the scene there is a pine tree, whose top is cut off by the upper border. Toward this tree the participants in the action are turned; toward *it* their vigorous movements are directed; upon *it* their excited glances converge. In the rear and to the left is a powerful figure who approaches the tree. He thrusts his left arm among the branches and holds in his right hand a staff, the top end of which can not be seen. His head is crowned with a wreath; his gaze is wide-

cited in the rhythmical litany style (εὐρύθμως) by a choir. On the return of Augustus from the provinces, he was greeted *non solum faustis ominibus sed et modulatis carminibus*,[13] and in the time of Theodoric *acclamationes* were performed *sub quadam harmonia citharae*.[14] Since the acclaiming youths in our palace mosaic refer to texts they hold in their hands, it is a natural assumption that they belong to just such a choir. To borrow the words of Dio Cassius about a choir instructed in rhythmical acclamation,[15] ὥσπερ τις ἀκριβῶς χορὸς δεδιδαγμένος – they call out their *vota fausta*.

If the assumption is correct, that the Armerina complex was a palace of retreat for Maximianus Herculius,[16] comparable to Dio-

13. Suet., *Aug.* 57, 2.
14. Cassiod., *Var.* 1, 31.
15. 75, 4, 4.
16. *Symb. Osl., loc. cit.,* pp. 114 sqq.

17. Repeated after the excellent reproduction in colour which accompanied a report by Monsignor Kaas on the excavations, in *Life*, March 27, 1950.

eyed. He wears a long costume, which is yellow and reddish in colour, and a grayish garment, which hangs over his left shoulder and is not easy to identify. In front and to the right of this figure, a female bounds toward the tree and violently thrusts her left arm, wrapped in a pink garment, among the branches. She holds an unsheathed sword in her right hand. Her head is crowned with a wreath; curls fall over her shoulders; her gaze is wide-eyed also. Her costume, which leaves her right breast, shoulder, and leg exposed, consists of a long, bluish *chiton* or *peplos*, with an overfold and with a girdle below her breasts. In front of her a furious beast, resembling a tiger, springs up the trunk of the tree, to the right of which are the remains of a clothed figure.

As far as I can see, this sharply characterized dramatic scene seems to admit of only one interpretation. Unquestionably, it is not a "Hunt of the Amazons"[18] because the woman has neither the costume (short *chiton*) nor the weapons (axe and shield) of an Amazon. On the contrary, she has all the characteristic features of a maenad, namely the long but partly revealing costume (πέπλοι ποδήρεις, Eur., *Bacch.*, 833), the wreath, and the short sword. Further, she appears in a typically Bacchic setting, being surrounded by landscape and accompanied by a Dionysiac beast. The powerful figure behind her now becomes easily recognizable. The staff in his right hand is a thyrsos; the crown is a wreath of wine or ivy; the grayish garment over his left shoulder, a νεβρίς. It is Dionysos himself who appears in the scene. If the Dionysiac character of the mosaic be admitted, then the drama in which the actors participate becomes readily identifiable. It is the Pentheus myth, and our mosaic represents the culminating scene, the

Slaying of Pentheus. Disguised as a maenad, Pentheus (σκευὴν γυναικὸς μαινάδος Βάκχης ἔχων, Eur., *Bacch.*, 915, 941, 980) sits in a pine tree in the forest of Kithairon, intending to observe secretly the holy mysteries of the maenads. A piece of his maenad attire (πέπλοι ποδήρεις, Eur., *Bacch.*, 833), consisting of a yellow border with three horizontal folds, may be observed just above the fork of the tree.[19]

Apparently, two successive actions in the same episode – which seems to agree with Euripides' account of the Slaying of Pentheus – have been combined in the mosaic. The first is the moment when Dionysos, with godly power, seizes the high crown of the pine tree, bends it down to earth, and then lets it swing upwards with Pentheus riding on a branch in full view of the maenads (*Bacch.*, 1064 sqq.):

λαβὼν γὰρ ἐλάτης οὐράνιον κλάδον
κατῆγεν, ἦγεν, ἦγεν εἰς μέλαν πέδον·
.
ἔκαμπτεν εἰς γῆν, ἔργματ' οὐχὶ θνητὰ δρῶν.

The second moment is when the maenads storm the tree, after the disappearing Dionysos has called out in his mighty voice: "Take vengeance!" Agaue shouts to the other maenads: "Come all, stand around the tree and grasp it, that we may seize the beast that rides on it and he may never betray the secret mysteries of our god." A thousand hands were now on the tree and tore it from the earth, and Pentheus fell with a thousand shrieks; for well he knew his end was near (*Bacch.*, 1106 sqq.):

ἔλεξ' Ἀγαύη· φέρε, περιστᾶσαι κύκλῳ
πτόρθου λάβεσθε, Μαινάδες, τόν ἀμβάτην
θῆρ' ὡς ἔλωμεν, μηδ' ἀπαγγείλῃ θεοῦ
χοροὺς κρυφαίους. αἱ δὲ μυρίαν χέρα
προσέθεσαν ἐλάτῃ κἀξανέσπασαν χθονός·

18. *ibid.*

19. The figure to the right of the tree may ba a nymph – the *genius loci* – in accord with Euripides' description of the scene of the action: Νυμφῶν ἱδρύματα, *Bacch.*,

951. Compare the nymph in a Pentheus scene on a Roman sarcophagus (O. Jahn, *Pentheus und die Mänaden*, pp. 18 sqq. and pl. IIIa.

The entire bloody scene is filled by the maenads' terrible agitation, and above the furious women appears Agaue's face "with foaming mouth and rolling eyes" (ἀφρὸν ἐξιεῖσα καὶ διαστρόφους κόρας ἑλίσσουσ', *Bacch.*, 1122 sq.).[20]

An unpublished fragment of sculpture, dating from the third century A. D. and formerly in the Museo Profano of the Lateran, seems based on the same theme (Fig. 5).[21] It undoubtedly formed part of a larger group, or even of an extensive composition. The central feature seems to have been the great, gnarled, and twisted tree trunk which survives in the fragment. A single branch bears elongated leaves, simply indicated (Fig. 6). At the foot of the tree and leaning against it, stands a violently agitated female figure. Her head is thrown back, and her gaze is directed toward the crown of the tree, while her left arm points straight upward in the direction of her gaze (as indicated by the remaining fragment of the arm and by the trace of the *puntello* whereby the lost part of the arm was affixed to the tree). With her right hand she clutches her breast, and the billowing folds of her garment emphasize the sudden twisting movement of her body. The costume itself consists of a long *chiton* or *peplos* with the hem rolled back, and a twisted roll of stuff serves as a girdle below her breasts. Her right breast and shoulder and her left leg are exposed, and her hair is bound up in a mass above her forehead. A little above her may be seen the frag-

20. Pausanias relates (2, 2, 6 sqq.) that the maenads pulled Pentheus down from the tree and tore him to pieces, and this version fits in with the account in our mosaic. The tree in which Pentheus sat is said to have been worshiped – at the command of Pythia – as Dionysos himself and to have been made into two *Xoana* of the god which were set up at Corinth.

21. The material is a grayish marble with dark veining. The total height is almost 1.95 m.; the length of the big arm, ca. 0.60 m., the height of the female figure, ca. 0.65 m. A *puntello* in the shape of a branch gives support to the big arm.

Fig. 6. Detail of Fig. 5

Fig. 7. Formerly Florence. Sarcophagus

ments of a bird which sits on a stump project-
ing from the left side of the tree trunk. At the
top of the trunk is a huge arm which thrusts
in among the branches from the right and
grasps the crown of the tree (Fig. 6). The
size of the arm implies a man of such stature
that his feet would be almost down at the
ground level on which the maenad stands.

If the woman at the foot of the tree is a
maenad, the arm which seizes the crown of
the tree must – because of its huge size –
belong to a higher order of being. Surely a
divinity is represented. The very distinctive
combination of a violently agitated maenad,
who looks up into a tree, and of an arm – ap-
propriate to the stature of a deity – which
grasps the crown of the tree, seems to me to
allow of only one interpretation, namely the
Slaying of Pentheus, even though the tree in
our sculpture is not the pine of the Euripides
version but a broad-leafed variety. Behind
the hand that grasps the tree, a branch con-

tinues upward. On this Pentheus must have
sat, surely in very reduced dimensions. Here,
as in the mosaic on the mausoleum of the
Marcii, two successive actions are combined
in one composition: the bending of the tree
by Dionysos and the attack upon it by the
maenads.

The Slaying of Pentheus is known to have
been one of the great themes of Classical art
and to have been transmitted to Late Anti-
quity by a vigorous tradition.[22] We find it in
the great sanctuary of Dionysos at Athens[23],
and also in reflections of monumental art,
such as vase paintings of the Archaic and
Classical periods. As examples of the theme
in Hellenistic and Roman art, the famous
wall painting in the house of the Vettii at
Pompeii[24] and various reliefs on Roman sar-
cophagi[25] may be mentioned. Among the
latter, a sarcophagus which was formerly at
Florence and is now lost[26] shows the Slaying
of Pentheus on its front (Fig. 7). Here again,

22. O. Jahn, *Pentheus und die Mänaden*. L. Curtius, *Pen-
theus*, 88. Winckelmannsprogramm, 1929. H. Philip-
part, *Iconographie des 'Bacchantes' d'Euripide*, *Revue Belge
de Philologie et d'Histoire*, IX, 1930.

23. Paus, 1, 20, 3.

24. For example, G. Rodenwaldt, *Komposition der pom-
pejanischen Wandgemälde*, pp. 214ff.

25. C. Robert, *Die antiken Sarkophagreliefs, 3*, pp. 520 sqq.
and pl. 139, nr. 434–434c and figs., p. 520 a–c. O.
Jahn, *loc. cit.*, pp. 17 sqq. and pl. IIIa, b.

26. C. Robert, *loc. cit.*, pl. 139, nr. 434–434c and pp.
520 sqq.

we find a contraction of two successive actions. In the center, maenads are tearing Pentheus to pieces, while another maenad, just to the right of center bends backward as she strains to pull the pine tree to the ground. One is reminded of the words of Agaue in Euripides: πτόρθου λάβεσθε, Μαινάδες (*Bacch.*, 1107). Agaue appears in Classical vase painting and in Roman art,[27] where she is represented as dancing with Bacchic frenzy and holding a sword in one hand and Pentheus' head in the other (she does not carry the head spitted on a thyrsos, as in *Bacch.*, 1141). Literature also bears witness to the popularity of the Pentheus theme in Roman times. Longus[28] and Philostratus[29] mention it. Philostratus describes a picture representing the slaying, which agrees closely with Euripides' version. The pine tree (ἡ ἐλάτη), he says, is lying on the ground (πέπτωκε δὲ τὸν Πένθεα ἀποσεισαμένη) and the maenads are rending their prey to pieces. Against this picture of τὰ ἐν τῷ κιθαιρῶνι, he then juxtaposes – in direct continuity, as does Euripides – the picture of the lamentation for the death of Pentheus (ὁ θρῆνος) in the palace of Cadmus at Thebes.

In the temple of Dionysos at Athens the punishment of Pentheus and of Lykurgos, the two rebels against Dionysos, was represented in two famous γραφαί: Πενθεὺς καὶ Λυκοῦργος ὧν ἐς Διόνυσον ὕβρισαν διδόντες δίκας.[30] This combination has its deep inner motivation and was therefore repeated in the pictures which Longus describes in his pastoral as having been in the temple of Dionysos. The temple, he says, had γραφάς in its interior and, among others, Λυκοῦργον δεδεμένον and Πενθέα διαιρούμενον.[31] The same mythical and thematic complex of ideas relates the mosaics of Armerina and of the mausoleum of the Marcii. The Dionysiac attack on Pentheus, represented on the mausoleum, is paralleled by the similar attack on Lykurgos, which appears in one of the mosaics found in the palace at Armerina.[32]

APPENDIX

An inscription recently published by G. V. Gentili (*La villa imperiale di Piazza Armerina*, 1954, p. 12), seems definitely to confirm that the palace near Piazza Armerina is that of Maximianus Herculeus. Gentili reads the very fragmentary inscription as follows: AED[ES SACRAE D(OMINI) N(OSTRI) M. AUR(ELI) VAL(ERI) MAXIMIANI] H(ERCULEI) V(ICTORIS) GALLO[RUM LIBERATORIS (?) etc.]. Since the fragment preserves only the letters AED. H. V. GALLO, Gentili would hardly have hit upon this reading, unless he had had a preconceived idea that Maximianus Herculeus was the owner of the palace. In this second edition of his guidebook of the palace, Gentili accepts our dating of the palace in the time of the Tetrarchs, our interpretation of it as that of an emperor, our identification of this imperial palace as that of Maximianus Herculeus, our identification of one of the main figures of the mosaic decoration as that of this very emperor, and finally, our interpretation of the mosaic of the vestibule (of which he had previously thought of as a "compimento di un rituale religioso o ad un atto di iniziazione") as that of an imperial *adventus*.

Reprinted, with permission, from *Late Classical and Mediaeval Studies in Honor of A. M. Friend*, Princeton 1955, *pp. 7–14*.

27. O. Jahn, *loc. cit.*, pp. 21 sqq.
28. *Past.*, 4, 3, 1.
29. *Imag.*, 1, 18, 1.

30. Paus., 1, 20, 3.
31. *Past.*, 4, 3, 1.
32. Gentili, *loc. cit.*, pp. 35 sqq. and figs. 7 and 8.

Un sacrificio imperiale nei mosaici di Piazza Armerina

La tesi da me sostenuta, secondo la quale la villa di Piazza Armerina deve ritenersi un palazzo imperiale,[1] e che ha trovato consenziente lo stesso autore degli scavi, G. V. Gentili,[2] trova conferma nella iconografia dei mosaici della cosiddetta *Piccola Caccia* alla quale è consacrato il presente articolo.

L'ambiente decorato con i detti mosaici, cioè la *diaeta* della *Piccola Caccia*, comunica con il grande atrio a quadriportico, e così con tutta la successione degli ambienti monumentali, che culminano poi nell'aula basilicale. Alla *diaeta* si accede per un portale d'ingresso sorretto da due colonne e rispondente sul portico settentrionale dell'atrio. Di questo ambiente la Piccola Caccia costituisce il mosaico pavimentale. Spiccano in esso due scene centrali con episodi relativi alla caccia, cioè la scena di un sacrificio e quella di un banchetto all'aperto (Fig. 1, 3), le quali occupano tutta la parte centrale del mosaico, mentre le scene di caccia propriamente dette si sviluppano tutt'intorno a queste. Le due scene predette non soltanto s'impongono per la loro collocazione dominante al centro, ma acquistano un

carattere particolarmente significativo e solenne perchè si conformano ai grandi schemi tradizionali sia del sacrificio imperiale di caccia, sia del banchetto eroico all'aperto.

Già il Gentili[3] ha riscontrato un nesso tra questa scena conviviale (Fig. 1) e la miniatura XXX dell'Iliade Ambrosiana (Fig. 2).[4] «Particolarmente significativo è il confronto col gruppo superiore di eroi, adagiati, come i personaggi del mosaico, sullo *stibadium a sigma;* tra i cinque banchettanti figurano al centro i tre più famosi troiani, Ettore, Paride ed Enea. Perfino in qualche particolare accessorio vi è identità iconografica tra mosaico e miniatura: si veda il cesto di vimini, dal quale fuoriescono due colli di anfore».

Importanza particolare ha il sacrificio di caccia, il quale fa parte della grande tradizione imperiale sia per il tipo iconografico della rappresentazione, sia per il concetto informatore di questa. Quando la figura del cacciatore si congiunge con quella del sacrificante ne risulta una combinazione di motivi che si collega specificatamente con la caccia imperiale, pur quando compare in rappresen-

1. *È un palazzo di Massimiano Erculio che gli scavi di Piazza Armerina portano alla luce?, Symbolae Osloenses,* 29, 1952, p. 114 sgg. *Nuovo contributo allo studio del palazzo Erculio di Piazza Armerina, Acta Instituti Romani Norvegiae* 2, 1965, p. 65–104.

2. G. V. Gentili: *La villa imperiale di Piazza Armerina,* 1954. *(Itinerari dei musei e monumenti d'Italia). La villa Erculia di Piazza Armerina, I mosaici figurati,* 1959.

3. *Mosaici figurati,* p. 36.

4. A. M. Ceriani – A. Ratti, *Homeri Iliadis pictae fragmenta Ambrosiana,* Milano 1905, miniatura XXX, v. anche R. Bianchi Bandinelli, *Continuità Ellenistica nella Pittura dell'età medio- e tardo-romana,* p. 138, *Rivista dell'Istituto Naz. d'Arch. e Storia dell'Arte,* Nuova ser A. II, 1953, p. 138 sgg.

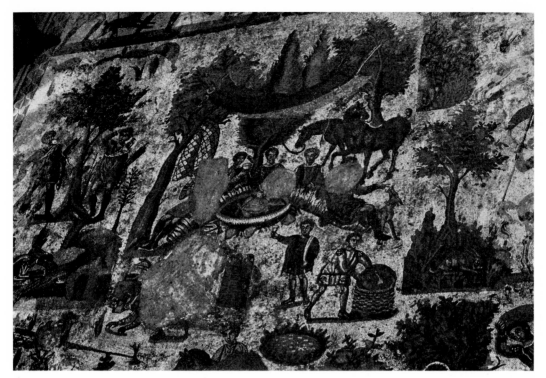

Fig. 1. Piazza Armerina. Banchetto della diaeta della Piccola Caccia

tazioni non imperiali.[5] Caccia e sacrificio simboleggiano attività dell'uomo le quali costituiscono il vero fondamento dell'etica imperiale romana e che, per questo, dovevano trovare nell'iconografia imperiale una loro espressione. Mentre la caccia esprime la *virtus*, il sacrificio esprime la *pietas*: la *pietas erga deos*. Così *pietate insignis et armis* ci viene descritto il sovrano ideale, da Enea fino ad Augusto, e da

Augusto agli imperatori deificati della tarda antichità:[6] *Gallieno . . . cuius invicta virtus sola pietate superata est.*[7] *. . . virtute magno pietate praecipuo semper et ubique victori* (sc. Costantino).[8] *virtute fortissimo et pietate clementissimo domino nostro* (sc. Costantino).[9] La perfetta espressione artistica di questo ideale imperiale si vede nel ciclo adrianeo dei medaglioni dell'Arco di Costantino, tanto nell'ordine adrianeo del

5. Un mosaico di Cartagine nel Museo del Bardo (*Inventaire des mos.*, Volume-tavole II, n. 607. A. Merlin – I. Poinssot, *Guide du Musée Alaoui*, 4. ed. P. Quoniam, 1950, tav. XXI. M. P. Gauckler, *Cat. Musée Alaoui*, *Supplement* 1910, tav. I e p. 3 sg.) ci dà con la sua combinazione di caccia e di sacrificio un parallelo alla nostra Piccola Caccia; per stile esso è posteriore al nostro mosaico di Piazza Armerina. In un boschetto di cipressi si sacrifica davanti a statue di Diana ed Apollo, poste in un tempietto. Si tratta perciò di un sacrificio ben diverso da quello a Diana nel bosco sacro nel rilievo dell'Arco di Costantino e nel mosaico di Piazza Armerina. Nel mosaico di Cartagine si sacrifica un

uccello dal lungo collo; in basso si scorge una trappola per le belve simile a quelle di Piazza Armerina e di Hippo Regius, L'Orange, *Nuovo contributo*, *op. cit.* sopra Nota 1.

6. J. Liegle, *Zeitschrift für Num.* 42, 1935, p. 59 sgg., 83 sg., 86 sgg. A. Grabar, *L'empereur dans l'art byzantin*, p. 57 sgg., 133 sgg., 139 sgg., 237 sgg. H. Hoffa, *Röm. Mitt.* 27, 1912, p. 99; L'Orange-von Gerkan, *Der spätantike Bildschmuck des Konstantinsbogens*, p. 172 sgg.

7. Dessau *ILS*, I Nr. 548. Liegle, *op. cit.*, p. 94.

8. *CIL*, VIII 2386.

9. *CIL*, XII 1852.

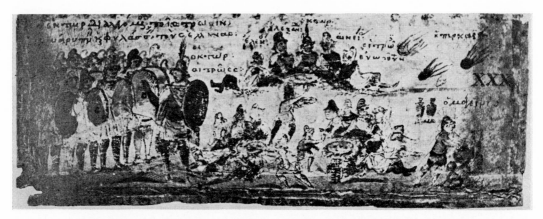

Fig. 2. Milano, Bibl. Ambrosiana. Miniatura n. XXX dell' Iliade Ambrosiana (Cod. F 205 inf.)

ciclo quanto nell'ordine costantiniano dello stesso, dove, in entrambi i casi, troviamo associati in un paio di medaglioni una caccia imperiale e un sacrificio imperiale, cioè la *virtus* e la *pietas*.

Confrontiamo ora l'episodio del sacrificio nella Piccola Caccia (Fig. 3) con quello del sacrificio ad Apollo in uno dei medaglioni dell'Arco di Costantino (Fig. 4). Troviamo sia nell'uno che nell'altro, al centro della scena, un altare col fuoco acceso, dietro il quale un alto piedistallo porta la statua della divinità a cui viene offerto il sacrificio, nell'inquadratura di due alberi. Sul lato sinistro, in entrambe le figurazioni, vediamo il sacrificante che, un po' più alto degli altri partecipanti al rito, sta in piedi presso l'ara in atto di porgere la mano destra con il dono dell'offerta verso la fiamma sacrificale. È solenne, composto, e in atteggiamento rilassato, col piede sinistro, su cui grava il corpo, tenuto un po' in avanti e la gamba destra piegata un po' all'indietro. Nel medaglione questo personaggio rappresenta l'imperatore Adriano, al quale, peraltro, Costantino ha dato le sembianze del suo collega imperiale Licinio;[10] nel mosaico invece vi è un giovane, dai grandi occhi, in una tunica color di porpora. In tutte e due le scene, dall'altro lato dell'altare, rivolta verso il sacrificante e in atto di guardarlo fissamente, sta una figura virile, che nel meda-

glione è un uomo in età matura, e nel mosaico è invece un giovane, e sia l'uno che l'altro tengono per la briglia un cavallo focoso; in entrambe le scene il cavallo volge la testa verso il cavaliere e scalpita nervosamente tenendo alzata la gamba anteriore destra. Nella Piccola Caccia si trova, alle spalle del sacrificante, a sinistra, un altro giovane con un cavallo in rispondenza simmetrica con quello di destra. Dietro Adriano invece sta un uomo senza cavallo, Antonino Cesare.

È evidente, dunque, che il sacrificio della Piccola Caccia ha il suo prototipo in una tradizione iconografica fissata per la rappresentazione del sacrificio imperiale di caccia. Al qual proposito un particolare assume speciale importanza. Nella Piccola Caccia il sacrificio viene offerto ad una statua di Diana in un boschetto sacro; alla stessa statua e in quello stesso boschetto Adriano – al quale Costantino ha dato le proprie sembianze – offre, in uno dei medaglioni del nostro ciclo dell'Arco Costantiniano, il suo sacrificio (Fig. 5). Dietro l'altare, sopra il quale il sacrificante tende la mano destra, si trova, in entrambe le scene, un alto piedistallo che sorregge la statua di Diana. Questa statua è, in tutti e due i casi, posta nella cornice di due alberi, del tipo

10. L'Orange, *Studien zur Geschichte des spätantiken Porträts*, p. 50 sgg. – L'Orange-von Gerkan, *op. cit.*, p. 171 sgg.

Fig. 3. *Piazza Armerina. Sacrificio a Diana della* diaeta *della Piccola Caccia*

 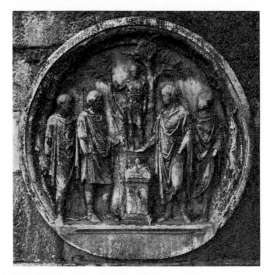

Fig. 4 e 5. *Roma, Arco di Costantino. Medaglioni adrianei con scene di sacrificio*

dell'olivo, uno dei quali, il più piccolo, si trova a sinistra, mentre il più grande è a destra, e si inarca quasi per formare un baldacchino sopra la statua. Un punto di contatto di sorprendente evidenza si riscontra in ispecie nell'alto piedistallo su cui s'inalza la statua (Fig. 6, 7). Questo piedistallo non è a nor-

male sezione rettangolare, ma ha sezione tonda, ha, cioè, forma di colonna. In entrambe le scene la dea è vestita d'un peplo disposto, sia nell'una che nell'altra figurazione, in ugual modo, e succinto sopra le ginocchia. Ma, mentre nel medaglione dell'Arco di Costantino la dea tiene nella destra

Fig. 6. Particolare della Fig. 3

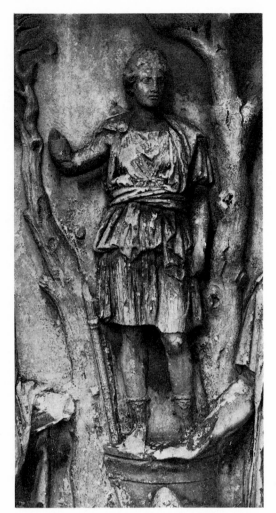

Fig. 7. Particolare della Fig. 5

un'asta, nel mosaico di Piazza Armerina essa è conforme al modello tradizionale, in atto di estarre, con la mano destra, una freccia dalla faretra, e tiene un arco nella sinistra. L'evento che ha dato occasione al sacrificio è stato in entrambi i casi una caccia al cinghiale; nel medaglione la testa dell'animale è appesa all'albero di destra presso l'altare; nella Piccola Caccia il cinghiale è portato, a sinistra, verso l'altare da due cacciatori.

Mi pare dunque che non possa sussistere dubbio sul fatto che il sacrificio si compie nello stesso boschetto sacro, sia nel medaglione

adrianeo, sia nel mosaico di Piazza Armerina. Ed è logico supporre che presso questo altare si celebrassero delle feste tradizionali di sacrificio a chiusura delle cacce imperiali o principesche che si svolgevano nelle solenni ricorrenze ufficiali, come per es. nei giubilei imperiali, quando imperatori e principi s'incontravano a Roma. La caccia al cinghiale, dai tempi dell'Impero Romano ad oggi, è stata la caccia classica rappresentativa di Roma-Italia e anche oggi è praticata nelle tenute già reali nei dintorni di Roma.

Ora ci si può porre il quesito se il soggetto

del nostro mosaico sia uno di questi storici sacrifici di caccia, oppure sia soltanto la rappresentazione di un sacrificio venatorio, che segua il modello di una tradizione iconografica fissa. Ma, poichè tale iconografia ha origine dal sacrificio imperiale, anche questa seconda ipotesi è un argomento per dedurne che la Piccola Caccia è, essa pure, una caccia imperiale o principesca.

Reprinted, with permission, from *Arte in Europa, Scritti di Storia dell'Arte in onore di Edoardo Arslan, Milano 1966, pp. 101–104.*

Aquileia e Piazza Armerina

Un tema eroico ed un tema pastorale nell'arte religiosa della tetrarchia

Con ragioni convincenti Giovanni Brusin ha datato le due grandiose opere musive delle aule cultuali di Teodoro in Aquileia l'una – cioè il mosaico pavimentale presso il campanile, nell'aula Nord – all'epoca immediatamente prima dell'editto di Milano del 313 d. C., l'altra – cioè il mosaico pavimentale nell'aula Sud che sussiste nella chiesa popponiana – all'epoca immediatamente dopo il detto editto. A lato di queste testimonianze dell'arte musiva dei primi decenni del IV secolo, hanno preso posto gli stupendi mosaici pavimentali che gli scavi a Piazza Armerina in Sicilia sotto l'energica guida di G. V. Gentili hanno portato alla luce nel corso degli ultimi anni. Sulla base delle pubblicazioni preliminari degli scavi[1] ho proposto la datazione di tutto il complesso musivo di Piazza Armerina – tranne certi restauri e rinnovazioni di epoche più tardi – intorno al 300 d.C. Partendo da certi tratti di deciso carattere erculeo-tetrarchico nelle rappresentazioni dei mosaici, così come dalla disposizione imperiale del palazzo che adornano, ho proposto di riconoscere un «ritiro» tetrarchico, analogo a quello che Diocleziano si costruì a Spalato, nel complesso palazziale di Piazza Armerina.[2]

Però benchè i mosaici di Piazza Armerina e di Aquileia appartengano alla stessa epoca, i punti di contatto tra i due gruppi sono soltanto quelli generali dell'iconografia e della forma tardo-antica. Come tratti più speciali che uniscono i due gruppi si potrebbero forse menzionare certi dettagli delle vesti, per esempio certi disegni identici dei clavi e segmenti delle tuniche, mentre dal paragone dei ritratti degli offertori nell'aula aquileiese Sud (dopo il 313 d.C.) colle teste di cacciatori ecc. a Piazza Armerina (ca. 300 d.C.), risultano proprio i punti di somiglianza e di dif-

1. B. Pace, *Note su una villa romana presso Piazza Armerina*, *Rendiconti Acc. Lincei*, Serie 8, fasc. 11–12, Nov.–Dic. 1951. G. V. Gentili, *Notizie degli Scavi*, 1950, p. 291 sgg.; *La villa romana del Casale di Piazza Armerina*, in *Atti del 1. Congresso Naz. di Archeol. Crist.*, Siracusa 1950, p. 171 sgg.; *La villa romana di Piazza Armerina (Itinerari dei musei e monumenti d'Italia* N. 87, 1951); *I mosaici della villa romana del Casale di Piazza Armerina*, Bollett. d'Arte, 1952, p. 33 sgg. Precedenti scavi di G. Cultrera: G. Cultrera, *Scavi, scoperte e ristauri di monumenti antichi in Sicilia nel quinquennio 1931–35*, *Atti della Società Italiana per il progresso delle Scienze*, 2, fasc. 3, 1936, p. 612; *Piazza Armerina*, notiziario di *Scavi, Scoperte, Studi relativi all'Impero Romano*, II, 1940, in Appendice al *Bull. Arch. Com. del Governatorato di Roma*, 1942, p. 129. Sui successivi lavori di ristauro e di conservazione: L. B. Brea, *Ristauri dei mosaici romani del Casale*, in *Notizie degli Scavi*, 1947, p. 252 sgg. Un nuovo periodo di scavi è cominciato nel 1950 sotto la sorveglianza di Veneziano. Particolari dei mosaici sono pure stati pubblicati da G. Falzone, nelle *Vie d'Italia* (del Touring Club Italiano), 57, 1 genn. 1951, p. 88 sgg.

2. *E' un palazzo di Massimiano Erculeo che gli scavi di Piazza Armerina portano alla luce?*, in *Symbolae Osloenses* 29, 1952, p. 114 sgg. [v. questo volume, p. 158–67.]

Fig. 1. Piazza Armerina. Protome ferine. Dettaglio del mosaico pavimentale del quadriportico del grande atrio o peristilio

ferenza che sono tipici per il ritratto costantiniano in relazione a quello tetrarchico.[3] In linea generale, i due gruppi di mosaici – se anche vicinissimi nel tempo – appartengono, così nello stile come nel tema, a due cerchie di vita e di cultura profondamente diverse del mondo antico.

Un tema dominante di tutti e due i gruppi – chiamiamolo il *tema dell' animale* – rispecchia il profondo contrasto spirituale tra queste due cerchie. A Piazza Armerina il mosaico pavimentale del quadriportico del grande atrio o peristilio (v. p. 175, fig. 1, *7*) consiste in un

tappeto di protome ferine incorniciate da medaglioni di alloro: l'elefante, la pantera, il cinghiale, il cavallo selvatico, animali cornuti, struzzi ecc. si ripetono davanti ai nostri occhi[4] (fig. 1). Sono gli animali dell'anfiteatro.[5] La stessa razza di animali, ma in piena figura, s'incontra di nuovo, se dall'atrio saliamo all'ambulacro (p. 175, fig. 1, *18*), il pavimento del quale è coperto dal grandioso mosaico colla rappresentazione della caccia agli animali selvatici e della cattura degli stessi per i giochi teatrali.[6] Quando gli scavatori passeranno le porte nel muro di dietro dell'ambu-

3. Cf. L'Orange, *Studien zur Geschichte des spätantiken Porträts*, p. 52 sgg.

4. Gentili, *Itin.*, *l. c.*, p. 18.

5. Sugli animali dell'anfiteatro v. p. es. Dio Cass.

72,10; 73,17 sgg. Struzzi come animali dell'anfiteatro: Herodianus 1,15.

6. Gentili, *l. c.*, p. 27 sgg.

lacro ed entreranno nell'ambiente coperto da questo stesso ed al quale pare che formi una sala d'entrata, un nartece, non troveranno, ci domandiamo, in quell'ambiente – nel quale sarebbe da aspettarsi la sala culminante del complesso, il triclinio[7] – lo sviluppo culminante del nostro *tema dell'animale*, cioè la scena eroizzata del dramma del combattimento dell'uomo contro l'animale, *l'opera di Ercole*, tanto divulgata nell'arte e nell'ideologia politica ed imperiale, religiosa e morale del tempo?[8] Che questo sia giusto o no, comunque esiste questo climax nello sviluppo del *tema dell'animale* nell'altro compartimento monumentale del complesso palazziale a Piazza Armerina.[9] Se si sale dall'atrio (p. 175, fig. 1, *10*) dove il portico è pavimentato con un tappeto musivo di girali di acanto racchiudenti torsi ferini di tigri, leoni, lupi, sciacalli, iene, cavalli, cervi, gazzelle, ecc.,[10] e si entra nel triclinio (p. 175, fig. 1, *13*), si trova nei mosaici del pavimento la piena orchestrazione del nostro tema, cioè l'opera eroica di Ercole, la sua strage delle bestie.[11]

Dalle protome di animali nel grande atrio che si devono paragonare ai girali con animali nel piccolo atrio, c'è un crescendo fino al mondo esuberante di belve in piena figura che il grande mosaico di caccia dell'ambulacro stende intorno a noi. Nelle protome e nei torsi di tutti e due gli atrii, l'uomo dell'antichità riconosceva la bestia feroce dell'arena, l'alito torrido dell'anfiteatro gli batteva la faccia alla visione di queste immagini e si riaccendeva nella sua anima la passione che egli conosceva così bene dagli spettacoli sanguinari. Ma queste lotte contro bestie feroci e questi massacri di belve facevano intravedere le fatiche di Ercole, il trionfo di Ercole

sulle «cattive belve». In questo modo la strage di animali diventa un'immagine della lotta eroica che ha per esito la vittoria sulla bestialità. E' su questo sfondo ideale che si deve vedere il massacro di belve dell'imperatore erculeo – p.es. del Commodo Ercole – nell'arena romana. Ed in questo si trova la spiegazione del fatto che non soltanto la strage di belve di Ercole, ma anche le scene di caccia diventano così comuni sui sarcofagi nel corso dei secoli III e IV. Le fatiche di Ercole si sentono attraverso tutte queste protome, torsi e cacce. E nel triclinio dove la decorazione si avvicina alla mèta finale, Ercole stesso fa la sua apparizione davanti a noi.

Ha un tale ciclo «erculeo» di immagini potuto dare un nome all'edifizio che riempiva? Nel VI secolo si parla della *basilica Herculis* nel senso di un ben conosciuto e tradizionale tipo di edificio. Secondo Cassiodoro, Teodorico, seguendo un antico costume, ordinò che un tale edificio fosse costruito a Ravenna: *basilicae Herculis amplum opus aggressi (sc. nos, Theodoricus), cuius nomini antiquitas congrue tribuit, quicquid in aula praedicabili admiratione fundavit.*[12] Provengono i numerosi mosaici della tarda antichità con protome di animali, con cacce e lotte di belve – è sufficiente ricordare il grande mosaico pavimentale nella sala d'ingresso della Villa Borghese a Roma – da analoghi palazzi erculei?

Nelle aule Teodoriane di Aquileia il *tema dell'animale* si delinea su uno sfondo totalmente diverso. Questo vale non soltanto per l'aula Sud dove il pensiero cristiano è liberamente articolato (dopo l'editto di Milano), ma anche per l'aula Nord, cioè per lo sviluppo del *tema dell'animale* nel grande mosaico pavimentale presso il campanile che stilistica-

7. Secondo lo schema del *palatium sacrum* imperiale, cf. E. Dyggve, *Ravennatum Palatium Sacrum*, e *Symbolae Osloenses, l. c.*, p. 122 sgg.

8. F. Cumont, *Le symbolisme funéraire des Romains.* E. Kitzinger, *Dumbarton Oaks Papers* 6, 1951, p. 117 sgg.

9. *Symbolae Osloenses, l. c.*, p. 120 sgg.

10. Gentili, *l. c.*, p. 19 sgg.

11. Gentili, *l. c.*, p. 21 sgg.

12. *Var.* 1,6. Cf. Dyggve, *Symbolae Osloenses* 29, 1952, p. 126.

mente è anteriore al mosaico Sud e senza le
sue distinte formule del pensiero cristiano. In
quest'ultimo mosaico si vedono – negli spazi
intermedi di un complesso di cerchi, ellissi
ecc. – gli animali domestici: pecora, capra,
bue, asino, parecchi in riposo od a pascolo,
parecchi a slanciato galoppo, e, negli inter-
valli tra questi, uccelli a lato di tirsi floreali,
uccelli su fronde, la idillica nidiata di pernici,
di più merli, fagiani, colombe, ecc. Tra questi
animali campeggiano, dice il Brusin,[13] certe
immagini, certamente non messe a caso, le
quali si sono sinora sottratte a ogni soddisfa-
cente esegesi, cioè (fig. 2 e 3) «un capro con
ai due lati dell'imbasto un bastone ricurvo da
pastore e un corno d'abbondanza, poi un
torello con legata al dorso una pertica alla
quale è fissata in cima una roncola e un ca-
pretto in riposo davanti a un canestro colmo
di forme ovali che non sono pani».

Pecora, capra e bue sono gli animali essen-
ziali in quel quadro della vita campestre, della
vita feconda delle greggi, della vita fruttifera
delle vigne e degli oliveti, delle terre e dei
boschi coltivati, che fu imbellita ed idealiz-
zata come idillio mezzo bucolico mezzo agra-
rio dall'antica letteratura ed arte, e che nei
tempi delle guerre e catastrofi del III secolo
si cristallizzava come formula di una vita si-
cura, pacifica e felice – vita paradisiaca. I
due attributi essenziali di questa vita campe-
stre sono il *pedum*, il bastone ricurvo del pa-
store, e la *falx*, la roncola, lo strumento della
raccolta: dunque appunto i due attributi che
nel nostro mosaico aquileiese sono messi, *ex-
plicite*, davanti ai nostri occhi, come *nomen-
clatio* della scena. Il terzo attributo, il corno
di bue, forse un *cornu* pastorale, forse le *cornu-
copiae*, corrisponde bene a un tal significato
del mosaico. E canestri, vasi e botti con for-
maggi e frutta od altri prodotti della vita

Fig. 2. Aquileia, aula Nord. *Capra con* pedum *e* cornu.
Dettaglio del mosaico pavimentale

Fig. 3. Aquileia, aula Nord. *Torello con pertica alla quale è
fissata una* falx. *Dettaglio del mosaico pavimentale*

13. Delle opere del Brusin ho alla mano, purtroppo,
soltanto la sua *Guida storica e artistica di Aquileia e Grado*
(1947) dalla quale sono prese le citazioni (pag. 58).

Fig. 4. Roma, Museo Nazionale delle Terme. Sarcofago cristiano, III secolo

campestre fanno parte logica e tradizionale di questa scena.

Il quadro paradisiaco della vita campestre fu ripetuto all'infinito nell'arte cristiana del III secolo specialmente dalla generazione delle grandi persecuzioni immediatamente prima dell'editto di Milano – teste ne è il gran numero di sarcofagi cripto-cristiani di ca. il 300 d.C. del tipo dei cosidetti «Hirtensarkophage», cioè con rappresentazioni di pecore, capre, e buoi intorno al pastore, e di lavori di raccolta nelle vigne e sui campi.[14]

Il significato paradisiaco è specialmente chiaro, quando questo quadro fa cornice alla figura di Giona salvato,[15] il simbolo dell'anima risorta dalla morte. Trattando di questo Giona circondato dalla gregge, ricordiamoci dell'iscrizione *Cyriace vibas (= vivas)* del

mosaico aquileiese, contenente l'augurio della vita eterna per Cyriacus.[16] Se il Giona salvato è l'immagine dell'anima risorta dalla morte, il suo risveglio tra le pecore, le capre ed i buoi potrebbe servire all'interpretazione del nostro mosaico, l'augurio del quale viene accompagnato, per modo di dire, dalle immagini degli stessi animali. Il pensiero è lo stesso quando una scena della vita campestre o pastorale, p.es. il pastore che munge od il pastore circondato dalla pecora, dalla capra, dal bue e dal cane (fig. 4), è posto sotto il clipeo col ritratto del morto,[17] cioè proprio nel punto decisivo del simbolismo dei sarcofagi, dove l'arte pagana era abituata a mettere i suoi simboli dell'apoteosi, o il Ganimede.[18]

Dunque si può parlare nel nostro mosaico aquileiese d'una orchestrazione pastorale del

14. F. Gerke, *Die christlichen Sarkophage der vorkonstantinischen Zeit*, p. 33 sgg., 71 sg., tav. 3, 1, 2; 4, 1, 2; 5, 1, 2; 17, 1, 2; 24. H. U. von Schoenebeck, *Die christlichen Paradeisossarkophage*, in *Rivista di archeologia cristiana*, XIV, 1937, p. 289 sgg.

15. Gerke, *l. c.*, tav. 52,2; 53,1; cf. 6,1.

16. Brusin, *l. c.*, p. 60.

17. Gerke, *l. c.*, tav. 24,2; 32,2; von Schoenebeck, *l. c.*, p. 327.

18. L'Orange, *Iconography of Cosmic Kingship*, p. 101.

Fig. 5. Aquileia, aula Nord. Asino a slanciato galoppo. Dettaglio del mosaico pavimentale

tema dell'animale, coscientemente contrapposta all'elaborazione erculea del tema, cioè all'eroico combattimento colla bestia. L'arte cristiana ha accettato e sviluppato così il tema pastorale come quello eroico dell'animale, però – da ragioni intrinseche – era specialmente predisposta per il tema pastorale, il tema del *Buon Pastore.* Il gregge ed i pastori appartengono già allo scenario della natività di Cristo. E dal presepio, dalla φάτνη del neonato, l'arte paleocristiana sviluppa l'idillio del bue e dell'asino attorno alla culla di Gesù Bambino. Forse l'asino nel mosaico aquileiese (fig. 5) non è inteso soltanto come facente parte dell'idillio bucolico-agreste,[19] ma si riferisce in modo più diretto alla vita di Gesù. Che questo sia giusto o no – certamente il Brusin ha trovato la giusta interpretazione del mosaico aquileiese vedendoci un'espressione cripto-cristiana del tempo delle persecuzioni.[20]

Reprinted, with permission, from *Studi Aquileiesi. Offerti a Giovanni Brusin, Aquileia 1953, pp. 185–195.*

19. Occorono anche altri animali domestici nelle scene della vita campestre, p. es. greggi di cavalli: J. Wilpert, *Die Malereien der Katakomben Roms,* tav. 136, 2. Se nel mosaico aquileiese appaiono anche singoli animali del mare, si potrebbe riferirsi alla combinazione bucolico-marina del quadro paradisiaco che circonda Giona (Gerke, *l. c.,* p. 204; tav. 1, 1) o alla tendenza naturale di rappresentazioni di questa specie ad abbracciare rappresentanti d'una totalità universale.

20. Brusin, *l. c.,* p. 59.

Nouvelle contribution à l'étude du Palais Herculien de Piazza Armerina*

Des raisons de santé très contraignantes n'ont pas permis au Professeur H. P. L'Orange de se rendre à notre Colloque; mais il a bien voulu nous faire tenir le texte d'un long mémoire qu'il destinait au second volume des *Acta* de l'Institut norvégien à Rome et dont il espérait venir nous donner lui-même les conclusions; très libéralement, il a accepté que nous confions à G. Ville le soin de présenter un résumé de ce mémoire et bien voulu répondre ensuite aux objections qui furent formulées par quelques-uns des participants; pour ces raisons, que le Professeur H. P. L'Orange veuille bien trouver ici, en notre nom propre et en celui de tous ceux qui participèrent au Colloque nos remerciements et nos vœux très sincères.

<div align="right">Les Organisateurs</div>

Le Professeur L'Orange se propose de reprendre les raisons qui militent en faveur d'une datation tétrarchique (autour des années 300) de la quasi-totalité des pavements de Piazza Armerina – datation qu'il proposa dès 1952 – et d'apporter quelques raisons supplémentaires, d'ordre iconographique en faveur de cette datation.

Le Professeur se propose aussi de confirmer sa thèse de 1952: que ce palais avait été construit pour Maximien, et que sa décoration et son architecture exaltaient la dévotion herculienne de l'Empereur; il nous offre pour cela une exégèse nouvelle de l'*Adventus*, de la Grande Chasse et des pavements de l'*aula* trilobée; il nous montre enfin que l'architecture a un sens et qu'elle exalte comme le décor, le divin protecteur du Tétrarque.

I. DATATION

Il y a d'abord les données de fouilles que l'on a tort de négliger souvent: on n'a trouvé, sous les pavements que de la sigillée claire du type D (que N. Lamboglia assigne à la seconde moitié du III^e siècle); les monnaies sous-jacentes ne vont pas au-delà de Probus, alors qu'au-dessus des mosaïques on a trouvé des bronzes de Maxence et des seconds Flaviens; dans le ciment qui fixait la dalle de seuil d'une exèdre du frigidarium des thermes, on a découvert un *antoninianus* de Maximien, monnaie égarée là par l'un des ouvriers qui participait à la construction de la villa (ces données d'après G. V. Gentili).

A ces données archéologiques, s'ajoutent des données stylistiques: c'est à une datation tétrarchique qu'a abouti E. Dyggve à partir d'une étude de l'architecture et du décor architectonique; d'autre part B. Neutsch et

* Résumé préparé par M. G. Ville pour le Colloque International sur «La Mosaïque Gréco-Romaine» (Paris 1963), du mémoire *Nuovo contributo allo studio del*

Palazzo Erculio di Piazza Armerina, Acta ad archaeologiam et artium historiam pertinentia (Inst. rom. Norv.), II, Roma 1965, pp. 65–104.

H. Kähler ont mis en lumière des parallèles entre ce décor et des éléments homologues (chapiteaux en particulier) aux Thermes de Dioclétien à Rome et au palais du même à Spalato. Malgré l'immensité de la superficie qu'elles recouvrent, l'impression que font les mosaïques est relativement unitaire (à l'exception de réfections tardives – comme les Dix jeunes filles); on retrouve dans tous ces pavements les traits principaux du courant populaire qui s'impose dans l'art officiel à la fin du IIIe et au début du IVe siècle et qui peuvent se résumer ainsi: affranchissement des canons classiques relatifs aux proportions et au rythme; accentuation des mouvements et des physionomies qui va jusqu'à un expressionnisme dramatique; surabondance des traits anecdotiques et de genre qui trahissent l'intérêt de l'artiste pour l'objet plutôt que pour la forme. Cet art se répand en Occident dans les années 300; il est représenté par une très abondante série de mosaïques africaines que l'on date approximativement de cette époque. On a déjà remarqué les rapports stylistiques et iconographiques étroits qu'il y a entre Piazza Armerina et l'Afrique; Gentili a observé en outre que le matériau est en grande partie africain; or les pavements nord-africains qui présentent les similitudes de style et de motif les plus étroites avec les mosaïques de Piazza Armerina datent tous des années 300.

Etude de quelques motifs

1º Guirlande de laurier à bordure en dents de scie et bordure en forme de mille-pattes: il faut rapprocher le pavement du grand péristyle avec une mosaïque de Thuburbo Maius que L. Poinssot et P. Quoniam ont placée aux alentours des années 300; on a dans les deux cas des protomées de bêtes d'amphithéâtres placées à l'intérieur de couronnes de laurier; on retrouve dans ces couronnes des ressemblances qui vont jusqu'aux détails les plus infimes; en outre, tant à Piazza

Armerina qu'en Afrique on observe dans les bordures de celles-ci deux variantes: le type banal en dents de scie et la curieuse formule en forme de mille-pattes; outre la mosaïque susdite de Thuburbo Maius, on peut citer huit mosaïques nord-africaines où figurent des couronnes de laurier de ce type; toutes sont datées du IIIe siècle et du début du IVe siècle.

2º Forme particulière de l'acanthe et de la fleur d'acanthe à Piazza Armerina et à Thuburbo Maius: sur la mosaïque des acanthes de Piazza Armerina, les protomées d'animaux figurent tout l'avant-corps de ceux-ci qui semblent sortir de la fleur d'acanthe comme d'une *cornucopia*: formule qui se rencontre avec quelques menues différences sur le pavement déjà cité de Thuburbo Maius et sur deux mosaïques d'Oudna et de Kourba que L. Poinssot et P. Quoniam datent aussi du dernier tiers du IIIe siècle ou du début du IVe siècle.

3º L'éléphant à peau réticulée: il y a des ressemblances très fortes entre les animaux de Piazza Armerina et ceux figurés sur les mosaïques d'Afrique du Nord appartenant au groupe considéré; le traitement de la peau des éléphants de Piazza Armerina présente une curiosité iconographique (Grande Chasse, grand péristyle et *diaeta* d'Orphée): les rugosités en sont notées par une sorte de filets aux mailles régulières; ce traitement apparaît dans la sculpture de la capitale et de son *ambiente* sur des monuments qui s'étalent entre Gallien et Constantin; il se retrouve sur une mosaïque d'Afrique du Nord (Oudna) que l'on date des années 300, et sur un pavement de l'Aventin que Miss Blake situait entre Gordien et Constantin.

4º D'utiles rapprochements stylistiques et iconographiques sont possibles entre les deux chasses de Piazza Armerina et les mosaïques de chasse d'Afrique du Nord de la fin du IIIe et du début du IVe siècle; en particulier il existe un rapport très étroit entre la Grande

Chasse et la Chasse d'Hippone (que Pachtère et Marec placent à la fin du IIIe siècle, mais que G. Picard toutefois ne croit pas antérieure au règne de Constantin); à Piazza Armerina, la chasse à la trappe n'est qu'un épisode; cette même chasse constitue l'essentiel du pavement d'Hippone; ce rapprochement iconographique est renforcé par l'étude des détails; il y a, en outre, une très grande parenté stylistique; une autre mosaïque figurant une scène de chasse à la trappe (trouvée sur l'Esquilin, exposée au Palais des Sports de l'EUR) date aussi de la Tétrarchie ou de l'époque constantinienne.

5° Datation fondée sur le type physique du temps: l'image du vieil homme en bonnet de fourrure figuré dans la partie droite de la Grande Chasse est un portrait: il a les traits typiques de la Tétrarchie: visage anguleux, barbe et cheveux courts; en outre, au niveau des tempes, la coupe de la chevelure ne forme pas un arc mais un angle droit (on comparera avec deux têtes des Tétrarques en porphyre de Venise, où l'on retrouve le même visage dur et osseux, et surtout la même coupe de cheveux, alors que sur telle tête de l'arc de Constantin, les mèches forment déjà un arc).

Gentili a déjà observé que les coiffures féminines nous ramenaient aussi aux années 300 (les Néréides de la mosaïque d'Arion, un portrait de femme et une tête de Néréide sur les mosaïques des Thermes, une tête de saison dans le *cubiculum* de la scène érotique): la chevelure forme une tresse large et plate qui part de la nuque pour revenir, en passant par le sommet de la tête, jusqu'au front au-dessus duquel elle dessine la forme d'un peigne; en outre, là où la tresse prend naissance, de part et d'autre de la nuque, la chevelure forme des boucles qui font songer au couvre-nuque d'un casque. Or, cette coiffure est celle que nous connaissons par les monnaies pour la femme d'Aurélien, Séverina, la femme de Carin, Magnia Urbica, et la fille de Dioclétien, épouse de Galère, Valeria; c'est aussi, il

est vrai, la coiffure de Fausta, femme de Constantin (morte en 326), et, jusqu'à cette date, d'Hélène.

6° Le bonnet de fourrure: sur la Grande Chasse, les personnages qui paraissent commander sont caractérisés par deux traits: un bonnet de fourrure cylindrique et un bâton dont le sommet a la forme d'un champignon: or ces deux insignes de commandement ne se rencontrent que sur les monuments tétrarchiques; pour le bonnet: le médaillon-portrait de Dioclétien à Spalato, les Tétrarques de Venise, l'empereur tétrarchique (porphyre) de Niš, deux empereurs tétrarchiques sur deux hermès de Spalato, l'arc de Galère à Salonique; l'ultime apparition du bonnet se trouve sur l'arc de Constantin: or, sur ce monument seuls les vétérans le portent encore: preuve que le pavement de Piazza Armerina est antérieur à la frise de l'arc. Quant au bâton nous le trouvons seulement sur la base des Décennales et sur les peintures du temple de Louqsor; donc encore deux monuments tétrarchiques.

Parvenu à ce point de sa démonstration, M. H. P. L'Orange entreprend de réfuter la datation que M. Cagiano de Azevedo vient de proposer: ce dernier étale la création des pavements sur soixante ans: entre 360 et 420; M. L'Orange refuse d'abord le rapprochement qui est fait avec un pavement de Mopsueste daté entre 392–428; il observe en outre que l'hypertrophie des «appliques» de vêtement, si frappante à Piazza Armerina, est un trait vestimentaire qui apparaît justement pendant la Tétrarchie (par exemple dans les peintures du temple de Louqsor) et non point seulement à partir de Constantin; enfin M. Cagiano de Azevedo appuyait sa datation tardive sur une observation d'E. Nash (dans la mosaïque du cirque, l'obélisque n'est pas au centre mais à une extrémité de la *spina*; or, c'est en 326 que Constantin qui voulait installer un second obélisque, fit décentrer le premier; mais ce dernier ne fut placé qu'en

Fig. 1. Piazza Armerina. Partie centrale de la Grande Chasse

357: dès lors, selon E. Nash, la mosaïque du cirque serait à placer entre ces deux dates); mais les sarcophages qui représentent le cirque situent toujours la *spina* de façon approximative, si bien qu'un détail de cet ordre ne peut être retenu pour l'établissement d'une chronologie.

II. EXÉGÈSE

1º L'*Adventus Augusti :* dans le vestibule qui conduit au grand péristyle, la scène représentée figure un *Adventus Augusti :* les accessoires, rameau de laurier, bougies, diptyques levés devant les yeux des chanteurs, ne peuvent se justifier que si les gestes que font les participants s'adressent à un Empereur – même si celui-ci est absent sur le pavement.

2º La Grande Chasse: la chasse globale pour l'amphithéâtre de Rome – la capture de *omnia ex toto orbe terrarum animalia ;* c'est encore une présence implicite de l'Empereur, ou plutôt des Tétrarques que l'on peut voir dans la Grande Chasse; celle-ci s'ordonne selon une composition rigoureuse; à droite et à gauche, deux continents qui sont personnifiés dans les

exèdres (à gauche l'Occident, à droite l'Orient); au centre du pavement une terre séparée des deux continents par deux bras de mer; or si nous examinons les scènes représentées des extrémités vers le centre, nous observons la succession suivante: chasse et capture, transport, embarquement, navigation, débarquement; il est clair que la terre entre deux mers est l'Italie, et que les animaux du monde entier qui affluent vers elle sont destinées aux *venationes* impériales (fig. 1). Cette destination des bêtes est confirmée par les remarques qui suivent: si nous traçons l'axe de symétrie de la Grande Chasse – qui passe exactement au centre de la zone où sont débarqués les animaux, nous constatons qu'à droite de cet axe, vers le haut du pavement, deux personnages surveillent le débarquement des bêtes; leur bonnet de fourrure, leur bâton en forme de champignon, la verge que tient l'un d'eux permettent de reconnaître des fonctionnaires impériaux; or, à gauche de l'axe de symétrie, tout à côté de ces deux hommes et sur un même plan qu'eux se trouvaient deux autres fonctionnaires qui ont presque entièrement disparu dans la cassure, mais qu'il est aisé de restituer (il reste un

199

Fig. 2. Détail de la fig. 1

Fig. 3. Détail de la fig. 1

fragment de verge – insigne d'autorité, un pied et un pan de chlamyde; fig. 2, 3). Il ne fait aucun doute que ces quatre officiels ainsi alignés au centre de l'immense mosaïque ne peuvent être que les représentants des quatre Tétrarques qui symbolisent la part que le gouvernement impérial prend dans la capture des bêtes; c'est une disposition semblable que nous voyons sur la base des Décennales du Forum romain, où quatre vexillifères dans la procession militaire représentent aussi les quatre Empereurs.

3° La mosaïque de l'*aula* trilobée : les travaux d'Hercule de l'*aula* symbolisent le gouvernement impérial; ce symbolisme culmine en se précisant dans l'abside médiane: on voit là les Géants frappés par les flèches d'Hercule; sans doute les Géants sont figurés seuls: mais les Dieux qui ont mené cette guerre, Jupiter et Hercule sont spirituellement présents: c'est-à-dire le couple divin dont Dioclétien et Maximien sont la nouvelle incarnation terrestre; on remarque en outre que les Géants ne tombent pas sous la foudre du premier, mais sous les flèches du second.

Le palais de Piazza Armerina est un palais tétrarchique qui reproduit deux fois dans ses deux ensembles cérémoniels, le plan d'un *Palatium sacrum* du Bas-Empire et du Haut Moyen Age (succession d'un *atrium* ou péristyle pour la cour et la garde et d'une salle du trône ou *triclinium* pour les audiences); or, chaque fois au terme de ces deux ensembles, le décor vient culminer dans l'exaltation d'Hercule: 1°) à partir du vestibule (avec l'*Adventus Augusti*), nous passons dans le grand péristyle (décoré d'un pavement figurant des protomées de bêtes), puis nous montons jusqu'au narthex de la Grande Chasse, enfin nous pénétrons – après avoir encore monté quelques marches dans une grande salle absidée de 30 mètres de long; dans l'abside se trouve un *podium* pour un trône et, derrière, une niche destinée à recevoir une statue colossale, qui était un Hercule dont on a retrouvé la tête;

2°) dans le petit ensemble cérémoniel constitué par l'*aula* trilobée précédée d'un péristyle, nous voyons de même le décor culminer dans l'abside médiane qui figure la victoire d'Hercule sur les Géants; ajoutons encore que dans le petit ensemble les protomées de bêtes de l'*atrium* préfigurent les travaux d'Hercule de l'*aula*, tout comme dans le grand ensemble, les mêmes protomées du péristyle annoncent la capture de tous les animaux du monde pour les *venationes* impériales, que figure la Grande Chasse.

Si le palais de Piazza Armerina date bien de la Tétrarchie, et s'il s'agit bien d'un palais impérial, son décor ne laisse pas de doute sur son propriétaire: il ne peut s'agir que de Maximien; nous savons par le *Liber Pontificalis* que Maximien possédait des domaines en Sicile, dans une zone qui correspondrait à la localisation de Piazza Armerina; les panégyristes de la Tétrarchie appellent le palais de Maximien sur la Palatin, Palais Herculien: cette appellation ne serait pas inexacte pour désigner le palais de Piazza Armerina.

(résumé de G. Ville)

DISCUSSION

M. Picard est entièrement d'accord avec M. L'Orange sur les rapports étroits entre les mosaïques de Piazza Armerina et de l'Afrique du Nord ou inversement. Mais une datation des mosaïques de Piazza Armerina par celles de l'Afrique du Nord est difficile et on se trouve amené à éclairer *obscurum per obscurius*. – Les couronnes de laurier se trouvent dans les mosaïques africaines depuis la deuxième moitié du IIe jusqu'à la fin du IVe siècle au moins. Pendant toute cette période elles ont les caractéristiques que M. L'Orange considère comme celles de Piazza Armerina: bordure «en dents de scie», «en épis» (plutôt qu'en mille-pattes), alternance du vert et du jaune. – De même, les protomées sont extrêmement répandues dans les mosaïques africaines. Celles que M. L'Orange a comparées avec Piazza Armerina, en particulier de *Thuburbo Maius*, sont cependant beaucoup moins proches de Piazza Armerina que d'autres plus tardives, celles de Thina, par exemple, publiées par M. Thirion (*Mél. Ec. franc. Rome*, LXIX,

1957) qui les date de la fin du IVe ou même du ve siècle: il ne s'agit plus de protomées à proprement parler, mais de têtes d'animaux vues de face, comme à P. A. – Pour dater la mosaïque de la Grande Chasse, M. L'Orange a réuni des mosaïques africaines s'échelonnant de 200 à 400 environ. Les mosaïques de chasse d'Oudna et de la chasse au sanglier de Carthage sont d'époque sévérienne ou du moins antérieures à la Tétrarchie. La mosaïque de chasse d'Hippone appartient au second état d'une maison dont le premier est de l'époque de Gallien; mais le second est de la fin du IVe siècle. Il aurait fallu mentionner la mosaïque du sacrifice de la grue à Diane et à Apollon (Bardo) qui, de la fin du IVe siècle, ressemble de près à la Grande Chasse de P. A. En somme, il n'y a pas de groupe homogène de mosaïques de chasse nord-africaines vers 300. Elles s'étalent sur deux siècles et celles qui ressemblent le plus à la grande chasse de P. A. sont de la deuxième moitié du IVe siècle. – La personnification que M. L'Orange considère comme l'Asie est plutôt l'Afrique: la dent d'éléphant est l'attribut constant de ce continent, la coiffure est libyenne, le tatouage à la base du nez semble africain, le type négroïde. – Faut-il attribuer l'ensemble des mosaïques de P. A. à la fin du IVe siècle. M. Picard ne le pense pas; il y reconnaît plutôt différentes époques.

M. Stern considère le problème de la date pour le moment comme insoluble et s'attache à l'interprétation. M. L'Orange a montré l'importance de la place qu'occupe le tableau de la Grande Chasse dans le complexe architectural: il est centré en lui-même et centré sur l'axe du bâtiment. Néanmoins on ne peut admettre l'interprétation qui en fait un monument de glorification de la Tétrarchie. La *concordia principum* était un thème de propagande de Dioclétien utilisé depuis 293 (désignation des Césars) à des fins politiques bien déterminées. Aussi est-elle évoquée sur des documents *officiels* (base du *forum*, monnaies). On s'expliquerait difficilement que Maximien Hercule ait choisi ce sujet pour en décorer un endroit particulièrement en vue de sa villa *privée*, d'autant plus qu'il fut dans une opposition sourde, plus tard ouverte, contre Dioclétien. La propagande officielle n'avait pas de raison d'être dans la maison particulière de l'un des membres de la Tétrarchie (H. S.).

M. N. Duval examine tout d'abord le problème de l'identification et de la datation sous l'angle de la topographie, de la stratigraphie et de l'architecture. – En premier lieu, la villa n'est sans doute pas, comme on l'a pensé au début des fouilles, un établissement isolé dans une région occupée seulement par d'immenses *latifundia*: des travaux récents (notamment ceux du Dr Adamesteanu) ont révélé d'autres habitats qui datent approximativement de la même époque. Ainsi

la villa perdra peut-être cette singularité qui avait renforcé l'hypothèse d'une fondation impériale. – Ensuite, la stratigraphie, telle qu'elle a été présentée par M. L'Orange d'apres les publications préliminaires de M. Gentili, n'apporte pas d'argument décisif pour la chronologie qu'il a proposée. A-t-on effectué d'ailleurs une étude systématique des remblais sous les mosaïques quand on a déposé ces dernières, ou simplement des sondages localisés? M. Gentili et M. L'Orange ont fait allusion à la présence de sigillée claire D sous les mosaïques, mais celle-ci ne fournit sans doute qu'un *terminus post quem* puisqu'elle peut être associée à d'autres céramiques tardives, qu'il est pour l'instant difficile de dater précisément. Quant aux monnaies, ces mêmes auteurs invoquent les pièces du IIIe siècle trouvées sous les mosaïques (allant jusqu'à Trébonien Galle) et celle de Maximien Hercule recueillie sous le seuil d'une exèdre des thermes (qui ont subi des réparations): là encore, il ne s'agit que d'un *terminus post quem*, et on ne saurait utiliser comme *terminus ante quem* les monnaies constantiniennes trouvées au-dessus des mosaïques, forcément dans un remblai tardif puisque la villa a été longtemps utilisée. – L'architecture de la villa, par ailleurs, a été d'abord étudiée par MM. Pace et Dyggve quand la fouille était encore incomplète. Puis M. Dyggve a étendu son analyse initiale au reste de la villa. Mais le contexte du «complexe de cérémonie» qu'il avait cru reconnaître, avait changé. Vue dans son ensemble, la villa paraît certes grandiose par ses dimensions, et son plan est imposant. Mais quand on confronte ces données avec celles fournies par les fouilles de maisons aristocratiques et de villas de la même époque dans d'autres provinces (Afrique du Nord, Syrie, Gaule, Péninsule ibérique, notamment), l'architecture de Piazza Armerina n'apparaît pas comme exceptionnelle: le schéma de base composé d'une cour, d'un vestibule ou couloir, et d'une grande pièce d'apparat (complexe tripartite) se retrouve tout autour de la Méditerranée avec des proportions semblables et n'a, en soi, aucun caractère cérémoniel (qu'il est d'ailleurs inutile de chercher à Piazza Armerina, puisqu'il s'agirait d'une résidence non officielle). M. Lavin a étudié récemment le rôle du triconque (*The Art Bulletin*, 1962, pp. 1–27) et montré que ce parti architectural était largement répandu à cette époque, en particulier pour les *triclinia*. La «basilique» de Piazza Armerina est sans doute très vaste, mais sa forme est courante. Le massif en maçonnerie au fond de l'abside, où l'on a voulu voir l'emplacement du trône, a pu répondre à d'autres nécessités: un nymphée est-il exclu? La tête d'Hercule, dont tire argument M. L'Orange, a-t-elle été trouvée à cet endroit? Son rapport avec la niche ménagée dans le fond de la «basilique» ne paraît pas prouvé dans l'état des publications. – Quant à l'iconographie, M. Stern a

montré, avec d'autres, que le cérémonial de l' *adventus* ne différait pas sensiblement pour l'empereur et pour les gouverneurs (*Calendrier de 354*) : si l'on admet que le pavement du vestibule représente un *adventus*, rien ne prouve qu'il s'agisse d'un *adventus* imperial. La question de la symbolique herculéenne est affaire d'interprétation personele (songerait-on à rapporter à Commode toute villa du IIe siècle décorée de thèmes herculéens?). L'idéologie et l'iconographie herculéennes sont si répandues au Bas-Empire qu'il est inutile de chercher aux mosaïques du *triclinium* (les seules proprement herculéennes) une justification historique. Enfin, pour le thème de la chasse, M. Grabar a rappelé sa fréquence au Bas-Empire et son appartenance à ce qu'il appelle « l'art des *latifundia*» (*Cahiers archéologiques*, XII, 1962). – Reste la question du style des mosaïques, sur laquelle la discussion pourrait continuer longtemps sans résultat probant. Il suffira de signaler que le type de couronne de laurier qui décore le parement du péristyle de Piazza Armerina, se retrouve exactement dans la maison dite « de la Dame nimbée» à Carthage (*Cahiers archéologiques*, X, 1959, p. 88 et fig. 11–12 p. 87). Mais ces mosaïques de Carthage posent elles-mêmes un problème chronologique, en relation avec l'interprétation du tableau de la «Dame nimbée» (*ibid.* fig. 14) qui est discutée (N. D.).

M. Stern rappelle une note rédigée par lui au sujet du bonnet de fourrure que porte la personnification de Janvier dans le Calendrier de 354 (*Revue archéologique*, 1955, I). Il y caractérise un personnage civil, un vieillard. Ce ne serait donc pas une coiffure exclusivement militaire, et elle est encore portée au milieu du IVe siècle.

M. Ville admet la ressemblance entre le bonnet du Calendrier et ceux de la mosaïque.

M. Stern, en concluant considère ce bonnet comme une pièce d'habillement, non comme un insigne de fonction.

M. Ville voudrait, au contraire, y voir un insigne de fonction. Il classe le personnage du Calendrier dans la même catégorie que sur les sarcophages chrétiens, portent le bonnet de fourrure (Passion, Mircle de l'eau, Arrestation de saint Pierre, etc.).

M. Stern est de l'avis opposé. Dans le Calendrier ce couvre-chef est porté par un civil, sur les sarcophages par les soldats.

M. Romanelli répond à M. N. Duval que, selon ses informations, les derniers travaux à P. A. n'ont pas fourni d'éléments de datation. Gentili a fait allusion à la présence de *terra sigillata*, mais celle-ci ne peut être considérée que comme un *terminus post quem*. La villa est restée découverte jusqu'au Moyen Age, en pleine époque normande. M. Lugli ne pense pas, du point de vue architectural, que la construction puisse être antérieure à 320 environ. En ce qui concerne la mosaïque de chasse de Santa Bibiana à l'Antiquarium, une thèse récemment dirigée par M. R. Bianchi Bandinelli a fourni de bons arguments pour une datation au IVe siècle. La parenté avec les mosaïques africaines existe en Sicile non seulement à P. A., mais aussi pour des mosaïques de Palerme et de Lilybée (?) publiées par Mme Bovio Marconi. Quant aux conclusions à tirer de l'apothéose d'Hercule il faut se souvenir que la popularité d'Hercule s'étendait au IVe siècle, même à des milieux chrétiens, sans doute non orthodoxes, comme ceux qui ont aménagé la catacombe de la voie Latine, publiée par le P. Ferrua. Enfin Maximien, après son abdication, se retira en Lucanie, non en Sicile.

M. Février note que M. L'Orange a signalé de façon précise qu'on a trouvé sous les mosaïques de P. A. de la sigillée claire D. Or, il semblerait que cette sigillée n'apparaît pas avant les années 310–350. Un fait est certain de toute manière : d'après les fouilles de Sétif, elle est constituée avec ses formes et avec sa technique entre les années 355 et 378; d'autre part, dans les couches datées par des monnaies de Claude le Gothique et Maximien Hercule, il n'existe pas à Sétif un seul exemple de sigillée claire D. Donc une fourchette très réduite entre 310 et 350 s'en déduit pour la création de cette céramique. Sa présence sous les mosaïques à P. A. rend difficilement acceptable une datation de celles-ci à l'époque de la Tétrarchie. – M. L'Orange a fait, à ce sujet, allusion à un travail de M. Lamboglia. Ce travail est dépassé. M. Lamboglia est arrivé aux mêmes conclusions que M. Février pour la sigillée claire D.

M. Mirabella-Roberti se trouvait en compagnie de M. L'Orange quand celui-ci a reçu les photographies de P. A.: sa théorie est née de l'identification iconographique de Maximien. Il y a des parallélismes entre les mosaïques de P. A. et celles d'Aquilée. A P. A. on observe une tendance à la vigueur et au réalisme. A Aquilée dominent, au contraire, les tendances post-constantiniennes à l'allongement et à la déformation des figures, à l'emploi de couleurs peu réalistes, abstraites. Seules à Aquilée une partie des mosaïques de «l'oratoire primitif» (section de l'*aula* Nord = gauche, de la basilique) apparaissent plus réalistes. Ainsi à P. A. dominent les tendances préconstantiniennes, tandis qu'à Aquilée dominent les tendances post-constantiniennes. Les rapprochements entre P. A. et l'Afrique du Nord ne doivent pas faire oublier les rapprochements avec l'Italie du Nord; ainsi la couronne de laurier se retrouve dans cette région. Les comparaisons avec l'Afrique du Nord ne doivent donc pas imposer de conclusions chronologiques. Les mosaïques de P. A. ne sont pas toutes de la même époque, ne serait-ce qu'en raison de la grande surface qu'elles couvrent. La villa

montre des stades successifs. Certes, la topographie impose des directions diverses, mais il reste que le plan n'est pas homogène. La villa a dû être habitée pendant une assez longue période, mais qu'il ne faut pas étendre excessivement. La sigillée claire D a-t-elle été trouvée sous la mosaïque? M. Romanelli croyait se rappeler qu'elle avait été trouvée *dessus*, ce qui changerait évidemment tout. Cette sigillée peut être datée vers 250–360. Il serait nécessaire de reprendre l'étude de la stratigraphie sous les mosaïques en se penchant surtout sur la céramique. Enfin la villa a laissé le nom de Palatium d'où vient Piazza. M. Romanelli conteste ce point de vue (H. S.).

M. H.-P. L'Orange: Je remercie les Organisateurs du Colloque sur la mosaïque pour avoir fait connaître ma *Nouvelle Contribution à l'Etude du Palais Herculien de Piazza Armerina* aux participants du Colloque, je remercie également M. G. Ville qui a bien voulu présenter un résumé de ce mémoire et a répondu par la suite aux objections des participants. Je suis heureux d'avoir l'occasion de répondre à ces objections par lettre.

Je ne suis pas d'accord avec M. Picard quand il dit que les mosaïques de Piazza Armerina sont beaucoup moins proches de *Thuburbo Maius* que d'autres mosaïques plus tardives, comme celles de Thina, publiées par M. Thirion (*Mél. Ec. Franc. Rome*, 69, 1957, pp. 207 sq. pl. III–VI). Ces dernières montrent dans la représentation d'animaux et de rinceaux une forme beaucoup plus schématique et un style beaucoup plus grossier que celles de Piazza Armerina; elles sont, selon moi, beaucoup plus tardives que celles de Piazza Armerina. *Thuburbo Maius* et Piazza Armerina sont intimement liés non pas seulement par la bordure des couronnes de laurier «en dents de scie» ou «en mille-pattes», mais comme nous croyons l'avoir montré, par un complexe de formes particulières semblables. La mosaïque du sacrifice de la grue à Diane et à Apollon (Bardo) qui, selon M. Picard, ressemble de près à la Grande Chasse de Piazza Armerina, est, à mon avis, très différente et d'un style plus tardif.[1]

Je n'ai pas considéré la figure à droite de la Grande Chasse – comme dit M. Picard – comme une personnification de l'Asie, mais comme la personnification générale de l'Orient, c'est-à-dire de l'Asie et de l'Egypte. Etant donné que la personnification est accompagnée d'une tigresse (outre l'éléphant et le Phénix), il faut refuser l'identification avec l'Afrique, proposée par M. Picard.

Je répète, contre M. Stern, que le bonnet de fourrure et le bâton en forme de champignon portés par les hauts fonctionnaires dans la Grande Chasse ne se trouvent pas dans un contexte réaliste posterieur à l'Arc de Constantin (312–315). M. Stern pense que le bonnet de fourrure est porté par la personnification de *Januarius* dans le Calendrier de 354. Il me semble cependant plus que douteux, que le bonnet de *Januarius*, décrit par M. Stern comme «un bonnet de fourrure d'où tombe un voile» (H. Stern, *Le Calendrier de 354*, pp. 266 sq. et Pl. XVII 3), soit le couvre-chef porté par les tétrarques. Vollgraff soupçonne l'authenticité même de la figure de Janvier, quant à ce détail, qui se trouve exclusivement dans une des copies du Calendrier: celle de Vienne (*De figura mensis Januarii e codice deperdito exscripta, Mnemosyne*, 59, 1931, p. 394). En outre, on peut difficilement dire que la figure de *Januarius* appartient à un contexte réaliste. Tant qu'on ne peut ajouter d'autres documents à l'appui de la thèse de M. Stern, maintenons que le bonnet de fourrure dans un contexte réaliste se trouve seulement au temps des tétrarques; à savoir: dans le fameux groupe de porphyre réprésentant les quatre tétrarques à Venise, dans une tête de porphyre d'un empereur de la Tétrarchie à Niš (M. Grbic, *Römische Kunstschätze aus dem serbischen Donaugebiet*; E. Swoboda, *Römische Forschungen in Niederösterreich* III, p. 84 et Pl. XII, 4), dans les images de deux empereurs de la Tétrarchie des bustes en forme de double hermès, à Salone (*Acta Archaeologica* II, 1931, pp. 29 sq.), dans le portrait en médaillon de Dioclétien dans son mausolée à Spalato, et, finalement, dans le cycle en relief du temps de la Tétrarchie tardive sur l'Arc de Constantin, à Rome. C'est dans cette perspective qu'il faut dater et interpréter le bonnet de fourrure dans la Grande Chasse à Piazza Armerina. Le groupe des quatre hauts fonctionnaires avec bonnet de fourrure et bâton en forme de champignon placé au centre même de la mosaïque est la concrétisation figurale et représentative du système impérial tétrarchique. Il s'agit donc d'un monument à la gloire de la Tétrarchie.

Selon M. Duval la question de la signification herculienne est une affaire d'appréciation personnelle et, à ce titre, pourrait-on affirmer que Commode a habité la villa. Contre une telle affirmation je ne peux que répéter que les bonnets de fourrure et le bâton en forme de champignon, ainsi que la situation des quatre hauts fonctionnaires au centre de la Grande Chasse, montrent que les mosaïques du palais sont l'apothéose de l'empire dans l'image de Hercule.

1. Ayant repris l'étude des rapports entre Piazza Amerina et l'Afrique en fonction de l'ensemble de la «Maison des chevaux» (en réalité probablement siège de la *factio veneta*) de Carthage, je dois dire aujourd'hui que mon point de vue s'est beaucoup rapproché de celui de M. L'Orange. Il y a entre la «Maison des chevaux» et Piazza Armerina des concordances remarquables (le thème des enfants chasseurs par exemple traité dans les deux édifices de manière identique). Or, la chasse de la «Maison des chevaux» est très différente du «Sacrifice à Diane et Apollon» et me paraît certainement antérieure (G. Ch. Picard).

Quant à la sigillée et aux monnaies trouvées pendant les fouilles, j'ai dans mon article, dont M. Ville a bien voulu présenter le résumé, seulement cité M. Gentili et sa publication récemment parue (*La Villa Erculia di Piazza Armerina, I mosaici figurati*, p. 74), sans jamais exprimer une opinion personnelle sur ce materiel. Aussi, il me semble naturel que M. Gentili lui-même réponde aux objections faites à ce propos par MM. Duval, Romanelli, Février et Mirabella-Roberti.

M. L'Orange nous a demandé de joindre à la discussion de son exposé la lettre de M. G. V. Gentili que voici:

7 febbraio 1964

Egregio Professore,

Tra l'altra corrispondenza inviatami a Bologna da Siracusa trovo la Sua Lettera del 4 gennaio. Non ho qui a mia disposizione la documentazione di scavo relativa a Piazza Armerina, rimasta a Siracusa con i profili del vasellame suggellato dalle pavimentazioni a mosaico. Ma spero di poter dare quanto prima alle stampe il tutto.

A me sembra che le forme delle sigillate chiare incontrate siano comunque preconstantiniane: sotto i mosaici strappati non mi è stato dato infatti di raccogliere alcun frammento della ceramica sigillata decorata con le impressioni di cerchietti, palmette, quadrati che compare nell'età costantiniana: come pure le monete reperite sono tutte precostantiniane.

Gradisca i miei più distinti saluti.

Gino Vinicio Gentili

Reprinted, with permission, from *La Mosaique Gréco-Romaine. Colloques Internationaux du Centre National de la recherche scientifique. Sciences humaines. Paris 1963 (1965), pp. 305–314.*

Zum Alter der Postamentreliefs des Theodosius-Obelisken in Konstantinopel

Das reliefgeschmückte Postament,[1] das sich mitten auf dem Konstantinopler Hippodrom erhebt, trägt den im Jahre 390 aufgestellten Obelisken des Theodosius. Nach den Untersuchungen von Wace und Traquair wurden die Postamentreliefs allgemein für Arbeiten aus der Zeit Konstantins des Grossen gehalten, eine Auffassung, die jetzt auch in die Handbücher Eingang gefunden hat. Wace geht von der Konstruktion des Postamentes aus: Es erfolge aus dieser, dass die Reliefs ursprünglich für ein anderes Monument bestimmt seien. Wenn auch die Möglichkeit eines solchen Sachverhaltes zugegeben wird, so ist damit noch nicht gesagt, dass die Reliefs nicht theodosianisch sein können. Nach Inhalt und Form der Reliefdarstellungen ergibt sich vielmehr, allenfalls für die Hauptreliefs: die des oberen Blockes, auf die sich unsere Betrachtung im Folgenden beschränkt, die notwendige Zugehörigkeit in theodosianische Zeit.

Wir vergleichen die Postamentreliefs mit einem sicher theodosianischen Werke: dem Missorium des Theodosius in Madrid[2] (Abb. 1). Man beachte den höchst eigentümlichen Typus der Leibwachen, der uns in genau derselben Form an beiden Werken begegnet (Abb. 1 und 2): Charakteristisch für denselben ist das volle, glatt gekämmte Haar, das über der Stirn in regelmässigem Bogen geschnitten ist, über den Nacken lang herabhängt und am Rande gebogen ist, charakteristisch sind weiter noch die den Hals umschliessende Torques, die vorn mit Bulla oder einem knopfartigen Gegenstand geschmückt ist, endlich die Bewaffnung, die aus Speer und Ovalschild, mit äusserem Rand und zentralem Umbo, besteht. Es ist ein Typus, der uns im 5ten und 6ten Jh. des Öfteren begegnet, am Konstantinsbogen dagegen, wo so viele Soldaten, auch in Begleitung des Kaisers, vorkommen, nie auftritt. Auch in gewissen künstlerischen Motiven besteht eine entschiedene Verwandtschaft zwischen den Postamentreliefs und dem Missorium. Die architektonische Betonung der Mitte durch eine Bogeneinrahmung gehört der Komposition beider Werke charakteristisch an (Abb. 3), und die bewegten, elastischen Stellungen finden sich am Missorium wie in den Kaisergruppen der Postamentreliefs in sehr verwandter Weise wieder, ja, bis in Einzelheiten setzt sich hier die Übereinstimmung fort,

1. Wace und Traquair, *Journ. Hell. Stud.* 29, 1909, S. 60–69. Dalton, *Byzantine Art and Arch.*, S. 144. Harbeck, *Jahrb. Arch. Inst.*, 25, 1910, S. 28–32. Gurlitt, *Die Baukunst Konstantinopels*, Taf. 5 a. Rodenwaldt, *Die Kunst der Antike*, Taf. 690. Springer-Wolters, *Handbuch* (1923), S. 572. Für die Datierung s. *Corpus I. Gr.* 8612. Vollständige Publikation durch Frl. Dr Bruns steht bevor. Wird demnächst von mir in grösserem Zusammenhang behandelt werden.

2. Delbrueck, *Die Consulardiptychen u. verw. Denkm.*, Nr. 62.

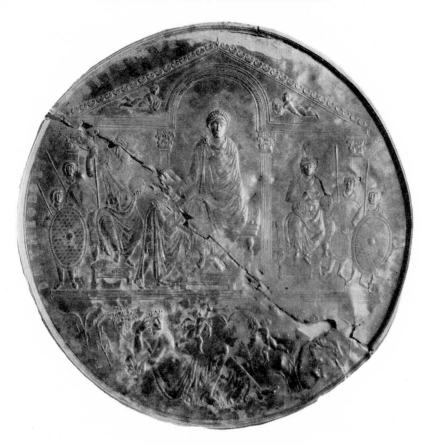

Abb. 1. Madrid, Academia de la Historia. Das Missorium des Theodosius

wie in der Haltung der im Redegestus vor die Brust erhobenen Hand, bei der sogar die Stellung der Finger in derselben Weise wiederholt ist (Abb. 3).

Wichtig ist es noch, dass Komposition wie Aufbau der Figuren in den erhaltenen Reliefs der Arcadiussäule uns ähnlich begegnen,[3] wie auch in den verschwundenen Postamentreliefs[4] des genannten Monumentes, so weit man auf Grundlage der erhaltenen Zeichnungen sich ein Urteil bilden darf. Von Bedeutung ist es endlich, dass an unseren Reliefs ein paar

mal eine Frisurenform sich findet, die, wie uns die Diptychen bezeugen, schon um 400 vorkommt,[5] erst im 5ten Jh. aber allgemein wird. Das Bezeichnende dieser Haartracht ist ein Kranz von Buckellocken, die Schläfen und Stirn umrahmen.

Ebensowohl wie aus solchen Einzelheiten geht der theodosianische Ursprung der Reliefs aus dem allgemeinen Stil und Menschentypus hervor. Man vergleiche wieder das Missorium! Unserem Menschentypus eigentümlich sind die hohen, schlanken Proportionen,

3. Die Säulenreliefs in den Zeichnungen bei A. Geffroy, *La Colonne d'Arcadius à Constantinople d'après un dessin inédit*, sind, wie uns der Vergleich mit den erhaltenen Reliefteilen lehrt, für die Beurteilung des Stils und Typus ziemlich wertlos.

4. Freshfield, *Archaeologia* (1922), Taf. 17, 20, 23. Delbrueck, a. O., Tekstband, S. 13 f. Abb. 6–8.

5. Delbrueck, a. O., Nr. 65.

die aristokratische Verfeinerung der Köpfe und Glieder, die weiche, gleitende Rundung der Gesichter, die fliessend in einander übergehenden Körperformen, die gelenkigen Bewegungen, überhaupt eine gewisse klassizistische Abrundung und Beweglichkeit der Form. Unverständlich wie Wace hier nahe Verwandtschaft mit den untersetzten, eckig gebauten Figuren mit den schweren, quadratischen Köpfen an den Reliefs des Konstantinsbogens finden konnte![6] Auch die Art der Arbeit ist grundverschieden, wie wir es später des Näheren nachweisen werden. Es sei schon hier auf das ganz verschiedene Verhältnis der Figur zum Grunde, und auf den Unterschied der Gewandbehandlung, die am Konstantinsbogen durch harte, schematische Bohrarbeit, am Postament durch feine, plastische Modellierung bestimmt ist, aufmerksam gemacht.

Dass die Reliefs theodosianisch sind und unmöglich konstantinisch sein können, bestätigt uns zuletzt die Interpretation der Darstellung. Auf sämtlichen vier Reliefs des Postamentes ist ein zentraler logenähnlicher Raum durch besondere architektonische Einrahmung abgegrenzt und hervorgehoben; in diesem Raum hat der kaiserliche Aufzug seinen Platz. An den Reliefs der West- und Südseite kehrt dieser Aufzug beide Male in derselben Weise wieder (Abb. 3): Links sitzen zwei Knaben, von denen der rechte beträchtlich grösser als der linke ist, rechts zwei Erwachsene, von denen durch Grösse und Körperform der linke als vollreifer Mann, der rechte als noch jugendlich charakterisiert ist. Die Dargestellten tragen alle dieselbe Tracht: langärmelige Tunica und langen, auf der rechten Schulter mit Fibel gehefteten Chlamys. Die beiden Erwachsenen zeichnen sich aber von den Kindern durch die kaiserliche Prunkfibel und, wo die Köpfe einigermassen

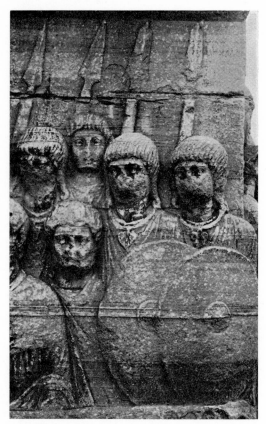

Abb. 2. Postament des Theodosiusobelisken in Konstantinopel. Von der Südseite

erhalten sind, durch das Diadem aus. In diesen Figuren sind also Kaiser dargestellt; in den Knaben müssen wir demnach Prinzen erkennen. Unmöglich können hier, wie Wace es will, Konstantin und seine drei Söhne dargestellt sein.[7] Alles stimmt dagegen, wenn wir annehmen, dass die Reliefs theodosianisch sind: Theodosius, der jetzt ein Vierzigjähriger ist, sitzt in der Mitte, rechts sein Mitkaiser und Schwager Valentinian II, der noch im Jünglingsalter stehende Augustus des Westens, links die Söhne des Theodosius, Arcadius und Honorius, beide Knaben. – Die Kaiserlichen Zentralgruppen der Nord- und Ost-

6. A. O., S. 69.
7. Nach dem Tode des Crispus (326) hat Konstantin

drei Söhne, deren zwei, Konstantin und Constantius, die Cäsaren würde innehaben.

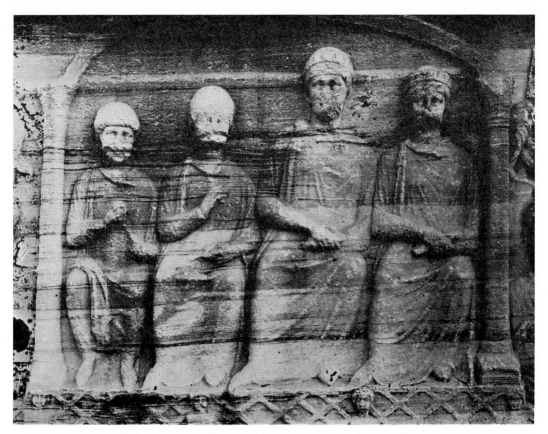

Abb. 3. Postament des Theodosiusobelisken in Konstantinopel. Von der Westseite

seite sind wieder ganz anders zusammenge- setzt. An der Ostseite steht die grosse, voll gewachsene Kaisergestalt in der Mitte, ihm zur Seite die Prinzen, durch das Körpermass und die kindlichen Gesichter als Knaben er- kenntlich. Es muss sich um Bildnisse von Theodosius und seiner beiden Söhne handeln. An der Nordseite thront die jugendliche, schmächtiger gebaute Kaisergestalt auf ei- nem hohen Podium. Ihm sur Seite stehen keine Prinzen, sondern voll gewachsene Be- amte; auch befinden sich diese nicht in dem- selben Sinne n e b e n dem Kaiser wie die Prin-

zen der übrigen Reliefs, denn diesmal ist der Kaiser, auf seinem besonderen Podium thron- end, hoch über sie erhoben. Wahrscheinlich ist hier Valentinian dargestellt.

Sowohl aus formalen wie aus inhaltlichen Gründen können wir also den theodosiani- schen Ursprung der Postamentreliefs fest- halten.

Reprinted, with permission, from *Det kongelige Norske Videnskabers Selskab, Forhandlinger, bd. V, Nr. 14, 1932, Trondheim 1933, pp. 57–60.*

Nota metodologica sullo studio della scultura altomedioevale

Era più che logico, e rispondente alla natura stessa delle cose, che lo studio dell'arte antica – sia in tempi più lontani che in tempi moderni (dopo Winckelmann) – avesse il suo punto di partenza nella grande fioritura classica, la quale, in confronto con le culture artistiche più antiche, cioè l'egizia e l'orientale, ha dato vita ad un nuovo concetto di bellezza e di perfezione d'arte, divenuto poi normativo per le epoche successive. Così non si è potuto evitare che l'ultima grande fase della fioritura artistica antica – che si ebbe nell'età imperiale romana – venisse a trovarsi nell'ombra dell'arte greca. L'archeologia classica e la storia dell'arte si orientarono stabilmente su quel mondo di perfette immagini che era emerso dalla Grecia del VI e del V secolo, e seguirono con occhio entusiasta quelle figure nel loro cammino attraverso i secoli, a distanza sempre maggiore dalla loro origine nella classicità – fino a che esse scomparvero all'orizzonte. Ma appunto in corrispondenza a questo lontano orizzonte, dove le immagini si rimpicciolivano e l'intero paesaggio si delineava in una prospettiva di riduzione, si trovava l'arte romana. Un mezzo millennio d'arte imperiale romana scomparve all'orizzonte dietro questa viva immagine in primo piano d'un mezzo millennio di storia artistica greca e dovette spesso accontentarsi di una breve postilla, di una semplice appendice, nei nostri manuali.

Le ultime generazioni di studiosi hanno tratto il paesaggio dell'arte romana fuori da questa prospettiva evanescente e quindi sviluppato come una visione in primo piano, con le sue vere finalità e proporzioni romane. Ma anche qui si affermò una gradazione di valori. Era il vasto campo centrale dell'arte romana, cioè l'età imperiale prima e media quella che si trovava nel fuoco ottico dell'osservazione storico-artistica, mentre le zone periferiche erano nuovamente ridotte nella grande prospettiva abbreviatrice delle distanze. Tutta la grande epoca conclusiva, quella della tarda antichità, dileguò, in tale riduzione, verso il nuovo lontano orizzonte del Medioevo.

Di nuovo si delineava un altro orientamento artistico-scientifico. Anche il paesaggio artistico della tarda antichità veniva tratto fuori dalla prospettiva evanescente e si sviluppava, attraverso la ricerca, con le sue vere finalità e proporzioni. Già precedentemente l'archeologia cristiana aveva collocato la tarda antichità nel centro ottico del suo campo di osservazione. Ma per quel genere di ricerche erano gli interessi teologici e storico-ecclesiastici quelli che giustificavano uno studio esatto e integrale del materiale artistico della tarda antichità. L'esame puramente scientifico-artistico della tarda antichità è opera delle due ultime generazioni di studiosi e, tra queste, soprattutto di quella attualmente in vita.

Quanto più saldamente le posizioni d'in-

dagine sulla tarda antichità si sono venute stabilendo nella moderna scienza dell'arte, e quanto più sicuro e ampio terreno noi sentiamo qui sotto i nostri piedi, tanto più vasto si dischiude a noi lo sconosciuto ed estraneo mare dell'Alto Medioevo. Mentre i grandi periodi dell'arte del Medioevo più progredito, cioè i periodi dello stile romanico e dello stile gotico, sono sentiti come parti della continuità di vita organica dei moderni stati nazionali europei, l'Alto Medioevo resta nettamente escluso. E nel tempo stesso, non è stato raggiunto neppure dall'archeologia classica, poichè, come periodo, si trova di là dal netto limite di tempo, che lo schema storico aveva segnato alla vita del mondo antico greco-romano (cioè la caduta dell'impero romano d'occidente nell'anno 476 dell'era cristiana). Vista, per così dire, dall'una e dall'altra sponda, l'arte dell'Alto Medioevo si mantiene lontano sull'orizzonte e senza sottrarsi alla legge della riduzione prospettica causata dalla distanza. Giustamente il prof. Mario Salmi qualifica questo periodo come il più trascurato, sotto l'aspetto storico-artistico, tra tutti i periodi della cultura europea.

Ora che la ricerca storico-artistica getta il suo fascio di luce anche dentro a questo trascurato periodo, il suo primo compito diventa quello di raccogliere e di pubblicare il disperso materiale d'arte. Questo vale in modo particolare per la scultura. E ciò per due ragioni. Prima di tutto, perchè questo materiale è quello che è stato meno studiato. In secondo luogo, perchè esso ci è pervenuto in maniera così caotica che gran parte di esso corre pericolo di andare perduto. Nel presente articolo intendiamo limitare le nostre considerazioni a questo materiale di scultura dell'Alto Medioevo.

Se del materiale monumentale tramandatoci dall'Alto Medioevo la scultura è la meno studiata, il fatto è facilmente spiegabile. Infatti, mentre il mosaico, la pittura e l'architettura dell'Alto Medioevo conservano una tradizione viva e ininterrotta legata a tutte le forme d'arte proprie del mondo tardo-antico, già nella tarda antichità si spezza invece il nesso con la grande tradizione scultorea greco-romana. Tra la fine del III ed il principio del IV secolo, la statuaria in tondo – ad eccezione della scultura iconica – fu decisamente abbandonata. Ci troviamo di fronte ad una precisa volontà di rinuncia a quella che era stata l'attività centrale della tradizione artistica greco-romana. La statua idealizzata scompare, e ciò vale non soltanto per gli dei, per gli eroi e per i demoni che il Cristianesimo combatte, ma anche per quella cerchia di figure che da un punto di vista religioso possono dirsi neutrali. Come testimoni di un'età tramontata restano statue quali quelle dei Dioscuri sul Campidoglio, l'Ercole di Piazza Armerina e alcune, idealizzate, ad Ostia: epigoni di un esercito, che un tempo aveva dominato il mondo. Le ultime statue di culto erette nell'urbe sono quelle di Venere e Roma nel tempio della Velia, rifatte ex novo di porfido e alabastro al tempo di Massenzio, dopo un incendio del tempio. Nella plastica a rilievo, invece, come nel mosaico, nella pittura e nelle arti minori, sopravvive il mondo antico, e non soltanto con iconografie non impegnate sotto l'aspetto religioso, ma anche con divinità e personificazioni tratte dall'antica mitologia.

Il generico regresso, fin nella volontà e nella possibilità di creare forme di plastica piena, se ha, come è naturale, una parte determinante, non può fornire una spiegazione esauriente di questo fenomeno, dato che il ritratto continua ad esistere nella sua forma tradizionale di scultura a tutto tondo. Un importante fattore completamente nuovo è l'orrore cristiano per tutto ciò che ricordi l'idolo. Una rappresentazione dipinta, o anche in rilievo, non ha la realtà corporea della statua, nè il suo potere sostitutivo. Si deve tenere ben presente il modo con il quale la antichità – e ancora la tarda antichità – sen-

tiva la presenza del dio nella statua, per comprendere questa paura degli εἴδωλα. Già sotto Costantino era incominciata la lotta contro i sacrifici e contro le antiche immagini degli dei; in ogni idolo si vedeva una dimora, un nascondiglio del demonio che esso rappresentava; e dalle diaboliche statue degli dei la esecrazione si estese a tutto il mondo delle statue ideali, simili a quelle degli dei. L'iconoclastia bizantina è qui anticipata dalla condanna della statuaria idealizzata, religiosa o no.

Tutta la potente tradizione statuaria del mondo greco-romano crolla di colpo, dunque, già nel periodo della tarda antichità. La scultura dell'Alto Medioevo si limita perciò alla plastica a rilievo. (Noi prescindiamo da eccezioni come ritratti statuari e qualche raro esempio di sculture a tutto tondo in stucco, quali le figure di sante femminili nel Tempietto Longobardo di Cividale). Per contro, la tarda antichità, nella sua plastica a rilievo, continua la tradizione classica con la rappresentazione di ricchi scenari figurati, come per es. sui suoi sarcofagi e nei suoi rilievi storici. La scultura a rilievo dell'Alto Medioevo, però, rompe anche con questa antica tradizione e rinuncia, più o meno completamente, all'arte figurativa, mentre dà ampio sviluppo all'arte ornamentale o a semplici astrazioni simboliche. Ciò è tanto più sorprendente in quanto nel mosaico e nell'arte pittorica dell'Alto Medioevo, la rappresentazione figurativa continua a vivere come prosecuzione organica dell'antichità. Qui sta la spiegazione del fatto che le ricerche degli studiosi non hanno perduto di vista l'arte del mosaico e dell'affresco altomedioevale, mentre non hanno preso in considerazione la grande quantità del materiale scultoreo. La scultura a bassorilievo non figurativa si è staccata dal repertorio delle forme tradizionali ed è rimasta fuori del campo degli interessi dell'archeologia classica e della storia dell'arte.

Il materiale di scultura dell'Alto Medioevo,

di cui disponiamo, consiste sostanzialmente di parti di suppellettili sacre monumentali, cibori, amboni, recinti corali, transenne, cancelli, plutei, ogni specie di lastre ornamentali, qualche sarcofago ed eccezionalmente di fregi figurali (come il notevole capolavoro di stile altomedioevale a S. Giovanni a Corte a Capua), altrimenti di elementi architettonici decorati, come capitelli, basi, colonne, pilastri, mensole, ecc. Lo stato nel quale si trova tutto questo enorme materiale è, come abbiamo detto, assolutamente caotico. La maggior parte è costituita da frammenti dispersi nelle campagne e nelle città, senza alcun concentramento in musei. A ciò si aggiunga che questi frammenti, i quali, più o meno, sono tutti «vaganti», si trovano staccati dalle costruzioni di cui, in origine, facevano parte o, comunque, disgiunti dalla funzione che avevano in quelle costruzioni stesse, sia che queste fossero di carattere liturgico, oppure decorativo. Spesso i frammenti sono anche stati impiegati in un nuovo complesso costruttivo, oppure con intendimenti decorativi che in origine non erano previsti. Perciò queste sculture, che sono documenti preziosi e insostituibili del divenire europeo, *vagano* liberamente e, probabilmente, continueranno a fare così se non si disporrà un nuovo ordinamento per raccoglierle e conservarle.

Perciò si deve salutare con vivo compiacimento l'iniziativa presa dal prof. Mario Salmi in collaborazione con la prof. Bianca Maria Felletti Maj, al fine di creare una collezione di sculture di questo genere in un apposito *Museo dell'Alto Medioevo* a Roma. È da sperare che a questa iniziativa tengano dietro altre analoghe in varie provincie italiane e che essa, inoltre, possa essere imitata fuori dei confini d'Italia, negli altri Paesi del Mediterraneo.

Ma, prima che questo lavoro di raccolta in musei possa giungere a dare considerevoli risultati – il che richiederà molto tempo – il primo e maggiore compito da assolvere sarà

quello di raccogliere il materiale in un'*opera-corpus*. «Pubblicazione urgente», dice con ragione Mario Salmi, «perchè per molte di tali sculture – oggi in stato frammentario, re-impiegate, e talvolta abbandonate – occorre un censimento prima ancora di quello di altre classi di monumenti o documenti artistici, essendo più suscettibili di dispersione o di-struzione». Il «*Centro Italiano di Studi sull'Alto Medioevo*», di recente istituzione, diretto dai professori Mario Salmi, Bianca Maria Fel-letti Maj e Michelangelo Cagiano de Azevedo ha fatto il primo passo verso una simile opera-corpus, il *Corpus della Scultura Altomedioevale*, di cui è uscito il primo fascicolo nel 1959 (dottoressa J. Belli Barsali, *La diocesi di Lucca*). Dalla premessa di Mario Salmi al detto primo fascicolo è stata tratta la citazione sopra ri-portata.

L'Istituto di Norvegia a Roma spera di poter dare il proprio contributo a questa opera, per le sculture a rilievo dell'Alto Me-dioevo. Negli anni 1938–39 l'autore del pre-sente articolo ebbe un aiuto dall'«Istituto per le ricerche comparative di Cultura» (*Instituttet for Sammenlignende Kulturforskning*, Oslo) al fine d'intraprendere indagini sulle sculture a ri-lievo dell'Alto Medioevo nei paesi mediter-ranei. Il lavoro, che non andò oltre i confini d'Italia, rimase interrotto per lo scoppio della seconda guerra mondiale. I risultati che si sono ottenuti si possono vedere oggi nella foto-teca dell'Istituto di Norvegia a Roma. La collezione della fototeca è limitata alle scul-ture a rilievo dell'Alto Medioevo esistenti in Italia e comprende circa 2000 negative e, inoltre, delle sommarie descrizioni con la indi-cazione del luogo, del materiale, delle misure ecc. relativi ad ogni singolo pezzo. Un'ulte-riore collaborazione coll'*opera-corpus* del Cen-tro Italiano sarebbe salutata con piacere dal-l'Istituto di Norvegia.

La grande massa delle sculture altomedioe-vali a rilievo è costituita da opere grezze e affrettate, senza eccessive pretese artistiche, e ciò vale anche per le maggiori sedi come Roma dove si sono accumulate grandi quan-tità di tali sculture in chiese, chiostri, palazzi e in zone di scavi. Considerate nel loro in-sieme, queste sculture presentano un accen-tuato carattere *provinciale* e popolare. È evi-dente che la parte preponderante di queste sculture proviene da una produzione in massa effettuata in laboratori e, per servirci delle parole di Salmi, è *più fatica di artigiani che di artisti*. Questa diffusa rozzezza e frettolosità cancella persino le caratteristiche dello stile e ciò causa notevoli difficoltà per la data-zione. E, a questo riguardo, può trovar luogo qui un'osservazione di principio circa la data-zione effettuata in base allo stile (datazione stilistica).

Quanto maggiore è la potenza e la chiarez-za con cui uno stile perviene ad esprimersi in un'opera, tanto più strettamente si raccoglie intorno ad essa la cornice del tempo. In altri termini: quanto più elevata è la qualità, tanto maggiori sono le possibilità di un'esatta datazione. E, per converso, si può dire che quanto più debolmente riesce a manifestarsi in un'opera l'intendimento formale, tanto minori sono le possibilità d'una datazione esatta. Perciò uno stile *provincializzato* è, più o meno, «senza tempo». I bassorilievi del-l'arco di trionfo di Augusto a Susa possono, come espressione stilistica, essere datati tanto al tempo di Augusto quanto alla tarda anti-chità, come i bassorilievi del trofeo di Trajano ad Adamklissi tanto al tempo di Costantino quanto a quello di Trajano. In monumenti come questi non sono i criteri stilistici, ma i particolari del vestiario, dell'armamento ecc. che collocano l'opera in un determinato pe-riodo di tempo. Lo stile si afferma essenzial-mente nella qualità; perciò la qualità è il presupposto di una più esatta datazione stili-stica. Tale regola trova in alto grado la sua applicazione a tutto il materiale artistico di cui qui ci occupiamo. Per poter stabilire dei sicuri punti di partenza per la datazione, è

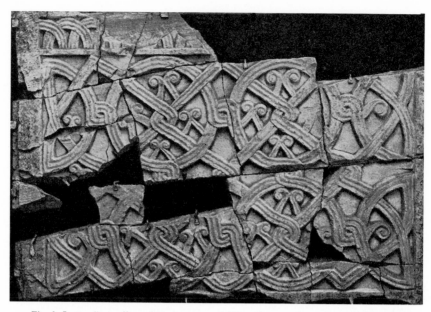

Fig. 1. Lastra di cancello, scolpita in marmo, dal Foro Romano. Arte romana del IX secolo

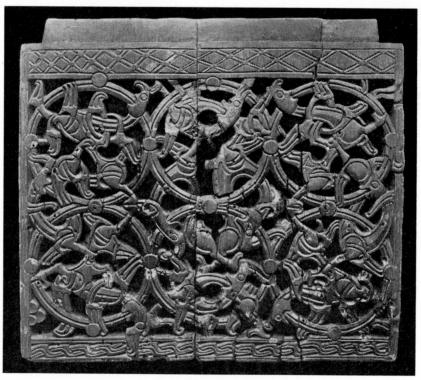

Fig. 2. Panello posteriore di carro, scolpito in legno, proveniente dalla nave di Oseberg, Norvegia.
Arte vichinga del IX secolo

quindi necessario rivolgere una particolare attenzione alle relativamente rare opere di vero pregio esistenti tra il materiale di cui disponiamo. E queste opere di pregio acquistano una importanza speciale quando ci è noto il monumento da cui esse derivano e questo vale anche più quando le sculture si trovano ancora *in situ*, al loro posto originario e nella loro originaria funzione nel monumento. In tal caso, come s'intende, tutti gli altri criteri di datazione che valgono per il monumento (per esempio i criteri storici o i criteri stilistici validi per la restante decorazione del monumento, degli affreschi, dei mosaici, ornamenti architettonici e simili) si possono applicare anche alla scultura in considerazione.

Al fine di ottenere un quadro più ricco di sfumature e più articolato nel tempo dello sviluppo della scultura in rilievo durante l'Alto Medioevo è dunque necessario, a nostro avviso, che una grandiosa *opera-corpus*, totalmente comprensiva, sia completata con la specifica pubblicazione di singole sculture di pregio qualitativo, e che queste siano studiate in connessione organica col monumento di cui fanno parte. In tali casi la soluzione ideale sarebbe la pubblicazione completa del monumento, con le sculture come parti integranti della complessiva decorazione architettonica ed artistica del monumento stesso. Nell'Istituto di Norvegia a Roma è in preparazione una pubblicazione di un tale monumento: quella del Tempietto Longobardo di Cividale. Una completa documentazione fotografica della decorazione del santuario è attualmente in corso di montaggio nella fototeca dell'Istituto.

È interessante osservare come, nonostante tutte le evidenti diversità stilistiche tra il mondo mediterraneo e quello nordico, lo stesso modello classico-mediterraneo sia spesso alla base di composizioni altomedioevali nell'arte di Roma a Sud e in quella delle corti vichinghe a Nord. Come esempio riporto una lastra frammentata di un cancello riccamente decorato al Foro Romano[1] (fig. 1) e il pannello posteriore di carro, riccamente scolpito in legno, che fa parte della cosiddetta *quarta slitta* proveniente dalla Nave di Oseberg di Borre in Norvegia[2] (fig. 2). La nave con il suo corredo sepolcrale viene datata all'850 d.C. circa ed ha servito come ultima dimora ad una personalità regale, presumibilmente alla regina Åse, madre del re Halfdan. La lastra frammentata del Foro può essere dello stesso periodo. Nei due rilievi noi troviamo una suddivisione in due serie di medaglioni con un riempimento complesso dei medaglioni e con punti tangenziali particolarmente accentuati. Questo schema generale, che il Nord ha tratto dall'internazionale arte mediterranea, ha assunto nella nostra scultura in legno un carattere nordico autonomo, in quanto lo schema classico geometrico, viene riempito con una ornamentazione dinamica a figure d'animali, caratteristica dell'arte altomedioevale del Nord.

Per converso appare come l'impulso nordico abbia influito sul disegno formale di una notevole e sconosciuta opera dell'Alto Medioevo esistente a Pieve S. Maria in Chiassa presso Arezzo (fig. 3–4). Si tratta di una lastra di cancello di notevoli dimensioni, lavorata in una pietra locale.[3] Le linee sono tagliate a *Kerbschnitt* con un angolo di circa 45° rispetto

1. Fototeca dell'Istituto di Norvegia. Neg. 291. Marmo. Lunghezza circa m. 1,50. Altezza massima circa 1,00 m. Spessore ca. 0,10 m. Altezza del rilievo sul fondo ca. 1,5 cm.

2. A.W. Brøgger, Hj. Falk, H. Schetelig, *Oseberg fundet* (Il reperto di Oseberg) III, tav. XII e fig. 96, p. 101 sgg.

3. Fototeca dell'Istituto di Norvegia. Neg. 851–854, 765 R. Lunghezza m. 1,66, altezza m. 1,30; sia per l'una sia per l'altra gli spigoli che sporgono posteriormente non sono computati nelle misure. Spessore 0,12–0,13 m.

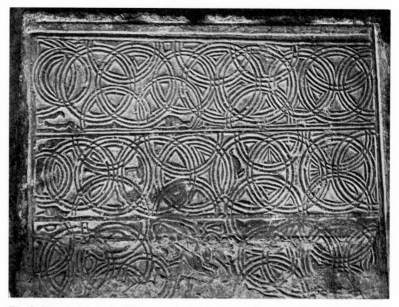

Fig. 3. Pieve S. Maria in Chiassa, presso Arezzo. Lastra di cancello altomedioevale, scolpita in pietra locale

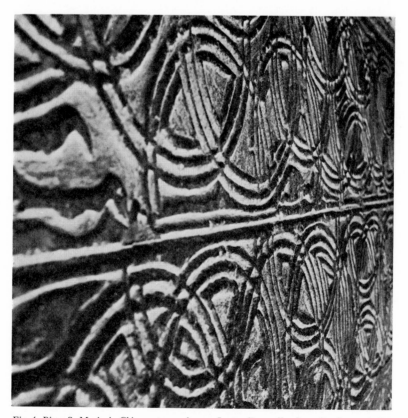

Fig. 4. Pieve S. Maria in Chiassa, presso Arezzo. Lastra di cancello altomediovale, particolare

al fondo (vedi in particolare la fig. 4). Dove il fondo, tra le forme risaltanti dell'intaglio, è tutto scavato – di modo che si può parlare di un vero rilievo – l'altezza sopra il fondo è di circa 3–4 mm. L'ornamentazione si suddivide in tre zone orizzontali sovrapposte. Ogni zona è riempita con medaglioni di varie grandezze con una periferia a forma di 2, 3 o 4 cerchi concentrici. Tutti questi medaglioni sono collegati strettamente e irregolarmente tra loro; cosicchè il modello rigorosamente geometrico secondo la tradizione classica si è venuto a dissolvere completamente. Al suo posto è sorta una dinamica caratteristica, una specie di movimento scorrente e volvente nell'interno dell'ornamentazione. L'intera superficie è coperta da questo fitto giuoco di linee risultante dall'intreccio delle concentriche linee di contorno dei medaglioni. Dove si trova un segmento di cerchio aperto o uno spazio angolare tra i medaglioni s'inseriscono sempre degli uccelli, dei pesci o delle figure a forma di serpi che riempiono lo spazio vuoto. Uno spazio aperto un po' più grande nel centro della zona inferiore è riempito dalla figura di un leone con le fauci aperte (fig. 3 e 5). Davanti a questa, con la testa nelle fauci del leone, si trova una figurina minuta con le braccia levate, evidentemente un orante (che forse rappresenta Daniele nella fossa dei leoni). Il leone dalle fauci aperte è interamente disegnato con un solo grande contorno ornamentale che fa pensare ai disegni d'animali dell'epoca delle migrazioni e di quella vichinga.

Una collaborazione tra archeologi nordici e classici – archeologi nordici specializzati nell'epoca delle migrazioni e in quella vichinga, e archeologi classici specializzati nella tarda antichità e nell'Alto Medioevo mediterraneo – sarebbe quanto mai feconda. Grazie alla generosità del *Centro Internazionale delle Arti e*

Fig. 5. Da paragonarsi con fig. 3. Disegno di Arne Gunnarsjaa

del Costume, passi concreti sono stati effettuati al fine dar vita a forme permanenti di una tale collaborazione. Questi passi vengono fatti nel quadro di una grande iniziativa scientifica, che è ispirata e finanziata dal ricordato Centro, ed è appunto una iniziativa per le ricerche sull'arte dell'Alto Medioevo in genere e per la concentrazione di studi sull'arte longobarda in particolare. Le ricerche sull'Alto Medioevo tanto al Nord quanto al Sud assolvono un debito di gratitudine verso il fondatore di questo Centro, dr. Paolo Marinotti, per la comprensione che egli ha dimostrato verso questo studio trascurato e per le nuove possibilità che ad esso egli ha dischiuso per mezzo del suo Centro. La dottrina e l'esperienza del Presidente del Centro, prof. Axel Boëthius, costituiscono la migliore garanzia dell'attività dell'organizzazione. Il nome di Axel Boëthius – svedese e romano – acquista un significato simbolico in questo nuovo campo di collaborazione italo-nordica.

Reprinted, with permission, from *Alto Medioevo, 1, Venezia 1967, pp. XI–XXII.*

L'originaria decorazione del
Tempietto Cividalese*

I

Il complesso della decorazione originaria del Tempietto Cividalese costituisce un tema molto ampio (Fig. 1–5). Ci limitiamo pertanto precipuamente a trattare della parte figurativa di essa. Quanto alle forme puramente ornamentali, diremo soltanto poche parole.

Le forme puramente ornamentali della decorazione in istucco e dello strato d'affreschi più antico – che chiameremo strato primo – sono le stesse che troviamo in innumeri combinazioni nella grande tradizione romano-bizantina: quella tradizione che chiameremo tardo- e post-antica e che comprende una ricca scala di differenziazioni dall'Oriente all'Occidente, differenziazioni che qui devono stare fuori delle nostre considerazioni. La caratteristica forma delle stelle nei fregi stellati di stucco (Fig. 3, 5), quella dei tralci nella zona a tralci degli affreschi, i disegni delle stoffe e delle guarnizioni dei lòri e delle dalmatiche che portano le figure in istucco, sono frequentissimi nelle miniature precarolinge e protocarolinge, ma li troviamo già anche nei dittici del basso impero. Il singolare ornamento in forma di pelta sul bordo del grande arco di stucco (Fig. 4), ornamento a cui invano si sono cercati dei paralleli, appartiene egualmente alla grande tradizione tardo- e post-antica e ci si presenta già come bordura architetturale nel missorio di Teodosio (v. p. 207). Tutta la ricca ornamentazione di stucco che riveste l'architrave del portale occidentale dell'aula, deriva dalla stessa tradizione: così ad esempio il magnifico bordo ad S antitetiche (2S) (Fig. 4), ha i suoi precedenti in mosaici monumentali fin dal IV secolo d.Cr.

(*) Questo articolo è una relazione preliminare di parecchi dei risultati delle nostre ricerche nell'Oratorio di S. Maria in Valle a Cividale ed anticipa la pubblicazione completa che prepariamo del monumento. Le mie prime parole siano un ringraziamento – anche a nome dei miei collaboratori – alle autorità italiane e cividalesi, le quali ci hanno dato il permesso di una ricerca completa del singolarissimo monumento che chiamiamo il Tempietto Cividalese – questa pietra angolare della storia dell'arte altomedioevale – ed il diritto di pubblicare i risultati di questa ricerca. Il nostro ringraziamento vada alla Direzione Generale delle Antichità e Belle Arti, alla Soprintendenza ai Monumenti di Trieste, alla Direzione del Museo di Cividale. Esprimiamo la nostra gratitudine così al Direttore Generale dei primi anni dopo la guerra, professore Bianchi Bandinelli, il quale ha mostrato uno speciale interesse per questo lavoro, come anche al presente Direttore Generale, professore De Angelis d'Ossat, coll'appoggio del quale, l'importantissimo stacco di certi tardi affreschi ha potuto aver luogo nel Tempietto nell'estate del '51 per mettere in luce una notevole iscrizione. Un cordiale ringraziamento anche al Soprintendente dei Monumenti di Trieste di quell'anno, professore Franco, per la comprensione dimostrata al nostro lavoro. Desideriamo di ringraziare in modo speciale il Direttore del Museo di Cividale, avvocato Marioni, per il suo sempre pronto aiuto e per la amicizia mostrataci in questi anni. Sentitamente ringraziamo anche i signori Leo e Pio Morandini per l'aiuto dateci nel Tempietto e per la prontezza colla quale sempre hanno messa a nostra disposizione la loro profonda conoscenza del Tempietto. E finalmente desideriamo di ringraziare tutti i cividalesi per l'ospitalità e l'affabilità mostrateci durante il nostro lavoro.

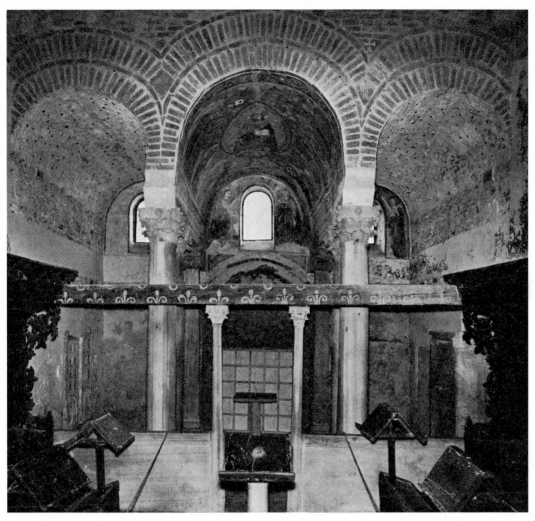

Fig. 1. Cividale, Tempietto. Il coro e la trave dell'iconostasi, visti dall'aula (stato attuale [1972])

Il pavimento, ricostruibile in base alle impronte nel calcestruzzo ed a pietre conservate – poichè nell'attuale pavimento dell'aula è stato in gran parte utilizzato vecchio materiale – presenta un disegno tipico della tarda tradizione antica, identico a quello che vediamo per esempio nel coro di S. Maria Antiqua a Roma dell'VIII secolo.

Anche l'ornamentazione architettonica appartiene a questa tradizione tardo- e post-antica. Ci limitiamo a menzionare i capitelli delle colonne del coro imparentati con quelli del Battistero di Callisto – capitelli che sono in diretta derivazione da Aquileia. Ad Aquileia si conservano infatti dei capitelli di tipo identico.

Solo del tanto discusso ornamento dipinto sulla trave dell'iconostasi parleremo un poco più in particolare. Questa trave, tutta di un pezzo, è rivestita, dalla parte dell'aula, di un pannello del 1510. Sotto di questo si trova mirabilmente conservata l'originaria decorazione dipinta (Fig. 1): una serie di gigli bianchi sotto archi dello stesso colore, su fondo color porfido. Si tratta di un disegno che troviamo ripetuto all'infinito nelle miniature

219

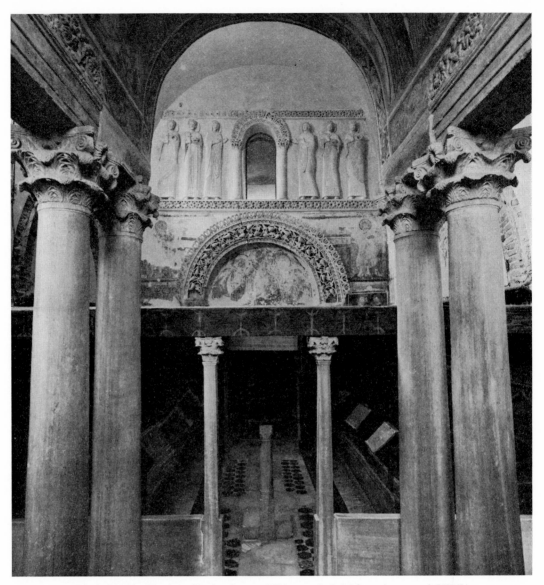

Fig. 2. Cividale, Tempietto. L'aula e la trave dell'iconostasi, visti dal coro (stato attuale [1972])

dell'VIII e del IX secolo, e che nel nostro Tempietto appare pure sui bordi delle vesti delle statue di stucco. Siamo di nuovo alla presenza di un motivo appartenente alla tradizione tardo- e post-antica e che si può studiare per esempio su *plutei* romano-bizantini. Le forme del nostro ornamento dipinto sono di grande effetto ed io raccomando caldamente che si tolga il pannello rinascimentale

restituendo alla trave il suo aspetto originario ed altamente caratteristico.

Il lato della trave che guarda verso il coro, è dipinto con un altro ornamento (Fig. 2): su fondo color porfido spiccano disegni bianchi in forme di candelabri, e in ogni intervallo tra di essi, una stella scura. I disegni bianchi sono in parte stati male interpretati. Si videro in essi delle rune e nel nostro ornamento di-

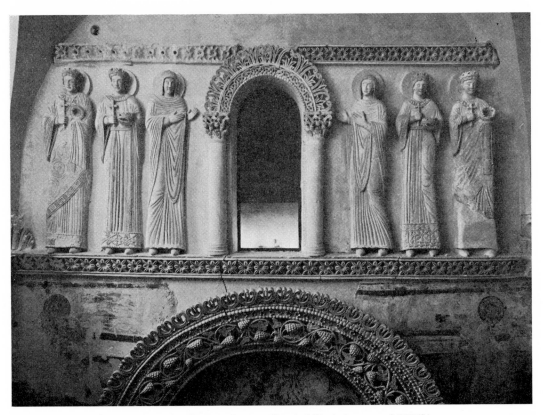

Fig. 3. Cividale, Tempietto. Parete occidentale dell' aula (stato attuale [1972])

pinto una specie di firma germanica apposta
al Tempietto. Ma in realtà si tratta anche in
questo caso di un tipico disegno ornamentale
della tradizione romano-bizantina continua-
mente ripetuto nell'epoca longobarda e caro-
lingia. La contessa Claricini la quale ha stu-
diato queste forme in ricami dell'alto medio-
evo, le paragona giustamente ad uno dei
molti motivi ornamentali della famosa tovag-
lia del Sancta Sanctorum in Vaticano (Fig. 6).
Si tratta di un ben noto motivo formato in
questo modo: una superficie vien divisa in
zone parallele, le quali a loro volta vengono
divise in rettangoli; si traccia un circolo in-
torno a ciascun angolo dei rettangoli; una
rosetta o una stella è messa al centro di ogni
rettangolo. Ora sulla trave dell'iconostasi non
vi è posto che per un'unica zona di rettangoli,
per cui i cerchi agli angoli dei rettangoli si

riducono a semicerchi – e sono questi che for-
mano i piedi e le braccia dei nostri «cande-
labri».

Presupposto che la trave (che ha cambiato
posto) originariamente era orientata nello
stesso senso che adesso, i credenti nell'aula
volti al servizio divino nel coro, avevano dun-
que davanti agli occhi il grande fregio a gigli.
Un giglio identico a quelli è inciso nel muro
sopra le colonne frontali del coro, e questo
giglio ha una posizione significativa come
pendant di una croce incisa al di sopra di esso
(Fig. 7). Anche il giglio dunque, come la
croce, deve avere significato religioso. Infatti
il giglio è il fiore d'Israele – *Israel germinabit
sicut lilium* (Hoseas 14,6) – e nel fiore d'Israele
si vedeva il Redentore. Così il giglio diventa
ornamento del calice e talvolta si vedono dei
gigli uscenti da esso. Su un calice del VI se-

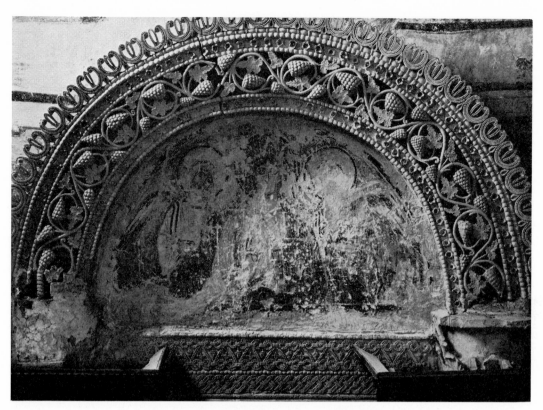

Fig. 4. Cividale, Tempietto. Il grande arco di stucco sopra la porta occidentale

colo rappresentato in un rilievo a Grado, la croce ed il giglio compaiono insieme, la croce sopra il giglio (Fig. 8), esattamente come nel Tempietto. Se dunque la croce ed il giglio vengono incisi nei muri del Tempietto, per poi rimaner nascosti dalla calce che copre le pareti, ciò deve significare che tutto il fabbricato viene consacrato a Cristo: il Crocifisso che sta presente nel sacramento. Pertanto, la bella serie di gigli ornamentali sulla fronte della trave dell'iconostasi potrebbe essere qualcosa più che un semplice ornamento. E formano il naturale passaggio alla nostra trattazione della decorazione a figure nel Tempietto.

II

Ancora oggi l'interno del Tempietto è dominato dagli stucchi monumentali, i quali, come

faremo vedere, appartengono alla decorazione originaria del Tempietto. Oggi sono limitati quasi esclusivamente alla parete occidentale dove sono ottimamente conservati, ma ancora sulle pareti di nord e di sud se ne vedono tracce che ci permettono di ricostruire il tutto. Originariamente gli stucchi abbracciavano l'intera aula.

Osserviamo gli stucchi della parete occidentale (Fig. 2–5). L'insieme di questi costituisce un sistema diviso in due zone.

Superiormente troviamo una *zona figurativa*: ai lati di quella nicchia che Dyggve ha dimostrato essere l'apertura di una finestra, non la nicchia di una statua, e che è incorniciata da un arco riccamente adorno, sostenuto da colonnette, stanno sei statue di sante, un poco più grandi del vero, tre da ogni parte della finestra in ordine strettamente simmetrico. Tutta questa zona figurativa è limitata da due

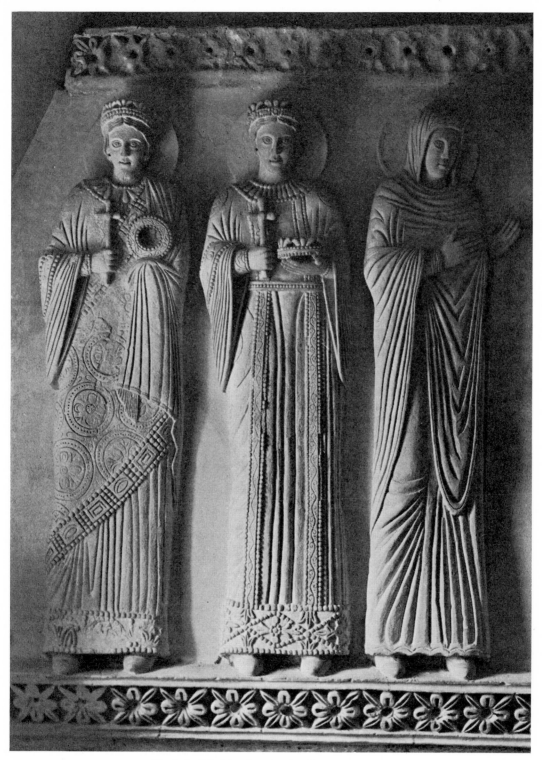

Fig. 5. Cividale, Tempietto. Stucchi della parete occidentale

Fig. 6. *Vaticano. La tovaglia del Sancta Sanctorum. Dettaglio*

Fig. 7. *Cividale, Tempietto. Giglio e croce incisi nel muro frontale del coro*

fregi orizzontali a stelle. Le sante donne stanno in uno spazio celeste stellato, viste di fronte, ma volte in atto verso la finestra del mezzo: le due più vicine a questa, vestite della *palla* antica, in attitudine di adorazione verso l'apertura luminosa; le altre, di cui due vestite del lòro dell'imperatrice romano-bizantina, due vestite d'un altro abito proprio di un alto rango, con corona imperiale e regale in capo, portano le loro corone di martiri verso la luce. È la luce stessa della finestra, la luce quale simbolo del Cristo, la *lux vera*, la *lux hominum*, che le sante adorano e verso cui portano le corone del loro martirio. Come vedremo, una tale adorazione del Cristo-Luce è antica e paleocristiana. Nell'inno della cattedrale di Edessa, del secolo VI o VII, si dice espressamente che la Luce Divina viene rappresentata dalla luce delle finestre e che le tre finestre del coro simboleggiano la Divina Trinità. Quanto alla luce proveniente dalle numerose finestre dell'aula della cattedrale, è detto (nella traduzione di A. Dupont-Sommer dal siriaco, *Cahiers Archéologiques* 2, 1947, p. 31): «Elle représente les Apôtres et Notre-Seigneur et les Prophètes et les Martyres et les Confesseurs». Naturalmente è pure possibile che un simbolo cristiano si trovasse nella finestra, in una vera aureola di luce. Questo atto di adorazione rivolta verso la luce della finestra mi pare essenziale per capire il pensiero e la bellezza della zona figurativa degli stucchi.

La zona inferiore degli stucchi non è figurativa, né autonoma. Essa si limita qui ad una ricca fascia intorno al timpano affrescato al di sopra del portale d'ingresso; comprende

Fig. 8. Grado. Rilievo con giglio e croce sul calice

quindi solo gli stucchi dell'arco, delle imposte di questo e dell'architrave.

Tutto questo sistema di stucchi in due zone conviene riportarlo ed adattarlo sulle pareti settentrionale e meridionale dell'aula. Infatti frammenti di stucchi simili si trovano anche qui: in particolare, frammenti del fregio inferiore a stelle che separa la zona figurativa superiore da quella decorativa inferiore, e delle colonnette delle finestre, poggianti su questo fregio (Fig. 9). Il fregio a stelle si estende direttamente dalla parete occidentale a quelle attigue ed il suo carattere unitario vien accentuato dal fatto che una stella si trova proprio in mezzo ad ogni angolo (però solo quella dell'angolo sud-ovest è conservata, Fig. 10). La continuità così messa in evidenza non è, naturalmente, solo del fregio, che forma la

cornice, ma di tutta la figurazione incorniciata. Quale elemento d'unione in tutta la decorazione in istucco funge anche lo stucco che copre l'imposta della volta in quest'angolo (Fig. 10). E anche qui, come nella parete occidentale, il fregio a stelle sosteneva delle figure: ecco perchè anche qui, come nella parete occidentale, esso sporge in fuori nella sua parte superiore di quasi 20 cm, mentre quella inferiore non si scosta dalla parete che di 5 a 10 cm. Sono precisamente le identiche misure che troviamo nel fregio a stelle della parete occidentale, e possiamo quindi concluderne che anche la parete settentrionale e quella meridionale erano ornate di figure in piedi. Tuttavia, come la disposizione delle finestre è differente – due finestre per parete in queste due ultime pareti – anche la disposizione delle figure risulta diversa. Essendo le finestre fiancheggiate da colonnette, non rimane posto sui lati estremi e tutte le figure debbono trovarsi tra le finestre. Se si calcola che la distanza tra le figure sia la stessa che sulla parete occidentale, si trova che le figure dovevano essere tre per parete.

Vi erano dunque in tutto dodici figure di sante donne in questa zona di stucchi intorno all'aula, donne tutte senza dubbio, poiché di regola simili teorie di sante persone sono o di soli uomini o di sole donne, secondo l'effettiva divisione per sessi dell'antico cerimoniale. Nel mosaico dell'arco dell'abside del duomo di Parenzo figurano lo stesso numero di sante, sei da ogni lato del Sacro Agnello. Vi potrebbe essere ragione di identificare le dodici sante degli stucchi di Cividale con quelle del mosaico di Parenzo, e, come queste sono nominate singolarmente dalle iscrizioni del mosaico, si potrebbero attribuire gli stessi nomi, nello stesso ordine, a quelle di Cividale. Ma vi è a ciò una grave difficoltà: mentre a Parenzo tutte le sante sono simili tra loro (se i molti rifacimenti permettono un giudizio), a Cividale le due figure presso alla finestra si distinguono nettamente, come abbiamo detto,

Fig. 9. Cividale, Tempietto. Parete settentrionale dell' aula : frammento di colonetti poggiante sul fregio a stelle

Fig. 10. Cividale, Tempietto. Il fregio a stelle e foglia d' acanto coprente l' imposta della volta sull' angolo sud-ovest dell' aula

per essere in *palla*, dalle altre in abito regale. La *palla* è particolarmente caratteristica per la Vergine, ed io propendo per credere che queste due figure rappresentino le due Marie, cioè la Vergine e Maria Maddalena, che sono caratteristiche del gruppo intorno alla croce. Alla Vergine il santuario era dedicato fin da tempo remoto, e anche la Maddalena, che troviamo in affreschi di data successiva, sembra essere stata in qualche relazione particolare con esso.

Da quanto abbiamo visto non possiamo dubitare che gli stucchi delle pareti di nord e di sud corrispondessero anche nella loro zona inferiore a quelli della parete di ovest: in altre parole, che una ricca decorazione di stucco incorniciasse pure i timpani dei due finti portali in mezzo a ciascuna di quelle pareti. Né siamo costretti a limitarci a pure supposizioni: infatti nello strato primo d'affreschi, che arriva sino all'arco, la fascia dipinta lungo questo tien conto di una esistente cornice di stucco. Si avevano pertanto originariamente

tre simili splendidi archi di stucco ad incorniciare ciascuno il dipinto di un timpano.

Nella zona inferiore, come abbiamo visto, gli stucchi costituiscono soltanto una cornice ornamentale. Questa però, viene integrata dal ciclo dipinto dello strato primo degli affreschi. Tale strato si estende sulle pareti ovest, nord e sud in una zona superiormente limitata dal fregio stellato inferiore ed inferiormente da una linea che tocca il plinto dei capitelli sotto il grande arco di stucco. In altre parole: il ciclo pittorico copre il campo del timpano sotto il grande arco di stucco e gli spicchi tra questo arco e gli angoli. Le cornici in istucco ed il ciclo degli affreschi fanno parte di un unico schema rappresentativo e si completano a vicenda, nella stessa zona, sulle pareti di nord, ovest e sud. Avendo Torp descritto gli affreschi (p. 81), ci limitiamo a considerare come affreschi e stucchi si intégrano a vicenda nella decorazione originaria del Tempietto.

I due sistemi costituiti dagli stucchi e dagli

226

affreschi non hanno soltanto carattere unitario separatamente presi svolgendosi con continuità sulle intere pareti di ovest, nord e sud, ma si integrano inoltre vicendevolmente secondo l'idea di *una grande composizione* che abbraccia tutta l'aula. Nella zona inferiore, l'affresco dominante è racciuso dall'arco di stucco dominante, e il poderoso tralcio di questo sta in relazione colla poderosa figura di Cristo dell'affresco, di cui è la simbolica rappresentazione. Non è meno stretto il rapporto tra l'arco di stucco e gli affreschi, di quanto lo sia quello tra i fregi di stucco della zona superiore e le figure di stucco che ne vengono racchiuse. La *concordanza* formale e tematica tra le due teorie di santi nella zona degli stucchi ed in quella degli affreschi è evidente: la subordinazione dei santi al Cristo dell'arco centrale è la medesima nelle due zone, e la sacra azione, cioè l'offerta della corona del martirio, è egualmente identica. La zona figurativa superiore ed inferiore, di stucco e d'affresco, si corrispondono come due sviluppi di un unico tema musicale.

Questa intima connessione dei due sistemi figurativi fa naturalmente pensare che siano sorti contemporaneamente e secondo un'unica idea. Pure, non possiamo trascurare la possibilità che l'uno di essi sia posteriore all'altro, inteso a completare, forse a distanza di secoli, un opera già esistente. Dobbiamo dunque chiederci: Qual'è il rapporto cronologico tra i due sistemi?

Quando iniziai le mie ricerche nel Tempietto, nell'estate del '48, Torp aveva già fatto due osservazioni fondamentali dalle quali la successione dei lavori di stucco e d'affresco risultava senza possibilità di equivoco. Primo: la bordura dipinta del primo strato d'affreschi dipende dal grande arco di stucco ornamentale, e non dall'arco di muratura, su cui questo è applicato. Secondo: il fondo di calce del primo strato di affreschi invade lo stucco dovunque i due sistemi ornamentali combaciano cioè lungo gli orli posteriori del grande arco di stucco e lungo l'orlo inferiore del fregio a stelle inferiore. Da ambedue questi fatti si conclude che *lo strato d'affreschi fu eseguito dopo gli stucchi, qualunque sia stato – o di secoli o di giorni – l'intervallo intercorso.*

La semplice constatazione di questi particolari tecnici ci esime da un complesso lavoro di classificazione stilistica. Il massimo problema riguardante la decorazione del Tempietto è sempre stato quello della data degli stucchi, e la soluzione se ne è di solito cercata in base a considerazioni puramente stilistiche. La dialettica storico-artistica era arrivata a delle divergenze che andavano dall'epoca imperiale romana al medioevo gotico. La difficoltà della soluzione su base stilistica è data dal fatto che statue monumentali di stucco sono cosa unica o quasi unica, in questa parte del mondo, sicchè manca ogni materia di confronto. Per gli affreschi invece la questione è fondamentalmente diversa: abbiamo ricco materiale di confronto in miniature ed affreschi monumentali datati dai quali chiaramente si rileva l'epoca degli affreschi di Cividale. I confronti a cui si è dedicato Torp (p. 87) mostrano che gli affreschi originari del Tempietto appartengono alla seconda metà del secolo VIII. Per fissare la data abbiamo ancora a disposizione un ricco materiale d'iscrizioni: non soltanto le scritture dei nomi che accompagnano arcangeli e santi, ma anche e soprattutto la grande iscrizione dedicatoria che abbiamo portato alla luce nel coro (Fig. 11). I tipi di lettere di tutte queste scritte hanno la loro massima somiglianza con quelli dei manoscritti del periodo precarolingio e protocarolingio. Questa data degli affreschi ci da il *terminus ante quem* per gli stucchi, i quali devono essere eseguiti prima dell'800.

Gli stucchi dunque sono eseguiti prima degli affreschi, ma, come possiamo dimostrare, immediatamente prima, come prima fase di un unico lavoro. Un punto di contatto degno di nota tra i due sistemi decorativi ed una

Fig. 11. Cividale, Tempietto. Tratto dell'iscrizione dipinta; parete meridionale del coro

prova dell'unità del lavoro da cui scaturirono, li troviamo in due iscrizioni incise da noi scoperte, l'una nella zona superiore degli stucchi, l'altra in quella inferiore degli affreschi (Fig. 12). Nella zona superiore della parete occidentale si trova inciso il nome Paganus in lettere caratteristiche delle epigrafi e dei mss. precarolingi e protocarolingi; ciò vale anche per quanto riguarda la singolarissima G rettangolare con una A iscritta. Nella zona d'affreschi sottostante, a destra del grande arco di stucco, è incisa nell'intonaco una S. Poiché tutte le scritte appartenenti all'affresco sono dipinte e nessuna incisa, questa S si stacca dall'insieme del dipinto. E poiché è ricoperta dal colore verde del primo strato d'affresco, deve essere stata incisa nell'intonaco prima che l'affresco venisse eseguito. Ma come d'al-

tra parte l'intonaco fu fatto appunto per ricevere questo strato d'affresco, la nostra S deve essere stata incisa nel corso del lavoro da cui risultarono gli affreschi.

Questa S va messa in relazione con la scritta Paganus della zona di stucchi sovrastante; infatti non soltanto è incisa allo stesso modo della scritta Paganus, ma ha pure la stessa forma della S di questa, colla parte superiore caratteristicamente più sviluppata di quella inferiore. La somiglianza salta talmente agli occhi da dar l'impressione che le due lettere siano state tracciate dalla stessa mano. Pertanto la S dell'affresco ci dà pure la data della scritta Paganus, e poiché questa appartiene alla zona degli stucchi, presumibilmente come firma dell'artista, stucchi ed affreschi risultano molto vicini nel tempo.

L'analisi iconografica e stilistica conferma, come vedremo, questa conclusione.

Gli affreschi sono stati eseguiti immediatamente dopo che gli stucchi furono applicati alle pareti, e costituiscono la seconda fase di un lavoro unico. Naturalmente gli stucchi dovevano venir fissati alle pareti prima che si potesse dare il fondo di calce per gli affreschi: ma soltanto *di fatto* gli stucchi sono anteriori agli affreschi: *idealmente* le due opere sono contemporanee come due fasi dell'esecuzione dello stesso schema, della grandiosa composizione che abbraccia tutta l'aula del Tempietto.

PAGNVS
S

Fig. 12. Cividale, Tempietto. Iscrizioni incise (da calchi). L'iscrizione Paganus si trova nella zona superiore degli stucchi. La S si trova nella zona inferiore degli affreschi. La dimensione relativa delle lettere corrisponde al vero

III

Come abbiamo visto, tutta la decorazione a figure del Tempietto – eseguita sia in istucco che in affresco – è una composizione in due zone parallele: santi rivolti verso Cristo nel centro, si ripetono come due sviluppi di un unico tema fondamentale in due zone sovrastanti. Un tale schema, come è ben noto, aveva per secoli avuto una posizione centrale nell'iconografia romano-bizantina. Paragoniamo ad esempio la grande composizione musiva della parete dell'abside del Duomo di Parenzo (Fig. 13) colla parete occidentale del Tempietto: in una zona superiore, corrispondente ai santi in istucco del Tempietto, teorie di apostoli si dirigono, con corone del martirio ed altri attributi, verso Cristo che sta al centro. Nella volta dell'abside sottostante a questa zona, ecco di nuovo teorie simmetriche di santi dirigersi, in parte pure con corone del martirio, verso Cristo e Maria che si trovano al centro tra gli arcangeli. La volta dell'abside della grande tradizione si trasforma nel nostro Tempietto in nicchia arcata.

Nel mondo occidentale all'epoca carolingia questo tipo di composizione è stato ripetuto continuamente. Lo troviamo nelle chiese di Pasquale I a Roma che presentano ottimi paralleli al nostro Tempietto. Mettiamo a confronto la parete dell'abside di S. Maria in Domnica (Fig. 14): al centro della zona superiore Cristo nella grande aureola tra due angeli adoranti e, incedenti verso di lui da ambo i lati, i dodici apostoli; al centro della zona inferiore, nella volta dell'abside, Cristo in grembo alla Vergine circondato da schiere di angeli, nello spicchio a destra e a sinistra della volta dell'abside, come nel Tempietto, un santo. In S. Maria in Domnica i due santi rappresentano i due Giovanni: a destra l'Evangelista, a sinistra il Battista, il Precursore, che nell'arte della cerchia di Pasquale veste per un fatto curioso il pallio. Bisogna tener presente, anche in vista del seguito, che am-

bedue i santi appaiono come testimoni ed annunziatori del Cristo, colla destra protesa in gesto oratorio in direzione di lui di cui fanno testimonianza. Anche qui la volta dell'abside corrisponde alla nicchia arcata del Tempietto: ambedue hanno la stessa funzione celeste.

Dei monumenti lasciatici da Pasquale ve n'è uno piccolo ma importante che tanto per l'architettura quanto per la decorazione mostra una stretta parentela col Tempietto: è la cappella di S. Zenone in S. Prassede. La pianta della cappella di S. Zenone ripete in miniatura quella dell'aula del Tempietto cividalese. Non soltanto la cappella è, come l'aula, quadrata e ricoperta da una volta a crociera, ma anche ha come quella nella zona inferiore, sotto le finestre, nicchie ad arco anziché absidi. Incorniciato da una tale architettura troviamo un sistema decorativo strettamente imparentato con quello dell'aula del Tempietto. Così nel Tempietto come in S. Zenone le pareti sotto la volta del tetto sono divise in una zona di figure superiore ed una inferiore; là come qua i santi della zona superiore stanno attorno a una finestra; là come qua la zona inferiore è dominata da una grande nicchia ad arco con un'immagine di Cristo. Mettiamo a raffronto la parte centrale della parete occidentale del Tempietto (Fig. 3) e la parete centrale della cappella di S. Zenone (Fig. 15). In S. Zenone la Vergine, in palla si volge da sinistra in atto d'adorazione verso la luce della finestra, e la sua somiglianza di forme e d'atteggiamento colla corrispondente figura in istucco del Tempietto è straordinaria. Da destra Giovanni Battista – espressamente nominato nella scritta che accompagna l'immagine – si volge pure alla stessa luce; verso di questa tende la mano in gesto oratorio, nell'identico gesto veduto testè nel mosaico di S. Maria in Domnica, ove la mano è tesa verso il Cristo dell'abside, oggetto dell'annuncio. Anche nella cappella di S. Zenone è, nella luce della finestra, Cristo verso cui Giovanni si volge: Cristo Luce, τὸ

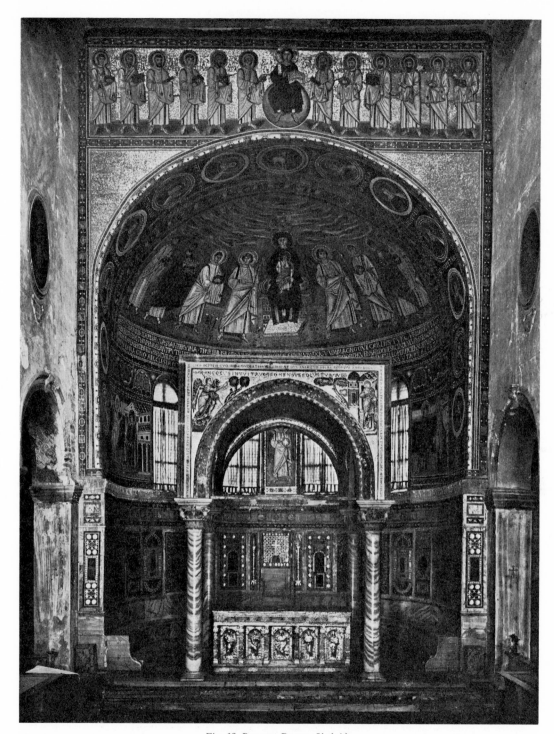

Fig. 13. Parenzo, Duomo. L'abside

Fig. 14. S. Maria in Domnica. L'abside

Fig. 15. Roma, S. Prassede. Cappella di S. Zenone : mosaico attorno alla finestra centrale

231

φῶς τῶν ἀνθρώπων.. τὸ φῶς τὸ ἀληθινόν. Tutta la figura di Giovanni è una illustrazione della parola del Vangelo: *Hic (Johannes) venit in testimonium ut testimonium perhiberet de lumine. Non erat ille lux, sed ut testimonium perhiberet de lumine* (Joh. 1,6 sgg.). Il Battista appare qui con la Vergine in un raggruppamento tipico che conosciamo da innumeri avori bizantini: il raggruppamento della Madre di Cristo col Precursore di Cristo intorno alla Croce di Cristo. L'apertura luminosa ha preso il posto del Crocifisso.

Anche la decorazione delle due pareti laterali segue lo schema dell'aula Cividalese. Tre figure di santi sempre nella zona superiore, cioè della finestra, ci stanno davanti, l'una volta si tratta di tre sante, in lòro imperiale, e con corona regale, offrenti a Dio la loro corona del martirio: tutto come nel Tempietto. Nella zona inferiore, come si è detto, ciascuna parete ha la sua nicchia ad arco, ed in ogni nicchia v'è un'immagine di Cristo. Manca qui il tempo di esaminare partitamente queste tre immagini di Cristo che possono avere importanza per la ricostruzione delle immagini perdute nelle lunette delle pareti di nord e di sud del Tempietto.

I punti di somiglianza tra il Tempietto e la cappella di S. Zenone radducono alla mente che ambedue i santuari erano analogamente – in forma di chiesa satellite – collegati ad una chiesa. E noi sappiamo a che fosse destinata la cappella di S. Zenone, la chiesa satellite di S. Prassede: stava in un rapporto tutto particolare colla persona del costruttore di S. Prassede, Pasquale I, essendo nello stesso tempo mausoleo di famiglia – nel quale fu sepolta Teodora, madre del papa – ed intesa ad accogliere le reliquie del santo protettore del papa. Un santuario romano del secolo IX, perfettamente corrispondente, ma con absidi al posto di nicchie ad arco, è la cappella di S. Barbara, la chiesa satellite dei Quattro Coronati. Si tratta qui di un mausoleo a forma di croce con remoti precedenti nell'architet-

tura sepolcrale e commemorativa antica e post-antica. Il Tempietto è sulla linea di questa tradizione, e ciò va ricordato quando si tratta di stabilirne l'originaria destinazione.

Un altro capolavoro della cerchia di Pasquale: il grande mosaico della parete d'abside di S. Cecilia, tanto nello schema totale quanto nello stile figurale, si avvicina alla decorazione dell'aula cividalese. Anche in S. Cecilia originariamente il mosaico dell'abside era inserito nella grande composizione a due zone (adesso perduta, ma riprodotta in disegni, Fig. 16) del tipo del Tempietto. Nella zona superiore, esattamente come a Cividale, sante coronate offrivano a Dio la corona del martirio; nella zona inferiore Cristo è rappresentato nella volta dell'abside allo stesso modo che è rappresentato nella nicchia ad arco del Tempietto; negli spicchi delle pareti, gli Anziani dell'Apocalisse. Paragonando lo stile delle figure si scopre l'indiscutibile somiglianza tra quelle in istucco e quelle del mosaico (Fig. 17). Ogni figura è iscritta in un alto rettangolo verticale, la cui verticalità è accentuata da un sistema di pieghe verticali parallele, quasi che la veste fosse tirata in giù da piombi; l'orlo inferiore della veste traccia una perfetta orizzontale che limita inferiormente il rettangolo. Le proporzioni delle figure sono stranissime, colla parte inferiore del corpo straordinariamente allungata ed un capo minuscolo. (In realtà nel mosaico, tale sproporzione è molto più accentuata che nella fotografia ove la superficie sferica della volta viene accorciata). È questa strana sproporzione che contribuisce in gran parte a dare alle figure il loro carattere irreale.

Anche nei particolari l'arte della cerchia di Pasquale presenta chiare somiglianze cogli stucchi del Tempietto. Soltanto un esempio! I ventiquattro Anziani nell'arco sul grande mosaico dell'abside in S. Prassede offrono a Cristo le loro corone (Fig. 18): queste mostrano esattamente la singolare deformazione che ritroviamo nella corona tenuta in mano

Fig. 16. Roma, S. Cecilia. Schema originario della decorazione della parete absidale

Fig. 17. Particolare del mosaico riprodotto Fig. 16

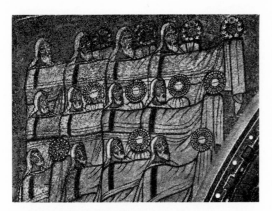

Fig. 18. Roma, S. Prassede. Particolare del mosaico dell'arco
di trionfo

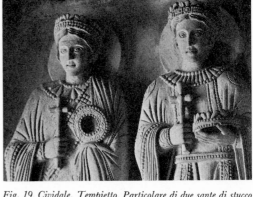

Fig. 19. Cividale, Tempietto. Particolare di due sante di stucco

Fig. 20. a) Roma, S. Maria Antiqua. Capella dei SS. Quirino
e Giulitta : dettaglio di affresco con la Vergine
b) Cividale, Tempietto. Santa di stucco

da una delle sante di Cividale (Fig. 19). Tutte le forme che caratterizzano l'aspetto «normale» della corona, cioè la corona vista di lato, vengono riportate sul lato superiore, in forma di cerchio, della corona stessa vista dall'alto. La corona così deformata appare dunque come un cerchio orlato da due file di perle. Il cerchio poi può essere ornato con i gioielli della corona, oppure – come nella figura del Tempietto – col tralcio che la decora.

Pure, se tutti questi punti di somiglianza tra l'arte del Tempietto e quella della cerchia di Pasquale mostrano ch'esse appartengono alla medesima grande tradizione, vi sono anche differenze che fanno vedere chiaramente la distanza tra le due. Le figure dell'arte di Pasquale non sono così rigidamente immobili, isolate come quelle del Tempietto, le vesti delle prime sono un pò più libere, spesso con un lembo svolazzante, mentre nelle statue del Tempietto seguono la massa rettangolare della figura. Se esaminiamo le figure avvolte nella palla degli avori bizantini dei secoli IX e X, il contrasto con quelle del Tempietto è evidentissimo: mentre negli avori il manto si muove in un ricco giuoco di pieghe intorno alle figure e sul loro capo, nelle statue cividalesi aderisce rigidamente alle figure, che sembrano in certo modo pilastri drappeggiati, e sul loro capo forma una volta immobile e priva di rilievi. Quasi serrato sotto questa volta, il viso ci fissa come attraverso una finestra.

234

È nell'arte dell'VIII secolo che troviamo i più prossimi paralleli a questo stile.[1] Si può prendere a paragone la figura della Vergine nella grande Crocifissione in S. Maria Antiqua (Fig. 20 a): qui, come nelle statue del Tempietto (Fig. 20 b), la veste si chiude intorno all'alto rettangolo verticale della figura e ne copre il capo con un semplice arco senza pieghe: qui come là, la figura è assolutamente immobile, isolata e chiusa in se stessa. Analogie particolarmente strette del drappeggio delle statue cividalesi le troviamo nella cappella dei SS. Quirino e Giulitta in S. Maria Antiqua, eseguita sotto papa Zaccaria verso la metà dell'VIII secolo. Scelgo quale esempio un affresco conservato solo nella parte inferiore, rappresentante Maria col Bambino tra due santi in piedi e con due fondatori in piccolo formato ai due lati (Fig. 21, secondo Wilpert, Mosaiken und Malereien 4, tav. 183). Troviamo qui portate all'estremo le singolari caratteristiche stilistiche delle figure di stucco: la verticalità, il taglio rettangolare, l'orizzontale del bordo inferiore della veste, le pieghe perpendicolari come tirate giù con piombi, il lembo mediano del manto. La somiglianza arriva persino a particolarità come i disegni del ricamo delle vesti. Il manto della fondatrice (Fig. 22 c) mostra esattamente lo stesso disegno che vediamo sul lòro della statua sinistra del Tempietto (Fig. 22 b): il disegno, in bianco su fondo giallo, consta di due cerchi concentrici, racchiudenti un quadrifoglio, con filamenti tratteggiati negli angoli tra le foglie. Questo disegno, come parecchi altri che troviamo nelle ricche vesti delle statue di stucco, appartiene tipologicamente all'antichità, è tardo- e postantico e propriamente pre-medioevale. Lo troviamo nei ricami d'oro della trabea rappresentata in dit-

Fig. 21. Roma, S. Maria Antiqua. Capella de SS. Quirino e Giulitta : affresco frammentato

tici romano-bizantini, per esempio in quello costantinopolitano del console Areobindo del 506 (Fig. 22 a).

D'importanza tutta particolare per poter datare gli stucchi del Tempietto è la forma normale della corona delle nostre sante. Infatti, come mostreremo, è il diadema imperiale e regale del secolo VIII che corona i loro capi e viene offerto a Dio dalle loro mani, come l'*aurum coronarium* lo fu all'imperatore romano. Se portato sulla testa od offerto dalle mani, si tratta sempre della stessa forma del diadema che viene variata soltanto nei dettagli dell'ornamento. Il carattere specifico del diadema delle nostre sante è costituito da una fila di gigli di gioielli che sorge al di sopra del cerchio che è ornato di gioielli e perle in diversi disegni. Questi gigli, contrariamente per esempio a quanto accade per il giglio sulle corone gotiche, sono formati di tre petali nettamente separati e non riuniti nemmeno alla base, tutti della stessa forma di bulbo. (Lungo l'orlo della corona deformata, vedi sopra e Fig. 19, tenuta in mano da una delle sante, si trovano fori disposti a tre a tre: originariamente vi erano dunque dei gigli a tre petali, probabilmente di metallo, confitti in quest'orlo, volti in fuori).

1. Ancora una volta scelgo i miei paragoni stilistici dal materiale romano, non volendo però con ciò indicare una derivazione dei nostri stucchi dalla cerchia romana. Come ho detto (p. 218) non mi occupo qui delle differenziazioni orientali od occidentali, greche o latine della tradizione comune tardo- e post-antica, ed i paragoni sono fatti soltanto per assicurare la data.

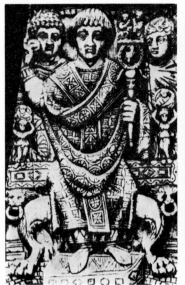

Fig. 22. a) Dittico del console Areobindo (506); particolare. b) Cividale, Tempietto. Particolare di una santa di stucco.
c) Schizzo del ricamo sul manto della fondatrice nell' affresco Fig. 21

L'imperatore e l'imperatrice tardo-antichi portavano lo stesso diadema, ma con un unico giglio, al di sopra del grande gioiello centrale. E lo stesso diadema, sempre con un unico giglio di gioielli, portano re dell'Antico Testamento in miniature del V–VI secolo, per esempio della Genesi di Vienna. Nel codice vaticano di Giobbe, presumibilmente dell'VIII secolo, gli amici di Giobbe che vengono designati βασιλεῖς portano lo stesso diadema (Fig. 23); però si annuncia già il diadema nuovo con più gigli all'orlo. Il diadema ad un giglio appare anche come corona del martirio, e lo portano p.es. santi martiri nella cappella di S. Venanzio nel Battistero Lateranense del secolo VII (Fig. 24). Ancora Carlo Magno può presentarsi con questo diadema; così lo vediamo in un vecchio disegno

Fig. 23. Vaticano. Codice di Giobbe: gli amici di Giobbe, particolare

Fig. 24. Roma, Battistero Lateranense. Cappella di S. Venanzio: particolare di mosaico

236

Fig. 25. Roma, Palazzo Lateranense. Particolare di mosaico
scomparso con Carlo Magno inginocchiato davanti a S. Pietro

Fig. 26. Parigi, Musée du Louvre. Statuetta equestre di Carlo
Magno, particolare

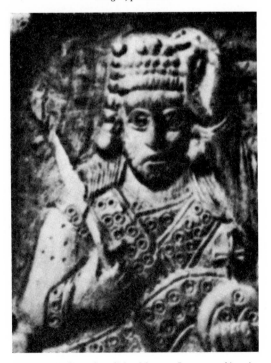

Fig. 27. Berlino, Staatliche Museen. Imperatore bizantino
coronato dalla Vergine, particolare di avorio

del mosaico ora scomparso del Palazzo Late-
ranense, dov'è rappresentato insieme con
papa Leone ai piedi di S. Pietro (Fig. 25).
Carlo però durante il suo governo cambia –
forse sotto l'influsso del cerimoniale imperiale
di Bisanzio – questo diadema con quello di
forma più ricca, con più gigli di gioielle lungo
l'orlo superiore: vale a dire precisamente il
diadema a gigli portato dalle statue di stucco.
Un tale diadema porta Carlo nella celebre
statuetta equestre del Musée du Louvre di
Parigi (Fig. 26). Un lavoro d'avorio bi-
zantino che a giudicarne dallo stile dev'es-
sere del secolo VIII mostra un imperatore
Leone collo stesso diadema (Fig. 27). Verso

237

Fig. 28. a, b, c. Roma, S. Prassede. Cappella di S. Zenone: particolari di mosaici

l'anno 800 questa forma di diadema diviene usuale per i martiri cristiani. Così nell'arte della cerchia di Pasquale le sante martiri portano esattamente lo stesso diadema che a Cividale; quale esempio indichiamo sante dei mosaici sul fronte e nell'interno della cappella di S. Zenone (Fig. 28a, b) e facciamo vedere uno schizzo di un calco di una di queste corone (Fig. 28c). Scendendo più giù nel secolo IX, la forma del diadema cambia di nuovo. I gigli acquistano ora la forma araldica del cosidetto giglio francese: i petali si congiungono alla base, quello centrale supera in altezza i laterali, mentre questi si piegano in forma di volute. Assistiamo alla trasformazione del diadema in corona, della insegna antica in insegna medioevale del potere.

IV

L'intero sistema ornamentale composto di stucchi ed affreschi che originariamente abbracciava l'intera aula, si estendeva pure – sebbene in altra forma – al coro. Di questa parte però sono conservati soltanto esigui frammenti, i quali tuttavia ci danno importanti punti di riferimento per stabilire quale fosse l'opera nella sua forma originaria. Inoltre, gli affreschi di data più tarda, chi in parte rispecchiano la decorazione primitiva, completano il quadro dell'aspetto originale del coro.

Ciò che si conserva degli originari ornamenti di stucco, sono soltanto frammenti di una rivestitura in istucco dei due architravi sorreggenti le volte del coro. Rimane un segmento di fascia a treccia, limitata da una lista profilata lungo l'orlo inferiore dell'architrave, e questa ci permette d'inferirne forme d'ornamento in istile con quelle dell'architrave al di sopra del portale d'ingresso dell'aula. È naturale supporre che questo rivestimento di stucco dell'architrave preludesse a quello delle volte, il quale certo comprendeva anche

delle figure; pare che i forti nodi che si trovano dappertutto nella muraglia delle volte, abbiano servito per fissare gli stucchi, forse anche mosaici. Notiamo che il rivestimento stesso comincia solo all'altezza dell'architrave, cioè al di sopra della zona dei capitelli e dei modiglioni.

Nella zona dei capitelli e dei modiglioni, vale a dire immediatamente al di sotto della regione degli stucchi, abbiamo portato alla luce, nelle pareti est e sud del coro, una larga fascia del primo strato d'affreschi. Anche nel coro dunque, come nell'aula, i due sistemi ornamentali – stucchi ed affreschi – si connettono secondo un piano prestabilito. La fascia messa a nudo dell'originario strato d'affreschi non è però un frammento di composizione a figure, ma consiste in una iscrizione dipinta monumentale, limitata in alto ed in basso da una cornice dipinta. Questa iscrizione nel coro si trova all'altezza della zona inferiore terminale dello stesso strato d'affreschi dell'aula, cioè una zona di tralci ornamentali sotto le figure dei santi. Per tal modo l'iscrizione dipinta nel coro si connette al ciclo d'immagini dipinte nell'aula. Ma poichè quest'ultimo a sua volta forma un tutto cogli ornamenti di stucco, l'iscrizione si connette col sistema decorativo dell'intero santuario. L'iscrizione fa parte di questo sistema: *essa si riferisce all'intero santuario: ne è l'iscrizione dedicatoria.*

Che l'iscrizione da noi trovata sia dedicatoria, lo conferma la sua posizione, all'estremità orientale del coro, e precisamente al *di sotto* di una zona figurativa superiore ed al *di sopra* di una zona inferiore che verosimilmente era priva di figure. Una posizione esattamente corrispondente prendono nelle chiese paleocristiane e medioevali le iscrizioni monumentali dedicatorie: al di sotto della volta dell'abside ornata di figure ed al disopra della zona inferiore senza figure. A titolo di esempio possiamo di nuovo riferirci alle costruzioni romane dell'epoca di Pasquale.

Fig. 29. Cividale, Tempietto. Parete est della navata meridionale del coro

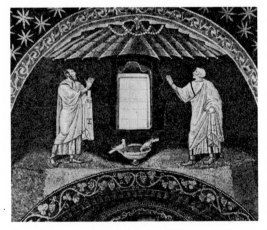

Fig. 30. Ravenna, Mausoleo di Galla Placidia. SS. Pietro e Paolo attorno alla finestra

Aggiungiamo solo qualche parola sulla messa in luce e sulla data dell'iscrizione. Ripulendo il muro della navata meridionale del coro, si erano rese visibili alcune lettere della stessa forma di quelle delle iscrizioni nel primo strato d'affreschi dell'aula. Nell'estate

del 1951, col permesso della Direzione Generale delle Antichità e Belle Arti e coll'appoggio della Soprintendenza ai Monumenti di Trieste, si era eseguito, sotto le mani esperte del professore Botter, uno stacco degli strati d'affreschi più recenti onde mettere a nudo l'iscrizione per intero (Fig. 11).

Le lettere dell'iscrizione sono dipinte in bianco su fondo che ora è nerastro, appena un po' tendente al rossigno, e che probabilmente in origine era di color porfido. L'iscrizione si estende attraverso tutta la parete orientale della navata, salta l'angolo e prosegue attraverso la parete meridionale fino al punto in cui rimane interrotta, a circa 2 m. dall'angolo (Fig. 1, p. 219).

Confrontando questa iscrizione con quelle del primo strato nell'aula vediamo che le lettere dell'iscrizione scoperta sono più grandi di quelle dell'aula, come conviene all'importanza ed alla posizione di essa. Ma le lettere hanno la stessa forma, anzi, si direbbero tracciate dalla stessa mano. Anche il carattere dell'intonaco è il medesimo di quello degli affreschi del primo strato dell'aula. Lo studio dell'iscrizione è soltanto al principio. Per la lettura e l'interpretazione ci siamo assicurata la collaborazione di storici italiani specializzati nella paleografia e nella storia di queste regioni d'Italia, ed abbiamo invitato i nostri illustri colleghi il sen. Leicht ed il prof. Mor a partecipare alle nostre ricerche ed alla nostra pubblicazione. Grazie alle ricerche del Mor, sempre più lettere dell'iscrizione escono fuori e si aggiungono alla nostra prima copia.

Il Mor gentilmente ci comunica la sua lettura provvisoria, alla fine dell'agosto 1953:

«1ª riga (almeno 20–22 lettere mancanti o non completamente rilevate) NERS (8 lettere mancanti) D(O)NANTIS; POSSEDERET PROPRIO DEI; CV (lacuna di cui non si può conoscere l'estensione).

2ª riga (4–5 lettere mancanti) RCI (4 lettere) I//ITORI (7 lettere) ACERBUM; XPE FAVE VOTIS; POPULI VOCESQ(U)E

(P)RE(C)ANTI(S); (AD)VOCA CV (lacuna come sopra).

3ª riga (20 lettere mancanti) NIEQUA; HIC VIRTUTE REDENTOR(I)S; OVES VE(RN)ASQUE PIOS; AUCTORES CULM (lacuna come sopra).

(Fra parentesi ho posto i supplementi necessarî: qualche frammento di lettera è stato rilevato anche nella parte iniziale per tutte e tre le righe, ma non ancora completamente interpretato. La lacuna finale, sulla parete meridionale, non si può calcolare, poichè non si sa dove precisamente finisse la scritta. Giungeva forse fino all'altezza delle prime colonne?)».

Può essere che la zona dell'iscrizione proseguisse attraverso tutta la parete orientale del coro. Al di sopra di tale zona vi erano indubbiamente delle figure, forse in un insieme di stucchi ed affreschi, come nell'aula, oppure in istucco e mosaico. Possiamo farci un'idea di queste immagini? Credo che si possa rispondere di sì. Da alcuni indizi sembra infatti che parti delle figurazioni originarie siano state ripetute negli affreschi più recenti, cioè del tardo medioevo e del rinascimento che oggi adornano il coro.

La più gran parte degli affreschi recenti del Tempietto sono immagini votive messe a caso, le quali nè seguono il piano architettonico della costruzione, nè sono parti di un continuo sistema decorativo. Tutte queste immagini votive sono praticamente prive di valore per la ricostruzione delle figurazioni originarie. Ma oltre queste immagini votive abbiamo un gruppo di affreschi che si adeguano al piano architettonico del santuario e fanno parte di una grande composizione. Questi si devono ad un unico artista del secolo XIV, che per semplicità chiameremo il «Maestro del sistema». Vi sono affreschi di sua mano tanto nell'aula quanto nel coro. Ci limiteremo a questi ultimi: di sua mano è tutta la parete orientale, cioè l'Annunciazione intorno alla finestra della navata centrale,

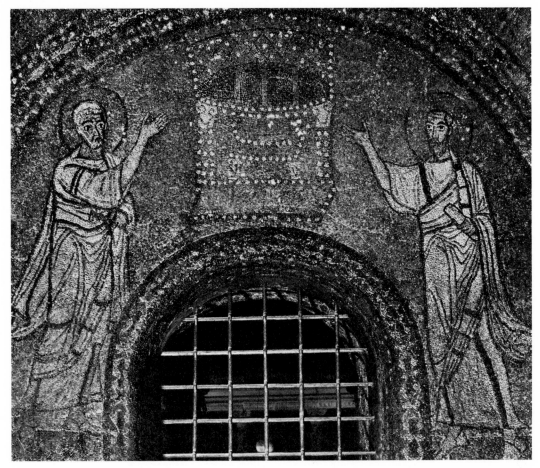

Fig. 31. Roma, S. Prassede. Cappella di S. Zenone : SS. Pietro e Paolo

Pietro e Paolo intorno a quella della navata meridionale, la Crocifissione sotto tale finestra (Fig. 29) ed inoltre la decorazione a tralci e fogliame delle sguanci delle due finestre. Un maestro degli inizi del secolo XV inserì poi in questa composizione basata su un piano unitario, la grande immagine del Pantocratore nella volta centrale del coro (Fig. 1, p. 219).

Quando nello scoprire la grande iscrizione del coro staccammo una delle opere del Maestro del sistema, e cioè la Crocifissione affrescata sotto la finestra di destra, constatammo il fatto importante che resti di una Crocifissione si trovavano in uno strato anteriore, sotto l'affresco staccato. Pur non trattandosi di un affresco dello strato primo – giacché originariamente le pareti del coro al di sotto della zona dell'iscrizione verosimilmente non erano affrescate affatto – abbiamo qui la prova che il Maestro del sistema seguì uno schema di figurazioni già esistente.

Per queste considerazioni sembra indubitato che l'affresco di Pietro e Paolo eseguito dallo stesso maestro intorno all finestra destra del coro, al di sopra della Crocifissione, ripeta un'immagine sacra il cui soggetto si era ormai affermato in questa parte del muro. E questo tanto più quanto il raggruppamento significativo di Pietro e Paolo intorno alla luce di una finestra è un tema tipicamente

241

paleocristiano e altomedioevale che perdette la sua importanza nella successiva arte medioevale. Lo stesso raggruppamento dei Principi degli Apostoli intorno alla luce di una finestra, lo troviamo per esempio nel «mausoleo di Galla Placidia» a Ravenna (Fig. 30). Intorno al tempo del nostro santuario, i Principi degli Apostoli sono raggruppati in modo simile nella cappella di S. Zenone (Fig. 31), il cui piano costruttivo generale ed il cui ciclo figurativo sono così strettamente imparentati con quelli del Tempietto. Nella cappella di S. Zenone i due apostoli non sono volti verso la finestra stessa, ma verso il trono di Cristo che la sovrasta e verso cui si porgono le loro mani adoranti. Il gruppo originario di Pietro e Paolo intorno alla finestra del coro corrisponde dunque esattamente a quello delle sante in istucco intorno alla finestra dell' aula. Tuttavia, nell' esecuzione del Maestro del sistema i Principi degli Apostoli non si volgono in adorazione verso l' apertura luminosa, come certamente facevano in origine, e come fanno le figure in istucco. L' epoca più tarda, la quale non ha più sentito il sacro mistero nella luce – come non lo sentiva più nel riflesso luminoso dell' oro che già aveva dominato le sacri immagini – separò le figure dal diretto contatto coll' apertura luminosa.

Al Maestro del sistema si deve pure l'Annunciazione intorno alla finestra centrale del coro. Qui sono rappresentati Maria e Michele, ciascuno da un lato della finestra, che quindi di nuovo fa parte integrante della rappresentazione come un' espressione della presenza divina. Anche qui suppongo che il Maestro del sistema abbia ripreso il soggetto originario. La terza finestra del coro non è oggi fiancheggiata da figure, ma anche il tema scelto per questa era certo tale da comprendere la luce come una rivelazione di Dio.

Un tale tema è costituito, come ci ha mostrato la cappella di S. Zenone, dalla Vergine col Precursore, propriamente raggruppati attorno alla croce di Cristo: e forse era un simile gruppo che circondava la nostra finestra. A queste tre figurazioni nella zona delle finestre si aggiunge poi la grande immagine del Pantocratore che, nella volta centrale del coro, prende il posto prescritto dalla tradizione. Anche questa immagine deve, secondo me, essere un riflesso di quella originaria.

Se la nostra ricostruzione è giusta, tutta la mistica antico-bizantina della luce ha trovato la sua espressione nelle figurazioni fiancheggianti le tre finestre: nel mezzo l'Annunciazione con Maria e Michele intorno alla luce divina che in lei s'incarna; a sinistra il gruppo della Vergine col Precursore intorno alla luce che irraggia dal Crocifisso, a destra il gruppo di Pietro e Paolo intorno alla luce emanata dallo Spirito Santo. Naturalmente è importante che tutte queste rappresentazioni si trovano sulla parete orientale, cioè dalla parte ove il sole entra potentemente attraverso le tre finestre del coro come un'immagine della Trinità. Perchè tutta questa interpretazione non sembri campata in aria, citerò da ultimo l'inno della cattedrale di Edessa, che in chiare parole esprime la visione della Trinità nella luce omogenea del sole che penetra attraverso le tre finestre del coro (traduzione di Dupont-Sommer dal siriaco):

dans son chœur brille une lumière unique par trois fenêtres qui (y) sont ouvertes :

Elle nous annonce le Mystère de la Trinité du Père et du Fils et de l' Esprit-Saint.

Reprinted, with permission, from *Atti del 2º Congresso internazionale di studi sull'Alto Medioevo (1952)*, Spoleto 1953, pp. 95–113.

Das Geburtsritual
der Pharaonen am römischen Kaiserhof

Merkwürdige Anstalten und Ereignisse sind in unsererer Überlieferung mit der Geburt der Drusilla, der Tochter des Kaisers Caligula, verknüpft. Sowohl die Geburt, als auch die sakralen Handlungen, die mit der Neugeborenen vorgenommen wurden, stehen im schärfsten Gegensatz zur römischen Sitte, während sie unmittelbar an das jahrtausende alte Geburtsritual der ägyptischen Pharaonen anknüpfen.

Im Zusammenhang mit dem Bericht bei Dio Cassius über die Jupiter–Apotheose des Caligula und seinem Kultus als Jupiter Latiaris (LIX, 28, 2–6) wird von der „dämonischen" Geburt seiner Tochter, ihrer Darbringung aufs Kapitol als Kind des Jupiter und der Übergabe des Kindes an seine Säugamme Minerva (28, 7) gesprochen: ἐπειδή τε ἡ Καισωνία θυγάτριον μετὰ τριάκοντα ἡμέρας τῶν γάμων ἔτεκε, τοῦτό τε αὐτὸ δαιμονίως προσεποιεῖτο, σεμνυνόμενος ὅτι ἐν τοσαύταις ἡμέραις καὶ ἀνὴρ καὶ πατὴρ ἐγεγόνει, καὶ Δρουσίλλαν αὐτὴν ὀνομάσας ἔς τε τὸ Καπιτώλιον ἀνήγαγε καὶ ἐς τὰ τοῦ Διὸς γόνατα ὡς καὶ παῖδα αὐτοῦ οὖσαν ἀνέθηκε, καὶ τῇ ᾿Αθηνᾷ τιθηνεῖσθαι παρηγγύησεν. Ständig ist der Jupiter-Kaiser in den Gedanken des Berichterstatters, denn nach den zitierten Worten folgt (28, 8): Οὗτος οὖν ὁ θεὸς καὶ οὗτος ὁ Ζεύς (καὶ γὰρ ἐκαλεῖτο τὰ τελευταῖα οὕτως, ὥστε καὶ ἐς γράμματα φέρεσθαι) κτλ.

Vier Züge, die in Rom besonders fremd und wunderlich erscheinen mußten, prägen sich hier aus. Erstens: es handelt sich um eine göttliche Geburt, Empfängnis und Schwangerschaft sind auf übernatürliche Weise (δαιμονίως) vor sich gegangen. Zweitens: als Vater des Kindes agiert neben Caligula auch der Jupiter Capitolinus. Drittens: nach der Geburt wird das Kind in den kapitolinischen Jupiter-Tempel gebracht, wo es auf das Knie des Jupiter, „als sei es sein Kind", gesetzt wird. Viertens: nach der Darbringung im Tempel wird das Kind der Minerva zur Säugung übergeben. Von diesen Merkwürdigkeiten mutet am sonderbarsten der letzte Zug an: die jungfräuliche Minerva soll das Kind säugen. Dieser widersinnigen Vorstellung begegnet man auch bei Suetonius, obwohl seine Version über die Geburt der Drusilla in den Einzelheiten vielfach anders als bei Dio läuft (Caligula 25): *Infantem, autem, Juliam Drusillam appellatam, per omnium dearum templa circumferens Minervae gremio imposuit alendamque et instituendam commendavit.* Gleichzeitig als die Aufsäugung des Kindes durch die jungfräuliche Minerva über die festen römischen Gedankenbahnen am klarsten hinausweist, leitet diese Vorstellung in einen bestimmten Kreis der orientalischen Welt hinüber. Dadurch bestimmt sich die kultur- und religionsgeschichtliche Stellung dieses ganzen Komplexes unrömischer Riten und Ideen.

Die Vorstellung von göttlicher Geburt und göttlicher Säugung des Königskindes ist in

den orientalischen Religionen uralt. So waren z. B. Eannatum und seine Nachfolger aus der Dynastie von Lagash mit der Milch der großen Mutter-Gottheit genährt worden; und so sollte Lugal-Zaggisi, Sohn der Nidaba, der großen Mutter-Gottheit seiner Geburtsstadt Umma, von der großen Ninharsag gesäugt worden sein. Am tiefsten durchgedrungen und am zähesten festgehalten ist diese Vorstellung jedoch in Ägypten, wo vom Alten Reich bis zum Ausgang der römischen Antike die göttliche Säugung des Königskindes im Geburtsritual der Pharaonen einen festen Platz behält. Der nährenden Göttinnen finden sich mehrere, vor allem sind Isis, Hathor und Nephthys als Ammen der Königskinder allgemein; in hellenistisch-römischer Zeit gehen sie immer mehr in der Universalgöttin Isis auf. Da diese große Mutter-Göttin, so merkwürdig das auch scheinen mag, in der Kaiserzeit mit der jungfräulichen Athena (Minerva) gleichgestellt werden kann,[1] so ist man schon auf dieser Grundlage angewiesen, innerhalb des Orients die Aufmerksamkeit besonders auf Ägypten zu richten, wenn die orientalischen Einflüsse hinter den Geburtszeremonien der Drusilla bestimmt werden sollen. Das stimmt mit der wohlbekannten Tatsache überein, daß schon im allgemeinen, sowohl in politischer als in religiöser und kultureller Beziehung ungemein starke Einflüsse des Ptolemäer-Reiches auf das frühe Principat festgestellt worden sind.[2]

Die göttliche Herkunft der Pharaonen, die schon in ihren Titeln, vor allem dem *sa Re*, ausgesprochen ist,[3] war für die Ägypter keine „fiction pieuse, mais une réalité matérielle".[4] In den dem Pharao reservierten Tempelräumen wird die göttliche Geburt des Königs in Bildern und Texten beschrieben, die zugleich die theoretische Begründung des Götterkönigtums und das faktische Geburtsritual der Pharaonen geben. In Der el Bahari und Luxor sind solche Geburtsdarstellungen aus der klassisch-ägyptischen Zeit erhalten;[5] aber schon in Verbindung mit den drei ersten Königen der V. Dynastie ist auf sie hingewiesen worden.[6] Es ist überhaupt anzunehmen, daß diese Theologie von der ältesten bis in die jüngste Zeit dogmatisch festgehalten und in einem unabänderlichen Geburtsritual ausgedrückt war.[7] Die Bilderzyklen in Der el Bahari und Luxor, die im folgenden mit der Überlieferung über die Geburt der Drusilla parallelisiert werden sollen, sind in ihrer Geltung nicht nur auf die besonderen Pharaonen beschränkt, denen diese Zyklen geweiht waren, sondern geben «la théorie générale de la naissance du roi».[8]

In diesen allgemeingültigen Schilderungen der Geburt der Pharaonen sind gerade jene Szenen breit und anschaulich ausgemalt, die in der kurzen Beschreibung der Historiker die Geburt der Drusilla auszeichneten und von der römischen Tradition absonderten. Dieselben vier Züge, die wir bei den Geburts-

1. Plutarch, *De Iside et Osiride* 9, wird von Athena gesprochen, ἣν καὶ Ἶσιν νομίζουσιν. Ibidem 62: τὴν μὲν γὰρ Ἶσιν πολλάκις τῷ τῆς Ἀθηνᾶς ὀνόματι καλοῦσι (von den Ägyptern). Manetho, *Fragmenta historicorum Graecorum*, ed. Müller II, 613, 77: Isidem enim saepenumero nomine Minervae significant, quae vox significat motum a se ipso profectum.

2. z. B. E. Kornemann, *Neue Jahrbücher f. d. klass. Altertum*, 3, 2, 1899, S. 118ff.

3. A. Moret, *Du caractère religieux de la royauté pharaonique*, *Annales du Musée Guimet*, Bibl. d'Études 15, 1902, S. 5ff.

4. A. Moret, a. O., S. 39, vgl. f. d. Folgende Moret, a. O., S. 39ff.

5. E. Naville, *Temple of Deir el Bahari* (Egypt Exploration Fund) II, Taf. XLVI–LV und S. 12 ff. A. Gayet, *Mission archéologique française au Caire*, XV, *Le Temple de Louxor*.

6. Pap. Westcar, Ed. A. Erman, *Mitt. aus den oriental. Sammlungen*, H. 5 und 6, 1890.

7. A. Moret, a. O., S. 39 ff vgl. E. Naville, a. O. 12 ff.

8. A. Moret, a. O., S. 39–73.

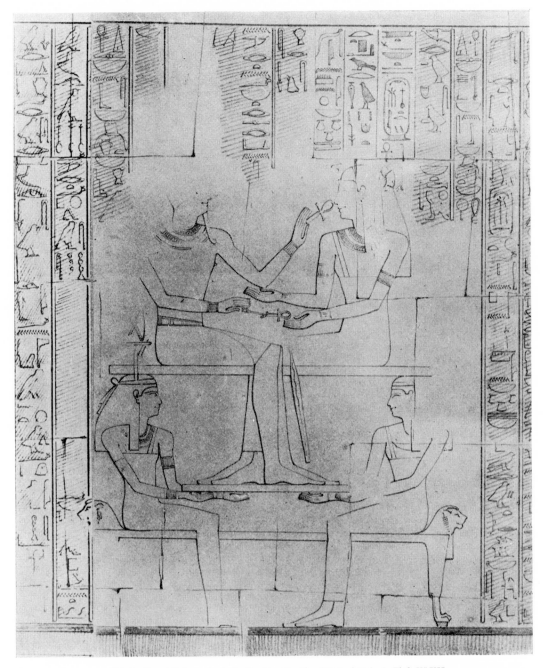

Abb. 1. Der el Bahari. Nach E. Naville, Temple of Deir el Bahari. Taf. XLVII

zeremonien der Drusilla heraushoben, fallen
in den Bildzyklen von Der el Bahari und
Luxor auf. Erstens: es handelt sich um eine
göttliche Geburt; der höchste Gott Amon

wohnt *in corpore* der Königsmutter bei. So
wird in den ersten Szenen der Zyklen von Der
el Bahari und Luxor in Bild und Text dar-
gestellt, wie Amon die Geburt des neuen

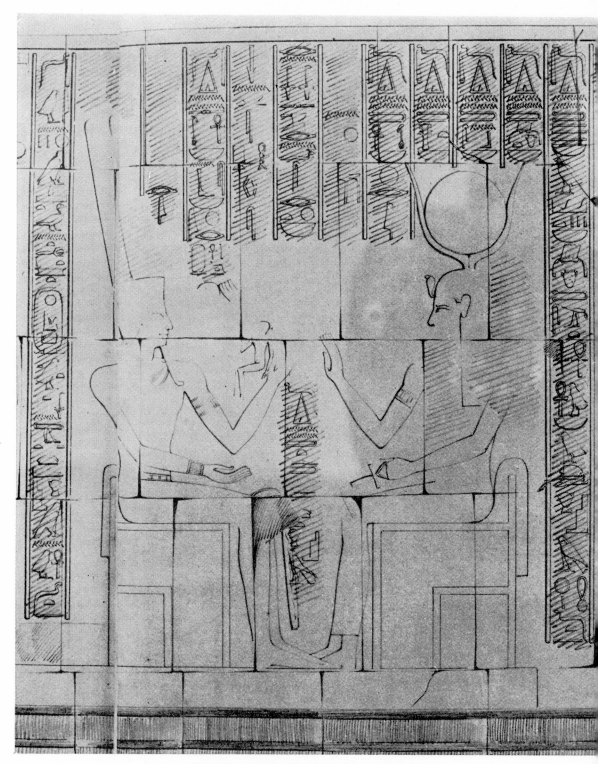

Abb. 2. Der el Bahari. Nach E. Naville a. O. Taf. LII

Pharao den Göttern von Theben bekanntgibt, wie ihn Thoth zum Palast der Königin Aahmes führt, wie er sich mit ihr in einer symbolisch-theogamischen Szene vereint und ihr das Zeichen des Lebens und der Kraft (ankh und uas) in Nase und Hände eingibt (Abb. 1), wobei der lyrische Text, der die Szene begleitet, keinen Zweifel über den konkreten Charakter dieser Verbindung übrig läßt.[9] Zweitens: in dieser Götterehe spielt neben Amon auch Pharao eine Rolle. In Der el Bahari hat Amon, so sagt der Text, die Gestalt des Thothmes I., des Gemahls der Aahmes angenommen, und das Gestell, auf dem er mit der Königin zusammensitzt, wird von den Beschützerinnen der ehelichen Liebe Neit und Selkit getragen. Drittens: nach der Geburt wird das Kind dem Amon gebracht, der es in seine Arme nimmt (Abb. 2) und zu ihm spricht: „Tochter meiner Lenden, heilige Form –, als König wirst du von den beiden Ländern Besitz ergreifen, auf dem Thron des Horus gleich Re." Viertens: nach der Darbringung des Kindes im Tempel wird es den Göttinnen zur Säugung übergeben. In Der el Bahari stehen vor der auf einem Lager knienden Mutter zwei Kuhköpfige Hathors mit dem göttlichen Kind Hatshepsu und seinem Ka, die beide gemäß dem Wunsch der Hatshepsu in Knabengestalt dargestellt sind, an der Brust; dieselbe Säugungsszene wiederholt sich in der unteren Zone, wo in der ursprünglichen Fassung die beiden Hathorkühe von dem Kind und seinem Ka gesäugt wurden (in der jüngeren ägyptischen Umarbeitung der Friese sind die Säuglinge weggearbeitet worden), Abb. 3. Diese Säugung des neugeborenen Pharao durch die Göttinnen, vor allem durch Hathor und Isis, ist an den Monumenten besonders häufig dargestellt.[10]

Fast ohne Änderungen wiederholt sich bei dieser Szene eine Formel, die Sinn und Bedeutung der Szene erklärt: „Je suis ta mère Hathor (ou Isis, ou Anoukit, etc.)" – so generalisiert Moret die Worte der Göttin – „je te donne les panégyries d'avènement avec mon bon lait, pour qu'elles entrent en tes membres avec la vie et la force".

Diese in der Zyklen von Der el Bahari und Luxor verkörperte Theologie der Königsgeburt gilt auch für die Pharaonen hellenistischrömischer Zeit, obwohl jetzt in Bild und begleitendem Text das Horus-Kind den Platz seines irdischen Vertreters, des neugeborenen Horus-Pharao, und eine Göttin-Mutter den der Königin-Mutter einnimmt.[11] Die gerade beschriebenen Szenen bleiben, soweit es in der göttlichen Einkleidung möglich ist, dieselben: die körperliche Verbindung des Gottes mit der Mutter-Göttin, die Darbringung des Neugeborenen vor dem Hauptgott, die Säugung durch Hathor und Isis oder durch ihre Kuh-Verkörperungen.[12] Gelegentlich wird die symbolische Verallgemeinerung durch Beziehung auf die wirkliche Person des Neugeborenen durchbrochen. So findet sich im *Mamisi* von Erment neben dem Bild von der Geburt des Horus eine Geburtsdarstellung im Typus jener von Der el Bahari und Luxor, die sich auf die Geburt des Cäsarion Ptolemaios XVI. bezieht.[13] Durch die Anlage besonderer Geburtstempel hat das ptolemäisch-kaiserliche Pharaonentum die Theorie von der göttlichen Geburt der Könige, wie auch die Ausgestaltung des königlichen Geburtsrituals, besonders gefördert. Während in der älteren Zeit ein einzelner Saal oder eine besondere Mauerwand für solche Geburtsdarstellungen genügten, finden sich jetzt geschlossene Tempel, *Mamisi*, die diesem Kult geweiht und

9. A. Moret, a. O., S. 50f. Vgl. A. Erman, *Die Religion der Ägypter* (1934), S. 53f. (vgl. S. 444).

10. Hinweise bei Moret, a. O., S. 64.

11. A. Moret, a. O., S. 69 ff. Vgl. Naville, a. O., S. 12 ff.

12. Hinweise auf die Monumente bei Moret, a. O., S. 70.

13. A. Moret, a. O., S. 70 und Abb. 11. R. Lepsius, *Denkmäler aus Ägypten und Äthiopien* IV, 60.

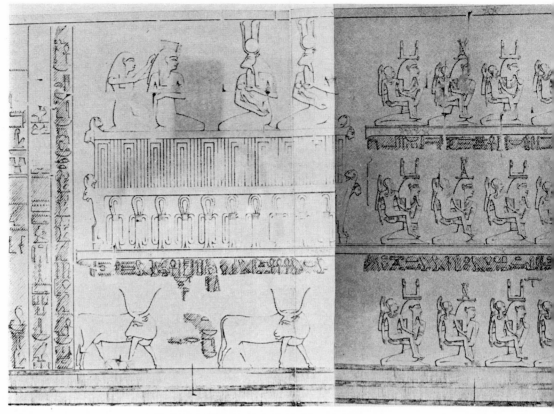

Abb. 3. Der el Bahari. Nach E. Naville a. O. Taf. LIII

deren Wände mit Bildern des beschriebenen Typus bedeckt sind. Sie wurden nach Champollion[14] neben den großen Tempeln gebaut, wo eine göttliche Trias verehrt wurde: der *Mamisi* sei ein Abbild der himmlischen Wohnung, wo die Mutter-Göttin die dritte Person der Trias, also das Horus-Kind zur Welt gebracht hat.

In diesen Zyklen der Tempelwände und *Mamisi* ist nicht nur das Dogma von der göttlichen Geburt der Pharaonen Bild geworden: sie sind gleichzeitig das Bild eines konkreten rituellen Schauspiels, in dem in aller Wirklichkeit der Pharao, die Königin und das Kind als Protagonisten aufgetreten sind.

Nach Maspero und Moret entsprachen die an den Wänden dargestellten Szenen der reinen Realität:[15] Vor seiner Vereinigung mit der Göttin habe der Pharao sich als Amon kostümiert; bei der Geburt haben Priester und Priesterinnen assistiert, die die Masken und Insignien der in der Geburtszene gegenwärtigen Götter und Göttinnen getragen haben; Puppen haben die Ka des Neugeborenen dargestellt usw.

Es ist schon von der älteren Forschung bemerkt worden, daß die ägyptische Lehre von der göttlichen Geburt des Königskindes auch in der griechischen Welt nachgeklungen hat.[16] Wenn Zeus sich mit Alkmene vereint, hat er

14. Von Mariette zitiert, *Denderah*, Text S. 29, und von Moret, a. O., S. 69.

15. M. Maspero, *Journal des Savants* 1899, S. 406. A. Moret, a. O., S. 72f.

16. E. Naville, a. O., S. 12ff.

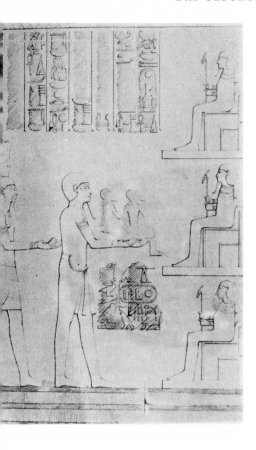

die Gestalt ihres Gemahls Amphitryo angenommen, genau wie sich Amon in der Gestalt des Pharao Thothmes I. der Königin Aahmes naht. Und so wie Thoth den Amon, so führt hier Hermes den Zeus zur Geliebten. Dieselbe Theologie hat eine Sage von der Herkunft Alexanders des Großen inspiriert, der als König über Ägypten Sohn der ägyptischen Götter war.[17] Die im Alexander-Roman des Pseudo-Kallisthenes eingefügte Sage läßt den letzten eingeborenen Pharao Nectanebo sich in der Gestalt des lybischen Amon mit der Olympias vereinen. In ihrer ursprünglichen

Form wird diese Sage nichts anderes gewesen sein, als ein Prosa-Abdruck der uns bekannten Szenen von Der el Bahari, Luxor usw.[18] Der Hintergrund ist derselbe, wenn Alexander im lybischen Amon-Tempel im Traum den Amon in enger Umarmung mit der Olympias sieht (τὸν Ἄμμωνα τῇ Ὀλυμπίαδι περιπεπλεγμένον).[19] Mutatis mutandis gilt für Caligula wie für den Philipp des Alexander-Romans: ἐμακάριζε μὲν οὖν ἐπὶ τούτῳ λοιπὸν ἑαυτὸν ὁ Φίλιππος, θεοῦ σπορᾶς μέλλων καλεῖσθαι πατήρ.[20] Geht aus dem Alexander-Roman hervor, wie stark die Volks-Phantasie noch in hellenistisch-römischer Zeit von dem ägyptischen Dogma der göttlichen Geburt der Könige gebannt war, so zeigt die Überlieferung von der Geburt der Drusilla, daß nicht nur die Theorie, sondern auch noch das Ritual in römischer Zeit am vollen Leben ist und sogar die Kraft hat, sich im Kreis der römischen Weltherrscher durchzusetzen. Das Gottes-Königtum wird nicht nur im Prinzip, sondern auch in seiner rituellen Konkretion aus der Tradition des Ptolemäer-Reiches hinübergenommen.

Die Aufnahme dieser ägyptischen Vorstellungen und Riten in die kaiserliche Familie würde unverständlich sein, wenn ein solcher Ägyptizismus isoliert stände. Nun äußert sich aber in der ganzen Haltung des Caligula eine deutliche „Hinneigung zur Ägypterei"[21] Im schärfsten Gegensatz zur Religionspolitik des Tiberius hatte Caligula die Isis in den Staatskult eingeführt und ihr einen Tempel geweiht, der bis zu den Severern der einzige in Rom für die orientalischen Fremdkulte gebaute Staats-Tempel blieb.[22] Wenn Tiberius gerade den Tempel der Isis zerstört und ihr Bild in den Tiber geworfen hatte, muß diese Resti-

17. G. Maspero, *Annuaire de l'école des Hautes-Études* 1897, S. 25. A. Moret, a. O., S. 67.

18. G. Maspero, a. O., S. 25. Vgl. noch E. Norden, *Geburt des Kindes*, S. 75ff. u. passim; R. Reitzenstein, *Poimandres*, S. 308ff.

19. Pseudo-Kallisthenes, I, 30.

20. Pseudo-Kallisthenes, I, 10.

21. H. Willrich *Caligula*, *Klio* 3, 1903, S. 448, S. Eitrem, *Symb. Osl.* 10, 1932, S. 51.

22. G. Wissowa, *Religion und Kultur d. Römer*,[2] S. 88.

tution durch Caligula als ein Akt einer neu orientierten, sehr bewußt und energisch durchgeführten Politik angesehen werden. Da Isis und Sarapis gerade die dynastischen Schutzgötter der Ptolemäer waren, scheint sich in dieser Restitution das so mannigfache Zurückgreifen Caligulas auf die große monarchische Tradition des ägyptischen Königreiches charakteristisch auszudrücken. Auf diesem Hintergrund muß die Einführung des ägyptischen Geburtsrituals, bei der gerade Isis eine Hauptrolle spielt, gesehen werden. Man darf als Parallele die Einwirkung anführen, die das ptolemäische Todesritual bei ähnlich theokratisch gesinnten Kaisern des frühen Principats gehabt hat: Nero läßt seine hochgeliebte Gattin Poppaea wie die ägyptischen Pharaonen balsamieren;[23] die Beisetzung und den Totenkultus des Osiris-Antinous in seinem römischen Grabe läßt Hadrian nach dem ägyptischen Ritual erfolgen, so wie er auch auf den Bildern des Obelisken mit dem Schurz und Kopftuch eines ägyptischen Königs auftritt.[24] Überhaupt scheint Caligula von der ganzen familiär-dynastischen Tradition der Ptolemäer stark beeinflußt gewesen zu sein. So scheint sein Verhältnis zu der Schwester Drusilla, wie dieses auch im Einzelnen zu beurteilen sei, von der ptolemäischen Geschwisterehe abhängig. Auch die „Ehe" des Caligula mit Selene weist in diesen Kreis. Der von Caligula in großer Ehre gehaltene Urgroßvater Antonius scheint den Weg gewiesen zu haben.[25] An die fanatische Alexander-Verehrung des Caligula und den Plan eines in Alexandria konzentrierten östlichen Kaiserreiches,[26] den er ähnlich wie Cäsar, Antonius und Nero gehegt haben soll, darf hier erinnert werden. So muß die Geburt der Drusilla im Zusammenhang mit den übrigen Riten des Monarchenkultus betrachtet werden, die aus der dynastischen Tradition des Ptolemäer-Reiches auf Rom übergegangen sind. Wir werden im größeren Zusammenhang darauf zurückkommen, und von diesem Ausgangspunkt aus die ägyptische Beeinflussung der römischen Kaiser-Apotheose betrachten, und so die Linie zu ziehen suchen, die von Antonius und Caligula bis zu dem Sohn der Minerva,[27] Domitian, und weiter über Hadrian bis zu Commodus, der als neuer Horus seine Statue zwischen dem Osiris-Apis und der Isis-Kuh aufstellt,[28] bis zum schließlichen Durchbruch der orientalischen Apotheose unter Septimius Severus und Caracalla[29] führt.

Reprinted, with permission, from *Symbolae Osloenses*, *XXI, Oslo 1941, pp. 105–116.*

23. Tacitus, *Ann.* 16, 6: *corpus non igni abolitum, ut Romanus mos, sed regum externorum consvetudine differtum odoribus conditur tumuloque Juliorum infertur.*

24. A. Erman und Ch. Hülsen, *Röm. Mitt.* 11, 1896, S. 113–130. W. H. Müller, *Zschr. ägypt. Spr.* 36, 1898, S. 131.

25. S. Eitrem, *Symb. Osl.* 10, 1932, S. 52; 11, 1932, S. 17f.

26. Svetonius, *Caligula,* 52; 19; 49.

27. Philostratos, *Vita Apoll.* 7, 24: Ἑτέρου δ'αὖ φήσαντος γραφὴν φεύγειν, ἐπειδὴ θύων ἐν Τάραντι, οὗ ἦρχε, μὴ προσέθηκε ταῖς δημοσίαις εὐχαῖς, ὅτι Δομετιανὸς Ἀθηνᾶς εἴη παῖς, „σὺ μεν ᾤήθης", ἔφη (Ἀπολλώνιος), „μὴ ἂν τὴν Ἀθηνᾶν τεκεῖν, παρθένον οὖσαν τὸν ἀεὶ χρόνον, ἠγνόεις δ', οἶμαι, ὅτι ἡ θεὸς αὕτη Ἀθηναίοις ποτὲ δράκοντα ἔτεκε."

28. Dio Cassius 73, 15, 3: καὶ ἀνδριάς τε αὐτῷ χρυσοῦς χιλίων λιτφῶν μετά τε ταύρου καὶ βοὸς θηλείας ἐγένετο.

29. S. vorläufig, *Severus-Serapis,* IV *Internationaler Kongreß für Archäologie,* Berlin 1939, S. 495f. Meine Beiträge zur römischen Kaiser-Apotheose werden demnächst in den Schriften des Instituts für vergleichende Kulturforschung (Oslo) erscheinen.

Eros psychophoros et sarcophages romains

A la Galerie Nationale d'Oslo se trouve un fragment de sarcophage romain de forme ovale et orné de reliefs[1] (Fig. 1–3). Il date de la première moitié du IIIe siècle après J. C. Le fragment est détaché de l'une des extrémités du sarcophage et c'est pourquoi le bord supérieur comme tout le fond du relief présentent une courbure convexe fortement accusée. Au milieu du fragment Hercule ivre titube, le corps projeté en avant. Il est nu sous le casque et la peau de lion; la peau lui tombe le long du dos et les pattes du lion sont nouées sur sa poitrine; il est sans armes, ayant remis les siennes à ceux qui l'accompagnent. Derrière lui un satyre, la massue d'Hercule sur l'épaule gauche, pousse en avant le puissant buveur en direction de l'un des longs côtés du sarcophage. Devant lui se trouve une figure féminine partiellement conservée: elle lève la main droite et de la gauche elle rassemble son vêtement autour de son corps en partie découvert. Voilà la scène d'Hercule qui dans l'ivresse tente de saisir Augé.[2] Devant le genou gauche d'Hercule un *putto* porte sur son dos le carquois d'Hercule. Derrière le dos du satyre nous remarquons une crinière faite au trépan contre le fondu du relief – nous y reviendrons dans un instant.

La femme étendue à l'extrémité gauche du fragment, là où le fond du sarcophage suit la courbure fortement accusée de l'ovale en direction de l'autre long côté du sarcophage, présente un intérêt particulier pour notre étude (Fig. 2). Seuls le torse, la tête et la plus grande partie des bras sont conservés. La figure coïncide tout à fait avec l'une des représentations typique d'Ariane sur les sarcophages dionysiaques; l'identité de la femme étendue de notre fragment n'est donc pas douteuse. Nous pouvons par exemple la comparer avec l'Ariane d'un sarcophage de la Sala dei Candelabri[3] (Fig. 4). La jeune femme dort d'un profond sommeil, étendue sur le sol, la tête et le torse soutenus. Le bras droit est relevé et placé au-dessus de la tête dans la position classique du complet repos. Le corps est nu mais encadré d'un vêtement qui lui sert de support et qui couvre la partie inférieure du corps et les pieds. En haut le vêtement suit la ligne de l'avant-bras droit et retombe naturellement sur le dos. Le long de la partie supérieure du bras et sur tout le côté droit de la figure le vêtement est en revanche écarté – la même chose apparaît clairement sur le fragment d'Oslo – pour que Dionysos puisse contempler Ariane nue dans

1. Provenance: le commerce d'objets d'art à Rome.
2. Cf. la scène d'Hercule et Augé sur les mosaïques Africaines: L. Foucher, *Thermes Romains des environs d'Hadrumète, Notes et Documents* I (nouvelle série), Institut National d'Archéologie et Arts, Tunis, pp. 29

sq. Pls. XVII *a*, XVIII; *Inventaire des Mosaïques, Sousse*, Institut National d'Archéologie et Arts, Tunis 1960, Pl. XXIV *a*, 57, 105.

3. Photographie Anderson 23726. Istituto Arch. Germ., Roma, Neg. 1933, 805.

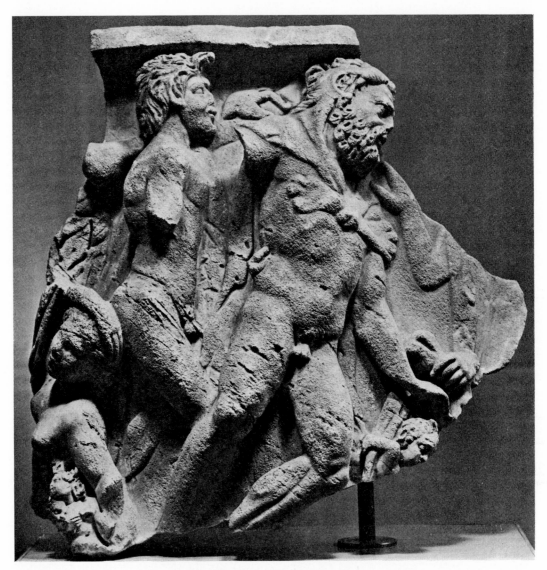

Fig. 1. Galerie Nationale, Oslo. Fragment de sarcophage romain

toute sa beauté. Le mouvement du bras gauche diffère toutefois sur le fragment d'Oslo et le sarcophage du Vatican. Cependant que sur celui-ci Ariane appuie la tête sur la main gauche, Ariane sur celui–là (Oslo) laisse tomber le bras comme pour protéger un curieux petit groupe qui se tient à l'abri dans le creux de son aisselle. On rencontre du reste la même position du bras gauche sur d'autres représentations d'Ariane (par ex. Fig. 5). La

coiffure de notre Ariane d'Oslo est caractéristique de la fin de la période des Sévères: il s'agit donc d'un portrait, quoique le visage lui-même n'en ait pas les traits achevés, le travail n'ayant pas été terminé. C'est une femme réelle, sans aucun doute la morte qui devait reposer dans le sarcophage, qui s'est fait représenter ici dans le personnage d'Ariane.

Examinons le petit groupe qui sur le fragment d'Oslo se trouve sous le bras gauche

252

d'Ariane (Fig. 3). Si rien ne m'échappe, c'est une pièce unique non seulement parmi les représentations d'Ariane, mais d'une façon générale dans l'iconographie gréco-romaine. Deux enfants, un garçon et une fille, reposent fermement et tendrement enlacés, les yeux tout à fait clos. Au sommet nous distinguons la tête bouclée du garçon, les boucles sur son front sont nouées dans un crobyle (κρωβύλος), il appuie la tête sur sa main droite, il est nu, un manteau plié couvre son épaule gauche, à gauche de la main on remarque une partie de son aile droite – c'est Eros. La tête pressée contre le corps du garçon et la main droite reposant sur la poitrine de celui-ci une fille est étendue, elle aussi porte des ailes, derrière la tête à gauche du bras du garçon on voit une aile de papillon où deux cavités marquent les taches de l'aile – c'est Psyché. Ce sont donc l'Amour et Psyché qui dorment ici dans les bras l'un de l'autre, curieux couple égaré sous le bras d'Ariane endormie.

Avant de nous demander quelle est la signification du petit couple d'amoureux sous le bras d'Ariane, il nous faut étudier le contexte dans lequel nous trouvons ces figures : il nous faut déterminer l'ensemble d'où provient notre fragment représentant Ariane et Hercule. Ce que nous avons conservé de l'ornementation, montre d'emblée que le fragment appartient à un sarcophage dionysiaque. La forme ovale est celle d'un pressoir et convient bien à cette interprétation. Pour déterminer à quel groupe de sarcophages dionysiaques appartient notre fragment, il faut se reporter à la crinière faite au trépan dans le relief au-dessus d'Ariane : c'est, comme le montrent les cas similaires (Fig. 5), le reste d'une crinière de lion. Primitivement, là où la courbure du sarcophage ovale s'accentuait du côté droit, une puissante tête de lion à la gueule ouverte se détachait sur le fond ; une autre tête de lion lui faisait pendant à l'extrémité gauche du sarcophage. La forme ovale est, nous l'avons dit, celle d'un pressoir ; les deux têtes de lion qui jouent le rôle de gargouilles, cra-

Fig. 2. Fragment de sarcophage romain, détail. Voir Fig. 1

Fig. 3. Fragment de sarcophage romain, détail. Voir Figures 1 et 2

253

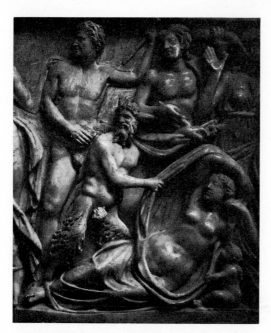

Fig. 4. Le Vatican. Ariane sur un sarcophage dionysiaque

chant ici du vin, accentuent dans notre groupe l'idée marquée par cette forme. L'image du pressoir évoque Dionysos: le sarcophage contient Dionysos, ou plutôt l'homme dionysiaque qui vit, se libère et se renouvelle dans le dieu.

Une série de ces sarcophages en forme de pressoir et ornés de protomes de lion, présentent des reliefs dionysiaques essentiellement d'un même type, et nous pouvons admettre leur présence sur le sarcophage dont le fragment est à Oslo. Nous citerons comme exemples de ce type un sarcophage de Bolsena,[4] un dans l'église de Cadenet[5] et un au musée de Lyon. Passons rapidement en revue les reliefs du sarcophage de Bolsena (Fig. 5, 6).

Au milieu du relief frontal du sarcophage se tient Dionysos, soutenu par Pan, Hercule à sa droite, entouré par aillerus du thiasos bachique. Ce groupe est flanqué de deux pro-

tomes de lion là où la courbure ovale du sarcophage s'accentue vers les extrémités. Sur ce fond convexe une Ariane du même type que celle d'Oslo repose sous le protome de droite; sur le sarcophage de Bolsena Eros découvre le corps d'Ariane. A droite, à l'extrémité du sarcophage, nous trouvons à nouveau Dionysos, appuyé sur un satyre et regardant la beauté endormie (Fig. 6). Toujours à cette extrémité, à droite de Dionysos, Hercule ivre titube, au milieu du thiasos dionysiaque, cependant qu'un satyre le maintient debout en le ceinturant fortement. Hercule est nu, sans son casque léonin, il tient une couronne de la main droite, il ne porte pas d'armes. Sa massue est portée par un *putto* entre ses pieds; devant le genou gauche d'Hercule un *putto* porte son canthare sur la nuque. A droite d'Hercule Augé lève vers lui la main droite, cependant que de la main gauche elle rassemble son vêtement autour de son corps demi-nu, exactement comme sur le fragment d'Oslo. Sous le protome léonin de gauche du relief frontal du sarcophage, faisant pendant à Ariane qui se trouve à droite, Tellus assise avec une corne d'abondance se détache du fond convexe, un *putto* près de lui. A l'extrémité du sarcophage dans la même direction nous trouvons successivement Silène, une ménade, Pan et un satyre dans un entourage dionysiaque caractéristique. Un relief moins accentué représente sur la face postérieure du sarcophage un satyre et une ménade au milieu de scènes et d'objets de culte bachiques, le tout flanqué ici de deux têtes de Gorgone qui tiennent la place des protomes de lion.

Le thème dominant de tout ce cycle est la possession et la jubilation bachiques – l'extase bachique, image de la joie céleste. Mais que viennent faire Eros et Psyché dans ce tumulte sauvage? C'est un autre motif qui s'introduit

4. Istituto Arch. Germ., Roma, Neg. 1954, 1115–1124.
Je remercie M. Fr. Matz pur la permission de reproduire Neg. 1954, 1115 et 1124 (Fig. 5,6).

5. Phot. Arch. Inst. Universität Marburg 45041, 45042.

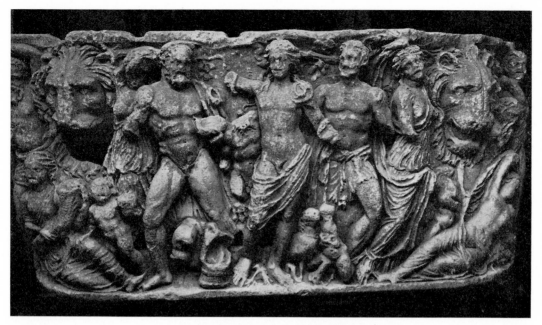

Fig. 5. Bolsena. Sarcophage dionysiaque

avec notre petit groupe d'amoureux: un motif qui ne se fond pas avec le chœur dionysiaque, mais s'en échappe comme une ariette solitaire. Pour discerner ce motif au milieu du vacarme des cymbales bachiques, il nous faut tenter de l'isoler et c'est pourquoi nous allons examiner le thème d'Eros et de Psyché dans l'art funéraire des Romains.[6]

Si nous examinons les sarcophages romains, nous découvrons bientôt que ce n'est pas uniquement dans notre représentation d'Ariane qu'Eros et Psyché s'introduisent dans une iconographie qui leur est étrangère. Il a paru si important de faire place à ce thème, que l'on n'a pas reculé devant une rupture de la syntaxe normale de la composition mythologique. A maintes reprises sur des sarcophages chrétiens comme païens de cette époque, en particulier au IIIe siècle de notre ère, le petit

groupe amoureux prend place dans la mise en scène comme dépaysé ou comme dans une habitation d'emprunt. Souvent sa présence

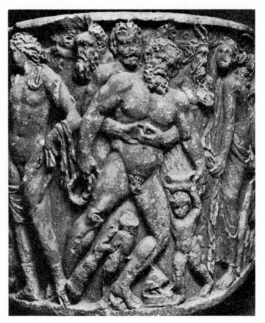

Fig. 6. Bolsena. Sarcophage dionysiaque

6. Une esquisse sur ce thème a été publiée dans *Festskrift til A. H. Winsnes. Tradisjon og Fornyelse*, Oslo 1959, pp. 61 sq.

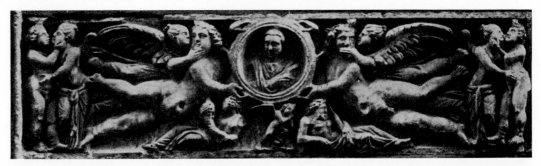

*Fig. **7.** Turin. Sarcophage*

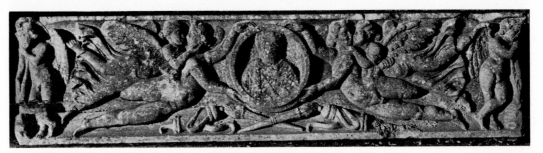

Fig. 8. Nepi. Sarcophage

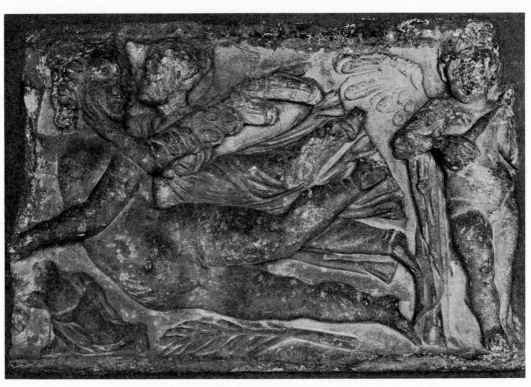

Fig. 9. Rome, cloître de Saint-Paul-hors-les-murs. Fragment de sarcophage

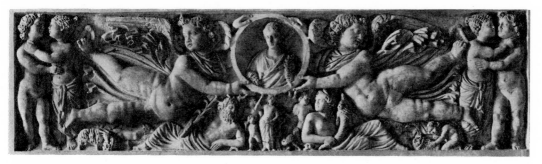

Fig. 10. Rome, Sainte-Agnès-hors-les-murs. Sarcophage

est pour ainsi dire invisible, il ne prend pas part à l'action et demeure parfaitement indifférent à ce qui l'entoure, replié entièrement sur lui-même, uni dans une caresse, un embrassement ou un baiser (Fig. 10). Et ce n'est pas seulement sur des sarcophages qu'Eros et Psyché planent à travers l'art funéraire des Romains; nous les retrouvons partout, dans les cryptes et les lieux cultuels, dans les catacombes et les mausolées monumentaux, avec leurs ailes déployées, tantôt ensemble, tantôt séparés, volant sur les fresques, les mosaïques et les stucs, répandus sur les murs et les voûtes. Eros et Psyché tournoient dans les demeures de la mort et voltigent à travers ses représentations.

Notre groupe d'amoureux est même présent au cœur du thème sans doute le plus central de l'iconographie funéraire des Romains: dans l'image – mise en évidence au centre de la face antérieure des sarcophages – de «génies» ailés portant au ciel l'*imago clipeata* du défunt ou éventuellement le nom du défunt inscrit sur un *clipeus* ou une *tabula ansata*. On peut en effet démonstrer que le «génie» ailé n'est autre qu'Eros. Et parallèlement le défunt dont le portrait se trouve dans le clipeus ou dont l'inscription porte le nom, n'est autre que Psyché. Eros est dans cette représentation *psychophoros*, porteur d'âme, conducteur d'âme.

J'appuie cette identification du «génie» avec l'Amour sur trois sarcophages: un se

trouve à Turin (Fig. 7), l'autre à Sant'Elia près de Nepi dans le Latium (Fig. 8), le troisième n'est conservé que dans un fragment dans le cloître de Saint-Paul-hors-les-murs (Fig. 9). Tous les trois datent environ de 200 après J. C. ou un peu plus tard. Dans les trois cas les «génies» qui portent l'*imago clipeata* du défunt, sont acompagnés dans leur vol céleste d'une compagne: nous voyons la tête d'une petite fille dépasser de l'aile du «génie», et l'une de ses mains caresser son menton. On peut avec certitude établir que cette fille n'est autre que Psyché en s'appuyant sur le sarcophage de Nepi et celui de Saint-Paul où l'on voit l'aile de papillon sans plumes de Psyché au-dessus de l'aile d'oiseau du «génie». Mais si la compagne du «génie» est Psyché, il faut bien admettre que le «génie» qui la conduit et qu'elle caresse, ne peut être qu'Eros. Ce sont du reste les attributs de l'Amour que nous trouvons au-dessous du buste du défunt sur le sarcophage de Nepi: le carquois et le flambeau allumé. A la même place, sur le sarcophage de Turin, l'Amour éploré est représenté appuyé sur un flambeau renversé, le même thème que nous trouvons aux deux extrémités du sarcophage de Nepi. Eros éploré du sarcophage de Turin est placé dans un cadre cosmique, entouré de Tellus et d'Oceanus. Aux deux extrémités du sarcophage de Turin nous trouvons notre petit couple d'amoureux tendrement enlacé. Sur le sarcophage de Saint-Paul Eros se trouve

également sur le côté : du bras droit il s'appuie sur une colonne couverte d'une draperie pendante, dans les mains il tient un flambeau dressé, c'est-à-dire allumé. Sous le buste du défunt on pouvait voir un combat de coqs suivi par des *putti* et plus loin vers la droite une palme – thème qui se rattache au combat et à la victoire de Psyché. Tous les éléments iconographiques proviennent donc du mythe d'Eros et Psyché, la douleur de la séparation et le bonheur de la réunion.

Pour nous garder de toute interprétation fautive, relevons les détails de la représentation de notre couple volant d'amoureux que nous retrouvons pour l'essentiel identiquement sur les trois sarcophages. Eros est nu, sa chevelure est longue et tombe librement, il a sur le front le crobyle, il plane, le corps étendu et les jambes écartées. Il tient le clipeus avec le buste du défunt entre une main baissée et l'autre levée, regardant, en arrière vers Psyché. Des ailes d'Eros amplement étendues, celle qui est en avant apparaît en son entier sauf quelques parties couvertes par Psyché; de l'autre aile on ne voit en revanche que la courbure supérieure qui se montre entre la main levée d'Eros et sa tête, – le reste de cette aile en retrait est caché par les deux corps du couple. Psyché, vêtue d'un long chiton flottant, les cheveux noués en chignon sur la nuque, plane elle aussi, les jambes fortement écartées; en se serrant contre Eros durant le vol, elle caresse son menton d'une main et tend vers lui son visage comme pour recevoir un baiser. Sur les sarcophages de Turin et de Saint-Paul le corps de Psyché vole derrière celui d'Eros et sa main passe sous l'aile pour le caresser. Au contraire sur le relief de Nepi le corps de Psyché recoupe le corps d'Eros en avant de celui-ci et la main qui caresse, passe au-dessus de l'aile d'Eros. Ce n'est, comme nous l'avons dit, que sur les sarcophages de Nepi et de Saint-Paul que l'on voit l'aile de Psyché : une courbe derrière la

tête de Psyché et au-dessus de l'aile d'Eros. Sur le sarcophage de Saint-Paul on voit le bras droit de Psyché; il est étendu et contourne le cou d'Eros. Psyché se tient donc à Eros avec une main – elle est entraînée par lui dans son vol celeste, elle est portée par lui à travers l'espace.

Nous trouvons ici l'expression parfaite d'Eros comme conducteur et porteur d'âme. Le dieu de l'amour entraîne Psyché intimement unie à lui dans son vol vers le ciel, en même temps qu'il porte dans ses mains le mort – encore Psyché – représenté dans le clipeus : c'est la même Psyché. A partir de ces sarcophages où la présence de Psyché permet sans doute possible d'identifier le « génie » ailé comme Eros, il doit être permis de conclure en ce qui concerne les autres sarcophages qui ont le même motif central – les « génies » ailés portant vers le ciel l'*imago clipeata* du défunt – sans toutefois la présence de la compagne féminine : ce sont toujours Eros et Psyché qui sont représentés.

Il apparaît clairement sur une série de sarcophages que l'âme du défunt, telle qu'elle se présente dans l'*imago clipeata*, est identique avec la Psyché mythique : nous allons en citer des exemples. Sur un sarcophage constantinien de Sainte-Agnès-hors-les-murs à Rome nous trouvons l'image la plus répandue de Psyché – le torse nu, le vêtement noué devant la partie inférieure du corps (cf. Psyché dans les deux groupes amoureux aux deux extrémités du même sarcophage) – placée immédiatement sous l'*imago clipeata* du défunt, le tête appuyée au clipeus. Psyché est environnée de cupidons, dont l'un, à droite, de même taille que Psyché, lui tend une couronne, signe de sa victoire. Dans un fragment de sarcophage de la moitié du IIIe siècle, – je ne sais pas où il se trouve – Eros, l'arc dans la main gauche, s'est approché du défunt jusque dans le clipeus qui contient son portrait et il s'unit ainsi directement avec Psyché

Fig. 11. Fragment de sarcophage

(Fig. 11). Sur le couvercle d'un petit sarcophage à guirlandes du Vatican,[7] du IIe siècle, nous trouvons deux amours qui dans leur vol céleste, suivant le schème iconographique que nous connaissons bien maintenant, emportent Psyché entre eux deux (Fig. 12). Mais au lieu de l'*imago clipeata* du défunt, Psyché apparaît ici sous les formes complètes de son corps mythique, le torse nu, le bas du corps enveloppé, avec des ailes de papillon. Le nœud du vêtement est défait et le vêtement

étendu sous la dormeuse. Les deux mains sont placées sous la tête, les yeux entièrement fermés. Elle repose encore dans le sommeil de la mort sur la couche dont bientôt elle va se relever pour s'unir à son amant dans une éternelle béatitude olympienne. C'est l'expression explicite de la pensée qui est toujours présente dans les représentations d'amours portant au ciel le médaillon (ou le nom) du défunt.

Nous rencontrons donc avec Eros représenté en porteur des âmes, en conducteur des âmes, un thème central de l'art funéraire romain à partir de la moitié du IIe siècle

7. A. Rumpf–G. Rodenwaldt, *Meerwesen*. Berlin 1939, pp. 5 sq.; Nr. 13, Taf. 4.

Fig. 12. Le Vatican, Galleria Lapidaria. Sarcophage à guirlandes

après J. C. et jusque dans l'époque chrétienne. Ce thème intervient dans le récit de la séparation et de la réunion de l'Amour et de Psyché tel que nous le trouvons chez Apulée à l'époque romaine; divers épisodes de ces récits sont représentés sur les sarcophages.[8] Au fond de cette iconographie funéraire nous trouvons l'idée grandiose et émouvante qu'avait l'Antiquité du beau comme sacrement et d'Eros comme l'aspiration profonde vers la beauté qui conduit du beau terrestre jusqu'à la beauté céleste. C'est une philosophie religieuse qui depuis Platon avait traversé toute la pensée antique pour surgir sous de nouvelles formes sous le bas-empire, qui se manifeste dans cette image. La « chute » de Psyché est, selon cette philosophie tardive, la « chute de l'âme dans la matière », la matérialisation de l'âme, l'abandon par l'âme de la beauté céleste pour la beauté terrestre, l'incarnation de l'âme dans la matière qui résulta de cet abandon, c'est-à-dire la naissance à la vie terrestre. La mort libère l'âme de la matière et la fuite avec l'aide

d'Eros la reconduit vers la beauté éternelle. Les vrais aimants fuient après la mort à la suite d'Eros; saisis et possédés par le dieu de l'amour ils quittent la terre et s'envolent avec leur dieu à travers les espaces célestes vers la Lune et Vénus, vers les Champs-Elysées. D'après les textes d'époque romaine, Cumont décrit ce rôle d'Eros. « Plutarque fait d'Eros le Soleil intelligible qui conduit les âmes de cet enfer qu'est notre vie terrestre aux ʼChamps de la vérité' (Platon, *Phèdre*, 248 B). Il est le mystagogue qui leur révèle la vraie beauté à laquelle elles aspirent. L'âme s'élève sous la conduite d'Eros jusqu'au beau spirituel et se dégage du terrestre. Alors « son âme ailée, participant à de nouvelles orgies, ne quitte plus son dieu Eros, mais se mêle avec lui aux évolutions des chœurs célestes, jusqu'à ce qu'enfin, parvenue aux prairies de Sélèné et d'Aphrodite, elle s'endorme pour recommencer une nouvelle génération».[9] Apollon, interrogé par un disciple de Plotin sur le lieu de séjour du grand philosophe qui venait de mourir, répond dans un discours adressé à

8. Voir note 6, p. 255.

9. F. Cumont, *Le Symbolisme Funéraire des Romains*, Paris 1942, pp. 248 et 319 sq. Note 8.

Plotin lui-même: «Maintenant délivré de ton enveloppe, tu as quitté le tombeau où reposait ton âme démoniaque» (σῆμα δ' ἔλειψας ψυχῆς δαιμονίης) et tu arrives là «où se trouve l'amitié, le désir gracieux plein d'une joie pure» (ἐνϑ' ἔνι μὲν φιλότης, ἔνι δ' ἵμερος ἁβρὸς ἰδέσϑαι); là où l'on cède aux «persuasions de l'amour» (ἐρώτων πείσματα), là où se trouvent les grands morts, un Platon, un Pythagore et «ceux qui font partie du chœur de l'immortel Eros» (ὅσσοι τε χορὸν στήριξαν ἔρωτος ἀϑανάτου).[10]

Le thème d'Eros conducteur d'âmes trouve une frappante illustration dans un emblème de mosaïque du IIIᵉ siècle après J. C. sur le sol du bâtiment connu sous le nom de «House of the Boat of Psyches» à Antioche (Fig. 13). Eros tient dans sa main gauche un bâton auquel est fixée une corde – ou quelque chose d'analogue – qui d'une manière ou de l'autre doit être rattachée à deux Psychés, vraisemblablement par un joug placé sur leur dos: grâce à ce bâton Eros dirige les deux Psychés comme avec des rênes. Les Psychés, qui ont de grandes ailes de papillon, ont un mouvement des bras caractéristique de la nage antique et que nous retrouvons dans quantité de scènes marines de l'Antiquité. L'eau dans laquelle elles nagent, est représentée par des bandes sombres sur fond plus clair. Les ailes d'Eros sont déployées comme en vol. Il faut donc, en dépit de sa position debout, imaginer le dieu comme planant au-dessus des Psychés. Il les conduit à travers l'océan de la vie – à moins qu'il ne s'agisse de l'océan céleste ou de l'atmosphère figurée par l'image de cet océan que les âmes doivent traverser après leur mort pour atteindre les sphères supérieures, représentations qui pour cette raison, sont très fréquentes dans l'art funéraire, par ex. dans les sarcophages dits néréidiens.[11] S'agit-il

de l'océan céleste, nous trouvons alors dans notre mosaïque la même idée qui s'exprime dans le thème du psychophore sur les sarcophages.

Eros psychophore enlève l'âme vers le ciel pour qu'elle y rejoigne son amant divin après la séparation imposée par le séjour terrestre. La joie céleste est évoquée par l'image de la réunion d'Eros et de Psyché telle que nous la décrit Apulée dans la finale olympienne de son récit sur les deux amants. Eros et Psyché – tels que nous les trouvons sous des représentations variées à l'infini dans l'art funéraire des romains, souvent comme nous l'avons dit «dépaysés», sans rapport avec le contexte iconographique de l'ensemble – Eros et Psyché sont devenus la métaphore de la béatitude céleste.

Revenons pour terminer à notre fragment de sarcophage dionysiaque à Oslo. Ariane, ou plutôt la femme réelle qui est représentée

Fig. 13. Antioche. Emblème de mosaïque, «House of the Boat of Psyches»,

10. Porphyrios, *Vita Plotini*, 22.

11. A. Rumpf – G. Rodenwaldt, *loc. cit.* F. Cumont, *loc. cit.*, pp. 166 sq., 305.

Fig. 14. Rome, Casino Rospigliosi. Ariane sur un sarcophage dionysiaque

sous les traits d'Ariane, dort du sommeil de la mort, tout comme la Psyché du sarcophage de la Galleria Lapidaria. Eros et Psyché dorment également, tendrement enlacés sous son bras gauche. Dans un instant toutefois ils vont tous se réveiller, quand viendra l'amant divin d'Ariane. Et déjà il est proche – on découvre le corps d'Ariane pour le présenter aux regards du dieu. La suite des évènements se précise pour nous grâce à un relief de sarcophage de Casino Rospigliosi[12] (Fig. 14) où nous retrouvons Ariane réunie à Eros et Psyché. A droite sur le relief nous voyons Ariane endormie. Sur la gauche Dionysos arrive sur son char triomphal tiré par un centaure, entre eux le thiasos dionysiaque se déchaîne. Sous le bras gauche d'Ariane

Psyché, avec ses ailes de papillon, se tient accroupie, la tête appuyée dans les mains et le vêtement serré autour d'elle. Elle dort, car elle est semblable à Ariane. Mais Eros est déjà éveillé et en activité. Un cupidon vole à tire-d'aile vers Dionysos. Il le désigne tout en retournant la tête vers Ariane qui va être arrachée à son sommeil. Un autre cupidon découvre le corps d'Ariane. Un troisième se tient déjà aux côtés de Dionysos. Dionysos descend de son char. Il va réveiller Ariane, c'est-à-dire Psyché. L'âme trouve son conjoint céleste et s'éveille à la béatitude olympienne d'Eros et de Psyché.

Reprinted from *Acta ad archaeologiam et artium historiam pertinentia (Inst. rom. Norv.)*, I, Oslo 1962, pp. 41–48.

12. Fr. Matz–Fr. von Duhn, *Antike Bildwerke in Rom*, II, 2258. Istituto Arch. Germ., Roma, Neg. 1938, 787.

Ara Pacis Augustae. La zona floreale

È da tempo opinione comunemente accettata che i rilievi all'interno del recinto dell'Ara Pacis intendano riprodurre il recinto di legno che originariamente circondava il sacro luogo.[1] L'assito inferiore terminante con un parapetto decorato a palmette è contenuto tra i pilastri che poi si prolungano fino a sorreggere, in alto, dove termina la parete, un sistema trabeato a tipo di pergola. Dalle travi pendono nel libero spazio sopra il parapetto bucrani, patere e festoni di frutti e di fiori. Solo, dunque, in apparenza i rilievi dell'interno sono divisi in due zone: il rilievo inferiore con la staccionata e quello superiore simile a pergola con elementi pendenti che alludono al sacrificio. Tutto qui invece concorre a rappresentare un'unica figurazione: quella del recinto originario ove nell'indimenticabile 4 luglio dell'anno 13 ebbe luogo la fondazione dell'altare. L'elemento unificatore è costituito dagli snelli pilastri corinzi che si ergono lungo tutto il piano delle pareti.

Nella parte esterna del recinto la divisione in due zone di rilievi ben distinte è invece evidente (Fig. 1): qui abbiamo infatti un fregio figurato superiore e un fregio inferiore a decorazione floreale separati da una fascia a meandro ben marcato. Però, perpendicolarmente alla divisione orizzontale in zone ricorrono quegli stessi snelli pilastri corinzi che all'interno congiungevano le parti inferiori e superiori della rappresentazione del recinto di legno. Collocati in punti corrispondenti a quelli interni, cioè negli angoli e ad ambo i lati delle porte, essi si susseguono lungo tutto il piano delle pareti fino al cornicione. In tal modo due pilastri limitano e racchiudono ovunque un rilievo sia della zona inferiore che di quella superiore. Come vedremo tale correlazione esteriore ha la sua rispondenza in una unità di contenuto.

La zona inferiore a decorazione floreale è considerevolmente pia alta della zona figurata superiore. I rilievi floreali costituiscono così la maggiore parte della decorazione delle pareti esterne del recinto. Qual'è allora il significato di questo estesissimo ornato floreale che in tutte e sei le sezioni ripete insistentemente lo stesso tema come un ricorrente ritornello in corrispondenza alle sei sovrastanti sezioni figurate?[2]

Prima di cercar di trovare una risposta a

1. E. Petersen, *Die Ara Pacis Augustae*, Wien 1902, p. 35, 161 sgg.; A. Pasqui, *Per lo studio dell'Ara Pacis*, *Studi Romani*, 1, 1913, p. 293 sgg.; P. Ducati, *L'Arte in Roma dalle origini al secolo VIII*, Bologna 1939, p. 117; G. Moretti, *Ara Pacis Augustae*, Roma 1948; G. Rodenwaldt, *Kunst um Augustus*, *Die Antike*, 13, 1937, p. 170;

Th. Kraus, *Die Ranken der Ara Pacis*, Berlin 1953, p. 18 sgg., 26; H. Kähler, *Die Ara Pacis und die augusteische Friedensidee*, *Jahrb. des Deutschen Archaeolog. Instituts*, 69, 1954, p. 67 sgg.

2. Già a motivo della estensione della decorazione floreale è molto improbabile che fosse intesa solo come

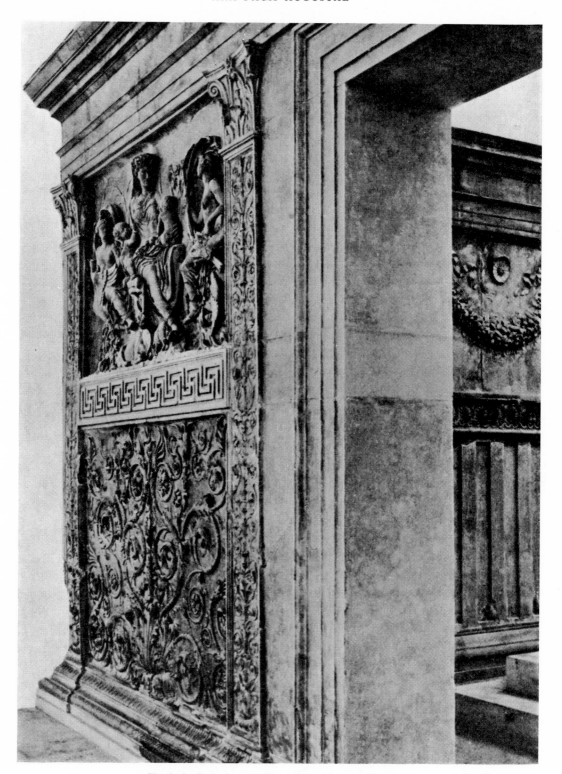

Fig. 1. Ara Pacis Augustae. Parete esterna ed interna del ricinto

questa domanda, vorremmo brevemente descrivere il carattere dell'ornamento floreale che ritorna sostanzialmente sempre uguale in tutte e sei le sezioni[3] (Fig. 2, 3). Al centro del fregio, sopra il profilato inferiore, da un fondale non definito emerge un vigoroso cespo di acanto. Dal fondo del cespo s'innalza dritto fino alla cornice superiore del rilievo uno stelo frondoso a forma di candelabro che segna l'asse mediano del fregio. Attorno a questo stelo si dispongono dei tralci, secondo una rigorosa simmetria cui si sottraggono soltanto particolari. Verso l'alto e verso ambo i lati i tralci e le loro ramificazioni si svolgono in grandi movimenti regolarmente rotatori o ondeggianti ricoprendo tutti i pannelli con le loro dinamiche girali, volute e spirali. Le ramificazioni dei tralci si schiudono in grandi fiori immaginari, spesso anche in palmette e un paio di volte in foglie d'edera. Questi magnifici fiori stanno al centro delle varie rotazioni ed insieme ad esse si dispongono regolarmente su tutta la superficie del rilievo. Gli steli presentano una scanellatura caratte-

ristica che aumenta l'impressione di natura viva e vera.

Per gli aspetti fino a qui considerati il quadro floreale dell'Ara Pacis s'inserisce nella grande tradizione classica e ha le sue origini nell'arte del v secolo av. Cr.[4] Il poderoso cespo di acanto al centro, i movimenti ondeggianti e rotatori dei tralci a volute regolari, i fiori fantastici spesso in forma di palmetta, la stessa scanellatura caratteristica degli steli, tutti questi elementi si incontrano già nella scultura greca del V e IV secolo (Fig. 4, 5). In queste come nell'Ara Pacis il momento caratterizzante è costituito dalla particolare dinamicità delle curve, delle spirali e delle volute dei tralci: movimenti che rendono evidenti ai nostri occhi le energie vitali all'opera nelle piante. Si potrebbe stabilire un paragone con le espressive curve elastiche nelle volute e negli *helices* dei capitelli (Fig. 5, 6) e in tutta quella ornamentazione architettonica di cui il *kyma* è l'espressione più distintiva.

La progressiva metamorfosi dell'archetipo

addobbo o ornamento. A me pare anche difficile ammettere che questo elemento dominante nella decorazione dell'Ara Pacis voglia rappresentare soltanto tappeti che in un modo o in un altro vennero usati il giorno della fondazione (Pasqui, *op. cit.*, p. 301; Ducati, *loc. cit.*; J. M. C. Toynbee, *The Ara Pacis reconsidered*, *Proceedings of the British Academy*, 39, 1953, p. 57). Come il Kraus fa giustamente notare (*op. cit.*) è difficile immaginare che un tessuto stia all'origine dei nostri rilievi, e che essi possano essere, come ritiene J. M. C. Toynbee, «the freezing into marble of a ceremonial carpet, laid outside the temporary enclosure, over which the procession passed». Altrettanto improbabile mi pare che questi imponenti rilievi stiano a rappresentare la vera e propria vegetazione esistente intorno all'Ara Pacis, per esempio tralci che si abbarbicavano all'assito, o una siepe che circondava il santuario, od altre piante che crescevano liberamente sul Campo di Marte, «das Leben des Feldes draussen» (H. Kähler, *op. cit.*, p. 71; Th. Kraus, *op. cit.*, p. 18 sgg.; E. Petersen, *op. cit.*, p. 35, 161 sgg.). Uno vero e proprio intrico di tralci o una vera e propria siepe sarebbero stati riprodotti con maggiore aderenza realistica e non

come nell'Ara Pacis ricorrendo a motivi di piante irreali. Il Moretti ha paragonato la zona floreale alle figurazioni di tralci e fiori populate da amorini, geni e putti e anche alle rappresentazioni dei fioriti Campi Elisi ove Ermete Psicopompo e bambini giocanti si fanno avanti fra i fiori. Sulla base di questi confronti il Moretti ha dato alla nostra zona floreale un significato più profondo interpretandola come una rappresentazione eroicizzante, come «una selva meravigliosa di *arbores felices*» (Moretti, *op. cit.*, p. 275). Ma nel fregio dell'Ara Pacis non esistono i personaggi e le divinità cui il Moretti accenna: si vedono al contrario rettili, insetti, uccelli, ecc. tolti dalla realtà.

3. Nello spazio dei quattro pannelli dei lati corti poteva entrare soltanto la parte centrale del quadro floreale dei rilievi lunghi laterali; variazioni e lievi accorciamenti dei singoli motivi furono necessari, il che ha portato alla semplificazione e abolizione di alcuni particolari.

4. M. Meurer, *Das griechische Akanthusornament, Jahrb. des Deutschen Archaeolog. Instituts*, 11, 1896, p. 117 sgg.; Petersen, *op. cit.*, p. 162 sgg.; Moretti, *op. cit.*, p. 273 sgg.; Kraus, *op. cit.*, passim.

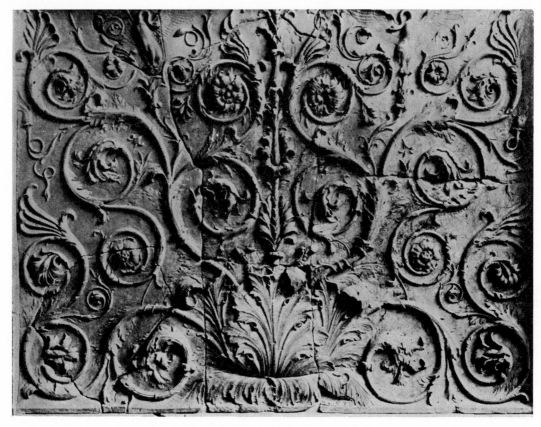

Fig. 2. Ara Pacis Augustae. Fregio floreale

fino all'epoca romana è caratterizzata, come mostrato dal Moretti, dal Kraus e da altri, dall'accentuarsi del realismo delle singole parti dei tralci che vengono ad avvicinarsi sempre più alla vegetazione vera e propria. Si è sottolineata la particolare *Pflanzlichkeit* dei tralci dell'Ara Pacis che fa sembrar natura viva le più ardite fantasie su fiori e foglie.[5] Il carattere di sviluppo organico è, in non piccola parte, il risultato di una specifica «acantizzazione» di tutti i particolari e di una continua articolazione in piccole foglie della guaina degli steli. I rettili, le serpi, le lucertole, le rane e gli scorpioni che vivono nell'intrico dei tralci e gli insetti e gli uccelli

che svolazzano tra le foglie concorrono ad avvalorare questa impressione di realtà.

Il carattere tutto particolare dei tralci dell'Ara Pacis deriva quindi dalla presenza della natura stessa in una favola di crescita e di rigoglio vegetale. Tutta la vita reale delle piante è presente in questa fertilità e opulenza soprannaturali. E poiché l'accrescimento non si dispiega orizzontalmente lungo un fregio basso, ma si eleva a grande altezza intorno allo stelo verticale nel centro, sviluppandosi su vasta superficie sia in altezza che in larghezza, l'espressione di forza è di straordinario vigore. C'è un tripudio nelle linee tese che descrivono l'espansione delle piante verso l'alto, e c'è la gioia della pienezza vitale nei grandi fiori che erompono dalle volute con

5. Kraus, *op. cit.*, p. 14 sgg.

266

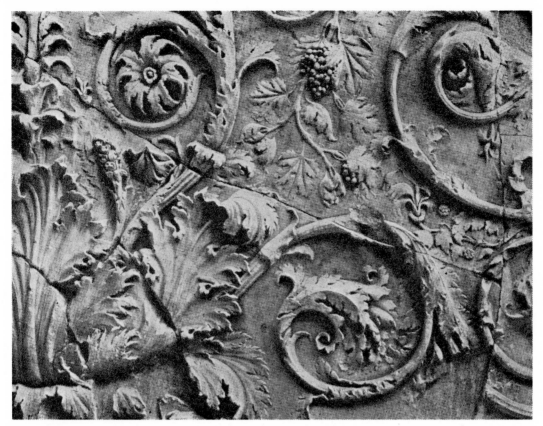

Fig. 3. Ara Pacis Augustae. Dettaglio di un fregio floreale

tutta la forza della loro tensione interiore.
Qui la natura è capace di tutto. Non solo
fiori fantastici ma anche ogni tipo naturale di
pianta, di fiori e di frutti ridonda dagli steli
di acanto. Viticci con foglie e grappoli
sprizzano dai tralci (Fig. 3), l'edera salta
fuori dalle biforcazioni dell'intrico, a volte
affiora anche dai centri delle volute, dai
gambi si dipartono rami di alloro.

Lo sfoggio di straordinario vigore e di opu-
lenza della vita vegetale è lodato nella lette-
ratura augustea come opera della Pace, come
effetto della *Pax Augusta*. Il motivo della pro-
sperità della natura ricorre come un ritor-

nello nell'inno al nuovo principe della pace.
Poco tempo prima della fondazione dell'al-
tare, Tibullo loda nella sua famosa elegia
sulla pace[6] il potere ferace di *Pax* sulla natura:
Pax coltiva la terra, *Pax* impone il giogo ai
buoi, *Pax* prende cura delle viti e ne prepara
il succo:

Interea Pax arva colat. Pax candida primum
duxit araturos sub iuga curva boves.
Pax aluit vites et sucos condidit uvae.

Con *Pax*, dice Orazio, ritornano le virtù
romane e la felice prosperità della natura:
beata pleno copia cornu.[7] Le messi, dice Ovidio,
sono alimentate da *Pax*; *Ceres* è figlia di *Pax*:

6. I, 10, 45 sgg.

7. Horatius, *Carmen saeculare*, 57 sgg.

Fig. 4. Stele greco, V o IV secolo av. Cr.

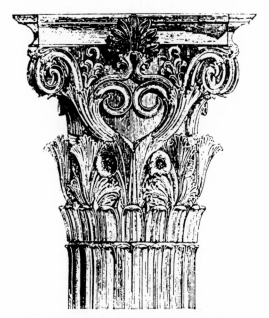

Fig. 5. Atene. Ricostruzione di un capitello del monumento di Lisicrate

Pacis alumna;[8] Cerere si allieta di *Pax*:[9]

Pace Ceres laeta est; et vos orate, coloni,
perpetuam pacem, pacificumque ducem.

Non è casuale che le due celebrazioni di *Pax* che si festeggiavano all'Ara Pacis nel giorno della fondazione e in quello della consacrazione dell'altare[10] fossero direttamente collegate con le festività di *Tellus*, la Madre terra.[11] Con la instaurazione del nuovo culto di *Pax* ebbe luogo un avvicinamento, sotto più aspetti, tra *Tellus* e *Pax*.[12] Nell'assicurare la pace al mondo, Augusto riportava alla natura

la felicità saturnia, istituiva il nuovo *aureum saeculum* che Orazio celebra nel suo *carmen saeculare* e che Virgilio fa annunciare da Anchise al figlio:[13]

Hic vir hic est, tibi quem promitti saepius audis
Augustus Caesar, Divi genus, aurea condet
saecula qui rursus Latio . . .

L'insieme di questi concetti emerge chiaramente anche dalle monete augustee che presentano un fascio di spighe con la leggenda: *Augustus*[14] (Fig. 7). Il pensiero è lo stesso quando la testa di Augusto è circondata da

8. Ovidius, *Fasti*, I, 698.

9. Ovidius, *Fasti*, IV, 407 sgg.

10. E. Welin, *Die beiden Festtage der Ara Pacis Augustae*, Dragma Martino Nilsson, Lund 1939, p. 50 sgg.

11. Petersen, *op. cit.*, p. 4, 50 sgg., 141.

12. A. Dieterich, *Mutter Erde*, Berlin 1905, p. 80 sg.; C. Koch, Pauly–Wissowa, *RE*, 18,4, col. 2432, cf. voce *Pax*.

13. *Aen.*, VI, 791 sgg.

14. Secondo Moretti, *op. cit.*, p. 315, fig. 202. Sulle monete la pace è generalmente simbolizzata da due cornucopie incrociate, da spighe, da capsule di semi e dal caduceo. Hanell, *Das Opfer des Augustus an der Ara Pacis*, Opuscula Romana, 2, 1960, p. 106 sgg.

268

una corona di spighe: così lo vediamo in un ritratto di marmo nella Sala dei Busti in Vaticano (Fig. 8).[15] Di fronte a tali rappresentazioni del *Pacificus Augustus* si potrebbero citare le parole di Tibullo:[16]

At nobis, Pax alma, veni spicamque teneto . . .

Due o tre decenni prima della fondazione dell'Ara Pacis, con parole profetiche, Virgilio annunciava nella famosa egloga IV la nascita del divino fanciullo, il nuovo sovrano della pace, e la felicità universale che ormai, passati gli orrori delle guerre, doveva accompagnarlo. Con la virtù degli antenati egli governerà un mondo pacificato. *Pacatumque reget patriis virtutibus orbem.* Dai cieli discende il secolo aureo: *Iam regnat Apollo.* E qui segue la descrizione di come la natura tutta fiorisca con prosperità e con gioia superiori al normale. Dato che il luogo fornisce un sorprendente parallelo con la rappresentazione della opulenta vita vegetale nell'Ara Pacis citiamo i versi *in extenso* (18 sgg.):

At tibi prima, puer, nullo munuscula cultu
errantes hederas passim cum baccare tellus
mixtaque ridenti colocasia fundet acantho.
ipsae lacte domum referent distenta capellae
ubera, nec magnos metuent armenta leones ;
ipsa tibi blandos fundent cunabula flores.
occidet et serpens, et fallax herba veneni
occidet ; Assyrium vulgo nascetur amomum.
At simul heroum laudes et facta parentis
iam legere et quae sit poteris cognoscere virtus,
molli paulatim flavescet campus arista,
incultisque rubens pendebit sentibus uva,
et durae quercus sudabunt roscida mella.
.
Hinc ubi iam firmata virum te fecerit aetas,
cedet et ipse mari vector, nec nautica pinus
mutabit merces ; omnis feret omnia tellus.
non rastros patietur humus, non vinea falcem ;
robustus quoque iam tauris iuga solvet arator ;
nec varios discet mentiri lana colores,
ipse sed in pratis aries iam suave rubenti
murice, iam croceo mutabit vellera luto ;
sponte sua sandyx pascentis vestiet agnos.

C'è qui, come si vede, un crescendo nei doni che dalla terra sgorgano in onore del nuovo sovrano della pace: si passa per gradi dai

15. W. Amelung, *Die Skulpturen des vatikanischen Museums*, Berlin 1903–08, *Sala dei Busti Nr. 274*. W. Helbig, *Führer*, Leipzig 1912, I, p. 143, Nr. 217; J. J. Bernoulli,

Römische Ikonographie, Stuttgart 1882–86, II, 1, p. 30, Nr. 15.
16. Tibullus, I, 10, 69.

Fig. 6. Mileto, Didymaion. Capitello di un' anta

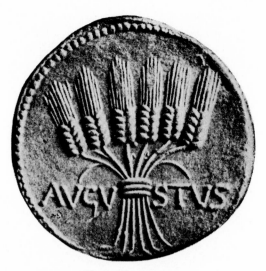

Fig. 7. Moneta augustea

munuscula che Tellus offre alla nascita del fanciullo divino, fino all'*omnia* che Tellus genera quando il fanciullo si è fatto uomo maturo. «Al principio, o fanciullo, senza coltivazione alcuna la terra ti colmerà di piccoli doni, le edere qua e là rampicanti con *baccar* e *colocasia* miste al ridente acanto . . . La stessa culla ti produrrà fiori deliziosi. Il serpente perirà e la velenosa erba ingannatrice perirà anch' essa . . . Nascerà ovunque *amomum* assiro». Che la terra senza essere coltivata *(nullo cultu)* dia l'edera va da sé, l'edera essendo una pianta selvatica. Dev'essere quindi edera mista a *baccar (cum baccare)* quella a cui ci si riferisce. Ci viene offerta un'immagine di vita vegetale nella quale il prezioso balsamico *baccar* è congiunto all'edera o forse spunta dall'edera e nella quale la splendida colocasia egiziana con i suoi grandi fiori e foglie è congiunta all'acanto o forse nasce dall'acanto *(mixta acantho)*. L'amomo assiro, esotica pianta aromatica, ben si inserisce in questo quadro. La stessa opulenza, la stessa universale prosperità ha riscontro nella vita animale: «da sé le capre tornano a casa con le poppe gonfie di latte e gli armenti non temono i possenti leoni . . .».

Quando il nuovo sovrano della pace si sarà fatto giovanetto, i doni di Tellus si moltiplicheranno: matura il grano senza essere coltivato, frutta e miele sgorgano dalle foreste selvatiche. «Ma non appena sarai in grado di leggere le lodi degli eroi e le gesta del tuo genitore, e di conoscere cosa sia *virtus*, il campo biondeggerà di spighe sui flessibili steli, l'uva rosseggiante penderà dai cespugli incolti e sotto forma di rugiada trasuderanno miele le dure querce». Ma quando il sovrano della pace sarà diventato uomo, allora la terra offrirà tutto dal suo grembo, ogni cosa germinerà da sé e dovunque, senza bisogno della mano dell'uomo, *omnis feret omnia tellus*. «Poi, quando l'età consolidatasi ormai avrà fatto di te un uomo, il navigante si ritirerà dal mare, né il pino veleggiante scambierà più le sue merci: dappertutto tutte le cose produrrà la terra. Non patirà più la terra i rastrelli, né la vigna risentirà il falcetto; il robusto aratore staccherà il giogo ai tori. La

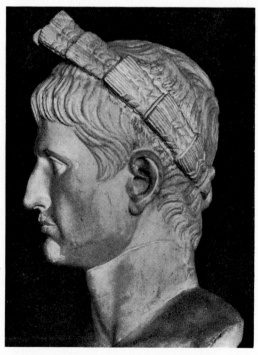

Fig. 8. Museo Vaticano, Sala dei Busti. Augusto

270

lana non più apprenderà a mentire i vari colori, ma il vello dell'ariete da sé muterà nei prati, ora con la porpora soavemente rosseggiante, ora col color zafferano; lo scarlatto spontaneamente vestirà i pascolanti agnelli».

La generale corrispondenza tra le rappresentazioni di questa fioritura universale in Virgilio e nell'Ara Pacis è così palese da non aver bisogno di ulteriori confronti. Teniamo solo a far notare come sia il poeta che lo scultore abbiano messo in evidenza in maniera analoga tutto quel che di miracoloso e soprannaturale in questa fioritura tenda ad indirizzare i nostri pensieri verso la divinità, verso *Pax*. Nell'Ara Pacis i grandi fiori fantastici erompono dai tralci così come in Virgilio preziose piante esotiche e aromatiche si congiungono all'edera e all'acanto o ne spuntano fuori. Sia in Virgilio che nell'Ara Pacis grappoli di uva ridondano da piante selvatiche. Tutta quanta la ricchezza dei tralci in fiori e frutti può servire da illustrazione alla descrizione virgiliana del conclusivo miracolo della pace, quando il nuovo sovrano della pace è diventato uomo: *omnis feret omnia tellus*.

Non è forse questo il miracolo che nel fronte orientale dell'Ara Pacis l'artefice del rilievo *Italia–Tellus*[17] aveva davanti agli occhi, quando dalla pietra nuda fece sprizzare copiosi grappoli di frutta e di fiori dietro al braccio sinistro della dèa (Fig. 9)? Come sotto la verga di Mosè sgorgò acqua dalla roccia così qui dalla pietra erompono, al tocco forse di una divinità, grano, fiori, foglie e capsule di semi.

Mentre tutto il fregio figurato superiore dell'Ara Pacis è dedicato al sovrano della

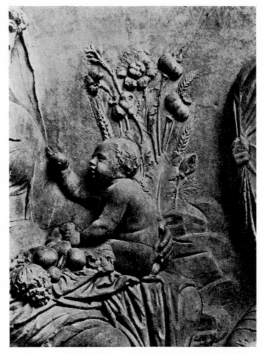

Fig. 9. Ara Pacis Augustae. Rilievo della Tellus, dettaglio

pace,[18] accompagnato dai miti dell'origine dell'Impero che contenevano le profezie su Augusto (il sacrificio di Enea, il Lupercale) e dalle divinità dell'impero (Roma, Italia) che attraverso Augusto instaurano la pace universale, la zona inferiore è tutta occupata dalla rappresentazione della natura fiorente. Esiste, come abbiamo visto, tra le due zone una perfetta concordanza, che corrisponde all'idea della stretta relazione tra *Pax* e l'ubertosa vegetazione – *Ceres, Tellus* – nella letteratura contemporanea.[19] Questa stretta relazione tra i mondi delle due zone è espressa nell'immagine concreta dei cigni che fanno

17. A. van Buren, *The Ara Pacis Augustae, Journal of Roman Studies*, 1913, p. 134 sgg.; Kähler, *op. cit.*, p. 88 sgg.; Toynbee, *op. cit.*, p. 81. Van Buren e Kähler, che io per ora seguo su questo punto, vedono Roma e Italia nei bassorilievi della fronte orientale (*Italia–Tellus*). I. Scott Ryberg, vedi oltre, nota 18, tende a interpretare questa figura non come *Italia–Tellus* ma come la *Tellus* di tutto l'Impero: in tal modo

la fronte orientale offrirebbe la espressiva costellazione di *Urbs* e *Orbis*.

18. I. Scott Ryberg, *The Procession of the Ara Pacis, Memoirs of the American Acad. in Rome*, 19, 1949, p. 77 sgg.; Idem, *Rites of the State Religion in Roman Arts*, ibid., 22, 1955; Hanell, *op. cit.*, passim.

19. Hanell, *op. cit.*, p. 117 sgg.

corona ai tralci del fregio inferiore. Osserviamoli un po' più da vicino.

La vita animale nella parte inferiore della nostra zona floreale – uccelli, rettili, ecc. – è visibile soltanto ad una minuziosa osservazione. Al contrario i cigni lungo l'orlo superiore – due a due nei rilievi dei lati corti, sei a sei nei rilievi dei lati lunghi – attraggono immediatamente l'attenzione e rimangono nella memoria come un elemento importante della composizione. Ad accrescere il contrasto con i piccoli animali della regione inferiore, i cigni sono distribuiti regolarmente, alla stessa altezza e con rigorosa simmetria intorno all'asse centrale del fregio. Per quel tanto che si può arguire dai resti conservati, ogni variazione di forma e di posizione nei singoli cigni si presentava nello stesso modo su ambo i lati dell'asse centrale del rilievo, cioè in senso simmetrico. Con le ali protese gli uccelli sembrano volare, però le zampe sono posate su una base di steli floreali che si piegano sotto il loro peso: stanno atterrando. Mentre il corpo si accoscia tra la vegetazione, le ali protese fino all'orlo superiore la sovrastano, il collo si incurva in direzione delle piante e la testa si allunga orizzontalmente.

Attraverso i cigni l'armonia divina di Apollo[20] discende sulla natura terrestre: da qui la regolarità e la grande simmetria del loro apparire. Ma Augusto è lui stesso un nuovo Apollo.[21] Nei cigni dunque, come da tempo si era visto,[22] è presente il nuovo sovrano della pace. Essi trasformano in immagine visibile il tocco divino sulla natura. Lo stormir delle ali degli uccelli apollinici si estende alla terra in germoglio. «La terra e il mare sono pieni di voi», inneggia un panegirista della tarda antichità ai suoi imperatori.[23] Orazio si rivolge ad Augusto come ad un nuovo Apollo, portatore di luce e di primavera al popolo e alla patria:[24]

lucem redde tuae, dux bone, patriae :
instar veris enim voltus ubi tuus
adfulsit populo, gratior it dies
et soles melius nitent.

Come forza motrice, come sole e primavera, il principe della pace è presente nella natura. Così come il cigno è l'uccello di Apollo, l'alloro è l'albero di Apollo. Quando in ambo i fregi floreali dei lati lunghi i rami di alloro si innestano nei tralci di acanto (Fig. 2), l'idea di Apollo e quella di Augusto riappaiono. Nei nostri rilievi i rami di alloro si inarcano in tal modo da essere interpretati come corone.[25] L'associazione che subito si impone sarebbe allora quella con la corona d'alloro imperiale.

L'elogio che la letteratura e l'arte elevano al sovrano imperiale della pace che feconda la natura riecheggerà nei secoli. Pace e prosperità diverranno attributi fissi imperiali. Il panegirico di Nazario in onore di Costantino descrivendo la guerra di Costantino contro Massenzio e i suoi meriti verso Roma finisce con la lode della fertilità della natura sotto lo scettro imperiale: *Omnia foris placida, domi prospera annonae ubertate, fructuum copia*, ecc.[26] La *felicitas* dell'imperatore diventa prosperità del popolo, dell'universo intero, *felicitas publica, felicitas saeculi*, e produce una specie di benessere universale nella natura. Tutto il *Genethliacus Maximiano Augusto* insiste su simili

20. I cigni erano considerato canori e uccelli prediletti dalle Muse e come tali messi in relazione con Apollo, il celeste Μουσαγέτης. J. Gossen, Pauly–Wissowa, *RE*, II A, 1. coll. 788 sgg. voce *Schwan*.
21. W. H. Roscher, *Roschers Myth. Lex.*, I, 1, col. 448, voce *Apollo*.

22. Petersen, *op. cit.*, p. 29.
23. Vedi sotto p. 273 , n. 27.
24. Horatius, *Carmen*, IV, 5.
25. Petersen, *op. cit.*
26. *Nazarii Paneg. Costantino Aug.*, 38, ed. E. Galletier, *Panégyriques Latins*, 2, p. 198.

considerazioni[27] . . . *id nunc audeo praedicare :*
ubicumque sitis (sc. *Maximiane et Diocletiane*) . . .
divinitatem vestram ubique versari, omnes terras
omniaque maria plena esse vestri . . . scimus omnes,
antequam vos salutem reipublicae redderetis, quanta
frugum inopia, quanta funerum copia fuit fame
passim morbisque grassantibus. Ut vero lucem gen-
tibus extulistis, exinde salutares spiritus jugiter
manant. Nullus ager fallit agricolam, nisi quod
spem ubertate superat. Hominum aetates et numerus
augetur. Rumpunt horrea conditae messes et tamen
cultura duplicatur. Ubi silvae fuere, jam seges est :
metendo et vindemiando deficimus.

L'arte ufficiale non si stanca di presentare
la prosperità della natura sotto l'azione di
questa virtù fecondante dell'imperatore. Dap-
pertutto, come nell'Ara Pacis, il quadro è
diviso in due zone: quella superiore con la
rappresentazione dell'imperatore e della sua
forza vittoriosa (*Victoria*), quella inferiore con
la rappresentazione del mondo fecondato.
Sull'arco di Settimio Severo e su quello di
Costantino a Roma, che possono qui essere
presi come esempio, l'imperatore nella forza
vittoriosa e creatrice viene raffigurato in una
zona superiore e sotto di lui, in una fascia
sottostante, otto dei fluviali, quattro da ogni
lato. Entro gli spazi che fiancheggiano l'ar-
chivolto centrale aleggia da ambo i lati la
Vittoria e sotto di lei si affaccia un genio
stagionale. Gli dèi fluviali che personificano
le province dell'impero e che stanno qui a
rappresentare la totalità dell'*orbis romanus*,
hanno significato di divinità nutrici, κουροτ-
ρόφοι, cui si associa il concetto di crescita e
di benessere. Tale significato viene approfon-
dito dai quattro geni stagionali che con i loro
attributi di fertilità raffigurano la matura-
zione e pienezza delle varie stagioni durante
il corso dell'anno. Il generale benessere del-

Fig. 10. Rodi. Trono

l'universo che sotto il governo vittorioso di
Costantino fiorisce in tutto l'impero vieno
così ad essere espresso nello stesso modo che
nelle parole sopracitate del panegirista.

La concezione del sovrano come fonte di
benessere per il paese è, come noto, un'idea
primitiva e assai diffusa[28] che trovò ad esem-
pio chiara espressione nell'antico Egitto. In
età ellenistico-romana re tolomaici e imperat-
ori romani venivano raffigurati sotto le sem-
bianze del seminatore Trittolemo. Così i
Misteri Eleusini della crescita e del rinnova-
mento possono aver influito sul culto imperi-
ale.[29] Come esempio tratto dall'arte figura-
tiva di tale glorificazione del sovrano feconda-
tore riproduciamo qui una scultura marmorea
di Rodi (Fig. 10): ivi è rappresentato un
trono su cui non siede il sovrano ma è collo-

27. *Mamertini paneg. genethl. Max. Aug.*, 14 sg., ed. *op.*
cit. 1, p. 63 sg.; L'Orange – von Gerkan, *Der spätantike*
Bildschmuck des Konstantinsbogens, Berlin 1939, p. 158
sgg.

28. Frazer, *The Golden Bough*, passim.
29. *Martini P. Nilsson Opuscula Selecta*, 3, Lund 1960,
p. 326 sgg.

Fig. 11. Roma, Battistero Lateranense. Mosaico del V secolo d. Cr.

cata la sua immagine simbolica, la doppia cornucopia egiziana.[30]

Sembra essere concetto universalmente diffuso che la natura al tocco divino o all'apparire della divinità fruttifichi al massimo grado, dia alla luce quel che di più bello può offrire, fiorisca con vigore e pienezza soprannaturali. Quando Zeus abbraccia Era sul monte Ida, un tappeto di erba e di fiori spunta di sotto agli amanti.[31] All'apparire di Venere la natura sorride e la terra maestra di arte fa sbocciare ai suoi piedi i fiori più belli[32]

tibi suavis daedala tellus
summittit flores . . .

L'arte cristiana non si stanca di far fiorire la natura intorno a Gesù Bambino così come Virgilio fa sorgere fiori dalla culla del divino neonato. Con un significato sublimato i tralci simbolici accompagnano Cristo e i Santi come accompagnavano il sovrano della Pace sull'Ara Pacis. La gioia della Tellus alla Resurrezione di Cristo è trattata da Hjalmar Torp nel suo articolo sul *Monumentum Resurrectionis* nel presente volume (*Acta I*, pp. 79–112).

Tra tutte le rappresentazioni della natura fiorente, il classico ornato di acanto con il suo dinamico gioco di linee assume una posizione tutta speciale per la sua espressione del forte, irresistibile rigoglio vegetale. La forma di questo ornato, come lo vediamo in insuperabile articolazione e ricchezza nella zona floreale dell'Ara Pacis, diventa col volgere del tempo il simbolo tipico della natura fiorente, di più dell'universo giubilante, e in questo senso passa alla tarda antichità e al medioevo. Il famoso mosaico in una delle due absidi nel prodomo del Battistero lateranense[33] ci dà un esempio dal V secolo (Fig. 11). Con possenti curve dinamiche s'innalzano i tralci, simme-

30. E. Dyggve, *Lindos*, III, 2, Berlin–Copenaghen, p. 311, fig. VII 40. La doppia cornucopia sulle monete: A. Alföldi, *Der neue Weltherrscher der IV Ekloge Vergils*, Hermes, 65, 1930, p. 369 sgg.

31. Il. 14, 346 sgg.

32. Lucretius, *De rerum natura*, I, 1, 7 sg.

33. J. Wilpert, *Mosaiken und Malereien der kirchlichen Bauten Roms*, Freiburg i. Br. 1916, tavv. 1–3.

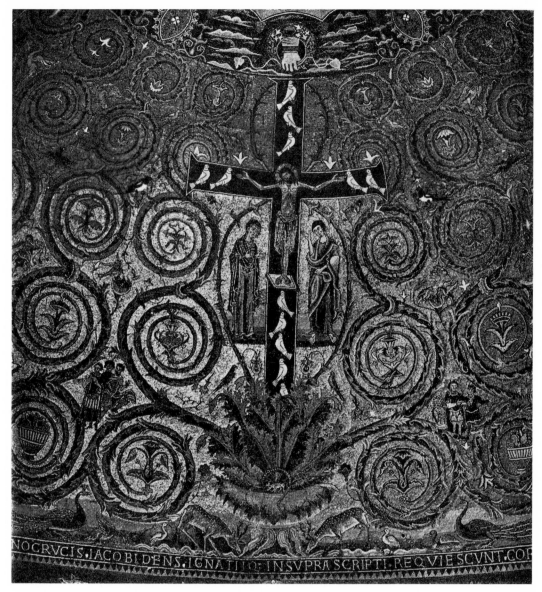

Fig. 12. Roma, San Clemente. Mosaico del XII secolo d. Cr.

tricamente divisi attorno allo stelo centrale. Come il sistema esteriore della forma,[34] così anche la logica interna e simbolica è essenzialmente la stessa che nell'Ara Pacis. Al di sopra del quadro floreale, nel vertice della volta dell'abside, sta la rappresentazione del cielo con il Cristo–Agnello tra quattro Apostoli–Colombe. Da questa zona superiore pendono sei grandi croci ornate di pietre preziose,

oggi appena visibili, che calano nella zona floreale e attraversano le volute superiori dei tralci. Queste croci occupano la stessa posizione intermedia tra la zona superiore e quella inferiore occupata dai cigni sull'Ara Pacis. Nel mosaico lateranense è il Cristo a produrre la giubilante fioritura dell'universo, nell'Ara Pacis era il principe della Pace.

Il quadro infinitamente ricco del mosaico

absidale di S. Clemente[35] ripete, in pieno medioevo, la nostra immagine floreale (Fig. 12). La tensione interiore, il dinamico slancio vanno estinguendosi; la vita vegetale ha perduto l'originaria spontaneità e viene legata in un ordine più rigoroso e monotono. D'altronde il quadro viene arricchito di tutta una varietà di motivi singoli. I cerchi delle girali si raddoppiano, schiudendosi non soltanto in fiori immaginari, ma anche in vasi fruttiferi, e tra le volute spuntano figure reali, ideali e mitiche, santi ed imperatori, animali, piante, simboli e al di sotto scene della vita campestre. Pare che si voglia abbracciare tutto il mondo umano, natura e storia, tra le dinamiche volute dei rami di questo bosco di tralci, che si espande in modo cosmico diventando un'immagine dell'universo – un universo che si sviluppa e fiorisce in virtù della forza di Cristo. Nel nostro mosaico però questa forza non emana dal mondo celeste della zona superiore, calando tra la vita vegetale di una zona inferiore, ma cresce dalla croce di Cristo al centro del bosco di tralci. Dal grande cespo d'acanto non cresce più lo stelo dell'Ara Pacis, ma l'albero della Croce col Crocifisso. La croce è circondata dalla Madonna e dal Giovanni, sul legno biancheggiano i dodici Apostoli–Colombe e dai bracci della croce spuntano quattro grandi gigli bianchi. Sotto il cespo d'acanto corrono i quattro fiumi paradisiaci, ai quali si abbeverano i cervi simbolici. Un serpente che si snoda tra le foglie del cespo ci fa pensare al serpente sotto il cespo dell'Ara Pacis. Nel mosaico, però, a lato del serpente sta un minuscolo cervo simbolico, vicino al quale il serpente si trasforma in simbolo, cioè in quello del peccato originale. Vengono così contrapposti i due fatti fondamentali della storia della salvezza dell'uomo: la caduta della prima coppia umana e la redenzione del genere umano ad opera del Crocifisso.

APPENDICE

Il monumento che noi in questo articolo abbiamo chiamato Ara Pacis e che nella tradizione dotta fin dal tempo del von Duhn va sotto questo nome, non ha, secondo la tesi recentemente avanzata da Stefan Weinstock («Journal of Roman Studies», 50, 1960, pp. 44 sgg.), diritto a questo nome. Il solo argomento che secondo il Weinstock potrebbe essere adoperato per dimostrare che la cosiddetta Ara Pacis è veramente l'Ara Pacis, è il luogo dove fu trovata, cioè sotto il palazzo Fiano sul Campo Marzio – trovandosi secondo le *Res gestae* l'Ara Pacis sul Campo Marzio. Ma, dice il Weinstock, questo argomento non è un vero argomento, poiché il Campo Marzio era vasto e conteneva molti monumenti (op. cit., p. 53). Certo, conteneva molti monumenti, ma, dobbiamo domandare: *quanti di quei monumenti erano altari monumentali?* L'Ara Pacis Augustae era un altare monumentale, e un altare monumentale era anche il monumento trovato sotto il palazzo Fiano. E dobbiamo domandare ancora: *quanti di questi altari monumentali sul Campo Marzio risalgono proprio al tempo di Augusto?* L'*Ara Pacis Augustae* delle *Res gestae* era un altare monumentale del tempo di Augusto e un altare monumentale del tempo d'Augusto è anche il monumento trovato sotto il palazzo Fiano. Ci furono più di *uno* di tali altari monumentali del tempo di Augusto sul Campo Marzio? Mi pare poco verosimile. Al contrario del Weinstock io penso, dunque, che ci sono fortissime ragioni

34. Già Eugenie Strong (*Scultura Romana*, Firenze 1923, p. 45) e Corrado Ricci (*Il sepolcro di Galla Placidia*, *Bollettino d'Arte*, 8, 1914, p. 173) hanno confrontato

la forma dei tralci nel mosaico lateranense e nei rilievi dell'Ara Pacis.
35. Wilpert, *op. cit.*, tavv. 117–118.

per ammettere che l'altare monumentale del tempo d'Augusto trovato sul Campo Marzio è identico all'altare monumentale del tempo d'Augusto, che, secondo le nostre fonti storiche, si trovava sul Campo Marzio.

Il Weinstock afferma che sull'Ara Pacis non si trova nemmeno la più lontana allusione alla *Pax*, né alla dea stessa, né ai simboli e attributi, né al culto della *Pax* (op. cit., p. 53). Non intendo addure contro questa affermazione del Weinstock la recente dottissima documentazione di Krister Hanell (op. cit., 2, 1960, pp. 33 sgg.), il quale riconosce nei rilievi dell'Ara non soltanto elementi essenziali del *sacrificium anniversarium* alla *Pax*,ma anche la dea stessa, e proprio nella scena culminante sul lato nord, dove Augusto secondo lo Hanell le offre il sacrificio. Richiamo soltanto due dettagli sul fregio frammentario che corre attorno all'altare centrale, dettagli che alludono in modo chiaro al *sacrificium anniversarium* alla *Pax* : nella processione sacrificale qui rappresentata incedono non soltanto le sei vergini vestali che secondo le *Res gestae* erano presenti a questo *sacrificium* (Moretti, op. cit., Tavv. XXVIII, XXXV), ma anche avanzano *victimae* che in modo speciale appartengono alla *Pax*, cioè due giovenche (Moretti, op. cit., Tavv. XXXIV, XXXI, XXX). Non essendo raffigurato il sesso dei due animali, è evidente che non si tratti di tori, né di vacche mature. Il Weinstock sostiene la strana tesi che il sesso non sia stato indicato per lasciarci libera scelta tra toro e giovenca (op. cit., p. 54). Tale libera scelta mi pare contro la natura dell'arte antica che sempre dà ai suoi oggetti una forma bene ed inequivocamente determinata.

Giustamente il Weinstock constata e sottolinea il significato dinastico del monumento (op. cit., pp. 56 sgg.), ma da questa constatazione procede ad escludere la possibilità che si tratti di un monumento dedicato alla *Pax*. Il carattere dinastico per niente esclude la dedica alla *Pax*. Il monumento è l'elogio della *Pax* e nello stesso tempo del *Pacificus*. Così Enea, Ascanio e i Penati coi loro mitici legami con la *Gens Iulia* s'inquadrano bene in un monumento alla *Pax Augusta*. Come dice il Weinstock stesso, c'è un'associazione tra l'imperatore e la *Pax*. Nel giorno della *Pax*, il 30 gennaio, venivano offerte preghiere all'*Imperium* d'Augusto che assicurava la Pace. «Non era all'*Imperium* di Roma, ma all'*Imperium* di Augusto che si rivolgevano i romani nella festa della *Pax*» (Weinstock, op. cit., p. 69). Il nome stesso di *Ara Pacis Augustae* mi sembra che accentui nel modo più chiaro il significato dinastico del monumento, il quale però, nonostante questo significato, rimane una dedica alla *Pax*.[36] Allo stesso tempo il concetto della *Pax Augusta* – nel senso della *Pax* che produce l'**augus* della natura, cioè fà aumentare, crescere e fiorire le cose – trova la sua adeguata ed eloquente espressione nella zona floreale del monumento.

Reprinted from *Acta ad archaeologiam et artium historiam pertinentia* (Inst. rom. Norv.), I, Oslo 1962, pp. 7–16.

36. Qui ci riferiamo all'argomentazione dettagliata della J. M. C. Toynbee contro la tesi del Weinstock: *The Ara Pacis Augustae*, *Journal of Roman Studies*, 51, 1961, p. 153 sgg., che non era stata stampata prima del controllo delle bozze del nostro articolo.

Le Néron constitutionnel et le Néron apothéosé

I

De l'iconographie des empereurs de la famille Julienne et Claudienne, celle de Néron est la plus obscure et la plus difficile: D'abord, par suite de la lacune dans la transmission des portraits authentiques, due à la d a m n a t i o m e m o r i a e de l'empereur, ensuite à cause du fouillis de falsifications qui a poussé sur le fond authentique et qui l'a caché.

M. Fr. Poulsen a fait un triage critique des matériaux relatifs au portrait de Néron[1] dans des notes (avec renvois) que je cite avec la bienveillante autorisation de l'auteur: «Le type de Néron le plus répandu, dont les principaux représentants sont la tête de basalte noir des Offices[2] (fig. 8) et le buste du Louvre,[3] est une falsification baroque nettement caractérisée, qui a pu être faite, précisément à cause des très grandes variations,

d'après les portraits monétaires de l'empereur. Il reste pourtant aussi possible qu'il remonte à une vraie antique. On trouve par exemple un noyau authentique dans la tête fort remaniée et raccommodée de Munich,[4] qui montre également des rapports étroits avec des effigies de monnaie.[5] Des deux têtes du Capitole, l'une[6] est incontestablement moderne; quant à l'autre,[7] seule la partie supérieure est antique et arbitrairement complétée en Néron.[8] Bernoulli[9] qualifie à juste titre la tête colossale, couronnée de laurier, du Vatican, de «unzuverlässig».[10] Les têtes de Néron à Paris et à Londres sont toutes modernes. Le buste de Paris[11] est une copie d'après le buste en bronze de la Bibliothèque vaticane,[12] qu'on tient pour une antique sûre, opinion sur laquelle je reste sceptique en raison du travail des pupilles, qui, en tout cas, doit être moderne. La tête couronnée en marbre du

1. Pour l'iconographie de Néron: F. Kenner: *Die Scheidemünze des Kaisers Nero, Numismat. Zeitschrift* 1878, p. 230 et suiv.; J. J. Bernoulli, *Römische Ikonographie* II, 1 p. 385 et suiv.; R. West, *Römische Porträtplastik*, p. 228 et suiv.

2. A. Hekler, *Die antike Bildniskunst*, pl. 182a. R. Delbrueck, *Antike Porträts*, pl. 36. Pour l'inauthenticité: G. Lippold, *Deutsche Litt. Zeitung* 1913, 742, col. 2281 et *Röm. Mitteilungen* 33, 1918, p. 29; il faut ajouter les nombreux faux joints et fausses «Ergänzungen».

3. J. J. Bernoulli, *l. c.*, II, 1 pl. 25.

4. J. J. Bernoulli, *l. c.*, pl. XXIII. R. West, *l. c.*, pl. LXII. A. B. 1177–78.

5. Cf. R. West, pl. LXX 98–99.

6. J. J. Bernoulli, *l. c.*, n° 1. Stuart Jones, *Catalogue*, pl. 48 n° 15.

7. J. J. Bernoulli, *l. c.*, n° 2. Stuart Jones, pl. 48 n° 16.

8. Cf. R. West, p. 263, note 13.

9. *L. c.*, p. 392 n° 5.

10. W. Amelung, *Vatikankatalog* II, pl. 63 n° 277, p. 478.

11. J. J. Bernoulli, *l. c.*, n° 25, fig. 58.

12. J. J. Bernoulli, *l. c.*, XXIV. Kluge et Lehmann-Hartleben, *Die antiken Grossbronzen*, II, p. 25 et fig. 4. R. West, *l. c.*, pl. LXII.

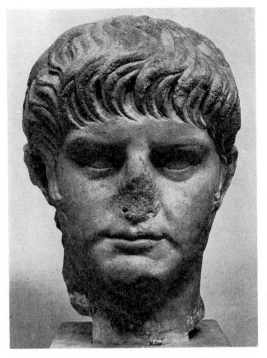

Fig. 1. Musée des Thermes. Tête de Néron

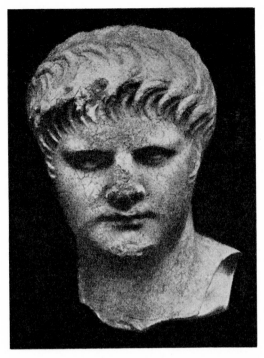

Fig. 2. Musée de Worcester. Tête de Néron

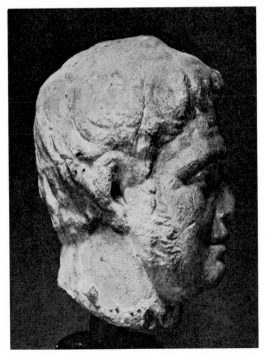

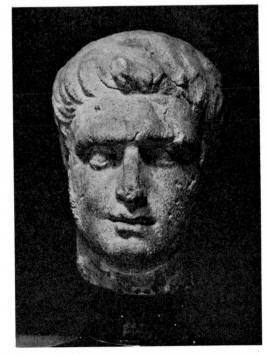

Fig. 3 et 4. Tête du Musée de Zagreb

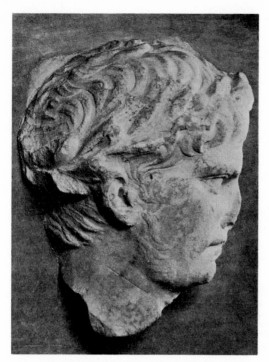

Fig. 5. Relief trouvé à Rome : Tête de Néron

sépare de la masse des sculptures connues sous le nom de Néron, comme «de bons portraits authentiques», je doute que la tête de Zagreb, que je reproduis avec l'autorisation de M. Poulsen aux figures 3–4, soit bien un portrait de cet empereur. Dans l'exposé suivant je n'ai pas classé cette tête (que je n'ai pas eu l'occasion de voir) parmi les portraits sûrs. L'autorité de M. Poulsen m'oblige à tenir comme possible, jusqu'a nouvel examen, l'hypothèse que cette tête représente un portrait de Néron, d'autant plus que, selon M. Poulsen, elle présente des rapports étroits avec la tête en relief classée sous le n⁰ 4 (fig. 5). Car le rapport de cette tête avec le Néron des Thermes semble évident. Restent donc, comme portraits authentiques de Néron, la tête des Thermes, celle du Worcester Art Museum et la tête en relief n⁰ 4; dans la tête de Munich également on trouve un «noyau authentique». Ces portraits représentent deux types très différents l'un de l'autre. Le même type paraît d'une part dans l'exemplaire des Thermes et dans la tête en relief de Rome, et de l'autre dans les portraits de Worcester et de Munich.

Quels sont les rapports entre la tête de Worcester et le Néron des Thermes? Les traits spécifiquement néroniens sont encore plus marqués dans la tête de Worcester. Les proportions basses et larges du visage sont plus extraordinaires: la bouche et le puissant

Musée des Thermes[13] est une falsification tout à fait moderne.[14] Les bons portraits authentiques de Néron sont, à mon avis: 1. la tête du Musée des Thermes[15] (fig. 1), 2. la tête de marbre du Musée d'archéologie de Zagreb[16] (fig. 3, 4), 3. la tête du Worcester Art Museum, Mass., États-Unis[17] (fig. 2), 4. la tête en relief de Rome[18] (fig. 5)».

Parmi ces quatre portraits que M. Poulsen

13. R. Paribeni, *Ausonia* 6, 1911, p. 22 et pl. I–II.

14. Cf. R. West, *l. c.*, p. 263 note 23.

15. R. Paribeni, *Le Terme di Diocleziano e il Museo Nazionale Romano* (1928), p. 235 n⁰ 656. J. J. Bernoulli, *l. c.*, II, 1 p. 393 n⁰ 7; 387 et suiv. A. Hekler, *l. c.*, pl. 183. R. Delbrueck, *Antike Porträts*, pl. 35. R.West, *l. c.*, p. 229 et pl. LXII, 272.

16. *Vjesnik Archeolockoga Drustva* (Zagreb), Nova Serije 8, 1909, p. 40 (J. Brunsmid). Josip Brunsmid: *Kameni Spomenici* I (Zagreb 1904–11), p. 36. *Boll. dell'Associazione intern. degli Studi Mediterranei* 4, 1–2, 1933, pl. XIII n⁰ 26 et p. 31. Hauteur 0,28 m, la tête 0,235 m. Exécutée dans un marbre poreux ressemb-

lant à du calcaire. La nuque est d'un travail grossier, le bout du nez et les extrémités des cheveux endommagés. Achetée en 1894 en Italie, où elle aurait été trouvée à Minturnes. La lourde chevelure, le visage large, le duvet des joues, le regard et l'expression autorisent à l'avis de M. Poulsen l'identification. Néron y est plus jeune que dans la tête des thermes du Palatin. Cf. pour l'ondulation des cheveux: E. A. 3504–5 et A. B. 1021–22.

17. O. Brendel, *Die Antike* 12, 1936, p. 278, pl. 14.

18. K. A. Neugebauer, *Antiken in deutschem Privatbesitz*, p. 18 n⁰ 36 et pl. 18.

menton, surtout, se rapprochent davantage du nez. La chair s'est faite plus riche et la graisse est devenue plus épaisse sous la peau, faisant presque disparaître les yeux dans le profond rembourrage mou des orbites. Les sourcils sont encore plus lourds et descendent davantage sur les yeux, le regard est devenu plus sinistre et presque menaçant. La sensualité du type des Thermes s'est changée en passion, le mouvement spirituel est devenu pathétique. Nous constatons tant dans la forme que dans l'expression une disposition qui, préparée dans le type des Thermes, a atteint un stade plus évolué. C'est ce que nous retrouvons aussi dans la forme des cheveux: Les mèches isolées et parallèles, qui dans le type des Thermes coupaient les fortes boucles autour du visage, étaient disposées en deux systèmes contrairement orientés (de gauche à droite: ⸫ ... et ⸪ ...), systèmes qui se heurtaient au-dessus de la tempe droite, rompant ainsi l'effet d'une grande couronne unie de cheveux qui encadrait la figure. Dans la tête de Worcester, par contre, une seule et même stylisation (⸪ ...) est généralisée dans tout l'encadrement de cheveux; en plus les cheveux encadrant le front y sont plus fortement marqués, se dressent plus hauts et plus raides au-dessus de la tête. Une puissante couronne de cheveux, légèrement creusée vers la figure, et soulignée par conséquent par de forts effets d'ombre, encadre le visage de Néron.

Si nous voulons tenter une classification chronologique de ces deux types, leurs rapports réciproques sont déjà donnés par cette analyse. La tête de Worcester nous montre la figure de l'empereur dans une phase typologique postérieure. C'est ce que confirment les portraits des monnaies. Si nous parcourons les

effigies de Néron des collections du British Museum,[19] nous constatons la même transformation au cours du règne de Néron, notamment l'adoption de la nouvelle coiffure vers la fin de sa vie. Dans la première période, plus exactement jusqu'en 64, Néron se coiffait dans la manière traditionelle des Claudii, avec des boucles naturelles,[20] fig. 6, 1–10. En 64, il adopte un nouveau type: une couronne haute et raide se dégage de la chevelure et encadre d'un arc large et régulier le front et les tempes,[21] fig. 6, 11–12; 7, 1–3. Si l'on compare, comme spécimens des deux formes, les monnaies des figures 6, 10 (63–64) et 6, 11 (64–66), qui, malgré le court espace de temps qui les sépare, illustrent le changement radical qui s'est produit vers l'an 64, on constate dans le détail la même différence qu'il y a entre le type des Thermes et la tête de Worcester: Le passage de la forme aux boucles naturelles à la coiffure artificielle à couronne est accompagné d'une uniformisation des mèches isolées de l'encadrement de cheveux; la rencontre au-dessus de la tempe droite (fig. 6, 1–10) de deux séries de boucles contraires (⸫ et ⸪) est maintenant (fig. 6, 11–12; 7, 1–3) remplacée par un parallélisme des pointes des boucles, qui sont toutes orientées à droite (⸪). Cela est particulièrement visible sur les grands exemplaires bien conservés, fig. 7, 1–3.

La tête de Worcester appartient donc à la fin de l'époque de Néron, les années 64–68, qui forment aussi dans l'histoire politique une periode nettement distincte des débuts de son règne. Le Néron des derniers temps, avec la coiffure à couronne, est reproduit aussi dans le fameux type des Offices, qui, cependant, n'est conservé que dans des répliques des

19. H. Mattingly, *A Catalogue of the Roman Coins in the British Museum* I, pl. 38–48.

20. H. Mattingly, *l. c.*, pl. 38, 1–27; 39, 1–10, 54–64. J. J. Bernoulli, *l. c.* II, 1, pl. 35, 13–16. M. Bernhart, *Handbuch der Münzkunde*, pl. 5, 9.

21. H. Mattingly, *l. c.* I, par ex. pl. 39, 11–27, 41–44. J. J. Bernoulli, *l. c.* M. Bernhart, *l. c.*, pl. 5, 11–12.

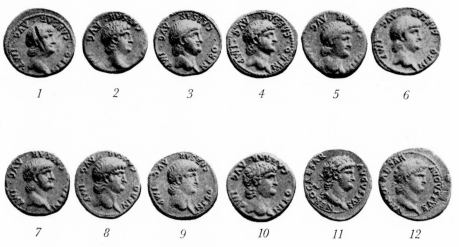

Fig. 6. Monnaies de Néron

temps modernes[22] (cf. Poulsen ci-dessus). Le grand nombre des répliques très dispersées est toutefois frappant; aux exemplaires déjà connus des Offices (fig. 8), du Louvre, du Catajo, de la Wilton House, j'ajoute ici un buste de la Fossa Nuova à Priverno. Comme M. Poulsen l'a relevé expressément ci-dessus, il n'est pas absolument sûr que ce type soit une création moderne sur la base des effigies de monnaies tardives. Il faut toujours admettre la possibilité de sculptures perdues, qui ont pu servir de modèles à la création baroque. Il faut remarquer à ce propos que

le type des Thermes, dont l'authenticité ne peut être mise en doute, est conservé dans une réplique des temps modernes, et de nouveau dans une stylisation moderne qui l'éloigne du prototype, de la même manière que la tête de la Fossa Nuova, par exemple, a dû sans doute s'écarter de son prototype éventuel (fig. 9).

Dans son étude sur les monnaies de cuivre de Néron, Friederich Kenner a relevé le changement de type que nous avons décrit ci-dessus.[23] L'exposé de Kenner éclaire le problème d'un jour particulier. L'adoption du nouveau type est parallèle à un change-

22. J. J. Bernoulli, *l. c.* II, 1, p. 393 et suiv., nº 17, 21, 24, 35. R. Delbrueck, *Antike Porträts*, pl. 36. G. Lippold, *Deutsche Litt. Zeitung* 1913, 742, 2281; *Röm. Mitt.* 33, 1918, p. 29.

23. F. Kenner, *Die Scheidemünze des Kaisers Nero, Numismat. Zeitschr.* 1878, p. 265 et suiv., J. J. Bernoulli, *l. c.* II, 1, p. 388.

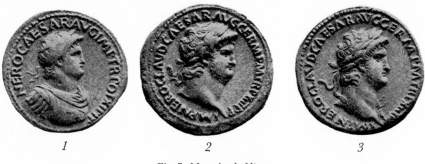

Fig. 7. Monnaies de Néron

ment radical de la tendance politique des monnaies: «Bis zum Jahre 63 zeigen Neros Gold- und Silberstücke Gepräge, welche eine gewisse Rücksicht gegen den Senat beobachten. Vom Jahre 64 verändern sich die Münzbilder; sie werden mannigfaltiger und die Beischrift *EX S. C.* verschwindet. Also bis zum letztgenannten Jahre wählt der junge Kaiser durchaus Gepräge, die sich auf die ihm vom Senat dargebrachten Huldigungen beziehen, vom Jahre 64 an hört diese Rücksicht auf.»[24] Conformément à cette attitude autocratique, l'empereur figure dès lors assez souvent sur les monnaies sous une apparence divine, avec auréole et égide, et en Apollon Citharède. Mais cette apothéose ne se borne pas aux effigies des monnaies. La tradition place précisément dans ces dernières années du règne de Néron une série de portraits célèbres de l'empereur, qui expriment encore plus démonstrativement sa divinité: le colosse de Néron-Hélios de la Maison dorée (64–68), le Néron-Hélios conduisant le char sur le vélum du théâtre de Pompée (66), les statues de Néron en Apollon Citharède (67). Si Néron portait dans ces représentations des cheveux humains, sa coiffure devait être celle qu'on lui voit sur les monnaies de cette époque, soit la coiffure à couronne; et si le type des Offices (fig. 8) est d'origine antique, il est inspiré sans nul doute des représentations de cette époque, et il faut le rapprocher du Néron-Hélios de la Maison dorée et du théâtre de Pompée.[25] Nous constatons donc que la coiffure à couronne se rattache particulièrement au Néron apothéosé.

Il nous faudra à ce propos examiner un peu plus en détail l'apothéose de Néron. On sait que Néron était pour ses contemporains l'incarnation d'Apollon, dieu du Soleil et de la Lumière. Alors qu'aux débuts de l'empire les

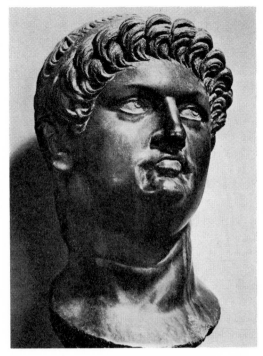

Fig. 8. *Néron des Offices*

Fig. 9. *Néron de Modène*

24. F. Kenner, *l. c.*, p. 230 et suiv.
25. Cf. R. Delbrueck, *l. c.*, pl. 36; F. Préchau, *Revue Num.* 1921, p. 126.

présages tirés à la naissance des Césars les alliaient d'ordinaire au Jupiter national romain, le présage pris à la naissance de Néron le met déjà en relation avec Hélios. La lumière solaire qui, à sa naissance, rayonnait autour de son corps,[26] devait l'entourer tout au cours de son règne. Aussi est-il le premier des empereurs qui a porté de son vivant l'auréole sur les monnaies. Cette apothéose solaire apollinienne fut soulignée officiellement à la fin du règne (64–68), tant dans l'extérieur de l'empereur que dans les types de ses portraits comme Nouveau Soleil et Nouvel Apollon.[27] Le fond de cette manifestation divine est le changement de l'attitude politique générale de l'empereur, surtout à l'égard du Sénat, comme nous l'avons indiqué sommairement ci-dessus.

Une scène étrange de la fin du régne de Néron pourra nous donner une idée de ces types et de leur ambiance. Au couronnement de Tiridate à Rome (66), le prince arménien salua l'empereur dieu et le compara au dieu du soleil persan, qui « filait » les destinées des humains.[28] Après la cérémonie on célébra, sur un senatus-consulte, une grande fête publique. Il y eut au théâtre de Pompée un gala qui se fit remarquer par la surabondance fantastique des ors. La scène, son encadrement et le fond architectural étaient dorés, tout ce qui se trouvait sur la scène, y compris les acteurs, resplendissaient d'or. L'effet de cette merveilleuse splendeur fut tel que la journée fut appelée « dorée » (ἡ χρυσῆ ἡμέρα).

Comme nous allons le montrer ailleurs, cette lueur signifie plus que l'éclat de l'or matériel. C'est la lumière dorée du nouveau soleil. L'éclat qui inonde la salle du spectacle émane de Néron-Hélios.[29] Son portrait plane sur le théâtre. Sur le vélum pourpre qui, tendu sur le théâtre, empêche la lumière du soleil naturel d'y pénétrer, on voit la représentation radieuse de Néron sur le char du soleil, entourée d'étoiles d'or.[30] La peinture a réalisé dans ce type l'apothéose du Néron de Lucain:[31] L'empereur, monté sur le char de flammes de Phébus, illumine l'univers comme un nouveau soleil, un Sol mutatus. Le célèbre colosse de Néron-Hélios par Zénodore, qui probablement est contemporain de la Maison dorée (après 64), représentait Néron-Hélios auréolé. Et encore une fois la lumière d'or que dégage Néron-Hélios envahit tout l'édifice: Comme la journée « dorée » reçut son nom de cet éclat d'or symbolique, ainsi le palais que Néron fit construire au cours des mêmes années, fut appelé Domus aurea. Pendant les dernières années de sa vie, Néron se donna publiquement en spectacle comme Apollon incarné, surtout comme chantre. La première fois, c'est à Naples en 64, la deuxième à Rome en 65; à partir de 66 il se montre régulièrement dans ses rôles apolliniens.[32] En même temps Néron est représenté sur les monnaies et dans des statues comme Apollon Citharède. Selon le célèbre passage de Suétone, Néron fait ériger de telles statues dans le cirque au retour de sa tournée

26. Dio Cassius 61, 2.

27. Cf. J. J. Bernoulli II, 1, p. 389 et suiv.; R. Paribeni, *Ausonia* 6, 1911, p. 24 et suiv. R. West, *l. c.*, p. 230. L'étude la plus récente sur l'apothéose solaire de Néron est A. Alföldi, *Röm. Mitt.* 50, 1935, p. 143 (avec bibliographie).

28. Dio Cassius 63, 5.

29. Voir mes études sur l'apothéose impériale romaine qui paraîtront prochainement dans les mémoires del l'Institut pour l'étude comparative des civilisations, Oslo.

30. Dio Cassius 63, 6. Ἐγένετο δὲ καὶ κατὰ ψήφισμα καὶ πανήγυρις θεατρική· καὶ τὸ θέατρον, οὐκ ὅτι ἡ σκηνὴ, ἀλλὰ καὶ ἡ περιφέρεια αὐτοῦ πᾶσα ἔνδοθεν ἐκεχρύσωτο. καὶ τἄλλα ὅσα ἐσῄει, χρυσῷ ἐκεκόσμητο· ἀφ' οὗ καὶ τὴν ἡμέραν αὐτὴν χρυσῆν ἐπωνόμασαν. τά γέ μὴν παραπετάσματα τὰ διὰ τοῦ ἀέρος διαταθέντα, ὅπως τὸν ἥλιον ἀπερύκοι, ἁλουργὰ ἦν, καὶ ἐν μέσῳ αὐτῶν ἅρμα ἐλαύνων ὁ Νέρων ἐνέστικτο· πέριξ δὲ ἀστέρες χρυσοῖ ἐπέλαμπον.

31. Lucanus, *De bello civili* I 47 et suiv.

32. Svetonius 23, 54.

de chantre en Grèce (fin de l'an 67 ou début de 68) ; le type des monnaies est probablement antérieur de deux ou trois ans, et remonte au plus à l'année 65.[33] Si c'est seulement vers la fin de sa vie que l'empereur adopta publiquement le rôle de la manifestation corporelle du dieu, il a, du moins, été comparé de bonne heure à Apollon. Déjà dans Sénèque Néron a la voix et l'apparence de ce dieu :[34]

«*ne demite, Parcae*»
Phoebus ait «vincat mortalis tempora vitae
ille mihi similis vultu similisque decore
nec cantu nec voce minor. Felicia lassis
saecula praestabit legumque silentia rumpet.
Qualis discutiens fugientia Lucifer astra
aut qualis surgit redeuntibus Hesperus astris,
qualis cum primum tenebris Aurora solutis
induxit rubicunda diem, Sol aspicit orbem
lucidus et primos a carcere concitat axes :
Talis Caesar adest, talem iam Roma Neronem
aspiciet. Flagrat nitidus fulgore remisso
vultus et adfuso cervix formosa capillo».

Néron en Apollon a pour Sénèque les cheveux flottant sur «la belle nuque». Ce portrait poétique, Néron l'a réalisé in corpore à la fin de son règne. Dans son voyage en Grèce, où il parut publiquement en Apollon, il laisse les cheveux descendre sur la nuque. Circa cultum habitumque adeo pudendus, ut comam semper in gradus formatam peregrinatione Achaica etiam pone verticem summiserit, nous dit Suétone ;[35] et Dion Cassius nous décrit Néron en Grèce d'une manière conforme :[36] τὴν μὲν κεφαλὴν κομῶντα, τὸ δὲ γένειον ψιλιζόμενον, ἱμάτιον ἀναβαλλόμενον ἐν τοῖς δρόμοις. Il est donc de fait qu'au cours des dernières années de son règne, Néron a divinisé son apparence

personelle, adaptant sa coiffure individuelle à la coiffure idéale des dieux. Selon les sources citées, l'empereur réalisa cette imitation autrement que Caligula, qui dans ses divers rôles de dieu portait des perruques différentes.[37] L'indignation de Suétone s'explique donc facilement. – On peut noter aussi à ce propos que ces cheveux remarquables se retrouvent également chez le faux Néron qui, profitant de sa ressemblance avec l'empereur défunt, parut à Cythnos en 69. Tacite le décrit en ces termes : Corpus insigne oculis comaque et torvitate vultus.[38]

II

La coiffure à couronne de Néron se rapporte donc naturellement aux portraits héroïsés de l'empereur. Elle ne se laisse toutefois pas dériver directement de la coiffure du type d'un dieu déterminé, par exemple Hélios ou Apollon. Par contre elle présente une parenté évidente avec les cheveux des rois-dieux hellénistiques. La haute couronne de cheveux qui entoure la figure est un élément très expressif dans les portraits du souverain héroïsé de l'hellénisme : la coiffure à couronne place le portrait de Néron dans la grande tradition encore vivante du portrait de souverain hellénistique, de même que l'activité politique de Néron à la fin de son règne vise à la rénovation du principat romain sur le modèle des monarchies hellénistiques.

Il nous faudra à ce propos dire quelques mots de la tradition hellénistique de ce portrait. On sait que les cheveux jouent comme

33. Svetonius 25: Item statuas suas citharoedico habitu (posuit): Qua nota etiam nummum percussit. Pour la datation: F. Kenner, *l.c.*, p. 276 et suiv. Des monnaies avec ce type, par ex. H. Mattingly, *l.c.* I, pl. 44, 7–10, 12; 45, 2; 47, 7. F. Gnecchi, *Medaglioni Romani* III, pl. 141, 13; 142, 2.

34. Seneca, *Apocolocyntosis* 4.

35. Svetonius, *Nero* 51.

36. Dio Cassius 63, 9.

37. Dio Cassius parle du déguisement et du costume divins de Caligula entre autres en ces termes (59, 26): οὕτω που καὶ τῷ ῥυθμῷ τῆς στολῆς καὶ τοῖς προσθέτοις τοῖς τε περιθέτοις ἀκριβῶς ἐποικίλλετο, καὶ πάντα μᾶλλον ἢ ἄνθρωπος αὐτοκράτωρ τε δοκεῖν εἶναι ἤθελε. Cf. Svetonius, *Caligula* 52.

38. Tacitus, *Hist.* 2, 9.

caractéristique expressif un rôle des plus importants dans l'art ancien. L'hellénisme, surtout, se sert de la grande chevelure flottante pour obtenir un certain effet dans ses représentations des dieux et des hommes.[39] Au cours de cette époque la couronne surélevée entourant le visage reçoit fonction caractérisante de plus en plus précise. Elle accuse d'une façon particulière l'expression du visage, intensifiant la force des traits, et constitue par conséquent une partie stéréotype du portrait divin de l'époque. Il se développe ainsi des types «surhumains» à cheveux dressés, qui forment un contraste net avec les types classiques, par exemple de Phidias et de Praxitèle, et qui se maintiennent dans une large mesure à l'époque romaine. Nous les rencontrons en parcourant la Glyptothèque Ny Carlsberg dans des spécimens nombreux et variés, par exemple les portraits hellénistiques et romains de Zeus, des Dioscures, d'Esculape, de dieux solaires tels qu'Apollon, Mithras, etc.[40] La haute couronne de cheveux devient à l'époque hellénistique, comme le nimbe à la fin de l'époque romaine, un fond d'un grand effet, qui fait ressortir la nature de la divinité.

La nature démoniaque d'Alexandre abolit la limite entre les humains mortels et les dieux éternels et ouvre une brèche aux rois, princes et généraux de l'hellénisme, qui s'introduisent de leur vivant parmi les immortels, devenant, comme les dieux l'objet du culte des hommes. A côté d'eux il y a les morts héroïsés qui, comme à l'époque classique, sont adorés par la postérité. Dans les portraits des humains apothéosés et des morts héroïsés, l'hellénisme se sert toujours de la couronne de cheveux: comme dans le portrait des dieux, elle encadre le visage pour augmenter la force et l'idée qu'il exprime. Ce puissant encadrement de cheveux héroïse le portrait au même titre que les traits divins de la physionomie. Il est significatif qu'Alexandre soit le premier de ce type. Comme il a créé la royauté divine hellénistique, le type de son portrait est le point de départ du portrait du souverain héroïsé de l'hellénisme. Une étude, par exemple, du recueil d'effigies de monnaies hellénistiques d'Imhoof-Blumer[41] donne une idée générale de la part importante que la figure d'Alexandre a eue dans la création du type du souverain hellénistique: la jeunesse idéale d'Alexandre, le front qui rappelle celui de Zeus, les yeux grands ouverts, l'expression «léonine» de l'ensemble, qui est l'effet surtout de la haute couronne de cheveux qui entoure la figure, de l'ἀναστολή, qui, selon nos sources, caractérise la coiffure d'Alexandre, – tout cela se retrouve dans les familles royales des pays hellénistiques.[42] Les figures 10–11 en donnent une série d'exemples; les fig. 10,

39. Cf. A. Hekler, *Österreichische Jahreshefte* 12, 1909, p. 202.

40. *Billedtavler* pl. VII, 91; VIII, 94–97; XIII, 164; XXVI, 389: XXXIX, 517, 518, 520. *Billedtavler*, supplément, pl. II, 79 a; II, 95 a; IX, 489 a, 520 a.

41. F. Imhoof-Blumer, *Porträtköpfe auf antiken Münzen hellenischer und hellenisierter Völker.*

42. Les Seleucides: Par ex.: *Catalogue Greek Coins British Museum*, Vol. 22 (P. Gardner), pl. V, 1, 2, Antiochos II Théos (261–246); pl. XI, 8, Antiochus IV, Epiphane (175–164); pl. XIII, 14 Antiochus IV Eupator (164–162); pl. XIV, 1–8, Démétrius I Soter (162–150); pl. XXIV, 1–4, Antiochus VIII Grypos (125–96); pl. XXIV, 7–9, Antiochus IX Cyzicenus (116–95); pl. XXVI, 9, Philippus Philadelphus (92–

83). Hill, *L'Art dans les monnaies grecques*, pl. XVI, 1, Démétrius I Soter (162–150). – Les Ptolémées: Par ex. *Catalogue Greek Coins British Museum*, Vol. 21 (R. Stuart Poole), pl. XXVII, 1–12 (frappées sous Ptolémée XI, 114–88; il est intéressant de noter à propos de la tête d'Attale à Berlin, cf. ci-dessous p. 289, que l'héroïcité de Ptolémée Ier est si sensible sur les monnaies frappées après sa mort). – Rois de Macédoine: Par ex. G. F. Hill, *l.c.*, pl. XIII, 1, Démétrius, fils d'Antigone Gonatas(?) (env. 235–233). – Rois du Pont: Par ex. Hill, *l.c.*, pl. XVIII, 1, Mithridate VI Eupator (76–75). – Rois de Cappadoce: Par ex. *Catalogue Greek Coins British Museum*, Vol. 7 (W. Wroth), pl. VI, 3, 4, Ariarathe V (163–130). – Rois de Bithynie: Par ex. *Catalogue Greek Coins British Museum*, (Pontus, Paphlagonia, Bithynia, Kingdom of Bosporus, W. Wroth),

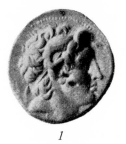
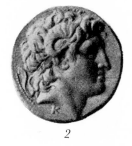
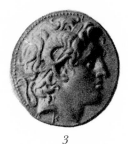

Fig. 10. Monnaies d'Alexandre

1–3[43] reproduisent le portrait d'Alexandre que Lysimaque mit sur ses monnaies pergaméniennes; les figures 11, 1–6[44] illustrent l'influence du type d'Alexandre sur la maison des Séleucides.

Les collections de la Glyptothèque Ny Carlsberg contiennent des bustes remarquables de cette tradition. Alexandre lui-même y est représenté par trois portraits avec une immense ἀναστολή;[45] nous en reproduisons un portrait colossal de l'empire romain, fig.

12. «Die über der Stirne, nach beiden Seiten hin, sich aufbauende Lockenmasse klingt wie ein zusammenfassender, gewaltiger Schlussakkord in dem grossartigen, leidenschaftlichen Aufbaue des Gesichtes».[46] Un déchaînement de génie et de passion passe sur cette tête, se transmet à la torsion tourbillonnaire du cou, éclate dans le mouvement puissant du visage, dans le pathos enflammé des yeux, et dans l'ondulation des cheveux, soulevés en une crête raide, surmontant le visage. Comme

pl. XXXVIII, 1, 2, Prusias II (180?–149). Cf. pour cette tradition des portraits d'Alexandre tels que G. Macdonald, *Catalogue Greek Coins Hunterian Collection* I, pl. XXVIII, 17–20; XXIX, 1–4, 6; E. Newell, *The Pergamene Mint under Philetaerus*, pl. I, 1–3; II, 1.

43. E. Newell, *l. c.*, pl. I, 1–3; II, 1.

44. *Catalogue Greek Coins British Museum*, Vol. 22 (P. Gardner), pl. V, 2; XIV, 1, 2, 4, 5; XXVI, 9.

45. *Billedtavler*, pl. XXXII, 441, 433; XXXIII, 445.

46. A. Hekler, *Öst. Jahresh.* 12, 1909, p. 202.

Fig. 11. Monnais des Seleucides

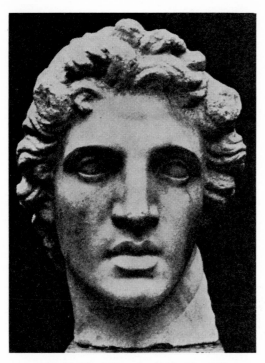

Fig. 12. Tête d'Alexandre. Ny Carlsberg 445

presque toutes ces têtes infiniment vivantes et mobiles d'Alexandre, celle-ci révèle dans son activité passionnée une tension attentive, une inspiration divine, qui rappellent l'Ésaïe de Michel-Ange à la Chapelle Sixtine (fig. 13). Εἰς Δία λεύσσων: c'est en ces mots qu'est décrit dans une épigramme le type dominant d'Alexandre créé par Lysippe; ἄνω βλέπων τῷ προσώπῳ πρὸς τὸν οὐρανόν, dit Plutarque à cette occasion.[47] Nous sommes des serviteurs aux ordres des dieux (διάκονοι τῆς ἐκείνων ἐπιταγῆς) et agissons suivant une impulsion d'en haut (ἐκ τῆς ἄνωδεν

47. Περὶ τῆς Ἀλ. τύχης ἢ ἀρετῆς 2.
48. Ps.-Kallisthenes 3, 6.

49. *Billedtavler*, pl. XXXIII, 449. W. Helbig, *Mélanges d'arch. et d'hist. de Rome* XIII, 1893, p. 377 et suiv. et pl. 1. Arndt-Bruckmann, *Porträtwerk*, pl. 339–340. E. G. Suhr, *Sculptured Portraits of Greek Statesmen*, p. 180 et suiv. Arndt-Amelung 3940–41. F. Poulsen, *Tilskueren* 1937, II, p. 279 et suiv., et *Die Antike* 14, 1938, p. 138 et suiv.

προνοίας), dit dans le bas-empire l'Alexandre du Pseudo-Callisthène.[48]

Cette inspiration visionnaire dans le pathétique orageux se perpétue dans le portrait de souverain hellénistique et en détermine plus ou moins nettement le caractère spirituel. Le tableau d'Ésaïe, précisément, pourra nous permettre de saisir la religiosité du portrait d'Alexandre et de la représentation des rois divins qui lui succèdent. C'est la direction divine, le haut choix que doivent traduire ces portraits. Le roi «sauveur», envoyé par le dieu, ne pouvait mieux s'expliquer que par cette union sacrée avec la divinité, dans cet état de spiritualité inspirée qui le divinise pour le salut des hommes. C'est un pathétique sacré qui anime Alexandre et ses successeurs et détermine le caractère religieux de leurs portraits.

La Glyptothèque Ny Carlsberg offre également une série de spécimens remarquables de ces têtes de souverains hellénistiques «inspirés», dont nous reproduisons à titre d'exemple la belle tête que l'on tient avec raison pour un portrait de Pyrrhus, roi d'Épire[49] (fig. 14). La nature héroïque d'Alexandre se dégage de cette puissante tête et éclate dans

Fig. 13. Ésaïe de Michel-Ange

la haute ἀναστολή de l'abondante chevelure. Mais la fonction héroïsante du cadre de cheveux se montre le plus nettement dans le magnifique portrait d'Attale I Soter (241–197) à Berlin.[50] Ce portrait fut l'objet d'un remaniement héroïsant, que est sans doute postérieur à la mort d'Attale.[51] Les cheveux primitivement plats et collant à la tête, se raréfiant sur le front, furent retranchés avec une partie du diadème le long du bord du visage, et une couronne de cheveux élevée et raide avec ἀναστολή à la manière d'Alexandre fut ajoutée au-dessus de l'endroit retouché. Cette nouvelle rédaction nous donne in abstracto, c'est-à-dire par la somme de ce qui a été enlevé et de ce qui a été ajouté, d'importants éléments formels qui dans la tradition hellénistique héroïsaient la figure humaine. Nous retrouvons cette couronne dans une série presque illimitée de portraits de souverains hellénistiques.[52]

Ce type de souverain apothéosé était naturellement limité à la partie du monde antique qui était soumise au gouvernement monarchique et où l'apothéose constituait la base de l'idéologie monarchique, soit l'Orient hellénistique. Dans la Rome républicaine et des débuts de l'empire il reste étranger, de même que la monarchie et la royauté divine de l'Orient étaient contraires aux traditions républicaines de Rome. Si des traits du pathétique héroïque de l'Orient et son expression caractéristique dans l'ἀναστολή de la chevelure s'introduisent aussi sporadiquement dans le portrait officiel de la république,[53] il

Fig. 14. Tête de Pyrrhus. Ny Carlsberg 449

s'agit d'un apport nettement limité et endigué, qui reste sans conséquences directes pour l'évolution au cors de l'empire; de même que sur le plan politique les premières influences de l'idéologie monarchique et de l'apothéose royale de l'hellenisme, que se sont exercées par exemple sous César et Antoine, ont été limitées et isolées. Sans insister ici sur les problèmes du culte impérial du principat, nous constatons que la première période de l'empire, conformément à son attitude constitutionelle et à sa réserve à

50. F. Winter, *Altertümer von Pergamon* VII, pl. 31 et suiv., p. 144 et suiv. R. Delbrueck, *Antike Porträts* nᵒ 27 (comp. le portrait sans couronne de cheveux fig. 14a–b avec le portrait à couronne fig. 27). R. Delbrueck compare le portrait heroïsé de Seleucus Nikator à Naples, *l. c.*, pl. 22 et fig. 15a–b, et préfère l'identification avec ce souverain.

51. Qu'il s'agisse d'un remaniement héroïsant qui n'a été fait qu'après la mort d'Attale, c'est ce que fait présumer la modération des Attales en matière d'apothéose

E. Kornemann, *Zur Geschichte der antiken Herrscherkulte*, *Klio I*, 1901, p. 85 et suiv. „Die Attaliden haben offenbar auf die Selbstvergötterung verzichtet und haben nur für ihre Ahnen einen göttlichen Kult zugelassen".

52. Par ex. Arndt-Bruckmann, *Porträtwerk*, pl. 91 et suiv. (= 236 et suiv.); 353–355 (= 241–243); 489 et suiv. (= 238 et suiv.). A. Hekler, *Die antike Bildniskunst*, pl. 68 et suiv., 72b, 124a, p. XIX.

53. Par ex. le portrait de Pompée, cf. A. Hekler, *l. c.*, p. XXXII.

289

l'égard de l'apothéose des vivants, se laisse déterminer aussi pour le portrait de ses empereurs par des traditions républicaines. On peut opposer à la représentation «héroïque» des souverains hellénistiques un portrait d'empereur «constitutionnel» romain. Le nouvel essor de l'apothéose sous le court règne de Caligula[54] n'a pas, à en juger par les documents statuaires et numismatiques transmis, réussi à imposer un changement de type dans cette représentation «constitutionelle» de l'empereur.

Néron rompt avec la tradition de l'ancien principat. Il adopte, contrairement aux empereurs antérieurs, comme insigne impérial l'auréole des diadoques. Comme nous l'avons vu, il apparaît à la fin de son règne comme souverain absolu et roi divin sur le modèle des monarques grecs. Le nouveau portrait de Néron de 64–68 est l'expression adéquate de ce radicalisme. Au lieu de la représentation «constitutionelle» d'autrefois, Néron choisit maintenant la forme apothéosée des rois hellénistiques: le pathétique d'inspiration démoniaque envahit à nouveau l'âme du prince, anime et meut les traits du visage, allume la flamme du regard et se repand dans la haute ἀναστολή des cheveux sur le front et aux tempes. On peut comparer l'encadrement de cheveux d'Alexandre,[55] fig. 10, 1–3, et les portraits qui représentent la tradition du type, fig. 11, 1–6. Est-ce l'effet du hasard que sur le revers des monnaies à l'effigie du Néron apothéosé nous voyons s'introduire et se reproduire en une infinité de variations précisément un type qui se retrouve sur les médailles et monnaies hellénistiques dont l'avers porte la tête d'Alexandre? L'Athéna

de la royauté hellénistique paraît adoptée des monnaies hellénistiques par une sorte de restitutio[56] pour renaître dans la Roma assise des dernières monnaies de Néron. On ne pourra guère s'imaginer un symbole plus adéquat et plus éloquent des tendances de la politique de Néron au cours des années 64–68 que la déesse tutélaire de la royauté hellénistique dans cette interpretatio romana.

Le portrait de Worcester, qui est de l'époque, présentait, nous l'avons dit, en plus de la coiffure à couronne, précisément l'approfondissement pathétique qui est caractéristique du type du souverain héroïsé que nous étudions. Ce pathos «divin» s'exprime avec encore plus de force dans le type des Offices. Seulement, dans cette stylisation baroque de l'original antique éventuel, le pathétique a été relevé et mis en évidence d'une manière extérieure et théâtrale, qui est foncièrement contraire à l'idée antique. Si, en recherchant un original antique, on s'appuie sur la représentation hellénistique du souverain, on perçoit derrière le type baroque un portrait héroïsé, qui s'accorde parfaitement avec la série des derniers portraits de Néron. L'empereur est tourné vers le soleil, auquel son être est mystiquement uni. Cosmocrate «inspiré», en rapport étroit avec le dieu qui gouverne le monde, Néron assure la justice suprême parmi les peuples, apportant la paix, le bonheur, la prospérité au monde romain.

Le type du portrait apothéosé de Néron à la fin de sa vie est, nous l'avons vu, une des nombreuses manifestations de son adhésion à la tradition des souverains hellénistiques pendant la dernière période de son règne.[57] La

54. En dernier lieu: S. Eitrem, *Zur Apotheose, Symbolae Osloenses* 10, 1932, p. 49 et passim; II, 1932, p. 17 et suiv.

55. Alexandre comme prototype des empereurs juliens et claudiens a été traité récemment par L. Curtius, *Röm. Mitt.* 49, 1934, p. 141 et suiv.

56. M. le Dr. Holst, conservateur du Cabinet des

monnaies de l'université d'Oslo, que je suis heureux de remercier ici de son aide inlassable, compare les imitations du type dans les monnaies de restitution.

57. Le type des monnaies hellénistiques: par ex. E. T. Newell, *The Pergamene Mint under Philetaerus* I, 1–3. Celui des dernières monnaies de Néron (apres 64): une série d'exemples Mattingly, *l. c.* I, pl. 39–47.

tradition dynastique du royaume des Ptolémées, qui constituait un ferment si important déjà dans l'histoire politique de la dernière république, a exercé sur Néron une profonde influence. C'est la seule explication possible du fait que par un contraste des plus violents aux coutumes sacrées de Rome, il fait embaumer son épouse Poppée comme une reine d'Égypte (66 après J.-C.): Corpus non igni abolitum, ut Romanus mos, sed regum externorum consvetudine differtum odoribus conditur tumuloque Juliorum infertur.[58] On constate une semblable orientation ptoléméenne déjà chez Caligula,[59] le premier empereur-dieu de la dynastie Julienne et Claudienne; selon nos sources Néron l'a imité de propos délibéré.[60] On peut ainsi remonter jusqu'aux grands hommes de la république qui ont subi l'influence des Ptolémées: César et Antoine. Il suffit de rappeler la liaison de Caligula et de Drusilla, qu'on a rapprochée des mariages entre frère et sœur des Ptolemées.[61] Le bruit qui courait sur les rapports de Néron et d'Agrippine a également été parallélisé avec des coutumes dynastiques orintales, cette fois avec une tradition parthique.[62] L'idée d'un empire oriental tel que César et Antoine se l'étaient vaguement représenté, avait fortement préoccupé Néron dans ses dernières années. Non seulement il aurait espéré, pendant la révolte de l'an 68, fonder un empire égyptien et aller s'établir à Alexandrie,[63] mais déjà antérieurement on lui aurait promis, en cas de chute, un état oriental.[64] Après sa mort, la rumeur courait dans le bas-peuple que Néron n'était pas mort, qu'il s'était réfugié chez les Parthes, d'où il allait retourner un jour.[65] L'attitude antiromaine et prohellénistique de Néron s'est d'ailleurs manifestée plusieurs fois dans son fameux dilettantisme artistique et dans sa sympathie pour les religions orientales.[66] Son imagination s'occupait de l'Orient: Provincias Orientis, maxime Aegyptum, secretis imaginationibus agitans, il désirait visiter ces pays.[67]

L'apothéose de Néron remonte à des traditions monarchiques des pays hellénistiques et introduit le type du souverain héroïsé dans la représentation officielle des empereurs romains. Après de premières tentatives, c'est maintenant seulement que la nouvelle forme se fait jour. A côté du portrait «constitutionnel» de l'empereur, nous retrouvons dans les années suivantes fréquemment ce type héroïsé. La forme même du portrait est une expression de foi au pouvoir divin de l'homme représenté. A côté du portrait du plus haut dignitaire de l'État, apparaît un portrait de sauveur, – de même que dans la conscience populaire les fonctions de l'empereur prennent un caractère de plus en plus religieux. Nous étudierons dans une étude ultérieure l'évolution de cette forme apothéosée jusqu'à la fin de l'antiquité.[68]

Reprinted, with permission, from *From the Collections of the Ny Carlsberg Glyptothek, 3, Copenhagen 1942, pp. 247–267*.

58. Tacitus, *Ann.* 16, 6.

59. S. Eitrem, *Symb. Osl.* 10, 1932, p. 52 et 11, 1932, p. 15 et suiv.

60. Svetonius, *Nero* 30: Laudabat mirabaturque avunculum Gaium.

61. Le plus récemment: S. Eitrem, *Symb. Osl.* 11, 1932, p. 27 et suiv.

62. Tacitus, *Ann.* 14, 2. S. Eitrem, *Symb. Osl.* 11, 1932, p. 16 et suiv. cf. U. von Wilamowitz, *Aristoteles und Athen* I 112, 21.

63. Svetonius, *Nero* 47, 2. Dio Cassius 63, 27. Cf. O. Hirschfeld, *Werw²* 345; U. von Wilamowitz, *Sitz. Ber. Akad. Berl.* 1911, 816, 3.

64. Svetonius, *Nero* 40.

65. Svetonius, *Nero* 57.

66. Svetonius, *Nero* 56; 28; 32.

67. Tacitus, *Ann.* 15, 36.

68. Cf. supra p. 284, note 29 [= *Apotheosis in Ancient Portraiture*, Oslo 1947] et infra p. 303, note 56, in fine.

Domus aurea – der Sonnenpalast

I

Es ist eine wohlbekannte historische Tatsache, daß Nero seinen Zeitgenossen als Inkarnation des Sonnengottes erschienen ist. Die neronische Sonnenepoche wurde schon durch die Umstände seiner Geburt inauguriert. Das Sonnenlicht, das sich am frühen Morgen um den Körper des Neugeborenen breitete,[1] hat ihn während seiner ganzen Regierung umstrahlt. Ein merkwürdiges Ereignis aus der letzten Regierungszeit des Kaisers gibt einen lebendigen Eindruck, welche Macht und Unmittelbarkeit diese Vorstellung hatte. Es tritt dies Ereignis zugleich in bedeutungsvoller Weise zum gleichzeitigen neronischen Palastbau, der Domus aurea, in Beziehung und soll deshalb an den Anfang dieser Untersuchung gestellt werden.[2]

Als Nero (im Jahre 66) in Rom den Tiridates zum armenischen König krönte, hatte der orientalische Fürst den vor ihm in Triumphaltracht thronenden Kaiser als Mithra verehrt, der den Menschen ihr Schicksal „zuspinnt".[3] Seine Worte an den Kaiser sind: Ἐγώ, δέσποτα, Ἀρσάκου μὲν ἔκγονος, Οὐολογαίσου δὲ καὶ Πακόρου τῶν βασιλέων ἀδελφός, σὸς δὲ δοῦλός εἰμι. καὶ ἦλθόν τε πρὸς σέ τὸν ἐμὸν θεὸν, προσκυνήσων σε, ὡς καὶ τὸν Μίθραν· καὶ ἔσομαι τοῦτο ὅτι ἂν σὺ ἐπικλώσῃς. σὺ γάρ μοι καὶ μοῖρα εἶ καὶ τύχη.[4] Nach der Krönung wurde auf Senatsbeschluß ein großes Staatsfest begangen, das sich in den von Cumont erklärten Zusammenhang der mit der Krönung verbundenen religiös bedeutsamen Akte und Zeremonien natürlich einfügen läßt.[5] Im Theater wurde eine Festvorstellung gegeben, die sich vor allen üblichen durch ihre phantastische Goldpracht auszeichnete: die Bühne mit ihrer Einrahmung und ihrem ganzen architektonischen Hintergrund war vergoldet, alles, was sich auf der Bühne befand, also auch die Schauspieler, strahlten von Gold. So eindrucksvoll war dieses wunderbare Goldlicht, daß nach ihm der Tag „der goldene" genannt wurde. Es bedeutet dieses Goldlicht etwas mehr als der Glanz des gegenständlichen Goldes, es ist

1. Dio Cass. 61, 2: Σημεῖα δ'αὐτῷ τῆς αὐταρχίας τάδε ἐγένετο. Ἀκτῖνες γὰρ τικτόμενον αὐτὸν ὑπὸ τὴν ἔω ἐξ οὐδεμιᾶς τοῦ ἡλίου φανερᾶς προσβολῆς περιέσχον ..

2. Zum Nero-Helios zuletzt: A. Alföldi *RM.* 49, 1934, S. 60; 50, 1935, S. 107, 143 (mit älterer Lit.); H. P. L'Orange, *From the Collections of the Ny Carlsberg Glyptothek*, 3, 1942, S. 255ff. [= oben, S. 283ff.]

3. Dio Cass. 63, 5. Suet. *Nero* 13. – Die der Zeremonie zugrunde liegenden Vorstellungen hat F. Cumont ausführlich behandelt, *Riv. d. filol. e istruz. class.* 61, 1933, S. 145ff.

4. Dio Cass. 63, 5.

5. Cumont, a. O., bes. S. 151f.

das Licht der „neuen Sonne".[6] Der goldene Schimmer, der sich über die Menschen ergießt, ist auf den Kaiser selbst symbolisch bezogen, er geht sozusagen von Nero-Helios aus. Sein Bild schwebt über dem Theater. Auf dem purpurnen Sonnensegel, das über dem Theater ausgespannt ist und die natürliche Sonne ausschließt, erscheint an Stelle der natürlichen Sonne die strahlende Gestalt des Nero auf dem Sonnenwagen, von goldenen Sternen umgeben. Wie in der Vergottung Neros bei Lucanus, hat Nero das Flammengespann des Phoebus bestiegen und beleuchtet als neue Sonne, als *Sol mutatus*, um den Ausdruck des Lucanus festzuhalten, die Welt.[7] Vor den Augen des Seneca hat dasselbe Bild des strahlenden, von Flammenlocken umrahmten Kopfes des Nero gestanden:[8] *Talem iam Roma Neronem | aspiciet: Flagrat nitidus fulgore remisso | vultus, et effuso cervix formosa capillo* … Zwillingssonnen sind über die Menschen aufgegangen, über der Stadt strahlt neben dem alten ein neues Licht. Wie das neronische Rhodos, so kann auch Rom sich rühmen, von den beiden, Kaiser wie Sonne, das gleiche Licht (ἴσον φέγγος) zu erhalten.[9] ἤδη σβεννυμέναν με νέα κατεφώτισεν ἀκτίς, | Ἅλιε, καὶ παρὰ σὸν φέγγος ἔλαμψε Νέρων. Das kaiserliche Goldlicht, das derartigen Wendungen einen konkreten Sinn verleiht und ihre Bedeutung über die einer bloßen Allegorie hinaus erweitert, wird bis ins Mittelalter in diesem Bilde festgehalten. So heißt noch vom byzantinischen Kaiser: *Adstitit in clipeo princeps fortissimus illo | Solis habens speciem. Lux altera fulsit ab urbe. | Mirata est pariter geminos consurgere soles | una favens eademque dies.*[10]

Die erwähnte Theaterszene des goldenen Tages wird von Dio Cassius mit folgenden Worten geschildert: Ἐγένετο δὲ καὶ κατὰ ψήφισμα καὶ πανήγυρις θεατρική. καὶ τὸ θέατρον, οὐχ ὅτι ἡ σκηνή, ἀλλὰ καὶ ἡ περιφέρεια αὐτοῦ πᾶσα ἔνδοθεν ἐκεχρύσωτο· καὶ τἄλλα ὅσα ἐσῄει. χρυσῷ ἐκεκόσμητο. ἀφ' οὗ καὶ τὴν ἡμέραν αὐτὴν χρυσῆν ἐπωνόμασαν. τά γε μὴν παραπετάσματα τὰ διὰ τοῦ ἀέρος διαταθέντα, ὅπως τὸν ἥλιον ἀπερύκοι, ἁλουργὰ ἦν, καὶ ἐν μέσῳ αὐτῶν ἅρμα ἐλαύνων ὁ Νέρων ἐνέστικτο· πέριξ δὲ ἀστέρες χρυσοῖ ἐπέλαμπον. Ganz kurz und nüchtern erzählt Plinius dasselbe Ereignis:[11] *Nero Pompei theatrum operuit auro in unum diem, quo Tiridati Armeniae regi ostenderet.*

Dasselbe goldene Licht, in dem an jenem außergewöhnlichen Tage das römische Theater erglänzte, strahlt der Palast des Nero-Helios aus, der, als die Krönungsfeier des armenischen Königs in Rom begangen wurde, gerade im Bau war. Wie das Goldlicht jenen Festtag „den goldenen" getauft hat, so gab es auch dieser Wohnung ihren Namen: Domus aurea. Plinius wird durch den Goldglanz des Pompeius-Theaters bei dem erwähnten Fest gerade an die Domus aurea erinnert und ruft aus, als er von der Golddekoration des Theaters spricht: *et quota pars ea fuit aureae domus!* In dem Zentralpalast der enormen Anlage war infolge Suetonius[12] alles mit Gold und Edelsteinen ausgelegt: *cuncta auro lita, distincta gemmis unionumque conchis.* In der gleichen Weise hebt Tacitus *gemmae et aurum* im Palastschmuck hervor.[13] Eine besondere Bedeutung erhält in dieser Umgebung der „Leuchtstein", Phengites (φεγγίτης, von φέγγος), mit dem Nero den in die Domus aurea

6. Die Bedeutung des Goldes in der Apotheose und in der kaiserlichen und christlichen Repräsentation der Spätantike und des Frühmittelalters wird in meinen demnächst erscheinenden Studien zur römischen Kaiserapotheose behandelt; s. S. 303, Anm. 56.

7. Die Lucanusstelle: *De bello civili* I, 47ff. unten S. 306, Anm. 71 zitiert.

8. Seneca, *Apocol.* 4, 1.

9. *Anthol. Pal.* 9, 178.

10. Coripp., *In laud. Iust.* 2, 148ff.

11. Plin. *H. N.* 33, 16.

12. Suet. *Nero* 31.

13. Tac. *Ann.* 15, 42.

einbezogenen Fortuna-Tempel schmückte. Diesem durchsichtig-weißen, gelbgeäderten, offenbar alabasterähnlichen Stein, der in Kappadozien gefunden wurde, wird von Plinius die Eigenschaft nachgerühmt, daß ein mit ihm verkleidetes Gebäude auch bei geschlossenen Türen taghelles Licht empfing.[14] In dem größten römischen Palastbau der Folgezeit, der Domus Domitiani auf dem Palatin, der wie die Domus aurea von Gold und Edelstein strahlte, begegnet uns wiederum der „Leuchtstein".[15] Es ist diese Tatsache um so beachtenswerter, als die Sonnenapotheose wie überhaupt die Steigerung der monarchisch-theokratischen Tendenz unter Domitian ähnliche Formen wie unter Nero annimmt. Wie das Gold des Pompeius-Theaters am „goldenen Tag", so ist dieses schimmernde Gold, dieses Leuchten von Edelstein und Phengites in der Domus aurea Reflex oder Ausstrahlung eines göttlichen Lichtes, es ist der heilige Strahlenglanz, die göttliche Glorie, ein „großer Nimbus", wie ihn etwa die altchristliche Kunst um die Gestalt des Erlösers legt.[16] Das Sonnenwesen des Kaisers durchstrahlt seine Wohnung. Gerade in dieser Bedeutung, als Nero-Helios, stellt er sich in dem repräsentativen Kaiserbild des Palastes dar. Wie er sich den Zuschauermassen des goldenen Theaters an dem allen sichtbaren Sonnensegel als neuer Helios darstellen ließ,

so tritt er im Vestibulum des Goldenen Hauses in der Riesenstatue des strahlengekrönten Nero-Helios, gleichsam als *genius loci* des Palastes, allen sichtbar vor Augen.

Name und Ausstattung der Domus aurea wie auch die Nero-Helios-Statue in ihrem Vestibulum, beziehen in bedeutungsvoller Weise die ganze Anlage auf den Sonnenkaiser. Noch bestimmter tritt die Bedeutung als Sonnenpalast hervor, wenn man vom Vestibulum aus das Innere durchschreitet, in dem der Kaisergott als Götterbild thront. Suetonius, dem die ausführliche Beschreibung der Domus aurea zu verdanken ist, gibt uns einen allgemeinen Eindruck von dem großen Hauptbau wie von der ganzen umgebenden Anlage.[17] Von den einzelnen Palasträumen beschreibt er dabei nur einen einzigen: den Hauptsaal der *cenationes*, in dem wir, wie im großen Triclinium des Kaiserpalastes zu Konstantinopel (dem Chrysotriclinium), einen repräsentativen Thronsaal zu sehen haben. Dieser ist von so ausnehmender Form, daß man zuerst annehmen möchte, er entstamme der Phantasie unseres Gewährsmannes: der Saal ist rund und dreht sich „wie die Welt" unaufhörlich Nacht und Tag um seine eigene Achse. *Praecipua cenationum rotunda, quae perpetuo diebus ac noctibus vice mundi circumageretur.* Das Phantastische war jedoch, wie wir hören, gerade das, was diese Anlage hervorhob, in

14. Plin. *H. N.* 36, 46. F. Weege: *Das Goldene Haus des Nero, JdI.* 28, 1913, S. 131f. Vgl. den ἀερίτης λίθος oder *lychnites* im Sonnenpalast der Kandake, Pseudo-Kall. 3, 22; I. Valerius Polemius, *Itinerarium Alexandri* 3, 22 (unten S. 304).

15. Suet. *Domit.* 14. *Porticuum, in quibus spatiari consuerat, parietes phengite lapide distinxit, e cuius splendore per imagines quidquid a tergo fieret, provideret.* Zum Gold- und Edelsteinschmuck des Palastes z. B. Martialis 12, 15.

16. „Großer" und „kleiner Nimbus": J. Wilpert, *Mosaiken und Malereien der kirchlichen Bauten Roms.*

17. Suet. *Nero* 31: *Non in alia re damnosior quam in aedificando, domum a Palatio Esquilias usque fecit, quam primo „transitoriam", mox incendio absumptam restitutamque*

„*auream" nominavit. De cuius spatio atque cultu suffecerit haec rettulisse. Vestibulum eius fuit, in quo colossus CXX pedum staret ipsius effigie; tanta laxitas, ut porticus triplices miliarias haberet; item stagnam maris instar, circumsaeptum aedificiis ad urbium speciem; rura insuper arvis atque vinetis et pascuis silvisque varia, cum multitudine omnis generis pecudum ac ferarum. In ceteris partibus cuncta auro lita, distincta gemmis unionumque conchis erant; cenationes laqueatae tabulis eburneis versatilibus, ut flores, fistulatis, ut unguenta desuper spargerentur; praecipua cenationum rotunda, quae perpetuo diebus ac noctibus vice mundi circumageretur; balineae marinis et Albulis fluentes aquis. Eius modi domum cum absolutam dedicaret, hactenus comprobavit, ut se diceret „quasi hominem tandem habitare coepisse".*

der die Naturgesetze überwunden schienen. Alles war den Bauleitern der Domus aurea, Severus und Celer, möglich, *quibus ingenium et audacia erat etiam quae natura denegavisset per artem temptare et viribus principis inludere.*[18]

Die merkwürdige, kreisende Rotunde der Domus aurea, die innerhalb der stadt-römischen und überhaupt der westlich-lateinischen Tradition als ein vollkommen isoliertes Phänomen dasteht, hat im Orient ihre klaren Parallelen, die den neronischen Palast in neue kultur- und religionsgeschichtliche Zusammenhänge hineinstellen.

II

Auffallender Weise ist die neronische Rotunde nie mit dem Weltsaal der Sasaniden verglichen worden. Gewisse an die Rotunde der Domus aurea erinnernde Merkwürdigkeiten dieses Saals sind durch byzantinische und abendländische Historiker überliefert worden.[19] Von Theophanes und Kedrenos wird der zweite Feldzug des Kaisers Herakleios gegen Khosro II. im Jahre 624 übermittelt, bei dem die sasanidische Residenz Gandjak erobert wurde. Unser bester Gewährsmann Theophanes (8. Jahrh.) schrieb etwa 150 Jahre nach den Ereignissen. Es wird angenommen, daß ihm für jene Zeit ein ausführliches und zuverlässiges Quellenmaterial zur Verfügung stand. Die Beschreib-

ung der sasanidischen Thronsaals ist leider aus unserem Theophanes-Text ausgefallen, jedoch bei Kedrenos (11. Jahrh.) erhalten, der nachweislich auch für dieses Detail Theophanes als Quelle benutzt.[20] In diesem Saal sah Herakleios das Bild des Khosro im (unter dem) „kugelförmigen Dach des Palastes wie im Himmel thronend", und um es herum die Sonne, den Mond und die Sterne. καὶ καταλαβὼν τὴν Γαζακὸν πόλιν, ἐν ᾗ ὑπῆρχεν ὁ ναὸς τοῦ πυρὸς καὶ τὰ χρήματα Κροίσου τοῦ Λυδῶν βασιλέως καὶ ἡ πλάνη τῶν ἀνθράκων, καὶ εἰσελθὼν ἐν αὐτῇ (πόλει) εὗρε τὸ μυσιρὸν εἴδωλον τοῦ Χοσρόου, τό τε ἐκτύπωμα αὐτοῦ ἐν τῇ τοῦ παλατίου σφαιροειδεῖ στέγῃ ὡς ἐν οὐρανῷ καθήμενον, καὶ περὶ τοῦτο ἥλιον καὶ σελήνην καὶ ἄστρα, οἷς ὁ δεισιδαίμων ὡς θεοῖς ἐλάτρευε, καὶ ἀγγέλους αὐτῷ σκηπτροφόρους περιέστησεν. ἐκεῖθέν τε σταγόνας στάζειν ὡς ὑετοὺς καὶ ἤχους ὡς βροντὰς ἐξηχεῖσθαι ὁ θεομάχος ταῖς μηχαναῖς ἐπετεχνάσατο.[21] Ähnlich läuft die Schilderung des Patriarchen Nikephoros (um 800): ἐφ' ἑνὸς δέ τούτων (d. h. τὰ πυρεῖα, Feuertempel) εὗρηται, ὡς Χοσρόης ἑαυτὸν θεοποιήσας ἐν τῇ τούτου στέγῃ ἑαυτὸν καθήμενον ὡς ἐν οὐρανῷ ἀνεστήλωσεν, ἀστραπὰς καὶ ἥλιον καὶ σελήνην συγκατασκευάσας, ἀγγέλους περιεστῶτας αὐτῷ, καὶ βροντὴν διὰ μηχανῆς ποιεῖν καὶ ὕειν ὁπότ' ἂν θελήσειεν. τοῦτο τὸ βδέλυγμα θεασάμενος Ἡράκλειος εἰς γῆν κατέρριψε καὶ ὡς κονιορτὸν διέλυσε.[22] Es wären hier stehende Titel der

18. Tac. 15, 42. – Die wichtigsten Literaturstellen zur Domus aurea: Suet. *Nero* 31; 39; *Otho* 7. Tac. *Ann.* 15, 39; 15, 42f. Plin. *H. N.* 33, 54; 34, 84; 35, 120; 36, 111, 163. Seneca, *Ep.* 14, 2; 15. Martialis, *Epigr.* 1, 2ff. Dio Cass. 65, 4. Von modernen Arbeiten seien hier erwähnt: F. Weege, *Das Goldene Haus des Nero, JdI.* 28, 1913, S. 131f. *Antike Denkmäler* III, 14–18. E. B. van Deman, *Am. Journ. Arch.* 2. Ser., 27, 1923, S. 383ff. *Mem. Am. Ac.* 5, S. 115ff. Jordan-Hülsen, *Topographie* (1907) I, 3, S. 273ff. Platner-Ashby, *Topographical Dictionary*, S. 166ff. (wo übrige Lit.).

19. Für alles Einzelne wird auf die Zusammenstellung

der Quellen bei E. Herzfeld, *Der Thron des Khosro, Jb. der Preuß. Kunstsamml.* 41, 1920, S. 1ff., und die Behandlung bei F. Kampers, *Vom Werdegang der abendländischen Kaisermystik*, S. 38ff., 114f. verwiesen. Die Kunstuhr-Hypothese Herzfelds ist nicht angenommen worden, vgl. Kampers, a. O., S. 40, Anm. 1.

20. E. Herzfeld, a. O., S. 17ff.

21. Kedrenos 412, ed. Bekker (*Corpus script. hist. byz.*), Bonn 1838, 1, S. 721ff.

22. Nicephoros archiepiscopos, *Opuscula historica*, ed. C. de Boor, Leipzig 1880, S. 16.

Abb. 1. Rom. Detail von einem historischen Relief, Septimius-Severus-Bogen

Sasaniden zu parallelisieren, etwa „Genoße der Sterne, Bruder der Sonne und des Mondes",[23] „der so hoch wie die Sonne Erhobene", „der mit der Sonne Aufgehende".[24] Für das „kugelförmige Dach" des Palastes, das in der Version des Kedrenos so sonderbar anmutet, wird man als Parallele das in Abb. 1 wiedergegebene parthische Gebäude heranziehen, das in einem historischen Relief des Septimius-Severus-Bogens abgebildet ist. Dar-

gestellt ist eine der von Septimius Severus eroberten parthischen Städte; die Kugelkuppel des dargestellten turmähnlichen Gebäudes, das mit einem mächtigen Eingangsportal versehen ist, überragt die umgebenden Bauten. Wenn Gnecchis Annahme, es sei ein Teil der Domus aurea auf dem in Abb. 2 wiedergegebenen neronischen Medaillon dargestellt, stichhaltig ist,[25] so wird man den zweistöckigen, von einer zwiebelförmigen

23. Ammianus Marcellinus, 17, 5, 3.

24. A. Christensen, *L'Empire des Sassanides, Kgl. Danske Vidensk. Selskabs Skrifter*, 7. række, Hist. og filos. afd. I, 1, 1907, S. 88.

25. F. Gnecchi, *Medaglioni Romani* 3, Taf. 142, 4. In etwas reduzierter Form begegnet dasselbe Architekturbild auf Münzen der Zeit 64–66, also gleichzeitig mit dem Bau der Domus aurea, H. Mattingly, *Coins of the Roman Empire Brit. Mus.*, Taf. 43, 5–7 und S. 218.

Kuppel gekrönten Mittelbau dieses Architekturbildes mit dem erwähnten parthischen Gebäude im Einzelnen vergleichen müssen.

Der entscheidende Zug der rotierenden Bewegung begegnet im Martyrologium des Heiligen Ado von Vienne († 874)[26] ferner in einer mit dem Martyrologium eng übereinstimmenden *Exaltatio Sanctae Crucis*, in deren Prototyp die Vorlage Ados vermutet wird,[27] endlich in der späteren Überlieferung des Mittelalters, wie in der von Herzfeld herangezogenen Sächsischen Weltchronik.[28] Es wird über die persische Plünderung Jerusalems und die Überführung des heiligen Kreuzes nach Persien und seine Aufstellung im Thronsaal des Khosro berichtet. Die für unseren Zusammenhang besonders wichtige Beschreibung des Ado stimmt mit der oben erwähnten *Exaltatio* fast buchstäblich überein, so daß nach Herzfeld die bezüglichen Stellen in einem Zitat gegeben werden können (die unwesentlichen Varianten des Martyrologiums sind in [] eingeführt): *Fecerat namque sibi [Chrosroe] turrem [-rim] argenteam in qua [inter] lucentibus gemmis thronum sibi [vac.] extruxerat aureum: ubi [st. d. ibique] solis quadrigam et lunae [vel] stellarum imaginem collocaverat: atque per occultas fistulas et [st. d. aquae] meatus adduxerat aquam [vac.]: ut quasi deus pluviam desuper videretur infundere: et dum subterraneo specu equis in circuitu [con]trahentibus circumacta turris fabrica[ta] moveri videbatur:*

Abb. 2

quasi quodammodo rugitum tonitrui iuxta possibilitatem artificis imitabatur [st. d. mentiebatur]. In hoc itaque loco sedem sibi paraverat: atque iuxta se [st. d. eam] quasi collegam dei Crucem dominicam posuerat [st. d. posuit].* Diesen Schilderungen soll hier noch die bezügliche Stelle der Sächsischen Weltchronik angeschlossen werden: „*Koning Cosdras . . gewan oc Jerusalem unde nam dar det hilege cruce unde vorde it mit eme in Persyam. Dese Cosdras was so homůdich dat he sprach, he were got . . . He let mit groter list maken en werk lic deme Himele van golde und van silvere unde van edeleme gesteine; he let darinne maken sunnen unde manen unde de sternen, unde dat it darvon regenede unde donrede. Dit werk togen under der erde heimlike perede unde andere dier, de dar starke noch to waren. Dat ging umme, also de himel doth mit der sunnen unde den manen unde den sternen. Hirovene satte he sinen tron unde bi sic dat hilege cruce, also it ime gesibbe were, unde schop dar sine wonunge, also he got were.*[29] – Die Erinnerung an den persischen Weltsaal hat, auf verschiedene Quellen und Überlieferungen fußend, bis in die Neuzeit fortgelebt, und läuft in Sammelwerken der Renässance weiter, so in Th. Zwingers Theatrum vitae humanae (Basel 1565). Durch das große Epos des dreißigjährigen Krieges, Grimmelshausens „Abenteuerlicher Simplicius Simplicissimus" gelangen die alten Berichte auch an das Ohr unserer eigenen Zeit. Der Secretarius des Hanau-Kommandanten fragt in seiner gelehrten Rede: „Wer wollte nicht vor andern Menschen preisen denjenigen, der dem persischen König Sapor ein gläsernes Werk machte, welches so weit und groß war, daß er mitten in demselben auf dessen Centro sitzen und unter seinen Füßen das Gestirn auf und nieder gehen sehen konnte?"[30]

Auch in der national persischen Über-

26. Martyrologium, Migne, *Patrologia latina* 123, zu 14. Sept. S. 356.

27. Herzfeld, a. O., S. 22.

28. Herzfeld, a. O., S. 20ff.

29. Zitiert nach Herzfeld, a. O., S. 20.

30. Ed. J. Kürschner, *Grimmelshausens Werke*, Berlin 1882, I, 33, 1, S. 128.

lieferung ist die Erinnerung an den königlichen Weltsaal lebendig geblieben. Die Shahname des Firdausi enthält eine Beschreibung vom Thron des Khosro II. Parwez.[31] Der Thron dreht sich nach den Jahreszeiten: seine Richtung ist verschieden je nachdem die Sonne im Widder, im Löwen u. s. w. steht. Die Fixsterne, die zwölf Zodiakalzeichen, die sieben Planeten, der Mond wie er seine Phasen durchläuft, kreisen als Juwelen um den Thron. Man konnte daran die Stunde ablesen und wie weit der Himmel über die Erde gewandert war. Parallel läuft die Schilderung bei Tha 'ālibi von Neshapur:[32] Über dem Thron erhebt sich ein Gewölbe aus Gold und Lapislazuli, auf dem der Himmel und die Sterne, die Zeichen des Zodiacus und die sieben Klimata abgebildet waren; man konnte daran die Zeit ablesen.

Noch einmal taucht der rotierende Thronsaal in Sagen des Mittelalters auf, und zwar in den Kreuzfahrersagen vom Priesterkönig Johannes. In diesem Fabelkönig, der im Glauben der Kreuzfahrer das Heilige Grab befreien sollte, weist Kampers den späten Nachklang altorientalischer Ideen vom rettenden Sonnenkönig nach.[33] Die selige Harmonie der Urzeit herrscht in seinem in Indien oder sonst im fernen Osten gelegenen Reich. In diesem paradiesischen Lande erhebt sich der siebenstufige Turmpalast des Priesterkönigs, – eine Spiegelung des siebenstufigen Zikkurates von Babylon. Die ursprüngliche kosmische Bedeutung des babylonischen Turmes, der das Abbild der Welt und der Sitz des Sonnengottes war, ist noch in diesem mittelalterlichen Sagenschloß vernehmbar. Denn in den beiden oberen Abschnitten des Schloßes befinden sich rotierende Weltsäle. Man möchte hier darauf hinweisen, daß auch der Thronsaal des Khosro auf einem Turme steht. Kampers erinnert an das Denkmal des Antiochos I. von Kommagene, das den König auf der Höhe des Nemrud-dagh und zwischen Göttern thronend darstellte.[34]

Von den Sagen vom Fabelschloß des Johannes greifen wir hier nur ein Beispiel heraus: die Beschreibung des Turmpalastes bei Johannes Witte de Hese von 1389.[35] Der in sieben Ansätzen aufsteigende Turmpalast wird von Stufe zu Stufe beschrieben, während sich die Feierlichkeit und Bedeutsamkeit der Räume von Ansatz zu Ansatz steigert. Man tritt in den Bau der sechsten „Wohnung" ein: (33) *ad sextam habitacionem, quae dicitur „chorus sanctae Mariae virginis et angelorum," ibi capella pulcherrima, et de mane omni die post ortum solis cantatur ibi missa de beata virgine solempniter. Et ibi est speciale palacium presbiteri Johannis et doctorum, ubi tenentur concilia. Et illud potest volvi ad modum rotae, et est testudinatum ad modum coeli, et sunt ibidem multi lapides preciosi, lucentes in nocte, ac si esset clara dies. Et istae duae ultimae habitaciones, scilicet quinta et sexta, sunt maiores et laciores aliis. (34) Item ulterius ascendendo ad habitacionem septimam, quae est summa, dicitur „chorus sanctae Trinitatis", et ibi est capella pulcherrima pulchrior aliis, et ibi celebratur omni die missa de sancta Trinitate mane ante ortum solis, quam semper audit presbiter Johannes, quia mane post mediam noctem surgit; et postea audit missam subtus de beata virgine, et postea summam missam,*

31. Ed. J. Mohl, 1878, VII S. 306ff., in der Übersetzung VII S. 249ff. (nach Herzfeld zitiert). Die Ed. Mohl ist mir leider nicht zugänglich. Herrn Professor G. Morgenstierne, der mir die bezügliche Stelle des Firdausi übersetzt hat, spreche ich hier meinen verbindlichsten Dank aus.

32. Ed. Zotenberg, Tha 'ālibi, *Histoire des rois des Perses*, Paris 1910, ist mir leider nicht zugänglich. (Zitiert nach Herzfeld, a. O., S. 2f.)

33. A. O., S. 38ff.

34. K. Human und O. Puchstein, *Reisen in Kleinasien u. Nordsyrien*, S. 281ff.

35. Die Sagen vom König Johannes sind von F. Zarncke behandelt, *Der Priester Johannes*, Abh. d. Kgl. Sächs. Ges. d. Wiss. 7, 1876, S. 829ff. und 8, 1876, S. 1ff.

quae semper celebratur in choro sanctorum apostolo-
rum. Et ista capella est nimis alta testudinata, et
est rotonda ad modum coeli stellati et transit circum-
eundo ad modum firmamenti et est pavimentata de
ebureo, et altare est factum de ebureo et de lapidibus
preciosis. (35) In der siebten Wohnung befindet
sich auch das *dormitorium presbiteri Johannis,*
mirae pulchritudinis et magnitudinis et testudinatum
et stellatum ad modum firmamenti; et ibidem est
sol et luna cum septem speris planetarum, tenentes
cursus suos ut in coelo, et hoc est artificialiter
factum. (37) *Item supra isto septimo et ultimo*
palacio sunt XX turres mirae altitudinis et pul-
chritudinis deauratae, sub quibus totum palacium
concluditur et tegitur. Et in isto ultimo palacio sunt
eciam XXIIII palacia seu camerae, quae possunt
circumvolvi ad modum rotae. (38) *Item istud totum*
palacium est situm super uno flumine, quod dicitur
Tigris.

Die altorientalische Tradition, die hinter
dem Thronsaal des Khosro steht, läßt Fir-
dausis Königsbuch ahnen. Der Thron soll aus
mythischer Zeit stammen. Für Faridun ge-
schaffen, sollen die späteren Könige den
Schmuck des Thrones vermehrt haben. Dja-
masp habe den Himmel mit allen Stern-
bildern, vom Saturn bis zum Mond, herge-
stellt, so daß man Horoskope von ihm habe
ablesen können. Khosros Thron sei eine
Wiederherstellung des alten, denn er sei von
den Bruchstücken gebaut, die nach Alex-
anders Zerstörung des Thrones noch erhalten
blieben.[36] Über die Achämeniden wird die
Tradition auf das alte Babylon zurückgehen.

Denn, wie die astrologische Weltanschauung
und der Astralkönig altorientalisches Erbe
sind, so steht natürlich auch der astrale
Königssaal als Verkörperung dieser Ideen. In
der Priesterlehre von Babylon ist der König
das Ebenbild des Sonnengottes Marduk.[37]
Er ist „die Sonne von Babylon", „König des
Alls", „König der vier Weltquadranten".
Unter astrologischem Einfluß wird diese Vor-
stellung des solaren Königtums immer weiter
entwickelt und differenziert. Wie der König
Ebenbild des Marduk, so ist sein Reich das
Abbild des Kosmos. „Und wie die Götter, die
Verwalter des Himmels, die Loose werfen
über die einzelnen Wirkungsbereiche und das
Weltenschicksal, so verloost der König am
Neujahrstage mit seinen Beamten die Ämter."
(Es sei hier nebenbei an die Worte des Tiri-
dates an Nero: daß er den Menschen μοῖρα
ist, ihnen ihr Schicksal „zuspinnt", erinnert,
oben S. 292). „Zum Neujahrsfest, das mit
der Feier der Schicksalsbestimmung für das
kommende Jahr immer als Abbild des Welten-
neujahrs gilt, tritt der König von Babylon in
der Rolle Marduks auf und vollführt in
symbolischen Riten die Besiegung der chao-
tischen Mächte".[38] Der Königspalast, wo
diese heilige Handlung stattfindet, ist selbst
Gegenstand der anbetenden Ehrfurcht. Pa-
last und Thron sind „Sitz der Gottheit", die
Könige besteigen den „Thron der Gottheit".[39]
Der Hofstaat dieses Palastes ist das Abbild
des himmlischen Hofstaates: wie die Sterne
die Sonne im Weltraum, so umgeben im

36. Kampers findet in den persischen Sagen von
Khosro I (531–579) und seinem Weltsaal Vorstellungen
und Erinnerungen aus der Zeit der altorientalischen
Großkönige: a. O. S. 38ff., 114f. Khosro sei in den
persischen Sagen, etwa dem Königsbuch des Firdausi,
im Bilde des Kyros idealisiert. Der altorientalische
Traum vom großen Musterkönig sei hier noch lebendig,
auch die solaren und kosmischen Züge der alten Groß-
könige scheinen im Welt-Erretter Khosro durch. Wie in
seinem Leben, seiner Herrschaft und seiner geheimnis-
vollen Welt-Entrückung werde die Sonnen-Natur auch
im Weltsaal seines königlichen Palastes sichtbar.

37. Chr. Jeremias, *Die Vergöttlichung der babylonisch-*
assyrischen Könige, Der alte Orient, 19, 1919, S. 10. Vgl.
S. Langdon, *Three Hymns in the Cults of deified Kings,*
Proceedings of the Society of biblical archaeology, 40, 1918,
S. 73.
38. Chr. Jeremias, a. O., S. 12. H. Zimmern, *Zum ba-*
bylonischen Neujahrsfest. Sitz. Ber. d. Kgl. Sächs. Ges. d.
Wiss. 18, 1903, S. 132 u. Anm. 5.
39. M. Jastrow, *Die Religion Babyloniens u. Assyriens,*
II, S. 126f.

Palast die Großen den König. So muß auch der Thronsaal selbst, der den Sonnenkönig und die ihn umkreisenden Großen als Rahmen umschließt, ein Abbild des Weltraums sein: es entsteht der kosmische Thronsaal als ein organischer Ausdruck der altorientalischen Astralapotheose. Da im irdischen Geschehen immer das Abbild kosmischer Vorgänge gesehen wird, so erscheint dieser Welt im königlichen Thronsaal, ähnlich wie etwa im Neujahrsfest, die Offenbarung und gesetzmäßige Spiegelung der Weltherrschaft der Sonne.

Das Gothaer Manuskript der Sächsischen Weltchronik enthält eine Miniatur mit dem Bild des thronenden Khosro, das scheinbar aus einer sehr alten Überlieferung stammt, Abb. 3.[40] Der König sitzt auf einem Bogensegment einer niederen sternbesäten Sphäre, eine obere, gleichfalls sternbesäte, rahmt seinen Körper kuppelförmig ein. Man würde gern glauben, daß hinter diesem Bild nicht nur die wohlbekannte Allegorie des auf der Himmelskuppel thronenden Herrschers,[41] sondern vielmehr eine konkrete Nachbildung des Khosro in seinem Weltsaal, unter dem

40. Herzfeld, a. O., S. 104 u. Abb. 11.

41. Den Ursprung dieser Vorstellung bildet der Himmel als Sitz der Götter. Gaia erzeugt den Himmel ὄφρ' εἴη μακάρεσσι θεοῖς ἕδος ἀσφαλὲς αἰεί (Hesiod, *Theog.* 125ff); vgl. den Himmel als Thron, die Erde als Schemel Gottes (z. B. Eusebius, *Triak.* 1; Esaias 66, 1). Vom Gott übernimmt der vergöttlichte Herrscher den Himmelthron; so wird z. B. Konstantin nach seinem Tode auf dem Himmelsgewölbe thronend dar-

gestellt (. . οὐρανοῦ μὲν σχῆμα διατυπώσαντες ἐν χρωμάτων γραφῇ, ὑπὲρ ἀψίδων οὐρανίων ἐν αἰθερίῳ διατριβῇ διαναπαυόμενον αὐτὸν τῇ γραφῇ παραδιδόντες . ., Eusebius, *Vita Const.* 4, 69). Die Kustdenkmäler bieten zahlreiche Beispiele, so der Galeriusbogen in Saloniki. Vgl. die Apotheose des Nero bei Lucanus, unten S. 306 R. Eisler, *Weltenmantel und Himmelszelt* I, Anm. 1.

Abb. 3. Der thronende Khosro. Das Gothaer Manuskript der Sächsischen Weltchronik

„kugelförmigen Dach des Palastes wie im Himmel thronend", steckt. Erst so paßt das Bild als Illustration zum Text (oben S. 297). Eine entsprechende Wirklichkeit scheint hinter dem in den Sphären thronenden König von Babylon zu stecken, von dem bei Esaias die Rede ist.[42] In seinem Spottgesang höhnt das befreite Israel den vom Himmel gefallenen König, den strahlenden Morgenstern, der seinen Thron im Himmel, „über die Sterne Gottes", aufrichten und sich selbst dem Höchsten gleichmachen wollte.[43] πῶς ἐξέπεσεν ἐκ τοῦ οὐρανοῦ ὁ ἑωσφόρος ὁ πρωὶ ἀνατέλλων; ... σὺ δὲ εἶπας ἐν τῇ διανοίᾳ σου Εἰς τὸν οὐρανὸν ἀναβήσομαι, ἐπάνω τῶν ἀστέρων τοῦ οὐρανοῦ θήσω τὸν θρόνον μου, καθιῶ ἐν ὄρει ὑψηλῷ ἐπὶ τὰ ὄρη τὰ ὑψηλὰ τὰ πρὸς βορρᾶν, ἀναβήσομαι ἐπάνω τῶν νεφῶν, ἔσομαι ὅμοιος τῷ ὑψίστῳ.

Eine möglichst konkrete astrologische Repräsentation würde auch die astrale *Bewegung* in der Darstellung des Herrschers zum Ausdruck bringen müssen, so wie der rotierende Weltsaal die Bewegung des Kosmos wiederspiegelt. Das ist im Orient auch wirklich geschehen, wie eine merkwürdige Darstellung eines sasanidischen Königs auf einer Silberschüssel aus Klimowa (bei Perm) in der Eremitage[44] zeigt, Abb. 4. In der Höhe eines zweistufigen Aufbaus thront innerhalb einer großen Mondsichel eine männliche Gestalt in sasanidischer Tracht in halb hockender

Abb. 4. Leningrad, Eremitage. Sasanindische Silberschüssel aus Klimowa

Stellung und mit gekreuzten Beinen. Feststehende Elemente der traditionellen persischen Königsdarstellung bestimmen dieses Bild und sichern die Königswürde des Dargestellten. Solche Elemente sind der breite Thron mit den zur Linken der Figur aufgeschichteten Kissen,[45] ferner der Typus des Dargestellten: das Kleid, die Haartracht, die zeremonielle Haltung, die Art wie er mit beiden Händen um das Schwert faßt, das Schwert selbst, das streng vertikal mitten vor seinen Körper gestellt ist.[46] Auf dem Kopf trägt er eine juwelenbesetzte Tiara mit um-

42. Esaias 14, 12ff.

43. Auch in Ägypten findet sich gelegentlich, wohl unter babylonischem Einfluß, ein kosmischer Königsthron, z. B. der sternengeschmückte Thronsessel des Ramses II. auf einem Gemälde in seiner Grabkammer in der Metropole von Theben, R. Eisler, *Weltenmantel und Himmelszelt*, I, S. 76, Anm. 1.

44. F. Saxl, *Beiträge zu einer Geschichte der Planetendarstellungen, Islam* 3, 1912, S. 156 u. Abb. 11. Herzfeld, a. O. besonders S. 104ff., 140, Taf. zur S. 3: beste vorhandene Wiedergabe (hier ältere Lit.).

45. Vgl. z. B. F. Sarre, *Die Kunst des alten Persien*, Taf. 111, 110; E. Herzfeld, *Die Malereien von Samarra*, Abb. 24.

46. Vgl. z. B. Herzfeld, a. O., S. 14, Abb. 10 (Goldschüssel Khosros 1. in der Bibliothèque Nationale), S. 113, Abb. 18 (Shapur II. und III. in der kleinen Grotte des Tāq i bustān); F. Sarre und E. Herzfeld, *Iranische Felsreliefs* Abb. 101 (Felsrelief des Shapur von Kazerun). Einen engen Anschluß der Figur an astrologische Monddarstellungen (Saxl und Herzfeld, oben Anm. 44) vermag ich nicht zu sehen. Zur Kunstuhr-Hypothese s. oben S. 295 Anm. 19.

schlungenem Diadem.[47] Die Mondsichel hinter seinem Rücken läßt ihn im altorientalischen Schema als Mondgott hervortreten. Die untere Stufe des Aufbaus hat die Form eines von zwei Säulen getragenen Bogens und scheint eine gewölbte Ädicula darzustellen. Wegen der an der Bogenfront abgebildeten Astralzeichen ist das Gewölbe als Himmel aufzufassen. Die unter dem Himmelsgewölbe stehende Figur trägt die seit der ältesten Zeit für die Perserkönige charakteristische Bewaffnung, Bogen und Speer.[48] Der Dargestellte ist sasanidisch gekleidet und trägt die Haartracht und Tiara des oben thronenden Königs, mit dem er identisch sein wird. Unter die Himmelskuppel gestellt, scheint er hier als königlicher Kosmokrator, vielleicht als Sonnenkönig, aufzutreten. Der Name des persischen Königthrons: Taqdēs, „das, was einem Gewölbe gleicht", wäre hier in Erinnerung zu bringen. Auch der römische Weltherrscher dieser Zeit ist in ein ähnliches Gewölbe hineingestellt worden. Der von Corippus beschriebene Thronbaldachin des byzantinischen Kaisers[49] gibt eine enge Parallele zu der gewölbten Ädicula des sasanidischen Thrones. Wie über dem Perserkönig eine Himmelskuppel, so wölbt sich über dem byzantinischen Kaiserthron ein κιβώριον, dessen sphärische Decke dem Weltall angeglichen war.[50] Mit der Sol-Luna-Apotheose der sasanidischen Throndarstellung sind die zahlreichen Bilder des Perserkönigs zwischen Sichel und Stern (oder neben solchen Astral-

zeichen),[51] wie auch sasanidische Königstitel wie „Bruder der Sonne und des Mondes" (oben S. 296) zu vergleichen. Aus einer Rede des Petrus Crysologus muß eine Stelle besonders angeführt werden: *neve simus ut Persarum regis, qui subjecta nunc pedibus suis sphaera, ut polum se calcare credantur, Dei vices metiuntur: nunc radiato capite ne sint homines, solis resident in figura; nunc impositis sibi cornibus, quasi viros se esse doleant, effeminantur in lunam: nunc varias velut siderum sumunt formas, ut hominis perdant figuram, et nihil supernae claritatis acquirant.*[52]

Bei diesem turmähnlichen Astralthron fällt vor allem auf, daß er auf einen Himmelswagen gestellt ist: er ruht auf einem Wagengestell, das von vier galoppierenden Buckelrindern gezogen wird. Die Quadriga wird von schwebenden Eroten an dem Zügel geführt und mit der Peitsche angetrieben, ist also vom Typ der in der ganzen antiken Welt verbreiteten *quadriga Lunae*. Man wäre versucht die Bewegung der an beiden Seiten des Aufbaus ziehenden Tiere als die eines Kreisganges zu erklären und das Bild, als eine naiv verkürzte Darstellung auf den rotierenden Thronsaal zu beziehen. Demgegenüber muß jedoch festgehalten werden, daß seit dem dritten Jahrhundert eine solche Darstellungsform künstlerisch durch „geradansichtiges" Sehen bedingt ist: in Reliefdarstellungen werden die Quadrigen überall in Zweigespanne aufgeteilt und in voller Seitenansicht in die Fläche hinein projiziert.[53] Die Bewegung der Quadriga ist frontal, auf den Beschauer, gerichtet.

47. Der Juwelenbesatz ist in der größeren Abbildung bei Herzfeld, a. O., Taf. zur S. 3 ganz klar zu sehen. Dieselbe Tiara trägt der Perserkönig auf unzähligen parthischen und sasanidischen Münzen, z. B. *Cat. Greek Coins Brit. Mus.*, Parthia, 16 (B. V. Head) Taf. VIII 1–9, X 1–7, XI, XXIX 15f., XXXIV 1ff., XXXVI; Arabia, Mesopotamia, Persia 27 (G. F. Hill) Taf. XXXV 10ff., XXXVI 1ff., XXXVII 3ff.; W. H. Valentine, *Sassanian Coins*, passim.

48. Z. B. *Cat. Greek Coins*, Arabia, Mesopotamia, Persia, 27 (G. F. Hill) Taf. XX 2–13, XXIVf.

49. Coripp., *In laud. Iust.* 3, 191ff.

50. J. P. Richter, *Quellen der byzantinischen Kunstgeschichte* S. 277f. A. Alföldi, *RM.* 50, 1935, S. 127ff.

51. Z. B. *Cat. Greek Coins Brit. Mus.*, Parthia, 16 (B. V. Head) Taf. XVI 10–15, XVII, XXII 10ff.; Arabia, Mesopotamia, Persia, 27 (G. F. Hill) Taf. XXXIV 6ff.

52. Petri Crysol. sermo 120, *Patrol. Lat.* 52, 527.

53. H. P. L'Orange, *Der spätantike Bildschmuck des Konstantinsbogens*, S. 90.

Zu diesem himmlischen Thronwagen gibt es im Orient merkwürdige Parallelen, die, wie der kosmische Thronsaal, letzten Endes aus dem Einfluß des alten Babylon herzuleiten sind. In Prophetenvisionen des Alten Testamentes offenbart sich über einem solchen Thron die Herrlichkeit Gottes. Und es mag nicht zufällig sein, daß erst während des babylonischen Exils, bei Esekiel, und später bei Daniel, dieser Gottesthron in anschaulicher Form erscheint. Bei Daniel findet sich nur der allgemeinste Zug des himmlischen Thronwagens: der Gottesthron ist mit Rädern versehen. „Ich shaute“,[54] sagt Daniel (7, 9f.), „auf einmal wurden Throne hingestellt, und ein Hochbetagter (:Gott) nahm Platz; sein Gewand war weiß wie Schnee und sein Haupthaar rein wie Wolle, sein Thron war Feuerflamme, und dessen Räder loderndes Feuer (ὁ θρόνος αὐτοῦ φλὸξ πυρός, οἱ τροχοὶ αὐτοῦ πῦρ φλέγον).“ In Esekiels Vision des göttlichen Thrones beschränkt sich die Ähnlichkeit mit dem Sasanidenthron nicht nur auf die Räder, sondern wie jener ist auch dieser zweistufig aufgebaut, und wie dort erscheinen auch hier die göttlichen Wesen in einer oberen und einer unteren Region des Thrones, sogar die Wölbung des unteren Stockes scheint dieselbe zu sein. „Ich sah“, sagt Esekiel (1, 15ff.), „die Tiere (: die Cheruben) und siehe, da waren Räder auf der Erde neben den vier Tieren (τροχὸς εἷς ἐπὶ τῆς γῆς ἐχόμενος τῶν ζῴων τοῖς τέσσαρσιν). Und über den Häuptern der Tiere war ein Gebilde wie eine Veste (Wölbung?), glänzend wie furchtbares Kristall; oben über ihren Häuptern war sie ausgebreitet (καὶ ὁμοίωμα ὑπὲρ κεφαλῆς

αὐτοῖς τῶν ζῴων ὡσεὶ στερέωμα ὡς ὅρασις κρυστάλλου ἐκτεταμένον ἐπὶ τῶν πτερύγων αὐτῶν ἐπάνωθεν). Und siehe, da war oben über der Veste, die sich über ihrem Haupte befand, etwas, das aussah wie Saphirstein, ein Gebilde wie ein Thron, und auf dem Throngebilde war ein Gebilde, anzusehen wie ein Mensch, oben drauf. Und ich sah etwas wie Glanzerz, wie den Glanz eines Feuers, welches ringsum ein Gehäuse hat . . So war die Erscheinung der Herrlichkeit Jahwes anzusehen.“ Im folgenden wird der Thron nochmals beschrieben (10, 1f.): „Und ich schaute hin, und siehe! da war über der Veste, die sich über dem Haupt der Cherube befand, etwas wie ein Saphirstein; etwas, das wie ein Throngebilde aussah, ward über ihnen sichtbar (καὶ εἶδον καὶ ἰδοὺ ἐπάνω τοῦ στερεώματος τοῦ ὑπὲρ κεφαλῆς τῶν χερουβιν ὡς λίθος σαπφείρου ὁμοίωμα θρόνου ἐπ᾽ αὐτῶν). Da sprach er (: Gott) zu dem in Linnen Gekleideten und er sprach: Tritt hinein in den Raum zwischen den Rädern unterhalb der Cherube (εἴσελθε εἰς τὸ μέσον τῶν τροχῶν τῶν ὑποκάτω τῶν χερουβιν).“ Die Räder werden durch die Cherube bewegt. „Wohin der Geist jene zu gehen trieb, dahin gingen die Räder und sie erhoben sich gleichzeitig mit ihnen; denn der Geist der Tiere (: Cherube) war in den Rädern“ (1, 20). Auf diesem Cherubenthron fährt Jahwe, ὁ καθήμενος ἐπὶ τῶν χερουβείμ,[55] umher (Psalmen 18, 11): „Er fuhr auf dem Cherub, flog dahin und schwebte auf den Fittichen des Windes“.[56] Vergleichbares wird im Alexanderroman von den äthiopischen (oder indischen) Königen berichtet: In ihrem von Elephanten

54. Hier und im Folgenden wird die Kautzsche Bibelübersetzung zitiert.

55. Typische Benennung Jahwes: Psalmen 80, 2; 99. 1. Sam. 4, 4; 2. Sam. 6, 2.

56. Ein Zusammenhang des Räderthrones Jahwes mit dem Cherubenwagen des Tempels in Jerusalem muß wohl angenommen werden. David gab Salomo (1. Chron. 28, 18) τὸ παράδειγμα τοῦ ἅρματος τῶν

χερουβιν τῶν διαπεπετασμένων ταῖς πτέρυξιν καὶ σκιαζόντων ἐπὶ τῆς κιβωτοῦ διαθήκης κυρίου. – Auch der Thron Gottes in der Vision des Johannes (4, 2ff.) läßt sich, und zwar von anderer Seite her, mit dem babylonisch-persischen Weltthron vergleichen. Darüber des näheren in der oben S. 293, Anm. 6 angekündigten Arbeit [= *Studies on the Iconography of Cosmic Kingship in the Ancient World*, Oslo 1953]; s. auch oben, S. 291, Anm. 68.

gezogenen Thronsaal ziehen sie zum Kriege hin. In Meroë (oder Indien) besieht Alexander den Sonnenpalast der Kandake,[57] in dem die Decken und Wände von Gold glänzen und in dem sich Gemächer befinden, die aus luftfarbigem, durchsichtigem Stein gebaut sind. Ἐν αὐτοῖς δὲ τρίκλινος ἐξ ἀμιάντων ξύλων, ἄπερ ἐστὶν ἄσηπτα καὶ ἄκαυστα ὑπὸ πυρός, οἰκία δὲ ᾠκοδόμητο οὐ παγεῖσα τὸ θεμέλιον ἐπὶ τῆς γῆς, ἀλλὰ μεγίστοις τετραγώνοις ξύλοις παγεῖσα ἐπὶ τροχῶν συρομένη ὑπὸ εἴκοσιν ἐλεφάντων· καὶ ἔνθα ἐπορεύετο ὁ βασιλεὺς πόλιν πολεμῆσαι, εἰς αὐτὴν κατέμενεν.[58] Ausführlicher wird dieses auf Rädern gestellte Triclinium von Valerius Polemius beschrieben:[59] *Triclinium quoque ibidem videt alio de saxi genere, cui cum sint igneae quaedam maculae vel inustiones, haud secus haec quam excandentes lapides sunt, flammea visebantur quasi caelitus septem astra discurrere, stellasque omni studio et sereno sub tempore caelestem chorum agere mirere. Erat et tectum ad instar integrae domus marmoris preciosi opere circumforaneo. Namque aedes illa rotarum lapsibus subter adjuta a viginti elephantis ad reginae itinera movebatur: eoque his solita regina quoque militarum pergere praedicatur.* In unseren Zusammenhang muß auch erwähnt werden, daß Alexander im Palast der Kandake einen Sichelwagen aus Porphyr mit Pferden und Wagenlenkern sah.

III

Schon lange vor Nero hatte die astrologische Weltweisheit des Orients den Westen erobert; ihr folgten Astralapotheose und astralsymbolische Repräsentation des Monarchen.[60] Als Nachfolger der Achämeniden hat sich Alexander auf den persischen Weltthron unter den Uraniskos gesetzt (ὑπὸ τὸν χρυσοῦν οὐρανίσκον ἐν τῷ βασιλικῷ θρόνῳ).[61] Nach ihm scheinen hellenistische Könige in Himmelsälen zu thronen. Wenn Demetrios Poliorketes sich mit Astralzeichen auf dem Kopf und auf der οἰκουμένη thronend, οἱ φίλοι μὲν ἀστέρες, ἥλιος δ᾽ ἐκεῖνος, darstellte,[62] so ist der Anschluß an die altorientalische Königstradition ganz besonders handgreiflich. Vielleicht eben so weit ist der römische Theokrat Nero in der Verwirklichung orientalischer Astralapotheose gegangen. Davon ist die Domus aurea Zeuge. Der Palast strahlt im Sonnenglanz von Gold, „Leucht"- und Edelstein. Als *genius loci* steht am Eingang das kolossale Standbild des Gottes der drinnen wirkt: der strahlengekrönte Nero-Helios. Im Innern wiederholt die kosmische Rotunde, die den Weltraum, mit Sonne, Mond, Planeten und Zodiakalzeichen, dargestellt hat, den ewigen Kreisgang des Alls. In diesem Saal thront der Nero-Helios, wie man annehmen möchte, auf einem stark über die Umgebung sich erhebenden Thron. Man möchte hier an den verwandten Weltsaal von Gandjak erinnern, in dem Herakleios τὸ . . εἴδωλον τοῦ Χοσρόου, τὸ τε ἐκτύπωμα αὐτοῦ ἐν τῇ τοῦ παλατίου σφαιροειδεῖ στέγῃ ὡς ἐν οὐρανῷ καθήμενον, sah; zwar handelt es sich in Gandjak um ein Bild des Königs, nicht um den König selbst. Auch die Beschreibung des Σολομόντειος θρόνος im konstantinischen Thronsaal der Magnaura wäre heranzuziehen. Der Langobarde Liutprant (10. Jahrh.), der als Gesandter des deutschen Kaisers an den byzantinischen Kaiserhof kam, sah, wie sich dieser Thron

57. Dazu F. Kampers, a. O., S. 124f.

58. Pseudokall. 3, 22.

59. I. Valerius Polemius, *Itinerarium Alexandri* 3, 22.

60. S. vor Allem die grundlegenden Arbeiten F. Cumonts, *Les religions orientales dans le paganisme romain*, S. 4, 164ff; *Mysticisme astral*, Bull. de l'Acad. royale de Belgique, sér. 2, 1909, S. 256ff. R. Eisler, a. O. 1, S. 39f.

F. Kampers, a. O., S. 6ff. und passim. S. Eitrem, *Moira RE* XV, Sp. 247. A. Alföldi *RM*. 50, 1935, S. 84f. H. P. L'Orange, *Der spätantike Bildschmuck des Konstantinsbogens*, S. 175ff.

61. Plut. *Al.* 37.

62. Duris von Samos *FHG*. II, S. 477.

während der Audienz durch einen geheimen Mechanismus hob, so daß der Kaiser zuletzt dicht unter der Decke des Thronsaals saß *(poenes domus laquear,* vgl. ἐν τῇ τοῦ παλατίου σφαιροειδεῖ στέγῃ). *Imperatoris vero solium huiusmodi erat arte compositum, ut in momento humile, excelsius modo, quam mox videretur sublime .. Tercio itaque pronus imperatorem adorans, caput sustuli, et quem prius moderata mensura a terra elevatum sedere vidi, mox aliis indutum vestibus poenes domus laquear sedere prospexi; quod qualiter fieret, cogitare non potui, nisi forte eo sit subvectus argalio, quo torcularium arbores subvehuntur.*[63] Repräsentationsformen der alten Sonnenkaiser scheinen sich hier, wie auch sonst so häufig im Zeremoniell der byzantinischen Kaiser, erhalten zu haben.[64] Zu vergleichen sind stehende Ausdrücke: der mit der Sonne aufgehende, wie die Sonne erhobene Kaiser.[65] Die Schilderung des Liutprant wäre auch mit der Throndarstellung der Silberschüssel aus Klimowa (Abb. 4) zusammenzuhalten, wenn unsere Erklärung der Schüssel stichhaltig ist: der Sasanidenkönig stünde uns hier in der oberen und unteren Stufe des turmähnlich hohen Thronbaus in verschiedenen Kleidern und Attributen vor Augen.

Als ein lebendiges Götterbild erscheint Nero-Helios hoch über Hof und Adoranten erhoben. Er ist der κοσμοκράτωρ, selbst Prinzip und Gesetz des kosmischen Kreisganges. Von seiner höheren Sphäre dirigiert er unsere sublunare Weltordnung, indem er durch ewige Gesetzmäßigkeiten auf das Zeitliche einwirkt und den Menschen ihr Schicksal „zuspinnt". Die Sonnenapotheose hat den Kaiser zum kosmischen Schicksalsgott, zu μοῖρα und *fatum* erhoben.

Die sphärenbewegende μοῖρα hatte schon längst einen bildhaften Ausdruck gefunden, der in unserem Zusammenhang mit einigen Worten erwähnt werden soll. Schon bei Platon treten uns die kosmisch wirkenden μοῖραι in plastischer Gestalt entgegen. In dem wunderbaren Mythus des Er im platonischen Staat greifen sie mit ihren Händen in das Sphärengewebe, das sich auf den Knien der Notwendigkeit (ἐν τοῖς τῆς Ἀνάγκης γόνασιν) dreht. Es wird die Handlung so dargestellt, als ob jede μοῖρα den Rand der Sphären (τοῦ ἀτράκτου τὴν περιφοράν) ergreift und ihre Bewegung lenkt,[66] um den ewigen Kreisgang des konzentrischen Sphärengefüges in gesetzmäßigem Gang zu erhalten. Gerade so erfaßt auf einem provinzialrömischen Relief[67] der persische Schicksalsgott Mithra den Rand des Zodiacus und setzt durch die Drehung des Kreises das ganze Sphärensystem in Bewegung (Abb. 5). So wie Claudianus den Gott besingt, als *volvens sidera*

63. *Antapodosis*, VI, 5.

64. H. P. L'Orange, *Der spätantike Bildschmuck des Konstantinsbogens*, S. 179ff.

65. Eusebius, *Vita Constantini*, bietet eine Menge von Beispielen. Dieselben Benennungen als Titel der Sasaniden, oben S. 296.

66. *Staat* X, 616f. Ich führe die ganze Stelle an, weil sie den klassischen Ausdruck dieser kosmischen Schicksalssymbolik gibt. στρέφεσθαι δὲ αὐτὸν (τὸν ἄτρακτον) ἐν τοῖς τῆς Ἀνάγκης γόνασιν. ἐπὶ δὲ τῶν κύκλων αὐτοῦ ἄνωθεν ἐφ' ἑκάστου βεβηκέναι Σειρῆνα συμπεριφερομένην, φωνὴν μίαν ἱεῖσαν, ἕνα τόνον· ἐκ πασῶν δὲ ὀκτὼ οὐσῶν μίαν ἁρμονίαν ξυμφωνεῖν. ἄλλας δὲ καθημένας πέριξ δι' ἴσου τρεῖς, ἐν θρόνῳ ἑκάστην, θυγατέρας τῆς Ἀνάγκης,

Μοίρας, λευχειμονούσας, στέμματα ἐπὶ τῶν κεφαλῶν ἐχούσας, Λάχεσίν τε καὶ Κλωθὼ καὶ Ἄτροπον, ὑμνεῖν πρὸς τὴν τῶν Σειρήνων ἁρμονίαν, Λάχεσιν μὲν τὰ γεγονότα. Κλωθὼ δὲ τὰ ὄντα, Ἄτροπον δὲ τὰ μέλλοντα. καὶ τὴν μὲν Κλωθὼ τῇ δεξιᾷ χειρὶ ἐφαπτομένην συνεπιστρέφειν τοῦ ἀτράκτου τὴν ἔξω περιφοράν, διαλείπουσαν χρόνον, τὴν δὲ Ἄτροπον τῇ ἀριστερᾷ τὰς ἐντὸς αὖ ὡσαύτως· τὴν δὲ Λάχεσιν ἐν μέρει ἑκατέρας ἑκατέρα τῇ χειρὶ ἐφάπτεσθαι.

67. Für die Erlaubnis der Veröffentlichung bin ich der Direktion des Rheinischen Landesmuseums in Trier zum Dank verpflichtet. Wie mir Dr. Gose mitteilt, ist das Relief in Jurakalk gearbeitet und stammt aus dem Tempelbezirk im Altbachtal in Trier. S. Loeschcke, *Die Erforschung des Tempelbezirks im Altbachtal zu Trier*, Abb. 28.

ser, und gerade in seiner Funktion als Kosmokrator, den Zodiacus in die Hand. In diesem Typus zeigen ihn offizielle römische Prägungen[69] (Abb. 6). Es darf hier wiederum daran erinnert werden, daß König Tiridates den Nero zugleich Mithra und μοῖρα nannte. Wie ein sphärenbewegender Mithra thront Nero in seinem kreisenden Weltsaal. Der Kaiser ist selbst die μοῖρα, die die Planetensphären „auf den Knien der Notwendigkeit" dreht. Er ist mehr als nur vom Fatum frei, wie ihn die höfischen Astrologen darstellten;[70] er ist das Fatum selbst. Die Herrschaft des kaiserlichen Kosmokrators ist seitdem in ständig variierenden Formen ausgedrückt worden. Den späten Nachklang erleben wir noch im byzantinischen Mittelalter, wenn z. B. in der Vorrede des Konstantinos Porphyrogennetos behauptet wird, daß die Ausübung des Kaisertums die kosmische Harmonie und die Bewegungen des Alls (τὴν περὶ τόδε τὸ πᾶν ἁρμονίαν καὶ κίνησιν) nachahmen sollte.

Zu Nero in seinem kosmischen Weltsaal sei zuletzt als frappante literarische Parallele eine bekannte Stelle des Lucanus angeführt.[71]

Abb. 5. Volvens sidera Mithra. Relief im Rheinischen Landesmuseum, Trier

Mithra,[68] steht er uns, in möglichst enger Parallelität des wörtlichen und bildlichen Ausdrucks, in diesem Relief vor Augen. Wie Mithra nimmt aber auch der spätantike Kai-

Abb. 6. Konstantin mit dem Zodiacus

68. Claudianus, *In I. cons. Stilich.*, I, 63, F. Cumont, *Mystères de Mithra* I, S. 201f.

69. J. Maurice, *Numismatique Constantinienne* 2, Taf. 8, 19.

70. Belege bei Eitrem, a. O., Sp. 2473.

71. *De bello civili* I, 45ff. (dazu L. Paul, *Die Vergöttlichung Neros durch Lucanus, Neue Jahrb. f. Philol. u. Pädag.* 149, 1894, S. 409ff.): *Te, cum statione peracta | astra petes serus, praelati regia caeli | excipiet gaudente polo ; seu sceptra tenere, | seu te flammigeros Phoebi conscendere currus, | telluremque nihil mutato sole timentem | igne vago lustrare juvet, tibi numine ab omni | cedetur, iurisque tui natura*

relinquet, | quis deus esse velis, ubi regnum ponere mundi. | Sed neque in arctoo sedem tibi legeris orbe, | nec polus aversi calidus qua vergitur austri, | unde tuam videas obliquo sidere Romam. | Aetheris immensi partem si presseris unam, | sentiet axis onus. Librati pondera caeli | orbe tene medio ; pars aetheris illa sereni | tota vacet, nullaeque obstent a Caesare nubes. | Tum genus humanum positis sibi consulat armis, | inque vicem gens omnis amet ; pax missa per orbem | ferrea belligeri conpescat limina Iani. | Sed mihi iam numen, nec, si te pectore vates | accipio, Cirrhaea velim secreta moventem | sollicitare deum Bacchumque avertere Nysa : | tu satis ad vires Romana in carmina dandas.

Der Dichter sieht in Nero den inkarnierten präexistenten Gott, eine Vorstellung des Herrschers, der bereits von Vergil in der Literatur Ausdruck gegeben und im Glaubensleben des Volkes willig aufgenommen wurde. Als solcher wählt er selbst im Kosmos die Stelle, von der aus er seine Herrschaft ausübt, etwa wie Julius Cäsar nach seinem Tode als Julium Sidus zum Himmel aufgestiegen ist.[72] Die Ermahnung des Lucanus an den Kaiser, einen Sitz gerade in der Mitte des Himmels einzunehmen, damit das ganze System nicht das Gleichgewicht verliere, ist in ähnlichen Vorstellungen von Weltherrschaft begründet, wie das kosmische Apparat in seinem Thronsaal. *Librati pondera caeli orbe tene medio!* Die Dichterworte geben als Idee, was der Thronsaal der Domus aurea in die Wirklichkeit einer architektonischen Nachbildung umsetzt.

IV

Von den maßvollen Palastanlagen der julisch-claudischen Kaiser scheiden sich die Paläste des Caligula und Nero schon durch die mächtige Größe aus. *Bis vidimus urbem totam cingi domibus principum Gai et Neronis, et huius quidem, ne quid deesset, aurea.*[73] Dasselbe spricht der von Suetonius zitierte Spottvers auf die Domus aurea aus: *Roma domus fiet: Veios migrate, Quirites, si non et Veios occupat ista domus.*[74] Es kann kein Zufall sein, daß diese ersten Palastbauten von wahrhaft königlicher Dimension und Ausstattung gerade von den ersten ausgesprochen monarchischen Kaisern errichtet wurden, die im Stil der hellenistischen Götterkönige hervortraten. Denn dasselbe wiederholt sich in flavischer Zeit. Nach der demokratischen Bautätigkeit der älteren

konstitutionellen Kaiser dieser Dynastie folgt der palatinische Riesenbau des Autokraten Domitianus, der, bezeichnend genug, sein Haus ein Heiligtum nennt.[75] Es sind diese Bauten, um mit Martialis zu reden, wirkliche *atria regis.*[76] Mit der monarchischen Ideologie des orientalisierten Hellenismus werden auch orientalisch-hellenistischer Königsstil und orientalisch-hellenistische Königspaläste übernommen. Auch hier hat sich Nero bewußt der Regierungstradition des Caligula angeschlossen. Es bewährt sich auf unserem Sondergebiet was die Historiker allgemein über das Verhältnis zwischen den beiden Kaisern aussprechen. *Laudabat mirabaturque avunculum Gaium,* bezeugt Svetonius.[77] πρὸς τὸν Γάιον ἔτεινεν, sagt übereinstimmend Dio Cassius.[78]

Eine engere Übereinstimmung zwischen den Palastanlagen des Nero und Caligula tritt in einer eigentümlichen Disposition hervor, die, nach dem Zeugnis unserer Quellen, durch das neue Monarchen-Ritual hervorgerufen ist. Jedes der beiden Anlagen ist durch ein monumentales Vestibulum gekennzeichnet, durch welches es sich auf ein architektonisch geschlossenes Gebiet eröffnet und mit der römischen Öffentlichkeit in Verbindung tritt. Caligula baut den Kaiserpalast bis zum Forum Romanum aus, indem er den Castor- und Pollux-Tempel als Vestibulum in den Baukomplex hineinzieht. *Partem Palatii ad Forum usque promovit, atque aede Castoris et Pollucis in vestibulum transfigurata, consistens saepe inter fratres deos, medium adorandum se adeuntibus exhibebat.* Es bildet dieses Tempel-Vestibulum, mit seiner hohen prostyl-gestellten Säulenfront über der großen Freitreppe, den monumentalen Eingang des *sacrum palatium.* Vor der Treppe, dieser zweiten Rostra, von

72. L. Paul a. O., S. 411ff.
73. Plin. 36, 111.
74. Suet. *Nero* 39.
75. Suet. *Domit.* 13. A. Alföldi *RM.* 49, 1934, S. 31f.
76. *Epigr.* 1, 2 (von der Domus aurea); vgl. 12, 15

(*regis deliciae* von dem Schmuck des domitianischen Palastes).
77. Suet. *Nero* 30.
78. Dio Cass. 61, 5.

der seit alter Zeit Reden gehalten und politische Kämpfe ausgefochten worden waren, liegt der geschlossene Monumentalplatz, Forum Romanum. Der Palast stößt durch dieses Vestibulum in den Brennpunkt des römischen Lebens. Das geschieht ohne Zweifel bewußt und gewollt. Denn gerade hier stellte sich der Kaiser in seiner göttlichen Machtfülle den Römern dar und nahm ihre Anbetung entgegen: *adorandum se adeuntibus exhibebat*.[79] Die Anlage geht sozusagen aus der Apotheose des Kaisers hervor und muß deshalb mit dieser auch aus der Geschichte verschwinden. Claudius schleift das Tempel-Vestibulum.[80]

Ob sich Nero im Vestibulum seines Palastes zur öffentlichen Adoration hingestellt hat, wissen wir zwar nicht. Als sein Stellvertreter steht jedoch gerade hier (im *vestibulum*, auch *atrium domus aureae* genannt) sein Gottesbild, die 120 Fuß hohe Nero-Helios-Statue. Mit dieser Modifikation gilt für Nero wie für Caligula: daß er im Vestibulum seines Palastes *adorandum se adeuntibus exhibebat*. Die beiden Anlagen lassen sich von diesem Gesichtspunkt aus noch weiter parallelisieren. Auch das Vestibulum der Domus aurea eröffnet sich auf ein Monumentalquartier, das von den Fluten des öffentlichen Lebens durchströmt wurde. Und zwar ist es diesmal eigens für den Palast, jedenfalls im Zusammenhang mit dem Palastbau, entstanden. Das ganze Gebiet vor dem Vestibulum wurde gleichzeitig mit der Domus aurea (nach dem Brand im Jahr 64) von Grund aus neu bebaut.[81] Auf einem neu nivellierten Plan entstand eine nach dem Vestibulum orientierte und auf seine Mitte zentralisierte Monumentalanlage. Die Via

Sacra wurde in neuer Monumentalgestalt angelegt: sie lief vom Forum Romanum in einer ungebrochenen Geraden der Mitte des Vestibulums zu, ihre Breite war etwa das Dreifache des alten Weges, zu beiden Seiten wurde sie von Arkaden, wahrscheinlich in zwei Geschossen, eingefaßt, und hinter diesen Arkaden dehnten sich mächtige Hallenbauten die von Nero so hoch beliebten Portici, nach beiden Seiten aus. Die ehrwürdige Straße war in ein „gigantisches Propyläum" des Goldenen Hauses verwandelt und für den gewöhnlichen Straßenverkehr geschlossen.[82] Es bildete die ganze Gegend „an architectural link between the Augustan Forum below and the oriental splendours of the entrance court of the great palace above, with the golden statue of its builder towering over it all", sie wurde „a monumental avenue of approach to the lordly palace above."[83]

Grundzüge derselben Disposition kehren im Neubau des Septimius Severus wieder. Die alte Domus Augustiana ist von diesem „Hannibal auf dem Kaiserthron" radikal neu orientiert worden. Durch den Fasadenbau des Septizoniums wurde der Palast sozusagen umgedreht, er kehrt dem ehrwürdigen öffentlichen Rom, dem Kapitol, dem Senat, dem Forum Romanum wie dem ganzen römischen Volk den Rücken, und wendet seine Front der Via Appia, dem Imperium, den Provinzen zu. *Cum Septizonium faceret nihil aliud cogitavit, quam ut ex Africa venientibus suum opus occurreret. nisi absente eo per praefectum urbis medium simulacrum eius esset locatum, aditum Palatinis aedibus, id est regium atrium, ab ea parte facere voluisse perhibetur, quod etiam post Alexander*

79. Suet. *Cal.* 22. Dio Cass. 59, 28: τό τε Διοσκού-ρειον τὸ ἐν τῇ ἀγορᾷ τῇ Ῥωμαίᾳ ὂν διατεμών, διὰ μέσου τῶν ἀγαλμάτων εἴσοδον δι' αὐτοῦ ἐς τὸ παλάτιον ἐποιήσατο, ὅπως καὶ πυλωροὺς τοὺς Διοσκόρους (ὥσγε καὶ ἔλεγεν) ἔχῃ.

80. T. Frank, *Mem. Am. Ac.* 5, 1925. S. 79ff. Chr. Huelsen, *Das Forum Romanum*, S. 128, 136. Übrige Lit. bei Platner-Ashby, *Topographical Dictionary*, S. 103.

81. E. B. van Deman, *Am. Journ. Arch.*, 2. Ser., 27, 1923, S. 383ff.; *Mem. Am. Ac.* 5, S. 115ff. Platner-Ashby, *Topographical Dictionary*.

82. van Deman, *Mem. Am. Ac.*, S. 118. Platner-Ashby, a. O., S. 168.

83. van Deman, *Am. Journ. Arch.*, a. O., S. 403.

cum vellet facere, ab haruspicibus dicitur esse pro-hibitus, cum hoc sciscitans non litasset.[84] Es ist nach der zitierten Stelle wahrscheinlich, daß die severischen Kaiser einen monumentalen *aditus* im Stil der neronischen „Propyläen" für den gewaltigen Septizoniumbau geplant haben, daß dieser aber wegen des konservativ-römischen Widerstandes nicht zur Durch-führung gekommen sei. Sicher ist, daß der Via Appia im Zusammenhang mit der seve-rischen Anlage eine ähnliche Rolle zugedacht war, wie der Via Sacra in der neronischen. Die Verwandtschaft der beiden Paläste geht weiter. Wie dem Domus aurea ein monumen-tales Vestibulum mit dem Nero-Helios-Koloß vorgelagert war, so legt sich vor den seve-rischen Bau das Septizonium mit dem kolos-salen Bildnis des Septimius Severus zwischen den Planetengöttern,[85] d. h. wiederum steht vor dem Palast, gleichsam als sein *genius loci*, der Kaiser als Kosmokrator. Der Kaiser wird in dieser Darstellung „im Hinblick auf den siebenzonig vorgestellten Kosmos, auf das Universum, zugleich als der Herr des Welten- und Zeitenlaufs vor Augen geführt. Denn da thronte er unterhalb der Planetengötter, gleichsam im Mittelpunkt des Kosmos, wie etwa einst bei den alten Babyloniern der Gott im himmelhohen Gipfelheiligtum der Zikku-rat – als Herr der 7 Weltgegenden."[86] Auf dieses Kaiserbildnis angewendet haben noch-mals die Worte des Svetonius über Caligula in seinem Palastvestibulum Geltung: daß der Kaiser hier *adorandum se adeuntibus exhibe-bat*, jedoch wendet sich der Vergöttlichte nicht mehr den vom Forum und der Sacra Via kommenden Römern, sondern den neuen Menschen aus den Provinzen, *ex Africa venien-tibus*, zu.

Ähnlichkeit mit dem Domus aurea setzt sich auch im Innern des Palastes durch. Wir finden den Kaiser in einem Weltsaal thron-end; die Decke ist mit einem Himmelsge-mälde versehen, aus dem man Horoskope herauslesen kann; nur das Horoskop des Kaisers läßt sich nicht stellen, er ist den Schicksalsmächten übergeordnet. καὶ γὰρ ἐς τὰς ὀροφὰς αὐτοὺς (: τοὺς ἀστέρας) τῶν οἴκων τῶν ἐν τῷ παλατίῳ, ἐν οἷς ἐδίκαζεν, ἐνέγραψεν, ὥστε πᾶσι, πλὴν τοῦ μορίου τοῦ τὴν ὥραν, ὡς φασιν, ἐπισκοπήσαντος ὅτε ἐς τὸ φῶς ἐξῄει ὁρᾶσθαι· τοῦτο γὰρ οὐ τὸ αὐτὸ ἑκατέρωθι, ἐνετύπωσεν . .[87] Bedeutungsvoll ist, daß der Kaiser in diesem Saal als Richter präsidiert (ἐδίκαζεν). So wird die Symbolik des Septizoniums hier in Wirklichkeit umge-setzt: der kaiserliche κοσμοκράτωρ, im Welt-saal thronend, wird in seinen Rechtssprüchen den Menschen zum Verhängnis. Wieder ist er den Menschen μοῖρα und τύχη und „spinnt" ihnen ihr Schicksal zu (oben S. 292, 305f.). Wir haben gesehen, daß infolge Fir-dausi der altpersische König unter einem Himmelsgewölbe thronte, auf dem Horoskope abzulesen waren. Ein direktes orientalisches Vorbild für diesen kaiserlichen „Welten-richter" könnte ein von Philostratos geschil-dertes Gebäude geben. In Babylon besieht Apollonius den Gerichtssaal der Könige. Er hat die Form eines Kuppelsaals, an dessen Himmel die Astralgötter abgebildet sind. φασὶ δὲ καὶ ἀνδρῶνι ἐντυχεῖν, οὗ τὸν ὄροφον ἐς θόλου ἀνῆχθαι σχῆμα οὐρανῷ τινι εἰκασμέ-νον, σαπφειρίνῃ δὲ αὐτὸν κατηρέφθαι λίθῳ – κυανωτάτη δὲ ἡ λίθος καὶ οὐρανία ἰδεῖν – καὶ θεῶν ἀγάλματα, οὓς νομίζουσιν, ἵδρυται ἄνω καὶ χρυσᾶ φαίνεται, καθάπερ ἐξ αἰθέρος. δικάζει μὲν δὴ ὁ βασιλεὺς ἐνταῦθα . .[88]

Astralsäle im Stil des severischen Saals ist für den konstantinischen Kaiserpalast be-zeugt; das große Bad des Oekonomias enthielt 7 Zellen und 12 Hallen in Nachbildung der

84. Script. hist. aug., *Sev.* 24, 3.

85. E. Maass, *Tagesgötter*, S. 106ff. Th. Dombart, *Sep-tizonium, RE.* II A 1578ff.; *JdI.* 34, 1919, 40ff.

86. Th. Dombart *RE.* a. O. 1585.

87. Dio Cass. 77, 11.

88. Philostr. *Apoll.* I, 25.

Planeten und Monate, ferner eine sehr große Schwimmhalle mit dem Tierkreis.[89] Solche Säle werden in der spätantik-byzantinischen Überlieferung wohl breiter zu belegen sein.[90] – Das große symbolische Herrscherbildnis (Mosaik oder Gemälde) im Vestibulum oder Atrium der spätantiken Paläste, etwa der schlangentötende Konstantin in Konstantinopel[91] oder Theodorich zwischen allegorischen Figuren in Ravenna,[92] werden letzten Endes in die Reihe der adorierten Kaiserbilder am Eingang der frühkaiserzeitlichen Paläste, etwa Bilder eines Nero-Helios oder Severus-Kosmokrator, einzugliedern sein.

So erscheint auf dem hier von Caligula bis Septimius Severus skizzierten Hintergrund die Domus aurea nicht als allein stehender Fall, als Kaprize des „Cäsarenwahnsinns", sie stellt sich vielmehr in eine Tradition hinein oder deutet eine solche an;[93] es muß diese Tradition auf die uns verloren gegangenen hellenistisch-orientalischen Königshöfe zurückgehen. In altorientalischen Königspalästen stellt man gelegentlich, etwa im Palast Nebukadnezars in Babylon, einen engen Zusammenschluß von Thronsaal und monumentalem Vorhof fest. Es scheint sich um eine Disposition zu handeln, die durch das königliche Adorationsritual bestimmt ist. Der König auf seinem Throne konnte von seinen draußen stehenden Untertanen gesehen und verehrt werden. Die königlichen Apadanas in

Persepolis sind so angelegt, daß die Scharen der Adorierenden von außen her dem Throne im großen Zuge direkt zugeführt wurden und vor dem Herrscher defilieren konnten. Man wird hier an das Tempel-Vestibulum des Caligula erinnert, wo sich der Kaiser-Gott, gerade an dem den Tempel durchschneidenden Eingangsweg des Palastes (oben S. 308, Anm. 79), zur Adoration hinstellte. Beide Male ist, wohl aus den gleichen kultischen und rituellen Bedürfnissen heraus, ein öffentlicher und direkter Zugang zum Herrscherthron geschaffen.

Das liturgisch bestimmte Dispositionsschema, das neuerdings E. Dyggve in einer meisterhaften Studie in den Palasten von Ravenna, Spalato und Konstantinopel nachgewiesen hat,[94] setzt den legalisierten und institutionellen Kaiserkult der Spätantike voraus, und steht unter entschieden orientalischem Einfluß. Die „monarchischen" Paläste der früheren Kaiserzeit, die gleichfalls unter dem Einfluß des orientalischen Königsrituals gestanden haben, scheinen sich in dem durch Adoration bestimmten Ausbau von Front, Vestibulum oder Atrium, wie in der Einbeziehung eines Vorhofes oder eines propyläenartigen *aditus* in die Anlage, dem spätantiken Schema zu nähern. Nur bleibt bei den frühkaiserzeitlichen Anlagen noch alles ohne liturgische Festigkeit, ohne den klargelegten Plan eines sakral-architektonischen

89. Kodinos, *Topographie* 18. Richter, *Quellen zur byzantinischen Kunstgeschichte*, S. 256.

90. Vgl. F. Cumont, *Zodiacus, Dictionnaire des Antiquités* V, 1059f.

91. Eusebius, *Vita Const.* III, 3.

92. Agnello, *Mon. Germ. hist. Script. rer. Lang. et Ital. Agnelli liber pontific. eccl. Ravennatis*, ed. O. Holderegger 1878, 337f. E. Dyggve, *Ravennatum Palatium Sacrum, Det kgl. Danske Videnskabernes Selskab, archæologisk-kunsthist. Medd.* III, 2, 1941, S. 46ff.

93. Auch Merkwürdigkeiten wie die *cenationes laqueatae tabulis eburneis versatilibus, ut flores, fistulatis, ut unguenta de-*

super spargerentur (Suet. *Nero* 31; vgl. Seneca, *Epist.* 90 und *Quaest. natural.* lib. II) sind nicht auf die neronische Anlage beschränkt. Ähnliche Einrichtungen im Palast des Elagabal sind Script. hist. aug., *El.* 21, 5 bezeugt: *Oppressit in tricliniis versatilibus parasitos suos violis et floribus, sic ut animam aliqui efflaverint, cum crepere ad summum non possent.* Vgl. a. O. 19, 7. Ähnliche Decke im Haus des Trimalchio: Petronius, *Sat.* 60. Im Kaiserpalast in Konstantinopel war es zeremoniell vorgeschrieben, das große Triclinium der Magnaura nach dem Eintritt der Banner mit Rosen zu bestreuen (Konst. Porph. 2, 15).

94. E. Dyggve, oben Anm. 92.

Systems – genau wie der Kaiserkult auch selbst noch individuell und nicht institutionell bestimmt ist.

So ist die Domus aurea mehr als Kaiserwohnung: sie ist die Wohnung des Sonnenkaisers und verkörpert als solche eine bestimmte monarchisch-theokratische Tradition. Die Weiterführung des von Nero noch nicht vollendeten Palastes nimmt deshalb eine Bedeutung an, die weit über den tatsächlichen Fortgang des Bauunternehmens geht: sie bedeutet ein Zurückgreifen auf neronische Politik. Ja, nicht nur durch die Weiterführung, sondern schon durch die Benutzung der Domus aurea in der von Nero geschaffenen Form setzt sich der Kaiser als sein Nachfolger auf den kosmischen Weltthron ein. Das haben tatsächlich Otho und Vitellius getan. Die gewaltsame Reaktion auf die Politik Neros löst im Laufe der halbjährigen Regierung Galbas eine ephemere Gegenbewegung aus, durch die die Entwicklung wieder in die Bahnen der neronischen Politik einschlägt. Die Exponenten dieses Rückschlages sind Otho und Vitellius, die in jüngeren Jahren dem engsten neronischen Kreis angehörten.[95]

Die Wiederbelebung der neronischen Tradition wird durch das ganze Leben dieser Kaiser kundgetan. So ergehen sich die Historiker ihrer vitae in ähnlichen Schilderungen, wie in der Beschreibung Neros, führen z. T. auch direkt den Vergleich mit Nero aus.[96] Otho, der schon in seiner äußeren Erscheinung den neronischen Lebensstil (z. B. neronische Haartracht) aufnimmt, läßt *imagines* und *statuae* von Nero wieder aufstellen, seine *procuratores* und *liberti* in ihre früheren Ämter einsetzen und legt sich sogar den Namen Nero zu.[97] Ebenso deutlich ist das Zurückgreifen auf Nero bei Vitellius.[98] Demonstrativ wird diese politische Haltung, die Nero und seine Regierung rehabilitieren soll,[99] durch Benutzung und Weiterführung der Domus aurea an den Tag gestellt. Den ersten Staatsbeschluß, den Otho aus kaiserlicher Vollmacht unterzeichnete, war die Bewilligung von 50 Millionen Sestertien *ad peragendam auream domum*.[100] Vitellius bewohnt den Palast, beklagt sich aber über seine mangelhafte Einrichtung.[101]

Da die Domus aurea das neronische Sonnenkaisertum verkörpert, gab es für die

95. Suet. *Otho* 2f, *Vitellius* 4f.

96. Dio Cass. 64, 8 (von Otho): οὐκ ἐλάνθανε δὲ, ὡς καὶ ἀσελγέστερον καὶ πικρότερον τοῦ Νέρωνος ἄρξειν ἔμελλε. τό γ'οὖν ὄνομα αὐτοῦ αὐτῷ εὐθὺς ἐπέθετο .. καὶ γὰρ τὸ τὰς τῶν ἐπαιτίων εἰκόνας ἀποκαταστῆσαι, ὅ τε βίος αὐτοῦ καὶ ἡ δίαιτα, τὸ τε τῷ Σπόρῳ συνεῖναι, καὶ τὸ τοῖς λοιποῖς τοῖς Νερωνείοις χρῆσθαι, πάνυ πάντας ἐξεφόβει. Vgl. a. O. 65, 2; 4; 7 (von Vitellius). Dazu: B. Henderson, *The Life and the Principate of the Emperor Nero*, S. 418.

97. Suet. *Otho* 7.

98. Suet. *Vitellius* 11. *Et ne cui dubium foret, quod exemplar regendae rei publicae eligeret, medio Martio campo adhibita publicorum sacerdotum frequentia inferias Neroni dedit ac sollemni convivio citharoedum placentem palam admonuit, ut aliquid et de dominico diceret, incohantique Neroniana cantica primus exultans etiam plausit. Vgl. 12.*

99. Vgl. auch Dio Cass. 64, 8 (s. oben Anm. 96); 65, 4 (s. unten Anm. 101); 65, 7 (von Vitellius): τὸν Νέρωνα μιμεῖσθαι ἤθελε καὶ ἐνήγισέ τε αὐτῷ.

100. Suet. *Otho* 7.

101. Dio Cass. 65, 4. Ἐπειδὴ δ'ἅπαξ τούτων ἐμνημόνευσα, καὶ ἐκεῖνο προσθήσω, ὅτι οὐδὲ τῇ οἰκίᾳ τῇ τοῦ Νέρωνος τῇ χρυσῇ ἤρκεῖτο, ἀλλὰ καίτοι σφόδρα καὶ τὸ ὄνομα, καὶ τὸν βίον, τά τε ἐπιτηδεύματα αὐτοῦ πάντα καὶ ἀγαπῶν καὶ ἐπαινῶν, ὅμως ᾐτιᾶτο αὐτόν, κακῶς τε ᾠκηκέναι, καὶ σκευῇ ὀλίγῃ καὶ ταπεινῇ χρῆσθαι λέγων. νοσήσας γοῦν ποτε ἐζήτησεν οἴκημα ἐν ᾧ κατοικήσει. οὕτως αὐτὸν οὐδὲ τῶν ἐκείνου τι ἤρεσεν. ἡ γυνὴ δὲ αὐτοῦ Γαλερία, ὡς ὀλίγου ἐν τῷ βασιλικῷ κόσμου εὑρεθέντος, κατεγέλα. Ob Vitellius Erweiterungspläne gehabt hat, ist zweifelhaft: Jordan-Huelsen, *Topographie der Stadt Rom* (1907) I, 3 S. 274 Anm. 4. Man möchte in unserem Zusammenhang an den übersteigerten Kaiserkult in der Familie des Vitellius erinnern. Von seinem Vater berichtet Suetonius, *Vitellius* 2: *Idem miri in adulando ingenii primus C. Caesarem (: Caligula) adorare ut deum instituit, cum reversus ex Syria non aliter adire ausus esset quam capite velato circumvertensque se, deinde procumbens* etc. etc.

Reaktion der Flavier nur eine einzige Möglichkeit; die Schleifung des Palastes. Genau so hatte unter Claudius die römische Reaktion auf die Theokratie des Caligula sein Tempel-Vestibulum aus der Welt geschafft. Wir werden Zeugen eines einzigartigen Schauspiels: der Wunderpalast des Nero, der vor wenigen Jahren mit unerhörten Kosten und der höchsten Kunst berühmter Ingenieure, Architekten und Maler errichtet wurde, wird von den Flaviern in seinem ganzen Plan zerstört, z. T. schon unter Vespasian[102] abgerissen und überbaut. „New streets cut into pieces the unwieldy mass of the Golden House and the homes of the populace sprung up amid the ruins throughout the whole city. As a part of the great policy of restitution to the people of their stolen rights and possessions, the district of the Sacra Via was given back to the people in a new form, its old-time character as a region of barter and trade again restored and the magnificent arcades and halls transformed into the great warehouses for the people, the *horrea piperataria et Vespasiani*".[103] Ähnliche Ausdrücke der Reaktion sind das Amphitheater und die Thermen, die jetzt das Gebiet der Domus aurea füllen. Der ganze Gegensatz der alten und der neuen Welt wird in ideehistorischem Relief in dem Bilde herausgehoben, das Martialis von der Umgestaltung des ganzen Stadtviertels entwirft:

Hic ubi sidereus propius videt astra colossus
 et crescunt media pegmata celsa via,
Invidiosa feri radiabant atria regis
 unaque iam tota stabat in urbe domus.
Hic ubi conspicui venerabilis amphitheatri
 erigitur moles, stagna Neronis erant.
Hic ubi miramur velocia munera thermas,
 abstulerat miseris tecta superbus ager.
Claudia diffusas ubi porticus explicat umbras,
 ultima pars aulae deficientis erat.
Reddita Roma sibi est et sunt te praeside, Caesar,
 deliciae populi, quae fuerant domini.[104]

Reprinted, with permission, from *Serta Eitremiana, Oslo 1942, pp. 68–100.*

102. F. Weege, a. O., S. 131ff. Die flavische Reaktion ist auch dynastisch begründet; jetzt fängt auch die systematische Herabsetzung des letzten Claudiers, der in den breiten Kreisen des Volkes immer noch eine gewisse Beliebtheit genoß, bei den Historikern an, B. Henderson. a. O., S. 418f.

103. van Deman, a. O., S. 423f.

104. Martialis, *Epigr.* I, 2. Derselbe Gegensatz kommt auch bei Plin. 34, 84 zum Ausdruck: *Ex omnibus quae rettuli clarissima quaeque in urbe iam sunt dicata a Vespasiano principe in templo Pacis aliisque eius operibus, violentia Neronis in urbem convecta et in sellariis domus aureae disposita.* Vgl. auch Tac. *Ann.* 15, 52.

Expressions of Cosmic Kingship in the Ancient World

1. The Cosmic City of the Ancient East

Explaining how the ideal city in the ideal state is to be laid out, Plato in "The Laws" (745 sq.) shows us a "cosmic" city. By the division of the area into 12 sectors cosmic laws and proportions penetrate the city. The inhabitants themselves are put under these cosmic laws. "Now we must think", says Plato, "of each part as being holy, as a gift from God, which follows the movement of the months and the revolution of the All. So the whole state is directed by its relationship to the All and this sanctifies its separate parts." (ἑκάστην δὴ τὴν μοῖραν διανοεῖσθαι χρεὼν ὡς οὖσαν ἱεράν, θεοῦ δῶρον, ἑπομένην τοῖς μησὶν καὶ τῇ τοῦ παντὸς περιόδῳ. διὸ καὶ πᾶσαν πόλιν ἄγει μὲν τὸ σύμφυτον ἱερὸν αὐτάς, 771 b).

In order to understand the cosmic conception incarnated in certain city types of the Ancient East, we should bear in mind these words of Plato, even if when we move towards the Orient we have to give them a somewhat different accentuation. The cosmic pattern is especially clear in the royal residences of circular form.[1] A number of Median, Parthian, Sassanian and Abbasid cities might here be cited. In the Parthian Darabjird[2] (fig. 1) the wall and fosse form an exact circle with an inner wall marking a concentric circle; the whole area was divided into equal sectors by radial axis streets ending in wall gates, 4 of which were situated at the 4 main points of the compass. Firuzabad[3] (fig. 2), in the very heart of Persis, originally the fortified residence of the new Sassanian dynasty, is of the same circular type. There was a gate at each of the main points of the compass and, undoubtedly, an axial street-cross connecting them. Residential cities such as Darabjird and Firuzabad must have been the prototype of the most famous of all the cosmic "round cities" of the East: Baghdad, "The Round City" of Mansur (fig. 3), founded 762, at a moment chosen by Naubakht, the official astrologer of the caliph[4]). All these kingly cities were fortified cities, maintaining the primeval groundplan of the Oriental military camp – as shown, for instance, in Assyrian

1. L'Orange, *Studies on the Iconography of Cosmic Kingship in the Ancient World*, pp. 9 sqq.

2. E. N. Flandin–P. Coste, *Voyage en Perse*, pl. 31. G. Le Strange, *The Lands of the Eastern Caliphate*, p. 289. F. Sarre–E. Herzfeld, *Archäologische Reise im Euphrat- und Tigrisgebiet*, pp. 132 sqq. O. Reuter, in A. U. Pope, *A Survey of Persian Art* 1, p. 441.

3. A. Godard, *Les monuments du feu*, in *Athar-é Iran* 3, 1938, pp. 19 sqq. R. Ghirshman, *Firuzabad, Bulletin de l'Institut Français d'Archéologie Orientale* 47, 1947, pp. 13 sq; 18.

4. G. Le Strange, *Baghdad during the Abbasid Caliphate*, pp. 15 sqq. K. A. C. Creswell, *Early Muslim Architecture* 2, pp. 1 sqq. F. Sarre–E. Herzfeld, *l. c.*, pp. 106 sqq. E. E. Beaudouin–A. U. Pope, in Pope, *l. c.* 2, p. 1394.

Fig. 1. The Parthian Darabjird

reliefs from the Kalach palace (fig. 4). It is circular,[5] in contradiction to the Roman rectangular camp.

The kingdom in the Ancient Near East mirrored the rule of the sun in the heavens.

5. Fortified cities of circular form in the direction towards Central Asia: S. P. Tolstov, *Ancient Khorezm* (Russian), 1948, pl. 34, pp. 99 sq.

The king was titled "The Axis and Pole of the World". In Babylonian cult the king was titled "The sun of Babylon", "The King of the Universe", "The King of the four Quadrants of the World", and these titles were repeated in ever new adaptations right up to the Sassanian period when the king was the "Brother of the Sun and Moon". Is there not a striking correspondence between these cosmic titles of the king and his place in his cosmic city? Wall and fosse are traced mathematically with the compass, as an image of the heavens, a projection of the upper hemisphere on earth. Two axis streets, one running north–south and the other east–west divide the city into four quadrants which reflect the four quarters of the world. At the very point of intersection, in the very axis of the world wheel, the palace is situated, here sits the king, "The Axis and Pole of the World", "The King of the four Quadrants of the World", here resides "The King of the Universe", as the very moving universal power. The city is a sort of οὐρανόπολις.

Under the influence of this ancient tradition of the king's cosmic city, and the domination of its unsurpassable incarnation in

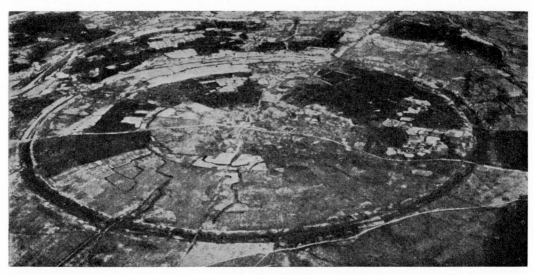

Fig. 2. Firuzabad, residence of the Sassanian dynasty

314

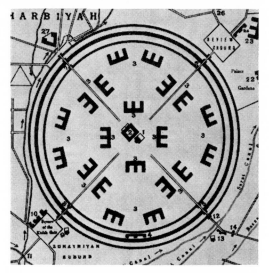

Fig. 3. Baghdad, "The Round City of Mansur"

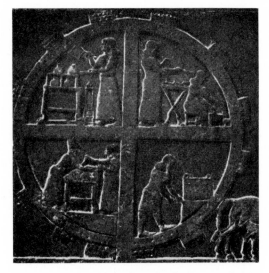

Fig. 4. Groundplan of the Oriental military camp. Assyrian relief from the Kalach palace

Mansur's Baghdad, the greatest and most splendid urban centre of the early Middle Ages, cities and castles of the "Round City" type grew up throughout the East. We may only mention Harun al-Rashid's Hiraqla (fig. 5) and the third Fatimide Caliph Isma'-il's Sabra (Mansuriya).[6] The Arab military and commercial expansion seems to have brought its plan to the Western world, which had itself used the circular form for holy places and buildings, thus being well disposed for accepting the new city and fortress plan. We meet it in the recently discovered military camps of the Viking empires of the North. The great Danish Viking castles Trelleborg (fig. 6) and Aggersborg, from the 10th–11th centuries, show the same severe geometrical plan as the cosmic city of the East.[7]

About the time of the Arab expansion wondrous tales of revolving castles arise in Western lore.[8] Are such revolving castles of

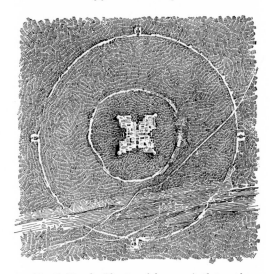

Fig. 5. Hiraqla. Plan traced from an air photograph

Western lore not inspired by the wheel-shaped cities of the East? Do they not in the world of myth and poesy correspond to the new eastern type of castle which now in the world

6. K. A. C. Creswell, *l. c.*, pp. 21 sq.; 165 sq. and fig. 154. F. Sarre–E. Herzfeld, *l. c.* 1, pp. 161 sqq.; 2, p. 162.

7. P. Nørlund, *Trelleborg*, in *Nordiske Fortidsminder* 4, 1, 1948. C. G. Schultz, *Vikingelejren ved Limfjorden* in *Fra Nationalmuseets Arbejdsmark* 1949, pp. 91 sqq. L'Orange, *The Illustrious Ancestry of the Newly Excavated Viking Castles Trelleborg and Aggersborg*, in *Studies Presented to David Moore Robinson ; Trelleborg–Aggersborg og de kongelige byer i Østen*, in *Viking* 1952, pp. 307 sqq.

8. J. L. Weston, in *Mélanges M. Wilmotte* 1910, 2, p. 888.

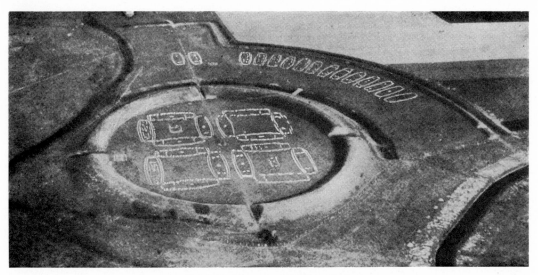

Fig. 6. Trelleborg. Danish Viking Castle

of reality forces its way to the West? Are they not the legendary accompaniment of the invasion of this new, exotic and overwhelming fortress type?

2. *The Cosmic Throne Hall of the Eastern King*

Along with these wondrously revolving castles a related motif captures the imagination of the medieval West: tales are told of a marvellous royal hall, a rotunda domed like the heavens and revolving about its own axis.[9] Here we are able to state with certainty the Eastern origin of the motif. The crusaders had brought it with them from the East.

The crusaders tell of the revolving rotunda in their legends of Prester John. In the picture of this fabulous king the Ancient Eastern conception of a divine saviour-king is still alive. The revolving halls in the castle of the Priest King are the distant memory – projected into

9. L'Orange, *Domus Aurea – der Sonnenpalast*, in *Serta Eitremiana* 1942 [= above, pp. 292–312]; *Studies on the Iconography of Cosmic Kingship in the Ancient World*, pp. 18 sqq.

the realms of the fantastic – of a historial reality: of the cosmic throne-room of the Ancient Eastern King. It is mentioned as a historic fact in the account of the Emperor Heraclius' capture of the Persian residence of Ganzaca (Ganjak) in the year 624 A. D. Kedrenos who has preserved Theophanes' account, relates that Heraclius saw in Ganzaca "Khusrau's own image in the domed roof of the palace, as though enthroned in Heaven, and around it the Sun and the Moon and the Stars." The revolving movement has been handed down in the Martyrologium of St. Ado († 874) and in an Exaltatio Sanctae Crucis which in its original form must have served as a source for Ado. In both we are told that the building "seemed to revolve on its axis with the help of horses pulling with a circular motion in a subterranean room." Later on we constantly meet this motif in the descriptions of Khusrau's throne-room. Independently of these Western versions, the Persian-Arabian tradition has preserved the memory of such revolving motions in the palace of the Great King. Tabari tells of an architect in the Sassanian service who

said himself able to build palaces revolving with the Sun.[10]

Primarily, however, the marvellous orbit is connected with the royal throne. Firdausi relates that the throne of Khusrau Parvéz–the famous Táqdés – revolved according to the seasons and zodiacal signs. In addition to the circular course of Khusrau's throne itself, it is surrounded by cosmic movements corresponding exactly to the revolving throne-room and probably affording another version of this phenomenon. The fixed stars, the twelve signs of the zodiac, the seven planets and the Moon, each running through its phase, revolve like jewels about the throne (fig. 3, p. 300). It was possible, we learn, to cast horoscopes and read off the hours of the day from these heavenly bodies, and to tell how far the heavens had wandered across the earth. One may envisage an artificial planetarium, moving against a fixed background.

The ideas actuating the symbolic movements in the throne-room constitute essential features of the astral religion of the Neo-Babylonian kingdom, and had been passed on to the Persians from the Chaldeans. The king amongst his vassals and satraps is a picture of the heavenly hierarchy: just as the stars surround the Sun in the firmament, so the great lords surround the king in his palace. As sun he is an all-determining astral power, cosmocrator. In his hand rests the fate of all his subjects. At the New Years's festival in Babylon which is an image of the universal New Year, he distributes the various public offices. The king "spins out" – like the three fatal sisters – the fates of men. This is expressed by the Persian prince Tiridates to

Nero when the latter crowns him King of Armenia (in Rome in the year 66 A. D.): the conception of the Oriental king is transferred to the Roman emperor. On doing obeisance to Nero, Tiridates greets him as Mithra, the royal god of the Iranians, declaring: "I shall be whatever you spin for me, for you are both my Moira and my Tyche."[11]

3. The Cosmic Movement of the Achaemenian Throne

From the monuments, in correspondence with literary evidences, we learn that a real movement of the throne belonged to the ceremonial of the Persian king. The king on his throne is solemnly carried in a ceremonial procession.

Rows of carrying servants, supporting the god or the king on their raised arms, are typical of the Ancient Near East.[12] They are met with, for instance, in a Hittite monument in Iflatun in Asia Minor[13] (fig. 7). Three winged solar discs are carried by human figures which are partly placed in two rows above one another. It is characteristic of Ancient Eastern art that a crowd of people grouped in depth is split up into rows of figures arranged in zones one above the other. The supporters of the Iflatun monument must thus be regarded as standing behind, not above each other.

Fig. 7. Iflatun, Asia Minor. Hittite monument

10. For evidence see Note 9.

11. καὶ ἔσομαι τοῦτο ὅτι ἄν σὺ ἐπικλώσῃς. σὺ γάρ μοι καὶ μοῖρα εἶ καὶ τύχη · Dio Cass. 63,5. Suet., *Nero* 15. F. Cumont, *Riv. di filologia ed istruzione class.* 61, 1933, pp. 145 sqq.

12. L'Orange, *Studies on the Iconography etc.*, pp. 80 sqq.

13. L'Orange, *l. c.*, pp. 80 sqq.

Fig. 8. Persepolis. Front relief on Achaemenian royal tomb

Such rows of supporters stand under the throne of the Achaemenian king as shown in the royal tomb and palace reliefs in Persepolis[14] (fig. 8). We witness a solemn ceremony. On both sides of the throne stand the representatives of the Persian nobility, assisting at the solemnities; they are placed in rows above one another, while in reality they must be imagined as grouped in depth behind each other. The king, in the wide costume of the Medes, with the cidaris on his head and a bow in his left hand, is standing on a three-tiered platform, placed on a huge stand, in the inscription referred to as a throne (gāthu). Under the platform the servants stand in a tense carrying posture, arranged in two rows above one another, just as seen on the monument in Iflatun. Once again the figures must be imagined as standing behind one another in depth; only an arrangement with two ranks would guarantee the stability of the

14. L'Orange, *l. c.*, pp. 81 sqq.

throne being carried along. It is of special importance to realise that *the feet of the throne hang in the air*, without touching the ground. The figures are all turning to the right and putting their left foot forward, thus marching in step off to the right; the throne is moving in this direction.

Like the Sassanian king on the Táqdés, so our Achaemenian king is placed in a world of astral symbols. He stands turning towards the Sun and the Moon, both pictured in front of him in the direction of the moving throne: the Sun as a winged solar disc joined to the bust of Ahuramazda, and the Moon as the disc of the full Moon, with the crescent of the new Moon inlaid. The ritual movement must be seen in relation to these gods on the firmament, just as the king's gesture of prayer and the fire altar in front of him apply to them. We witness a solemn act by which the Great King adjusts himself to the movements of the heavens, thus manifesting his own astral power. Just as Sun, Moon and planets in completing their orbits determine the fate of the universe, so the movements of the royal throne reveal the fatal power of the Great King; he is analogous to the heavenly bodies, the Cosmocrator – he "spins" men's fates, to quote again the words of Tiridates to Nero Cosmocrator. Let us remember once more the functions of the king at the New Year festival (Nauróz = New Day), when he allots state offices just as the Sun God distributes the various spheres of influence for the coming cosmic year. He is part of the all moving orbit of the stars, "Companion of the Stars, brother of the Sun and Moon", and already from ancient times wears Sun and Moon in his tiara.

A cosmic throne movement of this kind belongs in fact to the festival ritual of the Persian Nauróz celebrations. Palace reliefs in Persepolis, for instance in the "Hall of the hundred columns" and in the "Central Building", illustrate this ceremony with the bring-

ing of tribute from all parts of the kingdom, the king himself appearing on the same throne structure, supported by the same representatives of the Persian tribes, and in the same movement as on the sepulchral reliefs.

It is superfluous to emphasize that the demonstrative repetition of this throne scene in the very focal point of the royal representation – at the dominant position both in the palace and the mausoleum of the king – clearly proves the fundamental significance of his expression of his astral nature and cosmocratic power.

4. The Cosmic Throne Hall of the Roman Emperor

Hellenism had developed the astrology of the East into a scientific, religious-philosophic system, which in Roman times had conquered the classical world. Even the empire was permeated with these Eastern ideas. The royal cosmocrator makes his entry into the Palatine. As a striking expression of this theology the revolving rotunda now invades the imperial palace. Suetonius describes a similar rotunda in the Domus Aurea built by Nero in the last years of his reign (started in the year 64 A. D.) hardly a generation before Suetonius' account. The hall is described as a rotunda, revolving about its own axis day and night "just like the world". *Praecipua cenationum rotunda, quae perpetuo diebus ac noctibus vice mundi circumageretur.*[15]

At the same time at which this cosmic hall was built, Nero in a number of official images is represented as Apollo-Helios, or he acts *in persona*, in the theatre and circus, as this god. In the astrological conception this Nero-Helios is cosmocrator like the kings of the

East. The emperor is the cosmic God of Fate: Moira, Tyche, as Tiridates named Nero, *fatorum arbiter*, as an emperor is called in an inscription.[16] This imperial ideology received under Nero a poetic form as well, which forms the most striking parallel to the rotunda. Lucan, in a poetic image, attributes to Nero exactly the same cosmic position. The poet exhorts the emperor to choose his seat exactly in the middle of the universe, lest the cosmic system should lose its equilibrium. Let him not choose a star in one of the gates of heaven! "If you rest on a single side of the immeasurable ether, the axis of the world will not stand the weight. Maintain the equilibrium of the firmament in the middle of the universe!" *Librati pondera caeli orbe tene medio!*[17] This middle circle is the cosmic region of the Sun: in the middle of the planetary system filling the space between the fixed stars and the orbit of the Moon.

5. The Astral Symbols of Power

The ideas at the back of the revolving throne room assume increasing importance throughout the Empire and achieve a prominent place in the imperial symbolism.[18] In the façade of Septimius Severus' palace on the Palatine the emperor was represented between the planetary Gods, as though in the middle of cosmos, as Lord of the seven celestial spheres. And in the palace itself he presided as a judge in a cosmic hall: its roof was covered with a picture of the heavens on which it was possible to read horoscopes, though not the emperor's, for he was above the powers of fate. Note that the emperor acts as a judge in this hall (ἐδίκαζεν):[19] he

15. Suet., *Nero* 31. L'Orange, *l. c.*, pp. 28 sqq.
16. Dessau 2998.
17. Lucan, *De bello civili* I, 45 sqq. Cf. L. Paul, *Die*

Vergöttlichung Neros durch Lucanus, Neue Jahrb. Philol. u. Pädag. 149, 1894, pp. 409 sqq.
18. L'Orange, *l. c.*, pp. 35 sqq.
19. Dio Cass. 77, 11.

Fig. 9. a, b, c. Achaemenian seals

The well known sun symbol of Egypt: the winged solar disk, undergoes a significant transformation in the East: the disk, in Egypt having the plain and simple form of the natural sun, is on Assyrian and Achaemenian monuments divided into an inner circle and a plastically projecting rim, thus assuming the form of a clipeus (fig. 9a, c). The image of the sun is in this way transformed into an image of the world circle, the cosmos. This is clearly expressed in Achaemenian seals where the clipeus as an image of the revolving All, turns about the common axis of three galloping oxen (fig. 9b). In the middle of this world ring stands Ahuramazda – as shown, for instance, in a relief from Persepolis (fig. 10) – with his right hand stretched out in the magic gesture of omnipotence so deeply rooted in Eastern religion.

translates the symbolism of the astral painting into a living reality. In his judgments he becomes the fate of men.

This ruler theology gave rise in the course of late Roman times to allegories and symbols of power having ever since followed in the wake of king and emperor and being in fact not even today entirely dead. The sun-moon symbols, originally distinguishing the Eastern king, make the emperor appear a *particeps siderum*, *frater Solis et Lunae*, as the Sassanian kings officially called themselves. And from the Roman emperor the sun-moon symbol was inherited by the medieval rulers of the West.

The king as a reflection of the world god, constantly appears *together with and below* his heavenly prototype. Thus he is seen in the palace reliefs in Persepolis and on a great number of Achaemenian seals (e.g. figs. 9 a, c; 11), often as a distinct repetition of the divine model. Of special interest is here a remarkable duplication of the figure in the ring (fig. 11): above soars Ahuramazda himself, in the middle of the world ring, his right hand stretched out in the gesture of omnipotence;[21] below him the great king is represented, also in the world ring which has here thrown off the wings, and also in the gesture of omnipotence. In this double-picture we find an expression of the true Eastern conception of the relationship between heaven and earth, of the reflection of cosmos in the sublunary world, of heavenly kingship on earth, of the sovereignty of the Sun in that of the Great King. Two cosmocratores, *two Suns*, stand before us. Accordingly, the king in the ring is the symbolic, almost hieroglyphical

6. The Cosmic Clipeus

One of these cosmic symbols of the Ancient World is of special interest to us because of its function in the Byzantine coronation ceremony: I mean the symbol of the *clipeus*, the world ring.[20]

20. L'Orange, *l. c.*, pp. 90 sqq.

21. L'Orange, *l. c.*, pp. 139 sqq.: "*The Gesture of Power. Cosmocrator's Sign.*"

expression of the cosmocratic power of the Eastern king and forms a striking iconographic parallel to the king in the centre of his round city, the king in his revolving throne rotunda.

Thus, already the Ancient East has seen the world in the image of a circle or a *clipeus*, and has placed the cosmocrator, god and king, in its centre. The *imago clipeata* of the classical peoples springs from this old root, as does also the cosmocratic theology it represented. Indeed, they first place the god in a clipeus, then the apotheosized earthly ruler, then the apotheosized dead man. The cosmic significance of the clipeus iconographically is made clear when bordered by the zodiac, and literally comes to the fore in expressions such as *clipeus caelestis, clipeus sidereus, Sol in suo clipeo*.

First some examples of the god in the clipeus. On a series of small terracotta clipei from the Erotes tomb in Eretria, now in the Museum of Fine Arts in Boston, the radiant head of Helios, now and then surrounded by stars, is put in the centre of the shield[22] – it is the *Sol in suo clipeo*, to use the words of Tertullianus,[23] that is the sun in the middle of the heavens. A sculpture in the Villa Albani shows Jupiter enthroned in an enormous world ring having the form of the zodiac.[24] We may compare the representation of Christ as cosmocrator in the *clipeus caelestis* on a diptych from the sixth century, the inner disk carrying the signs of the Sun, the Moon and a planet.[25] The clipeus expresses the cosmocrator words of the Gospel: "Into my hands is put all power in heaven and on earth".

When the *imago* of the living emperor is placed in the clipeus, the idea of the imperial

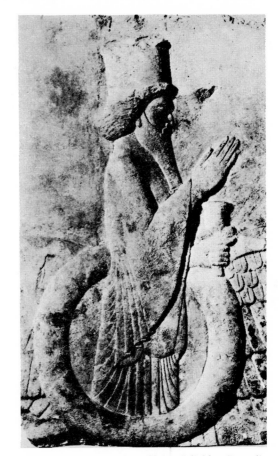

Fig. 10. Ahuramazda in the world ring. Relief from Persepolis. Collection G. L. Winthrop

Fig. 11. Achaemenian seal

22. L'Orange, *l. c.*, fig. 66.

23. *Apol.* 16.

24. P. Arndt–W. Amelung, *Einzelaufnahmen antiker Skulpturen* 4319. L'Orange, *l. c.*, fig. 67.

25. L'Orange, *l. c.*, fig. 69.

321

cosmocrator, the Sun-emperor, comes to the fore. This idea is clearly expressed, for instance, in a little bronze portrait of Caracalla in the form of an *imago clipeata* :[26] the rays of the Sun surround his head; he is, adapting the previously cited words of Tertullianus, *Sol in suo clipeo*.

When the portrait of the dead is placed in the clipeus, the dead appears as elevated to the stars. First heroes and great men receive this honour, but gradually any dead. In imperial sepulchral art, on sarcophagi, in tomb paintings etc., the *imagines clipeatae* are current all over the empire – always as an expression of apotheosis. The celestial character of the clipeus is often indicated by the zodiacal wheel on the border.[27] The dead in his *clipeus caelestis* is elevated as a new star high above the elemental gods or demons, representatives of the sublunary world. Victories, genii, demons, or Atlantes, are raising the shield, often supporting it on head and outstretched arms, as seen, for instance, on tomb paintings in Palmyra (fig. 12).

7. *The Solar Significance of the Elevation on a Shield*

When the emperor himself, not his *imago*, is placed on the *clipeus*, as prescribed for the coronation ceremony, the meaning obviously must be the same: the emperor on the shield is the emperor on the world, the cosmocrator, the new sun. Fortunately this conclusion is confirmed by Corippus and Manuel Holobolos who explicitly describe the emperor on the shield as a new sun.[28]

That the basic conception of the *imago in clipeo* on the one hand and of the man in *clipeo* on the other, is in reality the same, is confirmed by the very act of elevation, essential

Fig. 12. Palmyra. Tomb painting

26. L'Orange, *l. c.*, fig. 70.
27. L'Orange, *l. c.*, fig. 62.
28. L'Orange, *l. c.*, pp. 88 sq.

to both: beneath the emperor on the clipeus stand his carrying men, beneath the *imago clipeata* carrying Victories, Atlantes, etc. (fig. 12). Both the emperor and the dead are being elevated to the stars. In fact, in some cases the clipeus on which the emperor is standing is clearly declared as being the *imago mundi*. A. Grabar has called my attention to an important miniature showing the anoint-ment of David by Nathan (fig. 13): here David is represented as a Byzantine emperor lifted on shield – and great stars indicate the cosmic function of the shield. Thus the lifting on the shield is an explicit manifestation of the cosmic ideas implicitly contained in the *imago clipeata*.

The elevation of the Persian Sun king at the Nauróz feast – as surely at his enthrone-ment – strikingly resembles that of the Byzan-tine Sun emperor at his coronation. When reading Corippus' encomium on the elevation of the emperor Justinus Minor, we must bear Albiruni's description of the elevation of Jamshid in mind;[29] Albiruni tells that the king Jamshid at the Nauróz feast is lifted on the necks of his supporters and by this eleva-tion becomes a new sun. "He rose on that day like the sun, the light beaming forth from him, as though he shone like the sun. Now people were astonished at the rising of two suns." Compare Corippus' description of the eleva-tion of the Byzantine emperor: elevated on the shield by his supporters, Justinus appears a new sun. "And the mighty prince stood upon the shield, having the appearance of the sun, a sublime light shone forth from the city, and this one propitious day marvelled that two suns should arise together."

Adstitit in clypeo princeps fortissimus illo
Solis habens specimen; lux alta fulsit ab urbe.
Mirata est pariter geminos consurgere soles
una favens eademque dies.

29. Albiruni, *The Chronology of Ancient Nations*, p. 200 sq., translation by C. E. Sachau. L'Orange, *l. c.*, pp. 85 sqq.

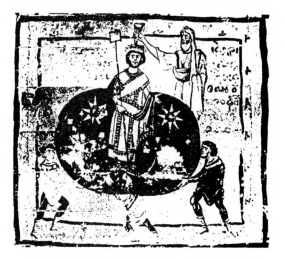

Fig. 13. Anointment of David. Vaticanus Graecus 752, fol. 82, Psalm 26

As is here clearly expressed, the raising on a shield of the Byzantine emperor has been given a cosmic significance. "Raised on high" upon the clipeus and standing "above his servants" he appears as a new sun. Down through the middle ages this conception of the emperor on the shield as a new sun lives on. In the 13th century Manuel Holobolos in a passage, to which E. Kantorowicz has called my attention, speaks of the raising on shield as an elevation from earth to heaven (γῆθεν . . . ἐν μετεώροις λόφοις), an ascen-sion to the stars, and greets the emperor on the shield as a "great sun."[30]

Here we have only established the fact that the ceremony of the elevation on a clipeus in Byzantium – at least at the time of Corippus, but probably long before – had been given the cosmic significance peculiar to the *imagines clipeatae*, not, on the contrary, that the cere-mony originated in this clipeus complex and had been created as a manifestation of the emperor as *Sol in suo clipeo*.

Sol, however, gradually disappears to the

30. Manuel Holobolos, in J. Fr. Boissonade, *Anecdota Graeca* 3, p. 163. Cf. *l. c.* 5, p. 161.

advantage of *Sol Justitia* and the Christian *lux mundi*, and we anticipate Christ and the imperial χριστομιμήτης behind Corippus' *gemini soles*. Christ, too, is lifted towards heaven in the cosmic clipeus, which often, like the imperial clipeus, is adorned with stars.[31] In illustrations of the Septuagint, behind Old Testament kings being lifted on shield, Christ himself is shown lifted to heaven.[32] The words in Corippus which immediately follow his description of the radiant Sun emperor, are adressed to the Christ emperor:

Mea carmina, numen,
mensuram transgressa suam mirabere forsan,
quod dixi geminos pariter consurgere soles . . .
Mens iusti plus sole nitet : non mergitur undis
non cedit tenebris, non fusca obtexitur umbra,
Lux operum aeterno lucet splendore bonorum.

Reprinted, with permission, from *Studies in the History of Religions (Numen, suppl.)*, IV, Leiden 1959, *pp.* 481–492.

31. L'Orange, *l. c.*, fig. 69 and fig. 76.

32. References L'Orange, *l. c.*, p. 109 note 2.

Sol Invictus Imperator. Ein Beitrag zur Apotheose

Die antike Kunst hat eine reiche, mannigfaltig differenzierte Bildersprache erfunden, durch die sie ihre Gegenstände eindeutig zu benennen weiß. Wie eine wirkliche Sprache entwickelt sie sich in der Zeit, indem sie für die neuen Begriffe neue Symbole schafft. Die ungeheure geistige Revolution, die das III. Jh. n. Chr. fast auf allen Gebieten des antiken Lebens herbeiführt, läßt aus der alten Welt eine neue aufsteigen, die ihre neuen Begriffssymbole in die klassische Bildersprache einfügt. Den neuen Begriff im neuen Symbol zu lesen, ist unsere Aufgabe bei dem merkwürdigen Gestus, der an römischen Staatsmonumenten dieser Zeit Gestalt und Haltung der römischen Kaiser in einer neuen Form prägt: Die erhobene, wie magisch beschwörende rechte Hand.

Besonders auffallend ist die häufige, wie demonstrative Wiederholung dieses Motivs an den Kaiserbildnissen des Konstantinsbogens, von dem als Hauptmonument auszugehen ist. Vier Büsten der beiden seitlichen Durchgänge stellen Kaiser und Prinzen dar, alle, bis auf eine Ausnahme, mit ,,magisch'' erhobener Rechten, Abb. 1.[1] An den Postamentreliefs sind 4 *Signa* mit der kaiserlichen *Imago* abgebildet, jede *Imago* mit dem Kaiser in diesem Gestus, Abb. 2. Endlich steht die übergroße Kaisergestalt des historischen Frieses in derselben Stellung da, mit magisch über sein Heer erhobener, gegen den belagerten Feind hinausgestreckter Hand, Abb. 3.

Aus der demonstrativen Wiederholung dieses sonderbaren Motivs gerade bei der Darstellung der kaiserlichen Hauptfiguren ergibt sich, daß der Gestus eine tiefe und spezifische Bedeutung hatte, die dem antiken Beschauer ohne weiteres geläufig war. Das bestätigen nun die Münzbildnisse, die von severischer Zeit an die Kaiser und Prinzen immer wieder in diesem Schema darstellen.

Wenn bei den Kaiserbüsten der späten Münzbildnisse die rechte Hand in das Bildfeld aufgebogen und mit Gewalt innerhalb des viel zu engen Bildrahmens eingepreßt wird, so legt man dem Bildnis diesen Zwang auf, um dem Kaiser ein besonders bezeichnendes Attribut in die Hand zu geben; so hält seine infolge dieses Zwanges embryonisch mißgestaltete, winzig kleine, unorganisch der Büste aufgesetzte Rechte z.B. den Globus, das Szepter, das Kreuz, den Donnerkeil (Abb. 4a). Wie ist es aber zu verstehen, wenn bei einer Reihe solcher späten Kaiserporträts die leere Hand in dieser Weise aufgebogen und zwangsweise in das Bildfeld eingepreßt wird (Abb. 4c)? Wie die Parallelfälle einstimmig

1. Dem I. Direktor des Deutschen Archäolog. Instituts in Rom, Professor L. Curtius, der mit liebenswürdigem Entgegenkommen die Vorlagen der Abb. 1, 2, 10, 11, 12 diesen Sommer aufnehmen ließ, spreche ich hier meinen verbindlichsten Dank aus.

Abb. 1. Rom. Kaiserbüste, von Victoria bekränzt, in einem der beiden seitlichen Durchgänge des Konstantinsbogens

Abb. 2. Rom. Konstantinisches Signum an einem Postamentrelief des Konstantinsbogens

bezeugen, kann ein solcher Zwang dem Bildnis angetan werden, nur um den Kaiser in seinem tiefsten Wesen und Wirken charakteristisch darzustellen. Anstatt der Bezeichnung eines körperlichen Attributs tritt hier die Symbolik der Geste.

Um diese Symbolik zu deuten, müssen die Sonderheiten von Bewegung und Haltung der Hand genau ins Auge gefaßt werden (Abb. 4c): Die erhobene Rechte kehrt das Innere der Hand nach vorne, vom Kaiser ab, die ganze Hand ist flach ausgestreckt, die geraden Finger aneinandergelegt. Der Redegestus, der als signifikativ neutral von vornherein auszuschließen war, fordert eine ganz andre Haltung der Finger,[2] so wie auch das aus dem Redegestus abgeleitete Zeichen des christlichen Segnens.[3] Vollkommen identisch, und auf einer unübersehbaren Menge von Monumenten, wiederholt sich dagegen die Geste im kultischen Ritual der Orientalen, besonders der Semiten;[4] s. als Beispiel die Oranten des bekannten großen Gemäldes in Doura-Europos.[5] Nach Cumont ist hier der Gestus eine Drohung und hat apotropäische Bedeutung; bei den Göttern drückt er die schützenden, übelabwehrenden Kräfte aus, wird zum Symbol des Segnens, bei den Gläubigen erhöht er die Kraft der Anrufung und des Gebetes.[6] Allgemeine, nicht nur semitisch–orientalische Vorstellungen von der in der Hand Gottes konkretisierten, eingreifenden

2. Vgl. den noch klassischen Redegestus auf spätantiken Monumenten, wie dem Madrider Missorium (Delbrueck, *Consulardiptychen*, Taf. 62), und den Postamentreliefs des Theodosiusobelisken (L'Orange, *Studien zur Geschichte des spätantiken Porträts*, Abb. 176). Antike Beschreibungen des Redegestus zitiert bei Wilpert, *Mosaiken und Malereien*, Textb. 1, S. 121ff.

3. Wilpert, a. O.

4. Cumont hat eine große Anzahl von solchen orientalischen Monumenten zusammengestellt, den Gestus besprochen und erklärt, *Fouilles de Doura Europos*, S. 70f.

5. Cumont, a. O., Taf. XXXV–XXXIX.

6. Cumont, a. O., S. 71.

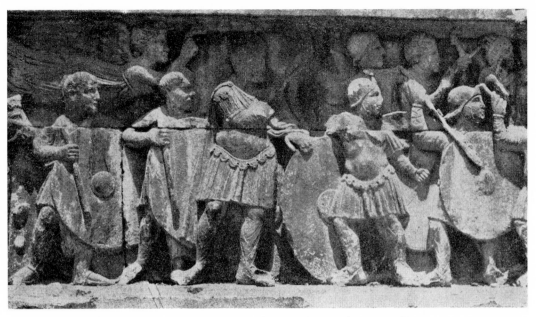

Abb. 3. Rom. Historischer Fries des Konstantinsbogens. Belagerung von Verona

Gotteskraft werden im Symbol der erhobenen Rechten mitenthalten sein.[7]

Auch im römischen Staatskult begegnet uns der Gestus: Er ist vor allem mit einer bestimmt abgegrenzten, entwicklungsgeschichtlich besonders wichtigen Phase des antiken Sonnenkultes verknüpft. Das Motiv findet sich auf den römischen Münzen erst in severischer Zeit, und zwar bei den drei Typen des Sol die von jetzt an bis in christliche Zeit auf Münzbildnissen und in der statuarischen Plastik wiederholt werden sollen: Dem Typ des nackten, meistens mit rechter Standseite entlastet stehenden, nach links

sehenden Sol, mit nach hinten tief über den Rücken, vorne schräg über die Brust fallender, um den linken Arm gelegter Chlamys, Strahlenkranz, Globus, worauf gelegentlich Victoria, (seltener anstatt des Globus Peitsche oder Globus und Peitsche), in der Linken, „magisch" erhobener Rechten,[8] Abb. 4e; dem Typ des nackten, nach links gekehrten, mit wechselnder Standseite entlastet stehenden Sol mit zurückgewendetem Kopf, mit nach hinten tief über den Rücken, vorne schräg über die Brust fallender, über den linken Arm geworfener Chlamys, Strahlenkranz, Globus und Peitsche in der Linken,

7. Vgl. Sittl, *Die Gebärden der Griechen und Römer*, S. 319ff.

8. Septimius Severus: Cohen IV, S. 46f. Nr. 433–435, 449. Caracalla: Hirsch III 1922, Taf. IV 98. XXXI 1912, Taf. XXXII 1546. Elagabal: Hirsch XXXI 1912 Taf. XXXII 1596 (Variante). Alexander Severus: Hirsch VIII 1924, Taf. *49*, 1274. Beispiele aus nachseverischer Zeit bis zum Ende des staatlichen Sonnenkultes: Hirsch XI 1925, Taf. *34*, 845 und II 1922, Taf. XLVIII, 1474 (Gordian III); *Cat. Greek Coins Brit.*

Mus. 21 (Hill), Taf. XXVII (Philippus Jun., Variante: Fackel in der Linken); Bernhart, a. O., Taf. *17*, 9 (Macrianus Jun. 261–262); Mattingly und Sydenham, *Roman Imp. Coinage* V 2, Taf. XIX 3 (Allectus. Variante) VI, Taf. VII 107 (Aurelian), X 152 (Tacitus); V 2, Taf. III 1, 2 (Probus). Maurice 1, Taf. XVII 16; XVIII 2, 6; XIX, 12; XX 12; XXII 14, 19. II, Taf. I 15; II 1, 5, 6; III 17; IV 2; V, 4, 5, 6, 7, 17; VII 11, 17; IX 13; X 2; XI 18; XIII 17; XIV 1 (aus konstantinischer Zeit).

Abb. 4. a, b) Münze des Licinius. Kopfseite und Revers. Nach Hirsch II 1922 Taf. LIII 1729. c, d) Medaillon des Konstantin, Kopfseite und Revers. Nach Gnecchi, Medaglioni Romani I Taf. 8, 2. e) Sol Invictus. Nach Maurice N. C. I Taf. XVII 16. f) Sol Invictus. Nach Hirsch XXXIII 1913 Taf. XXXV 1464. g) Sol Invictus. Nach Maurice N. C. I Taf. I 1. h) Sol Invictus. Nach Maurice N. C. III Taf. II, 18. i) Sol Invictus. Nach Maurice N. C. III Taf. VI 15. j) Sol Invictus. Nach Mattingly u. Sydenham, Roman imp. Coinage V, 1 Taf. VIII 123. k) Sol Invictus. Nach Maurice N. C. III Taf. VI 14. l) Münze von Pessinus. Nach Cat. Greek Coins Brit. Museum 20, Taf. IV 6. m) Münze von dem phönizischen Tripolis. Nach Cat. Greek Coins Brit. Museum 26 Taf. XLIII 12.

„magisch" erhobener Rechten,[9] Abb. 4 f; dem Typ des nackten, nach links eilenden Sol, mit nach hinten wehender, die Brust schräg überschneidender Chlamys, Strahlenkranz, Peitsche in der Linken, „magisch" erhobener Rechten,[10] Abb. 4 g. Ferner charakterisiert der Gestus die verschiedenen Varianten des sehr verbreiteten Typ des bekleideten Sol,

328

der jedoch erst auf Münzbildnissen aus nach-
severischer Zeit vorkommt: Es ist dies der Sol
in umgürteltem Chiton und Chlamys, mit
wechselnder Standseite entlastet stehend, mit
Strahlenkranz auf dem Kopf, Globus (und
Peitsche) oder Serapiskopf in der Linken,
„magisch" erhobener Rechten,[11] Abb. 4h, i.
Auf Münzen Aurelians tritt in demselben Ge-
stus ein fünfter Typ des Sol auf: Der nackte,
nach links gekehrte Sol, mit nach hinten fal-
lender, über den linken Arm gelegter Chla-
mys, mit dem rechten Fuß auf einem über-
wundenen Barbaren tretend, mit Globus in
der Linken und „magisch" erhobener Rech-
ten,[12] Abb. 4j. Ganz merkwürdig ist nun die
Art wie auch bei dem wagenfahrenden Sol
das Motiv der erhobenen Rechten sich durch-
setzt, Abb. 4k: Nicht nur gegen die traditio-

nelle Typik dieser Darstellung, sondern gegen
ihre innerste Logik selbst werden dem Wagen-
lenker die Zügel aus den Händen genommen
und seine Rechte zum „magischen" Gestus
erhoben.[13] Der Sol des III. Jh.'s steht hoch
aufgerichtet auf dem Sonnenwagen ohne auf
die Pferde zu achten, bald nur mit Chlamys,
bald mit Chiton und Chlamys bekleidet, auf
dem Kopf die Strahlenkrone, in der Linken
Globus oder Peitsche (oder Globus und Peit-
sche), die Rechte „magisch" bezwingend er-
hoben, die Zügel der hinrasenden Pferde am
Wagenkarm oder am Gürtel des Sol befe-
stigt.[14] – Also: Bei allen Variationen des sta-
tuarischen Typ, der Kleidung, der Attribute
etc.[15] wird von severischer Zeit an das Motiv
der erhobenen Rechten als ganz besonderes
Charakteristikum des Sol festgehalten;[16, 17]

9. Elagabal: Hirsch VIII 1924, Taf. 48, 1248; Bern-
hart, Taf. *13*, 10. – Beispiele aus nachseverischer Zeit
bis zum Ende des staatlichen Sonnenkultes: Hirsch
XXXIII 1913, Taf. XXXV 1464 (Maximinus Daza);
Maurice III, Taf. I 2, 6 (Maximinus Daza).

10. Elagabal: Bernhart, a. O., Taf. *49*, 4; Hirsch XI
1925, Taf. *32*, 787; II, 1922, Taf. XLIV 1319, 1321,
1325. Alexander Severus: Hirsch XXXI 1912, Taf.
XXXIII 1626. – Beispiele aus nachseverischer Zeit bis
zum Ende des staatlichen Sonnenkultes: Mattingly
und Sydenham, a. O. V 2, Taf. XIV 13 (Victorinus);
Mattingly und Sydenham, *Roman Imp. Coinage*, V 1,
Taf. VIII 114 (Aurelian); V 2, Taf. X 1 (Probus); V
2, Taf. VI 4 (Carus); Maurice 1, Taf. I, 1 (Diokletian).

11. Maximinus Daza: Maurice III, Taf. I, 15; II, 2;
IV 11; VI 15; XI 7. Konstantin: Maurice III, Taf.
II, 18. Crispus: Maurice III, Taf. II, 18. – Von diesem
Typ ist auch der Sol des Calenders, Strzygowski, *Ca-
lenderbilder des Chronographen von 354*, Taf. XIII, S. 42.

12. Aurelian: Mattingly und Sydenham, a. O. V 1,
Taf. VIII 123, 126, 129.

13. Vgl. Thiele, *Antike Himmelsbilder*, S. 136.

14. Tetricus Jun (268): Gnecchi, *Medaglioni* II Taf.
116, 10. Aurelian: Gnecchi II, Taf. *117*, 9, 10. Tacitus:
Hirsch XI 1904, Taf. XVIII 1108. Probus: Mattingly
und Sydenham, a. O. V 2, Taf. I 13, Taf. II 9, Taf. V 1,
9, 10. Carausius: Mattingly und Sydenham, a. O. V 2,
Taf. XVII 9. Konstantin (um die Zeit d. Feldzuges gegen
Maxentius): Maurice a. O. II, S. XXIX und Taf. VII

15, S. 242 f. XV (Beschreibung fehlerhaft), Tarraco
309–313. Maximinus Daza: Maurice III, Taf. VI 14. –
Vgl. als Gegensatz die Prägungen des II. Jh.'s die das
traditionelle Schema der klassischen Kunst für den
Sol auf dem Sonnenwagen festhalten: Gnecchi II, Taf.
50, 6; II Taf. *78*, 3, 4; Hirsch VIII 1924, Taf. *42*, 1109.

15. Die große Anzahl dieser auf den römischen Prä-
gungen reich vertretenen Typen läßt auf eine Vielheit
berühmter Kultstatuen des *Sol Invictus* schließen; un-
verständlich wie Usener das Bild in allen wesentlichen
Zügen einheitlich finden kann, *Sol Invictus, Rheinisches
Museum* 60, 1905, S. 470.

16. Von den seltenen Ausnahmen, die wegen der spar-
samen Vertretung auf den Münzen zu den zentralen
Kultbildern kein Verhältnis haben können, kann hier
abgesehen werden; dem Haupttyp Abb. 4 e wird aus-
nahmsweise der Globus in die Rechte, die Peitsche in
die Linke gegeben, Maurice, a. O., Taf. I, 13, 14.

17. In den späten Kaiserzeit gewinnt der Gestus mit
dem wachsenden Einfluß der orientalischen Religionen
in das Ritual des römischen Westens Eingang (Cumont,
Textes et Monuments Mystères de Mithra 1, S. 123 Anm.
10; II, S. 202 Abb. 29), gelangt von solchen Kulten
auch in christliche Darstellungen (Cumont, *Fouilles
de Doura Europos*, S. 70, Anm. 3. Vgl. unten S. 337ff).
Ob der Gestus nicht ausschließlich dem *Sol Invictus*,
sondern auch anderen orientalischen, im römischen
Staatskult aufgenommenen Gottheiten wie auch der
lokal östlichen Version ursprünglich griechisch-rö-
mischer Götter zukommt [Serapis: Hirsch VIII 1924,

vor den Severern dagegen findet sich auf den römischen Prägungen niemals dieses Motiv.[18] Da es nun gerade die Severer sind, die den orientalischen Sonnenkult in Rom einführten, da ferner der Gestus an sich dem orientalischen Ritual gehört, ergibt es sich ohne weiteres, daß das Motiv für den statuarischen Typ des neuen Sol, des *Sol Invictus*,[19] erst verwendet worden ist.[20] Der *Sol Invictus* stammt

demnach nicht nur seinem Begriff und Namen nach aus dem orientalischen Kultus,[21] sondern es sind auch in der bildhaften Vorstellung des Gottes orientalische Elemente bestimmend geworden.[22]

Ja, der statuarische Typ ist aus dem Osten gekommen. Der Typ des Sol, der nach der Vertretung auf Münzbildnissen, auf Reliefs und in der Kleinkunst[23] als Haupttyp zu

Taf. *46*, 1209 (Caracalla). Grose, *McClean Collection Greek Coins* III, Taf. *323*, 9 und S. 278 (Valerian I); Taf. *373*, 7 und S. 442 (Trebonianus Gallus). Orientalische Gottheit auf einer Münze des Clodius Albinus Cäsar: Hirsch III 1922, Taf. III, 84 und Cohen III, S. 422 Nr. 68. Roma auf Prägungen Alexandrias: Macdonald, *Greek Coins in the Hunterian Collection* III, Taf. XC, 23 und S. 524 (Herennius Etruscus). Silenus auf Prägung aus Tyros in Phönizien: Babelon, *Cat. Monnaies Grecques* (Perses Achéménides), Taf. XXXVII 1 und S. 327 (Elagabal)] wird er im Lauf des III. Jh.'s, mit dem gesteigerten Einfluß des zum allgemeinen römischen Reichsgott heranwachsenden orientalischen Sonnengottes, das immer entschiedenere Kennzeichen dieser Gottheit. – Auf östlichen Prägungen ist der Gestus schon in älterer Kaiserzeit für den Typ des Helios charakteristisch, Vgl. S. 331 und Abb. 4, 1. S. auch den Helios-Serapis, *Cat. Greek Coins. Brit. Mus.* 16 (Wroth), Taf. X 284 (Alexandria) und den reitenden Helios a. O., Taf. III 413 (Alexandria).

18. Der statuarische Typ des vorseverischen Sol ist wie sein kultischer Charakter völlig anders: Vgl. z. B. den stehenden neronisch-flavischen Typ, Mattingly, *Coins of the Roman Empire* II, Taf. 7, 17, 18 und S. 45, Taf. *44*, 7, 8, 17 und S. 225, 228; und den auf dem Sonnenwagen fahrenden Typ, Mattingly und Sydenham, *Roman Imperial Coinage* II, Taf. XIII 244.

19. Die Benennung *Sol Invictus* zum ersten Mal auf Münzen des Gallien später bis in konstantinischer Zeit wiederholt (Cohen VIII, S. 435; Usener, a. O., S. 473).

20. Die Geschichte des orientalischen Sonnenkultes durch das III. und frühe IV. Jh. auf Grundlage der Münzen: Usener, a. O., S. 470ff. Die Solbildnisse auf den Münzen sind für diesen Zeitraum nach Cohen zitiert: für die Herrschaft unseres Soltyps durch die genannte Epoche ist auf diese Zitate als Belege hinzuweisen.

21. Usener, a. O., S. 469.

22. Usener, der in seinem grundlegenden Aufsatz über *Sol Invictus* die Bedeutung dieser Geste verkannt hat,

sieht unseren Typ als neutrale hellenistische Schöpfung an, die schon vor Elagabal geschaffen, ohne innere Begründung von diesem Kaiser für den Kult des emesenischen Sol herangezogen wurde (a. O., S. 470f.). Dem gegenüber muß das echte orientalische Element des Typus unterstrichen werden, das ihn schon von seinem ersten Erscheinen an auf den römischen Prägungen, unter Septimius Severus, mit dem orientalischen Kultus fest verknüpft. Sicher hat Elagabal diesen Sol und seinen syrischen Fetischstein als identisch angesehen, wie es der von Usener a. O. betonte Umstand zeigt, daß dieselbe Umschrift *Conservator Augusti*, welche der Fetischstein auf der Quadriga erhält, auch einmal dem Sol gegeben wird (Cohen IV, S. 325 Nr. 19, IV, S. 326 Nr. 20. Vgl. S. 325 Nr. 16–18). Wenn jedoch dieser Sol in ausschließlicher Identität mit dem von Elagabal nach Rom geführten Fetisch allgemein aufgefaßt wurde, so mußte er nach der *Damnatio Memoriae* des Kaisers und der Aufhebung seiner kultischen Anordnungen mit dem Steinfetisch selbst in die entlegene emesenische Heimat zurückgeschickt werden. Aber ganz im Gegenteil findet sich der Typ auf den Prägungen des Alexander Severus (Usener, a. O., S. 472).

23. Auf dem Konstantinsbogen ist *Sol Invictus* vier Mal in diesem Schema dargestellt: Ein Mal in einer übergroßen Büste des einen Seitendurchganges, Abb. 12, ein Mal in der Statuette des Heeresgottes im historischen Fries, Abb. 9, zwei Mal in Statuetten des Heeresgottes an den Postamentreliefs, Abb. 10, 11. Auch sonst begegnet der Typ recht häufig auf Reliefs (z. B. auf einem kleinen Altar oder Votivrelief im römischen Antiquarium) und in der Kleinkunst (z. B. eine Bronzestatuette im Antiquarium des Museo Nazionale delle Terme). Auch der Typ des wagenfahrenden *Sol Invictus* scheint sehr verbreitet. Er findet sich auf einem Medaillon des Konstantinsbogens, Abb. 8, auf dem Prometheussarkophag des Museo Capitolino (Variante), Abb. 7, auf einem Relief des Postamentes der Arcadiussäule (Freshfield, *Archaeologia* 72, 1922, Taf. XX), in der mittelalterlichen Buchmalerei (Thiele, *Antike Himmelsbilder*, S. 135 Abb. 58 und S. 162 Abb. 71), und wird noch im hohen Mittelalter von Antelami auf

gelten hat und hinter dem eine berühmte severische Kultstatue stehen muß,[24] ist selbst von der östlichen Welt geschaffen: Das Vorbild ist von alters her auf lokalen östlichen Prägungen reproduziert worden,[25] Abb. 4, l. Unsere Quellen führen uns sogar in das semitische Syrien, in die engste Nachbarschaft von Emesa, also zu dem Zentrum hin, woher der orientalische Sonnenkult durch Julia Domna, die Tochter eines emesenischen Baalpriesters, nach Rom ausgestrahlt wurde. Denn im phönizischen Tripolis stand in einem Interkolumnium des berühmten Zeus-Hagios-Tempels, das auf den städtischen Prägungen besonders häufig vorkommt, Abb. 4 m, unser Typ des Sol; symmetrisch zu ihm stand in einem anderen Interkolumnium die Luna.[26] Eine Anzahl dieser Münzen tragen auf ihrer Kopfseite die Büste der Julia Domna auf der Mondsichel, andere das Bildnis Caracallas oder Elagabals.[27]

Nach der Festlegung der kultischen Bedeutung des Gestus und seines besonderen Verhältnisses zu dem *Sol Invictus* im römischen Staatskult kehren wir zu den Kaiserbildnissen zurück und fragen, was er hier besagt. Erstens muß dann unterstrichen werden, daß er auf den römischen Reichsprägungen als ein **gleichzeitig auftretender, parallel sich** folgender Zug in der Ikonographie des Kaisers wie des Sol dasteht: Beide Male tritt das Motiv erst unter Septimius Severus auf. Zweitens daß der Kaiser im Gestus sich durch Bildnistyp oder Beischrift zum *Sol Invictus* in ein besonderes Verhältnis setzt. Wenn unter Septimius Severus das Motiv zum ersten Mal auftaucht, und zwar bei der Büste des jugendlichen, mit Strahlenkrone geschmückten Caracalla, steht in der Beischrift das bedeutungsvolle Epithet: *Invictus*, das auf den Münzen gleichfalls erst unter Septimius Severus in der Titulatur des Kaisers erscheint,[28] Abb. 5 a. Sehr häufig trägt in der Folgezeit der Kaiser mit „magisch" erhobener Rechten, in der Linken den Globus, auf dem Kopf die Strahlenkrone, Abb. 5 e: Er wird also im Typ des

einem Tympanonrelief des Baptisteriums in Parma wiederholt, Abb. 13.

24. Eine Münze des Probus zeigt den Typ in einem sechssäuligen Tempel stehend, Beischrift *Soli Invicto*. Cohen VI, S. 321 Nr. 691. Vgl. Usener, a. O., S. 470.

25. *Cat. Greek Coins Brit. Mus.* 21. Lycaonia, Isauria, Cilicia (Hill), Taf. XIV 5 und S. 83, *Hierapolis*. 20, Galatia, Cappadocia, Syria (Wroth), Taf. IV 6 und S. 20, *Pessinus*.

26. *Cat. Greek Coins Brit. Mus.* 26, Phoenicia (Hill), Taf. XXVII 14 und S. 215ff; Taf. XLIII 11, 12 und S. 214f.; Taf. XXVIII 3, 4 und S. 222; S. CXXI f. Babelon, *Collection de Luynes* (Asie Mineure et Phenicia), Taf. CXV 3201, 3202 (Julia Domna); Taf. CXV 3203–3206.

27. Auffallend häufig kommt in severischer Zeit das Motiv der „magischen" Geste in der Nachbarschaft von Emesa vor, gelegentlich auch bei assimilierten griechischen Göttern (z. B. in Berytus: *Cat. Greek Coins Brit. Mus.* 26, Phoenicia (Hill), Taf. X, 9–11 und S. 81. Vgl. auch Taf. X 12 und S. 83. Taf. X, 14 und S. 84 vgl. S. XLVIII).

28. Hirsch XIV 1905, Taf. XVIII 1238. Beischrift: *Severi Invicti Aug. Pii Fil.* Die Bedeutung des heiligen Gestus spricht sich naiv in der unverhältnismäßigen Größe der Hand aus; in der Folgezeit wird der Arm meistens stark verkleinert und in ganz äußerlicher Weise der Kaiserbüste angeheftet. – In einer im *Korr.-Bl. d. Westdeutschen Zeitschr.* 1894, S. 187 veröffentlichten Inschrift wird der Kaiser Caracalla selbst als *Sol Invictus Imperator* angeredet. Cumont hat gezeigt daß dieses Epithet (*Invictus*, Ἀνίκητος) den orientalischen Astralgöttern, vor allem dem Sol, spezifisch angehört und von diesen in die Titulatur der römischen Kaiser eingedrungen ist (*Textes et Monuments Mystères de Mithra* I, S. 46ff., 288f. *Sol*, Daremberg-Saglio IV 2, S. 1383, 1385). Das Epithet erscheint auf den kaiserlichen Prägungen erst unter Septimius Severus und Pescennius Niger, mit Caracalla wird es allgemein (Cumont, a. O. I, S. 287 Anm. 8. Vgl. Usener, a. O., S. 469. Cohen IV, S. 28, Nr. 230–235; VIII, S. 294. Bernhart, a. O., Textb. S. 186. Hirsch XIV 1905, Taf. XVIII 1238). Sonst ist *Invictus* schon für Commodus, der den religiösen Orientalismus unterstützte und selbst am Geheimdienst des Mithras teilnahm, ein fortlaufender Bestandteil der kaiserlichen Titulatur (Cumont, a. O., S. 287f. Usener, a. O., S. 468f.).

331

Abb. 5. a) Jugendlicher Caracalla. Nach Hirsch XIV 1905, Taf. XVIII 1238. b, c) Münze des Aurelian, Kopfseite und Revers. Nach Cohen VI, S. 180, Nr. 36. d) Postumus. Nach Hirsch XXX 1911, Taf. XXXVIII 1228. e) Konstantin. Nach Maurice N. C. III, Taf. III 5. f, g) Münze des Maximinus Daza, Kopfseite und Revers. Nach Hirsch II 1922, Taf. LIII 1723. h) Konstantin. Nach Hirsch XXIX 1910, Taf. XXXI 1386. i) Münze des Konstantin. Nach Maurice N. C. I, Taf. VIII 10. j, k) Münze des Konstantin. Kopfseite und Revers. Nach Maurice N. C. II, Taf. IV 9. l) Theodorich. Nach Gnecchi, Medaglioni Romani 1, Taf. 20, 3. m) Valens und Valentinian. Nach Gnecchi, Medaglioni Romani, 1, Taf. 18, 1

orientalischen Sol dargestellt. Daß die Büsten des Elagabal und Alexander Severus gerade auf östlichen Prägungen im Gestus abgebildet sind, erscheint besonders bedeutungsvoll; Revers bez. mit Stadtgöttin vor dem Feueraltar, oder einer lokalen Festszene mit doppeltem Stern-Mondsichel-Paar.[29] Dem Aurelian mit magisch erhobener Rechten entspricht auf dem Revers das kaiserliche Ehepaar unter dem Kopf des Sol,[30] Abb. 5b, c. Dem Maximinus Daza im Gestus, mit Strahlenkrone und Globus, entspricht auf dem Revers der wagenfahrende *Sol Invictus* im Gestus, mit Strahlenkrone, Globus und Peitsche, Beischrift *Soli Invicto Comiti*,[31] Abb. 5f, g. Konstantin, der häufiger als die anderen Kaiser im Gestus dargestellt ist, läßt auf solchen Bildnissen seine innere Verbindung mit dem Sol besonders klar hervortreten. So wird, in der Weise der Ehemünzen, seine Büste mit erhobener Rechten und Globus in der Linken neben seinem Doppelbild, dem *Sol Invictus* unter Konstantins Zügen, gestellt, daneben die Beischrift *Comis Constantini Aug.*,[32] Abb. 5i; oder dem Konstantin im Gestus mit Globus in der Linken entspricht auf dem Revers ein astrologisches Bild (Globus auf Altar, darüber drei Sterne), das auf die Kosmokratie von Sol und Kaiser anspielt,[33] Abb. 5j, k; oder der frontal im Gestus dargestellte Kaiser erhält neben dem Globus auch den Nimbus des

Sonnengottes, während auf dem Revers dieser selbst im Gestus mit Strahlenkrone, Globus und Peitsche steht,[34] Abb. 4c, d.

Die symbolisch erhobene Hand, die den Kaiserbüsten fast wie ein äußeres Attribut angeheftet wurde, findet sich in natürlicher Gestaltung, wie bei dem *Sol Invictus* selbst, auf einem Bildnistyp, der den Kaiser in Vollfigur wiedergibt. Auch hier ist der Verbindung mit dem Sol besonderen Ausdruck gegeben. Das schon besprochene neue Schema des wagenfahrenden Sol, das an die Stelle des klassischen Wagenlenkers den spätrömischen Himmelsbezwinger setzt (Abb. 4k, S. 329), wird von den Severern an für die Darstellung des Kaisers verwendet.[35] Auch diesmal begegnet das Motiv zum ersten Mal bei Caracalla, und, besonders zu beachten, auf lokalen Prägungen des griechischen Ostens. Eine in Cilbiani (Inferiores) in Lydia geprägte Münze zeigt auf der Kopfseite die Büste des Caracalla, auf dem Revers den Kaiser ohne Zügel auf dem Wagen stehend, die Rechte magisch erhoben, die Linke mit dem Globus,[36] Abb. 6b. Auf einer Prägung von Sidon steht auf der Kopfseite die Büste des Alexander Severus, auf dem Revers der Kaiser ohne Zügel im Wagen, die Rechte im Gestus, die Linke nicht sichtbar, im Feld vor dem Kaiser der Wagen der Astarte mit vier Palmzweigen.[37] Auf römischen Staatsprägungen der späten Zeit

29. *Cat. Greek Coins Brit. Mus.* 28 (Hill), Taf. XV 6 und S. 103, Edessa. 15, Taf. XIV 7 und S. 55, Kyzikos.

30. Cohen VI, S. 180 Nr. 36.

31. Hirsch XV 1930, Taf. *67*, 1907. II 1922, Taf. LIII 1723. Cohen VII, S. 159f. Nr. 174. Maurice, a. O. I., S. 398.

32. Maurice, a. O. I., Taf. VIII 10 und S. 100; II, Taf. VII 14 und II S. 236ff. XIII. Cohen VII, S. 265 Nr. 316. Tarraco 309–313.

33. Maurice, a. O. II, S. 112 Nr. 8. – Entsprechende Prägung auf Münzen des Constantinus II, Maurice, a. O. II, Taf. IV 9.

34. Gnecchi, *Medaglioni* I, Taf. *8*, 2. – Andere Beispiele von Konstantinsbüsten im Gestus: Hirsch XXIX 1910, Taf. XXXI 1386, Gnecchi, a. O. I, Taf. *7*, 8, 9, 12; *8*, 13, 15.

35. E. Strong, *Apotheosis and After Life*, S. 64, 168 faßt die Quadriga des Triumphators als Sonnenwagen auf. Auf dem bekannten ephesischen Relief mit der Darstellung der Apotheose des Marc Aurel besteigt der Kaiser den von Sol geleiteten Sonnenwagen, Strong, a. O., S. 91 und Taf. XI.

36. *Cat. Greek Coins Brit. Mus.* 22, Lydia (Head), Taf. VII 10 und S. 67.

37. A. O. 26 Phoenicia, Taf. XXV 11 und S. 199. Etwa einen historischen *Adventus Augusti* in diesem Bild zu sehen, ist kaum möglich; der Wagen der Astarte legt die Deutung auf den Kaiser im Sonnenwagen, trotz der Abweichungen vom gewöhnlichen Typ, näher.

Abb. 6. a) Konsekrationsmünze des Constantius I. Nach Maurice N. C. I., Taf. XXII 8. b) Caracalla im Schema des Sol auf dem Sonnenwagen. Prägung von Cilbiani in Lydia. Nach Cat. Greek Coins Brit. Museum 22, Taf. VII 10. c) Konstantinmünze mit der Darstellung der Konstantinstatue über dem Portal der Trierer Stadtmauer. Nach Maurice N. C. I, Taf. XXIII 14. d, e) Medaillon des Constantius II, Kopfseite und Revers. Nach Gnecchi, Medaglioni Romani I, Taf. 11, 1.

stehen die Kaiser, z.B. Konstantin,[38] häufig in diesem Schema des wagenlenkenden *Sol Invictus.* Auch auf den Konsekrationsmünzen erscheint der Kaiser unter dem Bildnis des orientalischen Sol,[39] Abb. 6a, so wie die Seele des in der Kopfseitenbeischrift gefeierten *Divus* in der Theologie der orientalischen Astralreligion nach dem Tode wieder dem Sol anheimfällt und dem Sonnengestirn zueilt.

Die Symbolik der magischen Geste bei den Kaiserporträts spricht sich uns somit deutlich aus. Greifen wir auf ein Beispiel unter den

Münzbildnissen zurück, und betrachten wir die beiden Prägungen Abb. 4a, b und 4c, d. Licinius, Abb. 4a, trägt in der Rechten den Donnerkeil um sich als Jovier zu bezeichnen, während der *Jupiter Tonans* selbst auf dem Revers abgebildet wird. Konstantin, Abb. 4c, mit Nimbus und Globus des Sol, erhebt die Rechte im „magischen" Gestus dieses Gottes um sich als Sonnenkaiser zu bezeichnen, Während der *Sol Invictus* auf dem Revers in demselben Gestus abgebildet wird.[40] In der konkreten Bildersprache der spät-heidnischen

38. Gnecchi, *Medaglioni* I, Taf. *8,* 9.
39. *Saloninus :* Gnecchi, a. O. II, Taf. *116,* 3 (auf dem *Rogus* Saloninus unter den Zügen des Sol). *Constantius :* Maurice, a. O. I, Taf. XXII 8 und S. 383f. XI.

40. Über Aneignung der Attribute und der Bekleidung der Gottheit bei der Apotheose: Eitrem, *Zur Apotheose,* Symbolae Osloenses X, 1932, S. 31ff.

Symbolik ist der „magische" Gestus das be- sondere Attribut des Sol. Die erhobene Hand bei den Kaiserbüsten der Münzbildnisse ist eine religiöse Demonstration,[41] durch die der Kaiser sein besonderes Verhältnis zu Sol und in der göttlichen Einheit mit ihm sein Sonnen- kaisertum proklamiert.[42] Wie deshalb auf den römischen Münzen Caracalla, der *Sol Invictus Imperator*,[43] der nach dem syrischen Sonnen- priester Bassianus heißt, zum ersten Mal im Gestus dargestellt ist, so in der römischen Skulptur zum ersten Mal seine Mutter Julia Domna: Mit „magisch" erhobener Rechten wohnt sie auf dem Argentarierbogen dem Opfer des Septimius Severus bei. Bedeutungs- voll erscheint es, daß die syrische Kaiserin und ihr ältester Sohn, nicht dagegen der Kai- ser selbst, der Afrikaner Septimius Severus, diesen Gestus in das römische Ritual einfüh- ren.

Der Sol mit „magisch" erhobener Rechten, der Kaiser mit „magisch" erhobener Rechten, das Epithet des *Invictus* in der Titulatur sowohl des Kaisers als des Sol folgen sich parallel als Symbole und Demonstration einer neuen re- ligiösen Gesinnung. Sie gehören zusammen

als Manifestationen des orientalischen Son- nenkultes, sind der äußere Ausdruck der gei- stigen Revolution, die den syrischen Baal, zwar in immer mehr romanisierten Formen, über dir römischen Staatsgötter setzt.[44] Sie begleiten sich auf den Münzen als die offiziel- len Erscheinungsformen der neuen Staats- religion, treten deshalb zuerst mit der Grün- dung des neuen Kultes unter den Severern auf, wiederholen sich ständig durch das ganze III. Jh., das ja das eigentlichste Jahrhundert der orientalischen Sonnenreligion ist, und kulminieren im ersten Viertel des IV. Jh.'s auf den unzähligen Prägungen Konstantins, die seine Dynastie als Sonnendynastie den jovischen und herculischen Kaiserdynastien entgegensetzen und ihn selbst in göttlicher Identität mit *Sol Invictus* hinstellen.

Eine Probe gibt eine in Trier geprägte Münze, Abb. 6c. Eusebius erzählt, daß Kon- stantin sowohl in den Bildnissen der staatli- chen Prägungen wie in denen der Plastik und Malerei, durch christliches Attribut oder christlichen Gestus seinem Glauben öffentli- chen Ausdruck gab.[45] So ließ er sich über dem Portal des Kaiserpalastes als christlichen

41. Daß besonders Konstantin das Münzbildnis als Mittel religiöser Demonstration benutzte, ist durch Eusebius, *Konstantins Leben* IV 15, litterarisch bezeugt, und zwar für die christliche Epoche von Konstantins Leben: Ὅση δ' αὐτοῦ τῇ ψυχῇ πίστεως ἐνθέου ὑπεστήρικτο δύναμις, μάθοι ἄν τις καὶ ἐκ τοῦδε λογιζόμενος, ὡς ἐν τοῖς χρυσοῖς νομίσμασι τὴν αὐτοῦ αὐτὸς εἰκόνα ὧδε γράφεσθαι διετύπου, ὡς ἄνω βλέπειν δοκεῖν ἀνατεταμένος πρὸς θεόν, τρό- πον εὐχομένου. Τούτου μὲν οὖν τὰ ἐκτυπώματα καθ' ὅλης τῆς Ῥωμαίων διέτρεχεν οἰκουμένης.

42. Der von Eusebius beschriebene Bildnistyp blieb uns in zahlreichen Prägungen erhalten, die von den Numismatikern ausführlich behandelt sind: Kenner, *Die aufwärtssehenden Bildnisse Konstantins des Großen und seiner Söhne, Wiener numismat. Zeitschr.* 12, 1880, S. 74ff. Seeck, *Zu den Festmünzen Konstantins und seiner Familie, Zeitschr. für Numismatik* 21, 1898, S. 29ff., 22 und Taf. II 1, 25 und Taf. II 3. Maurice, a. O. II, S. 508. Dieser Bildnistyp wird in der Zeit um das Nikänische Konzil geschaffen (Seeck, a. O., S. 29f.), also

gleichzeitig mit dem Verschwinden des *Sol Invictus* von den konstantinischen Prägungen. In der Folgezeit stellt sich der Kaiser, sowohl Konstantin als seine Söhne, auch der Delmatius Cäsar, wiederholt in diesem Typus dar; mit der heidnischen Reaktion unter Julian ver- schwindet wiederum der Typ von den Münzbildnissen (Maurice II, S. 408ff., I., S. CXXXVII). In der Linie dieser religiösen Demonstration liegt endlich auch die das Kreuz (oder den Globus mit dem Kreuz) haltende Kaiserbüste, die die Folgezeit beherrscht. – Auch in Statue und Malerei ließ sich infolge Eusebius Konstantin als Christ darstellen, vgl. unten.

43. Vgl. S. 331, Anm. 28. Über das enge Verhältnis des Septimius Severus zur orientalischen Astralreligion vgl. Maass, *Die Tagesgötter*, S. 142ff.

44. Über Wesen und Ursprung des kaiserzeitlichen Sonnenkultes wie über die Wandlung der syrischen Kulte unter dem Einfluß der Sonnenreligion s. M. P. Nilsson, *Archiv f. Religionswiss.* 30, S. 166ff.

45. *Konstantins Leben* I 40, IV, III 3, 15.

Oranten darstellen: Ἐν αὐτοῖς δὲ βασιλείοις κατά τινας πύλας ἐν ταῖς εἰς τὸ μετέωρον τῶν προπύλων ἀνακειμέναις εἰκόσιν, ἑστὼς ὄρθιος ἐγράφετο, ἄνω μὲν εἰς οὐρανὸν ἐμβλέπων, τὼ χεῖρε δ' ἐκτεταμένος εὐχομένου σχήματι. Durch die Ironie der Überlieferung ist in unserem Denkmälervorrat von diesem Typ jede Spur verschwunden, dagegen von einem ähnlich religiös-demonstrativen, in gleicher architektonischer Verwendung stehenden Bildwerk eine klare Erinnerung geblieben, jedoch wird hier nicht Christus, sondern *Sol Invictus* bekannt: Auf dem Revers der zitierten Münze steht über dem Portal der Trierer Stadtmauer Konstantin mit „magisch" erhobener Rechten.[46]

Die orientalische Sonnenreligion assimiliert den Kaiser dem βασιλεὺς Ἥλιος.[47] Der Kaiser als Herr der Welt entspricht dem Sol als Lenker des Kosmos. Das Gesetz der Welt ruht im Kaiser, wie das Gesetz des kosmischen Geschehens im Sol. So entwickelt sich aus dem Begriff des Sonnenkaisers der Begriff des kaiserlichen Kosmokrators.[48] In diesem Sinne ist es zu verstehen wenn z.B. Konstantin auf dem Münzrevers, bei der Beischrift *Rector totius orbis*, den Zodiakus hält;[49] oder wenn auf dem Revers einer unendlichen

Menge von Bronzemünzen, bei der Beischrift *Beata Tranquillitas* (oder Variationen dieser Legende), ein Altar mit darauf geschriebenen Vota an den Kaiser, darauf ruhend der astrologisch viergeteilte Globus, darüber drei Sterne dargestellt sind,[50] vgl. Abb. 5k. Als Kosmokrator wird der Kaiser noch in christlicher Zeit aufgefaßt. Nachdem *Sol Invictus* aus dem Staatskult verdrängt ist, das Christentum Staatsreligion und der Kaiser offizieller Christ geworden, können sich die im Gestus dargestellten Kaiser selbstverständlich nicht auf *Sol Invictus* beziehen, ihre Weltenherrschaft sich nicht von der des Sonnengottes ableiten. Wenn das Schema der Sonnenkaiser immer noch verwendet werden kann, z.B. bei der Darstellung der christlichen Kaiser im Typ des Sol auf dem Sonnenwagen, so ist die ursprünglich heidnische Sonnensymbolik jetzt zur neutralen Allegorie verblaßt. Man kann zum Vergleich die Weise heranziehen auf welche Eusebius die Sonnenallegorie für die Darstellung des christlichen Konstantin verwertet: Ὥσπερ δ' ἀνίσχων ὑπὲρ γῆς ἥλιος ἀφθόνως τοῖς πᾶσι τῶν τοῦ φωτὸς μεταδίδωσι μαρμαρυγῶν, κατὰ τὰ αὐτὰ δὴ καὶ Κωνσταντῖνος ἅμα ἡλίῳ ἀνίσχοντι τῶν βασιλικῶν οἴκων προφαινόμενος, ὡσανεὶ συνανα-

46. Maurice, a. O., Taf. XXIII 14.

47. In Ägypten und Babylonien war von alters her die Sonne der Schutzgott der Könige; die Pharaonen galten als Inkarnationen des Râ. Unter diesem Einfluß wurden schon in älterer Kaiserzeit die Cäsaren gelegentl. als Epiphanien des Helios betrachtet: Caligula heißt Ὁ νέος Ἥλιος Γάϊος Καῖσαρ (Dittenberger, *Sylloge Inscr. Graec.* III Ed. II Nr. 798) und Nero ähnlich Νέος Ἥλιος ἐπιλάμψας τοῖς Ἕλλησιν (*Corpus Inscr. Graec.* VII 2713). Vgl. Cumont, *Textes et Monuments Mystères de Mithra* I, S. 279ff.

48. Cumont, *Mithra ou Sarapis, Comptes Rendus Ac. des Inscr.* 1919, S. 322f. *Textes et Monuments Mystères de Mithra* II, S. 533. Wertvolle Hinweise gab mir Brendel, *Das Schild des Achilleus*, das ich in MS. zu lesen Gelegenheit hatte. Über die Darstellung des Herrschers als Weltenherrscher in älterer Zeit s. Strong und Sydenham, *Journal Roman Studies* 6, 1916, S. 32ff.;

vgl. dazu Hill, *Journal Hellenic Studies* 35, 1915, S. 150. Die Symbolik der auf dem Globus gestellten Büsten ist bei Kaiserporträts (Strong und Sydenham Abb. S. 44 und Taf. I–II, IV) und Zeus-Darstellungen (Hill a. O.) dieselbe, und ist von diesen auf jene abgeleitet. Nachdem der *Sol Invictus* im III. Jh. an Stelle des Jupiter als Weltenherrscher getreten ist, sind seine spezifischen Attribute: Globus und magisch erhobene Rechte, die Auszeichnung der Kosmokratie. Wie auf den Münzbildnissen der älteren Kaiserzeit Jupiter dem Kaiser den Globus übergibt (Cook, *Zeus* I, S. 46f.), so tut dies auf den späteren immer häufiger der *Sol Invictus* (Usener, a. O., S. 474. Maurice, a. O. II, Taf. XII 10).

49. Maurice, a. O., II. Taf. VIII 19 und S. 278 IX [s. oben, S. 306, Abb. 6].

50. Maurice, a. O. II, S. CXXXIII; I, Taf. XXIII 1; II, Taf. II 13–17, Taf. IV, 6–9.

Abb. 7. Rom. Detail des kapitolinischen Prometheussarkophages. Der Sonnengott im Typ des wagenfahrenden Sol Invictus, vgl. Abb. 4 k

τέλλων τῷ κατ' οὐρανὸν φωστῆρι, τοῖς εἰς πρόσωπον αὐτῷ παριοῦσιν ἅπασι φωτὸς αὐγὰς τῆς οἰκείας ἐξέλαμπε καλοκἀγαθίας.[51]

Die Kaiserbüste im Gestus und der Kaiser im Typ des Sol auf dem Sonnenwagen begleiten sich noch in christlicher Zeit an Kopfseite und Revers derselben Prägung: Sie gehören eben nach Idee und Ursprung in der heidnischen Sonnensymbolik zusammen. Ein großes Medaillon des Constantius II, Abb. 6 d, e, zeigt auf der Kopfseite die Büste des Kaisers mit magisch erhobener Rechten, in der Linken Globus mit Victoria; am Revers den wagenfahrenden Kaiser im Gestus, mit Nimbus und Globus.[52] Ganz ähnlich sind Medaillons des Valens und Honorius.[53] Für die Darstellung des Kaisers ist das Schema des Sol auf dem Sonnenwagen ein besonders sprechendes Symbol der kaiserlichen Kosmokratie: Der Sol steht hier sozusagen in der Ausübung der Weltenherrschaft, als antreibende Kraft, zugleich als lenkendes Gesetz des ganzen kosmischen Geschehens. Die Kaiserbüste im Gestus ist ein mehr neutrales Bild, und wird bis ins Mittelalter geprägt;[54] auf einem berühmten Medaillon begegnet noch der Gothenkönig Theodorich in diesem Typ,[55] Abb. 5, l. Wichtig ist noch ein großes

51. *Konstantins Leben* I, 43. Vgl. II, 2.

52. Gnecchi, *Medaglioni* I, Taf. *11*, 1.

53. Gnecchi, a. O. I, Taf. *15*, 1; *36*, 15.

54. Beispiele: *Constantius II*, Hirsch XXIX 1910, Taf. XXXIV 1464; Cohen VII, S. 477 Nr. 238; Gnecchi, a. O. I, Taf. *11*, 1; II Taf. *137*, 5 *Constans*, Gnecchi I, Taf. *10*, 4. *Valens*, Gnecchi I, Taf. *16*, 1, 3 und Taf. *18*, 2. *Theodorich*, Gnecchi I, Taf. *20*, 3. – Auf nordischen Brakteaten wird häufig der Typ des Kaisers im Gestus wiederholt, z. B. *Atlas de l'archéologie du Nord* (Société Royale des Antiquaires du Nord) Tab. I, 4 (Bohuslen), Tab. II 26. (Blekinge); viele Beispiele bietet das Nationalmuseum in Kopenhagen. – Der christliche Kaiser im Gestus kommt nicht nur auf den Prägungen vor; s. z. B. Constantius II, Strzygowski, *Calenderbilder des Chronographen von 354*, Taf. IX und S. 33f.: Der Kaiser im Gestus, mit Globus (worauf Phönix) und Nimbus.

55. Gnecchi, a. O. I, Taf. *20*, 3.

Abb. 8. Rom. Medaillon an der Ostseite des Konstantinsbogens mit der Darstellung des wagenfahrenden Sol Invictus. Von der im magischen Gestus erhobenen rechten Hand sind zwei Puntelli an und neben dem Gewandzipfel des Phosphorus erhalten

Medaillon mit der Darstellung der Kaiser Valens und Valentinian auf einem Thron sitzend, mit „magisch" erhobener Rechten, Globus und Nimbus, Abb. 5m. Ein wichtiges Kapitel, worauf hier nicht eingegangen werden kann, bleibt noch die Bedeutung des Gestus in der christlichen Ikonographie. Daß die alte Sonnensymbolik in Pantokratorbildnissen wie auch in christlichen Astraldarstellungen, etwa Stern-Mond-Bilder um die geöffnete Hand, weiterwirkt, ist an sich wahrscheinlich, und paßt mit dem was wir sonst vom Einfluß des Sonnenkultes bei der Ausgestaltung des staatlichen Christentums wissen,[56] gut überein; die Frage ist aber welche Prägnanz diese alten, abgebrauchten, in eine neue Ideenwelt übergepflanzten, nur im Bild gefaßten Begriffe noch besitzen können.

Wenden wir zum Abschluß unseren Blick zum Ausgangspunkt, dem Konstantinsbogen, zurück, so besitzen wir jetzt einen Schlüssel, der die Hieroglyfik der Symbole deuten und den Weg zum Verständnis des ganzen Bilderschmuckes öffnen kann. Wie die religiöse Symbolik, die wir in diesem Aufsatz studieren, sich am Konstantinsbogen stärker als an irgend einem anderen römischen Staatsmonument verdichtet, so spricht sich die Religion, die sich in solche Formen kleidet, an keinem öffentlichen Monument mit derselben Deutlichkeit aus. Der Konstantinsbogen ist wie kein anderes Denkmal das große Monument des staatlichen Sonnenkultes.

Der orientalische Sonnengott beherrscht sowohl die mythische als die historische Welt, die im konstantinischen Reliefschmuck sich vor unseren Augen entfaltet. An der Ostseite fährt der Gott auf dem Sonnenwagen in die Höhe, Abb. 8; mit der Luna der Westseite zusammen faßt er den ganzen Medaillonzyklus in Symbolen der Astralreligion ein. Die *Dei Militares*, unter deren Schutz das konstantinische Heer gegen Maxentius aus-

Abb. 9. Rom. Die Dei Militares des Konstantinsbogens. Historischer Fries, Westseite. Zu beachten die in den oberen Rahmen eingezeichnete Strahlenkrone des Sol Invictus; für den Typ vgl. Abb. 4 e

56. Usener, a. O., S. 465ff., *Religionsgeschichtliche Untersuchungen*, II. Ed. I, S. 348ff. Fuchs, *Ikonographie der 7 Planeten*, S. 5ff. Dölger, *Antike und Christentum* I, S. 271ff. Vgl. die Christologie des Manichäismus, Dölger, a. O. II, S. 307ff.

Abb. 10. Rom. Die Dei Militares des Konstantinsbogens. Postamentrelief. Vgl. Abb. 11

zieht, sind *Sol Invictus* und Victoria; drei Mal wird das göttliche Paar, in goldenen Statuetten über dem Heer getragen,[57] in Fries und Postamentreliefs abgebildet, Abb. 9, 10, 11. Im östlichen Durchgang steht die lebensgroße Büste des *Sol Invictus* dem Konstantin selbst gegenüber, Abb. 12. Alle fünf Male ist Sol in einem der Schemata dargestellt, die uns bei dem orientalischen Sonnengott aus den Münzbildnissen bekannt ist: Im Medaillon im Schema des wagenfahrenden *Sol Invictus*, vgl. Abb. 4k; in den Postamentreliefs, dem Fries und dem Durchgang im Schema des schon zu severischer Zeit geschaffenen Haupttyp, Abb. 4e. – Es muß unterstrichen werden, daß neben diesem Sol (mit Luna) der konstantinische Reliefschmuck nur neutrale Per-

sonifikationen kennt (Victoria, Roma, Flußgötter, Jahreszeiten etc.), die an dieser Stelle ohne religionsgeschichtliches Interesse sind.

Sol Invictus, der im konstantinischen Reliefschmuck überall gegenwärtige Gott, ist das Zentrum, von dem der religiöse Ideenkreis des ganzen konstantinischen Reliefschmucks emaniert. Die mystisch gesetzmäßige Kosmokratie des Sol, wie sie die orientalische Astralreligion schaute und die spätantike Theosophie des Neuplatonismus systematisierte, durchdringt die Gedankenwelt der spätantiken Medaillons und strahlt bis in die Allegorie der Jahreszeitenbilder in den Bogenzwickeln hinein. Wie das kosmische Ehepaar des Sol und der Luna in der Mitte dieser Religion steht, so sind die Medaillons der auf-

57. Solche Götterstatuetten, bald an den *Signa* befestigt, bald, wie hier, allein getragen, kennen wir aus einer Menge Darstellungen. Domaszewski, *Die Religion*

des römischen Heeres, S. 4 und Taf. II 1 a–b, III 1, 2 und S. 9; *Papers of the British School at Rome* III 1906, Taf. *28*, 10; Kinch, *L'Arc de Salonique*, Taf. V.

Abb. 11. Detailaufnahme des Postamentreliefs Abb. 10. Sol Invictus. Zu beachten die in den oberen Rahmen eingezeichnete Strahlenkrone. Für den Typ vgl. Abb. 4 e

gehenden Sonne und des herabfahrenden Mondes in die Längsachse des Bogens gestellt. Die Symbolik dieser Gestalten ist am Konstantinsbogen eine andere als in der Überlieferung der älteren Ikonographie. Der herauffahrende Sol und die herabfahrende Luna sind hier nicht etwa Verkörperungen eines kosmischen Vorgangs, des Tageswechsels, sondern die Leiter des ganzen kosmischen

Geschehens, die die Bewegung des Weltalls in ewigen Bahnen führen und das Wechseln der sublunaren Welt durch das mystische Gesetz der Weltensympathie beherrschen. Nicht mehr der klassische Wagenlenker Helios, sondern der spätrömische Weltenherrscher fährt hier hinauf, hoch aufgerichtet, mit Globus in der Linken, seine Rechte ist mit bezwingender Magie erhoben, hinaus gegen die kreisenden Körper im Raume. Es ist der Sonnengott dem die Priester des syrischen Heliopolis zurufen: ῎Ηλιε παντόκρατορ, κόσμου πνεῦμα, κόσμου δύναμις, κόσμου φῶς.[58]

In der Sphäre des idealen mythologischen Bilderzyklus herrscht *Sol Invictus*, leben die Ideen vom göttlichen Wirken des Kosmokrators; in den historischen Bildern, wo uns die geschichtlichen Ereignisse und realen Einzelmenschen dieser sublunaren Wirklichkeit vorgeführt werden, d.h. im Fries, in den Postamentreliefs und den Büsten der Seitendurchgänge, verehren die Menschen diesen Sol und stellen sich unter seine göttliche Leitung. Er ist der Geleitsgott Konstantins und wird seiner Büste im Durchgang gegenübergestellt; er ist der Gott seines siegreichen Heeres und wird durch die *Signiferi* den Truppen vorangetragen.

Mitten in einer Welt, die von solcher göttlicher Macht beherrscht ist, steht nun der Kaiser selbst im Gestus des Sonnengottes, als *Sol Invictus Imperator* da. Genau wie auf den Münzbildnissen ist sowohl bei drei Kaiserbüsten in den Durchgängen, Abb. 1, als auch bei den kaiserlichen *Imagines* der *Signa*, Abb. 2, der rechte Arm hinaufgebogen und in das Bildfeld hineingezwungen. Besonders wichtig ist die Darstellung des Kaisers in dieser Geste im historischen Fries, bei der Belagerung von Verona, Abb. 3. In übernatürlicher Größe ragt der Kaisergott über sein stürmendes Heer empor, seine rechte Hand ist gegen den belagerten Feind mit bezwingender Magie

58. Macrobius, *Saturnalia* I, 23.

ausgestreckt – wie die Hand des wagenfahrenden *Sol Invictus* gegen den Weltraum – es ist als ströme durch die vorgestreckte, nach vorne geöffnete Hand die unwiderstehliche Gottesmacht, vernichtend dem dagegen stehenden Feind entgegen, gnadenreich, segenspendend und siegverleihend über das eigene Gefolge. Die ganze Bedeutung des Gestus leuchtet durch diese Darstellung ein: Sie drückt die Gottesmacht des Sonnenkaisers aus. Sie bedeutet die Einheit des Autokrators und des Kosmokrators. Sie symbolisiert die göttliche Identität Konstantin-Sol.[59]

Die religiösen Vorstellungen, die uns die Reliefs des Bogens in eindeutigen Bildern vorführen, lassen die *divinitas* der viel umstrittenen Dedikationsinschrift im neuen Licht erscheinen:[60]

Abb. 12. Rom. Lebensgroße Büste des Sol Invictus im östlichen Seitendurchgang des Konstantinsbogens

Imp. Caes. Fl. Constantino Maximo,
 P. F. Augusto S. P. Q. R.,
quod instinctu divinitatis mentis
magnitudine cum exercitu suo
tam de tyranno quam de omni eius
factione uno tempore iustis
rempublicam ultus est armis
arcum triumphis insignem dicavit.

Instinctu divinitatis und *mentis magnitudine* hat Konstantin mit seinem Heer über den Tyrannen gesiegt: In der festen Koordination dieser instrumentalen Ablative bezieht sich, so wie die *mens* auf das geistige Vermögen Konstantins, so die *divinitas* auf den persönlichen Schutzgott des Kaisers. Das *instinctu divinitatis*[61] ist demnach nicht etwa christlich zu interpretieren, sondern geht, im Einklang mit der in den Reliefs ausgesprochenen Religion Konstantins auf *Sol Invictus*. Die Inschrift

nennt die Gottheit, die uns die Reliefs des Bogens leibhaft vor Augen führen.

Das Bild, das uns der Konstantinsbogen, im schroffsten Gegensatz zu der tendenziös-christlichen Darstellung des Eusebius und Lactantius, von der Religion Konstantins entwirft, wird in der breiten Dokumentation der gleichzeitigen Münzbildnisse sozusagen Zug um Zug nachgezeichnet. Der Sol als Schutz- und Geleitsgott Konstantins steht uns in den Reliefs des Bogens wie auf den Konstantinmünzen mit der Beischrift: *Soli (invicto) comiti*, vor Augen.[62] An beiden Stellen hat er den traditionellen Geleitsgott der Herculier abgelöst, die am Galeriusbogen im Gefolge des Hercules begegnen[63] und sich in den Beischriften der Münzen: *Herculi comiti*, auf

59. Die Apotheose des Kaisers hat in den Reliefs des Konstantinbogens auch einen künstlerisch-kompositionellen Ausdruck gefunden, Strong, *Apotheosis and After Life*, S. 33ff. 98 ff.

60. Vgl. De Rossi, *L'Iscrizione dell'arco di Costantino*, *Bullettino di Archeologia Cristiana* I, 1863, S. 57ff. Maurice, a. O. II, S. CXIV. Schwartz, *Konstantin und die christliche Kirche*, S. 67f. Wilpert, *Le sculture del fregio*

dell'*Arco di Costantino*, *Bullettino Comunale* 50, 1923, S. 16f.

61. Maurice macht auf eine Parallelstelle des Panegyrikers aufmerksam, wo von Konstantin gesagt wird, daß er nur *divino monitus instinctu* wirken kann. Paneg. (Ed. Baehrens) XII, 11.

62. Vgl. Bernhart, *Handbuch*, Tekstb. S. 234f.

63. Kinch, *L'Arc de Salonique*, S. 9, 19, 32, 36.

Hercules als Geleitsgott berufen.[64] Wie die übrigen Herculier, Maximianus Herculeus, Constantius Chlorus, Severus und Maxentius übernimmt auch Konstantin als dynastische Erbschaft den Hercules;[65] um so wichtiger die Reaktion, die Übernahme des *Sol Invictus* als Schutzgott (im Jahr 309), die einer Änderung der politisch-dynastischen Konstellation entspricht.[66] So tritt nach der Einnahme Roms in den alten Prägestätten des Maxentius sofort der Sol an die Stelle des Hercules. Noch 311 werden Maxentiusmünzen in Rom mit dem Bildnis des Hercules[67] und der Beischrift: *Herculi Comiti Aug. N.*, geprägt;[68] kaum hat aber Konstantin im Jahre 312 Maxentius besiegt, als er in Rom zu der entsprechenden Beischrift *(Soli Invicto Comiti)* das Bildnis des siegenden Gottes setzt,[69] das in der Folgezeit unzählige Male wiederholt wird.[70] Auch aus den übrigen, früher maxentianischen Münzstätten gehen nach dem Sieg Konstantins Prägungen mit demselben, oder nur im Nebensächlichen variierten Bildnis des Sol bei derselben Beischrift hervor:[71] Der traditionelle Prägungstyp der alten konstantinischen Münzstätten hat jetzt auch die maxentianischen erobert. Während des Krieges gegen Licinius im Jahre 314 gehen aus sämtlichen Münzstätten Konstantins Prägungen mit unserem Typ des Sol und der Beischrift *Soli Invicto Comiti* hervor;[72] und noch ein Mal spricht sich der feindliche Gegensatz zwischen den Kaisern in der göttlichen Vertretung der Münzbildnisse bedeutungsvoll aus: Dem *Sol Invictus* Konstantins steht jetzt der *Jupiter Conservator* des Licinius, des Erben der jovischen Dynastie gegenüber.[73]

Das Paar der *Dei Militares*, das uns von dem Fries und den Postamentreliefs bekannt ist, begegnet uns in der gleichen Gestalt auf den Münzen und bei den Panegyrikern. Auf einer konstantinischen Prägung aus Tarraco (309–313) sind bei der Inschrift *Soli Invicto Aeterno Aug.* der Sol und die Victoria auf dem Sonnenwagen abgebildet.[74] Dasselbe siegverleihende Götterpaar, das auf den Prägungen und in den Reliefs des Konstantinsbogens uns vor Augen steht, schwebt dem Panegyriker vor, als er dem Kaiser zuruft: *Vidisti enim, credo, Constantine, Apollinem tuum, comitante Victoria, coronas tibi laureas offerentem.*[75]

Sehr oft wird auf die göttliche Identität Konstantin-Sol angespielt. Beispiele von den Münzen wurden schon oben angeführt (S. 333). Besonders wichtig ist das nach dem Vorbild der Ehebildnisse gegebene Doppelporträt

64. Bernhart, a. O., S. 180.

65. Bernhart, a. O., S. 180. Maurice, a. O. I., S. 182f. II S. XI, S. XVIII f.

66. Maurice, a. O. 1, S. 394ff. II S. XII, XIXff., 28, 67, 83, 96. Vom Jahre 309 ab geht eine zahlreiche Serie Prägungen mit unserem Typus des Sol und der Beischrift: *Soli Invicto Comiti* (oder Varianten), aus sämtlichen Konstantinischen Münzstätten hervor. *Augusta Trev.*: (309–313) Maurice I, S. 393 I ff. *Arelate*: (Unmittelbar nach der Öffnung der Münzstätte in 313) Maurice II, S. 147f. IV; II S. 150 IX und Taf. V, 3–7. (Aus späterer Zeit) a. O. II, S. 157f. I und Taf. V 16, 17. *Lugdunum*: (309–313) Maurice, a. O. II, S. 97 und Taf. III, 17. (Aus späterer Zeit) a. O. II, S 102f. IV und Taf. IV 2. *Londinum*: (309–313) Maurice, a. O. II, 27f. und Taf. I, 15. (Aus späterer Zeit) a. O. II, S. 38ff., S. 43ff. *Tarraco*: (309–313) Maurice, a. O. II,

S. 233 f. V–VIII; vgl. S. 237f. (Aus späterer Zeit) a. O. II, S. 248f. I und Taf. VII, 17.

67. Für den Typ s. Abb. Maurice I, Taf. XVII 3.

68. Maurice, a. O. I., S. 197 VI.

69. Maurice, a. O. I, Taf. XVII 16 und S. 203 II, III.

70. Maurice, a. O. I, Taf. XVIII, 2 und S. 209f. I. I, S. 212f. VI, VII. I, Taf. XVIII. 6 und S. 220, II.

71. *Ostia*: Maurice, a. O. I, Taf. XIX, 12 und S. 285 VI. *Aquileia*: Maurice, a. O. I, S. 309f. II; I, S. 312f. I, II; I, Taf. XX 12 und S. 317 I; I, Taf. XX, 10 und S. 314f. (anderer Typ des Sol).

72. Maurice, a. O. I, S. 408.

73. Maurice, a. O. II, S. 320ff.

74. Maurice, a. O. II, Taf. VII 15 und S. 242f. XV (Beschreibung fehlerhaft).

75. Paneg. (Ed. Baehrens) VI 21. Sol wird in dieser Spätzeit mit Apollon identifiziert.

Abb. 13. Parma. Tympanonrelief des Antelami am Baptisterium. Links der Sonnengott im alten Typ des wagenfahrenden Sol Invictus, vgl. Abb. 8 u. 4 k

Konstantin-Sol, Abb. 5i; auf einem Medaillon mit diesem Doppelbildnis trägt die Büste Konstantins einen Schild mit der Darstellung des wagenfahrenden Sol im Gestus, daneben die Beischrift *Invictus Constantinus Max. Aug.*[76] Zentral in dieser Überlieferung steht die merkwürdige Statue des Konstantin-Helios, die bei der Konstantinopeler Gründungsfeier (330) in der neuen Hauptstadt aufgestellt wurde.[77] Die sich im statuarischen Bild offenbarende Identität Konstantin-Helios wird durch die Inschrift des Denkmals, die uns wohl in der Überlieferung der Leo-Sippe richtig erhalten ist,[78] mit derselben Eindeutigkeit

ausgesprochen: Κωνσταντίνῳ λάμποντι Ἡλίου δίκην. Offenbar spielt, wie Preger gesehen hat, schon Hesychius Illustrius auf diesen Vers an: ᾿εφ᾿ οὗπερ (κίονος) ἱδρῦσθαι Κωνσταντῖνον ὁρῶμεν δίκην Ἡλίου προλάμποντα τοῖς πολίταις.[79] Daß Konstantin in einer anderen berühmten Konstantinopeler Statue als Sol im Typ des Wagenlenkers dargestellt gewesen ist, ist wahrscheinlich, kann jedoch nicht mit Sicherheit entschieden werden.[80, 81]

Die heidnische Reaktion des Julianus Apostata, des letzten Nachkommen der zweiten Flavier, läßt uns den großen Ausklang des

76. Maurice a. O. II, S. 237ff. und Abb. 239. Babelon, *Mélanges Boissier*, S. 49ff. Abb. S. 49. – Brendel, *Das Schild des Achilleus* (nicht gedruckt), behandelt die Übernahme des achilleischen Himmelsschildes von Alexander (Dressel, *Fünf Goldmedaillons aus dem Funde von Abukir*, Taf. IIc) und den römischen Kaisern (Florian auf einem Bronzemedaillon).

77. Preger, *Konstantinos-Helios*, Hermes 36, 1901, S. 457ff [s. oben. S. 27–31].

78. Preger, a. O., S. 462f.

79. Preger, a. O., S. 462f.

80. Preger, a. O., S. 466ff.

81. Auch in der Epoche seines offiziellen Christentums blieb Konstantin der Astralreligion zugeneigt (Cumont, *Zodiacus*, Daremberg-Saglio V, S. 1060); in der von ihm gebauten alten Sophia-Kirche fanden sich Statuen der zwölf Zodiakalzeichen, der Sonne, der Venus und Arcturus (Litt. bei Cumont, a. O.).

konstantinischen Sonnenkaisertums erleben.[82] Wie Konstantin selbst tritt er im kaiserlichen Repräsentationsbild als *Sol Invictus Imperator* auf. Wenn Julian Apollon- und Artemisstatuen (d.h. Sol und Luna) als Bilder von ihm und seiner Gemahlin verehren läßt,[83] setzt er die alte Tradition der Sonnenkaiser fort, führt die alte Bildüberlieferung des im Typ des Sol und der Luna apotheosierten Kaiserpaares von der frühen Darstellung auf Münzbildnissen über das Kaiserbild des Konstantinsbogens und die Statue des Konstantin-Helios bis in die eigene christliche Spätzeit fort.

Reprinted, with permission, from *Symbolae Osloenses*, *XIV, Oslo 1935, pp. 86–114.*

82. Julian beruft sich auf Sol als Gottheit der Dynastie; ähnlich Himerius an Constantius II, *Eclogae* XII 6. Vgl. Maurice, a. O., S. XX ff.

83. *Script. Orig. Constantinop.* Ed. Preger (1901), S. 53.